A HERITAGE OF AUDIO

오디오의 유산 | 김영섭 지음

A HERITAGE OF AUDIO
By Young Sub Kim

A HERITAGE OF AUDIO

한길사

"인생의 길목에서 아련한 추억들을 떠올리며 바라보는 오디오는 황혼 녘 어스름을 밝혀주는 삶의 작은 등불이다."

기억이 사라지면 미래가 없다

• 개정판을 출간하며

나의 오디오 편력의 변화

세월이 많이 흘렀다. 『오디오의 유산』 초판 출간을 준비하느라 부산을 떤 것이 엊그제 같은데 벌써 15년의 세월이 훌쩍 가버리고 말았다.

그사이 대학교수 직에서 퇴임한 지도 6년, 나는 건축가의 자리로 다시 돌아왔다. 틈틈이 『오디오의 유산』 후속편을 쓰기 위해 자료 모으는 일을 게을리하지 않고 있었는데 지난봄 책을 낸 한길사에서 전작을 조금 손보아 재출간하자는 연락이 왔다. 초판이 매진된 후 나의 졸저는 이리저리 입소문을 타서인지 중고서적 값이 정가보다 두 배 이상 오른 가격에도 구하기 어려운 희귀본이 되어가고 있다는 소식도 조금 부담스러웠다.

어두운 밀실에서 즐기던 개인 취향의 도락이 광장의 밝은 빛 가운데로 나가게 되면 온갖 세평에 시달리는 곤혹스러움을 각오해야 한다. 때로는 익명의 독자들로부터 이유를 전혀 알 수 없는 비난도 감수해야 한다. 책을 쓰고 출간하는 사람들은 아마도 광장 포비아 유경험자가 될 운명을 잠재적으로 타고 태어났는지도 모른다. 그런 두려움에서 벗어나고 싶었던 나는 『오디오의 유산』 출간 후 다행스럽게도 곤혹스러운 비평과 마주치지 않았다. 아마도 그 이유는 책이 잘 만들어졌다기보다 컴맹인 탓에 온라인 세상의 온갖 평판과 사설들로부터 차단되어 있는 세계 때문일 것이다. 내가 서 있는 오프라인 군도의 한 작은 섬에 갇혀 지내온 것에 감사해야 할 일이다.

새로 수정 보완한 내용들은 전체적으로 보면 그리 많지 않다. 오탈자를 고치고 일부 문단들을 수정하면서 너무 진부하거나 오래된 사진들을 교체하여 재구성하고 전체 맥락과 순서는 그대로 유지했다.

그래도 독자들은 그사이 나의 오디오 편력이 그대로 멈췄는지 아니면 어떤 변화가 있었는지 궁금해하는 이들도 많을 것이다. 간단하게나마 답변 하자면 많은 변화와 사건이 지난 15년 동안 나와 가족에게 일어났다. 가장 슬픈 사건은 사랑하는 막내딸이 서른의 문턱을 넘지 못하고 하룻밤 사이에 홀연히 세상을 떠난 일이었다. 음악을 늘 가까이 해온 여식이 천상의 장미로 사라진 눈물의 날 이후 우리 부부는 음악을 들

을 수 없었다. 몇 년 동안 두 사람 모두 알코홀릭의 문 앞에서 서성거릴 정도로 막내 딸 로사의 상실은 너무나 컸다. 위로받으려고 간신히 턴테이블에 올려놓은 구스타프 말러의 「죽은 아이를 그리는 노래」를 부르는 캐서린 페리어의 콘트랄토 음성은 깨져 버린 상실의 아픔을 치유하기는커녕 상처 입은 가슴에 다시 날아온 유리 파편처럼 슬 픔을 먹먹하게 채워놓았다. 잔인하기 이를 때 없었던 그때의 음악소리들은 귓전을 파 고 들어와 청각마저 신산하게 찢어놓았다. 특히 막내가 즐겨 바이올린을 연주하던 비 탈리와 바흐의 샤콘느 음반은 몇 년 동안 꺼내볼 용기조차 나지 않았다. 비탈리를 다 시 들은 것은 4년 후 막내의 기일 날 김나연 로사의 이름으로 서초동 한국예술종합학 교 음악원에 기증한 "음반자료실/음악감상실 로사홀"의 개관식에서였다. 로사가 좋아 했던 이다 헨델(Ida Haendel)의 비탈리(T. A. Vitali) 샤콘느 연주는 레코드로, 바흐 (J. S. Bach)의 샤콘느는 한예종 출신의 영재 롱 – 티보 콩쿠르 우승자 신지아 씨가 로 사홀 기증 답례로 감명 깊은 연주를 들려주었다. 나는 바흐 작품을 요청하거나 관여 한 바가 없었는데 천사가 된 막내딸 로사의 염력이 작용한 것으로 믿고 있다.

　나의 주력 오디오를 그대로 닮거나 보다 업그레이드된 오디오 기기들은 1만 2,000 장의 레코드와 4,000여 장의 CD와 LD, DVD 등 음반 자료들과 함께 우리 집 밀실에 서 한예종 음악원의 광장으로 옮겨갔다.

　그사이 밀실과 광장의 바깥세상도 크게 변해갔다. 정치·경제·사회 모든 분야가 요동치는 가운데 음반회사가 하나둘 소리 없이 사라지더니 급기야 클래식 음악이 사 람들의 기억 목록에서 희미해지기 시작했다. 지난 세기 일본 전자산업을 대표하던 하 드웨어의 대기업 소니(SONY)가 세계의 음반 시장에 독과점의 어두운 그림자를 드 리우기 시작한 지 채 10년도 되지 않아 전 세계 소프트웨어 음반 제작 시장이 경제 논리에 의해서 사라지기 시작한 것이다. 음반 제작 기획가(producer), 녹음 전문가 (Tone Meister/Recording Engineer)처럼 문화와 산업을 연결해주는 중요 연결고리 들도 함께 자취를 감추기 시작했다. 그들은 거의 도제교육에 의해 면면을 지켜온 음 반 제작에 보석과 같은 존재였을 뿐만 아니라 오디오 산업에서도 없어서는 안 될 음 반 제국 최후의 제다이(Jedi)들이었다.

　기억이 사라지면 미래를 가늠하기 어렵다. 음원 자료와 레코드 유산들은 아름다운 음악을 좋은 울림이 있는 연주 공간에서 들은 경험이 많은 프로듀서와 뛰어난 기량을 지닌 톤 마이스터들이 만든 것이다. 그들이 사라진 지금 음악 산업의 현장은 황량한 사막화 현상이 가속화되고 있다. 그나마 근근이 명맥을 유지하고 있는 것은 유럽과 일본, 한국 등 극동의 몇 나라들 덕분이다. 뿐만 아니라 구미의 유서 깊은 오케스트라 주자들도 점점 동양인 연주자들의 비중이 높아지고 있다. 소니가 난파시킨 클래식호 에 일본인들이 구명정을 띄우려 안간힘을 쓰고 있는 것도 가련한 클래식 음반산업사 의 아이러니다. 특히 현악 분야가 그러하다. 클래식 음악을 들으려고 정장 차림으로

의식처럼 공연장을 찾아가는 일상의 행태가 (교양시민이 되려면 따라야 할 덕목처럼 생각하는) 탈아입구(脫亞入毆)를 추구하는 일본인들이 클래식 음반산업 최후의 호위 무사가 된 것이다.

그리고 팬데믹이 왔다. 광장이 서서히 닫히고 있다. 사람들은 다시 밀실로 향한다. 중세의 페스트 공포가 르네상스에 기여한 것처럼 어쩌면 코로나 바이러스는 클래식 음악의 기억을 상실해가는 우리들에게 밀실에서의 좋았던 추억을 다시 떠올리게 할 수 있을까? 최근에 나는 주위의 다양한 지인들로부터 오디오에 관심을 가지게 되어 조언과 도움이 필요하다는 요청을 많이 받았다. 혼자 교감하고 자기만 선호하는 세계를 향유할 수 있는 문화를 선택하고자 한다면 음악만 한 것이 없다. 클래식 음악을 들으면 감정을 추스를 수 있다. 특히 스트레스와 분노조절이 어려울 때 음악으로 해소할 수 있었던 것은 내 인생에서 큰 수확이었다고 말할 수 있다. 음악을 다시 찾기 시작하면서 사람들은 앞으로 내달리기만 했던 발걸음을 잠시 멈추고 지나온 길과 주위를 돌아보기 시작했고 자기 그림자를 보면서 성찰(self-reflection)의 시간들을 갖게 되었다.

1

1·2 구약과 신약세계의 시작(천지창조와 예수의 탄생/목동들과 왕들의 경배)
Hermann Schilcher Junior(1935~2011)
3 노래부르는 소녀와 피리 부는 소년 Joseph Krautwald(1914~2003)
4 성탄 목동들의 경배 Egino Gunter Weinert(1820~2012)
5 음악의 수호성녀 산타 세칠리아 Eva Limberg(1919~2013)

진공관만이 궁극의 재생음악을 만들 수 있다

사람들이 칠순을 넘긴 나이에 아직도 진공관 오디오 시스템을 선호하느냐고 내게 물어온다면 나는 고개를 끄덕일 수밖에 없다. 그곳밖에 소리의 진정한 구원은 없다. 진공관이 아니면 궁극의 재생음악이 가져다주는 열락은 없다고 단호하게 말하고 싶은 고집스러운 노인이 되고 말았다. 절절함과 따뜻함이 사라진 소리는 살아 있는 소리가 아니다. 나는 지금도 생명이 없는 소리는 감동을 주지 못한다고 독백처럼 외치고 있다. '레트로'라는 말은 회고 또는 회상(retrospect)이라는 단어에서 비롯된 것인데 오디오의 세계에서는 옛날 진공관 시절의 기기 취향을 말한다. 옛것은 무조건 낡은 것이라는 선입견에도 동의할 수 없지만 진공관이라는 증폭 소자는 반도체보다 능률은 떨어지지만 음악성 표현에서는 절대 우위를 차지하고 있다는 점만은 분명히 밝히고 싶다. 오디오에서 궁극의 지향점은 늠름하면서도 아름다운 저역의 토대 위에서 피어오르는 음악의 향기다. 저역이라는 기반음의 튼실함은 잘 설계된 진공관과 양질의 출력 트랜스와의 궁합에서 만들어진다. 음악에서 피어나는 여러 가지 음의 향기는 다양한 조합으로 이루어진다. 인성 음악과 기악 음악, 관현악 등에 잘 어울리는 전설로 신격화된 진공관들을 찾아 나서기보다는 프리앰프와 파워앰프의 조합들을 폭넓게 살펴보고 좋은 재료로 만들어진 연결선들로 구색을 맞추는 감식과 선별안이 더 중요한 요소로 작용한다.

음악은 우주의 근원과 인간의 근본에서 기원한 것이다. 한 고독한 인간이 음악을 들으면서 영혼이 해방되는 느낌을 갖게 되고 밀실이라는 좁은 공간이 드넓은 광장으

2

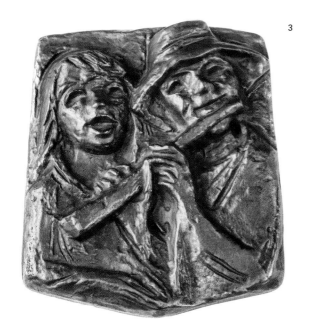

3

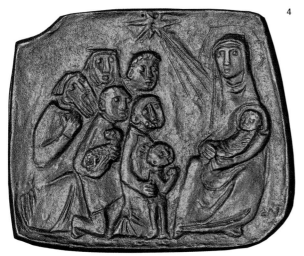

4

5

로 변하는 놀라운 체험을 할 수 있는 것도 음악이 갖는 우주적인 힘 때문이라고 나는 믿고 있다. 음악뿐만 아니라 모든 창작 예술은 인류 역사와 밀접하게 연관을 맺고 있다. 빈의 건축가 오토 바그너가 설계한 세제션(Secession) 미술관(19세기 말 오스트리아 분리파 미술관, 내부에 구스타프 클림트의 작품 베토벤 교향곡 제9번 환희의 송가를 주제로 만든 유명한 릴리프가 있다) 정면 입구에 "그 시대의 예술에 그 시대의 정신을"이라는 세제션의 모토를 독일어로 장식해놓았다. 이 말은 모든 예술은 시대를 함축하고 다가올 미래의 조짐을 작품 속에 담아야 한다는 세기말의 작곡가 구스타프 말러의 주장과도 맥락을 같이하는 함축된 문장이다.

2016년 부활절날 나는 내가 살아오면서 틈틈이 관심을 가지고 모았던 성미술 수집품 400여 점을 모아 가톨릭 사제 학교에 막내 로사의 이름으로 성물 전시실을 만들어 기증한 일이 있다. 그것은 주로 종교적 주제의 작은 부조들인데 제2차 세계대전 시기 베를린에서 종전을 맞았던 세 작가 작품을 중심으로 모은 것들이었다. 작가들은 나치제국 최후의 몰락과 3일간의 약탈, 방화, 강간이 자행된 지옥의 해방구를 선언한 볼셰비키 군대의 점령기, 즉 묵시록의 연옥과도 같았던 베를린에서 잔인한 봄을 맞이했었다.

기증 작품들은 두 명의 독일 작가 에기노 바이너트(Egino G. Weinert), 요셉 크라우트빌드(Joseph Krautwald)와 한 명의 에스토니아 여류조각가 에바 림베르크(Eva Limberg)가 전후에 남긴 성물(Christian Lelics)들이었다. 세분의 작가들은 제3제국과 함께 몰락한 베를린 시민들의 처절한 지옥의 생존기를 같이 겪고 난 후에도 그래도 하느님은 실존해 있고 역사하실 것이라는 믿음을 잃지 않았다. 과연 인간의 존재는 무엇이고 삶은 선한 것이라고 말할 수 있는 근거를 찾기 위해 그들은 다시 끌과 망치를 잡았다. 그중에서도 에기노 바이너트는 게슈타포의 비열한 공작으로 설치된 부비트랩이 예술가의 오른쪽 손목을 날려 버렸음에도 불구하고 왼손만으로 공예미술가의 길을 다시 개척해 나갔다. 지난 2001년 대희년을 맞이하여 로마 바티칸 교황청은 바이너트의 작품으로 여러 종류의 기념우표를 발간했다. 그의 작품을 보면 전쟁의 그림자는 물론이고 슬픔의 상흔조차 찾기 어렵다. 무엇이 그를 그렇게 만들 수 있었을까. 무엇이 그의 작품 속에서 따뜻한 인류애를 느끼게 하고 미소 짓게 하는 것일까.

전쟁의 공포와 독재 정권의 폐해, 전제주의 사상에 희생을 치른 사람들의 기억은 오히려 인간의 내면을 들여다보는 성찰의 기회를 제공하기도 한다. 예술가들 특히 인간의 내면과 때때로 영혼과도 통교하는 음악의 세계에서는 더욱 그러하다. 연주자들조차 전쟁의 참화를 겪은 이들의 연주는 절체절명의 울림과 호소력으로 청중들에게 남다르게 다가온다. 숲이 푸르고 산이 높으면 수수만년 세월의 상처로 거듭난 계곡의 깊이를 가늠할 수 없듯이 배고픔과 사랑하는 이의 죽음, 희생과 고통은 인간을 성숙시키기도 하는 것이다. 양차 세계대전 후 음악예술 분야는 작곡 같은 창작 분야

보다 연주 공연 분야가 눈부시게 성장했다. 오디오 산업의 동반성장이 그 뒷배로 작용되었음은 반론의 여지가 없는 사실이다. 특히 제2차 세계대전 이후 남겨진 많은 잉여 군수품들은 오디오 산업 발전에 커다란 원동력이 되었다. 사람들은 전쟁의 참화를 겪고 나서야 비로소 창과 칼을 녹여 쟁기를 만들기 시작한 것이다. 제2차 세계대전 이후 군수산업에서 오디오/비디오 산업으로 급속하게 전환된 산업은 그 후 하이 테크놀로지와 결합한 전자 통신산업으로 발전하여 고도 지식산업의 중심으로 거듭 태어났다. 음반과 오디오 산업은 1950년 진공관 오디오 황금시대, 1960년 트랜지스터시대, 1970년 컴퓨터의 등장, 1980년 콤팩트 디스크(CD)와 디지털 녹음(Digital Recording) 시대, 1990년 오디오 기기와 디지털 통신기기의 융복합 시대들을 거치며 20세기를 숨 가쁘게 마감했다.

음악과 오디오 산업의 황혼

21세기의 아침은 9·11의 폭음과 함께 시작되었다. 파괴와 혼돈, 반(反)독재 투쟁 및 종교와 민족분쟁으로 촉발된 국지전들이 그 뒤를 이었고, 세계적 금융사고들이 혼란을 가속화시켰다. 다시 앞으로 돌아가 오디오의 작은 취미 세계로 시야를 돌려보자. 음반과 오디오 산업도 한동안 갈림길에 서 있었다. 통신산업과 이를 뒷받침하는 전자기기의 급속한 발전과 융복합 속도를 경의에 찬 눈으로 바라보다가 한구석에서 싹트기 시작한 일말의 의구심 때문에 잠시 정체된 상태다. 오디오 사운드는 화면의 하이 레졸루션이라는 급속한 성과에 발맞추느라 선명함을 치닫고 있으나 감동이 사라져버렸다. 감동 대신 초저역과 초고역의 디지털 기계음이 만드는 가상의 소리에 크게 놀란 느낌만 있을 따름이다.

요즈음의 녹음 엔지니어들은 가수들의 목소리를 받치고 있는 연주 악기 소리에 과거의 녹음처럼 공간의 켜/레이어가 생기지 않는 것을 보고 당황하기 시작한다. 디지털 녹음에서는 사람 목소리, 즉 인성음이 다른 반주악기와 분리되어 스테이지 이미지로 떠오르지 않는 것이다. 이러한 현상을 해결하느라 최근에 불기 시작한 새로운 바람, 즉 다시 옛날 녹음 방식으로 돌아가려는 시도가 이곳저곳에서 일어나고 있다.

1960년대의 진공관 릴 녹음기, 특히 스튜디오용 녹음기를 다시 찾는 수요가 같이 급증하고 값도 천정부지로 뛰어오르고 있다. 노이만 U-47 같은 진공관 증폭 단이 있는 마이크나 고품위의 입력 트랜스 방식의 녹음 믹서들도 찾는 수요가 늘어나 점점 희귀품목이 되어가고 있다. 초고속 디지털 시대에 대비한 하이 레졸루션 CD(HRCD)와 슈퍼 오디오 CD(Super Audio CD) 역시 같은 운명에 처해 있다. 음악성 짙은 감동은 가고 선명하다 못해 청자들을 깜짝 놀라게만 하는 소리가 음악 대신 자리를 잡았기 때문이다.

역설적이고도 두려운 사실은 오래된 명연주 명음반은 이제 LP 레코드뿐만 아니라

오래전의 버전인 44.1Khz의 초창기 CD값도 덩달아 올려놓았다. 기계로 찍어낸 CD 조차 고가의 명반 대열에 합류한 사건이 일상적인 일이 되었다.

몇 년 전 내가 차량을 바꿀 때 깜빡 잊고 차에 넣어둔 클래식 CD를 되돌려 받을 길이 없어 외국의 중고시장에 수소문했더니 무려 300유로(한화 약 40만 원)로 올라와 있었다. 문제의 CD는 1972년 구 소련의 멜로디아(Melodia)사와 동독의 오이로 디스크(Eurodisk)사에서 레코드로 만든 음원을 독일 뮌헨의 BMG사가 판권을 사들여 CD로 만든 것인데 슈베르트가 1828년 생을 마감하며 작곡한 피아노 소나타 21번 B플랫 장조로 스비야토슬라프 리히테르가 연주한 잘츠부르크 음악 축제 실황 공연 녹음이었다. 슈베르트 피아노 소나타 D.960은 최고의 명연으로 알려진 리히테르의 프라하 연주보다 잘츠부르크 공연이 더 감동의 선호도가 높았기 때문이었다. 나는 가격 협상을 거듭한 끝에 220유로에 다시 손에 넣을 수 있었지만 그때부터 명연주 명녹음은 비록 CD일지라도 점점 더 높은 가지 위로 올라가고 있다는 사실을 알게 되었다.

클래식 음악계는 지구온난화로 줄어드는 극지방의 얼음과 빙하처럼 클래식 음악 애호가들이 급격히 줄어들고 오디오 인구 또한 감소 추세로 내리막을 달리고 있다. 21세기 초반부터 이러한 현상을 타계하고 음원의 부정 복제 사용을 방지하는 시스템을 다시 구축하려는 시도가 음반 산업계에 나타나기 시작했다. 20세기 오디오 산업의 영광과 음반 재생산업의 부활을 꿈꾸는 혁신 기법으로써 음원을 복제품에 가까운 낮은 가격으로 직판하거나 기간제로 빌려 듣게 하는 이른바 스트리밍 전송 방식과 복제가 어려운 SACD화가 바로 그것이다. 그러나 여러 나라에서 제조사 나름대로의 특수성과 장점을 내세워 시장 점유율을 높이는 데 안간힘을 쓰고 있으나 오디오 인구 감소 추세를 근원적으로 되돌리기에는 역부족으로 보인다. 새로운 기능을 탑재한 플레이어들은 디지털 아날로그 컨버터(DAC)를 통한 CD 재생과 고품질 업그레이드 복사(Ripping/리핑이라 부른다)뿐만 아니라 아날로그 레코드의 음원마저 컴퓨터를 거치지 않고 수용하는 AD 기능과 음원 저장 편집 기능(DAW: Digital Audio Workstation)까지 갖추고 있는 만능 복합 기기들이 출시되고 있기 때문이다. 새로운 오디오 기기들에 대한 명칭은 일본에서 주도권을 행사해서 디지털 파일 플레이어(Digital File Player)라고 부르고 있다. 하지만 컴맹인 나는 모처럼 찾아온 얼마 남지 않은 소중한 시간을 새로운 오디오 기기 학습에 써버릴 생각은 추호도 없다. 무엇보다 내가 듣고 경험한 음반과 오디오의 유산들에 대한 바른 정보를 책으로 엮을 시간마저 부족하기 때문이다.

나는 한국전쟁 직전에 태어나 전시에 유아기를 보낸 후 보기 드문 비전쟁기(평화의 시기를 나는 이렇게 부른다)를 살아왔다. 인생의 대부분을 식민지배와 전쟁에 시달린 우리 부모님 세대와 전혀 다른 급격한 현대화의 모순과 번영을 경험하고 민주주의를 일구어낸 전후 세대의 일원이었다. 인류의 삶을 편하게 하는 문명의 기기들이

자고 나면 새롭게 바뀌는 세상을 경이롭게 지켜본 세대이기도 하다. 그러나 무엇보다도 음악만큼은 옛날 왕후장상도 누려보지 못한 시청각의 호사를 누리고 간 세대로 기록될 것이 틀림없다고 생각한다.

그러나 나는 한편으로 두렵기만 하다. 우리 자녀와 후손들이 가장 중요한 것을 잃어버리고 아름다운 클래식 음악을 제대로 듣지 못하게 되는 것은 아닐까 하고 말이다. 그것은 진정한 소리(true sound), 생명이 깃든 소리(Vitavox)를 재생해내는 방법을 잃어버리는 것을 말한다.

나의 책『오디오의 유산』은 이러한 두려움에서 다시 쓰고 있다. 마치 유대 민족이 바빌론의 포로 시절 그들에게 구전되어 내려온 유대 역사와 하느님과의 관계가 민족 절멸의 위기에 놓였을 때 바이블을 문자로 기록했듯이『오디오의 유산』제1권의 개정 작업을 마치고 내년 가을을 목표로 제2권의 출간에 힘을 쏟고 있다. 후속편은 오디오 애호가들을 위한 전문적 지식과 아날로그 기기를 중심으로 한 오디오 디자인사와 오디오 시스템의 구사를 통한 음악 만들기를 소개할 예정이다. 그밖에 지난 50여 년간 자료를 모아온 "레코드 표지로 본 예술사"도 방대한 자료 정리가 끝났기 때문에 2023년 11월을 목표로 출간 준비를 진행하고 있다. 그동안 인류문화가 쌓아올린 음악사와 미술사를 통합하려는 나의 무모하고도 터무니없는 시도에 독자 제위의 끊임없는 지도와 편달을 요청 드린다.

감사의 글

이 책에서 소개되는 스피커 시스템과 앰플리파이어를 비롯한 모든 오디오 기기들은 나의 50년 오디오 편력기에서 애증의 세월을 함께한 것들이다. 유감스럽게도 내가 경험하지 못했던 명품과 명기들을 언급하지 않은 것은 그것들이 결코 수준 미달이거나 나의 취향과 달라서가 아니다. 이 책을 처음 구상할 때 나는 내가 경험한 것만을 써야겠다는 원칙을 세웠으며, 그것만이 독자들에게 유익함을 줄 수 있는 정직한 방법이라 믿었기 때문이었다. 그러므로 이 책은 어디까지나 한 오디오 애호가의 자전적 에세이에 지나지 않는다. 긴 세월 동안 오디오 세계를 섭렵했다고 하지만 이 세상의 하고많은 오디오의 유산 중 그 한 자락을 흘낏 들춰본 것에 불과하다. 그러나 훌륭한 오디오계의 선배들과 동료 애호가를 만날 수 있었던 남다른 행운 탓에 세상의 좋은 소리들을 만드는 여러 방법들을 연구할 수 있었고, 세상에서 가장 아름다운 소리를 만들고 싶다는 소망도 가질 수 있었다.

책에 실린 대부분의 오디오 기기들은 여러 군데 산재되어 있는 오디오 자료실과 나의 음악실에서 나온 것들인데, 어렵게 사진을 만들어준 사진작가 윤용기 선생과 무거운 오디오 기기들을 세팅하는 데 수고한 김동우 부장 덕분에 귀중한 시각자료들을 만들 수 있었다. 개정본을 만드는 데 수고를 아끼지 않은 나의 오디오 제자이자 건축

문화 설계사무소의 황대영 차장에게 특별한 감사의 인사를 전하고 싶다. 아무 소용에 닿을 것 같지 않은 기록들을 아름다운 책으로 엮어준 한길사 김언호 대표와 백은숙 주간에게도 진심 어린 감사를 드린다.

끝으로 나의 기나긴 오디오 편력을 협시 보살과 같은 마음씨로 눈감아준 사랑하는 아내와 아이들에게 이 책의 출판이 특별한 즐거움이 되리라고 기대한다.

2021년 가을
연희동에서
김영섭

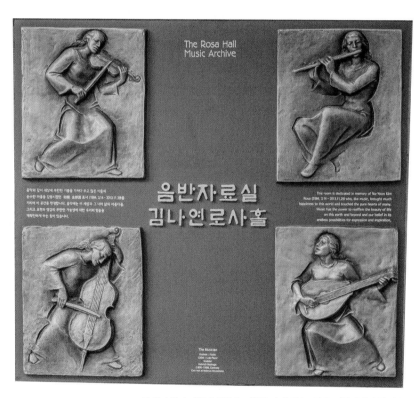

음악과 같이 세상에 무한한 기쁨을 가져다주고 많은 이들의 순수한 마음을 감동시켰던 여란 김나연(如蘭 金那淵, 1984. 3. 14~2013. 11. 29) 로사를 기리며 이 공간을 헌정합니다. 음악에는 이 세상과 그 너머 삶의 아름다움, 그리고 표현과 영감의 무한한 가능성에 대한 우리의 믿음을 재확인하게 하는 힘이 있습니다.

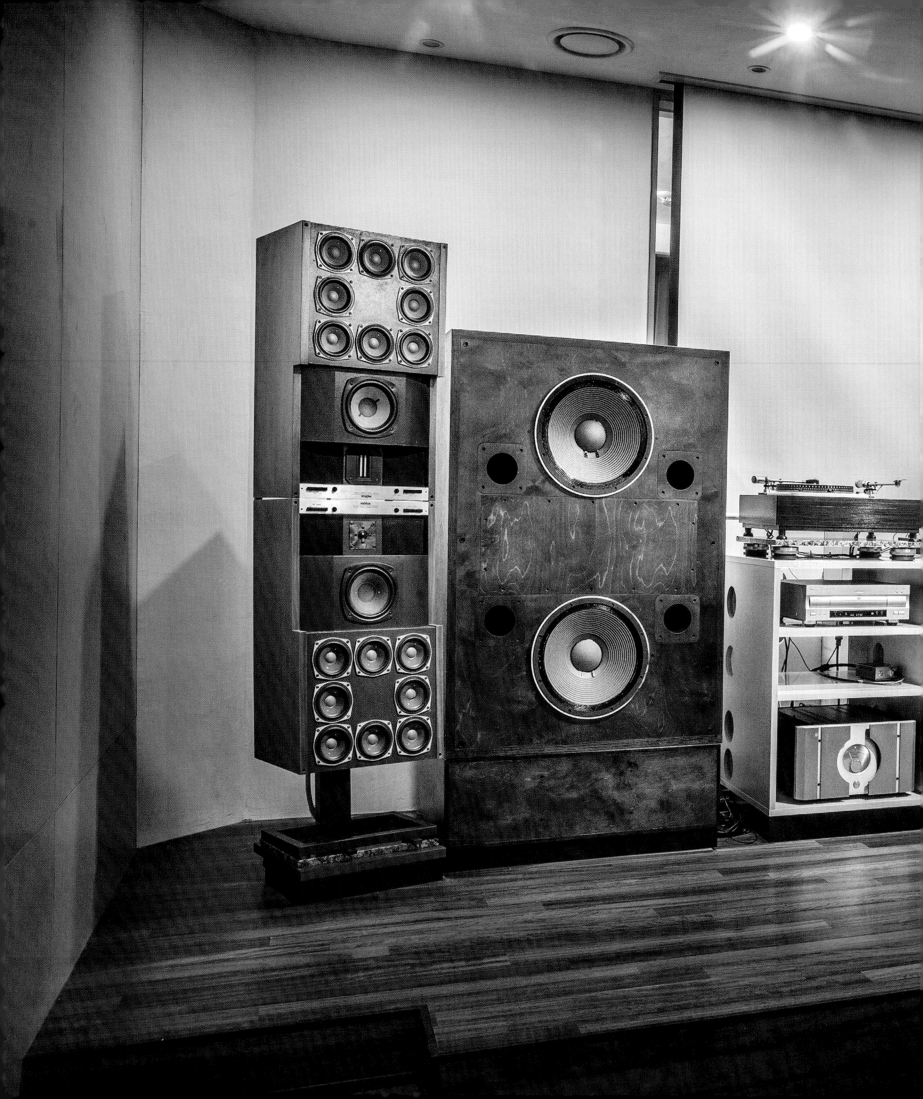

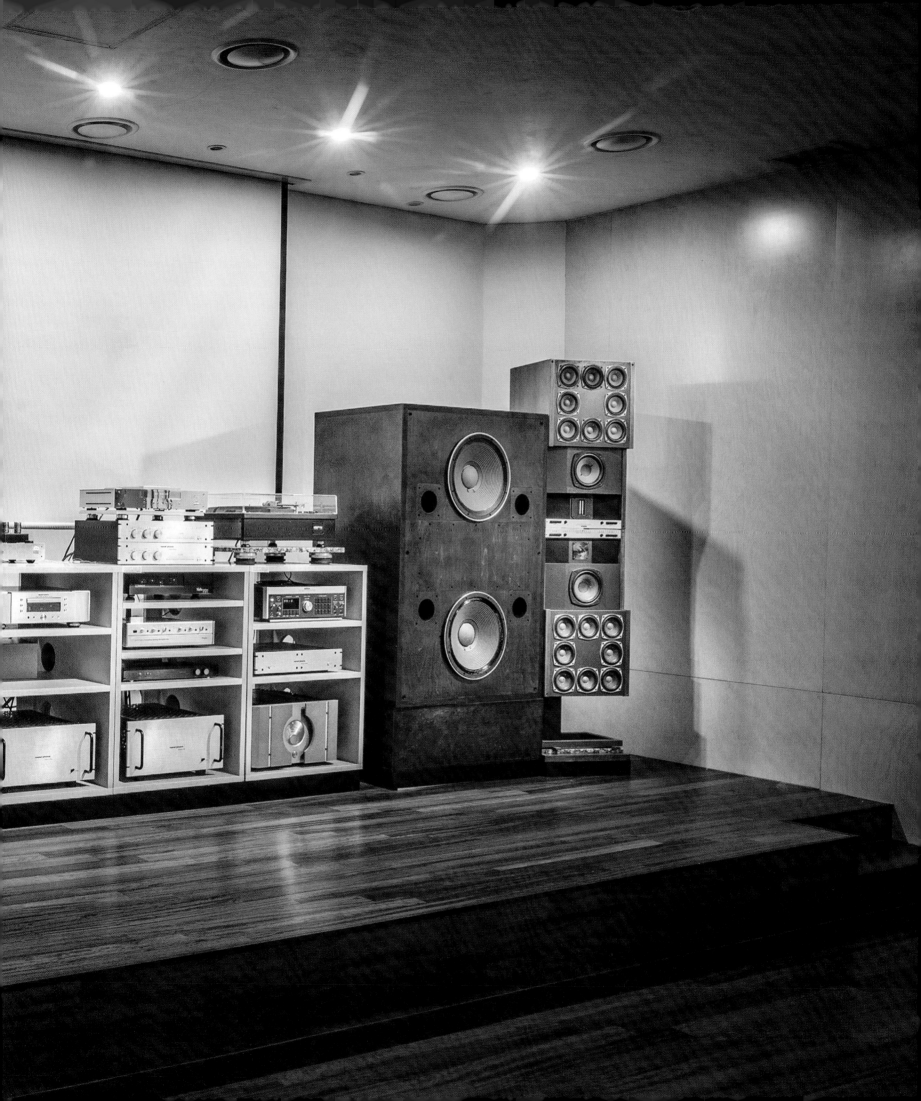

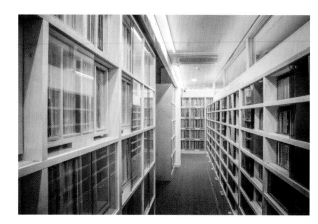

▲ 서울 서초동 한국예술종합학교 음악원의 음반자료실에 기증된 레코드 서가.
◀ 음악원 자료실 내의 오디오 시스템.

Contents

A HERITAGE OF AUDIO³ 앰플리파이어

A HERITAGE OF AUDIO⁴ 턴테이블·레코드플레이어·암·카트리지

A HERITAGE OF AUDIO⁵ 오디오의 구사

"마음속에 음의 정상을 만들지 못하는 사람은 자기가 오를 산 또한 없다."

A HERITAGE OF AUDIO¹ 나의 오디오 인생

바위 위의 목동

만여 장이 넘는 레코드 서가를 바라보며 느낀 절망감

요즈음 나는 지하에 있는 나의 음악실에 내려가 오디오에 전원을 넣지도 않고 멍하게 레코드 서가를 보는 일이 잦아졌다. 50년이 넘도록 온갖 소동을 벌이면서 수집한 만여 장이 넘는 클래식 음반들을 바라보고 있노라면 갖가지 상념이 머릿속을 떠돌아다닌다. 이전에 그것들은 서양문화의 종합적 산물로 보이기도 했고, 내가 아무리 수집에 노력을 기울인다 해도 유한한 나의 일생에 만날 수 있는 레코드 음악들 역시 서양문화 전체로 보면 지극히 일부에 지나지 않는다는 사실을 일깨워주기도 했다. 그것은 스무 살 되던 해 가톨릭 신학대학 도서관에서 토마스 아퀴나스의『신학대전』(Summa Theologiae)을 보고 느꼈던 좌절감 —— 분량이 엔사이클로피디아 브리태니커만큼이나 많았다. 토마스는 1265년부터 9년간 이 대작을 저술했고 저술을 마친 이듬해 48세의 삶을 마감했다 —— 과 서른 살 되던 해 미켈란젤로 부오나로티가 3년 반 만에 그려낸 시스티나 성당의 천장화를 보고 난 후의 절망감을 매번 다시 떠올리게 했다. 이러한 무력감은 내 자신이 그런 대작들을 만들어내는 것은 고사하고 세상을 하직할 때까지도 다 읽을 수조차 없다는 사실에서 더욱 절망스러운 것이 되어갔다.

바흐는 BWV 넘버로 1,080여 곡이 넘게 작곡을 했고 자식들도 20명이나 낳았다. 그의 칸타타나 수난곡 등을 들어보면 성서에 대해서도 해박한 지식을 가지고 있었음을 엿볼 수 있다. 그러나 나는 지금까지 이 위대한 바흐의 곡을 1/4쯤은 채 듣지도 못했다. 내 레코드 서가에 바흐 작품을 수록한 음반이 500장 넘게 수집되어 있는 것을 지켜보노라면 좌절감과 함께 어떤 의문이 마음속에서 떠오른다. 역사란 소수의 이상주의자들과 영감을 가진 천재들이 이끌어온 것이 아닐까? 인간이란 무엇 때문에 문화적 삶을 영위하는 것일까? 축적된 그 시대의 산물인 문화와 현재의 나는 어떤 관계를 갖는 것일까? 더불어 이러한 의문 속에 스쳐 지나가는 생각은 '문화와 소유'라는 명제에서 맴돈다. 결국 음반 수집이라는 것은 상대적으로 열악한 문화적 환경에 있는 인간이 음악문화와 간접적으로나마 밀착되기 위해 음악을 기록한 그 음반을 소유하려는 의지에서 출발한 것이라고 다소 거창한 결론으로 스스로의 질문에 답하고 만다.

가슴속에서 들려오는 음악의 편린들

다시 레코드 서가를 바라본다. 그것은 벽면 가득히 채워진 하고많은 사연들이기도 하다. 최근에 나는 많은 상실을 경험했다. 에드바르드 그리그(Edvard Grieg)의 「솔베이그의 노래」를 아름답게 불러주던 엘리자베스 그륌머(Elisabeth Grümmer)의 휘어진 도넛판을 바로잡는다고 레코드 교정기에 넣었다가 영영 그녀의 목소리를 못 듣게 되었고, 아르투로 토스카니니(Arturo Toscanini)가 지휘한 베토벤 「영웅」 교향곡 2악장이 들어 있는 SP판을 크레덴자(Victorola Credenza) 축음기 보관장에 넣다가 실수로 깨뜨리기도 했다. 또 얼마 전에는 알프레드 코르토(Alfred Cortot)의 쇼팽 전주곡 SP판 1번과 4번의 귀퉁이가 날아갔고, 멩겔베르크가 지휘한 베토벤의 SP 교향곡 「전원」 전집 한 장을 금이 가게 만들어 영영 재생 불가능한 것으로 만들고 말았다. 모두 나의 부주의 때문이었다. 그러나 나는 나이가 들면서 조심성이 없어진 탓으로 돌리고 싶지는 않다. 다만 상실감과 헤어짐을 숙명처럼 받아들이고 싶을 뿐이다.

SP음반은 다시는 복원될 수 없는 것이기에 상실의 아픔이 더하다. 그러나 아픈 만큼 마음속 깊이 새겨진다. 심지어 어떤 경우에는 귀가 떨어져나간 SP음반의 반쪽이나마 다시 꺼내어 들어보기도 한다. 그럴 때에는 이상하게도 떨어져나간 부분의 음악이 가슴속에서 고스란히 재현되어 들려오는 것을 경험한다. 이것은 젊은 날 떠나가버린 연인의 모습처럼 뚜렷하게 그리고 오랫동안 기억에 남기도 한다.

가까이 지내는 음악 동호인 중 몇몇 분들은 내게 왜 옛 연주 음반만 좋아하느냐, 그런 것들에 너무 집착하는 것이 아니냐고 물어올 때가 있다. 나는 시간을 뛰어넘은 명연주에 귀 기울이는 것이지 결코 희소가치나 앤티크 취향에서 그러는 것은 아니라고 답할 수밖에 없다.

음반수집의 대상으로는 어떤 특별한 순간의 퍼포먼스이면서도 시대를 초월하는 연주로 기록된 것에 나는 먼저 관심을 갖게 된다. 그다음 어떤 특정한 목표를 가지고 연주 형태나 양식을 달리한 것을 수집한다든지 특정 연주가를 중심으로 수집하는 등 여러 가지 유형이 있을 수 있다. 나의 경우 대부분 음악사 연대기를 근간으로 한 것인데, 특히 바흐 이전 음악, 즉 서양음악의 기원과 발달에 대하여 관심을 가지고 수집해왔다.

원하는 시간에 언제든지 불러올 수 있는 반복되는 기적

명연주의 순간은 참으로 귀한 것이어서 그것은 운명적인 사건과도 종종 직결된다. 1975년 1월 7일 런던 교외의 한적한 시골에서 오전 시간을 보내고 있던 일레나 코트루바스(Ileana Cotrubas)가 주연 가수로서의 섭외를 타진하는 긴급전화를 받고 그날 오후 밀라노로 날아가 라 스칼라(La Scala) 극장의 저녁 공연에서 「라 보엠」의 미미를 부르고, 까다롭기로 소문난 밀라노 청중들로부터 20분간 기립박수를 받은 것이 우

연이 만든 기적이 아니고 무엇이랴. 죽음을 3개월 앞둔 루마니아의 천재 피아니스트 디누 리파티(Dinu Lipatti)의 1950년 봄 브장송(Besanson) 고별연주가 기록으로 남아 우리들이 접할 수 있다는 사실 자체만으로 이 역사적 명연을 기록한 이름을 알 수 없는 녹음 엔지니어와 제작자들에게 고개를 숙이게 된다.

많은 명연주자들의 상실은 비극적 사건과 연결되어 있다. 1956년 늦가을 파리 오를리 공항을 이륙하던 비행기와 함께 추락한 지휘자 귀도 칸텔리(Guido Cantelli)는 불사조와 같았던 파란만장한 일생 때문에 그의 어이없는 죽음이 더없는 아쉬움을 남겼다. 살아 있었다면 20세기 최고의 바이올리니스트로 칭송받았을 지네트 느뵈(Ginette Neveu)와 그의 동생 장 느뵈(Jean Neveu)가 미국 연주여행차 타고 가던 콘스텔레이션 특별기의 1949년 10월 27일 아조레스(Azores) 군도 추락, 1960년의 세모(歲暮), 브뤼셀(Brussel) 기차역 계단에서 구른 뒤 시름시름 앓다가 유명을 달리한 클라라 하스킬(Clara Haskil), 심지어 양탄자가 미끄러져 책상 모서리에 머리를 부딪치는 사고가 원인을 제공한 탓에 1972년 서른다섯의 나이로 우리 곁을 떠난 1960년대 바이올린의 귀재 마이클 래빈(Michael Rabin)도 있었다.

그러나 그들의 명연주를 당시의 녹음 엔지니어들이 가능한 한 기록해두었기 때문에 우리들은 원하기만 하면 바로 곁에서 살아 있는 연주가들을 다시 만날 수 있다. 녹음들 중에는 오디오 산업의 여명기 좋지 않은 녹음현장에서 이루어진 것도 있었지만 그들을 통해서 바흐와 모차르트, 베토벤을 매번 새로운 해석으로 재회할 수 있는 것이다. 즉 과거의 현상학적인 상실을 우리는 기록과 재생을 통하여 오늘날 다시 만나는 것이다. 그것은 극치의 순간과 다시 만나는 것이며, 영원히 늙지 않는 연주가들을 원하는 시간에 언제든지 불러올 수 있는 반복되는 기적이다.

나의 디바 베니타 발렌티를 찾아서

젊은 날이 사라져갈 때 나의 가슴에 깊은 인상을 남긴 베니타 발렌티(Benita Valente)라는 캘리포니아 태생의 여류 성악가가 있다. 당시나 지금이나 우리나라에 잘 알려져 있지 않은 발렌티의 목소리와 처음 만난 것은 지금으로부터 40여 년 전쯤이었던 것으로 기억된다. 1978년 5월 어느 날 오후, 밤을 새워 건축 투시도를 그려주고 집에 돌아와 쓰러져 누울 때면 습관적으로 켜곤 했던 머리맡 카세트 라디오에서 문득 길고 사랑스러운 안단티노(andantino)가 피아노와 클라리넷에 이끌려 나오고, 그 뒤를 이어서 전혀 들어보지 못한 아름다운 목소리가 흘러 나왔다.

> Wenn auf dem höchsten Fels ich steh
>
> ins tiefe Thal hernieder seh ……
>
> 높은 바위 위에 서서, 깊은 골짜기를 바라보고 노래부르면

저 멀리 어두운 계곡에서 메아리가 울려 퍼지고……

한없이 투명하고 청아한 목소리는 계속 이어졌다.

계곡에서 메아리치는
멀리 간 내 노래는
더 크게 되돌아온다.

순간 나는 녹음 버튼을 재빨리 누르고 빌헬름 밀러(Willhelm Müller)의 시 「바위 위의 목동」(Der Hirt auf dem Felsen)에 귀 기울였다.

깊은 슬픔이 밀려와
기쁨도 사라지고
이 세상의 희망을 잃고
나 홀로 외로이
이곳에 서 있네.

노래는
숲속에 퍼져나가고
밤을 타고 울려 퍼진다.
내 마음은 알 수 없는 힘으로
하늘로 날아오른다.

도중에 템포는 알레그레토(allegretto)로 바뀌었다.

봄이 온다.
봄이 온다.
즐거운 봄이.
자 방랑을 떠날 차비를 하자.
내가 더 소리 높여 부르면
노래는 더욱 밝게
메아리쳐 온다.

임종을 석 달 앞둔 슈베르트의 '백조의 노래'(Schwanen Gesang)가 되어버린 「바

위 위의 목동」을 이처럼 완벽하게 부를 수 있는 그녀는 누구일까? 아니 이 대곡을 마치 학예회에 나온 초등학생처럼 쉽게 부르는 그 목소리의 주인공은 어떤 가수일까? 그날 나는 베니타 발렌티라는 철자를 Venita Balenti라고 휘갈겨 써둔 머리맡의 메모지를 만지작거리며 잠을 이루지 못했다. 그 순간 이전에 즐겨 들었던 「바위 위의 목동」을 부른 엘리자베스 슈만(Elisabeth Schumann)과 엘리 아멜링(Elly Ameling)을 머릿속에서 지웠다. 리타 슈트라이히(Rita Streich)와 아넬리제 로텐베르거(Annelise Rothenberger) 역시 저만치 떠나보냈고, 그때까지 붙들고 있었던 군둘라 야노비츠(Gundula Janowitz)도 붙잡을 길이 없었다. 아름다운 연주는 이토록 사람을 의리 없게 만드는가 하고 자문해보았지만 내 앞에 새롭게 나타난(삼분의 일쯤 잘려 녹음된 것이었지만) 목소리의 주인공은 곧 나의 신데렐라가 되었다. 당시 라디오 방송국은 그리 친절한 곳이 못 되었기 때문에 성악가의 정확한 스펠링을 아는 것도 쉬운 일이 아니었다. 환상적인 반주를 이루었던 피아니스트와 클라리넷 주자의 이름들은 더더구나 알 길이 없었다.

길에서 스쳐 지나간 것 같은 짧은 만남이었지만 나는 특유의 집념이 발동하여 그 뒤 전 세계 레코드 가게를 뒤지고 다니게 되었다. 도쿄의 이시마루(石丸電氣) 레코드점에 가서야 Venita Balenti라는 이름이 Benita Valente라는 것을 알게 되었는데 더욱 암담한 것은 이 레코딩이 약 20년 전인 1960년 미국 버몬트주의 말보로(Marlboro) 음악제 실황녹음이었다는 것이고, 당시 콜럼비아사에서 출반된 레코드는 폐반되어 지금은 찾을 길이 없다는 것이었다.

신데렐라의 이름은 겨우 알아냈지만 신발의 주인공은 이미 할머니가 되어가고 있었다. 나이도 이름도 물어보지 않고 무조건 사랑하게 되었노라고 덤빈 꼴이 되고 만 것이다. 그러나 사랑에는 국경도 없다는데 나이쯤이야 무슨 상관이랴. 원래 연상의 여인을 좋아하지 않았던가. 그래서 나의 추적은 다시 시작되었는데 이제는 큰 레코드점이 아니고—그때까지 세계의 대형 레코드점으로 뉴욕의 타워(Tower) 레코드, 파리의 프낙(Fnac), 프랑크푸르트의 자툰(Satun)까지 뒤진 후였다—뒷골목의 먼지 쌓인 작은 가게들을 찾아 헤매는 일을 주위 사람들과 합동으로 전개했다. 그러던 2년 만에 드디어 LA에서 낭보가 들어왔다. 말보로 뮤직 페스티벌 실내악이라는 제목이 인쇄되어 있는 빛바랜 재킷의 콜럼비아판이 내 손에 들어온 것은 1980년 5월 어느 날, LA로 출장갔던 동료직원으로부터였다.

피아니스트는 말보로 음악제 창립자 중의 한 사람이었던 루돌프 제르킨(Rudolf Serkin)이었고, 클라리넷 혼(Horn)으로 목가적인 정경을 그림같이 그려낸 사람은 해럴드 라이트(Harold Wright)였다는 것을 표지사진을 통해 금방 알아냈다. 그러나 나의 디바(DIVA) 발렌티는 증명사진보다 작은 흑백사진 속에서 그것도 옆모습만 보였기 때문에 낙심 또한 컸다. 또 다른 사진 속의 발렌티는 커티스 음악원의 스승 마티얼

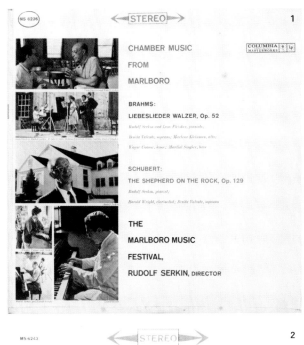

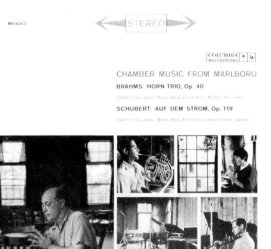

1 온 세계를 뒤지고 다니다시피 한 끝에 찾아낸 슈베르트의 「바위 위의 목동」 레코드 재킷. "말보로 음악제의 실내악"이라는 제목이 붙어 있었다(콜럼비아 MS6236).
2 「바위 위의 목동」을 찾아 헤매다 발견한 또 다른 베니타 발렌티의 슈베르트 걸작 가곡 「시냇가에서」(Auf Dem Strom, op.119)가 실린 말보로 음악제 실황녹음(콜럼비아 MS6243).

싱어와 함께 서 있는 것을 보았지만 그 사진 역시 디바의 미추를 분간하기 어려웠다. 레코드를 걸어놓고 청아한 목소리를 들으며 내 멋대로 흑백의 프로필에다 색을 칠하고 상상의 나래를 펴는 것이 빠른 길일 것 같았다. 손빠르게 레코드를 꺼내는 순간 아뿔싸 이 무슨 운명의 장난이란 말인가. 폐반을 시킨 것이어서 그런지 레코드 전체에 X자로 날카롭게 금이 나 있는 것이 아닌가. 망연자실한 가운데 떨리는 가슴으로 재회하던 기억이 지금도 새롭다. 그 뒤로 베니타 발렌티의 「바위 위의 목동」은 잡음투성이의 음반이었지만 나의 성악 콜렉션 중에서 가장 아끼는 것이 되었다.

32년 만에 청초한 젊은 목소리로 돌아온 나의 디바

그리고 한 3년쯤 세월이 지나, 같이 음반 콜렉션을 다니면서 지도를 받던 안동림 교수 댁에서 또 한 장의 「바위 위의 목동」을 만날 수 있었다.

"그대가 그토록 법석을 떨고 온 세계를 뒤지고 다녔다는데, 글쎄 나는 오늘 오후에 소공동 지하상가를 지나다가 레코드점 쇼윈도에서 이걸 발견하고 집어왔지 뭐요."

나는 어안이 벙벙하여 한참 말을 잇지 못하고 있다가 불문곡직 간곡히 청을 넣었다.

"선생님, 이 판 제발 제게 주십시오. 제가 가지고 있는 것 중에 원하시는 판은 모두 드리겠습니다."

안 교수님은 내어줄 듯 말 듯하면서 "글쎄 목소리는 청아한데 너무 살집이 없지 않은가" 하고 코멘트를 했다. 망설임의 손길에 잡혀 있던 「바위 위의 목동」 발렌티를 나는 빼앗다시피 들고 나와 잰걸음으로 집으로 달려왔다. 그 순간 나는 영화 「쿼바디스」의 한 장면을 기억해냈다. 네로 황제가 궁중연회에 마커스 비니키우스(로버트 테일러)와 함께 있는 리디아(데보라 카)를 수정경으로 들여다보면서 "아름다운데 엉덩이에 살집이 너무 없군" 하고 왕후 포페아의 동의를 구하는 장면이었다. 어찌되었거나 나의 디바는 후궁이 될 뻔한 신세를 면하고 내 품에 돌아온 것이다. 더구나 상처 하나 없이……. 그러나 나의 디바를 품에 안고 난 후 치른 대가는 컸다. 한스 크나퍼츠부쉬(Hans Knappertsbusch)가 지휘한 바그너 「반지」 전집과 부쉬 현악 4중주단의 베토벤과 슈베르트를 제물로 바쳐야 했기 때문이다. 물론 그 대신 리히터가 지휘한 바흐의 「마태수난곡」 일본판과 하인리히 쉬츠의 「레퀴엠」을 하사받긴 했지만……. 이것이 지금 내가 소유하고 있는 콜럼비아판 「바위 위의 목동」에 대한 추억 1막 1장이다. 그 후 나는 베니타 발렌티에 대한 추적을 계속했는데, 성과는 미미하여 하이든과 모차르트, 브람스와 볼프 가곡집 몇 장을 건져 올렸을 뿐이다. 그런데다가 세월이 갈수록 레코드 재킷에 나타난 나의 디바는 잘 익은 토마토 껍질처럼 오동통하게 살찐 얼굴에 잔주름이 가득한 할머니의 모습으로 다가와 이제는 내 쪽에서 슬금슬금 뒷걸음질치고 싶은 지경이 되고 말았다.

1984년 디지털 녹음의 레코드판으로 출시된 「바위 위의 목동」은 그녀가 말보로 음

악제 녹음 후 24년 만에 다시 녹음한 것이었지만, 내게는 더할 수 없는 실망을 안겨주고 만 것이 되었다. 인생의 무상함이 갑자기 되새겨지고, 얼굴만 늙어가는 것이 아니라 목소리도, 청아함도, 자연스러움도, 수줍음마저 모두 사라지는구나 생각하니 탄식이 절로 나왔다. 그때부터 나는 온전한 것으로는 한 장밖에 남지 않은 1960년 말보로 음악제 실황 녹음판을 아껴 듣기로 결심했고 녹음을 하여 듣기 시작했다. 더 이상 그것마저 도리언 그레이(Dorian Grey)의 초상이 되어서는 안 될 일이었기 때문이다. 그리고 자나깨나 과거의 명연주가 CD로 되살아나서 귀향을 하는데, 내 추억의 디바는 언제쯤이나 CD로 되살아나 내 품에서 안아볼 수 있을까 하고 기원했고 그때만큼 CD 발매를 간절히 소망해본 적도 없다.

1990년 4월 일본 클래식 음반잡지 『레코드 예술』 3월호를 펼쳐든 순간 나는 반짝하는 희망을 엿볼 수 있었다. 그것은 말보로 음악제 40주년 기념 음반을 CD로 발매한다는 당시 콜럼비아 레코드사를 인수한 소니 CBS의 광고였다. 광고를 보고 난 후 일본 출장 때마다 「바위 위의 목동」 CD가 언제 출반되는지 물었다. 그러나 기다려도 기다려도 CD판은 나오지 않고 2년의 세월이 지나가자 나는 돌아오지 않는 님을 그리는 솔베이그(Solveig)가 되어가고 있었다. 그러던 1992년 5월 2일, 도쿄에서 고교 동창이자 오디오 동호인인 대한생명 최희종 상무에게서 전화가 왔다.

"자네가 애타게 기다리던 「바위 위의 목동」이 소니에서 오늘 드디어 출반이 되었다네. 내가 도쿄 시내 레코드점을 몽땅 뒤져 지금 모으고 있어!"

일본에서 첫 출시된 음반을 20여 장이나 장바구니에 쓸어 담아 일본 애호가들에게 첫 마수를 할 수 없게 하여 미안한 노릇이었으나 15년을 기다린 나에게 이런 만용을 부릴 기회는 한 번쯤 용서받을 수 있는 일로 여겨졌다. 그리고 우리 집에 와서 「바위 위의 목동」을 들을 때마다 베니타 발렌티 판의 경매가를 올렸던 동호인들에게도 즐길 기회를 주어야겠다는 나눔의 미덕을 생각한다면 그리 무리한 일을 한 것 같지는 않았다. 그때 나는 레코딩 된 지 32년 만에 청초한 젊은 여인의 목소리로 다시 돌아온 발렌티의 CD를 들으며 재회의 기쁨에 들뜬 나머지 한물간 목소리이지만 큰 소리로 따라 부르기 시작했다.

높은 바위 위에 서서, 깊은 골짜기를 바라보고 노래 부르면
저 멀리 어두운 계곡에서 메아리가 울려 퍼지고
계곡에서 메아리치는 멀리 간 내 노래는 더 크게 되돌아온다.

—2007년 봄 북촌 능소헌에서

1 미국 버몬트주 말보로 음악제 40주년을 기념하여 1991년 CD로 발매된 슈베르트 현악 5중주 C장조(D.956)와 함께 수록된 베니타 발렌티가 부른 「바위 위의 목동」(D.965).
2 말년의 슈베르트의 가곡 「바위 위의 목동」과 「시냇가에서」 두 곡이 함께 실린 소니 클래식 CD(1992년 발매). 위의 것과 마찬가지로 베니타 발렌티의 1960년 말보로 음악제 실황 녹음이다.

기다림과 체념의 미학

하이엔드 오디오의 길은 히말라야 등반루트와도 같다

자신만의 오디오 세계를 만들어내기까지 지나온 발자취를 더듬어 올라가보면 베니타 발렌티를 찾아 헤매던 앞의 사연처럼 거기에는 수없이 많은 기다림과 설렘, 좌절과 체념이 함께 있다.

높은 산에 오를 때 사람들은 정상과의 만남을 꿈꾸며 가슴 설렌다. 정상에 서면 모든 산하가 발아래 내려다보이고 아래에서는 보이지 않던 세계가 눈앞에 펼쳐질 것을 기대하기 때문이다. 산을 좋아하는 사람들에게 저마다의 꿈이 있듯이 오디오를 하는 사람들도 산사나이와 같은 꿈이 있다. 처음에는 집 뒤의 작은 동산을 오르내리다가 어느덧 저 멀리 아름다운 산의 고혹적인 자태에 눈길이 멎는다. 그리고 산이 부르는 소리에 자신도 모르게 이 산 저 산을 찾다보면 정말 큰 산에 한 번 도전하고 싶어지듯이 오디오의 세계에도 오르고 싶은 큰 산이 있다. 킬리만자로와 같은 큰 산은 산자락에 아기자기한 계곡도 있고, 검푸른 숲과 야생화가 만발한 초원도 있게 마련이다. 중턱쯤 오르면 광활한 고원지대가 펼쳐지고 사람들은 정경이 바뀔 때마다 잠시 넋을 잃고 쉬어가기도 한다. 하지만 그도 잠시 먼 곳에서 신비스러움이 감도는 높은 구름 위로 만년설을 인 큰 산의 영봉이 손짓하면 또다시 무엇인가에 이끌려 길 떠날 채비를 하는 것이다.

오디오에서 꿈꾸는 큰 산은 상상의 세계와 마음에서 만들어지는 산이다. 마음속에 뚜렷한 음의 영상을 만들지 못하는 사람은 자기가 오를 산 또한 없는 것이다. 결국 남들이 가보자고 하는 산을 이리저리 오르락내리락하다가 결국 지쳐버리고 마는 경우가 대부분이다. 하이엔드 오디오에 도전하는 사람은 분명 자신의 마음속에 그리는 커다란 산이 있어야 한다. 그것은 관현악과 같은 장대한 음악뿐만 아니라 소박한 가곡이나 무반주 바이올린 독주, 그리고 자기만이 깊이 느낄 수 있다고 자부하는 음악 모두를 멋지게 그려낼 수 있는 뮤즈들이 사는 위대한 산들을 말한다.

큰 산에 오르려는 사람은 동네 뒷동산을 오르듯 단출한 차림만으로 길을 나서지 않는다. 산악인들은 몇 년을 두고 거듭되는 고된 훈련과 현지답사를 끝내고 고산준

령 아래 베이스캠프를 치기까지, 엄청난 시간과 물량이 투입되는 대장정의 노고를 마다하지 않는다. 하이엔드 오디오에 도전하는 사람 역시 산악인들처럼 오디오 룸이라는 적절한 음의 공간을 마련하고 전원과 접지에 확실한 토대를 구축하여 베이스캠프를 치기 시작한다. 그러나 정작 오디오에서 말하는 음의 최고봉에 대한 등반과 정복이 어려운 것은 올라가는 과정에서 보이는 또 다른 큰 산들의 유혹과 자신이 가고 있는 길에 대한 불확신 때문일지도 모른다. 자기 산의 높이를 키워가는 사람은 결국 자신이 시시포스 신화 속의 주인공이 되어가고 있는 것을 느끼며 좌절하는 경우도 생겨난다.

하이엔드 오디오의 길은 히말라야의 등반루트와 같이 지극히 험난하여 칼날처럼 날카로운 공룡 능선을 타고 오르는 것과도 같다. 한 번 헛디디면 천길 만길 심연으로 추락해버리는 그 길을 왜 사람들은 지나가려 하는가. 수많은 밤들을 꼬박 밝히며 만들어낸 아름다운 음의 전진 캠프가 자고 나면 흔적도 없이 사라지는 그 험준한 음의 정상. 전인미답의 경지에 도달하기 위해 사람들은 어찌하여 무모한 도전을 끝도 없이 되풀이하는가. 그것은 음을 통한 자기 구현 때문이다. 자신이 목표를 설정하고 방법론을 구축한 상상의 고산준령에 도달하려는 의지는 오디오를 하는 사람이면 평생을 두고 펼쳐가는 싸움과도 같은 것이다. 그러나 어떠한 고행도 마다하지 않고 득음의 길을 떠나 정상 부근에 도달한 오디오의 현자들은 말한다. 오디오의 산은 기다림 속에서만 정상이 보인다고. 그리고 정상이 바라보이는 그때 다시 마음의 준비를 해야 한다고. 또다시 보이는 드높은 다른 산에 대한 동경을 체념하도록 미리 자신에게 설득해야만 한다고.

마음속에 그려온 커다란 산

나의 경우에도 오랜 기다림의 세월 그 연속선상에 오디오의 삶이 있었다. 사람들이 중도에서 현의 울림이 좋은 시스템과 피아노와 성악이 좋은 시스템은 근원이 다르므로 절대 통합될 수 없는 오디오 세계의 두 봉우리라고 말할 때도 나는 큰바위 얼굴을 기다리는 소년처럼 두 봉우리가 하나로 합쳐지는 큰 산을 마음속에 그려왔다. 그리고 숲의 요정처럼 깜찍하게 예쁜 소리를 내는 소형 시스템들이 이제 그만 힘든 꿈을 포기하고 여기 아름다운 초원에 머물자고 유혹할 때마다 신발 끈을 다시 조여 매고 대형 시스템에 도전할 각오를 다졌다. 웅혼하고 장대한 바그너와 브루크너 그리고 말러의 세계를 내 앞에 보여줄 수 있는 시스템은 대형이 아니고는 불가능하다고 믿고 내 눈앞에 펼쳐질 그 질풍노도와 같은 음의 홍수를 마음속에 그리며 기다려왔다. 혼형 스피커가 혼티를 내며 빅 마우스(big mouth)가 될 때의 끝없는 소모전을 말리려고 주위 사람들이 그만 발길을 돌리라고 아우성칠 때조차 나는 TAD(Technical Audio Device) 유닛을 사용한 레이 오디오(Rey Audio) 스피커 시스템의 대형 우드

혼에 대한 믿음을 가졌고, 진실된 소리가 만들어지는 지루한 시간을 기다림으로 버텨냈다.

스피커 시스템을 울리는 앰프의 선택에 있어서 나는 오디오에 입문할 당시부터 화장기 없는 순수한 소리를 추구하기 위하여 진공관이라는 진검으로 승부를 내기로 작정했다. 우선 자신의 맛과 취향의 윤곽을 잡아주는 프리앰프로 마란츠 7을 선택했다. 그 후 20여 년 동안 내 앞을 스쳐 지나간 DB-IB, Klyne-SK5A, Mark Levinson LNP2와 ML-6A, Goldmund Mimesis-2a, 그리고 Spectral DMC-10 델타, FM Acoustic 244, Conrad Johnson Premier Seven, MFA Reference 프리앰프들 모두가 마란츠 7의 음색에 음의 바탕을 두고 있다고 믿었던 기기들이었다. 파워앰프는 4극 빔관이 내는 음색에 도취된 탓인지 RCA의 6L6G와 6V6G, 웨스턴 일렉트릭의 349A와 350B, 멀라드(Mullard)와 텔레푼켄(Telefunken)의 EL34, 그리고 영국 GEC의 KT66 출력관을 사용한 앰프들이 주류를 이루었다. 웨스턴 일렉트릭 300B를 사용한 앰프들의 매력적인 사운드가 오디오파일들 사이에서 회자되었을 때 나 역시 그 고혹적인 3극 싱글관의 유혹에 넘어가 웨스턴 일렉트릭 WE91B 파워앰프와 함께한 세월이 있었다. 그러나 내가 찾는 궁극의 소박 미인은 항아리 타입의 6L6G나 350B와 같은 4극 빔관 그 언저리 밖에서는 달리 찾을 수 없었다.

음의 경지를 알고 있는 엔지니어의 도움도 필요하다

큰 산을 오르다보면 완벽하다고 사람들이 말하는 장비에도 약간의 손질이 가해지게 마련이다. 나의 경우 EMT 턴테이블의 방진 시스템 930-900이 진가를 발휘하기 시작한 것은 베이클라이트(Bakelite)와 유리섬유로 만들어진 EMT930 플레이어 몸체 하부에 반구형 진유(眞鍮)제품과 천연고무를 조합한 세 개의 받침을 삽입한 후의 일이었다. 그리고 포노앰프 역시 EMT 139st를 만난 후, 보다 나은 포노단을 가진 프리앰프를 만날 때까지의 지루한 기다림이 있었다. 토렌스 프레스티지 턴테이블의 경우는 처음 들어본 프레스티지 음이 주는 실망감을 소보테인(Sorbothane) 매트로 바꾸면서 극복했던 기억이 있다.

때로는 천재들이 만든 장비에 힘입어 쉽게 전진하는 경우도 있었다. 독일 EMT사와 덴마크 오르토폰(Ortofon)사를 위시하여 네덜란드의 반덴헐(Van den Hul) 박사와 일본의 코에츠(Koetsu) 옹의 카트리지들 그리고 프랑스 자디스(Jadis)사의 헤드앰프(Head Amplifier)와 영국 로스웰(Rothwell)사의 포노앰프(Phono EQ Amplifier), 미국 킴버(Kimber)사와 오디오퀘스트(Audio Quest)사, 독일 버메스터(Burmester)사의 케이블들, 미국 ADC와 WE, Triad, UTC사와 영국 우든(Woden)사와 파트리지(Partridge)사의 트랜스들이 바로 그러한 것들이다.

정상에 오르기 위해서는 히말라야의 셰르파와 같이 음의 경지를 알고 있는 엔지니

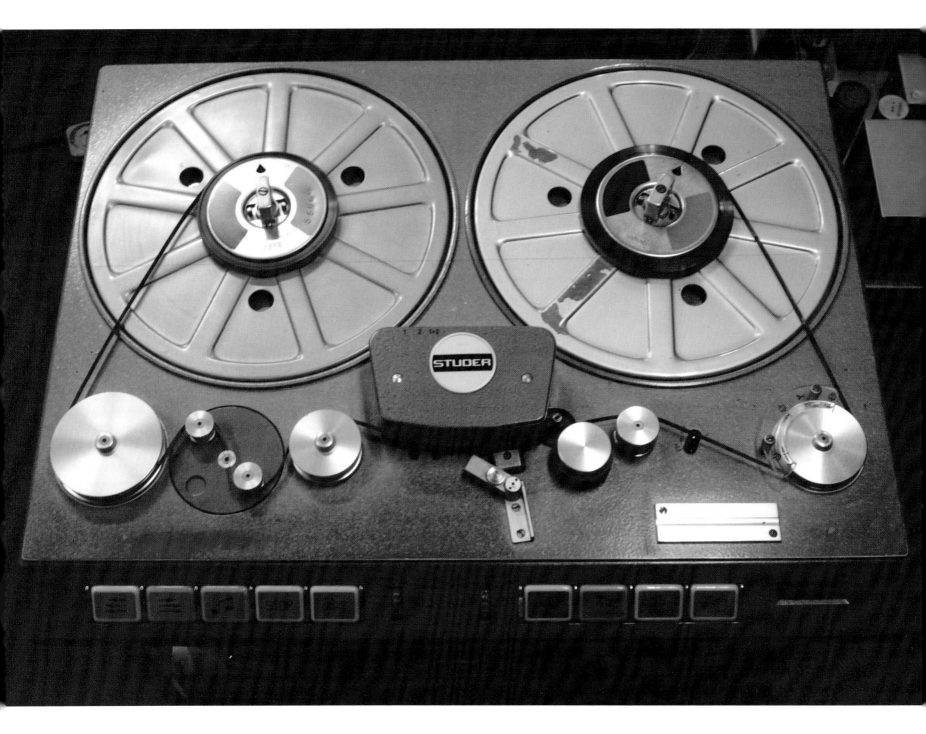

어의 도움도 절대적으로 필요하다. 진공관 장비를 사용해본 사람이면 건식 전해콘덴서와 오일콘덴서가 내는 음의 차이를 재고해보아야 할 것이고, 빈티지 오디오와 같은 장비는 정기적으로 철저히 정비해서 음의 정상을 공략해야 할 것이기 때문이다.

요즈음 나는 마음속에 그려온 하이엔드의 정상에서 하산할 채비를 하고 있다. 짙게 드리운 운해가 시계를 가려 다른 봉우리들이 보이지 않는 구름 위의 세상이 몇 년째 계속되고 있어 내가 꿈꾸어온 정상에 정말 올라와 있는지 알 수 없게 되면서 다시 하계의 삶이 그리워지기 시작한 것이다. 결국 체념이 가져다주는 자위감에서 힘겹게 올라온 산을 내려갈 결심을 하게 된 것인데, 누군가의 말처럼 또다시 큰 산을 오르기 위해서가 아니다. 오히려 집 주위에 올라가보지 못한 뒷동산이나 소요하며 지낼 노년의 정경에 더 이끌리는 것이다.

황혼의 문턱에서 오래된 풀 레인지 스피커를 소출력 싱글앰프로 울려보면 또 다른 미지의 음을 만날지도 모른다는 설렘이 남아 있는 한 체념의 미학이라는 오디오 최후의 경지에 도달하기란 아직 요원한 듯하다. 그런듯 마음 한구석에서 다시 자라기 시작하는 기다림을 달래려고 내 머릿속에는 슈베르트의 가곡 「바위 위의 목동」처럼 노래의 날개가 펼쳐지기 시작한다.

소리는 숲속에 퍼져 나가고
밤을 타고 울려 퍼진다.
내 마음은 알 수 없는 힘으로 하늘로 날아오른다.

"이 세상에 나쁜 스피커란 없다. 사람들이 구사를 잘못하는 경우가 있을 뿐이다."

A HERITAGE OF AUDIO 2 스피커 시스템

순간의 조우, 그 평생의 동경

한시도 잊어서는 안 되는 스피커의 구동원리

1874년 독일의 에른스트 지멘스(Ernst Werner Von Simens)가 전기신호의 변환장치에 관한 이론을 발표했다. 그리고 같은 해 전류변화에 따라 동작하는 코일을 감은 전기자석장치(magneto-electric apparatus)로 미국에 특허까지 냈다. 그러나 아쉽게도 그는 자신의 이론과 특허를 사용하여 스피커와 같은 오디오 장치를 만드는 일은 하지 않았다. 1876년 전화기를 발명한 알렉산더 그레이엄 벨(Alexander Graham Bell)이 특허를 내고 난 2년 뒤에야 지멘스는 무빙코일로 움직이는 음향발생기(sound radiator of a moving-coil)를 독일과 영국에 특허 등록했다. 1898년 영국의 과학자 올리버 로지(Oliver Lodge)는 코일을 감은 전기변환장치(moving coil transducer)의 양극 사이에 공기층을 두고 그 틈 사이에 비자성체가 동작하는 원초적 형태의 스피커를 발명했다. 지멘스와 로지의 스피커에 관한 세계 최초의 이론과 실험들은 오늘날 파워앰프에서 받은 전기신호를 스피커가 어떻게 소리에너지로 변환시키는가 하는 상식적인 물음에 대한 답변으로 매우 유용하다. 즉 스피커는 전력증폭기(파워앰플리파이어)에서 얻은 전기에너지를 소리에너지로 바꾸는 일종의 전기/음향 변환장치(transducer)다. 영국의 과학자 존 앰브로즈 플레밍(Sir John Ambrose Fleming)의 왼손법칙에 의해 스피커에 가해진 전기신호가 자석(마그넷)으로 둘러싸인 스피커 코일 보빈(bobbin)에 전달되면 진동판은 기계적 공기진동을 함으로써 전기신호를 음향신호로 변환시킨다. 오디오 시스템에서 음의 최종 출구인 스피커의 원리는 음의 최선단에 놓여 있는 카트리지나 마이크로폰의 원리와 정반대다. 오디오에 입문하려는 사람은 물리학에 관심이 있든 없든 이 원리만큼은 한시도 잊어서는 안 된다. 스피커 시스템 구사에서 플레밍의 원리는 마지막 하이엔드 단계에서까지 필요하기 때문이다.

세상에는 수많은 스피커들이 있다. 아주 작은 북셀프 타입의 스피커에서 초대형 극장용 스피커까지, 내가 바로 당신의 꿈을 이루어주는 소리를 내는 스피커 시스템이라고 사람들을 유혹하고 있다. 스피커에 관한 나의 생각을 말한다면 오디오 시스템 전체에 대한 생각과 크게 다르지 않다. 즉 이 세상에 나쁜 스피커란 없다. 사람들이 구사를 잘못하는 경우가 있을 뿐이라고 말하고 싶다. 스테레오 시대의 스피커 시스템

은 대개 둘 이상의 스피커로 구성되어 있다. 또한 풀 레인지(full range) 스피커를 제외하고는 저역과 중고역 등 둘 이상의 유닛이 내장되어 있다. 우리가 흔히 사용하는 스피커라는 단어는 라우드 스피커 시스템(Loudspeaker System: 큰 소리를 내는 장치)의 줄임말이다.

음악에 빠져 지낸 젊은 날의 초상

오디오의 취미세계에 점점 깊이 빠질 무렵인 1970년대 후반부터 나는 대형 스피커 시스템을 선호하기 시작했다. 그것은 바로 그곳에 '소리의 구원'이 있으리라는 믿음 때문이었다. 내가 대형 스피커 시스템을 처음으로 구축한 것은 슈투더 레복스 스피커(Studer-Revox BX4100)와의 운명적 만남에서 비롯되었다. 당시 장안에서 손꼽히는 오디오 숍들은 충무로에 있었고 그중에서 최고의 명성을 날리던 곳은 엔젤사였다. 그곳에 가면 마치 꿈속의 세계에 와 있는 듯, 1960년대 세계 오디오계에 군림했던 JBL의 올림퍼스와 1970년대의 4343 스튜디오 모니터 스피커가 1950년대의 전설적인 명기 파라곤(Paragon)과 나란히 진열되어 있었다. 매장 안에는 회사 초년병이었던 나의 수입으로는 감히 넘볼 수 없는 마크 레빈슨과 크렐사의 앰프들이, 갓 출하되기 시작한 수모(Sumo)사의 더 파워, 더 골드(The Power, The Gold) 앰프와 함께 꿈의 스피커들을 울리고 있었다. 그때 수입 오디오의 시세는 요즈음과는 차원이 달랐다. 1978년 당시 대형 스피커 시스템의 값은 이 땅에 부동산 광풍이 불기 직전 화곡동이나 잠실의 소형 아파트 값을 웃도는, 지금도 믿기 어려울 정도의 시세였다. 자고 일어나면 치솟는 광란의 부동산 가격폭등의 회오리 속에서 모든 사람이 작은 평수의 아파트라도 장만하려고 아우성일 때, 그 무엇이 오디오를 가족이 거처할 집보다 더 가치 있는 것으로 믿게 했는지 지금도 알 수 없다. 어린 시절 겪은 한국전쟁의 참혹한 기억들이 내 무의식 속에 들어와 음악이든 오디오든 그 무엇인가로 치유해야 할 상처가 내 인생 속에 있었는지, 아니면 내 자신도 모를 어떤 일이라도 있었던 것일까.

그때 나는 신혼부부의 첫째 희망인 내 집 마련보다 음악에 더 갈급했던 것 같다. 내가 다니던 대기업 삼성 대리 봉급이 11만 4,000원이었을 때 나는 집사람이 한 해 동안 부은 곗돈 50만 원을 집장만에 보탤 생각은 하지 않고 덜컥 수입 레코드 서른다섯 장(당시 레코드 값은 장당 1만 5,000원 정도의 고가품이었다)을 외상으로 사들고 와서 어렵게 모은 그 돈으로 지불케 한 철면피한 남자였다. 그리고 고전음악 애호가를 배우자로 만난 것을 다행으로 알라고 허풍치는 남편을 어이없어하는 신부 면전에서 오히려 당당한 기색마저 감추지 않았던, 그야말로 철딱서니 없는 신랑이었다. 음반 석 장 이상을 해외에서 사들고 들어오려면 문화공보부 장관의 승인을 받아야 하는 시절이었기 때문에 해외의 친지들에게 바그너 오페라 「탄호이저」 전곡 4장을 2장씩 별도로 나누어 다른 날짜에 부쳐달라는 편지를 써야 했던 세상을 살았기 때문이었을까. 고전 음반 구입을 위해 출처 불명의 수입 원반을 비밀리에 간헐적으로 판매했던

탄노이 모니터 레드 15인치 듀얼 콘센트릭 스피커 유닛(15Ω).

마포 화장품 가게 안 비밀의 뜨락에서 만난 안동림 교수로부터 전해들은 이야기는 지금도 뇌리에서 지워지지 않는다. 쇼스타코비치 음반을 구입했다고 경찰서 대공과에서 "귀하는 언제부터 공산권 음악에 심취했는지를 자술하라"는 어처구니없는 일도 있었다고 했다.

터무니없이 무지막지한, 기억조차 하기 싫은 세월 속에서 젊은 날의 의지와 희망들이 소리없이 스러져가는 것이 안타까웠던지, 어쨌든 당시 나의 우선순위는 집보다 음반과 오디오가 먼저였다. 그나마 다행스러웠던 일은 당시 내가 건축 투시도를 그리는 능력을 가지고 있어서 남보다 어렵지 않게 수입 음반과 오디오 구입 자금을 마련할 수 있었다는 점이다. 3일 철야 아르바이트를 해서 그려내는 투시도 한 장 값은 어림잡아 30만 원 정도여서 나는 대기업에 다니는 동기생들보다 한 달에 예닐곱 배 수입을 올릴 수 있는 행운아였다. 일의 성격상 설계 마감시간에 완성해야 하는 투시도 작업은 보통 데드라인 2, 3일 전에 주문이 들어오기 일쑤였다. 사나흘 꼬박 밤을 새우는 동안 나는 늘 음악 속에서 그림을 그렸는데 뮤즈의 신은 잠의 여신을 쫓는 최고의 무기가 되었다.

또 다른 나의 음악 편력 이면에는 대학 시절 방학 기간에 일본 전통의상 그림을 그리며 지방의 염색공장에서 지내야 했던, 한때는 지워버리고 싶었던 어두운 시간의 기억들이 있다. 그 기억의 저편에는 늘 카세트 녹음기를 구명조끼처럼 품에 껴안고 교향곡에서 레퀴엠까지 닥치는 대로 음악을 들었던, 빛바랜 젊은 날의 초상이 함께 있다. 거칠고 초라한 지방 근무지에서 생활환경마저 힘들었던 그때, 나의 엑소더스는 음악이었다. 문득 그 시절을 떠올릴 때면 호남평야 북쪽 끝자락에 자리 잡은 함열이라는 전북 익산의 한 소도시가 희미한 유리원판 사진처럼 기억 속에 내비친다. 해가 지기가 무섭게 가로등 하나 없는 신작로에는 금세 어둠이 내리고 비탈진 역 앞 공터마저 인적이 드물어 죽은 듯이 처져 있던 그 마을의 저잣거리가 낮 동안이나마 분주해 보였던 것은 1960년대 말 우리나라 최고의 수출상품이었던 홀치기 가공장이 들어섰기 때문이었다. 나는 그곳에서 가장 큰 신성무역의 홀치기염색 보세공장에서 대학 4년 동안의 방학 기간마다 일본 전통의상 문양을 그리는 염색도안사로 일했다. 긴 여름방학 내내 함열읍을 둘러싼 사방 십리도 넘게 펼쳐진 강경평야는 어떻게 해도 탈출할 수 없다는, 절해고도를 둘러싸고 있는 녹색의 바다처럼 내게 다가왔다. 그때 무인도의 삶처럼 절망 속에 들었던 모차르트 40번 「주피터」 교향곡은 내게 이렇게 속삭였다. 이곳을 벗어나기 어려우면, 저 멀리 십리 끝의 산을 넘어 고향 하늘가로 너의 상념의 날개를 띄우라, 솟구쳐 오르라! 음악과 함께 날아라! 하늘 높이……

나는 음악과 함께 주피터처럼 하늘로 올랐다. 그때 슬픔과 고통도 같이 올랐으나 높은 곳에서 이윽고 나는 혼자가 되었다. 자유로운 영혼이 된 것이다. 음악이 나를 정화하고 치유하고 고양시켜 나를 자유케 한 그때의 경험을 어떻게 감히 지울 수 있겠는가. 평생 나는 뮤즈의 포로가 되었으되 정신의 자유를 얻는 길을 택하게 된 것이다.

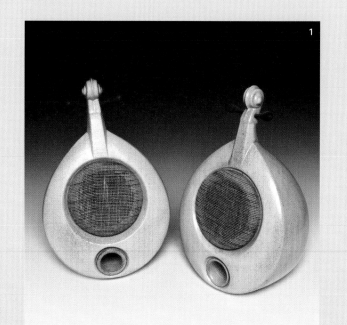

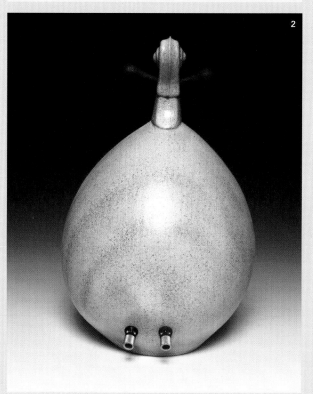

1 한국 소닉스 인터내셔널사가 1993년 도자기로 만든 '비파' 풀 레인지 스피커. 미토(Mytho) 시리즈로 유명한 이탈리아 RCF사의 13cm 풀 레인지 유닛이 장착되어 있다. 최대 허용입력 150W.
2 비파의 뒷면 아름다운 곡선과 사운드는 한국을 대표할 만한 스피커로 손색이 없다. 특히 QUAD 진공관과 절품의 소리를 들려준다.

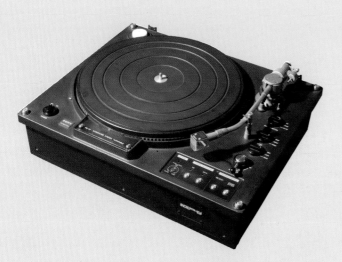

1977년 출시된 소니 프로페셔널 PS-X9 턴테이블. 검청용 15인치 원반도 장착이 가능한 무게 50kg 상당의 초대형 방송국용 턴테이블로 Auto Return 기능 오작동 결함으로 일본 NHK방송국에 채택되지 못하고 일부가 시판되었다. 내부에 포노 EQ앰프와 헤드앰프가 같이 내장되어 있다. 높이 조절이 가능한 티타늄 암과 명기 XL-pro55 카트리지도 함께 달려 있다. 한국예술종합학교 음반자료실의 주력기로 사용되고 있다.

집 한 채 값을 주고 오디오 시스템을 장만하다

다시 엔젤사의 이야기로 돌아가보자. 당시 내가 좋아하던 음악은 성악, 특히 독일 가곡과 중세시대의 종교음악들이어서 인성음악을 맑고 깨끗하게 잘 울려주는 스피커를 찾고 있었다. 스위스 슈투더 레복스사에서 만든 BX4100 스피커는 엔젤사 매장 안쪽 눈에 잘 띄지 않는 구석에 놓여 있었는데, 지나치게 쿨(cool)하고 모던한 인상이어서 사람들의 손을 잘 타지 않았다. 그때 엔젤사의 오광섭 사장은 대중적 인기가 없는 제품들을 나 같은 신출내기에게 고가로 파는 것이 특기라는 소문도 있었다. 오 사장의 상술에 휘말리면 아무도 헤어나올 수 없다는 것이 엔젤사를 기웃거렸던 세인들의 평이었다. 오 사장은 머뭇거리며 가게문을 열고 들어온 젊은 신혼부부에게 "손님께서는 무슨 음악을 들어보고 싶은가요"라고 마치 왕세자 부부를 대하는 것처럼 정중하고 친절하게 물으면서 차를 권했다. 근사한 가죽의자에서 금박 문양의 찻잔을 손에 쥐고 갑자기 신분 상승이라도 된 것 같은 기분에 이것저것 주문하면서 까다로운 질문을 해도 오 사장과 손님맞이에 잘 훈련된 직원들은 불평 한 마디 하지 않고 오디오 초년생이 요구하는 모든 시스템들을 몇 번이고 연결해나갔다.

최종적으로 JBL 모니터 스피커 4343과 슈투더 레복스 모니터 스피커 BX4100이 선택되었다. 마침 그때의 시청 선곡은 네덜란드 가수 엘리 아멜링(Elly Ameling)이 부른 슈베르트의 가곡 「음악에 붙임」(An die musik)이었다.

> 그대 거룩한 예술이여 하고많은 어두운 시간들과
> 험난한 삶의 고통 속에서 헤매일 때
> 얼마나 내 마음을 따뜻하게 위로해주었던가
> 또한 신비로운 세계로 나를 이끌어주었던가…….

청아하고 기품 있는 목소리에 감동받은 젊은 부부는 마침내 레복스 모니터 스피커를 선택했다. 내친김에 초고가의 소니 프로페셔널 PS-X9 턴테이블과 레복스 B739라는 FM 튜너 기능이 있는 프리앰프도 함께 구입했다. 한두 시간 만에 무엇인가에 홀린 듯 신혼살림집 한 채 값을 오디오 시스템과 맞바꾸어버린 것이다. 반세기가 지난 지금도 오광섭 사장과의 오랜 친분은 계속되고 있다. 내가 애송이 때 이야기를 하려고 하면 오 사장은 "그래도 그땐 참 용하게 그렇게 하셨단 말이야"라고 말끝을 흐린다. 오랫동안 안 팔리고 골치 썩이던 고가의 재고품을 한 푼 깎지 않고 한순간에 털어낸 것은 오 사장의 기대 밖의 인물, 갑부도 졸부도 아닌, 비록 가난하지만 거룩한 예술에 혼이 팔려 있던 세상 물정 모르는 신혼의 샐러리맨 부부였던 것이다.

순간의 선택이 평생을 좌우하게 된다는 말처럼 지금까지도 장안에 숱한 전설들을 양산해내면서 내 곁을 지키고 있는 슈투더 레복스 BX4100. 그 평생 연분의 시작은 그렇게 시작되었다.

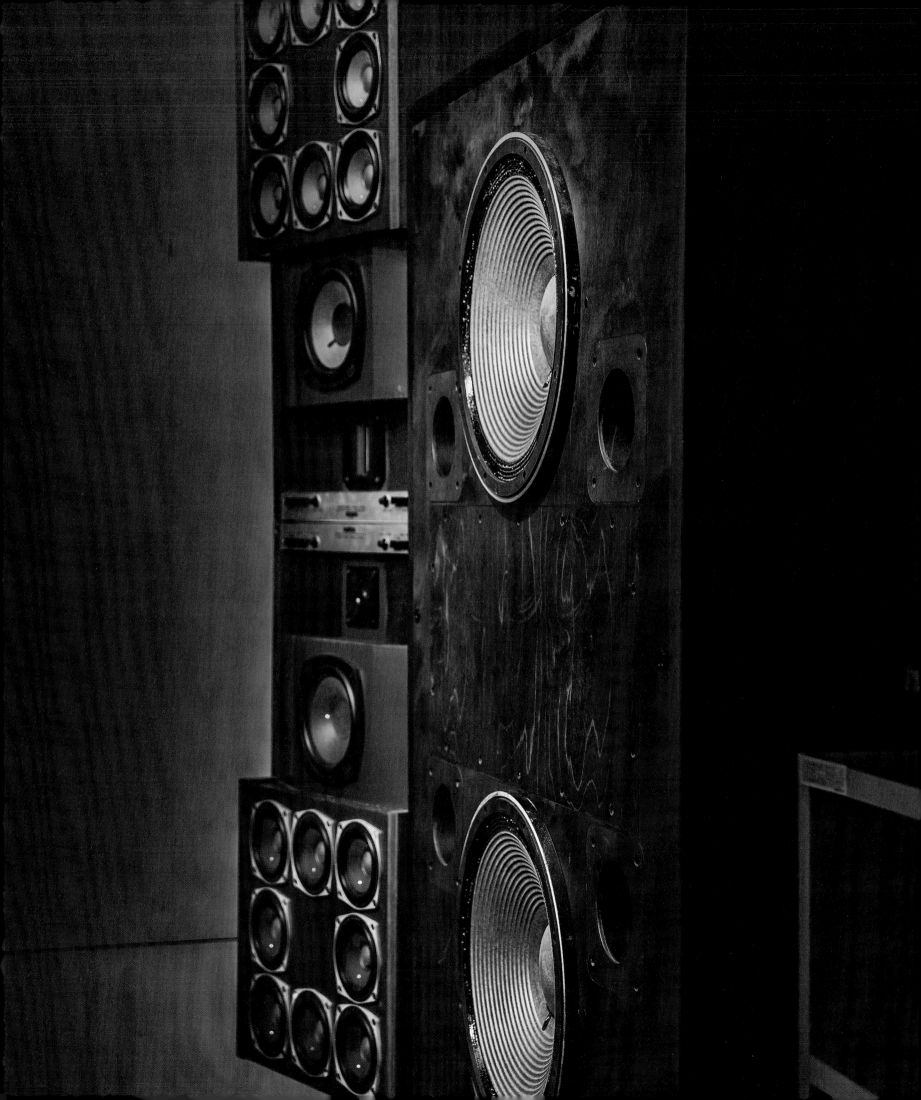

슈투더 레복스 BX4100

Studer Revox BX4100 Monitor Speaker System

유럽 프로음향 기기 제작의 선두주자

42년 전 나는 슈투더 레복스 BX4100과 만난 이래 수없이 많은 앰프 시스템들을 그의 배필로 구해다 바쳐왔다. BX4100 스피커는 마치 투란도트(Turandot) 공주처럼 세 개의 수수께끼를 푸는 자만이 나의 신랑이 될 수 있다는 듯 임장감(臨場感)과 명료함 위에 음악성을 갖춘 앰프를 찾아오라는 명령을 한시도 내게서 거둔 적이 없었기 때문이다. 모니터 스피커 BX4100은 세계적인 녹음장비 제작사로 명성을 떨친 스위스의 슈투더 레복스사의 제품이다. 슈투더사는 1948년 오실로스코프(Oscilloscope) 개발제작을 시작으로 빌리 슈투더(Willi Studer) 박사에 의해 설립되었고, 이듬해인 1949년 다이나복스(Dynavox)라는 동사 최초의 테이프 레코더를 개발했다. 1944년 미국의 알렉산더 포니아토프(Alexander Michael Poniatoff)에 의해 설립된 암펙스(Ampex)사도 같은 시기 Ampex 300 테이프 레코더를 프로 녹음시장에 첫 출시한 바 있다. 슈투더 레복스사는 1951년 Studer 27을 필두로 1955년 Studer 37이라는 프로용 녹음기를 제작했다. 또한 1964년 Studer J-37 4-Track 녹음기로 비틀스의 음악을 녹음하여 전 세계 프로음향계의 주목을 끌었으며 오늘날까지 유럽 프로음향 기기 제작사의 선두주자 자리를 고수하고 있다.

전후 구미의 레코드 제작사들의 녹음장비와 커팅머신은 대체로 삼분되어 운용되어왔다. 미국의 RCA사와 컬럼비아(Columbia)사 등은 암펙스나 크라운(Crown)사의 녹음장비와 함께 웨스트렉스(Westrex), 스컬리(Scully), 또는 페어차일드(Fairchild)사의 커팅머신을 사용했다. 독일은 텔레푼켄(Telefunken)사의 녹음장비에 노이만(Neumann)사의 커팅머신을, 그밖의 영국·프랑스·오스트리아·이탈리아 레코드 제작사들은 자체 제작한 녹음장비를 사용하거나 미국 또는 스위스의 녹음장비와 덴마크 오르토폰(Ortofon)사의 커팅머신을 사용했다. 그러나 1960년대 중반부터는 거의 모두 스위스의 빌리 슈투더사의 녹음장비와 노이만사의 커팅머신을 사용했다. 이처럼 슈투더 레복스사는 일찍부터 녹음장비와 방송장비 전문회사로 일반소비자들보다는 세계 각국의 레코드 제작사와 방송국에 더 잘 알려졌다. 20년 전 나

◀ 서울 서초동 한국예술종합학교 음악원의 음반자료실 '로사홀'에 자리 잡은 스피커군 모습. 왼쪽이 저역과 중고역(100Hz~25,000Hz/4Ω)을 담당하는 REVOX BX4100, 오른쪽은 일본 TAD사의 TL-1601b 16인치 더블 우퍼(20Hz~100Hz/8Ω)가 초저역을 담당한다.

는 1970년대 오디오 입문기 때 일본의『스테레오 사운드』잡지에 실린 사진만 보고 소유를 갈망했던 1960년대 최고의 진공관 릴 테이프 녹음기 C-37을 손에 넣을 수 있었다. 이 녹음기야말로 일본의 오디오 평론가 고미 야스스케(五味康右)가 '최후의 녹음기'라고 찬탄해 마지않았던 슈투더사의 전성기 수작으로 오디오 역사상 전설의 반열에 오른 기기다.

뛰어난 유닛 설계와 한계를 넘는 슈퍼 트위터

슈투더 레복스 BX4100 스피커의 구성을 살펴보면 5인치(122mm) 크기의 콘(cone)형 유닛 8개가 조합되어 중저역 통합대역을 맡고 있는 점이 특이하다. 35Hz에서 1,250Hz까지 담당하고 있는 중저역용 유닛의 음압 전체면적은 15인치 단일 우퍼 크기와 같으나 분할진동을 꾀함으로써 저음이 퍼지지 않고 단단하게 나오면서 전대역에 걸친 반응속도가 매우 빠르다. 넓은 대역을 커버하는 중저역 유닛은 요즘 스피커에서 흔히 볼 수 있는 타입이지만 1970년대 대형 플로어(floor)형 모니터 스피커에서는 찾아보기 어려운 것이었다. 이 방식은 중저역의 예민한 부분에 대한 대역분할을 피함으로써 자연스러운 사운드가 얻어진 반면, 대음량과 초저역을 재현하기 위해서는 많은 유닛들이 동원되어야 가능한 방법이다. 즉 스피커 유닛의 진동과 제동(Damping: 댐핑)량이 크지 않고 순간적으로 전기신호가 끊어질 때의 역기전력 역시 아주 적게 발생하는 이점도 아울러 가지고 있다. 하지만 이러한 구조는 32Ω이라는 높은 임피던스를 가진 8개의 유닛을 두 번 병렬연결하여 입력 임피던스 8Ω 우퍼로 균일하게 만들어야 하는, 제작상의 정밀함이 요구되고 제작비용이 높아지는 단점도 있다.

슈투더사의 유닛은 모두 알니코 영구자석과 정교하게 성형된 캐스트 알루미늄 프레임으로 만들어져 있으며 종이 콘의 에지(edge)에는 천연고무가 사용되었다. 유닛의 형상과 구조를 보면 현재 유행하고 있는 고성능 스피커 유닛의 설계 스펙(spec)에 조금도 뒤지지 않는다. 오히려 개발 당시(1960년 콩고 내전 직후 전 세계 코발트 수출의 95%가 감소되었다)로서는 매우 구하기 힘든 알니코 자석을 사용했다는 점에서 선견지명마저 느껴진다. 오늘날 하이엔드 오디오 스피커 유닛에 사용되는 자석이 알니코나 알코맥스, 네오디뮴(Neodymium) 같은 천연 합금소재로 되돌아가고 있는 일반적 추세를 앞서 내다보았기 때문이다.

중음대역 1,250Hz에서 10,000Hz까지 담당하고 있는 중음용 스피커는 독일 도르트문트 마그나트(Dortmund Magnat)사의 제품인 7인치(175mm) 콘형 스쿼커(squawker: 중음 유닛)인데, 이것 역시 역돔(reverse dome)형으로 오늘날 윌슨 오디오사의 와트(WATT: Wilson Audio Tiny Tot) 스피커나 왕년의 JBL 모니터 스피커 4343의 스쿼커와 같은 모양이다. 에지는 우퍼와 같이 천연고무로 만들어져 생산된 지 45년이 지난 오늘날까지 에지 부분 교환 없이 사용되고 있다.

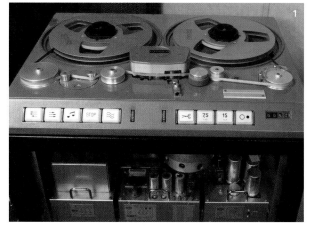

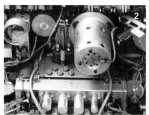

1 슈투더 C-37 릴테이프 레코더. 동사 최후의 진공관식 프로용 녹음기로 1960년대 전후 오디오 황금기를 기록한 대표주자. 하단부에 녹음재생 증폭 부분이 블록화되어 있고 빌트인(Built-in) 식으로 순간 탈착이 가능하다.
2·3 80kg의 헤비급 중량을 해결하기 위해 상판을 들어올릴 때 유압식 리프트 장치가 장착되어 있다.
4 1960년대 말에 판매와 애프터서비스는 독일 EMT사가, 제작은 빌리 슈투더사가 맡아 이원체제로 생산되었다.
5 슈투더 레복스 BX4100 모니터 스피커. 상부는 국내에서 만든 것으로 트위터만 다르다. 독일 비자톤(VISATON)사의 리본 트위터 MHT12(8Ω/4,000Hz) 장착. 오리지널은 슈투더사의 1.5인치 돔형 슈퍼 트위터가 달려 있다. BX4100은 슈투더 레복스사의 홈페이지에도 실제 유무의 기록이 사라진 전설의 모니터 스피커 시스템이다.
6 미국인 존 던래비(John Dunlavy)가 1982년 호주에서 등장시킨 가상동축형 스피커 시스템 던테크(DUNTECH) PCL(Pulse Coherent Loudspeaker) 2001. 4-way 7 스피커 밀폐형, 우퍼 30cm 콘형×2, 중저역 17.5cm 콘형×2, 중고역 5.4cm 돔형×2, 트위터 1.9cm 돔형×1.

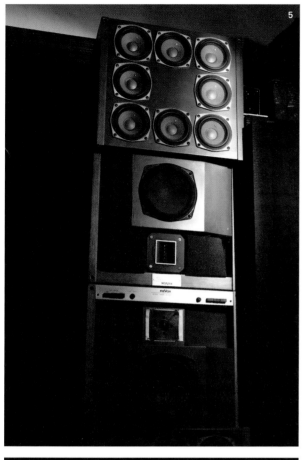

10,000Hz 이상 25,000Hz까지의 고역을 담당하는 것은 슈투더사의 1인치(25mm) 돔형 트위터다. 당시 대부분의 스피커 사양은 고역의 한계가 20,000Hz를 넘지 않았는데 1974년 개발된 모니터 스피커에 슈퍼 트위터(Super Tweeter)를 달았다는 사실은 현재의 관점에서 보더라도 놀라운 일이다. 슈투더 레복스사의 슈퍼 트위터는 얼마 전 SACD나 HDCD(Hight Definition Compatible Digital)를 시청했을 때 기대 이상의 멋진 소리를 들려주었다.

BX4100 스피커를 직접 만들어 가상동축형 시스템을 실현하다

BX4100을 구입한 지 몇 년이 지나지 않아서 나는 같은 스피커 시스템을 한 조 더 구입하여 거꾸로 올려 듣는 가상동축형 시스템을 구상했다. 그것은 지금 생각해보아도 신선하고 재미있는 발상이었고, 그때의 아이디어는 이후 등장한 세계 각국의 스피커 시스템의 새로운 조류보다 한 발 앞선, 개인적인 일치고는 일대 사건이었다.

그러나 같은 슈투더 레복스사 BX4100을 한 조 더 구하라는 수배령을 내렸지만 어디에서도 같은 스피커를 보았다는 사람이 나타나지 않았다. 점점 애만 태우면서 시간이 흘러갔다. 그사이 여러 가지 복잡한 사건에 휘말리게 되어 엔젤사를 떠나게 된 오광섭 사장을 만나 수입 경로를 물었다. 그러나 엔젤사에서 내게 판 BX4100은 정식 수입 루트를 통하지 않은 것으로 알고 있다는 대답뿐이었다. 그 후 서울 부암동에 있는 슈투더 한국지사를 가까스로 찾아내 스위스 본사에 문의했다. 역시 돌아온 답변은 생산 중지된 지 오래고 재고도 없다는 것이었다. 아마도 일반인들의 취향에 잘 맞지 않은 고가의 스피커가 잘 팔릴 리 없어 일찍 단종시켜버린 것이라고 자답하며 'BX4100 재고 없음'이라는 현실을 받아들이기로 했다. 그 후로도 한 쌍의 스피커를 거꾸로 올려놓는다는 가상동축형 시나리오는 내 머릿속을 떠나지 않았다.

레복스 스피커가 우리 집에 들어온 지 10년째 되던 해 나는 무엇인가에 홀린 듯 작심하고 똑같은 유닛을 구하여 BX4100 스피커를 직접 만드는 일을 시도했다. 즉 BX4100의 유닛 일부가 들어 있는 북셀프형 BX350 스피커 몇 조가 시중에 돌아다니는 것을 보고 우선 3조를 구입, 분해하여 우퍼용 유닛을 확보했다. BX350에서 수집한 알니코 자석으로 만든 5인치 유닛은 모두 16Ω의 임피던스 사양이었다. 동시에 독일의 브라운(Brown)사와 구룬디히(Grundig)사의 북셀프형 스피커 우퍼에 장착되어 있는 것이 BX4100의 스퀴커용으로 사용된 독일 도르트문트에 생산공장을 둔 마그나트사의 유닛임을 발견하고 따로 한 조를 확보해놓았다.

스피커 인클로저의 제작은 용산 하이파이오디오사에서 소개받은 노씨 성을 가진 가구제작 목수에게 의뢰했는데 나는 아직도 그의 이름을 모른다. 다만 그의 문하생이었던 한 사람이 '노반문하'라는 회사명으로 오디오 시스템에 부속되는 랙 마운트와 레코드장 등을 생산하고 있다는 것만 알고 있을 뿐이다.

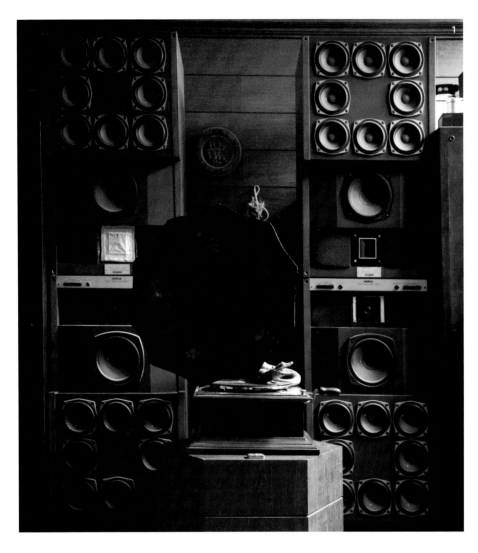

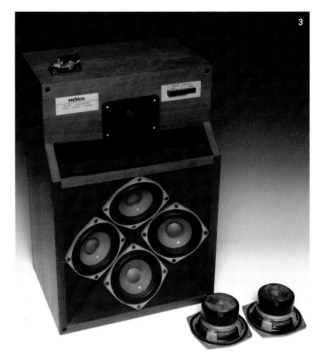

이런저런 우여곡절 끝에 새로운 국내 제작 BX4100이 만들어지게 되어 나는 가상 동축형이라는 머릿속의 생각을 현실화시킬 수 있었다. 국내산 BX4100의 외형은 만든 품새가 뛰어나 지금도 이 둘을 비교해본 사람들은 국내에서 만든 것과 오리지널을 구분해낼 수 없다고 말한다.

국내에서 BX4100을 만들기 훨씬 전에 미리 구입하여 쓰고 있었던 BX350을 거꾸로 BX4100 위에 올려놓고 있을 때의 일이다. 집식구끼리도 가깝게 지냈던 1970년대 오디오 명인 중에 한 사람이었던 지덕선 씨는 우리 집에 올 때마다 "왜 우퍼가 천장 쪽에 놓여 있습니까?" 하고 의아해했다. 나는 BX350 우퍼를 천장 쪽으로 배치하여 아래쪽 우퍼와 대칭해놓은 것이 소리의 정위감이 더 좋다고 주장했다. 저음은 지향성을 위주로 배치하기보다는 방 안 가득히 울리는 홀톤(hall tone)을 형성하게 하는 것이 더 좋은 음을 만들 수 있다는 이론으로 오디오 선배의 호기심을 풀어드렸다.

1 유닛 총 40개의 레복스 BX4100 커버를 제거한 모습. 상부는 국내에서 제작한 것이며, 독일 비자톤(VISATON)사의 리본 트위터가 달려 있다. 하부는 오리지널 레복스 BX4100.
2·3 레복스 BX350 스피커와 알니코 5인치 유닛(16Ω).

스피커 유닛 총 44개에 이르는 장대한 시스템

당시 나는 프리앰프로 마란츠 7을, BX350(4Ω)용의 파워앰프로 40W 출력의 마

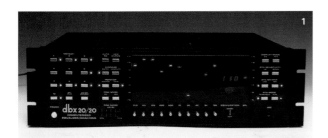

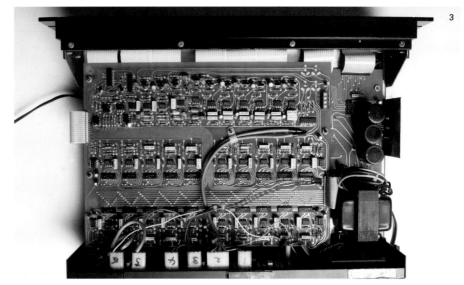

1·2·3 1980년대 초반 등장한 미국 DBX사의 그래픽 이퀄라이징 DBX 20/20 의 전후면과 내부. 음량과 음색의 손실이 전혀 없어 당시 오디오파일들이 손에 넣고 싶어 하던 환상의 명기 중의 하나였다.

란츠 2를, 그리고 메인 스피커의 파워앰프로는 영국의 마이켈슨 오스틴(Michaelson and Austin)사의 M200이라는 200W 출력의 (EL34 para push & pull) 모노 블럭을 물려 듣고 있었다. 그러나 허용 내 입력 6Ω/300W의 슈투더 레복스 BX4100 스피커 시스템이 한 조 더 만들어지고 나니 두 조를 울리기에는 파워가 부족했다. 그 후 나는 여러 번에 걸쳐 파워앰프 교체를 시도했다. 그리고 최종단계에서 마크 레빈슨 ML-3 를 잠깐 물려보았던 경험을 토대로 당시 새로 출시된 마크 레빈슨 No 23 두 조를 구 입하여 연결했다. 그러자 마치 천생연분을 만난 것처럼 서로의 상성이 좋았다.

프리앰프는 도중에 미국 스펙트럴(Spectral)사의 DMC-10 델타로 교체되었다 가 나중에는 스위스 FM 어쿠스틱스(FM Acoustics)사의 244로 정착되었다. 그러나 그 후로도 몇 년 동안 프리앰프와 No 23 파워앰프 사이에 DBX 20/20이라는 그래픽 이퀄라이징 장치를 삽입하여 전 대역을 순화시키는 보조장치를 덧붙인 시스템으로 1990년대 초반까지 레복스 BX4100을 울려왔다.

1991년 마드리갈(Madrigal)사는 마크 레빈슨 No 23을 개량한 파워앰프 No 23.5 를 선보였다. 이것이 나의 슈투더 레복스 스피커 시스템 파워앰프의 마지막 종착역이 되었다. 프리앰프도 당시 세계 최고의 진공관 프리로 발표되었던 콘래드 존슨 프리미 어 세븐(Connrad Johnson Premier Seven)으로 낙점되어 오늘에 이르고 있다.

현재 가상동축형 레복스 BX4100 두 조는 가상동축형에 서브 우퍼를 첨가한 간이 디바이딩 방식으로 운용되고 있다. 그 결과 100Hz 미만을 담당하는 TAD 1601b 더 블우퍼를 울리는 마란츠 9 진공관 앰프와 함께 나의 음악실 벽체 전면을 가득 채우 는 스피커 유닛 총 44개에 이르는 장대한 시스템이 되었다. 스테레오 스피커들이 꽉 차버린 높이 3m, 폭 5m의 전체 벽면은 아이러니컬하게도 단일 음원의 모노 시스템 (monoral system)이 되어버렸다.

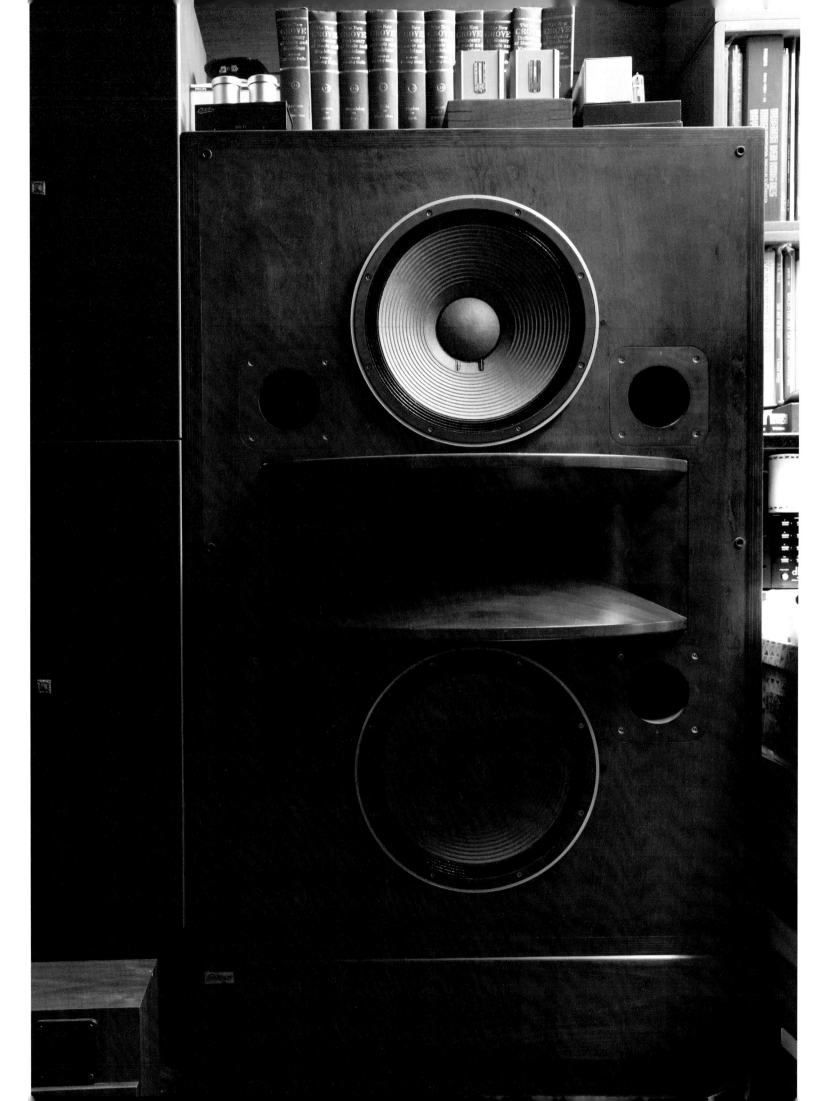

TAD 레이 오디오
TAD REY Audio Speaker System

어른 키를 넘는 장롱 크기의 스피커 시스템

TAD 레이 오디오(Rey Audio) 스피커는 한국에 정식 수입되었다면 아마도 모든 오디오 애호가들이 한 번쯤 눈길을 돌렸을 법한 초대형 몸집을 자랑한다. 일본 파이오니어사가 프로용 사운드 기기 생산을 목적으로 설립한 테크니컬 오디오 디바이스(Technical Audio Divice)사의 머리글자를 딴 스피커 유닛으로 만든 시스템이다.

작정하고 우리 집 계동 한옥을 찾아온 대부분의 오디오 애호가들은 이 거대한 스피커 시스템의 소리를 한 번 들어보고 싶었노라 고백한다. 그러기 제법 크다는 영국 탄노이(Tannoy)사의 웨스터민스터 로열(Westerminster Royal)이나 젠센(Jensen)사의 임페리얼(Imperial), EV사의 더 퍼트리션(The Patrician) 같은 스피커 시스템들도 TAD 레이 오디오에 비하면 아담한 사이즈라는 생각이 들 정도다. 일본 야마모토 음향공예사에서 제작한 TAD 레이 오디오는 가로 120cm, 높이 180cm, 폭 70cm에 받침대 높이를 포함하면 어른 키를 훌쩍 넘는 장롱 크기의 스피커 시스템이다.

테크니컬 오디오 디바이스사는 설립 당시부터 녹음 스튜디오의 본격적인 플레이백(play back) 검청용 모니터 스피커 시스템을 개발하기 위해 새로운 스피커 유닛 제작에 착수했다. 유닛 개발에서 실패한 경험이 많았던 일본의 제작진은 알텍과 JBL사의 유닛 제작에 참여했던 미국의 퇴역 기술자들을 불러모았다. 그리고 키노시타 쇼조(木下正三) 지휘 하에 세계 최고 수준의 유닛을 만드는 작업을 진행했다. JBL사 퇴역 기술진에서 가장 중요한 사람은 바트 로컨시(Bart Locanthi/Bartholomew Nicholas Locanthi 2세, 1919~94)다. 동부 뉴욕주 출신으로 서부 파사데나의 캘리포니아 공대(CIT)에서 물리학을 전공한 그는 제임스 B. 랜싱(James Bullough Lansing)이 JBL사를 설립한 초기 시절(1948년) 기술 컨설턴트로 일했던 소수의 멤버 가운데 한 사람이었다. 1952년 그는 이미 유명을 달리한 제임스 B. 랜싱이 개발해 놓은 JBL 175 드라이버에 붙는 1217-1290 혼(나중에 HL87로 형번이 변경된 독특한 음향 확산 렌즈가 달린 혼[Horn/Acoustical Lens])을 개발했다.

중음대역의 쇼트 혼 앞에 음향렌즈를 붙이는 아이디어는 일찍이 벨 연구소의 발명

◀ 일본 야마모토 음향공예사에서 제작한 TAD 레이 오디오 시스템. 인클로저는 키노시타 쇼조가 설계한 RM-7V보다 가로 10cm, 세로 20cm가 더 크다. 장착된 우드 혼은 야마모토 F-300A 디플렉션 혼(deflection horn/크로스오버 500Hz, 스롯[Throat] 2인치, 무게 21.7kg).

가 헨리 찰스 해리슨(Henry Charles Harrison)이 미 연방정부에 특허신청(1923년)을 한 바 있다. 그러나 실제 시제품은 1949년 같은 연구소의 윈스턴 콕크(Winston E. Kock)와 하베이(F. K. Harvey)에 의해 개발되었다. 그 후 바트 로컨시의 대학 스승이자 웨스트렉스(웨스턴 일렉트릭사의 해외영업부문)사의 자문역이었던 존 프레인(John G. Frayne) 박사가 제자 로컨시와 함께 캘리포니아 공대에서 음향렌즈에 관한 연구를 발전시켰다. 로컨시는 1950년대에도 JBL사의 스피커 유닛 LE(Linear Efficiency: 원래는 저감도 스피커 프로젝트Low Efficiency Driver Project에서 유래) 시리즈의 개발책임자로 일했고, 1960년대 트랜지스터 시대 불후의 명작 JBL 티서킷(T-Circuit) 파워앰프 SE400S와 SA600을 개발한 다방면에 유능한 오디오 엔지니어였다. 그는 1986년에는 미국오디오기술사회(AES) 회장으로 재임했고, 세상을 떠난 지 2년 뒤인 1996년 그의 공적을 기려 AES의 골드메달이 추서되었다.

음의 정위가 뚜렷한 소리를 내는 것이 모니터 스피커

이렇듯 많은 경험을 가진 JBL사의 베테랑들과 함께 모든 가능한 신소재들을 검증하여 만들어진 TAD사의 새로운 유닛이 바로 16인치 구경의 저음용 우퍼 1601a와 4인치 구경의 중고음용 드라이버 TD-4001이다. 1982년 늦가을 완성된 TAD 1601a는 출력음압레벨이 97dB/w/m로서 왕년의 알텍과 JBL의 업무용 스피커 스펙과도 동일한 고성능·고능률의 알니코 자석으로 만들어진 정통 스피커 유닛이었다. 팀의 리더였던 키노시타는 개발 당시 새로운 모니터 스피커를 다음과 같이 정의했다.

"소리를 보다 명확하게 들을 수 있고, 자연스러우며 음의 정위(명료한 음의 위치)가 뚜렷한 소리를 내는 것이 모니터 스피커다."

중고음역을 관장하게 되는 TD-4001 드라이버는 우퍼로 쓰인 1601a보다 1년 앞선 1981년 가을에 출시되었다. 출력음압레벨이 무려 110dB/w/m에 달하는 대구경 고성능 드라이버였다. 이 드라이버는 진동판에 사용된 베릴륨(Beryllium) 때문에 매우 밝으면서도 부드러운 고역이 단단한 중음 위에 피어오르는 듯한 소리를 낸다. 이 드라이버에 우드 혼을 쓸 경우 스틸 혼의 단점인 쏘는 듯한 소리, 즉 혼터를 내지 않고 실제 연주를 방불케 하는 자연스러운 음이 나온다.

TAD사는 프로용 스피커 유닛과 스튜디오 녹음 기기를 생산해내는 회사로 출발했고 TAD 스피커 유닛을 가지고 스피커 시스템을 생산해내는 일은 모회사인 파이오니어사가 맡았다. 최초의 TAD 유닛으로 만든 스피커는 파이오니어사의 익스클러시브(Exclusive) 2401 트윈(Twin)으로서 가로방향의 더블우퍼에 우드 혼을 조합한 JBL 4350WX 크기만 한 대형 스피커 시스템이었다. TAD 유닛의 개발책임자였던 키노시타는 TAD사를 떠난 후 레이 오디오(REY Audio)라는 독자 회사를 차리고, TAD 유닛을 사용한 가상동축형 스피커 시스템으로 전 세계 녹음 스튜디오 모니터 스피커 시

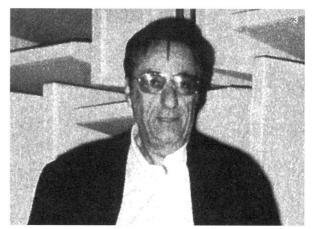

1 저역을 담당하는 16인치 구경의 1601b 우퍼(8Ω).
2 파이오니어사의 익스클러시브 2401 트윈 스피커 시스템.
3 바트 로컨시(Bart Locanthi Junior).

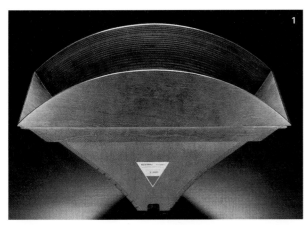

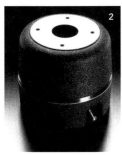
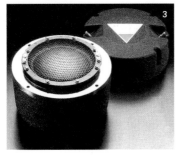

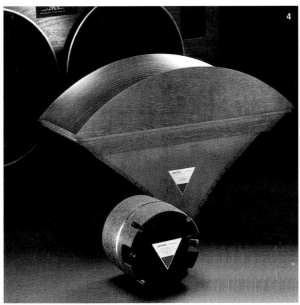

1 키노시타 쇼조의 레이 오디오 스피커에 삽입된 TAD사의 우드 혼(폭 61.2cm× 높이 23.9cm×깊이 41.0cm). 야마모토 음향공예사의 F-300A 혼(폭 69.4cm× 높이 28.0cm×깊이 44.6cm)보다 크기가 작고 중량은 2/3 정도 가볍다.
2·3 TD-4001 드라이버의 전면 슬롯 부분과 후면 다이아프램 부분.
4 TAD사의 우드 혼과 TD-4001 드라이버.

장에 지명도를 높였다. 「호텔 캘리포니아」(Hotel California)로 유명한 록 밴드 이글스(Eagles)도 실황 공연 때는 TAD사가 만든 18인치 직경의 초대형 우퍼와 TD-4001 드라이버를 조합한 대규모 스피커 시스템을 사용했다.

야마모토 음향공예사가 만든 최고의 우드 혼

지금으로부터 30년 전 나는 서울 방배동의 아파트에서 북촌마을 계동의 전통 한옥으로 이사했다. 그때 한옥 지하에 독자적인 리스닝 룸을 만들었는데, 오디오 사운드의 이상을 실현하기 위한 새로운 스피커 시스템도 함께 구상했다. 그러한 동기가 된 것은 1980년 초반까지 중앙일보사에서 『계간 미술』과 『스테레오 뮤직』의 편집주간이었던 최홍근 국장 집에 새로 들여놓은 일본 포스텍스(Fostex)사의 소구경 우드 혼 소리를 듣고 나서부터였다. 솔리드 우드 집성재로 만든 우드 혼은 합판 집성재로 만든 우드 혼과는 또 다른 소리를 냈다. 깜짝 놀랄 만큼 부드럽고 자연스러운, 혼티가 전혀 섞이지 않은 소리를 내고 있었던 것이다.

그 뒤부터 나는 세계 최고의 우드 혼을 찾아 나서게 되었고 C국장과 함께 조사한 바로는 일본의 야마모토 음향공예사(Yamamoto Sound Craft)에서 만든 우드 혼이 가장 뛰어난 품질을 가지고 있다는 사실을 알게 되었다. 키노시타가 만든 레이 오디오의 TAD 우드 혼(중량 11.2kg)은 측면 만곡부가 합판 한 장으로 구성되어 있는 반면 야마모토 제작소의 F-300A 혼(중량 21.7kg)은 벚나무 솔리드 우드를 몇 년 동안 자연건조한 후 집성한 것이어서 형태와 재질 모든 면에서 우드 혼의 존재감을 불러일으키는 대형 혼이다. 섹트럴 격벽부(Sectral Dividing Wall) 역시 천연 흑단(Evony)을 정교하게 가공하여 TD-4001 드라이버와 조합될 경우 레이 오디오의 우드 혼에 비하여 훨씬 좋은 성능을 나타내는 혼이었다. 내친김에 레이 오디오 스피커 인클로저의 제작도 야마모토 음향공예사에 의뢰했는데 주요 판재는 38mm 두께의 핀란드산 백자작 원목으로 만든 집성합판(LVL)으로 주문했다.

몇 달 후 야마모토 제작소는 접착제를 포함한 부품 하나하나를 세심하게 포장하여 한국으로 보내왔다. 인클로저의 재조립은 오디오 랙 제작사인 바우하우스의 권오달 사장이 했고, 유닛 조립은 오디오 엔지니어였던 고 서용기 씨가 맡아주었다.

계동 한옥 지하실로 레이 오디오 스피커 시스템을 들여놓을 때의 일은 아직도 기억이 생생하다. 스피커 한 짝에 여섯 명의 장정들이 로프를 걸고 목도 운반한 후 지하 계단에 합판을 덧대어 경사로를 설치하고 중량 250kg에 달하는 스피커를 지하 리스닝 룸에 미끄럼을 태우듯 집어넣었다. 유닛을 조립할 때도 서용기 씨가 스피커 통 속에 들어가 작업등을 설치하고 세팅하느라 애를 쓰던 기억이 새롭다.

TAD 레이 오디오 스피커 시스템을 들여놓고 처음 3년간은 에이징과 매칭 앰프들을 찾느라 시간을 보내다가 레이 오디오사가 제시한 650Hz 크로스오버 디바이딩 수

치에 점점 회의가 들기 시작했다. 고심 끝에 500Hz로 디바이딩 수치를 끌어내리는 시도를 할 수 있었던 것도 잘 만들어진 야마모토 제작소의 F-300A 혼 덕분이기도 했다. 드라이버로 쓰이는 TD-4001의 최저 공진주파수는 280Hz다. 일반적으로 최저 공진주파수의 2배 이상의 수치에서 크로스오버를 조금 위로 잡는 것이 디바이딩 스피커 시스템 제작 시의 정설이다. 하지만 잘 설계된 혼은 드라이버의 최저 공진주파수를 더 낮게 잡을 수 있다는 오디오계의 가설이 입증된 사례가 되었다. 후일담이지만 키노시타가 만드는 레이 오디오도 1998년부터 출하된 제품부터는 크로스오버를 500Hz로 낮추어 시장에 내놓고 있다. 결과적으로 이론보다는 듣는 귀에 따라 판단한 나의 방법이 옳았음을 증명하는 일이 되어 추정 크로스오버 주파수 설정 계산식에 관한 오디오계의 입씨름이 일단락되는 계기도 되었다.

아름다운 음의 구축은 저역의 튼실함에 그 기초를 두어야 한다

처음 TAD 유닛으로 만든 레이 오디오 스피커 시스템을 울릴 때는 야마모토 음향공예사 특주품의 크로스오버 네트워크(Crossover Network)를 구입하여 사용했다. 그런데 처음부터 파워앰프 하나로 이 거대한 스피커 시스템을 쉽게 울릴 수 있으리라고는 생각지 않았다. 혹시나 하는 마음에서 가지고 있던 몇몇 파워앰프들을 여러 차례 물려보았지만 결과는 예상대로였다. 마크 레빈슨 No 23의 TR앰프와 마란츠 9 같은 진공관 앰프 모두 그런대로 소리를 내주었으나 결과는 마음속에서 꿈꾸던 소리와는 거리가 먼 것이었다. 얼마 되지 않아 처음 구상했던 대로 일렉트로닉 디바이더(Electronic Crossover Dividing Network)를 사용하기로 하고 두 대의 파워앰프를 물색했다. TAD 스피커 유닛이 고능률이라는 점을 감안해 고역과 중저역용 앰프 모두 댐핑팩터(Damping Factor)가 크지 않은 진공관 앰프로 선정했다. 저역은 줄곧 마란츠 9으로 고정했으나 처음에는 시원하게 저역이 터지지 않았다. 원인을 살펴보니 일렉트로닉 크로스오버로 채택한 일본 어큐페이즈(Accuphase)사의 F-15L 일렉트로닉 디바이더의 출력 임피던스(600Ω)와 마란츠 9의 입력 임피던스(47kΩ)가 일치하지 않는다는 것을 알아냈다. 곧바로 당시 우리 집 빈티지 오디오 기기를 주로 정비해주었던 서용기 씨에게 이 사실을 의논하고 높은 퀄리티의 임피던스 매칭트랜스를 구해달라고 부탁했다. 얼마 지나지 않아 서용기 씨는 포노(phono)용 승압트랜스(step up trans)를 제작하려고 구입해두었던 미국 UTC사의 LS-10X 트랜스 한 조를 금속상자에 담아 보내왔다.

트랜스를 이용한 임피던스 매칭은 호방하면서도 단단하고, 섬세하면서도 웅장한 저역을 TAD 유닛이 만들어내는 데 결정적인 기여를 했다. 아름다운 음의 구축은 저역의 튼실함에 그 기초를 두게 된다는 스피커 시스템의 원리는 건축물의 경우와 같은 것이었다.

1 야마모토 음향공예사에서 제작한 여러 크기의 종이 덕트들. 최종적으로 구경이 제일 작고 길이가 중간 크기인 것이 채택되었다.
2 임피던스 매칭트랜스로 미국 UTC사의 LS-10X 트랜스가 사용되었다. 매칭트랜스를 사용하는 경우 트랜스 입력단은 가급적 밸런스로 연결하는 쪽이 힘을 감쇄시키는 효과가 크다. 트랜스 출력단은 파워앰프의 입력단에 따라 밸런스, 언밸런스로 선택해도 큰 차이가 나지 않는다. 단 연결 길이가 2m가 넘어갈 경우 밸런스 연결이 유리하다. 오른쪽의 사진은 레코드 PHONO MC용 STEP UP 트랜스로 사용되는 UTC사의 LS-10X 트랜스.

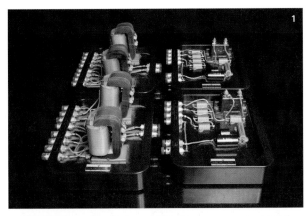

1 TAD 레이 오디오 스피커 시스템을 위하여 일본 야마모토 음향공예사에서 제작한 라인 코일과 콘덴서로 제작한 초중량급 L/C 네트워크. 여기서는 가느다란 선형 코일 대신 신호 손실을 줄이기 위해 큰 폭의 동박판 코일이 사용되었다.
2 일본 어큐페이즈(Accuphase)사의 F-15L 일렉트로닉 디바이더.

앰프와의 상생을 시도하느라 명기를 두루 섭렵하다

TAD 레이 오디오 시스템의 인클로저를 구상할 때 흡음제는 일절 넣지 않기로 했다. 그것은 위상 반전용 덕트(duct)를 통해 잔향이 만들어질 때 실제 연주장의 홀 톤과 같은 아름다운 배음이 생성되어질 것을 기대했기 때문이었다. 즉 댐핑 반응이 트랜지스터 앰프에 비해 현저히 낮은 진공관 앰프를 사용한다는 전제 하에, 저역 스피커 유닛의 배면에서 역위상으로 나오는 등가의 음에너지를 효율적으로 이용하는 방법을 먼저 채택해보았다. 여러 종류의 종이를 덕트의 구경과 길이에 따라 비교 시청한 후 덕트 세팅을 하기로 하고 스무 종류가 넘는 종이 덕트로 위상 반전형 베이스 리플렉스(Base Reflex)형의 스피커 시스템을 시험하면서 끈질기게 소리를 조정해나갔던 것이다. 그러던 어느 찰나에, 알맞게 부풀어 오른 저역의 단단한 배음을 듣게 된 순간과 맞닥뜨렸고 그 후로부터 다시는 머릿속에서 지워버릴 수 없는, 가없는 촉음의 세계가 펼쳐져 나의 감각과 의식을 황홀경으로 몰고 갔다.

저역을 담당하는 파워앰프 마란츠 9의 위상 스위치를 역상으로 하고 중저역과 고역 간의 2-way 크로스오버의 경계는 500Hz로, 슬로프(slope)는 12dB로 비교적 완만하게 끊었다. 고역용의 파워앰프로는 처음에 마란츠 2와 피셔(Fisher) 50AZ 그리고 웨스턴 일렉트릭 등과의 매칭을 연속 시노했다. 그러나 5년이라는 시간이 지날 때까지 고역 쪽 파워앰프 선정의 방황은 계속되었다. 그 이유는 명료한 소리가 나는 앰프를 택할 경우 다소 강한 느낌을 지울 수 없었고, WE91B앰프와 같이 직렬 3극관의 맑고 부드러운 고역을 취하려고 하면 어딘가 모르게 힘이 빠지는 느낌이었다. 여기에 더하여 초고능률의 TAD 드라이버 TD-4001에서 숨김 없이 표출되는 진공관 앰프의 잡음 또한 매우 귀에 거슬려 반드시 해결해야 할 문제로 떠올랐다. 이러한 문제들을 풀기 위해 수없이 많은 진공관 앰프와의 상생을 시도하느라 왕년의 명기들과 현대의 진공관 명기 모두를 두루 섭렵할 수밖에 없었다. 급기야 고능률 스피커 유닛 때문에 전부 노출될 수밖에 없는 앰프의 잡음을 피하기 위해서라도 결국 TR앰프로 가야만 하는가, 하고 마음먹었을 정도로 고역용 파워앰프 선정에 애를 먹었다.

그 와중에 나의 오디오 셰르파였던 서용기 씨가 한강에서 레저보트 전복 사고로 유명을 달리한 후 나는 새로운 파트너를 찾게 되었다. 자신이 설립한 서윤전자에서 바로크 오디오라는 진공관 프리앰프를 만들고 있었던 김형택 사장을 당시 정보통신부에 근무하고 있던 오디오파일 이재홍 과장 소개로 만나게 되었다. 나의 고민을 듣고 있던 김형택 사장은 내게 50W-II라는 매킨토시사의 초창기 진공관 앰프를 권했는데, 이것이 방황의 종지부를 찍게 만든 고역용 파워앰프가 되었다. 매킨토시 50W-II는 잔류잡음이 거의 없이 가을하늘처럼 투명한 소리를 내어 오래된 성벽 바위틈 사이에 피어난 하얀 마거리트가 하늘거리고 있는 환영을 보는 것처럼 꿈속의 사운드가 만들어졌던 것이다.

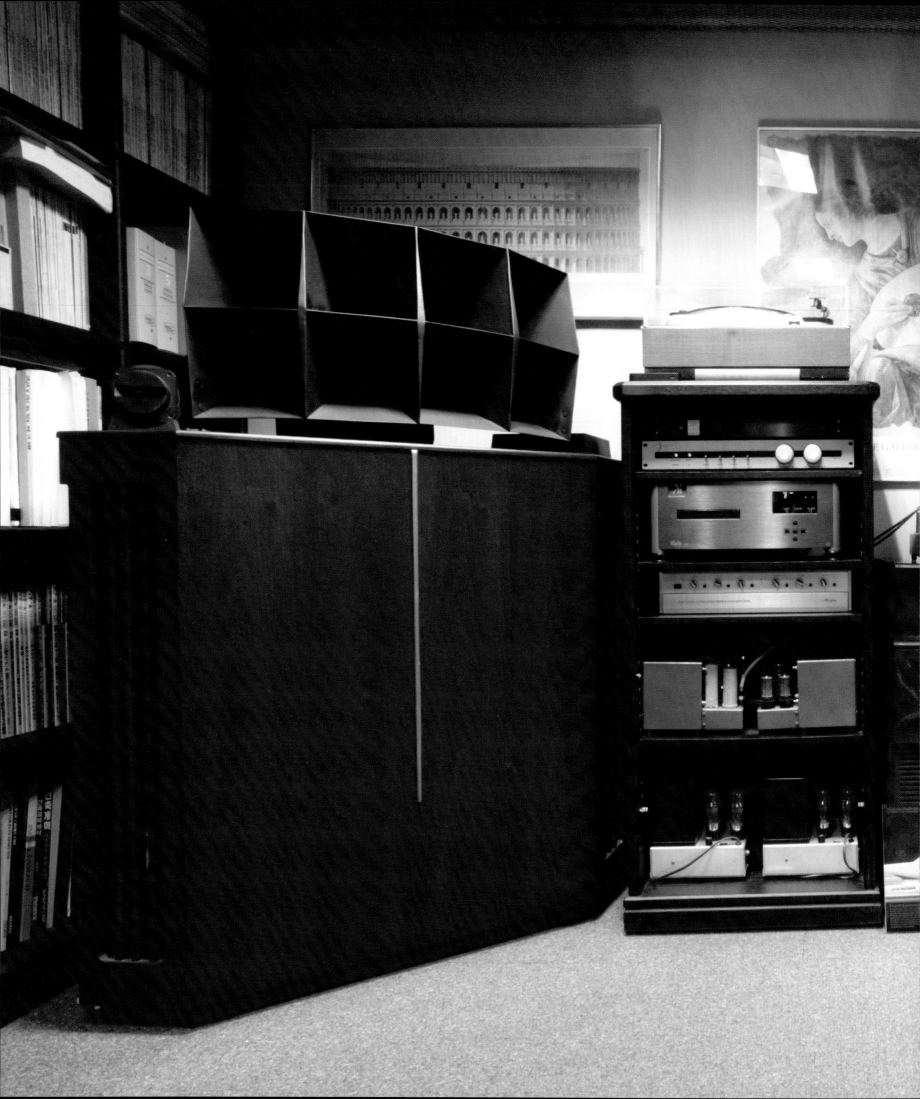

바이타복스

VITAVOX CN121 Horn/AK 154 Woofer Speaker System

혼티를 잡기 위해 온갖 수단을 동원하다

한국의 오디오 애호가들에게 '바이타'라는 짧은 별칭으로 불리는 바이타복스 (VITAVOX)는 라틴어 어원대로 '생명의 소리' 또는 '살아 있는 소리'로 번역될 수 있을 것이다. 즉 생음이라는 뜻을 가진 영국의 프로페셔널 스피커 시스템 제작회사의 이름이다. 바이타복스의 심벌마크가 되어버린 바이타 스틸 혼은 그 소리의 아름다움 때문에 전 세계 오디오 마니아들에게 동경의 대상이 된 지 오래다. 혼 스피커 애호가들의 말에 따르면 스틸 혼은 그대로 사용하면 혼티가 난다고 한다. 그래서 강하고 거칠게 쏘는 듯한 혼티를 잡기 위해 오디오파일들은 온갖 수단을 동원하는 노력을 아끼지 않는다. 데드닝(Deadening)이라고 부르는, 울림방지를 위해 스틸 혼 표면에 아스팔트 역청이나 우레탄 수지를 바르는 기이한 고행을 서슴지 않는 것도 이 혼티에서 벗어나고픈 욕구 때문이다.

약 35년 전 나는 음악평론가 이순열 선생에게서 웨스턴 일렉트릭사의 모래주형으로 만든 주철제 섹트럴 혼(KS-12025)과 드라이버를 물려받은 적이 있다. 당시 혼형 스피커 세계에 무지했던 나는 몇 년 동안 탄노이 오토그라프 스피커 위에 얹어놓은 채 방치하다가 웨스턴 일렉트릭 혼과 드라이버의 귀중한 가치를 알고 집요하게 졸라댔던, 오디오 숍을 차린 고등학교 후배에게 시가의 10%도 안 되는 값에 양도해버린 일이 있다. 당시 나는 그라도 우드 암(Grado wood arm)과 미국 슈어사 최초의 MM 스테레오 카트리지 SHURE M3D도 선사해버렸다. 그런데 나중에 그 암이 20세기 오디오 역사의 기념비적 작품(State of The Art)으로 선정되었을 만큼 뛰어난 기기임을 알고 아쉬워한 적이 있었다.

웨스턴 일렉트릭사의 모래주형으로 만든 주철제 섹트럴 혼이 귀중한 이유는 희귀성 때문이기도 하지만 주철로 만든 혼의 울림이 아름답기 때문이다. 웨스턴 일렉트릭의 주철제 혼처럼 바이타복스사의 대형 스틸 혼 역시 매우 두꺼운 철판으로 정확한 커브(curve)를 만들고 각 섹트럴 혼을 형성하는 철판 사이에 특수한 철 슬러지를 높은 밀도로 채워 만들었기 때문에 혼티라는 것이 전혀 나지 않는다. 1931년 렌 영(Len

◀ 바이타복스 CN121혼과 AK154 우퍼로 구성된 1992년 서울 양재동 287 건축문화설계연구소의 오디오 시스템. 위에서부터 살펴보면, 상단에 토렌스 124MKⅡ 턴테이블/스레숄드 FET 10e/pc 프리프리앰프/스펙트럴 DMC-10 델타 프리앰프/와디아 860 CD플레이어/일렉트로닉 크로스오버 (디바이더) 어큐페이즈 F-15L/마란츠 2, Fisher 50AZ 모노럴 진공관 파워앰프.

Young)이 창립한 바이타복스사는 세계 최고 수준의 대구경 스틸 혼을 제작하는 업적을 이뤘다. 제2차 세계대전 때에는 해군함정의 주력 스피커를 비롯한 선무공작용 오디오 장비, 대형 공연장의 스피커 시스템 제작 같은 전문 분야에서 많은 실적을 쌓아올린 바 있다. 바이타복스 스피커는 영국 왕실의 의전행사에 전통적으로 사용되었던 스피커이기도 하다. 조지 6세와 엘리자베스 여왕 대관식을 비롯하여 찰스 황태자와 다이애나 황태자비의 결혼식에 이르기까지 영국 왕실과 귀족들의 대소사에 등장하는 PA 시스템은 항상 바이타복스사 제품이었다.

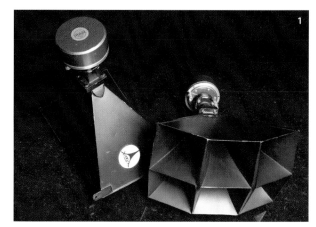

벽 전체가 길게 연장된 저역 혼 역할을 한다

바이타복스사는 가정용으로서는 드물게 CN191이라는 코너 혼(Conner Hone) 스타일의 스피커 시스템을 제2차 세계대전 직후인 1947년 개발했다. 이것은 코너 혼 스타일로 유명한 탄노이사의 오토그라프보다 5년 앞서 영국의 오디오 시장에 출시된 것이었다. CN191에서 저역을 담당하고 있는 AK156(15Ω)/AK157(8Ω) 우퍼는 (미국 클립쉬 혼(Klipsch horn)의 설계 라이선스를 차용하여 제작된), 매우 복잡한 굴곡으로 형성된 목재혼의 더블 배플에 장착되어 있다. 폴 윌버 클립쉬(Paul Wilbur Klipsch)가 만든 이 혼의 원형은 웨스턴 일렉트릭사가 1925년 미국 빅터사를 위해 설계한 크레덴자 축음기다. 클립쉬 혼은 크레덴자의 혼을 세로로 배치한 형상이다.

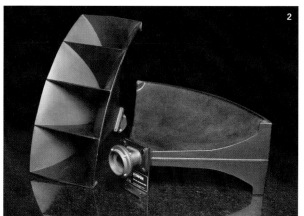

바이타복스의 저역 사운드는 스피커 양옆으로 나오게 설계되어 있어서 거실 벽면의 코너를 이용하면 절묘하게 벽 전체가 길게 연장된 저역 혼 역할을 하게 되어 있다. 코너 벽면에 잘 세팅되어 있을 경우 풍부한 잔향을 가진 품위 있는 소리가 자연스럽게 더해질 수밖에 없다. CN191(Klipschorn Reporducer & System 191/CN은 Catalogue Number) 코너 혼 스피커 시스템은 중고역 부분을 담당하고 있는 금속제 중형 섹트럴 혼(CN157)에 3인치 구경의 S2 컴프레션 드라이버(compression driver)를 조합하여 만든 정통 2-way 구성의 스피커 시스템이다. 반세기 동안 변함이 없는 전체 외관은 아름다운 마호가니 무늬목 배플의 우퍼 캐비닛과 독특한 금속제 그릴 커버가 전면 창처럼 드러나 보이는 중형 섹트럴 혼 받침으로 쓰이는 목재 뚜껑으로 2단 구성되어 있다.

나의 사무실에 있는 메인 오디오 시스템은 구형 CN191을 개조한 것인데, 15인치 우퍼로서 1950년대 생산된 알니코 유닛 AK154(15Ω)가 장착되어 있고 중고역은 대극장용 스피커 시스템(Bass Bin)에 사용되었던 멀티 셀룰러 혼(Multi-Cellular Horn) CN121이 담당하고 있다. 드라이버를 합친 크기가 폭 79cm, 높이 41cm, 깊이 1m에 달하는 대구경 혼의 위용은 붉은 마호가니 무늬목의 우퍼 캐비닛과 잘 어울린다.

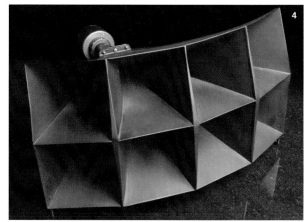

S2 드라이버와 함께하는 CN121 혼을 깊이 있게 울려주는 것은 마란츠 2 앰프가 담당하고 있는데, 이것 역시 수많은 시도 끝에 정착된 것이다. 다시 재배치되어 연희

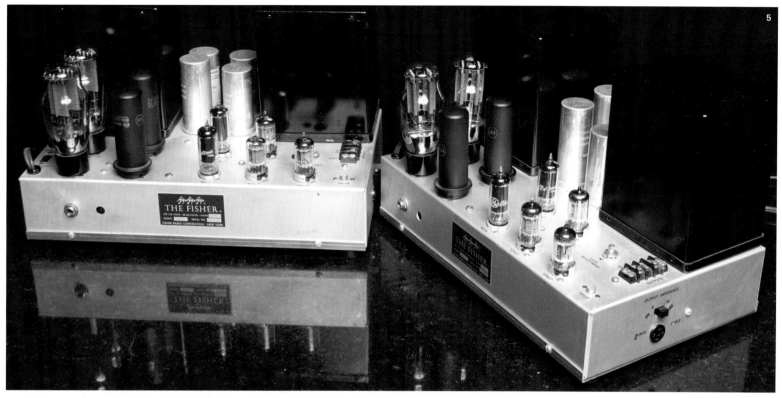

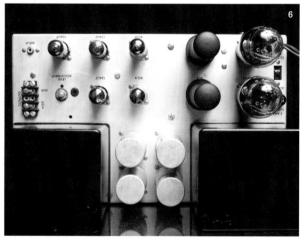

1 바이타복스 550(CN153). 수작업으로 만든 550Hz cut off(크로스오버) 주파수 대역의 혼. 일반용(General Purpose) G.P.1 드라이버가 부착되어 있다.
2 CN157 혼. S2 드라이버와 함께 CN191스피커 시스템의 중고역을 담당한다.
3 6셀(cell) 빈티지 혼(Vintage Horn) A404 3XR(222Hz cut off). CP1 드라이버가 부착되어 있다.
4 S2 드라이버와 함께한 멀티 셀룰러 혼 CN121의 위용.
5·6 1950년대 JBL 스피커 하츠필드와 함께 재즈음악 재생에 발군의 실력을 보여주었던 왕년의 피셔 50AZ 파워앰프. 출력관 1614(6L6족), 초단증폭관 12AU7, 위상 반전단에 6AU6, 정류관 5AR4로 구성되어 있는 출력 50W의 모노럴 파워앰프.

▼ 오디오파일 최희종 씨 댁의 바스빈(Bassbin(CN308)) 스피커 시스템. 가로 96cm(배플 포함 166cm), 세로 80cm, 높이 220cm 자작나무 집성판(두께 18mm) 인클로저 속에 AK155 또는 AK156 2발이 장착되어 있다. 인클로저로 만들고 있는 우퍼 혼은 크레덴자 축음기 혼과 같은 형태를 크게 확대해놓은 모습이다. 상부에 올려놓은 혼은 S2 드라이버가 달려 있는 CN121.

동 집 2층 거실에 자리 잡은 바이타복스의 저역은 피셔(Fisher) 50AZ라는 제2차 세계대전 때 군용 진공관으로 많이 쓰인 1614(6L6 철관의 동등 출력관)로 사용한 파워앰프로 울리고 있었다가 2015년부터 매킨토시 MC-3500으로 교체되었다.

네트워크 NW-500의 중역이 만들어낸 조화의 영감

25년 전 나는 CN121 코너 혼 시스템에 트위터 유닛을 추가했다. 처음에 시도한 것은 저역과 중역의 음압레벨에 알맞은 미국 JBL사의 구형 075 트위터를 독일의 텔레푼켄 EL84 싱글앰프로 울리는 것이었다. 임피던스 16Ω의 JBL 링 라디에이터(Ring Radiater) 075 트위터는 공칭임피던스 15Ω으로 설계되어 있는 영국 바이타복스사의 유닛들과 그럭저럭 잘 어울렸으나 20년 전쯤보다 성능이 개량된 JBL사의 2405H 트위터(8Ω)로 대체시켰다. 2405H는 한때 JBL 모니터 스피커 시스템을 대표하는 4344MK II에 장착되었던 우수한 트위터로서 구형 075에 비해 명료하면서도 고역 끝음의 촉수가 까칠하지 않고 둥글다.

나는 2405H를 영국 리크(LEAK)사의 스테레오(STEREO) 20(출력관 EL84 push & pull) 파워앰프와 조합해 쓰다가 다시 IPC사의 WE 350B 싱글 파워앰프 AM-1029로 돌아와 지금의 상태로 정착되었다. CN121 코너 혼 스피커 시스템에 부속된 네트워크의 크로스오버가 500Hz였기 때문에 나는 늘 하던 대로 스피커 시스템의 부속 네트워크를 치워버리고 디바이더(Electronic Crossover Divider) 기기인 일본 어큐페이즈사의 F-15L을 사용해 3-way 디바이딩을 시도했으나 중역의 소리가 기대했던

1 1989년부터 23년 동안 북촌 능소헌 지하에서 울렸던 두 쌍의 Revox BX4100과 RAY AUDIO사의 더블우퍼 시스템은 2011년 초에 연희동 사무소 회의실로 옮겨졌다. 모든 앰프와 음원 소스는 그대로이고 2000년대 초에 CD 트랜스포트 Burmester 001이 추가되었을 뿐이다. 레코드 아날로그 시스템에서 바뀐 것은 포노 EQ 시스템이 프랑스 Jadis사의 JPP 200과 영국 로스웰 포노 EQ 조합의 실사적 소리에서 WE 618A 트랜스와 로스웰사의 IRIDIUM의 낭만적 조합으로 변한 것이다. 아마도 나이 탓일 것이다. 소리의 진실로 말하기로 세상에서 이만한 소리를 만들어냈다는 데 큰 자부심을 가지고 있다.

2 1990년대 양재동 287-3 건축문화 사무소의 바이타복스 스피커 시스템은 2000년대 서울 서촌의 신교동 사무소를 거쳐 2010년에는 서대문구 연희로11길 주택으로 이전하게 되었다. 스피커는 그대로인데 앰프와 음악소스 구성은 크게 달라졌다. 토렌스 124MK II 턴테이블이 가라드 301로, 암은 오르토폰 RMG-212와 데카사의 레코드 검청용 암으로, 카트리지는 EMT사의 TMD25와 데카사의 Decca MK II로 바뀌었다. CD는 WADIA 860에서 WADIA 2000과 Cello/Apogee사의 Reference DAC로, 프리앰프는 Spectral DMC-10에서 Mark Levinson ML-6AL로 바뀌었다. 파워앰프는 고역은 LEAK Stereo 20/20에서 IPC사의 AM 1029 WE 350B 싱글앰프(4Watt 출력)로 중역과 저역은 Marantz 2와 Fisher 50AZ를 25년간 사용했다가 저역만 2015년에 MacIntosh사의 대출력 파워앰프 MC-3500으로 바꾸어 현재에 이르고 있다. 소리의 로망을 기준으로는 이 시스템을 능가하는 소리를 아직 듣지 못했다.

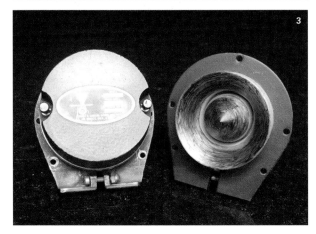

바이타복스 스피커 시스템 구축과정에서 중고역 부분 실험에 쓰였던 드라이버와 트위터들.
1 JBL 2405H(8Ω) 트위터. 주파수 대역 6,500~21,500Hz, 크로스오버 7,000Hz.
2 바이타복스 CP1 드라이버(GP1의 전신). 스롯 구경 1인치로서 CN153 소구경 혼이나 A404 같은 빈티지 혼의 중역을 담당한다.
3 JBL 075(16Ω) 트위터.

것만큼 숙성되지 않았다.

그후 나는 크렐사의 KBX 3-way 일렉트로닉 디바이더를 구해서 역시 500Hz와 7,000Hz로 대역을 나누었으나 약간의 진전이 있었을 뿐이었다.

위상 컨트롤에 있어서 처음에는 저역과 고역의 위상을 정상으로, 중역은 역상으로 연결했다. 또는 이와 반대로 저역을 역상으로, 중고역을 정상으로 시도해보는 편법도 써보았다. 하지만 완벽한 조화로움에는 어딘가 부족함이 있었다. 나는 몇 개월을 씨름하다가 혹시나 하는 마음에서 원래 바이타복스 스피커 시스템에 부속되어 있는 네트워크 NW-500(CN458) 중에서 중역 부분만을 다시 이용해보기로 했다. 이론상으로는 디바이더(Electronic Dividing Network)를 거쳐 나온 500Hz에서 7,000Hz 사이의 중역신호를 코일과 저항으로 이루어진 네트워크에 다시 통과시킨다는 것은 소리를 무디게 할 뿐인데도 결과는 전혀 뜻밖이었다. 300년 전 베네치아의 음악가 안토니오 비발디가 꿈꾸었던 '조화의 영감'이란 세계가 바로 이런 것인가. 나는 그림같이 펼쳐지는 아름다운 음의 조화 속에서 한동안 넋을 잃고 귀를 기울이고 말았다.

바이타복스의 권위자들이라고 말하는 어떤 이들은 중역을 담당하고 있는 S2 드라이버의 하우징을 데드닝하기 위해 코르크와 고무, 우레탄 수지 등 각종 재료를 드라이버 하우징 뚜껑의 안쪽 면에 붙이는 시도를 권장하고 있다. 심지어 천연 양모 펠트가 가장 효과가 있다고 말하기도 한다. 나 역시 떠도는 풍문에 사로잡혀 이런저런 헛고생을 한 적이 한두 번이 아니다. 그러나 S2라는 야생마를 다루는 비결은 뜻밖에도 가까운 곳에 있었다. 바이타복스 CN191의 네트워크 NW-500의 뚜껑을 열어본 사람이라면 누구나 부품 소재의 빈약함에 눈을 돌리기 십상이다. 그러나 빈자의 미학이, 풍성한 바이타 혼의 사운드에 가미되어 그러한 조화를 이루게 된 것인지는 잘 모르겠으되 천만 가지 방법론이 전개되는 오디오 세계를 누가 다 안다 말할 수 있을까.

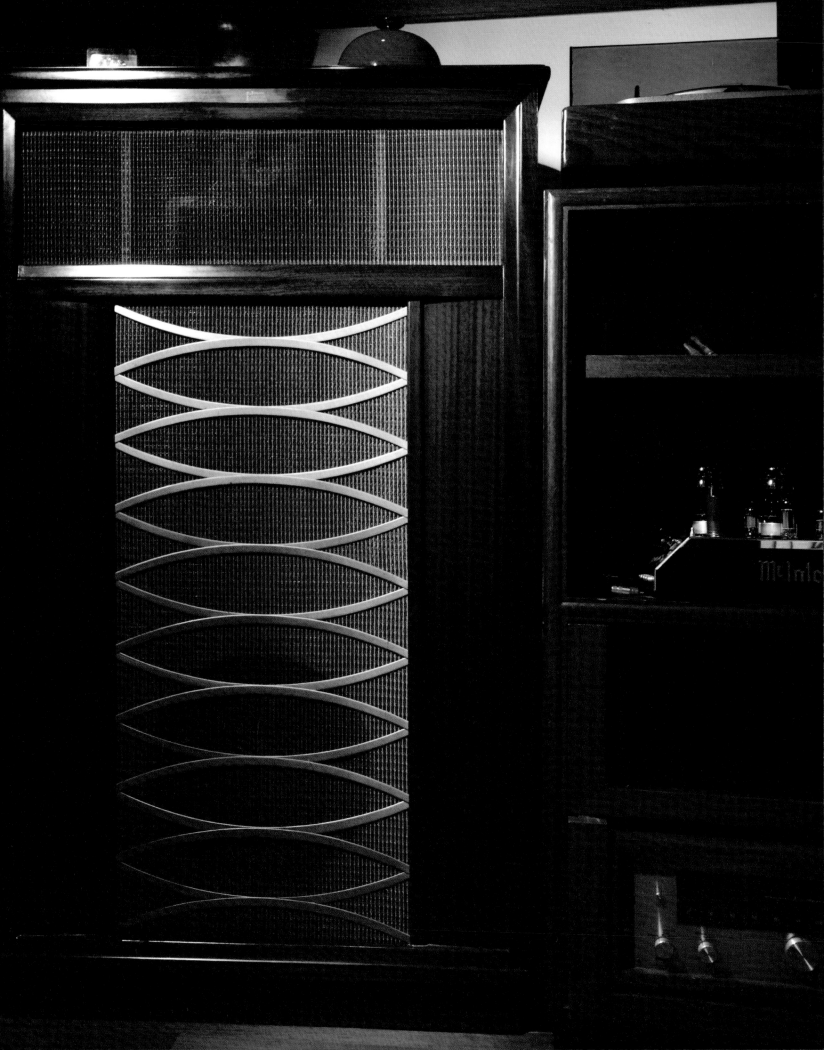

젠센 임페리얼
Jensen PR100 Reproducer Imperial Speaker System

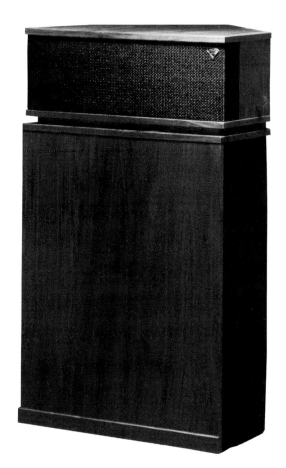

클립쉬 혼(KLIPSCHORN II K-B-WO). 1950년대 오디오 시장에 등장한 대형 코너 스피커 시스템 거의 모두는 클립쉬 혼을 원형으로 삼아 제작되었다. 그리고 바이타복스 CN191처럼 정식으로 사용기한을 명시한 라이선스 계약을 맺고 제품화시킨 것도 많았다. 클립쉬 혼은 거실의 코너를 이용한 벽면을 저역 혼의 연장으로 삼도록 설계된 것이 특징이다. 클립쉬 혼은 폴 윌버 클립쉬(Paul Wilbur Klipsch, 1904~2002)에 의해 1946년 처음 제작되었다. 초기형 클립쉬 혼(15Ω)의 15인치 우퍼는 Stephens사 또는 EV사의 것을 차용했고, 스퀘커는 유니버시티사의 드라이버, 트위터는 EV사의 T35로 구성된 것이 대부분이었다. 현재는 모두 클립쉬사의 유닛으로 구성되어 있다. 우퍼 K-33, 중역 K-55, 고역 K-77, 크로스오버는 400Hz와 6,000Hz, 임피던스 8Ω.
◀ 붉은 마호가니 무늬목 사양의 캐비닛에 수납된 젠센 임페리얼 스피커 시스템.

최상의 라디오 방송 모니터 스피커 시스템

젠센 스피커(Jensen Speaker) 역시 1950년대 오디오 황금기에 일세를 풍미했던 대형 스피커 군단에서 빼놓을 수 없다. 미국 일렉트로 보이스(Electro Voice)사의 더 퍼트리션(The Partrician)이나 퍼트리션 600, JBL사의 파라곤(D44000 Paragon) · 하츠필드 · 올림퍼스(Olympus S8R), 클립쉬사의 클립쉬 혼, 보쟉(BOZAK)사의 B410 무어리쉬(Moorish), 영국 탄노이사의 오토그라프, 바이타복스사의 CN191 코너 혼, 독일 지멘스사의 오이로다인(Eurodyn) 등은 마치 쥐라기 시대의 거대한 공룡들처럼 1950년대를 대표하는 중후 장대형 스피커 시스템들이었다.

1950년대 하이파이 시대가 도래하면서 미국과 영국의 대형 스피커 시스템들은 제2차 세계대전 후 풍요로운 미래를 상징하는 선구적 과학문명의 기기들로서 TV가 일반에게 보급되기 전까지 각 가정의 문화생활 지표를 가늠하는 대표적 상징이었다. 또한 현대화된 일상을 영위하기 위한 꿈의 수단으로 인식되었다. JBL사의 하츠필드(D30085-Hartsfield/1954년 5월 개발) 스피커가 미국 『라이프』지의 커버로 장식된 것도 이 무렵(1955년)의 일이었다. 그리고 앞에서 열거한 초고가의 대형 시스템을 대체할 보다 값싼 방법을 찾고 있던 미국과 일본의 실용주의자들이 중소형 극장용 스피커 시스템을 집 안에 들여놓기 시작한 것은 이보다 훨씬 뒤의 일이다. 흔히 사람들이 젠센 임페리얼 스피커라고 부르는 PR100 리프로듀서 임페리얼(Reproducer Imperial)은 문자 그대로 오디오. 재생장치로서 충실한 사운드를 지닌 백전노장의 스피커 시스템이다. 이렇게 이름붙일 수 있는 이유는 여러 가지가 있겠지만 한마디로 최상의 라디오 방송국 모니터 스피커와 같은 사운드를 내고 있기 때문이다. 평소에는 카오디오에서 흘러나오는 배경음악처럼 편안한 소리를 들려주지만 문득 집중해서 들어보면 한 차원 높은 음악적 감성이 섬세한 음향적 디테일과 함께 배어나오는 특이한 스피커 시스템이다. 언젠가 집사람과 함께 KBS FM 아침방송을 들으면서 나눈 이야기가 생각난다.

"젠센 스피커는 우리가 나이가 들더라도 늘 아름다운 소리를 들려줄 것 같아요."

아내의 말처럼 젠센 스피커는 쇠퇴해가는 노년의 청각 능력까지 감안해서 기분 좋게 음을 들려주는 듯한 착각마저 들게 한다. 한마디로 젠센 임페리얼은 나이 든 신하처럼 믿음직스럽고 기품이 배어나오는 스피커 시스템이다.

피터 젠센과 에드윈 프라이덤 마그나복스사를 설립하다

젠센사는 미국의 대표적 스피커 메이커인 일렉트로 보이스사처럼 중부 오대호가 있는 일리노이 미시간 호반 도시들에 위치하게 된 까닭에 나중에 일본 사람들이 미들 코스트 사운드(Middle Coast Sound)라고 부르게 된 중후 장대한 음의 산맥을 만들어낸 유서 깊은 회사다. 1927년 젠센사를 설립한 천재 엔지니어 피터 라우리츠 젠센(Peter Laurits Jensen)은, 에드윈 프라이덤(Edwin S. Pridham)이 1914년 발명한 일렉트로 다이내믹 타입의 마그네틱 무빙 바(moving bar) 유닛에 혼을 붙여 세계 최초의 PA 스피커를 만들었다. 젠센사는 1930년대 초 자기회로에 영구자석을 사용하는 스피커 PM1, PM2를 발표했으며, 성형 다이아프램으로 만든 컴프레션 드라이버와 동축형(Coaxial Type) 스피커를 상업용으로 성공시켜 여명기 스피커 역사의 한 챕터를 장식하고 있다. 무엇보다도 웨스턴 일렉트릭사의 와이드 레인지 시스템(Wide Range System)과 미러포닉 시스템(Mirro Phonic System)을 구성하는 필드형 우퍼 TA(Theater Apparatus: 극장용 기기)-4151과 TA-4181을 납품함으로써 세계적인 명성을 얻었다. 덴마크인 피터 젠센이 미국에 와서 스피커 제작자가 되기까지 다음과 같은 개인사가 전개된다.

피터 젠센은 1886년 5월 16일 덴마크의 팔스테르(Falster)섬에서 도선사의 아들로 태어났다. 그는 10대 선조부터 내려온 수로 안내인의 가업을 이어야 할 운명이었다. 그러나 학교성적이 뛰어나고 독서광이었던 그는 서부개척에 관한 책을 읽으면서 대서양 건너 미국에 대한 꿈을 키워갔다. 전문학교 졸업 후 코펜하겐으로 진출해, 텔레그라폰(Telegraphone)이라는 자기녹음장치를 발명하여(1898년) 유명해진 발데마르 폴센(Valdemar Poulsen)의 견습공으로 들어가 일했으며, 1904년 '폴센 아크'로 후세에 알려진 새로운 무선통신기 프로젝트에 참가했다. 무선통신기에서 아크 방전으로 안정된 신호를 발생시키는 것은 고난도의 기술이 필요했는데 젠센은 회사 내에서 이 문제를 해결하는 유일한 인물이었다. 당시 유럽 전역에서는 마르코니의 전기 스파크 방식보다 아크 방전식이 성능 면에서 우수했기 때문에 보다 널리 쓰였다.

1909년 12월 폴센 아크 방전식 무선사업이 날로 번창하여 젠센은 미국 여러 지역의 무선국 건설감독차 미국에 건너가게 되면서 인생행로가 바뀌게 된다. 캘리포니아 새크라멘토 무선국에서 그는 나중에 PA 스피커 시스템을 공동개발하게 될 에드윈 프라이덤을 처음 만났고, 곧 의기투합하는 친구가 되었다. 프라이덤은 스탠퍼드 대학 전기공학과를 졸업한 수재였고, 젠센은 프라이덤에게 미국인들의 생활양식과 영어를 배웠다. 프라이덤은 무선국 건설을 마치고 샌프란시스코 북부 나파밸리에 주택을 한

1 현대 혼형 스피커 초기 형태인 마그나복스사의 다이내믹 마그네틱 스피커.
2 1919년 9월 9일 미국 샌디에이고에서 우드로 윌슨 대통령이 사용한 마그나복스사의 PA 시스템.

마그나복스사의 TYPE A1 앰프. 진공관은 'C.E. Manufacturing'에서 1925년 최초로 개발한 세코(CECO) TYPE A형(제네럴 일렉트릭사가 1920년 발매한 UV-201과 동일한 내용과 성능을 가졌다).

채 구입해 작은 연구소를 개설하고 여러 가지 전기실험을 시작했다.

1911년 프라이덤은 자석 양극 간에 동선 코일을 설치하고 그 앞에 진동판을 붙여 음을 발생시키는 실험에 성공한 후 '일렉트로 다이내믹'(전기로 움직이는 소리발생기)이라 이름 붙였다. 프라이덤은 바로 미 정부에 특허를 출원했지만 이미 비슷한 내용이 먼저 등록된 터라 반려되었다. 그 후 2년간 개량을 거듭해 결국 특허를 취득하고 1914년 웨스턴 일렉트릭사에 특허권 매각을 시도했으나 성사되지 않았다. 다음해 젠센의 부인 비비안의 숙부 레이 갈브레이스(Ray Galbraith)가 프라이덤의 연구소를 방문하여 일렉트로 다이내믹 타입의 텔레폰 리시버를 살펴본 후 대형 혼을 붙여 음량을 키워보라고 권했다. 젠센과 프라이덤은 갈브레이스의 아이디어를 받아들여 에디슨 축음기에 붙어 있는 것 같은 거위목 형상의 혼과 마이크를 리시버 앞에 설치한 뒤 트랜스와 12V 배터리를 조합하여 커다란 소리를 내는 실험을 했다. 이 결과 깜짝 놀랄 만큼 큰 하울링(howling)이 함께 발생했다. 이른바 피드백 현상이 나타난 것이었는데 이를 피하려면 리시버(스피커)에서 마이크를 멀리 떼어놓아야 한다는 것도 알게 되었다.

그들은 다시 시도하여 이번에는 혼을 붙인 리시버를 굴뚝 끝에 붙이고 멀리 떨어진 곳에 설치한 마이크로 프라이덤이 소리 테스트를 하기 시작했다. 그의 음성은 400m 떨어진 곳에서도 선명하게 들렸고 마침 불어오는 미풍을 타고 1.6km 밖까지도 소리가 흘러갔다고 기록은 전하고 있다. 이 실험이 대성공을 거두자 많은 투자자들이 젠센과 프라이덤의 연구소로 몰려들었다. 상품화가 진행되면서 '큰 소리'라는 뜻의 라틴어 '마그나복스'(Magna Vox)라는 이름이 붙여졌다.

1915년 12월 10일 샌프란시스코의 금문공원(Golden Gate Park)에서 공개실험을 하고, 그해 크리스마스 이브에 시청 앞에 운집한 10만 명의 시민들에게 음악을 확대 재생하여 들려주었다. 12월 30일에는 존슨 캘리포니아 주지사의 자택에서 행한 주지사 연설을 시민공회당으로 원거리 중계하는 데 성공하여 세계 최초로 공중방송(Public Address: PA)의 세상을 열었다. 곧이어 젠센과 프라이덤은 1917년 8월 3일 마그나복스사를 설립했다.

1919년 9월 9일 샌디에이고에서 제28대 미국 대통령 윌슨(Thomas Woodrow Wilson, 1856~1924)은 국제연맹에 대한 연설을 하고 있었다. 연설식장에는 초기 형태의 진공관 앰프가 사용되었고 젠센과 프라이덤이 PA 시스템 조작을 책임맡았다. 마그나복스사가 1920년까지 미국 전역에 PA 분야의 독점적 지위를 행사하고 있었기 때문에 이 일은 어찌 보면 당연한 일이었을 것이다. 1920년 4월 28일 젠센과 프라이덤은 다이내믹형 리시버를 미국 정부에 특허 신청했다. 이때부터 미국은 라디오 시대에 접어들게 되고 마그나복스사는 라디오라는 신규 사업에 전력을 기울였다. 반면 PA 시스템에 대한 선두주자 자리는 웨스턴 일렉트릭사에 내주게 되었다.

젠센이라는 이름을 빛내준 G610 스피커 유닛

대형 스피커 제작에 있어서 교과서처럼 쓰이고 있는 저음반사형 혼형 스피커(bass reflex horn) 방식 또한 젠센사가 처음 발명해낸 것이다. 그러나 뭐니 뭐니 해도 오늘날까지도 젠센이라는 이름을 빛내준 것은 동사가 만들어냈던 모든 발명을 일체화시키려는 시도에서 탄생시킨 G610 스피커 유닛 때문이라고 말할 수 있을 것이다. 고도로 기술이 발달된 오늘날의 관점에서 보아도 무모한 시도처럼 보이는 G610 3-way 동축 스피커 유닛은 저음·중음·고음을 내는 각각의 유닛을 한 개의 유닛으로 통합하여 동일축 선상에 배열해놓은 특이한 형상의 유닛이다. 젠센사와 같이 인간의 듣는 귀가 하나이면 재생 음원도 하나여야 한다는 가정과 신념을 가진 유럽과 미국의 동축 스피커 유닛 메이커들은 오랜 세월 고집스럽게 자기 나름의 주장을 펼쳐왔다.

평생 동안 G610B 유닛과 씨름하다 작고한 일본의 오디오 평론가 나카시마 테츠오(長島哲夫, 1932~98) 씨는 처음 G610B를 들었을 때 마치 귀에서 피가 나는 느낌이었다고 극단적인 평을 했다. 괴조의 울음 같은 소리를 음악으로 승화시키기 위해 목숨을 걸 정도로 젠센 G610은 그 사운드와 존재감이 독특한 스피커 유닛이었다.

젠센 임페리얼 스피커의 유닛은 G610이라는 하나의 유닛을 3-way로 각각 풀어 헤쳐 다시 조합해놓은 것이라고 보면 이해가 쉽다. 플렉스 에어 서스펜션(Flex Air Suspension) P15LL이라고 명명된 15인치 우퍼는 잘 만들어진 전용 캐비닛에 장착시킬 경우 16Hz의 초저역까지 재생할 수 있다고 젠센사는 주장하고 있다. 이 우퍼는 1930년대 영화산업의 전성기 웨스턴 일렉트릭사의 미러포닉 스피커 시스템에 WE594-A 리시버(receiver)—스피커 개발의 역사는 전화기 수신장치에서 비롯되었기 때문에 당시에는 드라이버(driver)라는 말보다 리시버라는 용어가 일반적이었다—와 함께 장착되었던 전설적 명기 TA-4181-A 필드형 우퍼에 근원을 두고 있다. 600Hz 이상 4,000Hz까지의 중역을 담당하는 RP201 컴프레션 드라이버 또한 매우 오래전에 개발된 것으로 제임스 B. 랜싱이 1940년대 후반 발표한 컴프레션 드라이버 D175보다 앞선다. 최고역을 담당하는 RP302 혼 트위터 역시 1935년부터 일찌감치 실용화된 것이다.

RP302는 그때 이미 16KHz라는 고역의 소리를 내는 성능을 갖추고 있었지만 당시 상태가 좋지 않은 음원소스와 잔류잡음이 제거되지 못한 앰프 성능 때문에 웨스턴 일렉트릭사의 WE596-A/597-A와 함께 잡음발생기라는 별명을 갖게 되었다. 포탄처럼 생긴 진유(眞鍮: 놋쇠)제품 케이스에 장착되어 있는 혼 타입의 RP302 트위터는 나중에 20,000Hz까지 재생되는 RP103과 그보다 더 업그레이드된 RP102로 대체되었으며 작은 나팔 모양의 컴프레션 혼을 가진 것도 생산되었다.

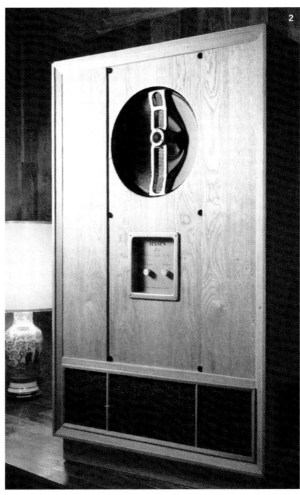

1 젠센 G610C 15인치 3-way 동축형 유닛(16Ω). 크로스오버 저역 600Hz 고역 4,000Hz 내구성이 높은 곡선형 다이아프램(Curvelinear Diaphragm)으로 구성된 저역과 컴프레션 드라이버(중역 및 고역)로 구성되어 있다.
2 젠센 3-way 동축 스피커 G610 유닛이 인클로저에 장착된 모습. 인클로저는 임페리얼의 캐비닛을 거꾸로 뒤집어놓은 형상이다.

1

2

3

4

임페리얼 PR100 스피커 시스템을 구성하는 유닛들.
1 우퍼 P15LL. **2** 트위터 RP104. **3** 드라이버 RP201.
4 (아래에서 시계 방향으로) A402 중대역 디바이딩 유닛, A61 저역 디바이딩 유닛, P15LL 우퍼, RP201 드라이버, 어테뉴에이터, RP104 트위터.

진공관 파워앰프라면 무엇이든 수용하는 까다롭지 않은 스피커

젠센 임페리얼의 캐비닛(cabinet: 인클로저와 같은 뜻)은 저렴한 가격대의 페인트 마감에서부터 가격이 비싼 오크와 월넛, 마호가니 무늬목의 천연 래커(lacquer)칠 마감에 이르기까지 가격대별로 다양하여 수요자의 형편과 기호에 따라 구매할 수 있었다. 1950년대 당시 미국의 오디오 시장에서는 캐비닛과 유닛들을 별도로 사서 개인 취향에 맞게 조립하는 것이 한때 유행한 적이 있었다.

젠센 임페리얼 스피커의 내부를 들여다보면 저역은 베이스 리플렉스 방식으로 우퍼의 전후면에 나오는 소리를 모두 이용하기 때문에 풍성한 사운드를 들려준다. 크로스오버 유닛을 살펴보면, 600Hz 미만의 저역은 A61이라는 디바이딩 유닛(dividing unit)이 담당하고 있다. 4,000Hz까지의 중역은 A402, 고역은 M1131 유닛이 디바이딩하고 있다. 이와 같이 3-way의 소리를 조화롭게 믹스하여 들려주는 것은 크로스오버 유닛뿐만 아니라 잘 설계된 인클로저의 역할이 작용하기 때문이라고 말할 수 있다. 젠센 임페리얼 스피커 시스템은 전술한 G610 동축형 시리즈가 장착된 스피커와는 달리 진공관 파워앰프라면 무엇이든지 수용하는 그리 까다롭지 않은 면모를 지니고 있다.

나는 오디오파일 지덕선 씨가, 1980년대 초 일본의 오디오 평론가 나카시마 테츠오 씨처럼 G610C 유닛이 장착된 오크 목재 사양의—임페리얼 PR100 캐비닛과 동일 크기이면서 상하를 뒤집어놓은 형상의—스피커 시스템을 가지고 몇 년간 씨름하는 모습을 옆에서 지켜본 적이 있다. 그때 G610 동축형 임페리얼 시스템을 가장 좋게 운용하는 유일한 방법은 마란츠사 최초의 진공관 파워앰프 마란츠 2를 삼극관(Triode) 동작으로 울리는 것이라고 함께 결론내린 적이 있다. 평생을 G610B라는 괴조와 사투를 벌여온 나카시마 테츠오 씨 역시 마란츠 2를 20년 가까이 사용했다고 1978년 『스테레오 사운드』에 기고했다. 그러나 우리 집 젠센 임페리얼 스피커는 마란츠 7 프리앰프와 KT88 골드 라이온(Gold Lion)을 출력관으로 사용하는 매킨토시 275 파워앰프로 담담하고 고졸한 소리를 내고 있다.

특히 마란츠 10B 진공관 튜너에서 나오는 FM 방송 음악은 빼어나게 정감어린 분위기여서 음악을 해설하는 아나운서의 목소리마저 고귀하게 들린다. 이처럼 젠센 스피커는 모든 사람을 그립고 행복한 옛 시절로 돌아가게 만드는 마력을 지니고 있다.

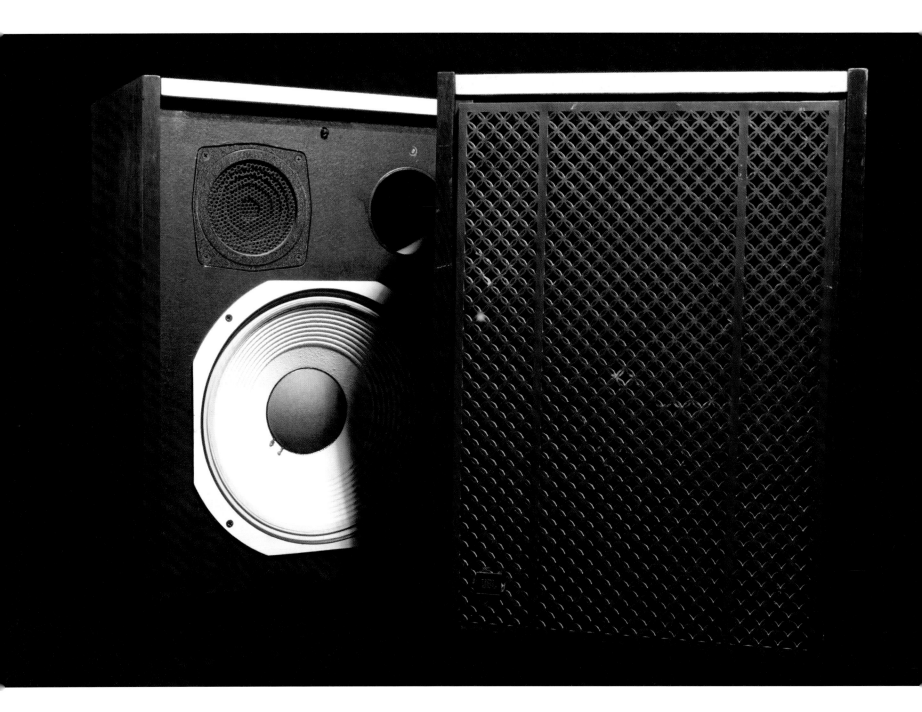

JBL 랜서 101

JBL Lancer 101 Speaker System

낙심한 소년의 마음을 위로한 JBL 스피커

오디오파일들은 말한다. 오디오의 세계에 첫발을 들여놓던 그 순간을 절대 잊지 못한다고. 오디오와의 첫 만남을 회상한다는 것은 첫사랑의 기억과 만나는 것과 같다고.

1968년 이른 봄, 모든 것이 절망적이고 이룬 것과 가진 것 하나 없이 곤궁하기만 하던 시절이 회상 속에서 펼쳐진다. 첫 대학 입시에 실패한 열여덟 살의 한 소년이 대문 앞에 웅크리고 앉아 있다가 마침 집 앞을 지나는 아름다운 수녀를 만나게 된다. 소년은 그 수녀가 살고 있는 곳이 궁금한 나머지 집에서 입는 허술한 옷차림 그대로 정릉의 한 수도원 언덕을 뒤따라 올라갔다. 그 뒤 수줍음을 무릅쓰고 결행했던 수녀와의 만남이 회를 되풀이하면서 소년의 마음은 정결한 수녀원 분위기에 점점 경도되어갔다. 그리고 순수한 정신세계에 접속한 소년의 지향은 수도원과 신학교로 눈길을 돌리게 된다. 그러던 어느 날 원장 수녀가 소년을 대신 맞으며 당분간 그 젊은 수녀를 만날 수 없다고 말한다. 젊은 수녀는 당시에도 흔치 않은 폐결핵에 걸려 먼 곳에 있는 수도자 요양소로 들어갔다고 한다.

소년은 그 당시 유일하게 기대었던 안식과 희망이 일순간 사라지는 것을 느낀다. 힘없이 뒤돌아 나오는 길에 문득 어디선가 들려오는 클래식 음악 선율에 마음이 끌린다. 음악이 흘러나오는 곳을 찾아간 소년은 결국 수녀원 지도신부의 사제관에 들르게 된다. 사제관 거실에서 울리는 바흐의 토카타와 푸가 D단조(BWV565), 그 영혼의 울림과도 같은 소리와의 운명적 만남은 그렇게 이루어졌다.

낙심한 소년의 여린 마음을 위로하고 전율에 떨게 한 것은 바흐의 오르간 음악이었지만 더 깊은 인상을 남긴 것은 아름다운 소리를 재현해내고 있던 기기, JBL 스피커와 매킨토시 앰프들이었다.

지금은 은퇴 사제로 여주 운촌리에서 평범한 농부처럼 여생을 보내고 계신 김수창 신부님께 가끔 묻곤 한다. 1960년대 후반 한국에서 JBL 스피커와 매킨토시 앰프를 가진다는 것은 당시 대단한 재력가에게도 그리 흔치 않은 일 아니었냐고?

젊은 시절 김 신부님은 고국을 떠나 독일의 탄광과 병원에서 일하는 한인 근로자

1 1920년대 후반 랜싱제작소(LMC) 여명기에 만든 필드코일 자석으로 작동하는 최초의 8인치 풀레인지 스피커유닛.
◀ 프런트 그릴에 올림퍼스(C50 olympus)와 같은 수공 목조각 격자를 사용하고 상부에 천연 대리석을 붙여 호화로운 분위기를 풍기는 JBL L101. 저역은 LE14A(35cm 우퍼), 고역은 LE175DLH 혼 트위터, 크로스오버 1,500Hz (LX10 네트워크)로 구성된 2-way 스피커 시스템.

들과 간호사들을 위해 특수 사목활동을 하고 있었다고 했다. 그런데 그곳에서 새롭게 사귄 친구들이 하나둘 결혼하면서 신부님 곁을 떠나게 되자 허전한 마음을 달래고 장가가는 기분 반만이라도 내볼까 하는 보상심리에서 가난한 신부의 전 재산을 털다시피해 오디오 기기를 장만했었다고 농담 반 진담 반에 가까운 이야기를 들려주었다. 그러나 신부님은 수녀원을 떠날 때 수도자들의 문화생활을 위해 당시 집값보다 비싼 오디오 기기를 모두 기증하고 나왔다.

1968년 정릉 언덕에 위치한 '영원한 도움'의 성모회 수녀원 사제관에서 처음 만난 오디오 세계와의 조우. 그 순간만큼은 내 인생이 다하는 날까지 가슴속에 남아 있을 것이다. 그 최초의 시간처럼 JBL과 매킨토시의 이름도 언제나 함께 있을 것이다. JBL과 매킨토시는 1970년대 모든 오디오 입문자들이 그러하듯 나의 청년 시절 꿈에서라도 다시 듣고 싶은 이름들이었다.

JBL이 내는 소리를 다시 만난 것은 그 후 10년쯤 세월이 흐른 뒤였다. 신혼 시절 나는 아내와 함께 당시 서울예술대학의 송명섭 교수 댁에서 AR 리시버 앰프와 함께 베토벤의 첼로 소나타 3번을 울리고 있는 JBL L110 스피커에 마음을 빼앗기고 있었다. 로스트로포비치와 리히테르가 연주하는 베토벤 첼로소나타(No 3)를 들을 때면 그 지하 거실에서 당당히 흘러나오던 첼로와 피아노의 환상적인 소리가 지금도 오버랩되곤 한다.

소형 스피커를 납품하는 회사로 출발한 랜싱 제작사

JBL은 제임스 버로우 랜싱(James Bullough Lansing, 1902~49)이라는 천재 엔지니어의 이름 이니셜로 조합된 미국의 대표적 스피커 제조사다. 오디오 제품에 창립자의 이름이나 이름 이니셜이 들어가는 것은 흔한 일이지만 제임스 버로우 랜싱의 이니셜 JBL은 20세기 오디오 역사상 가장 유명한 것이 되었다. 그의 천재성에 힘입어 동료들과 함께 만들었던 쉐러 혼(Shearer Horn) 스피커의 유닛 때문이거나 오디오계 굴지의 회사로 성장한 알텍 랜싱(Altec Lansing)사 때문이거나, 그렇지 않으면 그의 비극적 최후 때문에라도 그의 이니셜은 다음 세기까지 빛이 바래지 않을 20세기 오디오를 대표하는 불멸의 명판이 되었다.

1902년 랜싱은 미국 일리노이주 닐우드 지구(Nillwood Township, Macoupin county) 그린리지(Greenridge)에 살고 있던 탄광기사 헨리 마티니(Henry Martini)의 열네 명의 자식 가운데 아홉 번째 아들로 태어났다. 어릴 때부터 '짐'으로 불린 그의 이름은 제임스 마티니(James Martini)였다. 1927년 3월 9일 로스앤젤레스에서 자신의 회사를 등록할 때는 제임스 버로우 랜싱이었는데, 법적 개명한 이유는 확실치 않다. 다만 가운데 이름은 그가 일리노이주 리치필드 카운티(Litchfield County)에서 버로우(Bullough)라는 이름을 가진 가족과 함께 산 적이 있었는데, 친절함과 따뜻함

1930년대 초반 랜싱 제작소에서 만들어 RCA사에 납품한 MI(RCA사의 극장 및 업무용 제품에 붙인 표기) 1434 10인치 우퍼 스피커 유닛.

1·2 1937년 랜싱 제작소의 전경과 주문 생산된 스피커 제품들. 맨 앞줄에 아이코닉 모델 812가 보인다.

이 넘친 버로우 가정의 좋은 기억 때문에 그 이름을 따온 것이 아닌가 추측할 뿐이다. 랜싱이라는 성(last name) 역시 그가 이따금 구두를 사러 갔던 미시간주에 있는 소도시 랜싱을 어떤 이유에서 차용한 것인지 알 수 없다.

짐 랜싱은 일리노이주 스프링필드에서 상업전문학교(business college)를 마친 후 디트로이트에서 자동차 정비 기술학교를 다시 다녔다. 그는 1924년 어머니 그레이스(Grace Erbs Martini)가 세상을 등지자 집을 떠났고, 이듬해 1925년 유타주 솔트레이크시의 방송국 기사로 잠시 근무했다. 그곳에서 3년 뒤 장래 아내가 될 스물한 살의 글래나 피터슨(Glenna Peterson)을 만났다. 방송국에 다니기 직전 얼마 동안 시간제로 볼드윈 스피커(Nathaniel Baldwin Company) 회사에 다닌 적이 있었는데 그때부터 그는 콘솔형 라디오에 사용하기 시작한 라우드 스피커 드라이버 유닛에 대해 연구하기 시작했다. 1926년 24세가 되던 해 짐 랜싱은 나중에 처남이 되는 프레드 피터슨(Fred Peterson)을 유일한 직원으로 채용하고 솔트레이크시에서 만난 캐니스 데커(Kenneth Decker)와 함께 랜싱 제작사(Lansing Manufacturing Company)를 설립했다. 랜싱 제작사는 처음 솔트레이크시 다운타운에서 콘솔형 라디오에 들어가는 소형 스피커를 제작 납품하는 회사로 출발했으나, 이듬해 3월 거점을 로스앤젤레스 산타비바라로 옮긴 후 중소형 스피커 필드형 유닛도 제작했다. 1년 뒤 불어닥친 세계 대공황으로 회사 경영은 갑자기 궁지에 몰리기 시작했다. 하지만 그 직전 글래나와 로스앤젤레스에서 결혼식을 올렸고(1928년 11월 29일), 1931년 말 회사 종업원은 그의 형제 3명을 포함하여 40명으로 불어났다.

1930년대 들어서서 토키영화 시대가 도래하자 랜싱 제작사는 MGM사의 영화음향시스템 개발사업에 참여하여 존 힐리어드(John Hilliard)와 함께 1936년 영화 아카데미 음향기술상을 수상한 쉐러 혼(The Shearer 2-way horn) 시스템을 만들었고, 1937년 존 블랙번(John Blackburn) 박사와 공동개발한 모니터 스피커 아이코닉(Iconic)을 탄생시켰다. 그러나 2년 뒤 짐은 그의 아이디어를 기술적으로 뒷받침하고 회사재정을 맡고 있던 켄(Ken: 캐니스의 애칭) 데커를 비행기 사고로 잃게 되자 큰 충격에 빠졌고, 이 사건을 분기점으로 회사 경영이 점차 어려워지게 된다. 미육군 항공대 예비역 중령이었던 켄 데커는 1939년 12월 10일 비행훈련 도중 캘리포니아 남부 라 크레센타(La Crescenta) 주택가 정원에 추락하여 사망했다.

알텍사와 랜싱사의 합병으로 최대의 음향 메이커 탄생

한편 1930년대 당시 세계 영화산업의 음향 분야는 웨스턴 일렉트릭이 미주 대륙을, 독일의 클랑필름(Klangfilm)이 유럽시장을 양분하고 있었다. 웨스턴 일렉트릭사의 자회사로 출발하여 기술서비스를 담당하고 있던 전기제품 연구개발회사(Electrical Research Products Incorporated: 이하 ERPI로 표기)가 1937년 독과점금지법에 의

해 영화상영용 기기의 임대와 보수업무를 할 수 없게 되자 웨스턴 일렉트릭사는 내부적으로 새로운 회사를 독립적으로 분사시켜 업무를 지속하기로 결정했다. 곧 ERPI의 간부 두 사람이 서비스 업무를 대신할 협력업체인 알텍 서비스(Altec Service Cooperation)사를 만들었다. 알텍 서비스사는 회사설립 자체가 외부 요인에 의해 만들어졌기 때문에 설립 후 2년간은 ERPI가 가지고 있던 재고품으로 미국 내 모든 영화관에 문자 그대로 서비스만 하는 회사로 명맥을 유지해나갔다. ERPI로부터 인수한 재고품이 모두 소진되자 알텍 서비스사는 스피커 유닛과 같은 부품을 만들 생산부서가 필요하게 되었다.

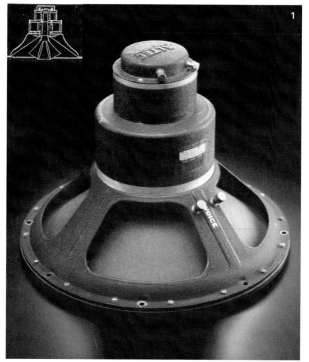

알텍 서비스사는 그때까지 재정적으로는 위기에 처해 있으면서도 기술력 하나로 회사 간판을 유지하고 있었던 랜싱 제작사를 1941년 12월 4일 매입 합병했다. 이 합병이 오늘날 세계 최대의 음향 메이커의 하나인 알텍 랜싱사를 탄생시킨 배경이 되었다. 이때부터 6년간 제임스 B. 랜싱은 알텍 랜싱사의 기술담당 부사장에 취임하여 오늘날까지 알텍사가 자랑하는 2-way 동축형 모니터 스피커의 원형이 된 604 듀플렉스 유닛(1943년 개발)과 515 우퍼(1944년), 288 드라이버를 설계했다. 그리고 알텍사는 그의 지휘 아래 A1, A4, A5, A7의 고유형번으로 세상에 알려진 '더 보이스 오브 더 시어터'(The Voice of The Theater) 시리즈를 개발하여 ERPI가 활동을 중지한 이후 알텍 랜싱사가 영화음향 업계를 석권해 나가는 데 큰 기여를 했다.

알텍사와 랜싱사가 합병한 사흘 뒤 일본군의 진주만 기습이 시작되었다. 평화 시대가 막을 내리고 미국은 전쟁 시기로 본격 돌입했다. 랜싱사와 합병 직전인 1941년 가을, 로스앤젤레스 상점가에서 알텍 제품 등의 음향 기기를 판매하고 있던 아서 크로포드(Arther Crawford)가 새로운 아이디어가 있다면서 알텍사를 찾아왔다. 아서 크로포드의 아이디어는 동축형 2-way 스피커에 관한 것이었는데, 자세한 내용을 살펴보면 고역용 드라이버를 저역용 우퍼 뒤쪽에 붙이되 고역용 음도를 우퍼의 센터를 관통시키고 그 앞에 고역용 혼을 붙인다는 것이었다. 그것은 1930년대 후반 잠시 극장가에 나타났다 사라진 웨스턴 일렉트릭이나 RCA의 대형 동축형 시스템에서 착안한 것으로 볼 수 있다. 하지만 대형이 아닌 적절한 크기의 유닛으로도 큰 음량과 대역폭이 넓은 소리를 내는 스피커 유닛을 만들 수 있는 가능성을 가진 새로운 생각이 그 속에 있었다.

알텍사는 크로포드의 아이디어가 실현될 경우 방송국 스튜디오의 경우처럼 가까운 거리에서 음을 모니터링할 때 더없이 유용한 스피커 유닛이 될 수 있으리라고 생각했다. 그래서 랜싱 제작사와 합병을 이루어내자마자 기술담당 부사장을 맡게 된 짐 랜싱에게 즉시 개발에 착수할 것을 주문했다. 랜싱은 고역용으로 블랙번 박사와 함께 만든 아이코닉 드라이버 801 유닛을 떠올렸다. 그리고 나서 저역은 MGM사의 쉐러 혼 프로젝트에 사용되었던 15인치 우퍼 15XS 센터 캡에 6개의 셀이 있는 소형 멀티

1 짐 랜싱이 제2차 세계대전 중에 개발하여 1945년 출시한 알니코 V 영구자석으로 만들어진 허용입력 25W의 알텍 랜싱 604 듀플렉스 스피커(20Ω). 크로스오버 2,000Hz(N2000A 네트워크).
2 604의 원형이 된 601 듀플렉스에 영구자석이 사용된 12인치 601A 스피커 유닛(1952년 출시). 15인치 601의 스피커 자료는 아직까지 실물로 본 적이 없어 12인치 601A로 원형을 유추해볼 따름이다.

1 1920년대 말 결혼 무렵의 짐 랜싱.
2 미 육군 항공대 장교 복장을 한 짐 랜싱의 창업 동지 켄(케니스) 데커.

셀룰러 혼을 붙인다는 구상을 하고 시제품 제작에 착수했다. 저역과 고역의 크로스오버를 1.2KHz(12Ω)에서 나눈 저역은 6Ω, 고역은 15Ω으로 각각 임피던스를 달리했고 필드형 코일(허용입력 25W, F820B 파워서플라이 사용)을 차용했다. 시제품은 1943년 시장에 나오면서 601 듀플렉스 스피커로 명명되었다. 601 듀플렉스는 랜싱 제작사 시절 아이코닉의 우퍼용 캐비닛으로 사용되었던 베이스 리플렉스형 인클로저 612에 장착되어 시판되기도 했다.

하이파이 극장 음향시스템 '더 보이스 오브 더 시어터'

1939년 9월 유럽에서 제2차 세계대전이 발발하자 미국은 참전을 거부하는 국민 여론을 무마하면서 고군분투하는 영국을 돕기 위해 부기대여법을 발동했다. 군수물자와 무기를 가득 실은 선단이 대서양을 건너게 되자 바다의 늑대 U보트(Under Sea Boat)들이 몰려들었고 선단들을 보호하기 위해 호위 함정들이 대잠초계기와 함께 선단을 에워싼 가운데 목숨을 건 대항해가 계속되었다.

알텍 랜싱사는 이때 MGM영화사의 존 힐리어드가 신형 군사장비 개발을 맡는 부사장으로 영입되면서 대잠수함 작전에 필수품인 자력을 이용한 항공기 탑재형 잠수함 탐지장치(Magnetic Airborne Detector)를 만드는 일에 참여하게 되었다. 이때부터 짐 랜싱은 탐지장치의 핵심 신물질로 개발되기 시작한 알루미늄과 니켈, 코발트의 합금으로 이루어진 강력한 자성을 유지하는 알니코(Alnico) V에 큰 관심을 가지게 되었다. 짐 랜싱은 알니코를 공급하던 시카고의 아널드 엔지니어링의 대표 로버트 아널드(Robert Arnold)와 교분을 쌓았고, 나중에 새로운 스피커 유닛 설계에 전자석 필드형 코일이 아닌 영구자석을 사용하게 된다. 1943년 짐 랜싱은 알텍 601에 알니코 V 자석을 사용하여 알텍 604 듀플렉스를 개발했다. 로버트 아널드가 제2차 세계대전 이후 랜싱이 설립한 JBL사의 알니코의 자석 공급을 전담했음은 불문가지이고, 짐 랜싱이 경영난으로 1년 동안 대금지불을 하지 못했을 때에도 그의 지원은 계속되었다.

1943년부터 1944년까지의 전쟁 기간 중에 짐 랜싱은 힐리어드와 공동작업으로 새로운 극장용 음향시스템을 개발하기로 하고 틈 나는 대로 1930년대 그들이 만든 쉐러 혼의 문제점 파악에 나섰다. 즉 음도의 굴곡에 따른 음의 회절이 심한 W형 폴디드 혼(folded horn) 인클로저로 인하여 중역대의 음압이 현저히 감쇄하는 현상을 해결해야 할 당면과제로 파악했다. 중역이나 중저역대의 음압이 감쇄하는 현상은 음성(중역대) 위주의 극장용 스피커로서는 중대한 결함이 아닐 수 없다고 판단했기 때문에 짐 랜싱과 힐리어드는 차제에 인클로저의 설계를 전면적으로 변경하기로 했다. 즉 직접 음과 베이스 리플렉스 음을 적절히 배합시키기 위해 우퍼가 들어 있는 상자형의 인클로저 하단에 세로로 긴 4각형의 덕트 구멍을 내어 100Hz 이하의 베이스 음을 보강하는 구조로 디자인이 전면 개편되었다. 저역 유닛이 담긴 인클로저의 앞면 또한

위아래로 벌려진 익스퍼넨셜 혼 형상을 갖추었다. 이 결과 고역과 중저역의 딜레이 타임이 거의 해소되어 대역별 음원 간의 시간위상을 정치시켰음은 물론 음압도 일정하게 유지할 수 있게 되었다. 짐 랜싱은 새로운 인클로저에 들어갈 유닛도 일신해야 한다는 목표 아래 강력한 자성재료 알니코 V를 이용하여 새로운 대형 컴프레션 드라이버를 만드는 일에 착수했다. 알루미늄 다이어프램에 유압식 성형기법을 도입하여 음질개선 효과가 뚜렷한 탄젠셜 에지(Tangential Edge: 원호를 따라 빗줄 문양의 접선이 성형된 에지)를 채용하고 보이스 코일에는 알루미늄제 리본선을 도입했다. 또한 드라이버 본체 수리 시 다이아프램과 보이스 코일을 쉽게 들어낼 수 있도록 후면의 볼트 너트를 풀면 뚜껑이 열리도록 285드라이버의 설계를 개량한 288드라이버를 만들어냈다. 새로운 15인치 우퍼에는 알니코 V 영구자석을 도입하고 종전 15XS 우퍼의 2인치 보이스 코일을 3인치로 늘려 구리 리본선으로 가공한 515우퍼가 개발되었다. 이렇게 해서 짐 랜싱과 힐리어드는 종전이 되던 해(1945년) 새로운 평화의 시대에 인클로저와 유닛을 일신한 20세기 하이파이 극장 음향시스템 '더 보이스 오브 더 시어터'를 세상에 선보였다.

짐 랜싱의 죽음과 JBL을 다시 살려낸 윌리엄 토머스

제2차 세계대전을 수행하기 위한 군사장비 개발의 기술력은 오디오 산업 전반에 큰 영향을 미쳤다. 그중에서 가장 주목할 만한 것은 스피커 드라이브 제작이 필드코일에서 영구자석으로 바뀌는 계기를 만들었다는 점이다.

종전 직후인 1946년, 제임스 B. 랜싱은 알텍사와 합병 당시 체결한 5년간의 의무근무를 충실히 이행하고 알텍 랜싱사를 나와 자신의 두 번째 회사 사무실을 로스앤젤레스시 사우스스프링(South Spring)가에 차리면서 랜싱사운드(Lansing Sound Incorporation)를 설립하게 된다. 그러나 이 회사명은 곧 전에 몸담았던 알텍 랜싱사로부터 유사 상호를 사용한다는 항의를 받고 제임스 B. 랜싱사운드(James B. Lansing Sound Incorporated)로 상호를 변경하게 되는데, 이때 만든 이름이 JBL이라는 불멸의 상품명을 낳게 된 것이다. JBL 최초의 제품에는 'Jim Lansing Signature Speaker'라는 상표가 붙여졌고 일본 사람들은 즉시 이를 '짐런'(Jim Lan)이라는 신조어로 부르기 시작했다. 오늘날에도 JBL의 애칭으로 '지므란'으로 부르는 사람들이 많다. 회사명을 JBL로 하고 JBL 상표 뒤에 감탄부호인 느낌표 '!'가 붙기 시작한 것은 그로부터 10년이 지난 1955년의 일이었다.

짐 랜싱은 자신의 회사를 설립한 직후 샌디에고 인근 산 마르코스(San Marcos)에 있는 자기 소유의 감귤농장 터에 세운 제작소에서 신제품 개발에 착수했다. JBL사는 형번(type) D101이라는 풀 레인지 유닛을 시작으로 1인치 구경(throat)의 컴프레션 드라이버 D175와 15인치 대형 풀 레인지의 걸작 D130과 우퍼 D130A를 신작 상품

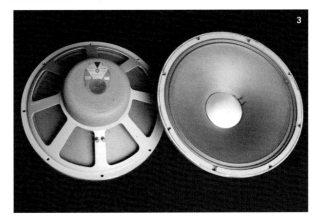

1 짐 랜싱의 시그너처가 상표로 프린트된 초기의 컴프레션 드라이버 유닛 D175.
2 285 드라이버의 설계를 개량하여 뒤뚜껑을 손쉽게 열 수 있게 만들어 수리가 간편해진 알텍 랜싱사의 명기 288 컴프레션 드라이버.
3 1948년 짐 랜싱이 4인치 구경의 알루미늄 리본 보이스 코일로 만든 직경 15인치 D130 풀 레인지 스피커(15Ω).

으로 잇달아 내놓으면서 본격적인 스피커 메이커로서의 기술적 토대를 쌓아나갔다. 그러나 안타깝게도 짐 랜싱은 1949년 9월 29일 갑작스러운 자살로 생을 마쳤다. 전도유망한 47세의 삶을 스스로 마감한 이유는 수많은 추측과 함께 나중에 JBL의 신화를 만들어내는 결정적인 동기가 되었다. 그가 자살한 원인은 경영난으로 인한 재정적 압박 때문이라는 것이 정설로 굳어져 있는데, 아이러니컬하게도 JBL사는 랜싱의 죽음으로 다시 소생했다. 그의 죽음을 더욱 극적으로 만든 것은 생전에 그가 회사를 수령인으로 하여 들었던 생명보험금 1만 달러가 다시 JBL사의 불씨를 살려냈다고 사람들이 믿고 있기 때문이다.

랜싱은 회사경영이 어려워지자 운영자금을 마쿼드 항공기 제작사(Marquardt Aircraft Co.)에서 빌리면서 전체 순매상고의 10%를 제공하기로 했다. 마쿼드 항공은 자금과 제조공장 일부를 JBL사에 제공하면서 마쿼드 항공의 공동설립자 윌리엄 토머스(William H. Tomas)를 자금관리를 위해 JBL사의 부사장직에 선임토록 했다. 짐 빌(Jim Bill)이라는 애칭의 윌리엄 토머스는 1949년 이른 봄 제너럴 타이어 회사가 마쿼드 항공을 인수하면서 음향사업 관련 투자를 접기로 하자 JBL사에 투자한 로이 마쿼드와 자신의 권리를 지켜내기 위해 JBL로 완전히 자리를 옮겼고, 그는 짐 랜싱의 사후 3명밖에 남지 않은 회사를 다시 훌륭하게 살려냈다. 짐 랜싱이 경영난을 못 이겨 자신의 감귤 밭에서 스스로 목을 매달기까지 미리 설계해놓았거나 시제품을 만들어놓았던 스피커 유닛들은 나중에 JBL사를 일으켜 세우는 유용한 자산이 되었음은 물론이다. 1912년 로스앤젤레스에서 태어난 윌리엄 토머스는 UCLA에서 물리학을 전공한 후 항공기 제작 시 엔진 소음을 줄이는 일에 종사한 인연으로 항공산업에 뛰어들었다가 JBL이라는 불씨를 살려내는 데 결정적인 기여를 한 역사적 인물이 되었던 것이다.

홈 오디오 스피커 역사에 남긴 JBL의 기념비적 스피커들

JBL사는 오늘날 전 세계 방송국과 녹음 스튜디오 등에서 사용하는 모니터 스피커 시스템을 제작한 업체로 잘 알려져 있다. 하지만 1960년대 말까지 JBL사가 모니터 스피커를 만든 것은 1962년 미국 캐피털 레코드(Capital Record)사의 주문에 의하여 공동개발 작품으로 만든 모델명 C50SM/S7(LE15A 38cm 우퍼와 LE85/HL91 컴프레션 드라이버/혼 + 음향렌즈 시스템을 밀폐형 목재 캐비닛에 수납한 2-way 스피커)이라는 복잡한 이름을 가진 베이스 리플렉스 타입의 스피커 시스템이 전부였다. C50SM/S7 모니터 스피커는 내용상으로는 우퍼가 한 개 적었지만 홈 오디오용 시스템인 올림퍼스 S7R과 같았고, 외형은 1971년 최초의 프로페셔널 모니터 스피커인 4320과 같은 것이었다.

C50SM/S7(S8, S6, LE14C 등 3개의 변종이 있었다)을 근간으로 해서 만든 1970년

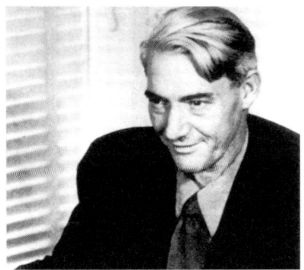

1 D130 후기형 풀 레인지 자석후방부 상표 JBL 상표 뒤에 감탄부호 !가 붙기 시작한 것은 1955년 이후 출시된 제품들에서 찾아볼 수 있다.
2 마지막 근무지(1948-49)였던 미국 로스엔젤레스의 플레처(Fletcher Drive) 공장 내 사무실에서 일하는 짐 랜싱의 모습.
3 JBL사의 부사장으로 취임한 윌리엄 토머스. 짐 랜싱의 사후 경영난에 빠진 JBL을 살려놓고 회사의 기틀을 잡아놓았다.

대의 4320 모니터 스피커의 유닛 구성은 약간 달랐다. 저역은 LE15 계열의 2215B, 고역은 LE85 계열의 2420 드라이버가 쓰였고, 고역 혼 역시 HL91과 유사한 2307 혼과 2308 음향렌즈가 장착되었다. 4320 모니터 스피커는 1970년대 영국 EMI(Electric and Musical Industries Ltd./1931년 설립)사의 표준 모니터 스피커로 채택되었다. 오히려 JBL은 1950년대와 60년대 가정용 스피커 보급 메이커로 착실한 성장을 거듭해왔는데 1950년대와 60년대의 홈 오디오 스피커 역사에 남긴 JBL사의 기념비적인 작품들을 열거해보면 다음과 같다.

- 1954년 D30085 하츠필드(Hartsfield): 미연방 규격기준국(NIST)의 오디오파일 윌리엄 하츠필드(William L. Hartsfield) 설계
- 1957년 D44000WXA 파라곤(Paragon): 미육군 통신병과 예비역 대령 리처드 레인저(Richard H. Ranger)와 산업디자이너 아널드 볼프(Anold Wolf) 공동설계
- 1957년 D40001 하크니스(Harkness): 산업디자이너 알빈 러스틱(Albin Lustig) 설계
- 1960년 C50 올림퍼스(Olympus): 오디오 엔지니어 바트 로컨시(Bart Locanthi) 설계
- 1964년 랜서(Lancer)101: 바트 로컨시 설계

 C: 인클로저 명, D: 유닛이 수납된 인클로저 명, 앞자리 두 숫자는 인클로저 번호, 나머지는 시스템 또는 유닛 넘버, 마지막 영문기호는 마감재 표시.
 예) M: 마호가니 무늬목, G: 그레이 페인트

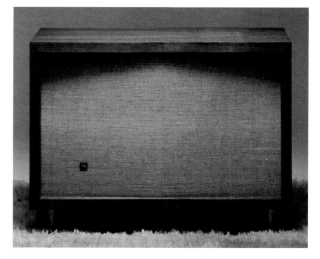

JBL사의 알빈 러스틱이 1952년부터 디자인한 심플한 박스형 C34 시리즈의 맏형 격인 C40 하크니스(1957년 출시. 16Ω). 하크니스와 같은 모양의 인클로저는 C35(Fair Field), C36(Vicount), C37(Rhodes), C38(Baron) 등이 있다.
사용 유닛은 1952년부터 1955년까지는 130A 우퍼와 175DLH(또는 LE175DLH) 드라이버 혼, N1200 네트워크로 구성되었고, 1956년 이후는 유닛이 D123 우퍼, 075 드라이버로 바뀜에 따라 네트워크도 N2500/N2400 등으로 높은 대역의 크로스오버 사양으로 변모되어갔다.

존재감이 뛰어난 JBL사의 랜서 101과 S101

랜서(Lancer) 101은 어찌 보면 매우 평범한 스피커다. 그러나 내게는 개인적인 많은 기억들과 함께 20세기 오디오 역사의 한 장을 상기시켜주는 귀중한 유산이다. 랜서 101을 구성하고 있는 175DLH(16Ω)는 제임스 B. 랜싱 생존 시 직접 설계한 작품 175D를 원형으로 하고 있고, LE14A(16Ω)는 바트 로컨시가 직접 개발한 유닛이라는 점에서 랜서 101은 JBL 초창기 역사에 탄생의 뿌리를 두고 있는 스피커 시스템이라고 말할 수 있다.

인도산 티크목의 정교한 격자그릴로 만들어진 사란 네트(일본어로 부르는 스피커 그물망[Saracen Style Net])와 보티치노 클라시코(Botticino Classico)라는 베이지색 이탈리아 대리석 상판으로 짜인 고품격 스피커 캐비닛은 제임스 B. 랜싱의 혼이 깃든 전설적인 유닛들이 수납된 감실(tabernacle)처럼 만들어졌다.

유닛이 개발된 지 거의 15년 정도 지난 1964년 출시된 랜서 101의 크기는 결코 북셀프형 타입으로 분류할 수 없다. 그렇다고 대형 플로어(floor)형도 아니다. 하지만 그 만듦새의 공교로움 때문인지 커다란 홀에 놓여 있을 때도 존재감이 뛰어나다. 랜서 101의 소리성분을 평하자면 의외로 밀도가 높고 직선성이 좋은 현대적 사운드를

내는 스피커라고 말할 수 있다. 여기서 '의외로'라는 말을 쓰는 것은 개발 역사가 오래된 유닛으로 구성된 2-way(크로스오버 1.5KHz)의 단출한 시스템인데도 명암이 깊은 사운드를 내고 디테일이 섬세하지는 않지만 음상의 짜임새가 단단하고 치밀하여 대역 폭이 넓은 현대 스피커처럼 음의 밸런스가 좋기 때문이다. 고역 역시 끝이 날카롭지 않고 둥글어서 어딘지 모르게 전성기 진공관 시절의 알텍 스피커의 분위기가 느껴진다.

랜서 101은 아름다운 외관 못지않게 전체적으로 매우 우아한 음악성을 지닌 시스템으로 세상에 나올 당시 많은 인기를 끌었다. 1970년대 JBL사가 모니터 스피커 시스템에 주력하는 바람에 세인들의 기억에서 사라져갔으나, 1986년 JBL 창립 40주년 기념 모델 S101로 다시 태어났다. 부활한 S101은 랜서 101의 외관을 그대로 재현한 반면 내부 구성은 완전히 다른 스피커 유닛을 사용했다. S101의 우퍼는 LE14A 대신 2214H라는 직경 12인치 우퍼가 장착되었고, 중고역 혼 드라이버였던 175DLH 대신 2410H 드라이버와 2371 혼이 장착되었다(크로스오버 900Hz). 외관은 왕년의 첫사랑을 떠올리는 것이었으나 내용과 소리는 상이하여 S101의 인기는 랜서 101만큼 오래가지 못했다.

랜서 101은 당시 개발되기 시작한 JBL과 매킨토시사의 트랜지스터 앰프와도 잘 어울렸다. LE14A에 쓰인 재료의 성분 때문에 댐핑팩터가 높은 TR앰프들이 랜서 101을 비교적 잘 울렸는지 모른다. 가장 오랫동안 나의 기억 속에 남아 있는 랜서 101의 사운드는 35년 전쯤 서울 세종로 성당 사제관에서 들었던 것이다. 춘천교구장으로 부임하기 전 당시 장익 주교께서는 랜서 101을 매킨토시 C28 프리와 파워앰프 MC2100을 조합하여 듣고 계셨다. 그리고 토렌스 TD126 턴테이블에 달린 슈어(Shure)사의 VR-MK III 바늘을 가지고 솜씨 좋게 만들어낸 에프게니 키신의 훌륭한 사운드(라흐마니노프 피아노 협주곡 2번/런던 심포니/발레리 게르기에프 지휘/RCA LP)를 나는 감상한 기억이 있다. 현악과 피아노, 성악 모든 장르에서 발군의 실력을 갖추고 있으면서도 단아한 성직자의 일상에 잘 어울리는 시스템이었던 것으로 기억된다.

2020년 여름 소천하신 장익 주교님이 1994년 춘천 교구장으로 부임하시면서 내게 물려주신 랜서 101은 지금도 내가 경영하는 건축문화사무소 회의실에서 나이 든 공주처럼 옛 가신들과 함께 우아한 기품을 지닌 아름다운 소리를 들려주고 있다.

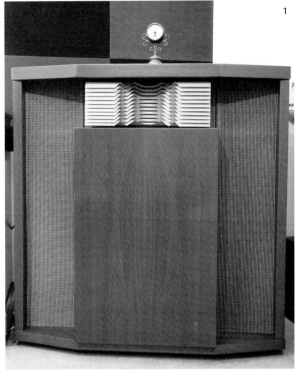

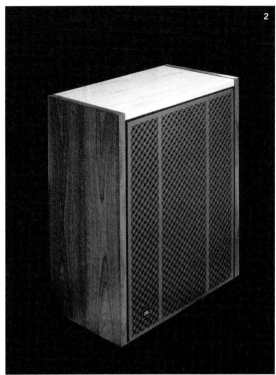

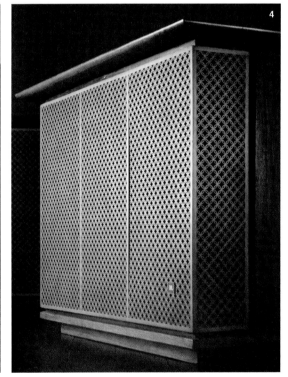

1 빌 토마스가 JBL 브랜드를 세상에 알리기 위해 이미지 업 전략을 내세운 '프로젝트 시리즈'의 제1탄으로 등장한 하츠필드. 1955년 『라이프』지 표지로 등장해 "궁극의 꿈의 스피커"라는 찬사를 받았다. 150-4C 우퍼, 375 컴프레션 드라이버에 537-509 음향렌즈 부착 혼으로 구성된 2-way 스피커 시스템. 크로스오버 500Hz(N500H 네트워크).

2 JBL 40주년을 기념하여 랜서 101의 부활을 시도한 S101(1986년).

3 겉모습과 달리 허술한 판잣집 같은 하츠필드의 후면. 후방에 보이는 것이 375 드라이버와 N500H 네트워크. 하츠필드는 1964년 생산분부터 트위터 075가 추가되면서 3-way로 바뀌고 네트워크는 저역 N400, 고역 N7000으로 변경되었다.

4 티크 목재로 만든 공예품 수준의 사란네트로 전면을 감싼 바트 로컨시 설계의 C50 Olympus. LE15 우퍼, LE85 컴프레션 드라이버와 HL91 음향 렌즈 부착 혼으로 구성된 2-way 스피커 시스템.

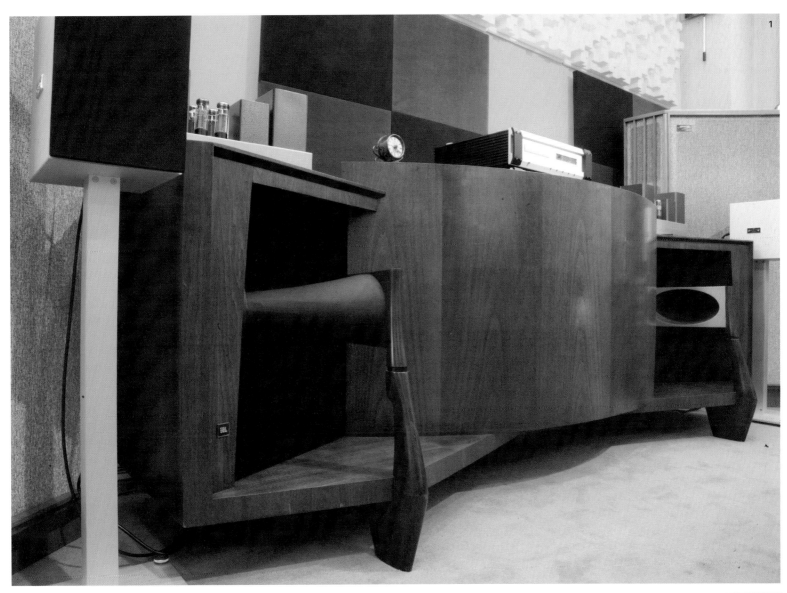

1 1957년 11월 발표된 D44000 파라곤 스피커 시스템. 정식 명칭은 "JBL Ranger Paragon intergrated Stereophonic Reproducer". 사용 유닛은 150-4C 2조, 375 드라이버 2조, H5038P 혼 2조, 075 트위터 2조, 크로스오버 디바이딩은 저역 500Hz (N500H 네트워크) 고역 7,000Hz(N7000)로 구성된 3-way 스피커 시스템. 이동 시 전면의 곡면판을 따로 분리하면 좌우가 나뉘어 모두 3개 파트로 운반이 가능하다.

2 1958년 11월 발매된 파라곤보다 소형이면서 값이 저렴한 메트리곤(C45 Metregon) 스피커 시스템. 유닛 구성은 150-4C 2조, 375 드라이버 2조, H5041 혼 2조, 네트워크 N400로 구성된 2-way 스피커 시스템. 내용이 약간씩 다른 8개의 변종도 함께 생산되었다(자료촬영 협조: 원형소리사/고[故] 서원형 사장).

하베스 LS3/5A 골드

HARBETH LS3/5A Gold Speaker System

감성이라는 창으로 본 브리티시 사운드

세계 최초의 확성기(megaphone)를 만든 사람은 뉴턴과 동시대 인물인 수리과학자 새뮤얼 모어랜드(Samuel Moreland, 1625~95)라는 영국인으로 알려져 있다. 찰스 2세 국왕 치세 때인 1671년 그는 나팔 주둥이가 넓은 트럼펫 형상의 유리로 된 확성기(Speaking Trumpet/Megaphone)를 처음 만들었다. 그 후 확성기 재질을 동판으로 만드는 등 개량을 거듭하는 노력을 아끼지 않았다. 그 결과 당시 사람들을 깜짝 놀라게 할 만큼 큰 소리를 내게 했다는 기록이 전해 내려온다. 영국인들은 단순한 기술일지라도 예지를 발휘하여 과학발달에 큰 성과를 이루어냈는데, 그 배경에는 항상 철학과 사상이 뒷받침되어 있었다. 소리의 증폭장치인 확성기 역시 토머스 모어(Thomas More, 1478~1535)의 『유토피아』나 프랜시스 베이컨(Francis Bacon, 1561~1626)의 『뉴 아틀란티스』에서 서술된 미래세계에 대한 상상과 예견들을 현실에서 구현하려는 끊임없는 실험과 시도가 세대를 이어 계속되었기 때문에 얻게 된 산물이다. 제임스 와트와 스티븐슨으로 대표되는 18세기의 기술혁명은 인류문명 사상 미증유의 사건인 산업혁명에 불을 당겼고, 세상을 변혁시킨 원동력이 되었다.

이러한 일면들을 본다면 영국인들이 만드는 사운드 또한 오랜 생각과 경험에서 만들어낸 음이라 말할 수 있다. 그러나 역사와 예지만으로 음이 만들어지는 것은 아니다. '영국의 음'(British Sound)에 대해 논하려면 우리는 또 다른 창을 열어보아야 한다. 즉 감성이라는 창을 통해 그들이 만들어왔던 음의 정서를 파악할 필요가 있다.

터너와 컨스터블로 대표되는 영국의 인상파 그림들은 프랑스 인상파를 주도한 모네·피사로·드가의 그림들과는 다른 특징이 있다. 그것은 기법보다는 주제와 대상을 바라보는 시각과 시야의 차이에 있을 것이다. 즉 같은 자연을 대상으로 하더라도 영국인의 시각은 빛과 그림자가 만드는 즉물적인 영상과 이미지만을 다루려고 하지 않는다. 19세기 영국의 화가들은 전원 풍경 속에 감추어져 있는 삶의 흔적, 과거와 현재라는 시간성을 동시에 표현하려는 의지가 있었다. 그리고 그 땅이 가지고 있는 영광과 슬픔의 역사를 자연의 빛과 대기의 탄식으로 그려낼 줄 알았다고 감히 말

1889년 파리 만국박람회장의 에디슨 부스. 많은 군중들이 몇 개의 에디슨 실린더 축음기에 거미줄 같은 고무관을 여러 개 연결하여 듣고 있는 모습.

해도 좋을 것이다. 터너, 컨스터블과 동시대인이었던 시인 윌리엄 워즈워스(William Wordsworth, 1770~1855)는 초원에 대한 찬미와 생명의 덧없음에 대한 탄식의 노래로 유명하다. 그의 시 역시 같은 맥락에서 들여다볼 수 있다.

이와 같이 공간과 시간에 대한 영국인들 특유의 거시적 해석의 관점에서 보면 영국의 오디오 제작 역시 음을 분석적으로 대하는 것이 아니라 종합적인 인상을 중요시하여 물리적 데이터의 특성보다는 전체 음악성을 중시한 오디오 기기들을 만들었다는 평가를 할 수 있을 것이다.

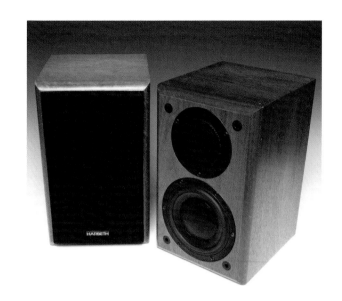

중소형 모니터 스피커로 홈 오디오 세계를 파고들다

영국에는 300여 개에 달하는 오디오 제작사들이 끊임없이 경쟁하고 명멸하는 신기한 풍토를 가진 오디오 시장이 형성되어 있다. 그중에도 오랜 역사와 전통을 지닌 많은 회사들은 시류에 영합하는 법 없이 자신만의 독창적인 기술과 디자인으로 세계 오디오 시장의 험난한 경쟁의 바다를 헤쳐왔다. 스피커 시스템 메이커를 보더라도 이름만 열거해도 지면 한 장을 모두 채울 수 있을 만큼 유명 오디오 제작사들이 많다. 오토그라프(Autograph)와 같이 오래된 동축형 스피커 메이커로 유명한 탄노이(Tannoy)사, 고대로부터 황금비율의 연구대상으로 중요시되어온 앵무조개의 비밀스러운 단면을 확대해석하여 만든 노틸러스(Nautilus) 스피커 시스템으로 최근 전세계 스피커 시장의 이목을 집중시킨 B&W(Bowers & Wilkins)사, 21세기에도 극장용 혼 스타일을 고집하는 바이타복스사, 정전형 스피커만을 줄곧 파고드는 쿼드(QUAD)사, 멈추지 않는 기술혁신으로 늘 새로운 스피커 시스템을 꿈꾸는 KEF(Kent Engineering & Foundry)사 등등.

이들에 비하여 비교적 짧은 역사를 가진 하베스(HARBETH)사는 중소형 모니터 스피커를 전문으로 만드는 영국의 대표적인 회사다. '하베스'라는 이름은 1977년 BBC 기술연구소의 엔지니어링 팀장이었던 더들리 하우드(H. D. Harwood)가 자기 이름과 아내 엘리자베스(Elizabeth)의 이름을 조합하여 만든 것이다. 하우드는 30여 년 동안 BBC에 재직하면서 수많은 모니터 스피커를 개발했다. LS(Loud Speaker) 3/5A를 위시하여 LS3/7, LS5/8 등 1980년대까지 BBC 방송국의 주력기로 사용한 모니터 스피커 시스템 개발을 주도했다.

BBC 기술연구소는 BBC 방송국에 쓰이는 모니터 스피커들을 설계한 후 설계도와 사양서, 부품 등을 명시한 설계도서를 외부에 공개하고, 그다음에 스피커 메이커들이 BBC가 제시한 규격과 가격에 합당한 모니터 스피커를 제작해오면 이를 납품받아 사용하는 독특한 구매방식을 가지고 있었다. 하베스사도 초기의 LS3/5A를 만들 때 트위터는 프랑스의 오닥스(Odax)사 제품을, 소구경 우퍼는 영국 로저스(Rogers)사의 것을 구매 조립한 후 BBC 방송국에 납품한 역사가 있다.

하이엔드 앰프로도 울리기 어려운 스피커로 정평이 난 하베스 LS5/12A 스피커 시스템. 유닛은 덴마크산이지만 영국인의 손길을 거치면서 성격이 몹시 까다로워진 듯하다. 그러나 DB-1 프리앰프와 쿼드 606 같은 중급 파워앰프를 물리면 의외로 순한 양처럼 잘 울린다.

웨스턴 일렉트릭에 극장용 기기를 납품하던 IPC사가 만든 초소형 350B/6L6G 싱글앰프 AM-1029. 4W의 소출력이지만 명문 피어리스사의 트랜스로 꾸며진 탓인지 4극 빔관 350B 싱글이 내는 고역의 투명하고 아름다운 사운드는 3극관 300B 싱글의 청초함과는 또 다른 품격을 갖고 있다.

▶ 밀폐형 북셀프 타입의 2-way 2 스피커 유닛으로 구성된 하베스사의 LS3/ 5A 골드. 재생주파수 대역 80~18,000Hz, 임피던스 8Ω, 크로스오버 5,000Hz. 로저스사의 3/5A가 재생주파수 70~20,000Hz, 임피던스 11Ω, 크로스오버 3,000Hz로 구성된 것과 비교하면 사양에서 약간 차이가 난다.

하베스사는 더들리 하우드와 그의 아들이 직접 설계부터 조립까지 하면서 작은 회사 규모로 10여 년간을 버텨왔다. 초창기에는 모니터 HL과 LS3/5A라는 두 개의 스피커 기종을 만드는 데 진력했다. 하지만 하우드가 연로해지자 앨런 쇼(Alan A. Show)가 사장으로 취임하여 1988년 큰 히트작인 중소형 스피커 시스템 IIL 콤팩트(Compact)와 HL5를 만들어냈다. 1994년 6월에는 중형 스피커 HL 콤팩트 7을, 1995년에는 세계적으로 명성이 높은 덴마크의 스피커 유닛 제작사 다인오디오(Dynaudio)의 신개발 유닛 11.5cm 우퍼와 소프트 돔 트위터를 사용하여 LS5/12A를 만들면서 세계 하이엔드 오디오 시장에서 한 자리를 차지하게 되었다. 하베스사는 중소형 업무용 모니터 스피커만을 고집하면서 홈 오디오의 세계를 파고든 특이한 이력을 가진 회사다. 모니터 스피커 제작사답게 음악성을 중시한 정통파 영국 사운드, 그 중심에서 만들어지는 중용의 도를 완고할 정도로 철저히 지켜가고 있다.

바이앰핑이나 멀티앰프 방식으로 디바이딩하면 대형 스피커 사운드를 얻는다

1998년 제작연도가 표기되어 있는 나의 LS3/5A 스피커 시스템은 금으로 도금된 트위터 보호 그릴 때문에 골드라는 명칭이 붙었다. 최소형 북셀프형 스피커 시스템을 대표하는 LS3/5A 가계에서 최후 진화단계에 이른 것이라 말할 수 있다.

초대형 스피커 군단을 섭렵하던 나의 음악실에 초소형 스피커 시스템이 들어오게 된 연유는 1970년 후반 오디오 입문 시절에 만났던 여러 중소형 명기들에 대한 추억 때문만은 아니다. 초대형 시스템만을 다룬다는 주위의 부러운 시선들을 조금이나마 비켜가보고 싶었던 생각도 없지 않았다. 물론 주거공간의 제약 때문에 어쩔 수 없이 소형 시스템으로 음악을 즐기는 오디오파일들에게 대형 시스템을 구사하면서 얻은 경험들도 함께 나누고 싶었다. 그런 한편으로 LS3/5A로 대형 스피커 시스템을 방

불케 하는 사운드를 만들어 오디오의 세계가 결코 크기나 물량투입을 마음대로 할 수 있는 경제적 여유를 가진 사람들만이 누릴 수 있는 것은 아니라는 것을 증명해보고 싶은 일종의 도전 심리 같은 것도 있었다.

나는 오랫동안 일렉트로닉 디바이더를 이용하여 멀티앰프 시스템을 다루어온 경험을 바탕으로, 최소형의 스피커도 바이앰핑이나 멀티앰프 방식으로 디바이딩한다면 대형 스피커의 사운드를 그대로 응축시킨 멋진 오디오의 세계가 전개될 수 있으리라는 믿음을 가지고 시작했다. 먼저 하베스 LS3/5A 골드의 스피커 받침대로 쓰일 영국 로저스사의 AB1(Auxiliary Bass One) 서브우퍼 스피커를 같은 티크목 마감사양으로 구입하고, 저역과 고역 분리형 단자를 이용하여 바이앰핑을 시도하기로 마음먹었다. 그런데 프리앰프에 두 조의 출력단자가 있어야 바이앰핑이 가능하므로, 프리앰프로는 눈에 띌 때마다 사 모아두었던 미국 DB사의 DB-1을 택했다(만약 가지고 있는 프리앰프의 출력단자가 하나인 경우라면 Y형 RCA잭을 구입하여 해결할 수도 있다). 바이앰핑용 파워앰프는 350B 출력관을 푸시풀(push & pull)로 사용하는 WE124C 파워앰프를 서브우퍼나 저역용으로 사용하고, 웨스턴 일렉트릭사의 납품회사였던 IPC(International Projector Corporation)사가 만든 극장 영사기 시스템의 부속 앰프 AM-1029(영사실의 소형 모니터용 파워앰프로서 출력관으로 WE350B/6L6G를 사용)를 고역에 배치했다. 위상배열을 기술해보면 서브우퍼로 사용하는 로저스 AB1 스피커 유닛을 역상으로 연결하여, 이 연결선을 LS3/5A 스피커 바이앰핑용의 우퍼 단자에 정상연결된 스피커 케이블과 함께 WE124C의 출력단자에 접속하고 LS3/5A의 고역은 IPC사의 AM-1029 파워앰프에 정상 연결했다.

3-way 디바이딩 형식에 있어서 일반적으로 중역을 역상으로, 저역과 고역을 정상으로 위상 컨트롤하는 것이 일반적인 방법이다. 하지만 나의 경우에는 서브우퍼를 사용한 것이기 때문에 약간 상궤를 벗어난 위상연결이 되었다. 위상에 대한 이러한 판단들은 최종적으로 오디오 룸의 잔향상태와 프리앰프의 특성 등을 면밀히 종합검토한 후 음악성의 감동 밀도, 즉 청감으로 판가름한다.

작지만 세기의 스피커 시스템 하베스 LS3/5A 골드

나의 음악실을 방문했던 거의 모든 이들은 이 손바닥만 한 LS3/5A에서 나오는 소리에 충격을 받았다고 말한다. 나 역시 온몸을 뒤흔드는 대음량 재생을 기대하지 않는다면 대형 시스템에 비해 별로 모자람이 없다고 생각한다. 하베스사의 LS3/5A 정도 크기의 스피커 시스템이 가진 높은 해상력과 품격을 갖춘 좋은 밸런스의 사운드, 무엇보다도 음악성이 뛰어난 소형 시스템은 대량생산으로 가격체계를 낮추어 국민 스피커 시스템으로 개발해도 괜찮겠다는 생각이 들 정도다.

하베스 LS3/5A 골드의 재생주파수 대역은 80Hz에서 18KHz이고, 로저스 AB1 서

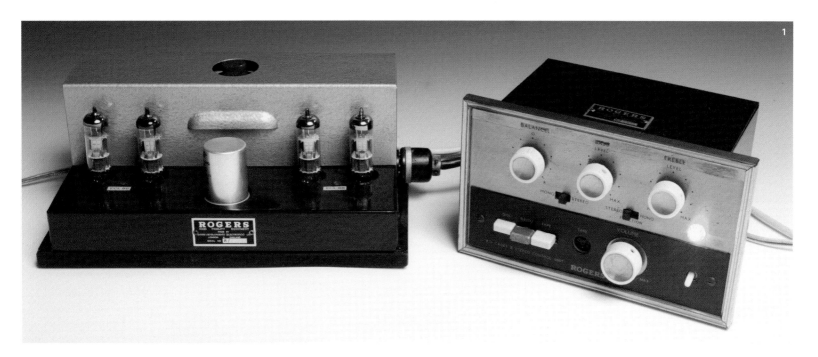

브우퍼를 더해 보더라도 지역은 50Hz 정도가 한계다. 11cm 벡스트렌 콘(Bextrene cone: 짐 로저스(Jim Rogers)가 개발한 신소재)형 우퍼와 1.9cm 돔형 트위터로 구성되어 있는 임피던스 10Ω의 LS3/5A는 원래 BBC 방송국의 이동용 스튜디오에서 사용하기 위해 만들어졌다. 방송차량 내부에 설치되는 초소형 모니터 스피커 시스템으로 개발된 것이었기 때문에 최저역과 최고역 재생은 생략된 개념에서 출발한 것이다.

BBC 사양에 따른 LS3/5라는 모델이 최초로 출시된 것은 1972년으로, 로저스사 이외에도 차드웰(Chadwell)사, 램(Ram)사, 오디오 마스터(Audio Master)사 등 여러 회사가 같은 형번의 모니터 스피커 시스템을 생산했다는 기록이 있다. 최초의 LS3/5A와 1975년 개량된 제품과의 차이점은, 초기에는 우퍼가 위에 붙어 있고 트위터가 아래에 놓인 형상으로 출발했다는 것이다. 나중에 KEF사에서 개발한 벡스트렌 콘형 우퍼 B110 유닛과 트위터 T27이 채택되면서 BBC에 납품하는 스피커 시스템 제작사들은 오늘날 우리가 보는 저역이 아래에 위치한 LS3/5A를 생산하게 되었다.

20세기 오디오 개발 전성기의 정신과 기술이 응축되어 있는 이 초소형 하베스 LS3/5A 골드 스피커야말로 다음 세기까지 이어져 그 후손들을 번창시킬 훌륭한 유전인자를 가지고 있다. 즉 작지만 세기의 스피커 시스템이라고 말해도 손색이 없는 스피커 시스템이다.

1 로저스사의 진공관 앰프 제작시기의 명작 HG88 III 프리앰프(왼쪽)와 카데트(Cadett) III 파워앰프. 영국 로저스사는 1947년 BBC의 연구개발 엔지니어 짐 로저스에 의해 설립되었다. 설립 당시 중급 튜너와 앰프 제작사로 출발했으나 1970년대 말 차드웰사에 흡수되어 스위스톤 일렉트로닉스(Swisstone Electronics Ltd.)로 바뀌었다. 회사는 1993년 중국에 팔려갔고 1998년부터 영국에서의 제품생산은 중단되었다.
2 로저스사가 3/5A의 저역을 보강하기 위해 만든 소형 서브우퍼 AB1. 저역은 50Hz까지 내려갈 수 있다.

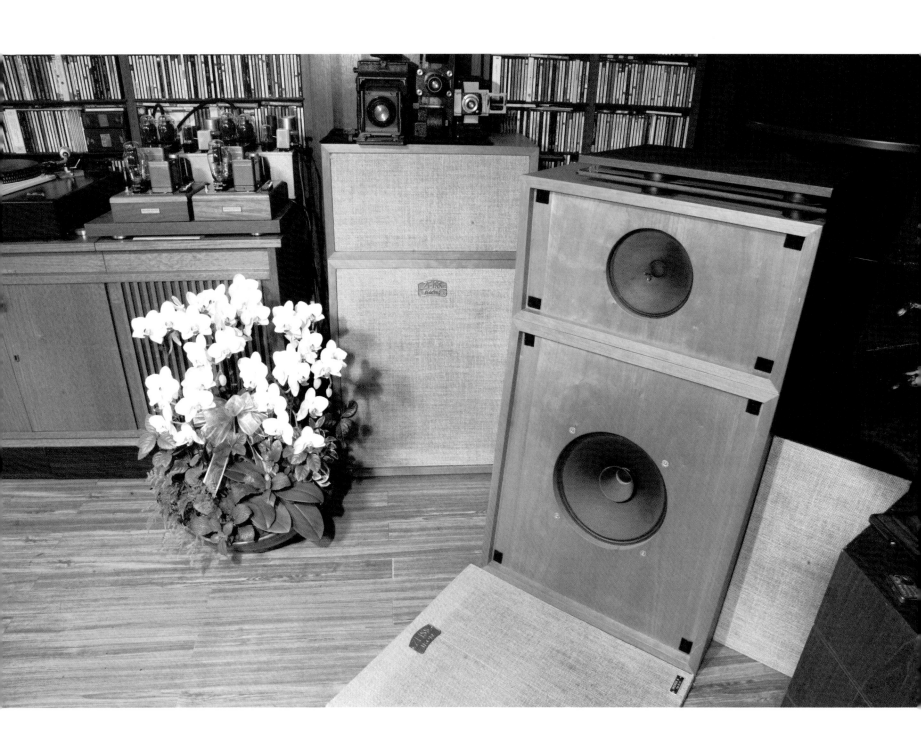

자이스 이콘 이코복스 A31-17
ZEISS IKON IKOVOX A31-17 Speaker System

광학기기로 명성을 얻은 자이스 이콘사의 음향 시스템

독일의 렌즈 발명가 카를 자이스(Karl Zeiss, 1816~88)의 이름에서 유래된 자이스 이콘(Zeiss Ikon)사가 세계적으로 알려진 것은 바로 광학기기 덕분이다. 제2차 세계대전 때 독일의 롬멜 원수가 애용하던 전차 지휘관용 초소형 망원경을 한 번이라도 들여다본 사람이라면 커다란 원형 화면에 나타나는 시물과 풍경의 아름다운 디테일을 결코 잊을 수 없을 것이다. 나 역시 사진작가 문순우 씨의 삼청동 지하 재즈카페 클레(Clé: 열쇠)에서 본 롬멜 망원경에 대한 인상을 잊지 못했다. 그러다 10여 년 전 프라하를 들렀을 때 바츨라프 광장 한구석에 있는 앤티크 카메라 숍에서 그 망원경을 발견했다. 한참을 만지작거리다가 나는 꽤 거금을 주고 제2차 세계대전 어느 기갑장교가 목에 걸고 한껏 폼을 삽았을 자이스 이콘 망원경을 목에 걸고 가게를 나왔다.

1930년대를 풍미했던 주름상자 스프링 카메라 이콘타(IKONTA)를 만들었던 자이스 이콘사는 광학기기 회사로 출발했지만 나중에는 극장용 음향 시스템에서 현관문 잠금장치에 이르기까지 사업을 확대하여 금속기계 및 광학기기의 거대 그룹으로 성장했다. 오늘날 일본 소니사가 자사의 디지털 카메라에 카를 자이스 렌즈를 사용한다고 자랑스럽게 선전하는 것도 자이스사의 명성에 편승하여 시장을 넓히려는 판매 전략에서 그렇게 하는 것일 것이다.

1972년 12월 당시 서울의 유일한 현대식 다목적 집회장이었던 우남회관(현 세종문화회관 자리에 있었던 이승만 대통령의 호를 사용하여 명명한 건물)에 화재가 발생했다. 그때 각종 무대시설은 다 타버렸으나 별도의 독립된 방에 놓여 있던 음향시설과 녹음시설은 그 불길에서 살아남았다. 나중에 사람들은 화마 속에서 그나마 건사된 일부 음향기기 시설에 놀라움을 표시했는데, 우남회관의 음향장치 대부분은 독일 자이스 이콘사가 납품한 호화 시스템이었던 것이다. 도입한 연유는 확실히 알 수 없으나 한국전쟁 복구사업의 일환으로 각국의 원조가 있었는데 독일 정부가 현물지원으로 보낸 것이라는 설이 유력했다.

자이스 이콘사는 영사시설을 판매할 때 주문자 상표부착(OEM) 방식으로 앰프를

자이스 이콘 이코복스 A31-17 원래 모습. 병풍 같은 12mm 합판에 후면 개방형으로 스피커 유닛을 위아래, 좌우로 배치했다. 때로는 좌우측 날개를 두 배로 덧달아내어 공간 크기에 따라 베플을 늘려 스테레오형으로 사용하기도 했다.
◀ 자이스 이콘 이코복스 A31-17. 원래 90cm×180cm 크기의 평면 배플에 들어 있었던 소극장 및 회의실용 스피커 시스템으로 인클로저는 필자가 평면 배플 면적을 감안하여 설계한 것이다. 위아래 인클로저의 후면에 스피커 유닛 보이스 코일 크기 지름의 덕트가 뚫려 있다.
▼ 이인환 씨 댁 오디오 룸의 클랑필름사의 오이로파 110 주니어(Europa 110 Junior, 앞쪽)와 오이로딘(Eurodyn/7.5W, 뒤쪽) 스피커 시스템(주파수 대역 50~15,000Hz, 크로스오버 500Hz). 스피커 유닛이 모두 평면 배플에 장착되어 있다.

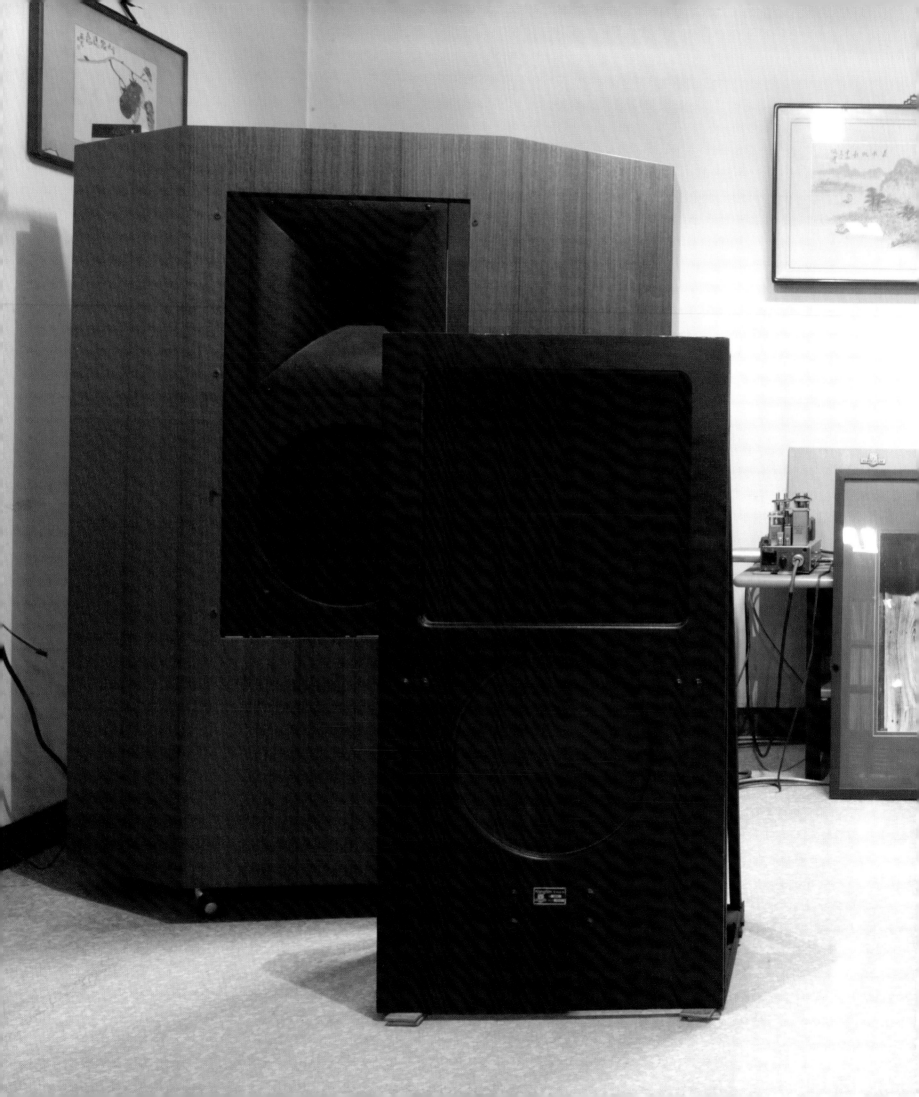

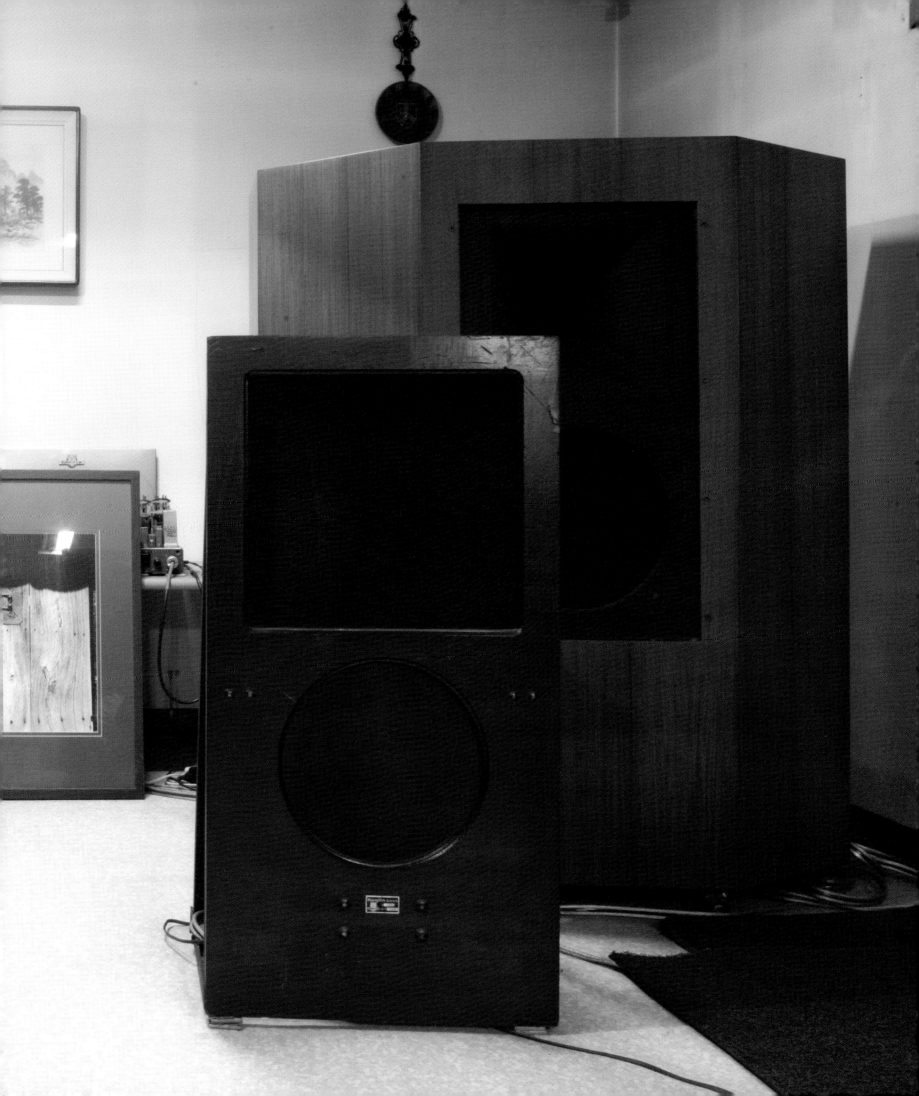

함께 설치했는데 우남회관의 불길에서 살아남은 앰프는 여러 경로를 거쳐 1970년대 말 오디오파일 지덕선 씨의 집에까지 오게 되었다. 미처 기능이 복구되지 않아 작동이 되지 않은 상태로 놓여 있던 자이스 이콘 앰프를 볼 때마다 나는 「시네마 천국」의 토토처럼 상상의 소리를 그려내기 시작했다. 나중에는 자이스 이콘의 멋진 이니셜이 새겨진 그레이 해머톤(Grey Hammertone) 도장의 앰프 철판 커버마저 신비한 매력을 지닌 것으로 내 기억의 한 부분을 차지하게 되었다.

우남회관의 자이스 이콘으로 시작해서 한국 사람들에게 독일 음향 시스템에 대한 신화들이 생겨나기 시작했던 시기는 대체로 1970년대 후반부터다. 1980년대 초 독일의 EMT사 중고 턴테이블들을 비롯해 클랑필름(Klangfilm)사의 스피커들이 이 땅에 나타나기 시작했다. 시간이 지나면서 클랑필름 스피커 사운드는 전설 속에 피어오르는 천상의 꽃으로 채색되어 호기심 많은 오디오파일들의 입에서 입으로 전해졌다.

자이스 이콘, PA 스피커 시장개척에 주력하다

과거 독일 스피커 시스템의 특징 중의 하나는 스피커 제작사들은 설계만 하고 실제 제작은 별도의 하청 업체에 의뢰하는 형식을 취해왔다는 사실이다. 그래서 대부분의 스피커 시스템 제작사들이 연구설계한 마그넷과 콘지에 대한 사양은 각기 다르지만 제작사가 동일한 경우가 많았다. 중부 독일 도르트문트에 위치해 있던 '자석'이라는 말을 회사명으로 그대로 쓴 마그나트(Magnat)사가 그 좋은 예다. 여기서 말하는 옛 마그나트사는 현재 독일 풀하임(Pullheim)에 위치해 있고 1973년 설립된 플라즈마 이온 스피커를 생산하는 요즘의 마그나트사와는 전혀 다른 회사다. 텔레푼켄(Telefunken)이나 지멘스사의 스피커 유닛들을 자세히 살펴보면 "Dortmund Magnat Gmb."라는 마크가 새겨져 있다. 이는 텔레푼켄사나 지멘스사의 설계에 따라 마그나트 제작소가 만든 스피커 유닛임을 말해주고 있는 것이다. 독일은 히틀러의 제3제국 시대부터 모든 분야에서 OEM 방식의 합리적 분업 제조공정을 택했는데 자이스 이콘사도 예외가 아니었다. 이러한 이유에서 보면 독일 스피커 소리는 거의 비슷비슷하다는 세간의 이야기가 그리 틀린 말은 아닌 것 같다.

자이스 이콘사는, 1928년 AEG(Allgemeine Elektricitäts Gesellschaft)사와 지멘스 운트 할스케(Simens & Halske/Ernst Werner Von Simens und Johann George Halske)사가 영화 음향산업에 뛰어들기 위하여 공동출자하여 만든 클랑필름사에 드라이버와 우퍼를 납품한 실적을 가지고 있다. 같은 해 독일·프랑스·네덜란드 3국의 기업이 출자하여 토키영화 제작과 극장용 재생장치 개발을 목적으로 한 토비스(Tobis/Ton-Bild-Syndicate)사가 창립되어 영화 제작에 뛰어들었다. 토비스사는 클랑필름과 함께 유럽의 영화산업을 석권하기 시작했다. 자이스 이콘사는 이 틈을 타 중소형 집회장의 PA(Public Adress) 스피커 시장개척에 주력하여 생산에 착수했다.

1 클랑필름사의 오이로파 110 주니어의 네임 플레이트. 클랑필름사의 독특한 마크 '노래하는 사람' 얼굴이 보인다.
2 오이로파 주니어의 후면. 필드형 드라이버와 주철제 혼이 별도의 스롯 없이 직접 드라이버에 연결되어 있다. 위상을 보정할 수 없는 평면 배플의 특성상 우퍼 후방의 소리를 감쇄시키기 위해 천으로 감싸놓은 모습은 독일 스피커들의 특징인 듯.

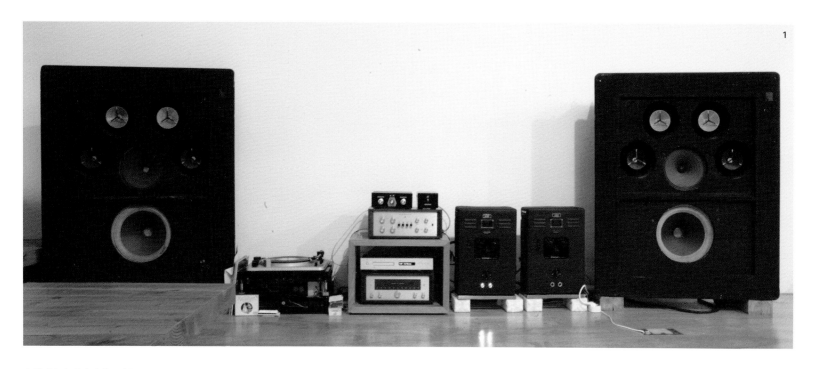

1 황인용 씨 댁의 자이스 이콘 Dominar-L앰프와 가장자리에 픽스드 에지(Fixed Edge)가 없는 유닛으로 구성된 도미날 스피커 시스템.
2 클링필름사의 오이로딘 후면 필드형 우퍼와 드라이버 스틸 프레임. 구조물조차 울림방지를 위해 천으로 감싼 처연한 모습.

당시 미국과 유럽의 PA용 스피커는 대부분 풀 레인지 스피커 유닛을 사용하고 있었다. 지금은 주로 건물의 안내방송과 재난대피 방송용으로만 쓰이고 있지만 제2차 세계대전 전후의 상황은 건물뿐만 아니라 해군함정이나 외부 집회공간 등에 사용하는 등 고성능·고능률의 풀 레인지 스피커 유닛에 대한 다양하고 많은 수요가 있었다. 그러나 제2차 세계대전 전까지 높은 출력의 앰프 개발이 늦어져, 1940년대 초 미해군 함정의 PA 시스템으로 쓰였던 웨스턴 일렉트릭 124시리즈 파워앰프 출력의 최대치가 겨우 20W 정도(정격출력은 12W)였다.

스피커라는 말은 큰 소리를 내는 전화기

20세기 여명기의 오디오 역사를 살펴보면 초창기 오디오 시스템은 앰프의 증폭회로 개발보다는 소출력 앰프로 큰 소리를 낼 수 있는 고능률 스피커 시스템을 개발하는 데 주력했다는 것을 알 수 있다. 알렉산더 그레이엄 벨이 1876년에 전화기를 발명하고, 토머스 에디슨(Thomas Alva Edison)이 그다음 해인 1877년 축음기를 발명한 것은 널리 알려진 사실이다. 하지만 벨과 에디슨의 세기적 발명이 스피커의 원초적 형태를 탐구하는 데 중요한 열쇠가 되고 있다는 사실을 아는 사람들은 그리 많지 않다. 1880년 에디슨 연구소의 토마스 왓슨(Thomas A. Watson)이 만든 초기 형태의 아마추어 전화기 리시버는 오늘날의 헤드폰과 같은 형태로 만들어졌다. 그리고 전화기가 세상에 나온 지 50년이 지난 1920년대부터 미국에서 붐을 일으키기 시작한 초기형(1922년) 라디오의 스피커 형태는 이 전화기 리시버에 혼을 붙인 나팔형 타입이었다. 스피커라는 말은 일반적으로 라우드 스피커(loud speaker)를 줄인 말이지만, 그 근원은 큰 소리를 내는 전화기(loud-speaking telephone)에서 유래된 것이다.

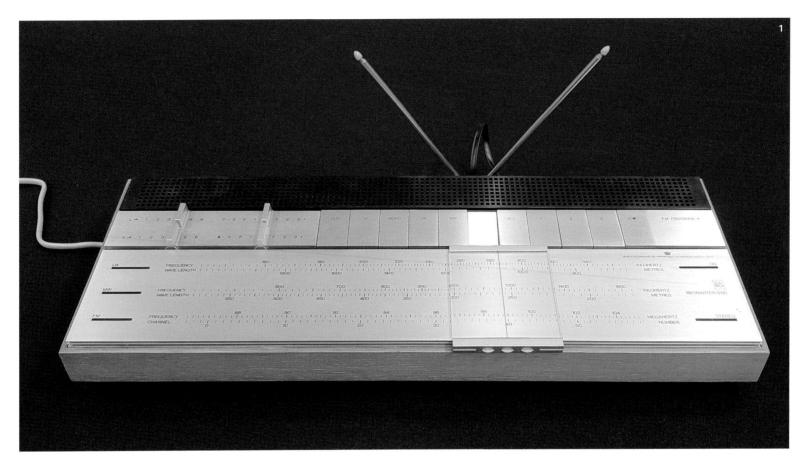

한편 다이내믹 무빙코일형 스피커의 원리는 전술한 바와 같이 에디슨의 축음기 발명보다 3년 앞선 1874년 독일의 지멘스 운트 할스케사에 의해 세상에 처음 발표되었다. 영국에서는 1898년 올리버 로지가 오늘날 다이내믹형 스피커의 원조라 말할 수 있는, 비자성체를 이용하여 공기층(air gap) 사이에서 작동하는 무빙코일 장치가 달린 스피커를 개발했다. 무빙바(Moving-Bar: 미국 마그나복스사에서 개발한 무빙코일과 유사한 방식) 형식을 가진 현대적 의미의 혼 스피커가 소리의 재생과 증폭에 본격적으로 쓰인 것은 1915년이며 바로 전기로 음향 재생과 확성을 하는 오디오 장치의 원년에 해당되는 것이다.

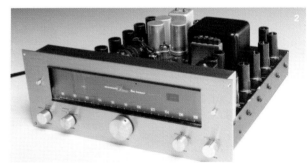

진동판을 가지고 있는 마그넷형 스피커는 사운드박스가 있는 축음기의 원리나 마이크로폰의 원리와 같이 마찰음을 증폭하는 것이어서 소리가 명확하기는 하나 다소 날카로운 고음을 낸다. 1926년 영국 브리티시 톰슨사(B.T.H)에 의해 세계 최초로 영구자석을 이용한 콘 스피커가 개발되었다. 반면 콘형 스피커는 가볍게 울리지만 건조하고 부드러운 저음을 특징으로 하고 있다. 이러한 양자의 특성을 어떻게 결합하느냐에 따라서 스피커 사운드의 성격차가 나타나는데 1930년대 미국의 RCA사와 독일의 브라운사, 그리고 덴마크의 B&O, 노르웨이의 탄드버그사 등 나라마다 서로 다른 라디오 사운드는 이러한 특징들을 잘 보여주는 사례들이다. 아마도 지역적 특성과 국민적 취향에 따라 오디오 역사의 출발점과 분기점에서부터 시원하고 경쾌한 아메리칸

1 1969년 미국 뉴욕 MOMA에 영구 소장된 제품. 디자이너 야콥 젠센(Jacob Jensen, 1926-2015)이 디자인한 B&O사의 Beomaster 1200 FM Tunner.
2 1962년 3월 발표된 리처드 세퀘라(Richard Sequerra) 설계의 마란츠 FM 전용 튜너 'model 10B', 멀티패스 튜닝 인디케이터(Tunning Indicator)용 3인치 오실로스코프관을 사용한 획기적인 진공관 튜너로서 우아하고 기품 있는 FM 사운드는 지금까지도 변함이 없다.
3 노르웨이 탄드버그(TANDBERG)사의 훌둘라(HULDULA) 진공관 FM-AM 라디오.

사운드와 심원한 브리티시 사운드, 그리고 호방하고 육중한 도이치 사운드의 명암이 엇갈리게 되었을 것이다.

그러나 내가 사용하는 이코복스(IKOVOX A31-17)의 스피커는 아무리 보아도 호방하고 육중한 도이치 사운드라고는 말할 수 없다. 오히려 미국과 영국의 전통 스피커 시스템 사운드를 결합해놓은 듯한 소리다. 아마도 그 비밀은 콘지에 숨이 있는 것처럼 보이는데, 이코복스의 콘지는 매우 오래전에 생산된 캔슨(Canson)지로 되어 있다.

이코복스에 사용된 스피커 콘지는 순수한 종이 펄프

여기서 잠시 콘형 스피커 제조에 사용되었던 종이재질들을 살펴보면, 최근까지 스피커 콘지에는 수채화용으로 쓰였던 크래프트(craft)지와 와트만(wattmann)지 그리고 캔슨지 등이 사용되었다. 1930년대의 스피커는 콘지의 파손을 방지하기 위하여 펄프에 양모를 섞기도 하고 대구경 콘형 스피커에 사용되는 콘지에는 변형을 막기 위해 미리 주름(corrugation)을 넣기도 했다. 이코복스에 사용된 스피커 콘지는 순수한 펄프로 된 캔슨지다. 현대의 스피커는 보다 나은 사운드를 얻기 위해 여러 가지 염료와 도장 방법으로 음질 개선을 시도하고 있다. 이에 비해 자이스 이콘 스피커 유닛은 두께가 매우 얇은 순수한 종이재질로만 만들어졌다.

자이스 이콘 이코복스 A31-17이라는 이름은 31cm 풀 레인지 유닛과 17cm 풀 레인지 유닛으로 구성되었다는 뜻이 반영되어 있다. 밝고 경쾌하며 사실적 묘사가 뛰어나다. 특히 타악기(percussion)의 재현에 발군의 성능을 기지고 있는데 나는 샤르팡티에의 「테 데움」(Te Deum)의 첫 소절에 나오는 팀파니의 소리를 이 스피커만큼 잘 울리는 것을 달리 들어본 적이 없다. 종교음악과 합창곡 또한 절묘하게 아름다운 화성을 새현하고 있어 깊은 슬픔과 절망의 시간이 내 앞을 가로지를 때면 음악실로 내려가 자이스 이콘 스피커로 페르골레지의 「스타바트 마테르」(Stabat Mater)나 모차르트의 레퀴엠을 듣곤 했다. 자이스 이콘을 구동하는 앰프로는 DB-1 프리와 바이앰핑 구성의 웨스턴 일렉트릭사의 WE124C 파워앰프, 그리고 매킨토시 20W-II 파워앰프가 사용되고 있다.

1 인티그레이티드 IF 회로와 입력단에 FET를 사용한 리복스 A76 FM 튜너.
2 1960년대 초반 출시된 독일 SABA사의 프로이덴슈타트(Freudenstadt) 200 진공관식 스테레오 하이파이 테이블용 라디오.
3 1967년 최초로 해외에 수출한 한국 금성사의 트랜지스터 라디오.
4 1950년대 일본 마츠시다(내셔널)사의 초기 진공관 라디오.
5 세계적인 자동차와 제품 디자이너 디터 람스(Dieter Rams) 박사가 1973년 디자인한 독일 브라운(Braun)사의 CE1020 리시버.

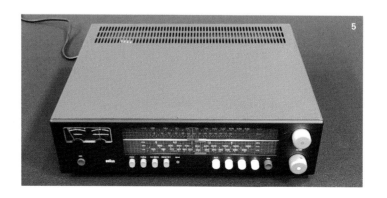

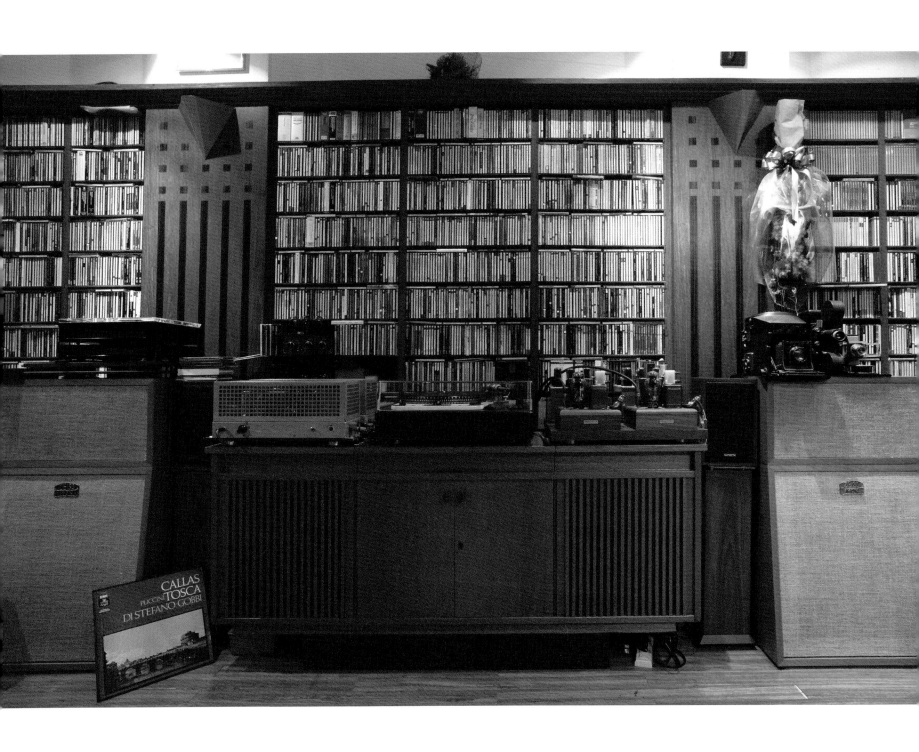

텔레푼켄 장전축

Telefunken Console Stereo

◀ 옛 계동 능소헌 지하 음악실 가운데 놓인 것이 텔레푼켄 장전축. 왼쪽과 오른쪽에 자이스 이콘 이코복스 A31-17 스피커 시스템. 그사이에 놓인 것은 하베스 3/5A 골드와 로저스 AB1 스피커 시스템. 왼쪽 이코복스 상단에 골드문트사가 마이크로메가(Micromega)사의 제품을 다시 개조해서 자사제품으로 첫 출시했던 메타 리서치 CDP와 DA 컨버터가 보인다. 텔레푼켄 장전축 상단 왼쪽부터 WE124C 파워앰프, 가라드 모델 301 턴테이블, 1PC AM-1029 파워앰프, 후방에 겹쳐 놓인 것은 매킨토시 20W-2 파워앰프.

텔레푼켄 모니터 스피커 085 내부를 열어보다

텔레푼켄이라는 이름이 처음 내 머릿속에 각인된 것은 지금부터 38년 전인 1983년 여름, 스튜디오 모니터 스피커 시스템으로 유명한 텔레푼켄 085의 내부를 들여다보았을 때의 일이다. 내게 085를 처음 보여준 사람은 당시 우리 집 방배동 소라아파트 인근에 살고 있던 대학강사였다. 그는 독일 유학 후 귀국길에 구입한 085를 가사에 보탬이 되고자 매물로 내놓게 되었는데 텔레푼켄 모니터 스피커에 대한 국내 인지도가 없으니 내게 대략의 시세를 가늠해달라고 청을 해온 것이다.

파워앰프가 내장되어 있는 스피커를 직접 본 것은 그때가 처음으로, 책에서 본 영국의 KEF사의 BBC 방송국 사양 모니터 스피커 LS5/1A와 독일 지멘스사가 만든 일곱 개의 스피커 유닛으로 구성된 2-way 방식의 오이로폰(Europhon)이 있다는 것을 알고 있는 정도였다.

KEF의 LS5/1A는 스피커 받침대 하단부에 라드포드(Radford)사의 6CA7 PP형 파워앰프가 노출된 상태로 장착되어 있었다. 그런데 나중에 LS5/1AC(개량형)에서는 스피커 캐비닛 하단부에 앰프를 넣는 수납공간을 별도로 두는 서랍형으로 바뀌었다. 이것은 영국 차드웰사의 BBC 모니터 스피커 LS5/8과 같은 형태로서 파워앰프는 쿼드사의 트랜지스터 파워앰프 AM8/16(쿼드 405를 개조한 BBC 사양 명칭)이 쓰였다. 1978년 차드웰사가 로저스사에 흡수 합병되어 로저스사의 최고 기종 LS5/8으로 다시 태어날 때는 스피커 본체 내장형으로 바뀌어, 일반 시판용으로 파워앰프 없이 출시된 로저스 스피커 PM510과 외형이 같았다.

텔레푼켄 모니터 스피커 085는 로저스 LS5/8처럼 스피커 캐비닛 내부에 텔레푼켄 69a 또는 69b라는 진공관 파워앰프를 사용하고 있었다. 독일 스피커에 독일 앰프, 그것도 자체 개발한 앰프가 금상첨화일 수밖에 없을 것이라는 선입관에도 불구하고 오랫동안 소리를 듣고 난 후의 소감은 해상력은 뛰어나지만 조금 날카롭게 들린다는 느낌을 지울 수 없었다. 그 원인을 살펴보기 위하여 난색을 표하는 주인을 설득하여 내부를 들여다보게 되었다. 스튜디오용의 모니터 스피커라는 특성 때문에 유지관리에

용이하도록 후면을 열기 쉽게 설계되어 있었다. 내부를 살펴보니 상부에는 뒷면에 직경 4인치 플라스틱 캡이 씌워진 16개의 소형 트위터가 상부 4개와 정면 8개, 그리고 좌우 2개씩 배열되어 있었고 그 아랫단에는 12인치 우퍼 2발이 상하로 배치되어 있었다. 스피커 캐비닛 내부에는 매트 형태로 양모를 빵빵하게 넣은 무명천으로 만든 흡음재가 상하좌우로 둘러쳐져 있어 위상 반전음의 일부를 흡수하게 되어 있는 특이한 흡음방식을 채택하고 있었다. 그리고 우퍼 후면을 모두 무명천으로 싸고 마그넷 앞부분에서 끈으로 처매놓은 아이디어는 색깔만 다를 뿐 옛 지멘스 오이로다인 필드형 우퍼 유닛의 경우와 똑같은 형태였다. 즉 모니터 스피커 특성상 정확한 소리의 재현을 위해 밀폐형 인클로저를 만들고 스피커 콘지 후면의 소리를 강제로 감쇠시키는 방식에 대한 기억은 나중에 스피커 유닛의 위상 연구에 몰입할 때 좋은 참고가 되었다.

텔레푼켄 소리에 가슴이 쿵하고 내려앉은 일

텔레푼켄에 대한 또 다른 희미한 기억은 1970년대 중반 명동 고서점에서 구입한 초창기 일본의 『스테레오 사운드』 잡지에서 보았던 고미 야스스케(五味康祐) 씨의 자택, 일본 전통 가옥에 단아하게 놓여 있던 텔레푼켄 S8 스테레오 장전축에 대한 인상이다. 별도의 저음부가 독립되어 있던 텔레푼켄 S8 장전축은 당시 영국 데카(Decca)사의 데콜라(Decola) 장전축과 함께 소리와 만듦새에서 세계 최고의 품위를 자랑했다. 평생을 오디오에 탐닉하느라 글쓰는 일까지 접은 고미 야스스케가 무슨 까닭으로 탄노이(Tannnoy) 오토그라프 스피커 옆에 텔레푼켄 장전축을 놓고 들었단 말인가? 그는 문단 데뷔 시기 아쿠타가와 류노스케상 수상자로 문학성을 인정받았으나 그 후에 대중의 인기에 영합하는 에로틱한 통속소설을 써서 스스로의 품격을 훼절시킨 작가로 일본 문학계 사람들에게 기억되고 있다. 물론 고미 야스스케는 오디오라는 환상의 늪에 빠지는 열락의 세계를 그의 전업인 글쓰기를 통하여 스스럼없이 사람들에게 공개했다. 검은 구레나룻의 얼굴을 한 하오리(羽田: 일본 전통 남자의상) 차림의 그가 온 방 안에 가득 늘어놓은 진공관 오디오 기기들과 함께 찍은 사진을 보면, 수집과 탐닉이 한때 광기의 수준에 이르렀음을 짐작케 한다. 오디오에 대한 열망이 그의 문학관마저 변질시킨 것은 아닐까? 이런 이야기를 들려줄 때마다 나의 아내는 실소를 금치 못했다. 나 역시 고미와 같은 부류에 속한다는 말뜻으로 받아들일 수밖에 없었다.

고미 야스스케의 스테레오 텔레푼켄 장전축 때문이었는지 나는 한때 영국과 독일의 장전축이 오디오 시장 어디에 나왔다고 하면 수소문해서 찾아다녔지만 대부분 모노럴 시대의 것들로 판명되었다.

한국에서 텔레푼켄의 소리에 가슴이 쿵하고 내려앉을 뻔한 것은 모니터 스피커 085를 처음 만난 지 5년쯤 지난 1980년대 후반의 일이다. 이따금 들리는 충무로 은하전자 현종한 사장의 오디오 숍에서 웨스턴 일렉트릭 1086A 파워앰프로 들려주는 구

1 텔레푼켄 085 스튜디오 모니터 스피커 전경. 과거 스튜디오 모니터 스피커들은 대부분 벽체에 함입되거나 녹음 스튜디오 벽면에 매달려 있게 되어 가정용과는 전혀 다른 성능 위주만의 외형을 갖추고 있었다.
2 텔레푼켄 085 스튜디오 모니터 스피커의 내부 모습.
3 12인치 우퍼 후방을 천으로 감싸놓은 모습. 텔레푼켄 마크가 선명한 우퍼 마그넷의 뒤판.
4 내부 상단에 분산배치된 16개의 전방향 트위터.

스타프 말러(Gustav Mahler)의 「대지의 노래」를 들었을 때다. 현 사장은 오디오 기기 제작과 수리에 조예가 깊은 엔지니어로 잘 알려져 있지만 옛 엔젤사의 오광섭 사장과 함께 소리를 아름답게 만들 줄 아는 몇 안 되는 오디오 숍의 명인이다.

「대지의 노래」 후반부에서 이백의 시 「봄날에 취함」(Der Trunkene im Frühling)이 텔레푼켄 085 모니터 스피커에서 흘러나왔다. "삶이 한낱 꿈에 지나지 않는 것이라면 무엇 때문에 수고하고 고생할까보냐." 첫 소절을 읊조리는 피셔-디스카우의 목소리에 나는 그만 예언자의 목소리를 들은 듯 정신이 아뜩하고 가슴이 떨려오기 시작했다. 이백의 시에서 삶을 오디오라는 단어로 바꾸면 정말 오디오의 천상세계를 꿈꾸는 것이 정녕 꿈이란 말인가라는 생각도 드는 「대지의 노래」는 언제나 내가 추구하는 사운드의 이념인 동시에 매일같이 맞부딪치는 현실이었기에 텔레푼켄 085에서 나오는 노래가사는 더욱 절절하게 들려왔다. 문득 첫머리 부분이 재연되기 시작했다.

"잠에서 깨어났을 때 무엇이 들려올 것인지? 들으라……"

고물상에게 구한 텔레푼켄 장전축, 귀공녀로 태어나다

3극 출력관 WE300A 두 발이 푸시풀 동작으로 만들어내는 웨스턴 일렉트릭 1086A 파워앰프의 에너지를 남김없이 표출하는 텔레푼켄 085의 실력을 경험한 후 나는 더욱더 텔레푼켄 장전축을 찾아 헤맸다. 그러던 어느 날, 아마 용산역 뒤 하천부지에 있던 옛 청과물 시장에 전자상가가 막 들어서기 시작할 무렵으로 기억된다. 나는 여분의 슈투더 레복스 스피커 유닛을 찾느라 농협 건물 뒤쪽을 어슬렁거리고 있었는데 아는 오디오 숍 주인이 다가와 아는 척하며 말했다.

"고물수집하는 리어카꾼이 장전축을 가져왔는데 관심 있으면 한번 가보세요."

내가 찾는 물건일지도 모른다는 것이다. 건물 입구에 가보니 벌써 다른 오디오 가게에서 사람이 나와 막 흥정을 끝내고 있었다. 그런데 그 사람은 장전축 속에 있는 진공관식 릴 테이프 녹음기에만 관심이 있는 듯했다. 나는 불문곡직하고, "릴 테이프 녹음기는 드릴 터이니 얼마면 내게 되팔겠소"라고 다급히 물었다. 그는 녹음기만 떼어놓고 자기가 산 값에 다시 가져가라고 했다. 먼지를 가득 뒤집어 쓴 장전축 가운데 희미하게 TELEFUNKEN이라는 이니셜을 보고 '드디어 이놈을 한국 땅에서 만나게 되는구나' 하는 감회에 젖었다. 나는 서둘러 소리를 들어보고 싶은 마음에 즉시 돈을 지불하고 배달차량을 불러 한달음에 집으로 달려왔다. 집에서 운전기사와 무거운 장전축을 내리느라 젖 먹던 힘까지 내고 있을 때, 갑자기 등 뒤에서 서늘한 기운이 감지되었다. 그야말로 못 볼 것을 보고야 만 표정으로 아내가 측은하게 지켜보고 있었던 것이다. 기사가 떠나고 난 뒤 우리 집 계동 능소헌 마당에 덩그러니 놓인 꾀죄죄한 장전축을 보고는 아내가 한마디했다.

"이젠 정말 갈 데까지 가시는구려……"

나는 주말을 이용하여 텔레푼켄 장전축을 불고 닦고 씻고 기름치고 하여 광내기를 온종일 하다시피 했다. 그러나 세월의 풍상에 절은 모습을 원상대로 되돌려놓을 방법이란 도무지 없어보였다. 아내는 결혼 후 처음으로 내가 하는 일에 정면으로 맞섰다.

"저 궁상맞은 시앗만큼은 음악실에 정말 못 들여놔요. 다시 엿장수를 줘버리든가 어디로 치워버리든가 하세요."

그러나 사실 아내는 언제나 슈투더 레복스 BX4100 스피커를 조강지처라고 부르고, 스피커 시스템이 하나둘씩 늘어날 때마다 또 시앗이 들어온다고 농담하던 후덕한 사람이었다. 그 뒤 나는 온 집안 식구들에게 이 거지소녀를 반드시 귀공녀로 만들어 놓고야 말겠다고 다짐하고 지하 음악실로 옮기는 데까지 간신히 합의를 받아냈다. 음악실에 옮겨놓은 다음 뒤판을 열고 보니 텔레푼켄 085 모니터 스피커에 들어 있던 것과 똑같은 4인치 플라스틱 혼형 트위터가 좌우 4개씩 전면과 측면에 배치되어 있었다. 중음역은 8인치 타원형의 풀 레인지로, 저역은 뒷면이 무명천으로 둘러싸여 있는 10인치 우퍼로 구성되어 있었다.

나는 WE1086A 앰프가 만들었던 텔레푼켄 085의 소리를 재현시키는 데 드디어 길이 보인다고 속으로 환호했다.

스피커 유닛의 배선을 독일제 쿨만 오디오(Cullmann Audio)사의 은도금 선으로 교체하고 헐거워진 나사를 모두 조이고 난 후 쿼드 II와 22앰프와 연결했다. 그리고 가라드(Garrad) 301 턴테이블 위에 똑같이 피셔-디스카우가 부르는 「대지의 노래」를 얹어놓자 첫 소리를 냈는데, 전체적인 느낌이 085 모니터 스피커의 축소판처럼 재현되었다. 나는 가족들의 측은한 시선에도 아랑곳하지 않고 낡아빠진 장전축 앞에서 감탄사를 연발했다. 지구 저 반대편에서 어떤 험난한 경로와 우여곡절 끝에 이 땅에 흘러 들어왔는지 모를 중고 텔레푼켄 장전축은 그 기나긴 여정을 끝내고 나서 지난하고 초췌한 몰골로, 흥분하여 상기된 내 얼굴과 정면으로 마주하고 있었다. 연방 지하실에서 브라보를 외쳐대는 남편의 모습에 그때처럼 실망해본 적이 없었다고 부처 같은 아내는 후일담을 털어놓았다.

이왕 내친걸음이라 나는 꾀죄죄한 텔레푼켄 장전축의 겉모습에 새 옷을 갈아입히자고 마음먹었다. 영화 「마이 페어 레이디」(My fair lady)에 나오는 렉스 해리슨이나 된 것처럼 무늬목 전문가와 가구도장 직공을 집으로 불러들였다. 세심하게 장전축의 상태를 살피고 난 후 전문가들은 새 것처럼은 안 되겠지만 상당한 수준으로 복원이 가능하다고 일러주었다. 리모델링을 하고 다시 태어난 텔레푼켄 장전축을 볼 때마다 사람들은 "어디서 저렇게 상태가 좋은 것을 구하셨소?" 하고 물어보곤 한다. 나는 대답 대신 의뭉스러운 미소로 답하면서 그간의 하고많은 사연들을 감추어 왔다.

1 텔레푼켄 장전축의 스피커 구성. 전면 오른쪽부터 시계 방향으로 4인치 트위터 1개, 10인치 우퍼 1개, 8인치 풀 레인지 1개, 그리고 측판에 4인치 트위터 3개가 장착되어 있다.
2 1959년 영국 H.M.V.사의 장전축. 턴테이블과 라디오, TV를 종합했다. 상부에 놓인 것은 B&O사의 Beomaster 900 FM-AM 라디오.

우리 집 과르네리우스 텔레푼켄 장전축

각 채널당 6 스피커 유닛 3-way 구성의 텔레푼켄 장전축은 이제 우리 집에서 과르네리우스(Guarnerius del Gesù)라는 별칭으로 불린다. 자이스 이콘을 스트라디바리우스(Stradivarius), 하베스 LS3/5A를 아마티(Amati)로 부르는 이유는 그들 모두가 크레모나의 명장들이 만든 바이올린만큼이나 뛰어난 음악성을 지녔다고 우리 가족 모두가 동의했기 때문이다. 그들 중 어떤 것은 낡았고 어떤 것은 초라하기까지 하다. 또 어떤 것은 세상에서 제일 작은 축에 속하는 것이기도 하다. 그러나 새롭고 크고 화려한 것만이 좋은 음악을 들려주는 것은 아니다. 오디오란 인간의 예지와 함께 음악을 만드는 도구라는 관점에서 본다면 어떤 스피커도 나쁜 스피커란 없다. 앰프들도 마찬가지일 것이다. 다만 구사하는 사람의 지혜에 따라 만들어지는 소리가 달라질 뿐이다.

세 바이올린 거장들의 이름이 붙여진 이 볼품없는 스피커들은 나의 음악실 북쪽 벽에 텔레푼켄 장전축을 중심으로 좌우 방치되듯 놓여 있어 내 방에 처음 들어오는 사람들의 눈에 잘 띄지 않는다. 나의 음악실을 방문하는 오디오파일들은 모두 장대한 TAD 유닛이 들어 있는 레이 오디오 시스템과 슈투디 레복스 시스템의 전설과 유언비어의 진위를 먼저 확인하고 싶어한다. 그러나 '아마티'를 필두로 음악을 들려주기 시작하면 웬만한 구력을 가진 오디오파일들도 마음이 흔들린다. '스트라디바리우스'를 들려줄 때면 레이 오디오를 들으러 왔다는 생각을 대부분 잊게 되고, 급기야 우리 집의 '과르네리우스' 텔레푼켄 장전축의 사운드에 몰입되어 감동받기에 이르면 방문객들은 모자를 벗고 그 진솔한 연주에 경의를 표한다.

오디오파일뿐만 아니라 우리 집 음악실을 방문한 세계적으로 이름이 알려진 우리나라의 바이올리니스트와 피아니스트들조차도 텔레푼켄 장전축에 찬사를 보냈다. 20세기 바이올린의 비르투오소 헨리크 셰링의 생존 시 마스터 클래스에 참가한 바 있던 양성식 씨는 장전축에서 재현되는 바흐의 무반주 소나타와 파르티타가 다른 어떤 스피커 소리보다도 셰링의 실제 연주와 흡사하다고 평했다. 폴란드 크라코프 음악원의 오르간 교수로 재직하고 있던 요하임 그루비히 씨는 자기가 연주한 CD 음반을 가지고 레이 오디오가 연주하는 세자르 프랑크의 푸가와 변주를 듣고는 한 번 더 들어보자고 말했을 뿐이다. 그러나 장전축으로 들을 때는 몇 번이나 식사하자고 재촉하는 소리도 잊고 자신이 연주하는 오르간 음악에 심취했노라 고백한 일도 있었다.

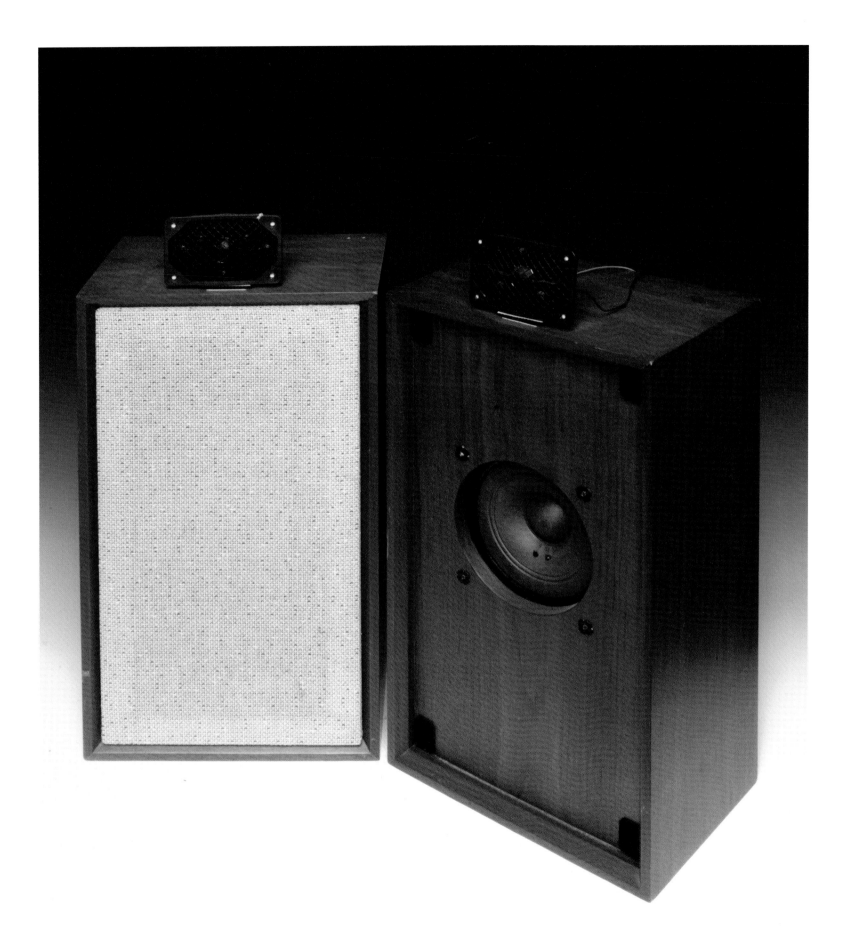

알텍 755A

ALTEC 755A Full Range Speaker System

PA 스피커 시스템으로 세계 굴지의 회사로 성장하다

알텍 랜싱사는 1937년 웨스턴 일렉트릭사 계열의 극장용 토키영화 재생설비기기 공급 및 서비스 회사로 출발했다. 회사이름이 말해주듯 천재 엔지니어 제임스 B. 랜싱이 초창기에 부사장으로 재직했던 회사다. 알텍은 1927년 웨스턴 일렉트릭사의 자회사로 세운 전기제품연구개발회사(Electrical Research Products Incorporated: ERPI)의 원전기술을 물려받았기 때문에 아메리카 사운드의 원류라 말할 수 있는 웨스턴 일렉트릭사운드 계열로 분류되고 있다. 처음에 알텍은 ERPI의 업무를 대행하는 서비스 업체로 시작했지만 1941년 랜싱 매뉴팩처사와 합병한 후 극장용과 PA 스피커 시스템의 생산과 제작 전반에 걸친 라인업을 구축하면서 세계 굴지의 회사로 성장했다. 그 성장 이면에는 제임스 B. 랜싱을 영입했던 사실 이외에도 1941년 웨스턴 일렉트릭사로부터 그동안 독자 개발한 모든 제품의 제조권리를 승계받은 배경이 깔려 있다.

20세기 오디오 성장기에 알텍 랜싱사는 '더 보이스 오브 더 시어터'(The voice of The theater) A4(515 우퍼 2발, 288 드라이버를 H1505 또는 H1005 혼과 조합한 2-way 스피커 시스템), A5(515 우퍼, 288 드라이버, H1005 또는 H805 섹트럴 쇼트혼(Sectral Short Horn) 구성)처럼 사람들에게 잘 알려진 대형 극장용 스피커 시스템뿐만 아니라 중소 규모 회의장이나 연회장에 주로 사용된 A7 시스템(유닛으로는 803 우퍼, 802 드라이버, 811 섹트럴 혼)과 전면 설치 폭이 좁은 교실이나 세미나실에 사용된 A8 시스템(유닛 416A 우퍼, 806A 드라이버, 30623 혼 구성), 고급 가정용 시스템으로 사용되었던 라구나(Laguna) · 카스피라토(Caspirato) · 코로나(Corona) 등의 홈 오디오 스피커 시스템을 만들어왔다. 이와 같이 알텍은 스피커 유닛 생산과 스피커 시스템 제조를 통하여 미국 오디오사에서 지울 수 없는 업적을 남기고 있으며, 앰프와 트랜스 개발로 아메리카 사운드를 확립하는 데 구심점 역할을 해온 불멸의 사운드 메이커로 기억되고 있다. 알텍사의 우아한 심벌마크인 마에스트로(지휘자)는 1936년 MGM 영화사의 쉐러 혼 개발책임자였던 존 힐리어드가 제안한 것이다. 힐리

알텍 901(15Ω) 드라이버와 808 멀티 셀룰러 혼. 901 드라이버는 1941년 등장한 알텍 18W8 극장 스피커 시스템의 중고역 담당 유닛으로 801 필드형 드라이버의 영구자석 버전이다.
◀ 알텍 755A 스피커 시스템(재생 대역주파수 70Hz~13,000Hz)의 고역을 신장시키기 위해 상부에 프랑스제 오닥스(Odax) 트위터(4Ω)로 보정한 모습.

어드는 제2차 세계대전이 한창일 때(1943년) 특수기술 담당 부사장으로 취임하여 항공기 탑재형 대잠수함 탐지장비인 고성능 레이더 장치를 개발했고, 1960년 퇴역 시까지 알텍사의 기술진을 이끈 수뇌부의 한 사람이었다.

알텍 755A와 웨스턴 일렉트릭 755A

알텍 755A와 그의 쌍둥이 형제 격인 웨스턴 일렉트릭 755A는 위에 열거한 화려한 알텍 군단의 명유닛과는 사뭇 다른 용도로 개발되었다. 즉 순수한 의미의 PA 용도로 쓰이는 스피커 유닛으로서, 건물과 선실 등의 천장에 부착되는 안내방송용으로 탄생되었다. 나중에 사람들이 팬케이크라는 애칭으로 부르게 된 이 8인치 구경의 작은 유닛은, 1947년 같이 출시된 WE728B라고 하는 12인치 풀 레인지 스피커 유닛을 10인치 구경으로 소형화한 것이다. 처음 755A는 노스캐롤라이나주 벌링턴(Bulington)에 있는 웨스턴 일렉트릭사의 라디오 제작공장에서 생산되기 시작했고, 뉴저지주의 머레이 힐(Murray Hill)에 있었던 벨 연구소 무향 실험실에서 정밀측정을 받은 후 출하되었다. 웨스턴 일렉트릭 755A는 1938년 벨 연구소의 홉킨스(H. F. Hoopkins)가 설계한 링 도너츠 형상의 영구자석이 들어 있는 최초의 고성능 8인치 풀 레인지 750A에 뿌리를 두고 있다. 750A는 1941년 방송국용 모니터 스피커로 쓰인 8.375인치 크기의 753A로 발전되었고, 제2차 세계대전 후 다양한 용도의 PA 스피커로 쓰이는 755A로 진화했다. 웨스턴 일렉트릭 755A는 민수용으로 출시된 풀 레인지 유닛으로, 2년 뒤인 1949년부터 알텍사가 제조장비와 시설 일체를 웨스턴 일렉트릭사에서 인수받아 같은 목적으로 생산하기 시작한 알텍 755A와 (제조회사 이름만 바뀌었을 뿐 설계와 부품 내용은) 완전히 같은 것이다. 이 스피커 유닛의 탄생사를 알기 위해서는 755A가 개발된 시점까지의 웨스턴 일렉트릭사와 알텍사와의 관계를 초창기부터 살펴볼 필요가 있다.

독과점금지법 위반에 걸린 웨스턴 일렉트릭(ERPI)사를 승계한 알텍사

새로운 통신수단인 전신사업은 1869년 미국 서부개척 시대에 철도 부설사업과 함께 빠르게 성장했다. 장비개발을 위하여 웨스턴 유니온사의 통신기사 에노스 바턴(Enos M. Barton)과 발명가 일라이샤 그레이(Elisha Gray)가 설립한 최초의 회사명은 그레이 바턴사(Gray & Barton Company)였다. 1872년 웨스트 유니온과 합병 후 만든 웨스턴 일렉트릭 제조사는 1881년 미국의 전신망을 이용하여 새로운 통신수단인 전화사업 확장을 준비하고 있던 알렉산더 그레이엄 벨 시스템과 협력업체 관계를 맺고, 1년 뒤 전화기기와 장비설치 및 제조부문을 맡게 될 웨스턴 일렉트릭사를 출발시켰다.

20세기 오디오 산업의 여명기인 1925년 미국 제너럴 일렉트릭(GE)사의 엔지니

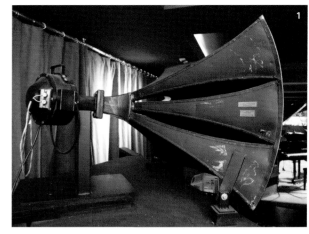

1 알텍 288B×2 드라이버 + 알텍 1505A 혼. 스롯 어댑터는 알텍 30172.
2 1956년 개량된 알텍 랜싱 288B(24Ω) 컴프레션 드라이버가 2발 장착된 멀티셀룰러 혼 1505A의 측면과 후면. 36mm(1.4인치) 혼 스롯이 Y자로 나뉘어 있어 2개의 드라이버를 장착할 수 있다. 알텍사의 대형 혼은 이보다 큰 것으로 외피에 알텍사 특허 데드닝 기술인 '아쿠아플러스'가 도포된 1803이 있고 작은 것은 1006B가 있다. 제조 중지된 것으로는 1804B와 1203B, 1004B, 804B도 있었다.
알텍 혼의 앞의 두 자리 숫자는 셀의 개수를, 맨 뒤의 숫자는 100단위를 제거한 크로스오버를 나타낸다. 예를 들면 1505A는 15개의 셀을 가진 500Hz 크로스오버 이상의 중역을 담당하는 혼이라는 뜻이다. 803B는 8개의 셀을 가진 300Hz 크로스오버 이상의 중역을 담당하는 혼. 다만 주철제 알텍 혼으로써 811B나 511B 또는 311-90이나 311-60에서는 앞의 숫자가 크로스오버이고 A 또는 B 기호는 업무용으로서 지향성이 다른 것을 표기한다. 중간 숫자 11은 주물로 만든 혼에 붙인 형번이라는 설이 있다. 후에 첨부된 90이나 60은 수평지향 각도를 표기한 것이다. 최초에 발매된 것에는 H1005(1945년)와 H811(1954년)처럼 혼의 약자인 H가 앞에 붙었다. 유일한 예외가 있는데 그것은 제2차 세계대전 후 알텍사가 만든 300Hz 크로스오버(300Hz인 경우 예외 없이 극장용으로 제작되었다)의 288 드라이버용 319a로서 주형철판을 용접해서 만든 것이다.
3 알텍 755A 후면 개방형 인클로저의 뒷모습. 오닥스 트위터 전용선이 별도로 설치된 바이와이어링 형식이다.
4 1945년 발표한 알텍 15인치 동축형 2-way 유닛 604(N2000A 또는 B 네트워크, 20Ω)를 수납하기 위한 캐비닛부 605 시스템.

▼ 515B 2발 우퍼, 288-16G 드라이버+1005B 혼으로 500Hz에서 디바이딩된 (디바이더 N500F/16Ω) 2-way 극장용 시스템 알텍 A-4의 위용(2007년 파주출판도시 내 호텔 갤러리 지지향[紙之鄕]에서 촬영).

어 라이스와 켈로그에 의해 보이스 무빙코일이 발명되면서부터 스피커 개발도 이전의 마그넷형 스피커에서 다이내믹형으로 급진전하게 되었다. 이것의 기폭제가 된 것은 1926년 8월 6일 뉴욕 브로드웨이의 워너 브러더스(Warner Brothers) 극장에서 세계 최초로 상영된 유성영화(Talkie Movie)였다. 이듬해인 1927년 웨스턴 일렉트릭사가 만든 전설적인 리시버(드라이버) WE555W가 달린 WE15-A 혼시스템이 극장용으로 실용화될 정도로 스피커 개발은 영화산업의 급속한 성장과 궤적을 같이해왔다.

1920년대 후반 미국 토키영화 장비 공급업계는 양대 산맥을 형성하기 시작했다. 제너럴 일렉트릭, 웨스팅하우스(Westing House), RCA가 공동출자해서 빅터(Victor Talking Machine)사를 사들여 만든 RCA 포토폰(Photophone)사가 그 하나이고 파라마운트, 유나이티드 아티스트, MGM, 유니버셜 등 대형 영화사와 계약한 웨스턴 일렉트릭이 설립한 ERPI사가 또 다른 산맥이었다. 10년 뒤인 1937년 미국 정부의 독과점금지법이 발효되자 이듬해 웨스턴 일렉트릭사는 영화장비와 서비스 부분을 담당해온 자회사 ERPI를 분리하기로 방침을 세웠다. 이 무렵 ERPI사의 전 미국 영화관 기자재 시장점유율은 80%가 넘었다. RCA가 10%, 그밖의 군소업체들이 나머지를 차지하고 있어 웨스턴 일렉트릭사의 실질적인 과점상태가 계속되어온 상황이었다. 독과점금지법이 내려진 후 토키영화 사업에서 철수한 웨스턴 일렉트릭사는 전체 사업방향을 군수와 통신 쪽으로 선회하여 레이더와 같은 첨단 군사장비 개발에 기술력을 집중시켰다. 때맞추어 미국은 곧 전쟁에 휘말리게 되었다. 웨스턴 일렉트릭사의 토키영화 산업 철수를 계기로 ERPI사의 주요 멤버들이 그 이듬해 따로 회사를 설립하고 그 이름을 올 테크니컬 프로덕츠(All Technical Products)라 명명했다. 급조된 회사를 ERPI의 주요 멤버였던 조지 캐링턴(George Carington)과 콘로우(L. W. Conrow)가 이끌었다. 해가 바뀌기 전 올 테크니컬사는 다시 웨스턴 일렉트릭사가 발주한 영화음향 부분의 유지관리 계약을 체결했고 회사명은 알텍 서비스(Alltec Service)사로 개칭되었다.

1941년 알텍 서비스사는 제임스 B. 랜싱이 설립한 랜싱 제작사와 합병했다. 그리고 알텍 랜싱(Alltec Lansing)이라는 스피커 제조회사를 만들고 시판되는 스피커 유닛에 '알텍 랜싱'이라는 상품명을 붙였다.

1949년 알텍사는, 전후 제조산업 전반에 독과점 규제가 심해지는 PA 음향시장에서도 발을 빼려는 웨스턴 일렉트릭사의 사업 방침에 따라 제조설비의 많은 부분을 인수하고 다수의 앰프와 스피커를 생산했다. 그중에는 OEM 방식으로 생산되어 다시 웨스턴 일렉트릭사와 웨스트렉스(Westrex: WE의 해외영업담당회사)사에 납품한 것도 여러 품목이 있었다. 알텍 755A는 바로 이 과도기에 탄생했던 것이다.

즉 웨스턴 일렉트릭사는 2년 전인 1947년 전후의 건설 붐을 타고 PA 시장이 크게 신장될 것을 예측하여 풀 레인지 방식의 스피커 유닛 생산라인을 새롭게 구축했

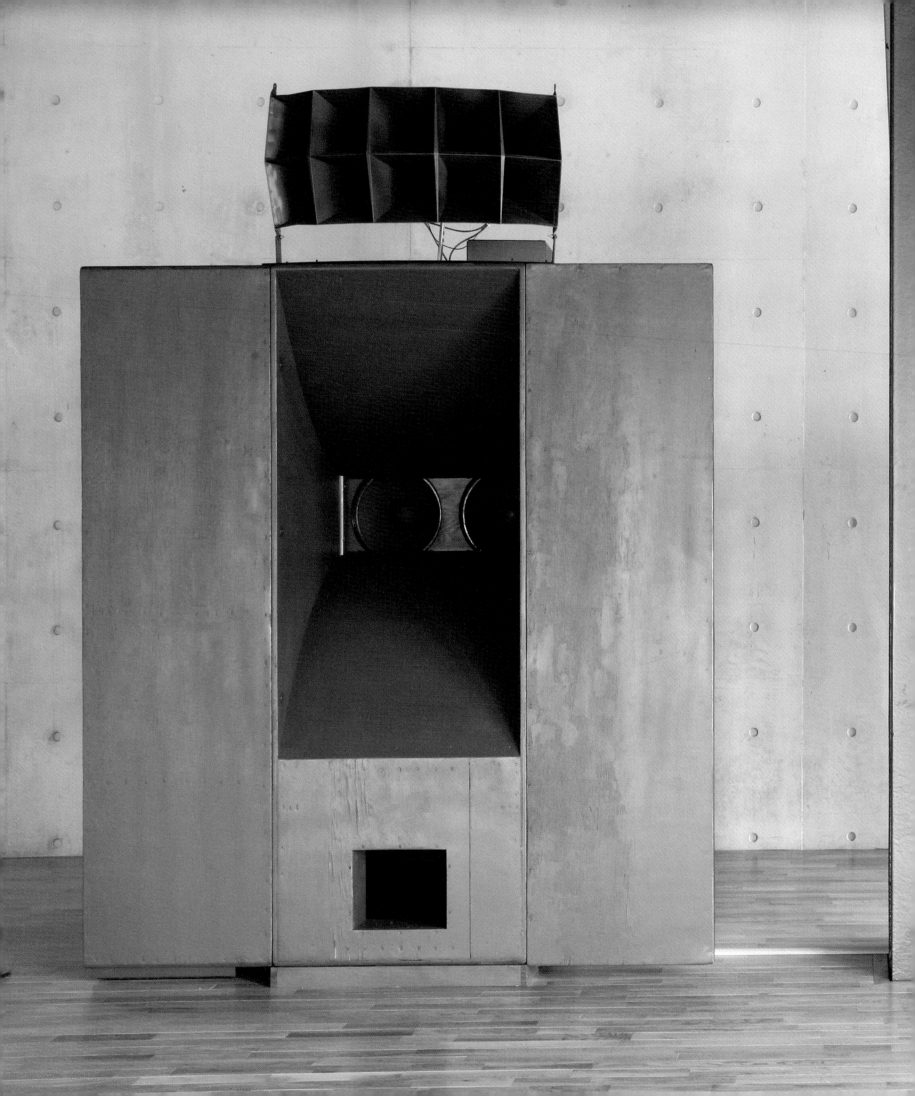

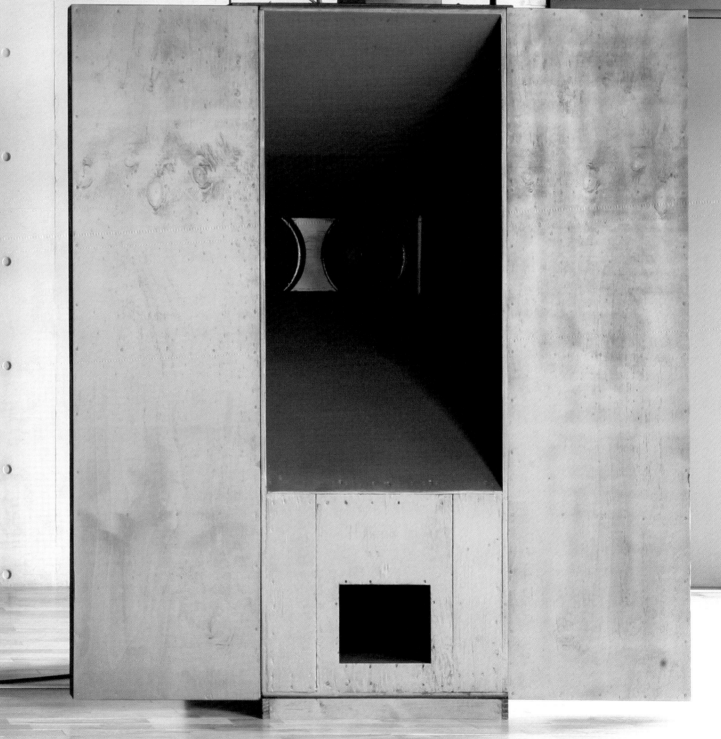

Gallery JIJIHYA

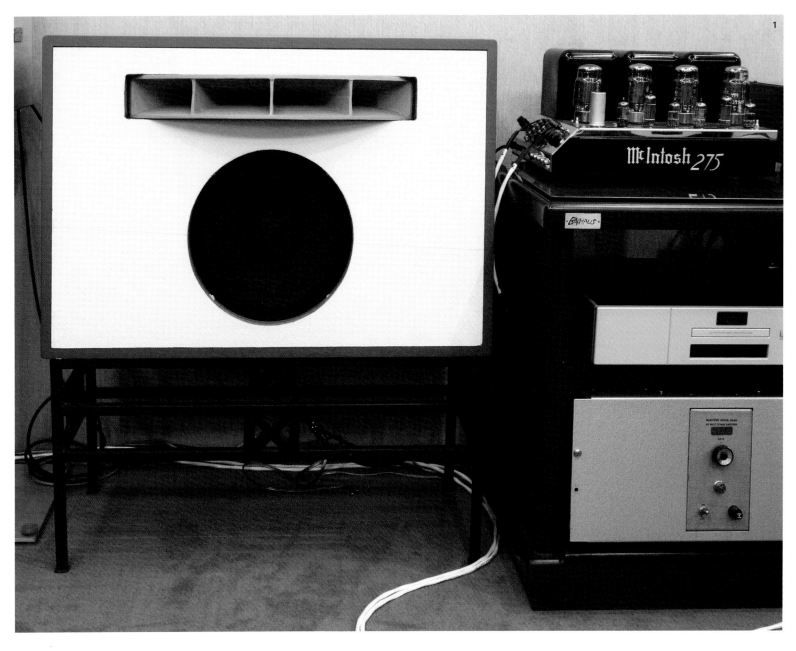

1 WE757A(4Ω) 스피커 시스템. 내입력 30W, 주파수 대역 60~15,000Hz, 800Hz 이상의 대역폭을 가진 WE713C 드라이버와 수직·수평 지향각 90˚의 KS-12027 혼 및 WE728B 풀 레인지 유닛으로 구성된 2-way 스피커(원형소리사 자료촬영 협조).
2 1947년 발표된 WE756A(10인치)와 WE755A(8인치) 모두 링 도너츠 타입의 대형 알니코 마그넷을 차용했다.

2

다. 그러나 이번에는 토키영화 장비 대여부문(전쟁 전)이 아닌 음향기기 제조부문(전쟁 후)의 독과점금지법에 저촉되어 PA 제조시설까지 모두 알텍사에 넘겨주게 되었다. 웨스턴 일렉트릭사가 독과점금지법 위반으로 제소된 1949년, 다시 한번 알텍사는 웨스턴 일렉트릭사로부터 음향기기 생산과 공급 부문에서 우월한 지위를 보장받았다. 이때부터 알텍사는 본격적으로 앰프와 스피커를 생산하여 웨스턴 일렉트릭사에 납품했다. 그러나 이와 같은 외형적 분리 노력에도 불구하고 웨스턴 일렉트릭사는 결국 독과점금지법의 최종판결에 따라 1956년 모든 음향기기 제조와 공급에서 완전히 손을 떼게 되었다. 20세기 오디오의 견인차 역할을 해왔던 거인의 발걸음이 하루아침에 멈춰 서버리게 된 것이다. 일반적으로 마지막 웨스턴 일렉트릭사의 제품이라고 사람들에게 알려진 755A와 2-way의 757A 스피커 시스템, 713(B)C 드라이버,

KS-12025/12027/12024 혼, 그리고 12인치 풀 레인지 728B, 754A/B, 10인치 풀 레인지 756A 등은 모두 이러한 과도기에 알텍사로부터 OEM 방식으로 생산된 제품들이다.

풀 레인지+혼 드라이버 개념의 스피커 시스템

구경 8인치의 755A는 큰 U자형 단면의 걸고리 모양(링 도너츠 형상)을 한 알니코 자석이 사용되고 있다. 따라서 능률이 높은 편이며 소구경의 풀 레인지 스피커이면서도 광대역의 고른 특성을 가진 유닛으로 정평이 나 있다. 755A 여러 개를 같이 사용할 경우 넓은 면적을 커버할 수 있어 천장형 PA 스피커 유닛으로 많이 쓰였다. 기록에 의하면 웨스턴 일렉트릭 755A와 알텍 755A는 연구소에서 잡화점에 이르기까지 장소 구분 없이 많은 곳에 쓰였다고 한다. 웨스턴 일렉트릭/알텍 755A의 보이스 코일은 2인치 직경이며 보빈은 페놀수지로 만들어졌다. 종이 펄프와 실크의 혼합물로 만들어진 콘지는 WE728B, WE753(A)B, WE756A와 같이 일체 진공성형기법으로 대량 생산이 가능하도록 디자인되었다. 입력 임피던스는 당시로서는 매우 낮은 4Ω이며 최대입력은 8W이지만, 재생주파수 대역이 70Hz에서 13,000Hz를 커버하고 있어 소출력 진공관 앰프와 매칭시켜도 성악 같은 클래식 음악을 듣는 데 전혀 부족함이 없다.

다만 디지털 시대에 높은 주파수 대역까지 커버하기에는 역부족인 것만은 사실이다. 이미 1950년대에도 이러한 단점을 보완하기 위하여 풀 레인지에 트위터를 덧붙이는 방식을 취하거나 '풀 레인지+혼 드라이버' 개념의 스피커 시스템이 한때 유행처럼 나타나기도 했다. 대표적인 예로 JBL 초창기의 풀 레인지 유닛 D130(보통 130A 우퍼 사용)을 사용한 하크니스(D40130/Harkness) 스피커가 있다.

이와 같이 알텍 755A는 그 출생의 배경에 기나긴 미국 오디오 산업의 많은 사연들을 간직한 소구경 풀 레인지 유닛이면서도 오늘날까지 인기를 잃지 않는 생명력이 긴 스피커 유닛이다. 알텍사는 웨스턴에 755A를 납품하는 한편 자사 유닛 3000A 트위터를 붙여 1954년 멜로디스트(melodist)라는 북셀프형 스피커도 만들었다. 이것은 1960년대 전 세계로 유행처럼 번져나간 북셀프형 스피커 시대의 기폭제 역할을 한 AR(Acoustic Research)사의 AR-1 스피커 시스템의 원형 모델이 되었다.

에드가 빌처(Edgar M. Villcher)가 만든 AR-1은 알텍사의 8인치 755A 풀 레인지 스피커 유닛에 AR사가 개발한 1.5인치 돔형 트위터(라디에이터 그릴 부착형)를 조합시킨 것이다. AR-1 스피커에서 재미있는 점은 처음 출시 때 크로스오버 주파수를 알텍의 모델 넘버와 같은 755Hz로 설정한 것이다. AR 시리즈의 스피커는 나중에 3-way 형식의 AR-3a까지 진화한다. AR-1에서 사용되었던 트위터는 AR-3a에서는 중음역을 담당하는 스쿼커 역할을 맡게 되면서 담당대역이 하향조정되었으며 크로스오버 주파수도 첫째 자리 숫자의 앞뒤가 바뀐 575Hz로 내려가게 되었다.

1 웨스턴 일렉트릭 755A의 오리지널 벽걸이용 우드 케이스.
2 AR 스피커와 함께한 지휘자 헤르베르트 폰 카라얀. 프랑스 생 모리츠의 집과 뉴욕의 아파트에 모두 AR 스피커가 설치되어 있었다(AR 스피커 리플릿에서 발췌).

알텍 755A와 웨스턴 일렉트릭 755A는 모든 성능과 재질이 같다

755A 이후 알텍사에서 생산된 페라이트 자석을 사용한 755C와 755E 유닛은 755A 외형보다 더 납작하고 예쁜 팬케이크 모양을 갖추었음에도 불구하고 낮은 능률과 음악적 표현이 (755A에 비해) 뒤떨어진다는 이유로 한 세대를 넘기지 못하고 사람들의 기억 속에서 사라져갔다.

알텍 755A는 웨스턴 일렉트릭 755A와 종이에 인쇄된 라벨만 다를 뿐 모든 재질과 성능이 같다. 요즈음 일부 앤티크 오디오 숍들에서 웨스턴 일렉트릭사가 알텍사에 생산설비를 넘겨주기 전인 1947년부터 1948년 사이에 생산된 것이야말로 진정한 웨스턴 사운드라고 호들갑을 떨고 있다. 그러면서 종이에 인쇄된 웨스턴의 금색 라벨이 붙었다는 이유만으로 1,500달러씩 더 요구하기를 주저하지 않는다. 이런 어처구니없는 현상은 웨스턴 일렉트릭과 알텍의 역사를 잘 알지 못하는 일본과 한국의 오디오파일을 대상으로 중고 오디오 딜러들이 상술로 만들어낸 허구에 불과하다. 알텍사가 1949년부터 755A 생산시설을 이전받은 후 웨스턴 일렉트릭사에 KS-14073이란 형명으로 납품하다가 알텍의 이름을 붙여 시장에 직접 내놓은 것은 1954년부터였다. 따라서 제품을 생산하는 설비와 재료는 변하지 않은 채 제조회사명만 바뀐 것이 알텍 755A인 것이다.

알텍 755A는 후면 개방형의 나무 케이스에 넣어도 좋고, 덕트 구멍이 있는 밀폐형 베이스 리플렉스형 케이스에 넣어도 그럭저럭 후덕한 소리를 내준다. 참고로 소개하면 웨스턴 일렉트릭이 755A를 판매할 당시 발표한 지정 인클로저 크기는 2큐빅피트(가로 30.48cm×세로 30.48cm×높이 60.96cm의 용적) 형태의 후면 개방형이거나 내부폭 16인치(40.64cm), 높이 21인치(53.34cm), 상부 깊이 9.25인치(23.5cm), 하부 깊이 12인치(30.48cm)의 밀폐된 경사형 상자 모양을 표준규격으로 제시했다. 가장 아름다운 소리를 내는 파워앰프를 찾으려면 역시 오리지널 WE91B 앰프일 것이나 나는 집에서 QUAD II 파워앰프로 소리를 낸다. 음원소스는 덴마크의 뱅앤올룹센(Bang & Olufsen)사의 Beogram 7000 튜너와 CD 플레이어를 쓰고 있다. 최근에는 고역을 보강하기 위하여 4,000Hz 이상을 담당하는 프랑스 오닥스(Odax)사의 트위터를 주파수 대역별 디바이딩을 하지 않고 중복하여 달아놓았는데 중고역의 소리 끝이 선명하면서도 부드러워졌다. "풀 레인지 스피커에 케이블씩이나!" 하고 손사래칠 사람도 있지만 나는 케이블 선택을 중시하여 여러 번 바꿈질을 시도한 끝에 앤티크 오디오 숍에서 오래전 웨스턴 일렉트릭사에서 만든 선이라고 강력하게 주장하는 것을 속는 셈 치고 사다가 물려놓았다. 아무리 하찮은 시스템이라도 최선의 선택과 정성을 다하는 자세야말로 진정한 음의 세계를 만나는 지름길이 될 수 있다는 교훈은 알텍 755A의 경우도 예외가 아니다.

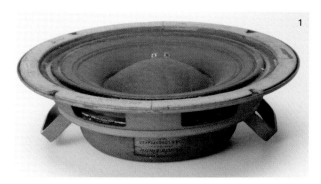

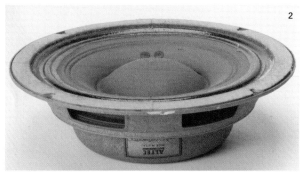

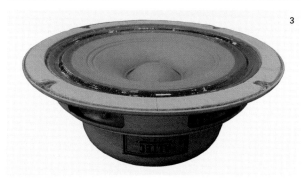

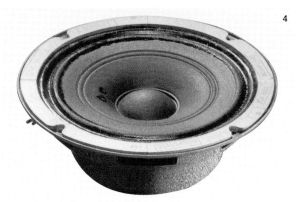

1 1947년 발표된 WE756A 10인치.
2 알텍 756A 10인치 풀 레인지.
3 1954년 알텍 이름으로 다시 출시된 755A 8인치 풀 레인지.
4 1947년 발표된 WE755A 8인치 풀 레인지.

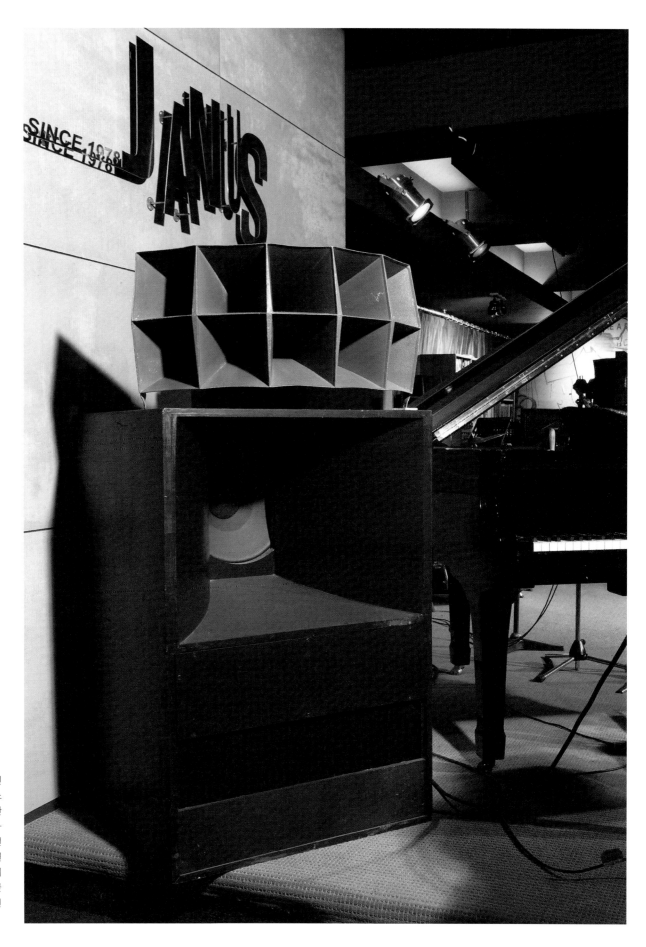

정통 웨스턴 일렉트릭사운드와 라이브 재즈공연으로 명성을 날렸던 재즈카페 야누스의 서브 스피커 시스템 알텍 A-5의 2005년 사진. 전면 상단에 놓인 알텍 랜싱 1005A 혼에는 알텍 랜싱 288-16G 컴프레션 드라이버가 장착되어 있다. 15인치 우퍼는 알니코 V 마그넷으로 구성된 알텍 랜싱 515 (16Ω). 515는 1945년 보이스 오프 더 시어터용으로 개발될 당시에는 20Ω이었으나 곧 16Ω으로 변경되었다. 개량형 515B는 1966년 등장한 것.

"나는 주방장의 손맛이 중요하다고 보는 프리앰프 유용론자이며, 장작불로 비유되는 진공관 파워앰프를 선호해왔다."

A HERITAGE OF AUDIO³ 앰플리파이어

음을 빚어내는 프리앰프, 음을 드높이는 파워앰프

소리의 숨결을 불어넣는 프리앰프

기록된 음악을 재생하는 오디오 시스템을 음식을 만드는 과정이 이루어지는 주방에 비유한다면 모든 종류의 음원은 각종 식재료라 말할 수 있을 것이다. 재료의 신선함과 깨끗함이 좋은 음식의 근간이 되듯이 클린한 음원의 관리야말로 좋은 소리의 원천이 된다는 것은 두말할 필요가 없다. 레코드 표면의 깨끗한 관리와 정격속도를 유지하는 턴테이블, 정확한 톤암의 세팅, 잘 닦여진 카트리지 바늘에 이르기까지 구석구석 정성을 들인다면 좋은 음악을 재생하기 위한 소재는 일단 갖추어진 셈이다.

좋은 재료를 가지고 맛있는 음식을 만들어내는 역할을 하는 사람이 주방장인 것처럼 좋은 음원을 가지고 음악의 숨결을 불어넣는 일은 프리앰프(preamplifier)가 그 역할을 맡고 있다. 미식가들이 이름 있는 이탈리안 레스토랑이나 프랑스 요리 전문점을 찾을 때 그 식당의 주방장 즉 셰프(chef)가 어떤 솜씨를 가졌는지, 어떤 취향의 요리를 잘 만드는지를 장황하게 이야기하는 것은 음식을 만드는 데 무엇보다 중요한 요소가 요리사의 손맛이라는 점을 말하고 싶기 때문일 것이다. 오디오 시스템에서 프리앰프의 역할과 위치도 이와 같다. 지금도 여전하지만 과거 프리앰프 무용론이 유행하던 시절이 몇 번인가 있었다. 1970년대 음원소스의 향미를 손실 없이 컨트롤할 수 있는 볼륨 위주로 구성된 패시브(passive)형 프리앰프의 등장이 그것인데, 그로부터 20년 후인 1990년대 후반 무렵부터 높은 수준의 완성도를 보여주는 볼륨 컨트롤을 가진 CD 플레이어가 나오면서 프리앰프 무용론이 한때 다시 등장했었다. 즉 디지털 소스라는 클린 음원을 그대로 볼륨만으로 컨트롤하거나 DA 컨버터(Digital-Analog Converter)에 필터와 어테뉴에이터(attenuator)를 조합하여 파워앰프에 직결하는 방식이 꾸준히 시도되고 있는 것이다. 이러한 현상 때문에 패시브 프리앰프 시스템에 대한 환상과 신화를 찾아 헤매는 오디오파일들이 늘어나고 있다. 프리앰프 무용론을 음식 취향으로 바꾸어 말해보면 생채식 또는 자연식이라고 말할 수 있을 것 같다. 그러나 아무리 생선회를 즐겨 찾는 사람들이라 할지라도 양념이나 소스 없이 날것으로 먹는 취향이 보편적 성향은 아니라는 사실은 누구나 알고 있을 것이다.

1938년 미국 연방정부의 독과점금지법 발효 후 웨스턴 일렉트릭사의 제조 라이센스와 부품으로 만든 웹스터 일렉트릭(WEBSTER ELECTRIC)사의 1930년대 말 2A3 PP(Push Pull)형 파워앰프. 후기형으로 6L6G, 6V6PP형의 파워앰프도 같은 유형의 섀시와 트랜스를 써서 전쟁 시기 민간수요에 대응하는 덕용 앰프로 쉽게 개조되어 많이 쓰였다. 적당한 가격에 음색도 뛰어나 교회용 전자오르간 앰프로도 사용되었다. 앰프 옆쪽 흰색 작은 상자는 요즈음 저능률 스피커를 보정하기 위해 입력 트랜스 토다슨(Thodarson T20A5)과 전원 소켓 연결을 위한 올드 앰프 개조장치.

파워앰프는 화덕의 불

프리앰프의 경우와 마찬가지로 파워앰프(power amplifier) 역시 음식조리 과정에 비유하자면 사용하는 불에 해당된다고 말할 수 있겠다. 증폭과 출력소자로 쓰이는 진공관이 장착된 파워앰프가 장작불이나 숯불이라면 트랜지스터 파워앰프의 경우는 화력 좋은 가스나 전기오븐에 비유할 수 있을 것이다. 어떤 화기를 쓰느냐에 따라 음식 맛도 차이가 나게 마련이며 그 화기의 종류에 따라 조리법이 달라지는 것은 자명한 이치다. 진공관 파워앰프 중에서도 직렬 삼극관은 숯불과도 같아서 따스한 온도감과 고졸함에 심취하여 평생 한눈팔지 않고 지멘스사의 Ed 진공관이나 웨스턴 일렉트릭사 300B 진공관에만 몰입하는 사람들도 적지 않다.

어떤 오디오파일들은 진공관의 장작불에 풍로를 곁들인 거대한 화력을 갖춘 하이브리드형을 선호하기도 한다. 1980년대 혜성과 같이 나타났다 사라진 미국 카운터포인트(Counterpoint)사의 진공관 파워앰프 SA-4가 이 경우에 해당될 수 있을 것이다. 카운터포인트사의 SA-4와 뉴욕 오디오랩사가 만든 푸터맨(Julius Futtermann)은 출력 트랜스가 없는 극단의 미식가적 취향의 파워앰프로 만들어졌는데, 이것은 때때로 고가의 스피커를 망가뜨리는 원인이 되기도 했다. 안정적 출력과 동작제어를 보장하는 출력 트랜스가 없는 소위 OTL(out transless) 방식을 군이 음식조리에 비유하자면 석쇠나 불판 없이 장작이나 숯불 위에 직접 그릇이나 재료를 얹어놓고 요리하는 것과 같다. 댐핑팩터가 매우 낮은 OTL 앰프는 순수하고 독특한 음식맛을 내는 것은 틀림없으나 바이어스(bias) 조정이나 전압체크를 게을리할 경우 가끔 센 불에 그릇이 터져버리거나 재료마저 녹아내리는 위험한 경우도 만나게 될 것이다.

진공관 파워앰프의 출력관은 구조상 내부 임피던스가 매우 높아 통상 2~16 정도의 저항을 갖는 스피커를 직접 구동시킬 수 없으므로 임피던스 매칭을 위해서 출력 트랜스포머가 반드시 필요하다. 그러나 SA-4와 같이 고속 반도체 릴레이로 스피커를 보호한다든지 푸터맨처럼 대용량의 고급 전해콘덴서와 필름콘덴서를 사용하여 출력

단에 나타나는 직류전류를 차단하고 진공관의 순수한 음을 맛보게 하는 직화식 조리의 매력에서 헤어나지 못하는 오디오파일들이 아직 많이 건재하고 있다.

나는 주방장의 손맛이 가장 중요하다고 여기는 프리앰프 유용론자이며, 한편으로는 장작불로 비유되는 진공관 파워앰프를 선호해왔다. 그렇다고 트랜지스터 파워앰프(보통 오디오파일들은 TR 파워앰프로 줄여서 말한다)를 무조건 배척하는 결벽주의자는 아니다. 그러나 가급적 고능률 스피커 유닛에 적당한 파워를 갖는 진공관 앰프를 물리는 것이 실제 연주에 가까운 소리를 만들 수 있다고 생각해왔으며, 대출력이 필요한 저능률의 대형 스피커 시스템일 경우 마크 레빈슨 No 23.5와 같은 고능률·고효율의 TR 파워앰프로 오디오 시스템을 구축하기도 했다.

레코딩 산업에서 빼놓을 수 없는 프로듀서와 엔지니어들

제3장 앰플리파이어(Amplifier)에서는 나를 거쳐간 수많은 프리앰프와 파워앰프 가운데 엄선한 몇 대의 앰플리파이어들을 다루고자 한다. 특히 프리앰프의 경우 나는 세계 최고의 손맛을 지닌 주방장들을 찾아 헤맨 수십 년의 이력을 가지고 있다. 그들이야말로 세상에서 가장 아름다운 소리를 내보고자 했던 나의 염원을 채워줄 수 있으리라 믿었기 때문이었다.

레코드나 CD, 테이프와 같은 녹음 기록매체들은 각각 아날로그 방식과 디지털 방식 그리고 자기녹음방식에 의하여 음원을 그 고유한 형태 속에 간직하고 있다. 음을 채음하는 것은 아직까지 마이크뿐이지만 채음한 음원을 녹음하는 것은 여러 방법과 경로를 거친다. 콘덴서형이나 다이내믹형의 마이크를 거쳐 채록된 음들을 다듬어서 음의 높낮이와 음량의 조절뿐만 아니라 음의 깊이와 공간감까지 표현해내는 작업을 수행하는 기기들을 통상 믹서(mixer)라고 부른다. 여러 개의 마이크에서 수집된 음을 통합하는 장치라는 의미에서 처음에는 마이크 믹싱 컨트롤 앰프(mike mixing control amplifier)라고 했다가 그 형태가 책상 거치형의 콘솔(console) 형태로 발전함에 따라 믹싱 콘솔(mixing console) 또는 컨트롤 콘솔(control console) 등으로 불리게 되었다. 물론 초고급형의 전문 믹서에는 각종 톤 컨트롤(tone control) 장치가 붙게 되는데, 그런 것 중에는 리얼타임분석기(real time audio analizer)나 주파수별 음량을 조절하는 이퀄라이저(active equalizer) 또는 타임 딜레이(digital time delay system), 각종 필터(filter) 등이 주변 보조장치로 사용되는 경우가 많다.

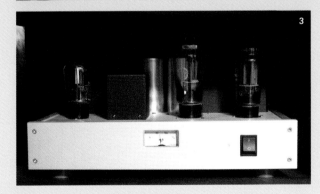

이렇게 믹싱 컨트롤 기기를 가지고 음을 다듬어내는 작업이 톤 컨트롤이다. 음의 채집에서부터 녹음기록 조정까지의 과정을 총괄 지휘하는 사람을 녹음 엔지니어 또는 톤 컨트롤러/톤 마이스터(Tone Meister)라고 부른다. 게오르그 솔티(George Solti)경의 지휘로 바그너의 「니벨룽겐의 반지」를 영국 데카사와 녹음했던 존 컬쇼(John Culshaw)의 이름이 지휘자와 함께 현대 레코드 역사에서 사라질 수 없는 이름으로 기록된 것도 톤 컨트롤이 그만큼 중요하기 때문이다. 같은 비중으로 연주녹

1 미국 오디오랩사의 율리우스 푸터맨 OTL 파워앰프.
2 카운터포인트사의 SA-4 OTL 파워앰프.
3 오디오 평론가 나병욱 씨 댁의 Ed(발보(Valvo)관) 싱글 자작 파워앰프. 출력 4W의 Ed 출력관은 원래 독일 지멘스사에서 1930년대 초 유선전화용 및 업무용 통신 진공관으로 개발한 것이다. 발보는 1924년 독일 뮐러(Müller)사가 설립한 라디오용 진공관 회사(Radioröhrenfabrik) 브랜드로 출발했으나, 같은 해 말 네덜란드 필립스사가 지배주주가 되었다.

음을 기획하는 프로듀서 역시 레코딩 산업에서 빼놓을 수 없는 존재다. 필하모니아 (Philharmonia)라는 레코딩 전문 교향악단까지 만든 바 있는 영국 EMI사의 명프로 듀서였던 월터 레그(Walter Legg)라는 인물의 활동상은 뛰어난 성악가인 그의 부인 슈바르츠코프(Elisabeth Schwarzkopf)가 쓴 『월터 레그의 회상』에서 잘 드러나 있다. 이 글에는 녹음 프로듀서의 역할은 물론 음반산업 전성기 때의 연주세계에서 톤 마이스터의 위치와 영향력까지 잘 그려져 있어 한동안 세상 사람들의 흥미를 끌었다.

최고의 녹음과 원음보다 더 높은 차원의 소리 재생

음반 프로듀서와 녹음 엔지니어(톤 마이스터)의 최상의 콤비는 녹음의 예술적 경지를 만들어내기도 했다. 레코드 애호가들의 기억에 의하면 영국 데카사(1929년 설립)의 1960년 전후의 녹음이 전설적인 것으로 사람들의 입에 오르내리고 있다. 당시 케네스 윌킨슨(Kenneth Wilkinson)이라는 녹음 엔지니어와 찰스 게르하르트 (Charles Gerhardt)라는 음반 프로듀서에 의하여 주로 런던의 월섬스토우 타운 홀 (Wilthamstow Town Hall)에서 만들어진 연주녹음을 후세 사람들은 데카사의 '황금 녹음시대'(Golden Recording Era)라 부른다. 이들이 만든 최고의 녹음들은 1990년 미국의 체스키 형제(David & Norman Chesky)에 의해 CD와 슈퍼 레코드로 재포맷 발매되어 데카의 황금녹음시대를 다시 맛볼 수 있게 되었다.

과거 비닐(Vinylite) 레코드의 경우 믹싱 컨트롤 기기를 거친 음원들은 마스터 테이프라는 자기녹음방식에 의해 최종본이 수록된 후 여러 벌의 복사 테이프가 만들어져 라이선스를 체결한 세계 각 지역의 레코드 회사로 송부되는 것이 일반적인 제작 경로였다. 마스터 테이프에 기록된 음원을 레코드 원형반을 만드는 커팅머신(cutting machine)에 걸면 최초의 라테윈반(Lathe/mother of record)이 만들어진다. 이 원반을 가지고 금속주형을 만들어내는 과정은 조각의 주형을 뜨는 왁스주조 방법과 거의 같다. 주조과정을 거쳐 만들어진 금속판에 검은 안료가 섞인 비닐 원료를 넣고 프레스 과정을 거치면 음골이 새겨진 검은 레코드판이 생산되는 것이다.

CD 제작의 경우는 이보다 훨씬 간단한다. 믹싱 컨트롤 기기에서 바로 CD 마스터 녹음이 되고 CD 레코더에 의해 균질한 음질이 보장되는 복제품이 이론상으로 무한정 생산될 수 있다. 이렇듯 레코드와 CD가 생산되기까지의 과정을 세세하게 설명하는 이유는 바로 '음의 재생'이라는 의미는 이처럼 복잡한 녹음과정을 다시 거슬러 올라가 어떻게 최초의 음원 상태 가까이 도달할 수 있느냐가 오디오 재생의 궁극적 목표이기 때문이나. 여기서 최초의 음원이란 일반적으로는 녹음 엔지니어가 의도한 바대로 기록된 마스터 원반의 음을 말하지만 더 높은 차원의 재생에 도전하는 오디오파일들은 연주 장소의 특성과 분위기 그리고 연주자의 음악적 감성과 호소력까지도 재현하는, 즉 스스로가 설정해놓은 진정한 원음 상태를 재생시키고 싶어 한다.

그래서 때로는 기록된 원음의 재생보다 디테일에서 더 뛰어난 소리를 만들어내기

도 한다. 바로 여기에 하이엔드 오디오의 묘미가 있다고 주장하는 사람들도 적지 않다. 오디오 장치를 통한 음의 재생은 이론상으로 따지자면 녹음기록의 복제 생산과정을 역으로 거슬러 올라가면 그대로 만들어지는 것이기는 하나 비닐 재료로 만들어진 레코드나 폴리카보네이트 플라스틱으로 성형된 CD판 속에 봉인되어 있는 음악의 정령들을 깨우기란 그리 만만한 작업이 아니다. 결과적으로 오디오파일들은 생산과정을 거슬러 올라가기보다는 전혀 새로운 방법으로 음의 재생작업 라인을 구축하는 길을 자기 나름대로의 방식으로 개척하는 쪽을 택한다. 이 과정을 관찰해보면 중국 고전문학 『서유기』에 나오는 손오공처럼 마음대로 축소 확대할 수 있는 여의봉을 휘두르는 것과도 같다고 말할 수 있겠다.

메시아와 같은 프리앰프

우리 귀에 들리는 일반적인 음량을 한정된 레코드 음구에 새겨넣기 위해서 진폭이 큰 저역은 폭을 줄이고 진폭이 짧은 고역은 카트리지의 바늘이 물리적으로 트레이싱할 수 있는 범위 내로 키우게 된다. 레코드 음원의 재생이 CD보다 더 어려운 것은 레코드 음구라는 한정된 소리골에 음량만 축소해서 넣는 것이 아니라 음의 대역에 따라서 그 진폭마저 와이드 레인지 또는 시네마스코프 형상으로 축소나 확대를 해놓았기 때문이다. 레코드에 새겨진 소리들은 카트리지라고 하는 초소형 발전기구에 붙어 있는 바늘이 1분 동안 33⅓ 회전하는 턴테이블 위에 놓인 원형 비닐판과 접촉하면서 생겨나는 운동량(발전력)으로 재생된다. 이때 얻어지는 소리는 콘서트 홀에서 직접 귀로 듣는 음량의 천분의 일이나 만분의 일 정도밖에 되지 않는 극미량의 소리에너지 수준이다.

보통 사람의 눈에도 잘 보이지 않는 미세한 다이아몬드 조각을 커팅한 바늘이 레코드 음구를 따라 상하좌우로 흔들리면서 내는 발전량은 보통 0.2mV에서 5mV까지 카트리지에 따라 다양하다. 이 미세한 전류를 톤암을 통해 프리앰프까지 손실 없이 전송하는 방법을 무수히 연구해온 일련의 새로운 카트리지 프로젝트들은 지금도 현재진행형이다. 저출력의 MC(magnetic moving-coil) 카트리지의 경우 고출력의 MM(moving-magnetic) 카트리지와 달리 또 한 번의 승압을 거쳐야 하기 때문에 원음 재생을 위한 몇 백 배 또는 몇 천 배의 증폭이라는 험로는 그야말로 천로역정이 되기 십상이다.

사람들은 프리앰프의 포노단 EQ 회로에 들어온 미세전류가 소리의 순수성을 해치지 않으면서 음량의 손실 없이 원녹음상태로 (다시 등가(Equalizing) 상태로) 환원되기를 바라고 그렇게 환원된 소리가 고스란히 증폭되어 파워앰프로 보내지기를 빌고 또 빈다. 세계 각국의 오디오파일들의 이러한 염원 때문에 오디오 역사에서 자칭 타칭 천재라는 이들이 혜성과 같이 무수히 등장했다가 사라지곤 했다. 그때마다 오디오파일들은 메시아를 기다리는 이스라엘 사람들이 되어갔다. 오디오 잡지에 환상적

로저스사의 ECL86 스테레오 파워앰프. 같은 로저스사의 카데트 III 파워앰프와 함께 출력관 모두 쌍3극관인 ECL86. 크기는 작지만 좌우 각각 12W 출력을 낼 수 있는 아름다운 소형 파워앰프들이다.

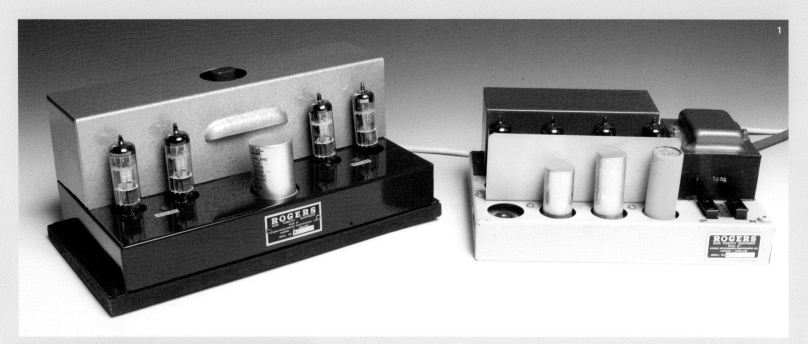

1 오른쪽은 1947년 영국의 짐 로저스가 설립한 Rogers HG88 Cadet MK-III 인터그레이티드 스테레오앰프의 파워 부분. 왼쪽은 HG88 Cadet MK-II 스테레오 파워앰프. 출력관으로 쌍3극관(신호 증폭관 ECC83과 출력관 EL84를 하나로 통합한 4W의 소형 고출력 진공관으로 TV용으로 많이 사용되었다) ECL86 진공관이 사용되었다.
2 같은 시기 로저스사가 디자인한 라벤스본(Ravensbourne) 2FM 솔리드 스테이트 튜너.

인 미사여구로 선전되고 있는 앰프들에 미혹되었다가 새로운 프리앰프 성능을 모두 파악하기도 전에 자신이 쳐놓은 덫에 걸리는 일이 다반사가 되기도 한다. 즉 오디오 시스템의 전체 조화를 이루어내기 위한 '오디오의 구시'를 게을리한 채 어떤 위대한 전재가 만든 프리앰프가 나타나 지금까지의 고민을 모두 해결해줄 것이라는 요행수에 대부분 걸려 넘어지고 만다. 기대했던 결과에 대한 실망은 분노로 치달아 주위 동호인까지 동원하여 결국 새로운 프리앰프(대부분 멀쩡한 것들이다)를 십자가에 매다는 일을 반복하기를 서슴지 않는다. 그런 까닭에 유례없이 까탈스럽고 변덕스러운 오디오파일들의 험구에서 명기의 반열에 오를 수 있었던 프리앰프는 오디오 100년사에서 실로 손꼽을 정도다. 지금도 오디오파일들 중에는 2천 년 전의 유내빈속처럼 그들의 소원을 완벽하게 들어줄 메시아와 같은 프리앰프를 기다리는 이들이 많다. 그러나 궁극의 프리앰프의 음은 어쩌면 우리의 마음과 머릿속에나 존재하는 것일지도 모른다. 나 역시 소리의 메시아를 찾아 적지 않은 시간을 프리앰프 탐구에 바쳐왔다는 것을 부인할 수 없다.

오디오 앰플리파이어 중에서 파워앰프를 선택할 때 절대 잊지 말아야 할 것은 진공관 파워앰프는 전압 증폭방식이고 트랜지스터(솔리드 스테이트) 파워앰프는 전류 증폭방식을 채택한다는 사실이다. 진공관은 안정된 정격전압을 바탕으로 정상적인 동작이 가능하며, 트랜지스터는 작동의 전제조건으로 충분한 전류량을 필요로 하기 때문에 양질의 전기공급을 여유 있게 확보하는 것이 무엇보다도 중요하다.

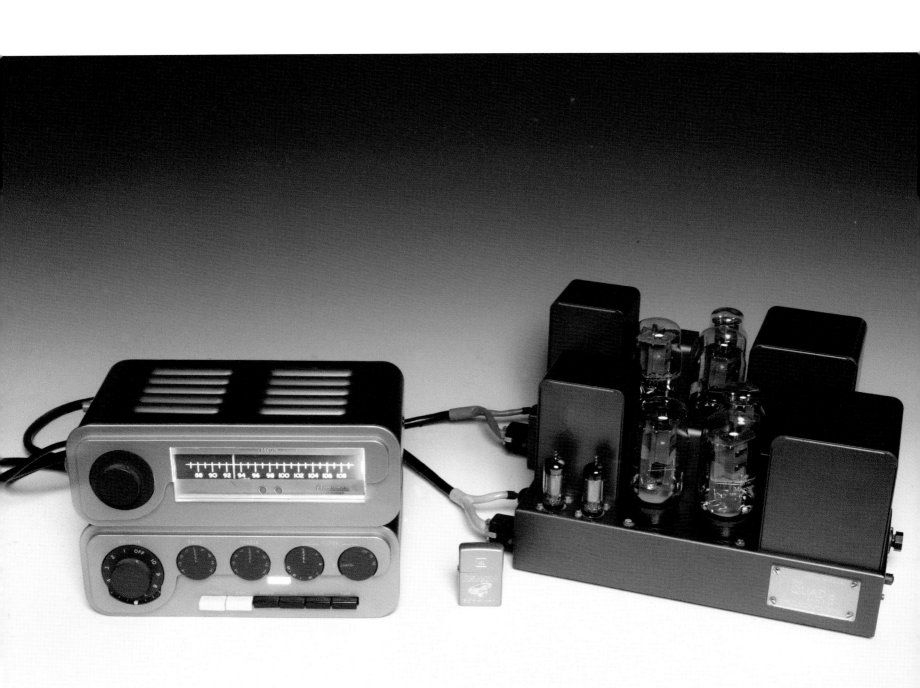

쿼드 II와 쿼드 22
QUAD II Power Amplifier/QUAD 22 Preamplifier

피터 워커가 만든 15W 소출력의 아름다운 QUAD II 파워앰프의 정면. KT66 출력관 소켓이 섀시 상단보다 낮게 고정되도록 설계되었다. 그 결과 진공관과 트랜스의 높이가 같아지게 되어 시각적인 안정감을 얻게 되었다.

◀ 쿼드 진공관식 스테레오 홈 오디오의 구성. 왼쪽 상단 FM 2(모노럴 수신기이지만 후방에 멀티플렉스 스테레오 분리기를 장착할 경우 간이형 스테레오 방송 수신을 할 수 있었다)와 하단 QUAD 22 프리앰프. 오른쪽은 QUAD II 파워앰프.

소리의 영혼이 깃든 쿼드사운드

2003년 20세기 오디오계의 거장 피터 제임스 워커(Peter James Walker, 1916~2003)가 세상을 떠났다. 그는 프랭크 J. 매킨토시나 소울 B. 마란츠보다도 훨씬 앞선 시기에 오디오 산업에 뛰어들었으며 영국 하이파이 산업을 끊임없이 발전시킨 진정한 오디오계의 현자였다. 워커는 하이파이 여명기인 1949년 와퍼데일(Wharfedale)사의 창립자 길버트 브릭스(Gilbert Briggs)와 함께 3,000명이 모인 런던의 로열 페스티벌 홀에서 그들이 만든 하이파이 재생음악으로 실제 연주와 경합을 벌였다는, 말 그대로 믿기 어려운 전설을 만들어낸 장본인이다.

그가 20세기 인류에게 선물한 것은 쿼드(QUAD)라는 음악을 만드는 보물상자였다. 나는 50여 년 전 하이파이 오디오 세계에 입문할 때나 지금이나 한 번도 쿼드 진공관 앰프를 떠나보낸 적이 없다. 짙은 회색 에나멜 도장의 철판으로 감싼 THE QUAD II 앰플리파이어는 평소에는 마치 불 꺼진 방처럼 유리관의 침묵 속에 잠겨 있다. 그러다가 문득 생각이 나서 스위치를 켜줄 때면 언제나 아름다운 음악과 함께 슈테판 츠바이크의 소설 『모르는 여인의 편지』처럼 아스라이 먼 옛날의 기억들을 떠올려주곤 한다. 방 안의 불을 모두 끄고 QUAD II에 꽂혀 있는 KT66 진공관을 바라보면서 플레이트 주위를 휘감은 파란 전자들이 작은 오로라처럼 떠오른다. 그것은 마치 유리관 속에서 갓 태어난 소리의 영혼처럼 보인다. 이 아름다운 앰프를 만든 사람은 어떤 예지를 가졌던 것일까. 결코 비싸지도 천박하지도 호화스럽지도 않으면서 언제나 신비하고 정감 있는 소리를 만들어주는 QUAD를 만든 인물은 과연 어떤 사람이었을까? 그것이 늘 궁금했던 시절이 있었다.

쿼드의 탄생과 피터 워커

1936년 회사 창립 이래 일관된 신념으로 뛰어난 디자인의 오디오 제품을 만들어온 쿼드사는 런던에서 트랜스 제조회사로 출발했다. 최초 설립 당시 회사 명칭은 음향기기 제조회사(Acoustical Manufacturing Co. Ltd.)였다. 쿼드사가 창립되었던

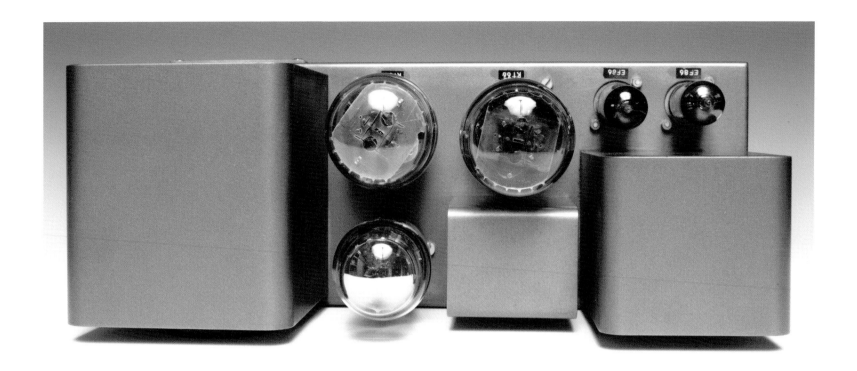

QUAD II를 위에서 본 모습. 왼쪽부터 전원 트랜스 KT66 출력관 2개, EF86 초단관 2개, 초단관 밑에 출력 트랜스, 초크 트랜스, GZ32 정류관.

1936년은, 한 해 전 독일 AEG사와 바스프(BASF)사가 공동개발한 녹음기 마그네토폰(Magnetophone) K-1과 녹음 테이프(Magnetophon band)를 이용하여 토머스 비첨(Thomas Beecham) 경이 지휘하는 세계 최초의 런던 필하모닉 실황(11월 19일) 녹음이 이루어진, 오디오 역사에서 기념할 만한 해였다. 약관 20세의 젊은 나이에 회사를 설립한 피터 워커는 영국 중부 노스햄프턴셔의 유서 깊은 마을 오운들(Oundle)에서 고등학교를 마치고 한동안 EMI사와 영국 GEC(General Electric Company)에서 앰프 판매원으로 일했다. 주로 건물의 안내방송이나 집회용 확성장치인 PA 시스템을 설치하는 일이 대부분이었고, 가끔 댄스 홀 같은 곳에 오디오용 음향기기를 리스해주는 일도 있었다. 워커가 회사에서 앰프를 만든 때는 설립 다음 해인 1937년과 38년이었다. 그는 1978년의 한 인터뷰에서, 당시 푸시풀 방식의 25W 출력 파워앰프를 처음 제작했는데, 피드백(feed back) 방식의 다이렉트 커플드(direct coupled) 회로로 기억한다고 말했다. 워커가 최초로 만든 파워앰프가 랙마운트에 장착된 사진은 1938년 영국의 음악잡지 『그라모폰』에 게재되었다.

그러나 그가 시대를 앞서 내다보며 만든 하이파이 앰프는 당시의 일반상식으로 보면 도저히 팔 수 있는 물건이 못 되었다. 그 이유는, 1930년대 레코드는 중침압(약 200g)의 사운드박스가 달려 있는 축음기에서 몇 번 사용하면 음구가 다 닳아버리는 78회전 셸락(shellac) 판들뿐이어서 하이파이 앰프로 재생한 결과는 오히려 참담한 수준이었기 때문이다. 즉 마모된 상태의 레코드 스크래치를 더 생생하게 확대하는 결과 외에는 다른 것을 기대할 수 없었다. 그나마 유일하게 앰프 성능을 정확하게 확인해볼 수 있는 곳이라고는 BBC 같은 깨끗한 음원소스를 가지고 있는 방송국이 유일

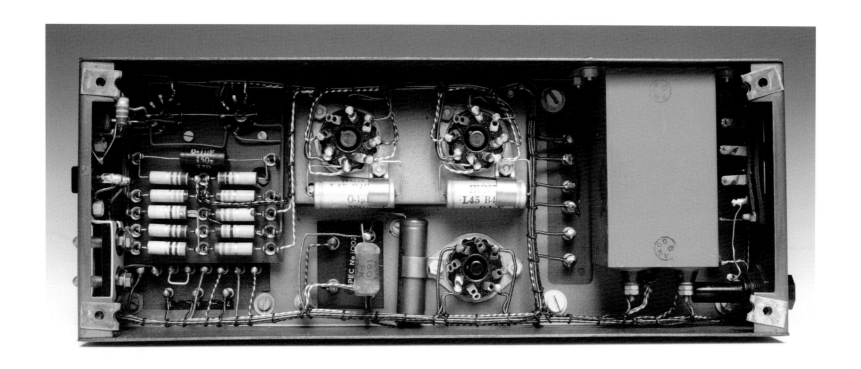

QUAD II 내부의 정연한 배선. 배선 기판은 프린트 기판이 아닌 CR 기판이다. 오른쪽의 콘덴서는 섀시 내부가 열발생원으로부터 최대한 떨어져 배치되었다. 콘덴서를 고정시키는 나사는 쿼드사의 네임 플레이트를 붙인 4개의 나사를 같이 사용하고 있다.

했다. 워커는 장시간 사용한 SP판을 가지고 자신이 만든 앰프로 재생할 때면 사람들이 "웬 베이컨 튀기는 소리가 그렇게 나느냐"고 묻는 경우가 낳았다고 1978년 인터뷰에서 회상했다. 결국 워커는 음원소스가 개선되고 대중들이 하이파이 장치로 음악을 듣기 원할 때까지 기다리는 수밖에 없었다.

그러나 기다리는 동안 제2차 세계대전이 발발했다. 워커는 런던 시내의 공습이 심해지자 1941년 북쪽으로 90km 떨어진 헌팅던으로 공장을 옮겼다. 헌팅던은 근처에 케임브리지 대학이 있는 전형적인 전원도시로 올리버 크롬웰의 고향일 뿐만 아니라 샌드위치 백작 가문이 살던 곳으로도 유명하다. 전쟁 동안 그는 이곳에서 많은 오디오 회로이론을 연구하는 한편 윌리엄슨 회로의 발명자인 데이비드 윌리엄슨(David Theodore Nelson Wiliamson)과도 교우했다. 그때 윌리엄슨은 스코틀랜드 에든버러에서 진공관과 음향기기 등을 생산하는 페란티(Ferranti Technology)사의 엔지니어로 있었다.

1948년 피터 워커는 오랜 연구 끝에 QA12/P라는 QUAD I의 원형에 해당하는 출력 12W의 (EQ 회로를 갖추지 않은) 인터그레이트 앰프(Intergrate Amp: 프리앰프와 파워앰프가 합쳐진 앰프)를 발표했다. 이것은 출력단에 KT66을 푸시풀로 사용했고 왜율은 0.1% 이하인 하이파이급 파워앰프였다. 이때 'Quality Amplifier Domestic'(가정용 고급 앰프)의 머리글자를 따서 QUAD라는 애크러님(Acronym)이 처음 등장했다.

회로 변경이 거의 없는 완성도 높은 파워앰프

다음 해 워커는 영국의 스탠리 캐리(Stanly Carry)가 개발한 리본(Ribbon) 트위터와 굿맨(Goodman)사의 액시옴(AXIOM) 150 풀 레인지 유닛에 저역과 고역의 어쿠스틱 필터(double acoustic filter)를 붙인 코너형 스피커를 상품화하여 많은 고객들을 확보했다. 1948년 6월 21일 미국 컬럼비아사에서 세계 최초의 12인치 33⅓ 회전용 마이크로 그루브(Micro-groove) LP 비닐 레코드가 생산개시되었다. 이것은 한 해 전인 1947년 컬럼비아 레코드사의 지원을 받은 CBS 연구소의 수석연구원 피터 골드마크(Peter Goldmark)가 이끈 윌리엄 바흐만(William S. Bachman)과 하드포드 스콧(Hardford H. Scott)에 의해 개발된 혁신적인 레코드로서 장시간 연주와 깨끗한 음원재생이 가능한 하이파이라는 신세계로 들어서는 문의 빗장을 푸는 열쇠가 되었다.

1950년 영국 최초의 LP 레코드가 데카사에서 출반되면서 유럽에서도 LP 시대가 열렸다. 이미 피터 워커는 LP 시대가 문을 연 하이파이 오디오의 세계를 오래전부터 준비하고 있었다. 뛰어난 엔지니어이자 제품 디자이너였던 그는 하이파이 홈 오디오 세계를 개척해나갈 쿼드호라는 배를 자신의 머리와 손으로 계획하고 건조해왔다.

피터 워커는 1950년 QA12/P 인티앰프를 분리하여 QUAD I 파워앰프와 QUAD 1 컨트롤 유닛을 세상에 선보였다. 이들 중 QUAD 1 모노럴 컨트롤 유닛은 나중에 QUAD 22 스테레오 컨트롤 유닛과 쿼드사의 FM과 AM 튜너 디자인의 원형이 되었다. 콤팩트하고 모서리가 둥그스름한 모습의 컨트롤 유닛은 50년이 지난 현재까지도 독창적 느낌이 변하지 않는 롱런한 오디오 제품 디자인으로 손꼽히고 있다.

파워앰프 QUAD I과 II의 회로를 살펴보면 워커는 신호경로를 단순하게 처리함으로써 높은 퀄리티를 얻는다는 생각을 일찍부터 가지고 있었음을 알 수 있다. 윌리엄슨이 물리적 데이터를 중시한 것에 비하여 워커는 총체적으로 안정성이 높은 앰프를 목표로 삼았다. QUAD I의 초단관에 EF36(톱 그리드[top grid]의 ST관)이 사용된 반면 QUAD II에서는 EF86(5극관)으로 변경되었다. 초단관이 바뀐 것 외에 쿼드 파워앰프는 기본적으로 회로변경이 거의 없는, 처음 제작할 당시부터 완성도가 높은 앰프였으며 정류관을 포함해서 5개의 진공관으로 구성된 심플한 회로를 가진 앰프였다. 워커는 설계변경이 필요없고 오래 사용할 수 있는 앰프 제작에 역점을 두었기 때문에 첫 작품을 몇 번씩이나 다듬어 기능과 디자인뿐만 아니라 앰프 회로 측면에서도 완성도가 높은 진공관 파워앰프의 명작을 만들었다. 쿼드사의 진공관 앰프들은 전체 구성이 매우 세련되었으며 저항과 같은 작은 부품까지도 철저하게 레이아웃에 반영되었다. 그리고 처음부터 끝까지 피터 워커라는 한 사람의 철저한 장인정신에 입각해 탄생하고 진화한 것이다.

1 · 2 QUAD II의 전면과 후면에는 EQ 역할을 하는 작은 원통 모양의 어댑터가 달려 있다. 전원은 파워앰프에서 정류된 전원을 끌어 쓰는 형식이다.
3 QUAD II의 내부. 좁은 면적에 정교하고 치밀하게 부품들이 실장되어 있다. 사용 진공관은 EF86 2개와 ECC83 2개뿐이다.

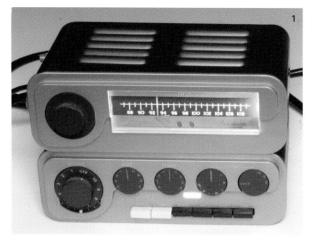

질서정연한 배선의 미학, 광범위한 포노 EQ 기능

쿼드앰프는 특별한 부품들을 사용하지 않았으므로 지금도 수리하기 매우 편리한 앰프다. 회로도에 부품생산 회사이름까지 모두 기입해놓았다. 트랜스는 완전히 자사에서 만든 제품을 사용했으며, 특히 아웃 트랜스는 워커 자신이 직접 제품 하나하나를 검수했다고 한다. 워커는 QUAD II의 파워앰프 구상단계부터 디자인을 중요시하여 KT66을 출력관으로 사용하는 밑그림을 그려놓았다. 실제로 QUAD II의 섀시(chassis)보다 가라앉혀진 출력관 베이스는 방열효과를 겸한 것으로 배치가 대단히 합리적이며 안정된 느낌을 주는 디자인으로 이루어졌다.

1959년 스테레오화된 QUAD 22 프리앰프 역시 진공관 개수가 적은 단출한 구성이며 전체 크기가 콤팩트한 설계로 제작되었다. 내부 배선은 최단거리를 목표로 했지만 배선의 아름다움을 위해 직각 배선하여 사선으로 된 것이 없다. 미국 앰프의 경우 최단거리 배선 때문에 저항과 콘덴서들이 우왕좌왕 배치된 것에 비해 쿼드앰프이 부품들은 질서정연하게 배치되어 있어 배선의 미학까지 음미할 수 있다.

QUAD II의 정격출력은 15W이지만(왜율은 12W일 때 0.25%) 실제로 25W에서 30W까지도 드라이브할 수 있는, 실제 작동 시에도 파워풀한 느낌을 주는 앰프다. QUAD 22 프리앰프의 아웃풋 게인(gain)이 그리 높은 편이 아니고, QUAD II 파워의 입력 감도 또한 그다지 높게 책정하지 않았다. 그 이유는 프리와 파워의 매칭을 중시하고, 쿼드앰프가 주로 대음량이 필요 없는 홈 오디오용으로 쓰인다는 점을 감안해서 인징적 동작에 주안점을 두고 만들어졌기 때문이다.

한편 QUAD 22 프리의 전원은 대부분의 유럽 앰프들처럼 파워앰프에서 정류된 전원을 사용하고 있다. QUAD 22는 놀랄 만큼 응축된 프리 회로를 가지고 있어 내부에 여유공간을 찾아보기가 쉽지 않다. 워커는 모노 컨트롤 유닛인 QUAD 2와 동일한 사이즈의 공간 안에 물량이 배로 늘어난 스테레오 회로를 집어넣는, 얼핏 생각하기에는 불가능할 것 같은 일을 해냈다. QUAD 22 프리앰프의 셀렉트 푸시버튼식 스위치는 포노 EQ 매뉴얼에 따라 다른 역할도 한다. 즉, EQ 커브에 대응하기 위해 Radio, MIC, DISC, Tape 중 라디오 셀렉터를 제외한 3개의 푸시버튼 스위치를 순열조합하여 각종 EQ 커브에 대응하도록 용의주도하게 만든 프리앰프다. EQ 회로는 EF86 진공관 하나로 컨트롤되기 때문에 QUAD 22 사용자들은 은색 그물망이 있는 멀라드사의 진공관처럼 좋은 품질의 EF86 진공관을 준비하면 더 좋은 소리를 들을 수 있다. QUAD 22 프리앰프는 필터기능도 광범위하다. 고역필터(roll off point)는 5KHz, 7KHz, 10KHz 3단이며, 슬로프 특성은 연속가변형으로서 광범위한 조정이 가능하다. 고역필터가 여러 종류인 이유는 당시 LP 레코드의 고역 특성이 좋지 않았기 때문이었다. LP 초기에는 커팅머신의 완성도가 높지 않았으므로 새로운 레코드 원료인 비닐재료의 조악함을 극복하고, 재생 픽업과 카트리지의 열악한 성능들을 다스리려면

1 QUAD II 프리앰프 위에 놓인 진공관식 쿼드 FM 튜너. 프리앰프와 동일한 규격이다.
2 QUAD II로부터 전원과 신호를 동시에 주고받는 QUAD 22 프리앰프에 부속된 배선과 신호선들.
3 리어(RIAA) 커브 이전의 레코드사마다 다르게 녹음된 EQ 커브를 바르게 재생하기 위해 녹음 레벨과 EQ 커브를 회사별로 조정 가능하게 한 부속 차트.
4 쿼드사의 프리앰프와 파워앰프, 그리고 FM 라디오의 카탈로그들.

여러 가지 범위의 필터가 필요했다. 실제로 오랜 시간 사용한 레코드의 스크래치들 때문에 특히 10KHz 필터는 매우 유용하게 쓰였다.

QUAD 22 프리앰프 볼륨 하단부에 달려 있는 밸런스는 좌우 6dB 범위에서 변화하며 푸시버튼식의 모노 스위치를 누르면 파워앰프의 한쪽(왼쪽) 전원만 나간다. 양쪽 파워 전원을 모두 끄려면 스테레오 스위치까지 눌러야 한다. 반대로 양쪽을 모두 구동시키려면 모노와 스테레오를 같이 눌러야 한다. 이것은 전력 절약이 사회의 미덕이었던 전후의 모노시대를 배려한 것이며, 전력 사정이 나아진 후에 나온 모델은 볼륨의 온오프 스위치만 켜도 한꺼번에 작동하도록 개선되었다.

QUAD 22의 뒤 패널에 따로 꽂아 사용하는 릴 테이프 레코더와 레코드용 포노 게인 컨트롤 유닛(작은 원통 모양의 어댑터)은 사용 카트리지의 조건에 맞는 것을 별도로 구입하여 사용하도록 설계되었다. QUAD 22의 사용자는 세라믹, 크리스털, 마그넷 등 여러 타입(4mV에서 300mV까지)의 카트리지에 맞는 유닛을 옵션으로 구입하여 감도를 보정할 수 있었다. 유닛은 기본적으로 A·B·E·F 4개의 유형 이외에도 AA·AB·AE형의 특수 어댑터가 있었다. QUAD 22 프리는 심플한 회로이면서도 다양한 시기에 생산된 여러 종류의 레코드 재생에 적응성이 매우 높은 앰프다.

정직하고 소박한 서민들의 앰프

1953년 쿼드사가 II형 파워앰프와 QUAD 2형 모노 컨트롤 유닛을 발표할 무렵 미국과 영국의 하이파이 오디오 시장은 파이오니어들의 뜨거운 각축장이 되어갔다. 미국의 피셔와 매킨토시, 마란츠, 스코트(Scott) 등과 함께 영국도 탄노이, 리크, 바이타복스, 와퍼데일, 데카 등이 하이파이 앰프 제작과 새로운 스피커 유닛 개발에 착수하면서 치열한 기술경쟁을 벌여나갔다.

미국의 앰프 제작자들은 오디오파일들을 겨냥하여 실험적 요소가 강한 제품들을 추구하는 경향이 있었다. 반면에, 영국의 앰프 제작자들은 보다 안정적이며 실용성이 높은 앰프를 합리적 가격에 보급하면 보다 많은 사람들이 가정에서 하이파이 음악을 즐길 수 있을 것이라는 공리주의적 사고를 가지고 있었다. 오디오 산업을 통하여 공리주의를 실천하려 했던 대표적인 사람이 바로 쿼드사를 이끌었던 피터 워커였다.

1952년 데카사보다 2년 늦게 영국의 EMI사도 LP 레코드 생산을 발표했다. 오디오 시장은 매달 새로 등장한 스피커와 앰프, 레코드플레이어들로 채워지기 시작했다. 유럽 사람들에게 전쟁의 참화를 잊게 하고 전쟁의 상처를 치유하는 데 음악만큼 좋은 것은 없었다. 슈바르츠코프, 칼라스와 테발디 같은 세기의 프리마돈나와 디바들이 한꺼번에 출현한 1950년대 오디오의 황금기는 일신하는 새로운 전자산업 기술로 한껏 달아오르고 있었다. 1959년 피터 워커는 LP 스테레오 시대를 이을 스테레오 프리앰프 QUAD 22를 미국의 마란츠 7보다 1년 늦게 발표했다. 파워앰프는 QUAD II

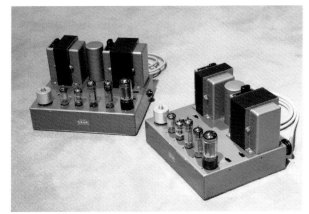

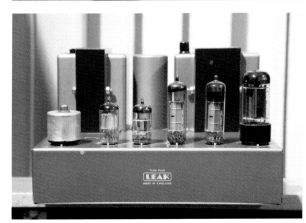

쿼드사와 경쟁 상대였던 영국 리크(LEAK)사의 EL84 출력관을 이용한 TL12-plus 파워앰프. 리크사의 파워앰프들은 파트리지사의 트랜스를 사용하여 지금도 인기가 시들지 않고 있다. 1948년 개발된 TL12-plus의 원형인 리크 TL12.1(point one은 디스토션이 0.1% 이하라는 의미) 파워앰프는 QUAD II와 동일한 출력관 KT66을 사용하고 같은 출력을 냈다.

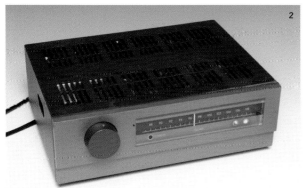

1 QUAD ESL-57과 ESL-63 정전형 스피커를 배경으로 모습을 드러내고 있는 QUAD 44 TR 프리앰프와 QUAD 405-II TR 파워앰프.
2 QUAD FM3(TR 방식)와 동일한 외형을 갖추고 있으나 내용은 진공관식인 과도기형 QUAD FM2.
3 트랜지스터 시대 쿼드 초기의 버전. 건축가 고 정기용 씨 사무실의 QUAD FM3와 QUAD 33 프리앰프. 세로로 놓인 것은 트랜지스터 파워앰프 QUAD 303.

한 대를 더 추가하면 간단히 스테레오 시스템이 되었다. QUAD 22는 솔리드 스테이트 시대의 1967년 QUAD 33과 303으로 명명된 앰프가 나올 때까지 오랜 기간 생산된 제품이다. QUAD 303과 외형이 비슷한 솔리드 스테이트 파워앰프 QUAD 50E는 BBC의 모니터용 앰프로 개발되었다. QUAD 303 역시 진공관 앰프의 디바이스를 트랜지스터로 바꾼 것일 뿐 회로구성이 완전히 달라진 것은 아니었다.

피터 워커는 트랜지스터 시대에서도 하이파이라고 하기보다는 완성도가 높고 총체적 음악성과 품질이 수준급인 앰프를 지향했다. QUAD 303과 같이 가정에서 레코드를 즐기기에 적당한 앰프는 하이엔드 애호가들에게 다소 좁은 대역감이 있겠지만 스피커 퀄리티에 따라 어느 정도 개선될 여지가 있다. QUAD 33 프리앰프 또한 울트라 와이드레인지보다는 필요한 대역만을 충실히 재현하는, 좋은 의미에서 서민들의 호주머니 사정에도 알맞은 정직하고 소박한 앰프라 말할 수 있다.

워커는 QUADI 파워앰프를 리모델링한 QUAD II를 시장에 내놓았다. 그리고 하이파이 오디오 전반에 걸친 시스템을 구축하기 위하여 윌리엄슨과 함께 리본형 카트리지와 픽업 암까지 개발하기에 이르렀다. 그들이 설계한 카드리지와 픽업 암은 윌리엄슨이 재직하고 있던 페란티사에 제작을 의뢰한 후 쿼드사의 이름으로 판매했다. 협동작업으로 생산된 고성능 카트리지와 픽업 암은 모노시대 최고의 걸작으로 평가되었다.

한편 쿼드사의 이름이 20세기 오디오 역사에서 큰 자취를 남기게 된 것은 앰프보다도 스피커 쪽이라고 말하는 사람들이 있다. 그것은 1954년 개발된 정전형 스피커 ESL(Electrostatic Loudspeaker)-57 시스템 때문일 것이다. 큰 힘 들이지 않고 만든 피터 워커의 작지만 놀라운 발명(Peter Walker's Little Wonder)이라는 별칭이 붙은 QUAD ESL-57 정전형 스피커는 소리의 투명도와 정확함 면에서 그때까지 나온 자석과 코일을 이용한 일반 스피커와는 한 차원이 다른 소리를 들려주었다.

축적된 정전형 스피커 개발의 역사로 만든 ESL

여기서 시간을 거꾸로 돌려 정전형 스피커 개발의 역사를 잠시 살펴보자. 1912년, 영국의 과학자 로렌스 리처드슨(Lawrence Frederik Richardson)은 정전형 변환기 (electrostatic transducers)로 음파를 만들 수 있다는 이론을 증명하기 위해 수중실험을 세계 최초로 시도했다. 이 실험은 정전형 음향기기의 효시로 기록되고 있다. 리처드슨의 이론과 실험은 여러 경로를 거쳐 프랑스의 러시아 이민자 콘스탄틴 칠로브스키(Constantin Chilowski)에 의해 당시 세계적으로 유명한 프랑스의 과학자 폴 랑주뱅(Paul Langevin)에게 전해졌다. 랑주뱅은 이 이론을 발전시켜 잠수함의 수중음파 신호탐지기(sonar)를 만들어 1920년 프랑스 정부에 특허를 출원했고, 1923년 미국 정부로부터 같은 내용의 특허를 획득했다.

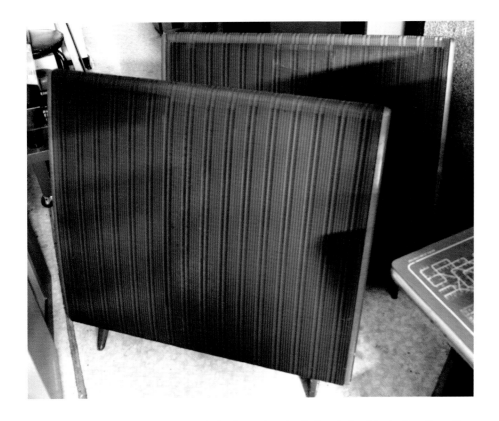

쿼드 정전형 스피커의 과거와 현재.
1 QUAD ESL-57. **2** QUAD ESL-63. **3** 아서 잔센은 그가 발명한 정전형 스피커 유닛을 AR-1 스피커의 상단에 올려놓고 요즈음의 슈퍼 트위터 역할처럼 사용하도록 규격을 맞추어 제작했다. **4** QUAD ESL-63 pro. **5** 쿼드사 설립 70주년을 기념하여 2006년에 출시된 QUAD ESL-2805(8W) 주파수 대역 37Hz~ 21KHz).

한편 리처드슨의 원리를 이용하여 미국 웨스턴 일렉트릭의 기술자 에드워드 웬트 (Edward Christopher Wente)가 녹음시험용의 정전형 콘덴서 마이크로폰을 개발한 것이 1916년의 일이었다. 이러한 배경을 토대로 1925년 미국의 프레더릭 리(Frederick W. Lee)와 이듬해 논문을 발표한 독일 로렌츠(Lorentz)사의 발터 하네만(Walter Hahnemann) 등을 필두로 1925년부터 1935년 사이에 몇 편의 정전형 스피커에 관한 기술이론들이 등장하기 시작했다. 1925년 프레더릭 리와 오윙 밀스(Owing Mills)가 세계 최초의 정전형 스피커 특허를 신청했고, 리보다 1년 늦게 미국의 콜린 키일 (Colin Kyle)은 얇고 신축성이 뛰어난 다이아프램(Diaphragm)과 젤라틴을 바른 금속 모기망을 이용한 정전형 스피커 제작에 관한 특허를 신청했다. 콜린 키일의 선구적인 생각은 1981년 피터 워커에 의하여 새로운 정전형 스피커 ESL-63으로 현실화되었다. ESL-63의 이름이 붙여지게 된 것은 피터 워커가 콜린 키일의 아이디어를 실행에 옮기고자 구상한 최초의 실물 스케치가 1963년에 그려졌기 때문이다.

1931년에도 미국의 에델먼(P. E. Edelmann)이 금박 포일과 동양의 옻칠, 스프링과 그물망을 이용하여 실험적인 정전형 스피커 개발을 시도했다. 그로부터 10년 뒤인 1941년 BBC 방송국의 기술책임자였던 도노반 쇼터(Donovan Ernst Lea Shorter)는 진공관을 이용하여 "3단으로 나뉜 평면형 풀 레인지 스피커 유닛의 다이아프램을 직접 구동시키는 회로"를 가지고 영국 정부에 특허를 출원했다.

이와 같이 20세기 초반부터 제2차 세계대전이 끝난 뒤 열거된 정전형 음향기기의 이론과 실험들은 나중에 윌리엄슨과 피터 워커에 의해 수행된 정전형 스피커 프로젝트

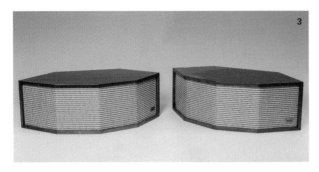

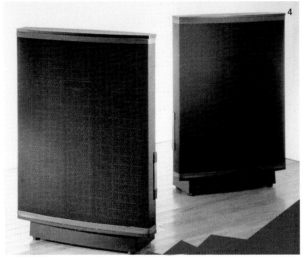

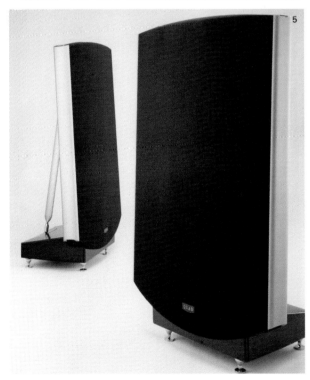

연구에 큰 참고가 되었다. 전쟁 전에 정전형 스피커의 이론을 실용화 단계까지 끌어 올릴 수 없었던 가장 큰 이유는 정전형 스피커 이론을 뒷받침할 수 있는 마땅한 소재들을 구하기가 어려웠기 때문이었다.

1953년 미국의 아서 잔센(Arthur A. Janszen)은 유명한 6피트(약 183cm) 높이의 정전형 스피커(Electrostatic High Frequency Unit)를 개발했다. 그는 다양한 정전형 스피커 유닛을 만들어 6년 뒤 1960년대 북셸프형 스피커의 원조 격인 AR-1 스피커에 쓰인 정전형 트위터도 개발했다.

1954년 미국의 음향학자 프레더릭 헌트(Frederick V. Hunt)는 「전기음향의 수학적 이론」이라는 그의 논문에서 1912년의 로렌스 리처드슨에서부터 30년에 걸친 정전형 음향기기의 발달사와 이를 뒷받침하는 물리학적 수치와 근거를 제시했다. 1955년 영국의 기술 월간지 『무선세계』(Wireless World)는 정전형 스피커 시스템에 대한 기사를 늦은 봄에서 여름까지 3개월 간에 걸쳐 특집기사로 다루었다. 쿼드사를 이끈 피터 워커와 페란티사의 윌리엄슨은 헌트의 논문을 주의 깊게 연구하고 관찰한 끝에 상업용 정전형 스피커를 목표로 한 공동실험작 ESL-55의 제작에 착수했다.

세계 최초로 상업적 성공을 거둔 정전형 스피커 QUAD ESL-57

지금까지 다소 장황하게 정전형 스피커 개발 스토리를 다룬 것은 QUAD ESL 스피커 시스템이 피터 워커가 독창적으로 개발한 세계 최초의 정전형 스피커로 알고 있는 일반 오디오파일들에게 그 역사적 배경을 보태고 싶었기 때문이다. 피터 워커와 같은 천재 오디오 제작자라 할지라도 새로운 발명은 그동안 축적된 오디오의 유산에 힘입은 바 크다. 사실 그는 한 번도 자신이 혼자 연구해서 정전형 스피커를 창안해냈다고 말한 적이 없다. 쿼드사에서 만들었다고 말했을 뿐이다. 또 처음 쿼드사가 정전형 스피커를 만들었을 때 그 누구도 QUAD ESL 스피커로 부르지 않았다. 쿼드사는 미국 특허를 출원한 연도에 따라 제품 번호를 각각 QUAD 55 또는 QUAD 57로 붙였을 뿐이다. QUAD ESL이라는 이름은 나중에 붙여졌다. 피터 워커라는 인물이 위대한 것은 자신을 내세우지 않고 20세기 선구자들이 이룩한 오디오의 유산에 그리고 쿼드사와 페란티사의 기술진에게 모든 공을 돌렸다는 점이다. 쿼드사의 정전형 스피커는 미국과 영국에 특허신청을 할 때 윌리엄슨과 워커의 공동명의로 출원했다. 당시 윌리엄슨은 페란티사의 직원이었기 때문에 자기의 권리는 회사와 함께한다고 말했다. 이 특허출원 내용이 말해주고 있듯이 QUAD ESL 스피커 시스템은 윌리엄슨과 워커 두 사람이 쿼드사와 페란티사의 연구진과 함께 개발했다는 것을 시사하고 있다.

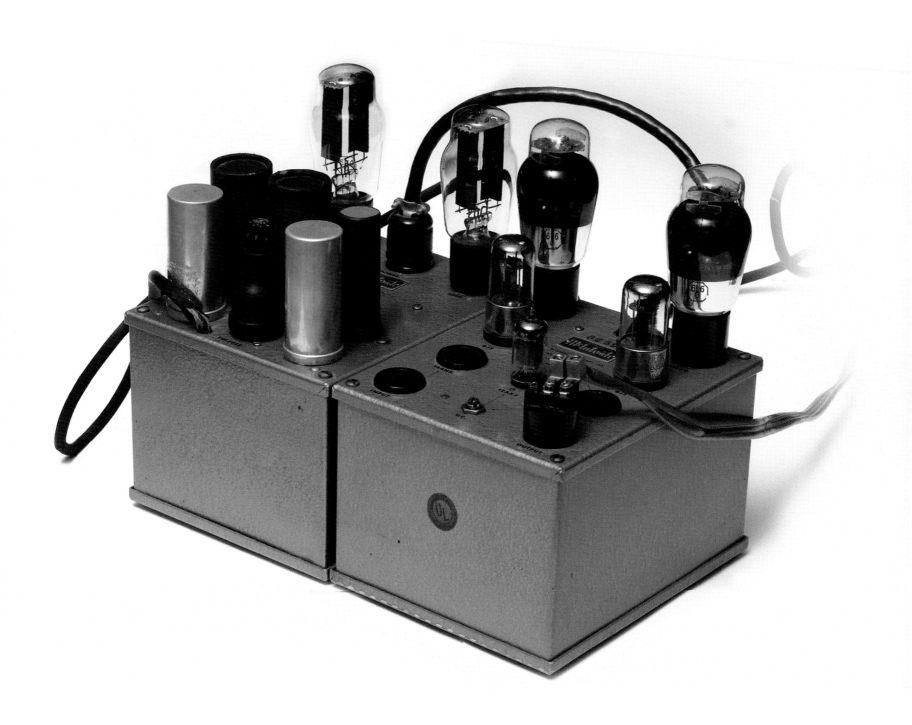

매킨토시 50W-2와 20W-2

McIntosh 50W-2/20W-2 Power Amplifier

▲ 매킨토시 50W-2의 사양이 표기된 최초의 카탈로그 후면에 별도 박스형 금속 그릴망을 씌우게 되어 있는 것은 별매품이었다.

◀ 매킨토시사 초창기의 50W-2 파워앰프. 왼쪽이 정류 파트가 있는 전원부로서 정류관은 5U4G. 오른쪽은 출력부로서 초단관 12AX7, 드라이브관 6J7, 출력관 CV1947(6L6G와 동등관), 각종 트랜스들은 하부 파라핀 왁스 속에 함침되어 숨겨져 있다.

매킨토시사를 설립한 프랭크 매킨토시와 고든 가우

미국 매킨토시사의 앰프는 마란츠와 함께 1960년대와 70년대 우리나라와 일본 등지에서 오디오의 대명사로 군림한 화려한 역사를 가지고 있다. 매킨토시(McIntosh)라는 이름은 잉글랜드와 접경한 스코틀랜드 중북부 지방 켈트족의 일원이었던 매킨토시 가문에서 유래한 것으로 알려져 있다. 매킨토시 가문은 첫 모음 'i'를 대문자로 표기하는 것으로 유명하다. 매킨토시의 초창기 파워앰프 20W-2와 50W-2에 체크무늬의 작은 퀼트 분양을 컬러로 프린트한 것을 살펴보면 설립사 프랭크 홈스 매킨토시(Frank Homes McIntosh)가 스코틀랜드의 명문가 출신임을 드러내려는 의도가 엿보인다. 매킨토시사는 1942년 미국의 수도 워싱턴 DC에서 시작되었다. 프랭크 H. 매킨토시가 사주로 나섰고 한때 뉴욕 시청의 음향관계 업무를 맡았던 고든 가우(Gordon J. Gow)가 실질적인 경영과 기술개발을 맡기로 한 뒤 내건 최초의 회사명은 매킨토시 킨실팅사(McIntosh Consulting Co.)였다. 프랭크 매킨토시는 제2차 세계대전 직전과 전쟁 기간 워싱턴에서 방송국 기기의 컨설팅 업무와 FM 방송의 서브캐리어를 이용하여 배경음악(BGM)을 송출하는 회사를 운영한 경험을 토대로 앰프 제작회사를 설립했다.

그는 1930년대에는 뉴저지주에 소재한 벨 연구소에서 10년간 일하기도 했다. 이때 많은 기술자들과 교우하며 앰프 회로설계에 특별한 관심을 가졌다. 나중에 그의 뒤를 이어 매킨토시사의 사장이 된 캐나다 사람 고든 가우도 그때 만났다. 전쟁이 끝난 1946년 1월 매킨토시가 정식 사장에 취임했고 본격 연구개발에 나선 뒤 라디오 안테나를 첫 제품으로 생산했다. 프랭크 매킨토시는 1946년 고든 가우와 함께 새로운 앰프의 회로설계를 연구하면서 회사이름을 매킨토시연구소(McIntosh Laboratory)로 바꾸었다.

1947년 워싱턴 DC에서 뉴욕주 빙햄턴(Binghamton)으로 회사를 옮기고, 그 이듬해인 1948년 나중에 세상 사람들이 '매킨토시 회로'라 부르게 되는 유니티 커플드 회로(unity coupled circuit)를 완성하여 같은 해 12월 22일 특허신청을 했다. 다음 해

1월 회사명을 매킨토시 엔지니어링 연구소(McIntosh Engineering Laboratory)로 개칭하고 법인화했다.

매킨토시사의 선구적 발상 바이파일러 회로방식

1947년은 오디오 앰프 회로 역사에 매우 중요한 윌리엄슨 회로가 영국의 『무선세계』지 4월호와 5월호에 연이어 발표된 해다. 윌리엄슨 회로기술의 상세한 전모는 2년 뒤인 1949년 같은 잡지 8월호에 다시 게재되었는데, 이때 세계 오디오 산업계의 반향은 매우 컸다. 윌리엄슨 회로는 하이파워보다는 하이퀄리티를 중시한, 즉 양보다 질을 우선하는 올 3극관 구성의 회로로서, 실제 만들어진 앰플리파이어 제품이 아니라 특이하게 기술이론 발표만으로 하이 피델리티 오디오 역사의 시대를 여는 도화선이 되었다. 1949년 7월 26일 유니티 커플드 회로가 미국 정부로부터 특허인가를 받게 되자 매킨토시사는 그해 12월 이 회로를 응용한 50W-1의 앰프 회로 해석에 관한 논문을 발표했다. 그 내용을 간추려보면 하이파워와 하이퀄리티라는 두 개의 목표를 동시에 추구하는 앰프 설계의 새로운 장을 연 것이나 다름없다.

당시 파워앰프는 주로 토키 시대의 영화상영 장치나 장거리전화용, 그밖에 확성장치를 구동시키기 위한 수단으로 존재했다. 그렇기 때문에 대부분 앰프와 멀리 떨어져 설치되어 있는 스피커와의 거리에서 발생하는 임피던스 증가문제를 해결하기 위하여 입력 트랜스를 파워앰프에 장착하는 것이 일반적 경향이었다. 그리고 대형 스피커 시스템 구동을 위한 대부분의 하이파워 앰프들은 효율이 높은 B급 앰프가 주류를 이루고 있었다.

매킨토시사가 내놓은 바이파일러(Bifilar) 회로방식은 B급 동작 앰프의 문제인 노칭(notching)과 일그러짐(스위칭 부정합)을 해소하는 동시에 A급 동작 앰프의 문제인 저출력·저효율을 극복할 수 있는 고품위 하이파워 앰프의 꿈을 실현하기 위한 회로다. 조금 더 자세히 설명하자면 SEPP(Single Ended Push Pull) 회로를 보다 발전시킨 것이라 볼 수 있다. SEPP 회로란 B급 동작앰프 회로를 말하는 것인데 신호 증폭 시 정현파(sign wave)를 상하로 각각 만들어(single ended) 아래위를 붙이는(push & pull) 방식을 택하기 때문에 붙여진 이름이다. 아래위를 붙일 때(swiching) 부정합이 발생하여 일그러짐과 단락(notching)이 생기기 쉽다. 바이파일러 회로는 앰프의 싱글 푸시풀 회로에 접속시킬 때 두 개의 권선을 병렬로 감아(bifiler balanced symmetric wound) 출력관의 위쪽에는 캐소드 팔로워(cathod follower)를, 하부에는 플레이트 팔로워(plate follower)를 함께 동작시켜 이른바 비대칭 동작의 폐해를 없애는 방법이다. 플레이트와 캐소드에 걸리는 2개의 부하를 병렬 권선으로 분할하여 완전 푸시풀의 대칭 동작이 가능하도록 하는 방식을 매킨토시사가 발표한 유니티 커플드 회로(Unity Coupled Circuit)라고 부른다.

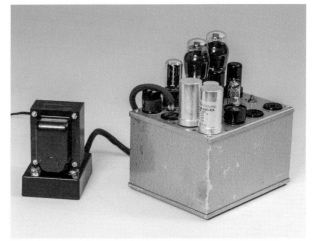

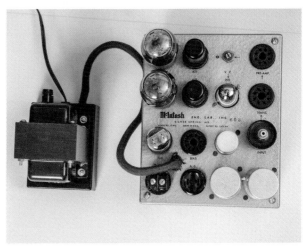

오디오 자료에서 실물 사진을 찾아보기 매우 힘든 매킨토시 15W-1 파워앰프 20W-2와는 달리 전원 트랜스가 별도로 부속되어 있다. 정류관으로는 5Z4, 출력관은 6V6G가 사용되었다. 초단관은 12AX7.

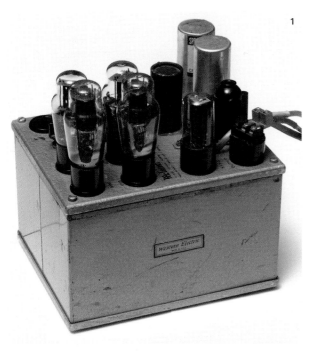

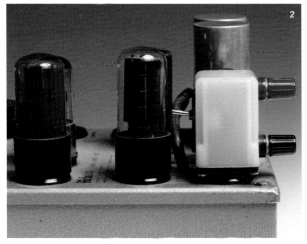

1 1951년 50W-2와 동시에 발표한 20W-2 파워앰프. 전원 트랜스와 출력 트랜스가 하나의 섀시에 삽입되어 출력은 50W-2의 절반 이하가 되었다. 50W-2가 업부용으로 설계된 것에 비해 20W-2는 소비자용으로 설계되었다. 20W-2는 생산대수가 극히 적어 세계적으로 희소품이 되어가고 있다.
2 20W-2의 출력관은 6V6로서 당시 출력관 중에 가장 저렴하고 수수한 외모를 갖고 있다. 그러나 잘 구사를 하면 50W-2의 6L6G 못지않은 소리를 내준다. 필자는 20W-2의 출력관으로 WE349A 또는 RCA 6V6 먹관(grey tube)을 즐겨 사용하고 있는데 정류관에 따라서도 소리 차이가 난다. 정류관 역시 RCA가 정평이 있으며 초단관은 플레이트에 주름이 없는 텔레푼켄 ECC83이 가장 좋다. 6J5는 레이시언(Raytheon)사의 6J5G 유리관을 사용하고 있다.

참고로 살펴보면 1960년 이후 성행한 트랜지스터 앰프의 시대에도 B급 앰프가 갖는 고효율성과 A급 앰프의 저왜곡성을 함께 살리기 위한 논 스위칭(non switching) 회로를 사용한 바이어스 가변형 A급 앰프가 여러 제작회사마다 발표된 일이 있었다. 그런데 이보다 훨씬 앞서 1949년 매킨토시사에서 유니티 커플드 회로를 사용하여 그러한 시도를 한 것은 선구적인 발상으로 평가할 만하다. 바이파일러 권법은 트랜스의 핵심인 코어(core)의 재료와 코일 자체의 절연 품질이 지극히 높아야 가능한 방법인데, 제2차 세계대전 직후 미국 내의 풍부한 잉여 군수품인 절연소재와 함께 매킨토시사의 고도기술이 결합되어 새로운 트랜스 권법을 탄생시킬 수 있었다. 개발책임을 맡았던 고든 가우는 트랜스의 코어 재료 선정에 임하면서 코어의 자장밀도와 코일의 자계강도 사이에 일치되는 직선성을 갖춘 소재 발굴에 특별한 관심을 기울였다. 그는 많은 종류의 코어 재료를 실험연구한 끝에 냉간압연 규소강판이 가장 알맞은 재료임을 발견해냈다.

1% 이하의 왜율, 우수한 물리적 특성의 20W-2

매킨토시사는 1949년 창립 후 최초의 상품으로 15W-1이라는 6V6G 출력관을 푸시풀로 작동하는 파워앰프를 시장에 내놓았다. 그리고 곧이어 6L6G 출력관을 사용한 50W-1을 발표했는데, 이 제품이 최초의 매킨토시 회로이론을 상용화한 앰프였다.

15W-1에 이은 20W-2(1951~54)와 50W-2(1951~55)는 전작 50W-1과 같은 유니티 커플드 회로다. 20W-2를 먼저 살펴보면 초단관 12AX7이 자동밸런스를 위한 위상 반전단으로 사용되었고, 그다음 단에서 6J5가 푸시풀 동작하여 입력 트랜스를 거친 신호음을 6V6G PP 출력단이 드라이브하는 3단 증폭회로 구성이다. 당시 입력 트랜스는 앞에서 언급한 음원과 증폭앰프 사이의 거리 또는 프리앰프와 파워앰프를 멀리 거치시키면서 자연발생적으로 높아지는 임피던스 매칭 문제를 해결하기 위한 수단으로 쓰이거나 단순한 음량 증폭용으로 사용하는 것이 앰프 설계에서 일반화되어 있었다. 입력 트랜스가 매킨토시 20W-2에서 삽입형으로 되어 있는 것은 여러 가지 종류의 영상 시스템이나 PA 시스템에 다양한 방법으로 사용할 수 있게 하기 위한 것이다.

20W-2는 최대출력 시 20Hz에서부터 20KHz까지 THD(Total Harmonic Distortion: 왜율) 1% 이하를 실현하여 오늘날의 기준으로 보아도 우수한 물리적 특성을 갖추었다고 말할 수 있다. 즉 물리적 사양상으로는 10년 뒤인 1961년 출시된 MC275와 견줄 만하다. 20W-2의 정류관에는 5Z4가 사용되었고 이것은 460V 고압으로 전파정류하는 방식을 취하고 있다. 20W-2의 전원부는 고압으로 인하여 정류관의 수명이 짧아질 수 있다는 짐을 제외한다면 지금의 앰프회로 설계관점에서 보아도

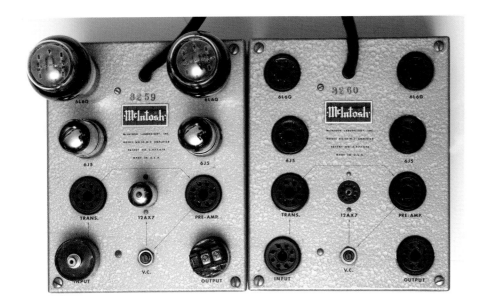

완벽한 것으로 평가되고 있다. 20W-2의 콘덴서 용량은 MC275와 거의 같아서 마란츠 9의 두 배 용량(20μF 450V용 4개 사용)을 갖추고 있다. 또한 트랜스를 규소 동판 케이스에 파라핀(paraffin) 수지로 함침하여 잡음이 거의 나오지 않는 완벽한 구동이 가능하도록 특수설계되었다.

20W-2는 진공관과 입력 트랜스 및 출력단자 등이 모두 삽입식으로 되어 있고 트랜스가 들어간 하부 케이스가 정사각형 상자여서 일반적으로 알고 있는 검은 기관차 형상의 MC-225, 240, 275 등 1960년대 매킨토시 파워앰프와는 전혀 다른 모습이다. 표면 또한 실버 해머톤 도장을 하여 검은색 도장이 주종을 이뤘던 전성기의 매킨토시 진공관 파워앰프와는 도저히 같은 집안 출신이라고 보기가 어렵다. 그러나 구성형태가 기능을 따라 제작된 독특한 앰프여서인지 사운드만큼은 후기형에 조금도 뒤지지 않는 소릿결을 만들어내고 있다.

1930년대의 명출력관 6L6 패밀리를 사용

50W-2는 20W-2와는 달리 전원부가 별도로 되어 있는 매킨토시사 초기의 대형 파워앰프다. 20W-2가 아담한 모습인 데 비해 50W-2는 6L6G관이(메탈 튜브관인 1614가 꽂혀 있는 경우도 있다) 삽입된 증폭부와 5U4G관이 양쪽에 도열되어 있는 전원부 등 두 개의 섀시 체제로 구성되어 있어 작지 않은 크기다.

6L6 진공관은 1936년에 미국 RCA사에서 개발한 빔 출력관으로서 초기에는 메탈 튜브관이었으나 방열상의 문제로 ST(Standard Tube)-14 규격의 6L6G 유리관으로 바뀌었다. 6L6은 우수한 특성만큼이나 많은 변종을 거느리고 있는데, 윌리엄슨 앰프에 사용된 KT66도 외관과 명칭만 다를 뿐 동일 규격의 변종이다. 다이나코(Dynaco)사의 창업주이자 해플러 앰프사의 사장인 데이비드 해플러(David Hafler)가 1951년

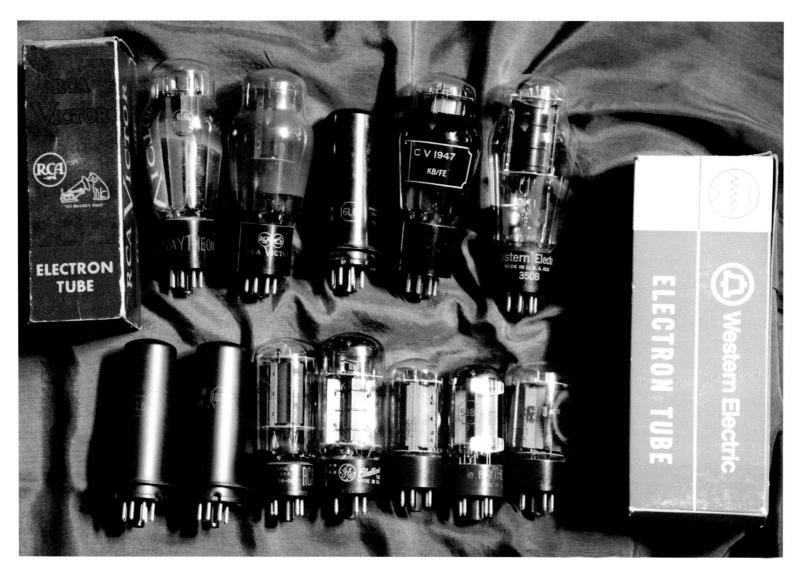

4극 빔(Beam)관 6L6 패밀리. 위 왼쪽부터 오른쪽으로 RCA 6L6G(1937년) 박스, 레이시언 6L6G, RCA 6L6G, RCA 6L6(1936년 초기형) 철관, 영국 STC사의 CV1947, WE350B외 박스 아래 왼쪽부터 오른쪽으로 RCA 1614, RCA 1622, RCA 6L6GB, GE사의 6L6GC, GE사의 7591과 8471, 텅솔(Tung-Sol)사의 5881(텅솔 6550은 5881을 업무용으로 대형화한 것. 미국 텅솔사는 1930년부터 진공관을 생산하기 시작했으나 1954년 6550 발표를 마지막으로 생산을 중단했다).

발표한 울트라 리니어 회로 앰프에 많이 사용된 5881은 6L6의 고신뢰관으로서 주로 군수용품에 사용되었다. 명진공관을 찾아 헤매는 사람들 중에는 무조건 고신뢰관만을 찾는 이들이 많은데 내구성이 높으면서 좋은 소리를 갖는 진공관은 에디슨처럼 머리가 좋고 헤라클레스처럼 신체도 강건한 사람을 찾는 것만큼이나 어렵다. 나의 경우 내구성보다는 음악적 감성을 잘 표현하는 진공관을, 그다음에 외형이 아름다운 진공관을 찾는 원칙을 고수해왔다.

6L6족에는 높은 내구성과 아름다운 소리 그리고 그림 같은 자태를 지닌, 즉 바그너 오페라 「반지」의 영웅 지그프리트와 같은 진공관이 있다면 웨스턴 일렉트릭사의 350B일 것이다. 6L6의 희귀변종으로는 송신관으로 사용된 807과 같이 RCA사에서 제작한 6L6의 고품질 모델인 7027이 있는데, 이것은 웨스트렉스사의 레코드 커팅머신용 앰프에 사용되었다. 6L6족에서 핀 접속과 규격을 약간 달리하는 8471과 7591(1960년대 생산된 피셔사의 리시버 앰프에 대부분 사용되었다)은 한때는 너무 흔하던 진공관들이었으나 1970년 초 생산 중지되는 바람에 지금은 오히려 귀품이 되

어버렸고, 이러한 대중용 6L6의 변종들이 1950년대와 60년대 진공관 오디오 앰프계를 풍미했다. 6L6 출력관의 직계혈통 역시 진화를 거듭하여 유리관 6L6G를 조금 소형화한 6L6GB를 거쳐 현재의 6L6GC에 이르게 되었다. 6L6GC는 대량생산에 편리하도록 외관이 수직 일자형 유리관 모습이어서인지 옛날 항아리형 진공관 G 시리즈가 갖고 있던 우아함과 고졸한 품위는 없다. 소리 또한 전기적 규격과 물리적 특성 개발에 치중한 나머지 부드러움과 포근함이 사라진 '엄처의 강퍅한 목소리'처럼 들린다는 세간의 우스개 섞인 평가도 있다.

최고 수준의 정숙도를 자랑하는 50W-2

사용자가 많은 수고를 들이지 않고 매킨토시 50W-2 파워앰프의 소릿결을 잡아낼 수 있는, 조금 적극적인 개조 방법 중의 하나는 입력단의 콘덴서 4개를 바꿔보는 일이다. 50W-2의 출고 시에 달려나온 것은 스프라그사 제품인데 이것은 소리의 특성이 명료한 뛰어난 콘덴서로 알려져 있다. 그러나 좀더 높은 음악성을 요구하거나 50W-2를 채널 디바이더를 이용한 멀티 채널 스피커 시스템에서 중고역용 파워앰프로 운용할 경우, 입력단의 콘덴서를 바이타민(Vitamin) Q로 바꾸어보는 것도 좋을

고전음악 애호가 허준호·조선경 씨 댁의 오디오 구성은 독일 어쿠스틱 아츠(Acoustic Arts)사의 기함(flagship) 스피커 콘체르토(Concerto)가 그 중심에 자리 잡고 있다(스피커의 유닛 구성은 3개의 8인치 우퍼와 3개의 내장된 Compound push pull 대응 우퍼로 저역을 담당하고, 중저역 중음과 고역 합하여 4way-8 유닛 조합). 높이 1.8m, 무게 90kg의 대형 스피커로 외피는 매우 두꺼운 알루미늄 판을 가공하여 분체도장한 것이다. 프리앰프는 스위스 FM 어쿠스틱스사의 FM244, 파워앰프는 25Hz~100Hz까지 Marantz 9, 100Hz~ 20KHz는 McIntosh 20W-2가 담당하고 있는데 출력관은 6V6 대신 Western Electric 349A 출력관이 사용되었다. 우퍼 앰프의 임피던스 매칭트랜스로 미국 UTC사의 LS10X, 크로스오버 디바이딩 네트워크로 일본 어큐페이즈사의 디지털 디바이더 DF-45가 활약하고 있다. 레코드 연주용 포노(Phono) 부문은 같은 회사의 C-27 포노앰프가, 턴테이블은 스위스 토렌스(Thorens)사의 TD-147 Jubilee Gold(100주년 기념작)와 조합된 SME3010 Gold Arm과 네덜란드 반덴헐(Van den Hul)사의 카트리지 MC-1BC가, 카트리지와 포노앰프 사이에는 승압트랜스로 미국 Triad사의 HS-4가 자리 잡고 있다. 현악을 위한 카트리지는 덴마크의 오르토폰(Ortofon)사의 SPU Meister Silver MC인데 같은 덴마크에서 만든 죠겐쇼우(Jorgen Schou)사의 승압비 1:25의 승압트랜스가 담당하고 있다. 케이블은 미국 레드 로즈(Redrose)사의 Silver II가 톤암에서 승압트랜스까지, 트랜스에서 포노앰프까지는 미국 그레이엄(Graham) 엔지니어링사의 선재가 사용되었다. 일본 Accuphase사의 C-27포노앰프와 프리앰프 사이의 케이블은 미국 노르트오스트사의 발할라(Valhala), 프리앰프에서 DF-45 디바이더까지는 미국 오디오퀘스트사의 다이아몬드선이 쓰였고, 디바이더에서 저역 연결선은 일본 Acrotech사의 2030이, 고역은 독일 버메스터(Burmester)사의 Silver Line 32선이 쓰였다. 스피커선은 중고역에 미국 킴버(Kimber)사의 8TC선이, 저역은 미국 크렐(Krell)사가 독일 오엘바흐(Oehlbach)사에 주문 제작한 순동선이 쓰였다. 디지털 부문 CD 플레이어로 독일 버메스터사의 001CDP를 턴테이블로 사용하고, 미국 와디아(Wadia)사의 64.4X DAC와는 노르트오스트사의 발할라 디지털 전용 동축선으로 연결되어 있다. DAC에서 프리앰프까지는 킴버사의 KTAG 순은선이 사용되었다.

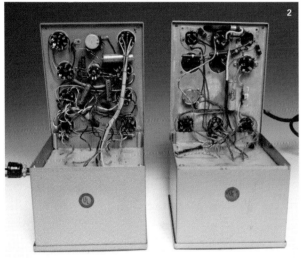

1 20W-2 내부 사진.
2 50W-2 파워앰프의 출력부(왼쪽)와 전원부(오른쪽)의 내부 모습. 배선은 수작업의 거친 솜씨로 납땜되어 있다. 출력부에 몇 개의 바이타민 Q 콘덴서가 보이는데 출고 시에 달려나온 스프라그 콘덴서를 비꾸어 단 것이다. 출력 트랜스와 전원 트랜스는 모두 해머톤 도장의 도시락형 동판제 상자 속에 파라핀 왁스로 함침되어 숨겨져 있다.

것이다. 명료함을 뛰어넘어 청아함마저 깃든 소리를 얻을 수도 있기 때문이다. 6L6G 관도 영국의 STC(Standard Telephone and Cables: 웨스턴 일렉트릭의 영국지사)의 CV1947로 교체하고 6J5를 레이시언(Raytheon)사의 투명관으로 바꾸어보면, 그리고 초단관 12AX7을 텔레푼켄사의 플레이트에 주름이 없는 평면형 각인관을 사용한다면 보다 투명한 현대적 사운드를 즐길 수 있다.

우리 집 음악실에서 오스트리아의 여류 성악가 군둘라 야노비츠(Gundula Janowitz)가 부르는 슈베르트의 「아베 마리아」를 듣던 대구의 이름난 서예가 김시형 선생은 꿈속에서나 들을 수 있는 소리라며 TAD 레이 오디오 스피커가 내는 소리의 황홀함을 이야기한 적이 있다. 그러나 나는 큰 이유 중의 하나는 바이타민 Q가 부린 조화임이 틀림없다고 믿고 있다.

나는 지금까지 50W-2만큼 SN비(신호 대 잡음비: Signal to Noise Ratio)가 높은 진공관 파워앰프를 만난 경험이 없다. 생산된 지 반세기가 훨씬 지난 50W-2를 내가 오디오 시스템에서 지금까지 주력기로 사용하는 까닭은 투명하고 아름다운 소리를 만들어줄 뿐만 아니라 잔류잡음이 거의 없기 때문이다. TAD 유닛을 사용하고 있는 레이 오디오 스피커 시스템에서 중고역을 담당하고 있는 TD 4001 드라이버는 그 능률이 110dB/m나 되는 초고성능 유닛이기 때문에 웬만큼 잘 설계되었다는 트랜지스터 파워앰프조차도 SN비에 관한 한 사양서에 과장되게 기재된 수치와 관계없이 그 실체가 여지없이 드러나고 만다. 그러나 오디오 산업의 여명기에 거의 수작업으로 만들어진 50W-2 앰프는 매킨토시사가 제시하는 수치보다 SN비에서 훨씬 좋은 결과를 보이고 있다. 소리신호를 넣지 않은 상태에서 커다란 우드 혼에 머리를 들이밀고 귀 기울여보면 가을 하늘의 청명함과도 같이 잡음이 거의 없다. 반세기 전의 제품이지만 참으로 잘 만들어진 파워앰프라고 감탄하지 않을 수 없다.

50W-2가 만들어내는 사운드는 사각박스 위에 진공관과 콘덴서를 올려놓은 원시적 형태의 모습과는 다르게 매우 현대적이다. 점·선·면이 분명하면서도 음영이 있는 소노리티(sonority: 울려퍼짐)를 가지고 있으며 음악적 표현력이 뛰어나다. 50W-2 이후의 매킨토시 사운드가 일견 화려하고 호방한 듯하지만 진정한 음악성만으로 평가한다면 50W-2에 비해 오히려 부족하다고 말할 수 있다. 50W-2의 사운드는 음의 가닥추림이 산만하지 않고 단정하여 아메리칸 사운드라기보다는 유러피언 사운드에 가깝다고도 말할 수 있다. 50W-2는 일렉트로 보이스나 보잭 또는 알텍과 같은 선 굵은 아메리칸 사운드를 만드는 대형 스피커 시스템과도 잘 매치되며 소리를 더욱 섬세하고 기품 있게 울려주는 능력을 갖고 있다. 매킨토시 50W-2 앰프의 다이내믹과 서정성이 가져다주는 세밀한 재현력이야말로 오늘날 하이엔드 오디오 제작자들이 추구하는 파워앰프의 궁극적 목표 중의 하나다.

매킨토시 MC-275

McIntosh MC-275 Power Amplifier

검은 외투를 입은 오디오의 사자

블랙 매킨토시 진공관 파워앰프와의 첫 만남은 내게 오디오라는 별세계로 가는 초청장을 전해주기 위해 찾아온 '검은 외투를 입은 사자(使者)'와 조우한 것과도 같은 충격적인 사건으로 기억되고 있다.

44년 전 아내를 따라 쇼핑 갔을 때의 일이다. 나는 기나리는 무료함을 달래려고 당시 소공동 소재의 미도파 백화점 상층부에 위치한 오디오 매장을 한 바퀴 돌며 가게 안을 기웃거리고 있었다. 그때 마주친 것이 유리 장식장 안에 얌전하게 반짝이는 검은 자태의 매킨토시 MC-225였다. 나는 점원을 급히 찾아 물었다. "이것 파는 겁니까?" "아니오, 손님이 수리를 맡겨놓으신 것인데 아직 찾아가지 않은 것입니다." 나는 먹잇감을 놓친 표범처럼 입맛을 다셨다. 블랙 톤의 오디오라고는 트랜지스터 시대에 출시된 매킨토시와 마크 레빈슨류의 앰프나 일제 나카미치 카세트 데크밖에 모르던 나는 반짝이는 크롬 도금의 기난 위에 3개의 검정 트랜스가 정치하게 조합된 매킨토시 파워앰프의 멋진 실물 앞에 그만 탄복하고 말았던 것이다.

집에 돌아오자마자 일본판 『스테레오 사운드』 잡지의 과월호를 뒤적이며 블랙 매킨토시 진공관 파워앰프 자료들을 들여다보기 시작했나. 쿼드나 피셔, 스코트와 마란츠만을 선호했던 내가 매킨토시의 세계에 발을 담그게 된 것은 그때부터였다. 그러나 1980년대 말이 되자 그동안 음악의 즐거움을 주었던 거의 모든 매킨토시 진공관 파워앰프도 내 곁을 떠나갔다. 심지어 웨스턴 일렉트릭사에 OEM으로 납품한 제품(KS 시리즈)까지. 지금 남아 있는 파워앰프는 15W-1 1대, 20W-2 2대, 50W-2 2대, MC-275 1대뿐이다. 떠나보낸 것 중 아쉽다고 생각한 것은 매킨토시 MC-60이다. 마란츠 7과 함께 만드는 항아리 타입의 텅솔(Tung-Sol)사 출력관 6550의 음색이 들려주었던 탄노이사의 모니터 골드(Monitor Gold) 유닛이 장착된 오토그라프(Autograph)의 현악연주는 절품에 가까웠다. 그러나 오디오 시스템 조합만 5세트가 넘는 나의 북촌 음악실의 수용한계에 부딪혀 삼청동에 사는 가까운 친구에게 양도했고 이웃 동네라서 언제든 찾아가 들을 수 있다는 것으로 위안을 삼았다.

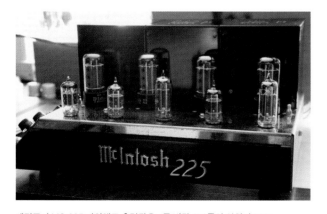

매킨토시 MC-225 파워앰프 출력관은 4극 빔관 6L6족의 일원인 7591.
◀ 영국 GEC사의 명출력관 골든라이온 KT88과 함께한 매킨토시 MC-275.

1961년 프리앰프 C11과 함께 개발된 파워앰프 MC-275는 60년에 출시된 MC-240과 같은 회로를 채택한 것이다. 그러나 출력관을 6L6GC에서 대형 출력관인 KT88로 바꾸고──최초 출시 당시 MC-275는 영국 GEC사의 골드라이온 출력관을 장착했다──출력 트랜스를 바이파일러(bifilar) 방식에서 트라이파일러(trifilar) 방식으로 보다 정교하게 변경하여 대출력의 진공관 파워앰프를 안정되게 구동시키는 데 역점을 둔 설계였다. MC-240 역시 그보다 5년 앞서 출시된 MC-60의 회로를 개량시킨 것이어서 음원소스의 증폭회로는 크게 달라진 것이 없다. 다만 B전원 전압용으로 사용하던 정류관 5U4GB 대신 실리콘 정류방식을 채택한 것만 차이가 있을 뿐이다.

50W-2와 20W-2 이후 매킨토시사에서 발표한 파워앰프 연대기를 살펴보면 1953년 웨스턴 일렉트릭사의 주문에 의해 그레이 해머톤 도장으로 외관을 만든 영화관용 토키 시스템 파워앰프 A-116이 그 효시다. TV용 수평편향 출력용 빔관으로 개발된 6BG6G 출력관을 푸시풀 회로로 사용한 A-116은 종전의 20W-2나 50W-2에 있었던 입력 트랜스가 생략된 회로구성이다. 6BG6G 푸시풀 출력단은 매킨토시 특유의 유니티 커플드 회로이나 그전의 신호증폭 단계는 완전히 윌리엄슨 회로를 채택한 특이한 구성이었다. 실험정신이 왕성한 시기에 설계된 A-116에서 우리는 윌리엄슨 회로와 매킨토시 회로의 결합을 시도하려는 매킨토시사의 호기로움을 엿볼 수 있다.

MC-275의 디자인은 크롬 도금 바탕 위에 검은색 유광 에나멜 페인트를 칠한 트랜스를 얹은 모습으로 처음 보는 이의 마음을 단번에 사로잡을 만큼 매력적이다. 제2차 세계대전 전의 클래식 벤츠 자동차나 호화롭게 치장한 기관차를 연상시키는 MC-275 파워앰프는 전원을 켰을 때 크롬기판에 불빛이 반사되는 미러 이미지 효과도 함께 즐길 수 있다. 왼쪽 아웃단자는 서로 마주보도록 4, 8, 16, 125, 150, 600Ω 단자가 놓여 있는데, 브리지 연결을 하면 쉽게 150W의 대출력을 얻을 수 있어 가정용과 업무용 모두 사용하기 편리한 진공관 파워앰프다.

MC-275의 외관이 아름다운 이유 중 하나는 콘덴서들과 크기가 현저히 작은 초크 트랜스가 모두 내부에 있기 때문이다. 즉 외관은 대형 전원 트랜스 1개와 좌우 출력 트랜스만이 출력 진공관의 깔끔한 뒷배경을 만들고 있다.

A-116 구성을 기초로 하여 멀라드(Mullard) 회로로 선면 교체하여 만든 깃이 1954년 개발된, 1614 철관을 출력관으로 사용한 MC-30이다. 회로 개량에 따라 MC-30은 최대출력 시 출력관의 그리드 전류가 잘 흐르도록 디이렉드(Direct Coupled Cathod Followers Drive) 회로를 채용하여 왜율이 A-116보다 0.25% 감소했고 동작의 안정성도 향상되었다. 이때부터 완전히 바뀐 매킨토시 파워앰프 외관은, 트랜스의 외함 네 모서리를 둥글게 굴린 블랙박스(Black Box) 형태의 전원부를 거울처럼 빛나는 그롬 도금 기단 위에 얹은 모양으로 전성기 매킨토시 진공관 앰프 디자인의 효시가 되었다.

처음 MC-30은 A-116B라고도 불렸는데, 6L6GC 출력관을 사용하는 후기형은 1956년 출시되었다. MC-30과 MC-30A의 차이는 사용 출력관 이외에도 가변 댐핑(Damping Variable) 회로의 유무로 구분된다. 마란츠 2 파워앰프에서와 같이 가변 댐핑 단자가 있는 것이 MC-30A다. 매킨토시사는 거의 같은 시기 웨스턴 일렉트릭에서 발주한 출력 60W의 A-127(MI-60)도 발표했다. A-127은 출력관으로 6550을 채택한 푸시풀 타입의 업무용 파워앰프였다. A-127은 매킨토시사의 업무용 앰프 디자인 전통에 따라 A-116과 같은 그레이 해머톤 도장으로 생산되었다. 그리고 일반 오디오용으로 만든 블랙 톤으로 도장된 것이 1955년에 출시된 MC-60이다.

MC-60은 MC-30A의 하이파워 버전이다. 그리고 정류방식으로 진공관을 사용한 마지막 모델이다. 이후 생산된 매킨토시의 파워앰프는 높은 SN비를 얻기 위하여 반도체 정류방식을 택했지만 음색에서 손해를 보았다는 것이 오디오 전문가들의 일반적인 견해다.

MC-60은 전성기 매킨토시 사운드를 대표하는 음색을 지니고 있다. 특히 둥근

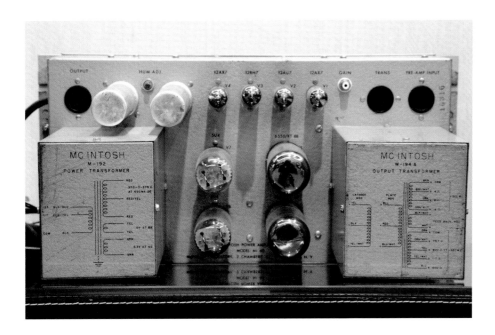

MC-60의 전신인 업무용으로 개발된 A-127 파워앰프의 모습. 업무용 앰프의 특징인 해머톤 패널로 밑부분이 막혀 있다.

항아리 모양의 6550(텅솔사의 출력관)으로 울렸을 때 가장 아름다운 소리를 낸다. 그렇다고 해서 KT88관(GEC사의 출력관)과의 궁합이 나쁘다는 것은 아니다. 전성기의 매킨토시 사운드는 무엇보다도 프로 사양의 안정적인 동작을 최우선 덕목으로 제작되었기 때문에 내부 배선도 매우 심플하고 굵은 선재를 주로 사용했다. 매킨토시 앰프들은 음원소스의 양질 여부에 관계없이 그럭저럭 좋은 소리를 낸다. 마란츠처럼 녹음이 나쁜 음원에 따라서 섬세하거나 신경질적인 반응이 없이 호방한 대인의 사운드라는 평가를 받아왔다. 마란츠 파워앰프의 경우와 달리 바이어스 조정이나 AC/DC 조정장치가 일절 없는 이유도 가정용이나 프로용 모두에서 안정된 동작이 가능한, 여유 있는 사양으로 제작되었기 때문이다.

시드니 코더맨이 만든 MC-275

시드니 코더맨(Sidney A. Corderman)이 매킨토시 엔지니어 팀과 합작하여 만든 MC-275는 모노럴 파워앰프 MC-75 두 조를 한 섀시에 넣어 스테레오화했다고 해서 붙여진 이름이다. 마찬가지로 MC-240은 회로상으로 40W 출력의 MC-40 모노럴 파워 두 조를 합쳐서 만든 스테레오 앰플리파이어다. 그러나 흥미 있는 것은 MC-40만은 예외적으로 MC-240 스테레오 파워앰플리파이어가 출시된 지 2년 후인 1962년에 발매되었다는 사실이다. 주로 오디토리움이나 교회 등 대중집회장용 파워앰플리파이어로 개발된 MC-275가 오디오 시장에 나온 것은 MC-75가 출시된 것과 같은 해인 1961년의 일이었다.

MC-75와 MC-275는 정류방식에서 약간 차이가 난다. MC-75는 MC-225, MC-240과 같이 실리콘 다이오드를 이용한 반파 배전압 정류방식이다. MC-275가 출시되기 한 해 전에 MC-240이 세상에 선을 보였고, 소공동 백화점에서 그 빼어난

1 설계자 마일라 네스토로빅 씨가 소유하고 있던 MC-3500(제조번호 11N18, 11N19) 앰프를 2015년 어렵게 구할 수 있었다. 앰프를 인수하기 위해 미국 서부 LA에서 동부 펜실베이니아의 주도 해리스버그까지 날아갔던 절친 이봉훈 사장 부부는 때마침 불어닥친 미동부의 눈폭풍 사태에 사흘간이나 갇혀 지내다 돌아왔다. 이 사장 내외는 서울에서 이 책 초판본 원고 자료로 촬영된 후 매물로 나와 사라져버린 MC-3500을 2007년 대구시에서 다시 구입한 사연도 있다.
2 정류방식을 제외하고는 내부 회로가 MC-275와 거의 같은 MC-240. 출력관으로 6L6GC 또는 7027A가 사용되었다(자료촬영 협조: 바오로 전자).

자태로 내 마음을 뒤흔들어놓았던 MC-225를 같은 해인 1961년에 내놓았다. 매킨토시사는 MC-225와 MC-240에서부터 MC-75까지는 실리콘 다이오드를 채용한 정류방식이다. 그러나 MC-275에 이르러서는 현대 회로에서 일반적으로 쓰이는 브리지 정류방식을 채택했기 때문에 결과적으로 MC-225와 MC-240, MC-75는 1950년대 정류관 채용방식에서 1960년대 브리지 정류방식으로 이행하는 과도기적 방식을 채택한 셈이다.

MC-240의 출력관에는 6L6GC(또는 7027A)가 푸시풀 작동회로에 쓰였으나 6L6G 타입관, 특히 진공관 내부에 검은 스크린이 도장되어 있는 영국제 6L6G관인 STC사의 CV1947이나 RCA사의 6L6G 먹관(grey tube: 유리관 내부에 검은 색깔이 코팅된 진공관)으로 교체하면 보다 부드러운 소리로 변한다. MC-225 역시 출력관에 7591이라는 요즘에는 보기 드문 소형 빔 파워관(당시에는 피셔사의 리시버 앰프 등에 쓰인 흔한 관이었다)이 사용되었는데, 7591은 6L6과 사양이 비슷하면서도 작은 크기에 비해 고능률관이다. 따라서 MC-225는 카탈로그상에는 스테레오 출력 시 25W+25W로 표기되어 있으나 실제 측정치는 거의 30W+30W에 육박하는 작은 거

인이다. MC-240의 경우도 실측해보면 50W+50W를 상회한다. 이렇듯 매킨토시 앰프는 언제나 동작의 안정도를 중시하여 사양서에 기록된 출력수치를 실제보다 낮추어 잡았는데 오늘날 출력수치를 과대포장하고 있는 앰프 제작사들이 교훈으로 삼아야 할 일이다.

낮은 왜율(row distortion), 효율성(efficiency), 내구성(durability)이라는 세 단어는 1960년대 매킨토시가 추구하는 앰프 설계의 모토로 자리 잡았다. 이러한 철학을 외관에 반영한 것이 남성적인 풍모의 매킨토시 디자인이다. 외관상 마란츠사의 앰프 디자인은 매킨토시사에 비해 확실히 여성적인 우아함과 단정미가 있다고 말할 수 있을 것이다. 재생음 또한 매킨토시는 프로용 기기의 면모를 그대로 간직하고 있어 남성적 기백을 느끼게 하는 개방적 음향을 만들어내는 데 비해 마란츠의 사운드는 살롱에서 섬세한 음향을 즐기는 여성적 취향의 고아함을 추구하는 것같이 느껴진다.

매킨토시 진공관 파워앰프 최후의 기함 MC-3500

매킨토시 제품은 1960년대의 일본뿐만 아니라 미국에서조차 고가품으로 분류되어 MC-275를 가정집에서 소유한다는 것은 부유한 상류층이 아닌 서민들의 경제력으로는 거의 불가능할 정도였다. 그러나 MC-275보다도 훨씬 더 높은 가격대의 앰프가 있었으니, 그것은 매킨토시사가 만든 진공관 파워앰프 최고의 기함으로 1968년 인류가 달 착륙을 감행할 때 출시된 MC-3500이다. 매킨토시사에 근무하던 유고 태생의 엔지니어 마일라 네스토로빅(Mila Nestorovic/Milaib R. Nestorovic)의 설계에 의하여 백악관 납품과 멕시코 올림픽을 겨냥해서 만든 업무용 앰프였다. 연속 출력 350W 최대 출력 500W급의 모노럴(monoral) 초대형 진공관 앰프는 크기(폭 48cm, 높이 27cm, 길이 43cm)와 중량(56.7kg)에서 그때까지 세상에 나온 파워앰프들(진공관이건 트랜지스터이건 간에) 모두를 소인국의 앰프처럼 보이게 만들었다.

1971년 생산이 중단되기까지 만들어진 MC-3500은 모두 100조를 넘지 않는다. 증폭부의 출력단에는 1960년대 컬러 TV의 수평출력단에서 사용하는 톱플레이트 5극관 6LQ6(6JE6B) 8개를 4단 파라 푸시풀로 구성 결합했고, 전원부는 트랜지스터 다이오드 정류방식을 사용하는 하이브리드화를 시도했다. 매킨토시사에서 TV의 수평출력용 빔관을 채용한 것은 1953년 생산한 A-116에 그 전례가 있었다. MC-3500 파워앰프를 구성하고 있는 출력 트랜스에서 특기할 사항은 지금은 거의 재현이 불가능한 펜터 파일러(penta filer: 5중 권선으로 감은) 기법이 사용되었다는 점이다. 즉 매킨토시가 자체 제작한 MC-3500의 출력 트랜스에 5중으로 복잡하게 감는 다중권선법이 사용됨으로써 '리키지 인덕턴스'(Leakage Inductance: 자체유도 감응계수의 누설치)가 최소화되어 10Hz~80KHz까지 커버하는 와이드밴드 사운드가 만들어졌다. 그리고 동시에 왜율 또한 350W 출력 시 0.15%의 디스토션밖에 발생하지 않는 가

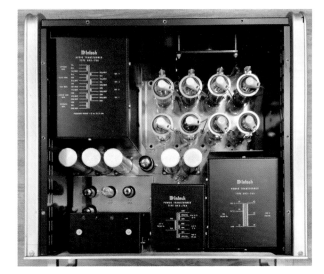

1 필자가 3대째 소유자가 된 MC-3500의 상단 내부 6LQ6 5극관 8개를 투입한 4단 푸시풀로 구성되어 있다. 중간에 캐패시터(capacitor) 사이에 있는 전류 공급 안정관 역할을 하는 6BL7GTA가 있다. 원래 TV용 수직평형 계측용으로 만들어진 것인데 애용량 앰프의 안정적 전류 공급을 체크하기 위해 작동한다. 때때로 이 진공관이 불량품이 되면 대형 파워의 트랜스들을 망실시켜 사용 및 회복 불가능의 상태로 만들 수도 있는 (아킬레스건과도 같은) 작지만 중요한 진공관이다.
2 MC-3500의 하단 내부, 백색 알루미늄 원형단추처럼 보이는 출력관 바이어스(bias) 조정 놉(knob)이 8개의 출력관과 함께 있다.
3 MC-3500의 출고 시 제공된 나무포장 상자.

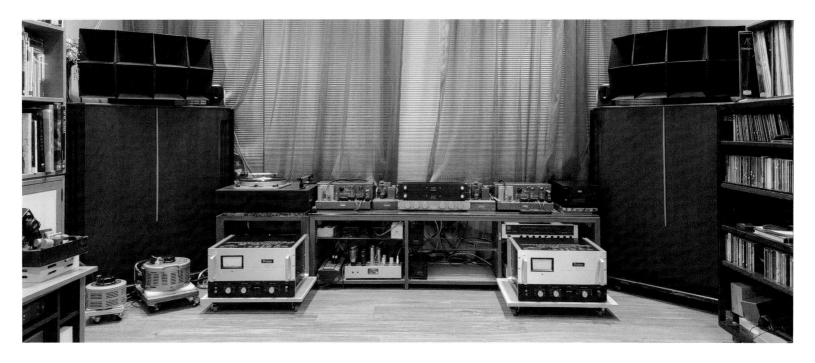

연희동 필자의 2층 거실에 다시 세팅된 바이타복스 CN121 혼과 AK154 우퍼 스피커시스템. 프리앰프는 마크 레빈슨 ML-6AL, 고역(7KHz~20KHz) JBL 2405H를 담당하는 파워앰프는 IPC사의 WE350B 싱글출력관 앰프 AM-1029. 중역(500Hz~7KHz)을 담당하는 파워앰프는 마란츠 2, 저역(30Hz~500Hz)은 매킨토시사 최후의 거함 MC-3500. 모두 진공관 앰프다.

포노용 턴테이블은 가라드 301 해머튼 시양. 롱암은 영국 Decca사의 검청봉 프로페셔널암과 덴마크 오르토폰사의 SK-212(1950년대 미국 수출용 EMT930암으로 사용된 바 있다) 오르토폰 A 타입과 독일 EMT사의 TSD 15 전용 카트리지를 개조한 스위스 토렌스사의 MCH-1도 장착 가능한 특주 암.

디지털 음원은 Wadia 2000 CD 턴테이블과 마크 레빈슨이 미국 아포지(Apogee)사에 OEM으로 주문한 첼로(Cello)사의 레퍼런스 DA컨버터가 맡고 있다. 프리앰프와 3-way 디바이더(크렐사의 KRELL- KBX)와의 연결선과 포노입력 및 디지털 입력 연결선은 모두 독일 버메스터사의 LILA3 은선이다. 크렐사의 디바이더 KBX는 민수용(입력 임피던스 50KΩ)이기 때문에 별도의 임피던스 매칭트랜스를 필요로 하지 않는다.

파워앰프 연결선은 고역용 파워에 미국 MIT사의 MI-550, 중역에는 오디오퀘스트사의 라피스(Lapis) 은선, 저역은 아크로테크사의 2030면피복 동선이다. 고역을 담당하는 스피커선은 일본 파이널(Final)사의 실크피복동선, 중역은 독일 쿨만(Culmann)사의 Silver Litz 6SQ선, 저역은 독일 오엘바흐(Oehlbach)사의 1225(Silver Stream26)선이다.

주 전력선은 대학에서 물리학을 전공하고 군무원의 경력으로 이론과 실무를 겸비한 캘린 가브리엘(Caelin Gabriel)이 설립한 미국 션야타 케이블(Shunyata Research Audio Cable)사의 블랙맘바(black mamba) 3m. 왼쪽 스피커 전면의 3KW, 5KW 용량의 슬라이닥스는 저역 및 중고역 파워앰프 진공관 수명을 4배 이상 신장시키기 위해 진공관 앰프들의 전원 스위치로 사용하는 것이다.

공할 물리적 수치의 자이언트 진공관 파워앰프가 탄생될 수 있었다.

MC-3500 파워앰프의 출력단자는 1Ω에서 64Ω까지 장비되어 있고, 19인치 표준 랙사이즈의 전면 패널에는 손잡이와 게인 조정 볼륨, 미터 레인지 셀렉터 등과 이 웃 풋레인지 셀렉터 등과 함께 성큼성큼 움직이는 대형 메타가 부착되어 있다. 이렇게 만든 MC-3500의 외관은 여타의 진공관 파워앰프와는 전혀 다른 모습으로 인식되어 일부 사람들에게는 프로페셔널용의 측정기와 같은 인상을 심어주기도 했다. 섀시 후면에는 8개의 출력관에서 발생하는 열을 식히기 위하여 저소음의 공냉용 팬까지 달려 있다. 사실 당시 200여 대밖에 제작되지 않은 MC-3500은 홈 오디오 기기 분야에서 다루기에는 한계를 벗어난 업무용 사양의 파워앰프이지만 오늘날의 시점에서 본다면 진정한 의미의 대출력 파워앰프의 효시라 할 만하다. 우리나라에 네댓 조가 있다는 것도 대부분 나의 권유로 동호인들이 구입한 것뿐이나. 나 또한 마일라 네스트로빅이 소유했던 MC-3500을 5년 전 구입하여 Fisher AZ50 파워 대신 바이타복스 스피커의 저역을 울리게 하고 있다.

MC-3500을 마지막으로 매킨토시 진공관 파워군단은 20세기 오디오 황금기의 무대에서 사라지게 된다. 1980년대 후반 다시 C22와 MC-275가 옛 영광의 재현을 위하여 리바이벌되었으나 명성은 예전 같지 않았다. 1989년 매킨토시사는 창립 이래 회사의 기술적·정신적 지주였던 고든 가우를 잃게 되었고, 다음 해인 1990년 1월 설립자 프랭크 홈스 매킨토시마저 세상을 떠났다. 두 거인이 연이어 떠난 그해 8월 27일 매킨토시사는 일본의 카오디오 메이커인 클라리온사를 새 주인으로 맞이했다.

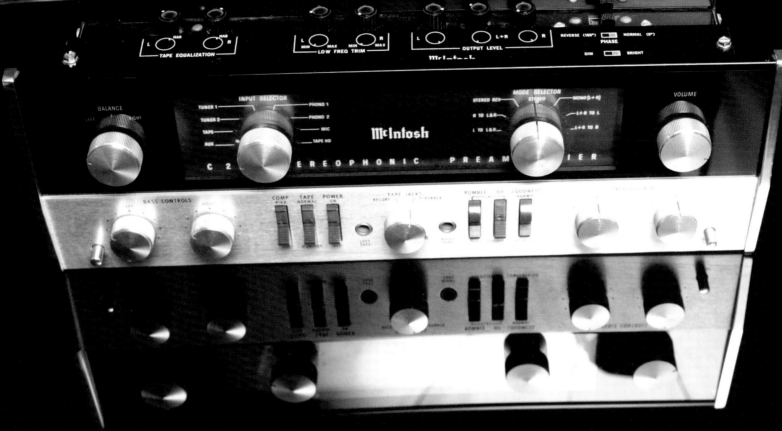

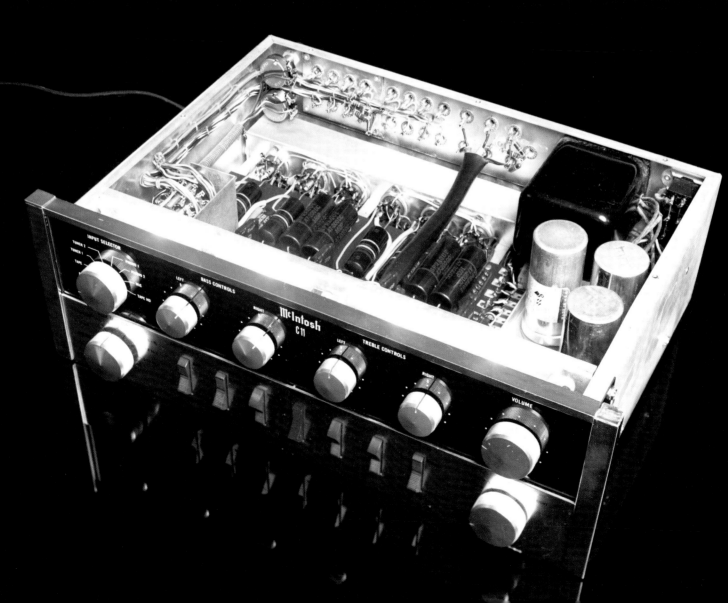

매킨토시 C22와 C11

McIntosh C22/C11 Preamplifier

매킨토시사 최초의 프리앰프 AE2

매킨토시사의 프리앰프 개발은 파워앰프 개발보다 1년 뒤늦게 착수되었다. 최초의 프리앰프는 프런트 패널이 카키색 해머톤(Hammer Tone) 도장으로 된 AE2라는 모델로서 1950년 발표되었으며 리모트 컨트롤 콘솔레트(Remote Control Consolette)라 명명되었다. 매킨토시사의 첫 프리앰프는 크기가 매우 작았고 각종 볼륨과 셀렉터, 톤 컨트롤이 제2차 세계대전 때 군용 측정기에 쓰였던 베이클라이트 제품의 놉(knob)이 달려 있어 고색창연한 모습이었다. 아담한 그 기기의 프리앰프 양측에 마호가니 색의 목제 측판까지 달려 있어 1930년대 오디오 시대의 제품 디자인 영향에서 크게 벗어나지 못한 형태였다.

당시(1950년대)의 프리앰프는 레코드 회사마다 녹음 레벨도 다르고 재생 시의 포노 커브(phono curve)도 차이가 났기 때문에 1953년 리어 커브(RIAA curve)로 통일될 때까지 각 레코드사에 대응하는 다양한 포노 이퀄라이저(phono equalizer, 이하 포노 EQ) 기능을 얼마나 충실하게 장착시키느냐가 제작상 관건이었다. 아직도 SP판이나 올드 LP 수집가들이 1950년대 전반기에 제작된 프리앰프들을 버리지 않고 애지중지하는 이유도 여기에 있다. 나 역시 1950년대 발매된 영국제 QUAD 22와 II의 제품 카탈로그와 사용설명서를 지금도 가지고 있는데, 쿼드사의 소형 프리앰프 22는 3개의 푸시버튼을 순열조합하여 1953년 이전에 출시된 각기 다른 레코드 회사별 포노 이퀄라이징에 대응하도록 설계되었기 때문이다.

매킨토시 AE2 프리앰프의 포노 입력 부분을 살펴보면 제너럴 일렉트릭, 피커링(Pickering), 일반 크리스털 카트리지 대응용 등 세 종류의 입력단자를 가지고 있다. 초창기 제품이라지만 프리앰프 입력단에 카트리지 제조회사 이름을 기입해놓은 것이 이채롭다. 포노단 이외의 입력은 튜너와 마이크뿐이다. AE2는 1952년에 등장한 C104 형번을 가진 앰플리파이어 이퀄라이저로 대체되는데 이때의 입력단에는 회사명 대신에 넘버가 기입되었다. 다음 해인 1953년 매킨토시사의 본격적인 프리앰프에 해당하는 C108이 출시되었다. 이때까지도 프리앰프의 전원부는 따로 있지 않았

▲ 매킨토시 C20 후기형 프리앰프, 전기형은 중앙에 금속 띠가 가로지르고 있다.
◀ 매킨토시 C22 프리앰프(위쪽)와 매킨토시 C11 프리앰프.

고, 20W-2와 50W-2의 파워앰프로부터 정류된 전원을 차용해서 쓰는 방식이었다. C104의 경우 나중에 별도의 전원부 D101이 갖추어졌다.

C108은 매킨토시사의 '오디오 보정기'(audio compensator)라는 별칭을 가지고 있는 최초의 프리앰프였다. 그것은 중역측(turn over)을 950Hz·750Hz·580Hz·400Hz·280Hz로, 고역측(roll off)은 10Hz에서 5dB·10dB·15dB·20dB·25dB 등 각각 다섯 개의 컴펜세이션(compensation) 스위치로 조정 가능하도록 설계되어 있기 때문이다. 이것들을 조합하면 당시 유통되고 있던 웬만한 종류의 레코드에 녹음되어 있는 연주와 음성들을 모두 제대로 재생시킬 수 있었다. 재미있는 것은 오랫동안 유성기 바늘을 사용해서 음구가 닳아버린 78회전 SP판도 '스크래치 잡음이 나는 오래된 SP판'이라는 항목에 맞춰 고역을 조정하면 그럭저럭 들을 만한 소리로 만들어주는 기능까지도 포함하고 있었다. 다소 복잡하지만 매킨토시 C108처럼 광범위하고 세밀한 포노 EQ의 조정기능은 1952년 설계된 당시 최고의 프리앰프로 평가받았던 마란츠 1보다 훨씬 세밀하게 포노 EQ를 커버하고 있었다. 마란츠 1 프리앰프가 고역과 저역의 플랫(flat)단을 포함해 각각 여섯 개씩 총 36개의 조합으로 구성된 것에 비해 매킨토시 C108 프리는 고역과 저역 측의 컴펜세이터와 함께 음량을 더하거나 작게 하는 미세조정이 가능한 저역(Bass)과 고역 조정 볼륨을 함께 이용할 수 있어 이론상으로 1,024개의 조합이 가능한 경이적인 조절기능이 있었다.

C108은 이밖에도 마이크 사용 시 성량이 작은 사람들을 위한 오럴 컴펜세이터(Oral Compensator: 1960, 70년대 프리앰프에서부터 통상 라우드니스[Loudness] 기능으로 표기) 기능도 부가되었다. 라우드니스 기능이 필요한 이유는 사람의 청각은 중음을 기준으로 할 때 음량이 작으면 고음과 저음을 잘 알아듣지 못하는 경향이 있기 때문이었다. 즉 균일하지 못한 소음량을 보완하기 위한 장치였으나 현대 하이엔드 프리앰프에서는 필요하지 않은 기능이어서 점차 사라지고 말았다. 이밖에 전축이라는 가구식 콘솔에 스피커와 앰프 그리고 레코드플레이어가 함께 장착될 경우 필연적으로 발생하는 진동과 럼블(rumble)을 최소화시키는 초저역 커트 필터를 도입하는 등, 당시로서는 획기적인 실용 홈 오디오의 설계 개념을 도입한 프리앰프였다.

전성기 모노럴 시대를 롱런한 프리앰프 C8

C108은 진화를 거듭하여 후기에 생산된 것은 형번 D1으로 부르는 전원부를 독자적으로 갖추었다. C108이 가지고 있는 1,024개의 포노 EQ 조합기능은 1953년 미국 레코드 협회가 표준 RIAA 커브를 확정하자 오히려 계륵 같은 기능으로 전락되어 1954년에는 C108의 EQ 부분을 단순화시킨 C4 프리앰프가 출현하게 되었다.

C4 역시 전원부는 C108처럼 파워앰프와 연결해 쓰거나 별도의 전원부 D8을 갖추고 있었으며, 별도의 전원부 사용모델은 C4P라고 불렀다. 전원부가 별도로 독립되어

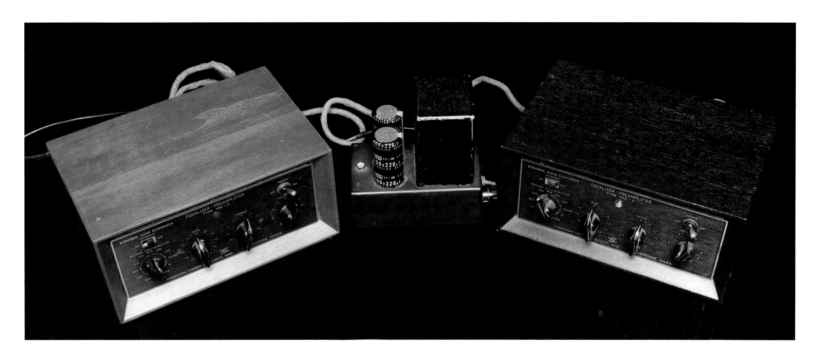

1950년대 전후 출시된 기의 모든 프리앰프는 파워앰프로부터 섬류된 전원을 공급받았다. 위 사진은 H. H. 스코트사의 포노용 프리앰프를 단독으로 사용하기 위해 전원부를 좌우 채널을 합쳐서 별도 제작한 모습.

1950년대 초반 출시된 미국 허만 호스머 스코트(Hermon Hosmer Scott)사의 EQ 프리앰프 전면과 후면. 스코트는 미국과 유럽 여러나라의 레코드 회사가 채택한 다양한 포노 EQ 커브에 적용할 수 있도록 프리앰프를 설계했다.

있는 것이 음질에 좋은 영향을 준다는 생각은 여명기 프리앰프 개발 초기 단계에서부터 앰프 설계자들의 생각이었다. 오디오 산업이 전 세계적으로 확대되어 연구소 체제에서 전자산업 공단의 대량생산 체제로 바뀌면서 생산싱과 원가절삼, 사용상의 간편함 등의 이유로 전원부가 프리앰프 속으로 들어가 함께 동거하기 시작했던 것이다.

C4는 C108에서 C8(1955년 발매)로 넘어가는 과도기의 프리앰프(오디오 컴펜세이터[audio compensator: 보정기])였다. C8은 C108의 개량형 프리앰프로 보아도 무방하다. C8P는 C4P와 같이 D8A라는 전원 유닛을 별도로 사용할 수 있는 프리앰프이고, C8S는 1958년 스테레오 시대가 갑자기 도래하자 두 대의 모노럴 프리앰프 C8을 가지고 보다 간편하게 스테레오 시스템으로 사용할 수 있게 개량한 모노-스테레오(mono-stereo) 전환기 대응형 프리앰프였다. 이것은 마란츠사가 model 6를 만들어 두 대의 마란츠 1을 연결하여 스테레오 시대에 대응했던 것과 궤를 같이한다. C8은 1959년 매킨토시사 최초의 본격적인 스테레오 프리앰프 C20이 등장할 때까지 4년 동안 전성기의 모노럴 시대를 롱런했다.

C20이 발매될 당시 미국 내 가격이 269달러였던 것에 비하여 C8과 C8S는 조합하면 188달러로서 C20의 3분의 2 가격으로 SP·모노·스테레오 시대 모두를 넘나들 수 있어서 구매자가 적지 않았다. 매킨토시의 프리앰프 설계개념은 모노럴 시대 최고의 포노 EQ 컴펜세이터를 만들겠다는 매킨토시사의 목표에서 찾아볼 수 있다. 그것은 한마디로 말하면 완벽한 원복성(flatness)의 추구다. 더 쉽게 예를 들자면 20세기의 명지휘자 중의 한 사람인 아르투르 토스카니니(Arthur Toscanini)가 "나에게 베토벤의 「영웅」 교향곡 1악장이란 없다. 오직 알레그로 콘브리오만이 있을 뿐"이라고 말한 것과 일맥상통한다. 즉 베토벤이 작곡한 것은 교향곡 3번 1악장일 뿐 후대의 온갖 억

측과 왜곡된 상상으로 포장된 「영웅」 1악장이 아니다. 선입견을 지우고 절대 음악적 동기로 창작된 베토벤의 순수한 음악정신을 그대로 재현해내고 말겠다는 토스카니니의 기백과 투지가 매킨토시사의 프리앰프 설계정신에서 엿보인다고 말할 수 있다. 매킨토시가 토스카니니에 비견된다면 마란츠가 추구했던 것은 베토벤 제3번 교향곡을 「영웅」이라는 표제적 동기로 해석한 빌헬름 푸르트뱅글러(Wilhelm Furtwägler)의 낭만주의적 연주와 비슷하다고 생각해본다면 지나친 비약일까.

매킨토시 오디오는 녹음매체 속에 감추어진 진실된 음악의 혼을 왜곡 없이 현실로 재현해내는 장치를 만드는 데 혼신의 힘을 기울여왔다. 그럼에도 불구하고 모노럴 시대에 출시되었던 매킨토시사의 일련의 프리앰프들이 마란츠의 프리앰프보다 한 등급 아래로 취급받았던 것은 아무래도 전체 외관의 크기와 디자인 때문이었을 것이다. 마란츠사가 마란츠 1을 출시할 때부터 프런트 패널의 가로 길이를 파워앰프 전면 길이에 맞춰 39cm로 한 것에 비하여 매킨토시사는 AE1에서 C8에 이르기까지 28cm×11cm라는 아담한 체형을 고집했을 뿐만 아니라 전문 디자이너 솜씨가 아닌 엔지니어들이 만들어놓은 수더분한 시골 아낙네의 얼굴과 같은 제품으로 모노럴 시대를 버텨냈다.

스테레오 시대의 매킨토시 프리앰프 C20

매킨토시 C20 Stereo Phonic은 1959년에 등장한 것으로 본격적인 스테레오 시대를 맞이하여 지금까지의 구태를 벗고 정통 아메리칸 사운드의 풍부함과 화려함에 걸맞은 모습으로 탈바꿈하려는 매킨토시사의 놀라운 변신을 상징했다. C20의 외형을 살펴보면 초기형은 금박을 입힌 플라스틱 판에 브라스로 된 패널과 테두리(Brass Panel & Trim)를 두르고 패널 한가운데를 금속 브라스 바가 가로지르고 있다. 처음 출시된 초기형의 기기명은 '스테레오 컴펜세이터'(Stereo Compensator)로 명기되었는데 후기형은 유리판에 알루미늄 패널과 트림으로 전면부를 구성하고 있으며 중간의 가로지르는 바가 없는 대신에 "McIntosh Stereo Phonic Pre-Amplifier"라는 이니셜이 유리판에 새겨져 있다. 양자를 비교하면 물론 후기형이 훨씬 세련되어 보인다.

1960년대까지도 대부분의 프리앰프가 계측기와 같은 형상을 하고 있었는데, 플라스틱이나 유리 같은 투시성 재료를 전면 패널에 썼다는 것은 그때나 지금이나 획기적인 발상이었다. C20은 진공관 배치에서도 혁명적이었다. 파워앰프의 경우처럼 진공관 교체 시 별도의 케이스를 열지 않고 바로 위에서 바꾸게 되어 있어 사용자가 쓰기에 편리한 설계였다. 매킨토시 C11은 형번은 C20보다 아래이지만 C20보다 2년 늦은 1961년 출시된 제품이다. C11은 매킨토시사의 대표적 진공관 프리앰프 C22(1963년 출시)와 함께 지금까지도 이 기기를 선호하는 오디오파일들이 많을 정도로 완성도 높은 프리앰프다. C11의 회로를 살펴보면 후속기인 C22와 완벽하게 같다고 말할

1 매킨토시 C22가 나무 상자 외함에 들어 있는 모습.
2 보조 조정장치가 상단 홈 사이에 있어 사용하기 불편한 점이 있는 사람을 위해 나무상자와 쉽게 탈부착하기 위한 팬록(Pan Lock) 장치를 상자 안쪽에 부착시키는 부속품을 별도로 구입할 수 있었다.
3 박승철 전 서울 미디어 대학원 대학교 총장 댁의 매킨토시 프리앰프 C11과 트랜지스터 파워앰프 MC-2002, 스피커 매킨토시 XR-1051의 조합 프리앰프만 C33에서 C11 진공관으로 바꾼 결과는 매우 충격적이어서 주위를 놀라게 했다.
4 김태정 사장 댁의 매킨토시 프리앰프 C20과 마란츠사의 마란츠 2 파워앰프가 함께 조합된 모습 C20은 2020년 봄 음색이 C11과 유사한 영국의 진공관 프리앰프 우드사이드(Woodside) SC26으로 대체되었는데 마란츠 2는 중고역 및 수퍼트위터를, 우드사이드 MA50 파워앰프는 저역을 담당하여 신형 탄노이 스피커 캔터베리(canterbury/SE)를 울리고 있다. 우드사이드사는 영국의 라드포드(RADFORD)사의 퇴역직원들이 만든 전문 진공관 앰프 회사다. 영국의 명문 앰프 제작소 라드포드사의 마지막 프리가 SC25였던 이유로 디자인을 계속 이어간다는 의미로 새로 출시한 진공관 프리 형번을 SC26으로 붙였다고 한다. 그러나 이 작품들은 노령의 엔지니어들이 만든 마지막 작품이 되어 지금은 또 하나의 찾아보기 힘든 20세기 영국산 진공관 앰프의 전설이 되어가고 있다.
중앙부 왼쪽 상단에 리복스 A76형 FM 라디오, 하단에 우드사이드 SC26 오른쪽 상단에 매킨토시 C20 후기형, 하단에 WADIA860 CD 플레이어가 있다. 중간나무 수납장 상단의 파워앰프는 마란츠 2가, 하단에는 우드사이드 MA50이 자리잡고 있는 콤팩트한 홈오디오 시스템이다. 바닥에 있는 슬라이닥은 진공관 앰프의 수명 연장과 기기 보호를 위하여 스위치로 사용하기 위한 것이다.

수 있는 반면, 전작인 C20과 비교해보면 또 완전히 다른 사람이 설계한 것처럼 보인다. 결론적으로 C11은 C20보다 세련된 회로이면서 내용 면에서 업그레이드된 부분이 많은 프리앰프라고 말할 수 있다. 포노 EQ 부분은 C20이 택했던 실험적 회로구성 방식을 버리고 옛 모노럴 시대의 C8에서처럼 2단의 네거티브 피드백(negative feed-back: NF)을 건 후에 캐소드 팔로워(cathod follower)가 붙는 회로를 기본으로 하여 보다 세련된 소리를 만들었다.

매킨토시 최후의 진공관 프리앰프인 C22와의 차이를 굳이 언급하자면 오늘날 거의 그 기능을 쓰지 않는 아웃풋(out put: C11 프리앰프의 양 측단 세로로 된 트림처럼 보이는 금 도금 알루미늄 막대를 잡아당기면 아웃풋 볼륨이 그 안에 숨어 있다)과 라우드니스 스위치 밑에 저역 조절 놉(knob)이 없다는 것 등 사소한 것에 지나지 않는다.

그밖에 모든 회로가 완벽하게 같기 때문에 둘 중에 하나를 고르라면 나는 C11을 택하겠다. C11의 디자인은 지금 보아도 모던하고 신선하다. C11은 1963년 C20과 함께 단종이 되어서인지 시중에서 구하기 쉽지 않다. 그런 이유에서도 나는 C11을 매킨토시 진공관 프리앰프 중에 다음 세기까지 남기고 싶은 오디오의 유산 중 하나로 선정하고 싶다. 그러나 C22의 애호가들은 C11보다 훨씬 호화롭고 외관상 세련된 디자인이 아니냐고 항변할지 모른다. C22는 그 뒤에 출시된 트랜지스터 시대 매킨토시 프리앰프의 전형이 되었기 때문에 매킨토시 팬들은 C22의 패널 디자인이 C11보다 친숙한 이미지로 보일 수 있을 것이다. 그리고 C22는 처음 발매부터 10년 후인 1972년까지(그사이에 C24, C26 등 트랜지스터 프리앰프 시대가 시작되었음에도 불구하고) 생산되어 매킨토시 프리앰프 군단 중 최장수 기록을 세운 것으로 아직까지도 사용자층이 많다. 내 경우 C22와 C11 모두 오랫동안 사용해왔는데, 디자인의 취향 때문인지 C11의 고졸함을 C22의 호화로움보다 더 선호하게 되었다.

포노부의 모듈화를 시도한 C11

매킨토시사는 C11을 생산할 때부터 포노부의 모듈화를 시도했다. 뿐만 아니라 레코드 컴펜세이터와 톤 컨트롤, 럼블 필터(Rumble Filter), 하이컷트 필터에도 모듈화를 적용하여 다량 생산체제에 대응하기 시작했고 C22 생산 시 전원부까지 모듈화를 시도했다. 이것은 후에 부품 상호 간의 간섭작용을 최소화함으로써 SN비 개선에 좋은 효과를 가져오게 되었다. C22와 같은 회로설계로 만들어진 C11의 음은 C22의 음색과 풍성함에서 약간의 차이가 있는데, 그 이유는 1965년 이후 만들어진 C22의 전원부에 스프라그사(Sprague Electric Co.)의 모듈이 적용되었기 때문이다.

그전에 생산된 제품은 에리 전기(Erie Electronics)사의 부품이 쓰였다. C11의 사운드는 C22보다 풍성함이 약간 덜한 반면 명료하다. 매킨토시의 여유 있는 음을 즐

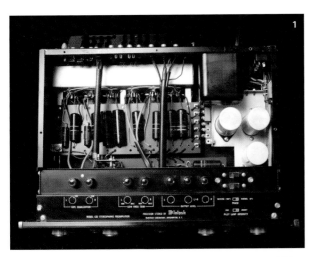

1 모듈화가 시도된 C22 내부 모습.
2 매킨토시사의 톰 로저스(Tom Rogers)가 개발한 나무 외함에 쉽게 빌트인할 수 있는 팬록 장치.

기는 사람들은 이런 까닭으로 C11이 1960년대의 아메리칸 사운드를 대표하는 매킨토시의 정통음이 아니고 오히려 유럽풍의 사운드라고도 말한다. C11부터 생산된 매킨토시사 프리앰프의 내부 부품이 장착된 기판은 고무 부싱(bushing) 등으로 외부의 진동을 방지할 수 있게 플로팅되어 있다. 이것은 바란츠 7이 진공관 장착 부분만 띄운 것에 비해 진일보한 설계로서 방진구조가 음질에 미치는 영향을 심각하게 고려한 선구적 발상에서 비롯된 것이다. 오늘날 하이엔드 오디오에서 내진동 구조를 무시하고 설계된 앰프는 찾아보기 어렵다. 이것은 모두 마란츠와 매킨토시라는 20세기 오디오 황금기의 양대 가문에서 반세기 전에 시작된 앰프 제작기술 덕택이다.

C22의 프런트 패널을 자세히 살펴보면 C11에 비해 만든 품새가 훨씬 정교하다. 글래스 패널이나 알루미늄 패널 양측의 가공 정도에서 C11과 비교해보면 손이 많이 간 흔적을 여럿 발견할 수 있다. C22 상판에는 C11과 달리 일곱 개의 서브 컨트롤 스위치와 두 개의 슬라이드 스위치가 달려 있다. 이것들은 C20 설계 시 케이스 상부에 만든 진공관이 삽입된 계곡처럼 전면 패널과 후면 섀시 사이에 만든 홈에 숨겨져 있나. 한편 C22에는 중후하게 보이는 나무 외함(케이스)에 쉽게 빌트인할 수 있는 팬록(Pan Lock) 장치도 마련되었으며, 나중에 TR 시대의 C33까지 이러한 탈착장치가 표준 적용되었다. 팬록 장치는 C22 프리앰프 바디(body)가 나무 케이스에 함입될 경우 쉽게 빼내 상판 홈의 서브 컨트롤 스위치를 조정할 수 있게 만든 것이다.

매킨토시 C22와 C11 프리앰프를 아무리 침이 마르도록 상찬을 해보아도 사운드만으로는 오늘날의 하이엔드 오디오 세계와 비교해보면 다소 격을 달리하는 수준이라고 말하는 평자가 있다면 나는 과유불급(過猶不及: 지나침은 미치지 못함과 같다)을 논하고 싶다. 음의 조화로 만들어내는 음악성과 품격 있는 음을 만들어내는 앰프는 하이엔드 기기에서만 만들어지는 것은 결코 아니기 때문이나.

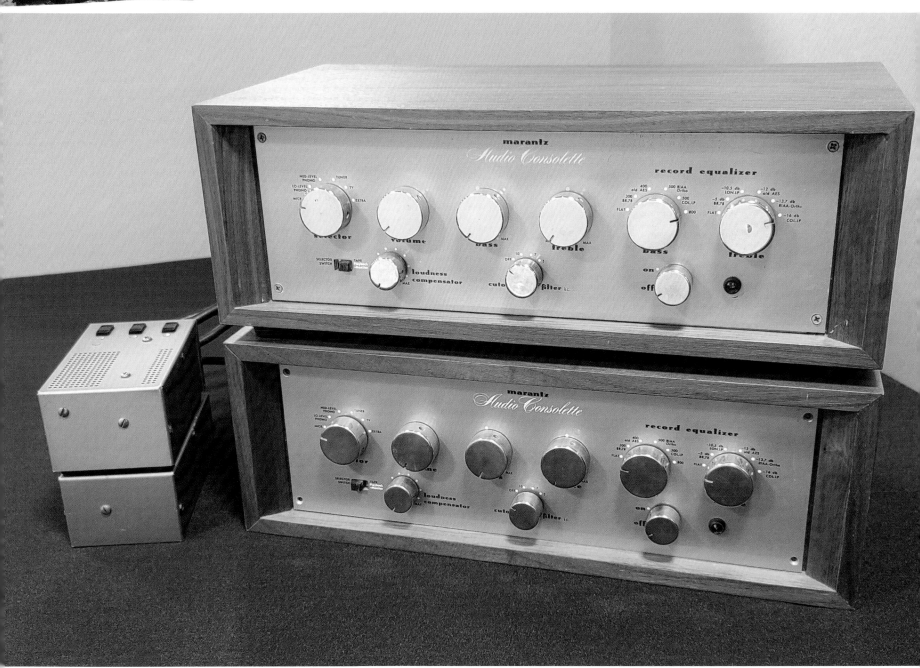

마란츠 모델 원
Marantz Model One Preamplifier

'하이파이' 라는 말을 1950년대 키워드로 만든 마란츠

오디오에 관심이 없는 사람들조차도 마란츠(Marantz)라는 이름은 들어서 알고 있다고 말한다. 마치 스포츠카의 세계를 머나먼 이국 땅에서 벌어지고 있는 다른 세상의 일로 도외시하는 사람들도 람보르기니(Lamborghini)나 페라리(Ferrari)라는 이름은 기억하고 있듯이. 현대 하이엔드 오디오의 효시이자 하이파이라는 단어를 1950년대 키워드로 만든 마란츠는 1911년 뉴욕에서 태어난 제품 디자이너 사울 버나드 마란츠(Saul Bernard Marantz)의 이름에서 유래되었다.

1950년대 초 가장 뛰어난 앰플리파이어를 만든 마란츠사의 설립연도는 1953년 한국전쟁이 끝난 직후이므로 벌써 반세기가 넘은 일이다. 마란츠사의 태동기 전후를 먼저 살펴보면 마란츠사의 설립 6년 전인 1947년 미국 암펙스사가 제2차 세계대전 때 개발되어 일부 레코드 회사아 연구소에서 시제품 상태로 사용되고 있었던 테이프 레코더 상용 1호기를 출시한 바 있다. 같은 해 12월 윌리엄 쇼클리(William Shockley)와 존 바딘(John Bardeen) 그리고 월터 브래튼(Walter Brattain)에 의하여 트랜지스터가 발명되었고, 이듬해 1948년 미국 콜럼비아사가 LP 레코드를 발매하면서 SP 시대가 막을 내리기 시작했다. LP 레코드는 Long Playing Microgroove Record의 약칭으로 1분당 $33\frac{1}{3}$ 회전하는 직경 12인치(약 30cm) 레코드를 말한다. 과거의 78회전 셸락(Shellac: 패각충이 분비하는 수지물질. 염색재료나 니스 등의 원료) 재료로 만든 레코드를 Short Playing 레코드의 약자인 SP 레코드로 해석하곤 하는데 이는 잘못 알려진 것이다. 그것은 LP 레코드 속도에 비하여 표준속도의 레코드(Standard Playing Record)라는 의미로 구분되어 불리게 된 것이다.

1980년대의 키워드가 텔레(tele), 1990년대가 디지털(digital), 2000년대가 가상(virtual)이라면 1950년대의 키워드는 전술한 바와 같이 HIFI(high fidelity: 고충실도)였다. 하이파이 시대가 도래한 배경에는 몇 가지 동인이 있었다. 제2차 세계대전 기간 중 급속도로 발전한 일렉트로닉스 기술은 전쟁 특수와 연관된 산업계가 커다란 성과와 이익을 냈을 뿐만 아니라 차세대 기술개발을 할 수 있는 여력을 확보할 수 있

1920년대의 키워드는 라디오였다. 전선이 없어도 공중파를 타고 전해지는 라디오 수신기는 당시 사람들에게 마법의 상자처럼 인식되었다. 브리마(Brimar)는 1925년 미국 웨스턴 일렉트릭사가 영국에 자회사로 설립한 STC(Standard Telephones & Cables)사의 시판용 진공관 브랜드 네임(1934년부터 사용). BVA는 1926년 결성한 영국 진공관 공업협회(British Radio Valve Manufactures Association)의 마크. 하단은 영국 할트론사의 6L6G 진공관.
◀ 오디오 콘솔레트의 이름을 그대로 사용한 마란츠 모델 원 프리앰프.
◀▲ 세계 최초의 LP 레코드가 나오기 전 SP 레코드 시대의 마지막을 장식한 1947년도 컬럼비아 레코드사의 카탈로그.

사울 버나드 마란츠가 1951년에 제작한 최초의 프리앰프 오디오 콘솔레트. 전면에 하베이 라디오부품상회에서 조달한 기성제품 베이크라이트 놉(knob) 6개가 사용되었다.

었다는 것이다. 아울러 전후 잉여 군수품의 민간 소모를 촉진시키기 위하여 고품질의 진공관·트랜스·전선 등 오디오 부품산업이 이미 활성화된 시기였다는 것이다. 이밖에도 전후의 주택 보급률이 미국의 경우 1950년대 초 40%에서 60%로 1.5배나 증가했기 때문에 홈 오디오 수요가 폭발적으로 증가되었다는 점 등을 들 수 있다. 다른 한편으로는 브루노 발터, 푸르트벵글러, 토스카니니, 클렘페러와 같은 전쟁 전의 거장들뿐만 아니라 샤를 뮌슈, 앙드레 클뤼탕스, 카라얀과 게오르크 솔티 같은 전후의 신진 지휘자들의 명연주를 미국과 유럽에서 경쟁적으로 녹음 출시하기 시작한 레코드 산업의 전반적 부흥이 하이파이 시대를 더욱 가속화시켰다고 볼 수 있다.

　재즈계 역시 전쟁 전의 대규모 스윙 밴드에서 소규모 그룹의 챔버 세션으로 이행하는 연주 스타일의 변화와 함께 많은 기악과 성악의 파트별 장르들이 다양화되기 시작했다. 전쟁 초기였던 1940년대 초의 비밥(bebop)에서 모던 재즈로 발전했고 1955년 피터 포드(Peter Ford)가 주연을 맡은 영화 「폭력교실」(Blackboard Jungle)의 테마곡 「Rock Around The Clock」이 공전의 히트가 되자 여기서부터 로큰롤이 탄생했다. 1956년 엘비스 프레슬리가 「허트브레이크 호텔」(Heartbreak Hotel)로 화려하게 데뷔했다. 1950년대는 클래식과 재즈, 팝 뮤직계 모두 활력이 넘치는 시대였다. 사람들은 참혹한 전쟁 뒤에 찾아든 평화시대의 상징인 음악을 열광적으로 반겼다. 수준높은 연주가 녹음된 음악을 자신이 원할 때면 언제든지 들을 수 있는 재생장치 덕분에 이웃과 함께 가정음악회를 열 수 있는 시대변화에 너나 할 것 없이 환호하며 빠져들었다. 우리는 이 시대를 20세기 오디오의 황금기라 부른다.

1955년 영화 「폭력교실」의 테마곡 「Rock Around The Clock」이 실린 monoral LP.

20세기의 르네상스인 사울 버나드 마란츠

　사울 버나드 마란츠는 다양한 취미의 소유자였다. 클래식 음악 애호가였을 뿐만 아니라 클래식 기타와 아마추어 첼로 연주자이기도 했다. 뉴욕 브루클린에서 보낸 소년 시절부터 전자 분야에 흥미를 가진 그는 해군 복무 시 전기 기기를 다루는 부서에서 근무했고 이러한 경험을 살려 전쟁 후에 앰프를 직접 설계하고 제작하기 시작했다. 영국에서 윌리엄슨 회로가 발표되던 1948년을 전후하여 당시의 자작 오디오 애

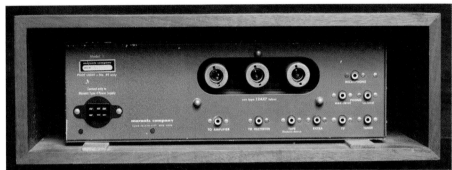

마란츠 모델 원 프리앰프의 전면과 후면. 전원부 마란츠 4의 연결단자는 쿼드 22의 것과 반대로 암놈이다. 진공관은 오디오 콘솔레트가 12AU7과 12AX7을 섞어 사용한 것에 비해 모델 원은 모두 12AX7이 장착되어 진공관을 교환할 때 착오를 방지할 수 있었다. 모델 원의 놉(knob)은 모두 주문 진유제품을 깎아 만든 고급품이었다.

1950년대 중반까지 모든 레코드 제작사는 회사마다 EQ 회로녹음이 달랐기 때문에 각 레이블에 따라 레코드 카탈로그를 따로 만들었다.

호가들은 자주 모이는 살롱에서 서로의 아이디어와 회로 설계도에 대해 정보교환하는 것을 자랑과 즐거움으로 삼았다. 마란츠도 이들 중의 한 명이었다. 나중에 마란츠의 취미 목록에 사진촬영과 레코드 수집, 중국과 일본의 미술품 수집 등이 추가되었다. 그는 어떤 의미에서 20세기의 르네상스인이었다.

마란츠가 처음 오디오 제작에 본격적으로 손을 댄 것은 1945년 종전 직후였다. 그는 자기 집 기실에 설치할 요량으로 1940년산 머큐리 자동차에서 카 라디오를 떼내어 뉴욕 맨해튼의 하베이 라디오(Harvey Radio) 상회에서 부품을 사다가 프리앰프로 개조했다. 하베이 라디오 상회는 매킨토시 앰프를 세계 최초로 판매한 곳으로도 유명하지만, 나중에 마란츠 프리앰프 1호기를 시연한 20세기 오디오 역사에서 빼놓을 수 없는 곳이다. 매킨토시의 경우처럼 마란츠 앰프 역시 이곳에서 처음 판매되었다. 기록에 의하면 마란츠는 당시 레코드사마다 녹음 특성이 제각기 다른 상황에서 이에 대응하는 EQ 앰프로 레코드를 재생하는 기성 프리앰프의 성능에 도저히 만족할 수 없어 프리앰프를 자작하게 되었다고 한다.

1951년 마란츠는 여러 번의 설계 수정과 시도 끝에 기존 프리앰프들이 가지고 있는 결점을 보완하고 원음 재현에 충실한 포노 이퀄라이저를 목표로 한 프리앰프를 제작했다. 이 과정에서 뉴욕 근교의 명문여자대학 배서 칼리지(Vassar College)에서 수학을 전공한 그의 아내 진(Jean)도 합세하여 설계 시 수반되는 복잡한 수학계산과 공식들을 대신 풀어주는 내조를 발휘했다. 마란츠는 그의 첫 작품을 하베이 라디오 상회의 세일즈맨이었던 친구 마이크 프렘(Mike Frem)에게 보인 후 하베이 상회에서 성능 시연을 부탁했다. 하베이 숍에서 벌인 마란츠 프리앰프의 시연은 믿을 수 없을

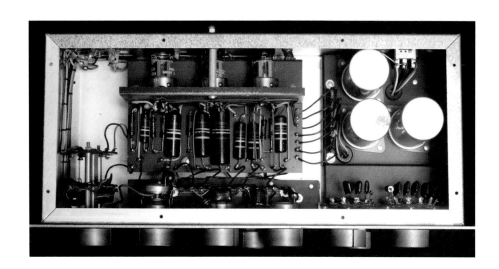

마란츠 모델 원의 내측 상부.

만큼 많은 오디오파일들로부터 큰 반향을 불러일으키게 되었다. 마란츠는 시연 직후 100대의 프리앰프 주문을 받게 된다.

　'작은 콘솔'이라는 뜻의 오디오 콘솔레트로 명명된 최초의 프리앰프 100대는 하베이 상회에서 모두 팔려나갔고, 연이어 400대의 주문이 밀려들게 되자 2년 뒤인 1953년 마란츠는 롱아일랜드의 공장을 임대하여 마란츠 컴퍼니(Marantz Company Co. Ltd.)를 설립하기에 이른다. 그리고 다음 해 마란츠는 지금까지 20세기 오디오사에서 전설적인 회로 엔지니어 중의 한 사람으로 기록되고 있는 시드니 스미스(Sidney Stockton Smith)를 파트너로 영입한다.

20세기 오디오 산업의 기폭제 마란츠 모델 원

　시드니 스미스는 시카고 북서쪽 교외에 위치한 미시간 호반의 도시 위네트카(Winnetka)에서 태어나고 그곳에서 소년 시절을 보냈다. 제2차 세계대전 직전 시카고의 루스벨트 대학에서 성악을 전공한 그는 오페라 무대에서 테너가수로 주연을 맡는 것이 꿈이었다. 대학 3학년 때 군에 소집된 그는 청소년 시절 라디오와 레이더 방향 탐지기들을 취미삼아 공부하던 특기를 살려 군용 통신기기의 수리를 맡게 되었다. 종전 후 시드니는 필립 에버리 피셔(Phillip A. Fisher)가 설립한 오디오 메이커 피셔 라디오(Fisher Radio Co.)의 라이벌 시카고 크래프트(Chicago Craft Co.)사에서 근무했고, 1950년 초에 평생의 꿈인 오페라 가수가 되기 위해 뉴욕으로 왔다. 뉴욕에서 바이올린 연주자를 아내로 맞은 그는 음악만으로 생활을 영위할 수 없어 부업을 구하던 차에 친구 소개로 마란츠와 운명적인 만남을 가지게 되었다.

　마란츠와 손잡은 그는 첫 시도로 마란츠가 만든 오디오 콘솔레트를 약간 손보아 마이너 체인지한 모델을 시장에 내놓았다. 이것이 마란츠사의 모델 원(Model One) 프리앰프가 되었다. 당시 가격은 외장 나무 케이스를 포함하여 168달러로서 시중에 나와 있던 어떤 프리앰프보다도 비쌌다. 물론 전면 패널에서 첫 제품에 쓰인 오디오

1957년 스테레오 시대가 도래하기 직전의 미국 HI-FI 오디오 가이드 북.

마란츠 모델 원의 내측 하부.

콘솔레트라는 표기는 그대로 쓴 채였다. 마란츠가 첫 작품 오디오 콘솔레트에서 가장 중요시한 부분은 포노 EQ 부분이었다. 때문에 시드니가 손을 본 것은 테이프 모니터(tape monitor) 기능을 추가한 것뿐이고, 3개 진공관 중 두 번째 증폭관 12AU7 게인을 높이기 위하여 12AX7으로 바꾼 것이 전부였다. 프리앰프의 진공관이 모두 같은 것으로 통일되어 사용자가 신공관을 교체할 때 혼선을 일으키지 않게 되었다. 추가된 테이프 모니터 기능은 1950년대 후반 스테레오 시대가 도래했을 때 두 대의 마란츠 1 프리앰프와 마란츠 6를 연결하는 장치로 쓰여져 같은 해 출시된 스테레오 프리앰프 마란츠 7의 성능에 뒤떨어지지 않는 듀얼 모노(Dual-Mono: 스테레오와 같은 효과) 프리앰프로 쓸 수 있었다.

마란츠가 독자적으로 만든 오디오 콘솔레트와 마란츠 모델 원은 외관상 차이가 뚜렷하다. 오디오 콘솔레트의 경우 손잡이 스위치류를 하베이 라디오 상회에서 구입한 기성 베이클라이트제 부품으로 조달했고 모델 원이 되면서 마란츠 프리앰프 특유의 금장 도금이 된 원형 손잡이들이 장착되었다. 또한 마란츠는 오디오 콘솔레트를 설계할 당시부터 전원부의 영향을 최소화하기 위해 전원부를 별도로 분리한다는 구상을 실천에 옮겼다. 그렇게 만든 오디오 콘솔레트와 모델 원의 전원부에는 나중에 마란츠 4라는 이름이 붙여졌다. 오디오 콘솔레트와 모델 원의 내부를 비교해보면 큰 차이점은 없으나 콘덴서 차용에서 차이를 발견할 수 있다. 오디오 콘솔레트의 경우 굿올(Good All)사 제품이, 모델 원의 경우 블랙뷰티(Black Beauty)사의 콘덴서가 사용되었다. 오디오 콘솔레트가 굿올 콘덴서와 12AU7 증폭관을 쓴 관계로 보다 부드러운 소리가 난다고 평하는 사람들도 있지만 모델 원은 최초의 프리앰프 콘솔레트보다 마란츠 7의 중용적 소리에 좀더 가깝다. 제품 디자이너 사울 버나드 마란츠에 의해 완성된 모델 원의 외관 개념은, 마란츠의 영예를 계승하려는 1970년대의 마크 레빈슨 LNP-2와 1980년대의 첼로 콘솔레트라는 하이엔드 프리앰프 설계에서 작명에 이르기까지 오랫동안 커다란 영향을 미치게 되었다.

1959년 스테레오 시대가 도래한 직후 영국의 HI-FI 오디오 연감. 쿼드사의 스테레오 신제품 FM 라디오. QUAD 22 프리와 파워 그리고 QUAD ESL-57 정전형 스피커가 한 조씩 표지를 차지하고 있다.

마란츠 7

Marantz 7 Preamplifier

현대 오디오 산업디자인의 효시

음악 애호가이자 뛰어난 제품 디자이너로 알려졌던 사울 버나드 마란츠는 20세기 말 1997년 1월 16일 타계했다. 세상을 떠날 때 빈털터리인 그였지만 마란츠라는 이름은 오디오의 역사뿐만 아니라 필립스가 합작투자한 일본 마란츠사에 의해서도 지워지지 않을 이름으로 남아 있다. 1958년 12월 사울 버나드 마란츠의 일곱 번째 작품 마란츠 7이 발표되었을 때 사람들은 뛰어난 밸런스와 온도감을 지닌 새로운 프리앰프의 탄생에 환호했다. 하지만 무엇보다도 오디오 산업계에 큰 충격을 준 것은 전면 패널 디자인이었다.

20세기 모던 디자인의 산실이었던 독일 바우하우스의 교장을 지낸 건축가 미스 반데 로에(Mies van der Rohe)가 주창한 "난순한 것이 더 좋다"(Less is more)리는 캐치프레이즈는 제2차 세계대전 후 구미를 풍미한 건축과 디자인의 방향타로 작용했다. 건축가 미스의 디자인 철학은 당시까지만 해도 연구소 수준의 제품에 머물러 있었던 오디오 디자인을 대량생산 단계인 산업디자인 수준으로 끌어올릴 수 있는 길을 제시했다. 오디오 산업디자인에 있어서는 마란츠 7이 효시가 되었다고 해도 과언이 아니다. 마란츠 7의 전면 금속 패널은 1970년대 일본인들이 특히 선호하는 오디오 기기의 외장 디자인에 결정적인 영향을 미치기도 했다. 일본의 오디오 메이커들은 헤어라인 마감으로 가공된 마란츠 7의 황금색 패널을 '샴페인 골드'라 부르며 고급제품 외장의 표준 컬러로 삼았다. 마란츠 7의 황금색 패널에는 Marantz Stereo Console이라는 글자를 부식한 것과 실크 인쇄한 것 등 여러 가지 변형이 있었다.

하이파이 프리앰프의 규범을 제시하다

오디오 애호가들이 '마란츠 세븐'으로 부르는 Marantz Stereo Console은 고충실도(Hifidelity)와 스테레오 시대 초창기에 최고의 완성도를 지닌 프리앰프의 기린아로 각광받았다. 하지만 마란츠 7의 명성을 오늘날까지 기억하게 만든 것은 레코드 재생을 위한 포노앰프 부분의 빼어남 때문이었다. 전후에 등장한 새로운 LP 레코드는

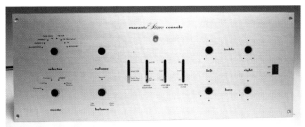

일본 오디오 메이커에 큰 영향을 미친 마란츠 7과 마란츠 10B 튜너의 황금색 패널.
◀ 나무 상자에 수납된 마란츠 7 프리앰프.

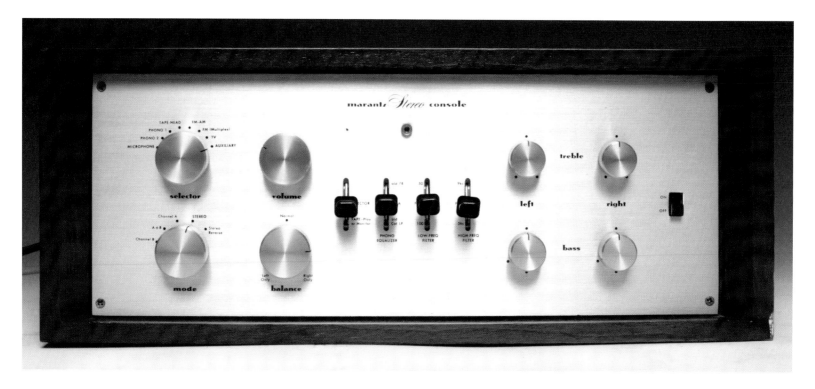

원료로 비닐을 사용하여 음구를 원반 표면에 새긴 것이다. LP 레코드에 베토벤과 브람스 교향곡 같은 긴 악장(약 25분 전후)을 기록하려면 특수한 녹음방식을 쓰지 않으면 안 되었다. 특수한 방법이란 저역을 레코드 음구에 새길 때 진폭을 오히려 줄이고 고역의 경우 진폭을 크게 해서 주어진 레코드 면 위에 새겨진 음구에 카트리지의 바늘이 안정되게 주행하도록 조정하는 것이었다.

　따라서 레코드를 재생하려면 진동폭을 줄여 음구 속에 축소시켜 집어넣은 저역의 정보량을 다시 확대하고, 진폭이 크게 새겨진 고역은 다시 축소시키는 등가환원 장치가 필요하게 되는데 이것을 이퀄라이징(EQ) 회로라 부른다. 전후 SP 레코드가 점차 사라지고 LP 레코드가 등장하면서 LP 레코드는 앞에서 말한 방법으로 녹음을 변조하여 LP 레코드의 원반을 만들게 되었다. 그러나 LP 레코드는 미국 컬럼비아사나 RCA사, 영국의 EMI사와 데카사 등 음반 회사마다 고역과 저역을 컨트롤하는 EQ량과 주파수 기준이 달랐으므로 1958년까지 프리앰프 제작자들은 각 회사의 제조방식에 따라 대역별 EQ량을 조절할 수 있는 스위치를 포노 회로에 별도로 삽입해서 달아야 했다.

　1953년 미국 레코드 제조협회는 RCA사의 새로운 오소포닉(New Orthophonic) 곡선을 표준 EQ 커브(Curve)로 잠정 합의한 데 이어 1958년 3월에 미국 레코드 제조협회(Record Industrial Associates of America: RIAA)와 전기산업협회(Electronic Industrial Associates: EIA)가 녹음방식을 웨스트렉스사의 45/45 방식을 세계 표준으로 채택하게 됨에 따라 스테레오 레코딩의 통합기준이 생기게 되었고, 프리앰프 내의 RIAA 표준 EQ 회로 설계와 제작도 활기를 띠게 되었다.

마란츠 7의 프런트 패널은 이후 모든 스테레오 프리앰프의 패널 디자인에 큰 영향을 주었다. 1958년 말에 등장한 마란츠 7은 이듬해 출시된 매킨토시 C20이나 QUAD 22뿐만 아니라 4년 뒤인 1962년 시판된 매킨토시 C22보다도 디자인과 음질 면에서 현대적이라는 평을 받아왔다.

마란츠 7의 후면. 패널을 열지 않고 진공관을 쉽게 교환할 수 있게 설계되어 있다. 프리 아웃단자가 2개여서 바이앰핑도 쉽게 이루어질 수 있으며, AC 전원 아웃단자도 스위칭 1개와 논스위칭 5개가 장비되어 있어 총 1,700W 용량의 접속이 가능하다. 12A×7 6개의 진공관 수납부는 별도의 진동 방지가 되어 있는데 오랜 경년 변화로 진동 방지 고무 부분이 대부분 열화되어 나사로 고정시켜 버린 것이 많다. 이 부분을 다시 재생해서 플로팅시키면 소리가 한층 맑아진다.

과거에는 EQ 회로가 프리앰프에 내장되어 있었으나 오늘날에는 레코드 음반을 이용해서 음악을 듣는 사람들이 대폭 줄어든 관계로 1990년 이후 출시된 대부분의 프리앰프에는 EQ 회로가 없어 옵션으로 추가하거나 별도의 EQ 앰프를 구해서 프리앰프와 연결해야 한다.

마란츠 7의 3단 NF(negative feedback)형 EQ 회로는 허용입력의 고역을 여유 있게 잡아 1KHz대의 이득이 40dB이 되는 높은 게인을 채택하고 있다. 또한 미국 레코드 제조협회의 편차(이하 RIAA Curve)를 다른 회사의 프리앰프에 비해 경이적으로 최소화하여 발매 당시 사용자뿐만 아니라 동종업계에서도 큰 주목을 끌었다. 마란츠 7은 기기 내부배선에 실드(Shield)선을 사용하지 않았기 때문에, 특히 고역의 신장을 좋게 만드는 결과를 가져왔다. 이와 같이 마란츠 7은 이후 생산되는 모든 하이엔드 프리앰프가 높은 게인 방식을 차용하거나 내부배선에 실드선을 사용하지 않는 등 현대 하이파이 프리앰프 제작의 규범을 제시했다. 마란츠 7의 내부 컨스트럭션을 살펴보면 영국 리크(Leak)사의 앰프처럼 베이클라이트 기판을 핀으로 띄워 부품을 장착시켜놓았는데 이러한 배선기법은 마란츠 7을 프로용 기기로 전용하거나 계측기로 측정할 때 매우 편리하게 쓸 수 있게 하기 위해서다.

마란츠 7의 음색은 콘트라스트가 뚜렷하여 긴장감을 불러일으키면서도 음의 밸런스가 안정되어 있어 총체적으로 음악성이 뛰어나다고 정평이 나 있다. 이후 1970년대 하이엔드 오디오계를 풍미한 마크 레빈슨의 프리앰프 LNP-2의 음색 역시 마란츠 7의 연장선에서 출발하고 있다. 우아하면서도 중음역이 뚜렷한 마란츠 7의 음색은 반세기가 지난 현재에도 모든 프리앰프 제작사들의 벤치마킹 대상이 되고 있다. 오늘날

1958년 12월부터 생산되어 1964년까지 총 2만 대를 웃도는 마란츠 7의 중기에 해당하는 내부 모습. 캐플링 콘덴서에는 굿올사 또는 스프라그사의 것이 사용되었다. 초기 볼륨에는 마란츠 모델 1과 같이 AB(Allen Bladrey)사 카본 저항을 사용했으나 주문량이 늘어나 클라로스태트(Clarostat)사의 라디오 볼륨이 함께 사용되었다. 그러나 좌우 편차가 적은 부품을 선별하는 수율이 낮아 이후 일본 알프스(Alps)사와 코스모스(Cosmos)사의 볼륨으로 대체되었다. 전기형이 선호되는 이유는 미국산 볼륨에 비해 일본산이 소리가 가늘게 들린다는 평 때문이다. 마란츠 7의 개발에는 시드니 스미스에 이어 마란츠사의 기술책임자가 된 플라비오 브랑코(Flavio Branco)도 같이 참여했다.

의 오디오 제작사들 대부분은 마란츠 7처럼 우아한 자태에서 뿜어나오는 서정적이고 격정적인 음의 근원을 만들어내는 데 사운을 걸고 있는 것이다.

30년 동안 잠자고 있던 신품 마란츠 7을 친구에게 넘기다

마란츠 7이 나의 오디오 시스템에 들어온 것은 41년 전인 1980년 봄이었다. 그 후 극상품의 마란츠 7을 구하려는 염원에서 서너 차례 제작연대가 다른 마란츠 7이 우리 집 음악실을 거쳐 갔다. 1980년대 말에는 원상자에 넣어진 신품 상태의 마란츠 7을 미국 현지에서 구입하는 행운도 한 번 있었다. 구입 당시 거의 30년 동안이나 전원을 넣지 않은 상태여서인지 데이트 상대 한 번 못 만난 노처녀의 애달픈 목소리를 듣는 기분이었다. 소문은 무서운 법이어서 한 달이 채 지나기 전에 김 아무개가 꿈같은 행운을 손에 넣었다는 이야기가 여기저기 입소문을 타고 번지기 시작했다.

그러던 어느 날 치과의원을 운영하는 고교동창 오디오파일 이인환 원장이 내게 전화를 걸어왔다. 그 역시 나처럼 마란츠 7의 신품이 이 세상 어디엔가 있다고 믿고 찾아 헤매기를 수삼 년이 넘었노라고 속이 탄 그간의 사정을 털어놓았다. 그리고 거의 날마다 전화를 해 신품 마란츠 7을 양도해달라는 간청을 보내왔다. 나는 불혹의 나이에도 불구하고 이웃집 처녀 마란츠 7을 짝사랑하는 친구의 고소원에 시달리다 못해 운 좋게 구한 것이 못내 아쉬웠지만 그냥 넘겨주고 말았다. 그 후 이 원장으로부터 몇 날 며칠 밤에 걸쳐 묵은 세월의 먼지와 얼룩들을 스케일링으로 날려 보내고 마란츠 7을 새색시처럼 단장했다는 말을 전해들었다. 며칠 후 나는 진료실 곁방에 마련된 이 원장의 오디오 룸에 초대되어, 지금 막 출시된 새것을 보는 것처럼 납땜 부위가 반짝반짝 빛나는 마란츠 7의 아름다운 신방 내부를 들여다보게 되었다.

흰 가운을 입고 자랑스럽게 미소짓고 있는 중년의 신랑 옆에서 상큼한 소리를 내는 마란츠 7의 모습을 보면서 나는 새삼 후회막급한 심정이 되어갔다.

때로는 차선의 부품이 좋은 소리를 낸다

마란츠 7은 출고 당시 독일 진공관 메이커 텔레푼켄사의 ECC83(미국 진공관 번호 12AX7) 여섯 개가 장착되었다. 그러나 사람들의 평가에 의하면 영국 멀라드사의 ECC83으로 교체했을 때 가장 뛰어난 소리를 얻을 수 있다고 한다. 가끔씩 배선을 은선으로 바꾸거나 스프라그(Sprague)사의 페이퍼 콘덴서(Paper Condenser)를 오늘날 하이엔드 오디오 기기에 쓰이는 비마(Wima)사나 원더캡(Wonder Cap)사의 부품으로 바꾸어 더 좋은 결과를 기대하는 사람들도 있다.

그러나 하나같이 좋은 음을 만들기보다는 통제 불능의 상태로 몰고가서 마란츠 7이라는 명기를 근원적으로 망치는 비극으로 끝나는 것이 대부분이었다. 마란츠 7은 출고 당시의 가격이 250달러(현재 물가로 환산하면 약 8,000달러 상당)나 되는 고가의 프리앰프였지만 내부 부품에 최고급품만 사용한 것은 아니다. 미국 내 오디오 시장에서 구할 수 있는 부품 중 정선된 것을 투입한 마란츠 7의 설계방침은 미국의 실용주의와 대량생산에 대비한 것이기도 하지만 무엇보다도 전체적으로 아름다운 소리와 음악성을 추구하는 '조화의 영감'에 따른 것임을 알아야 한다. 예를 들면 마란츠사는 모든 앰프의 퓨즈를 중상급의 슬로우 블로우 타입(slow-blow type)으로 설계했는데 사용자가 최상급의 단선 퓨즈로 바꾸면 소리가 달라진다. 즉 좋은 소리를 내기 위해서는 때때로 최상의 부품들로만 이루어진 조합을 버리고 차선의 부품도 함께 조합해서 장점을 취하는 폭넓은 혜안이 필요하다는 것을 마란츠 7은 진작부터 가르쳐 주고 있었던 것이다.

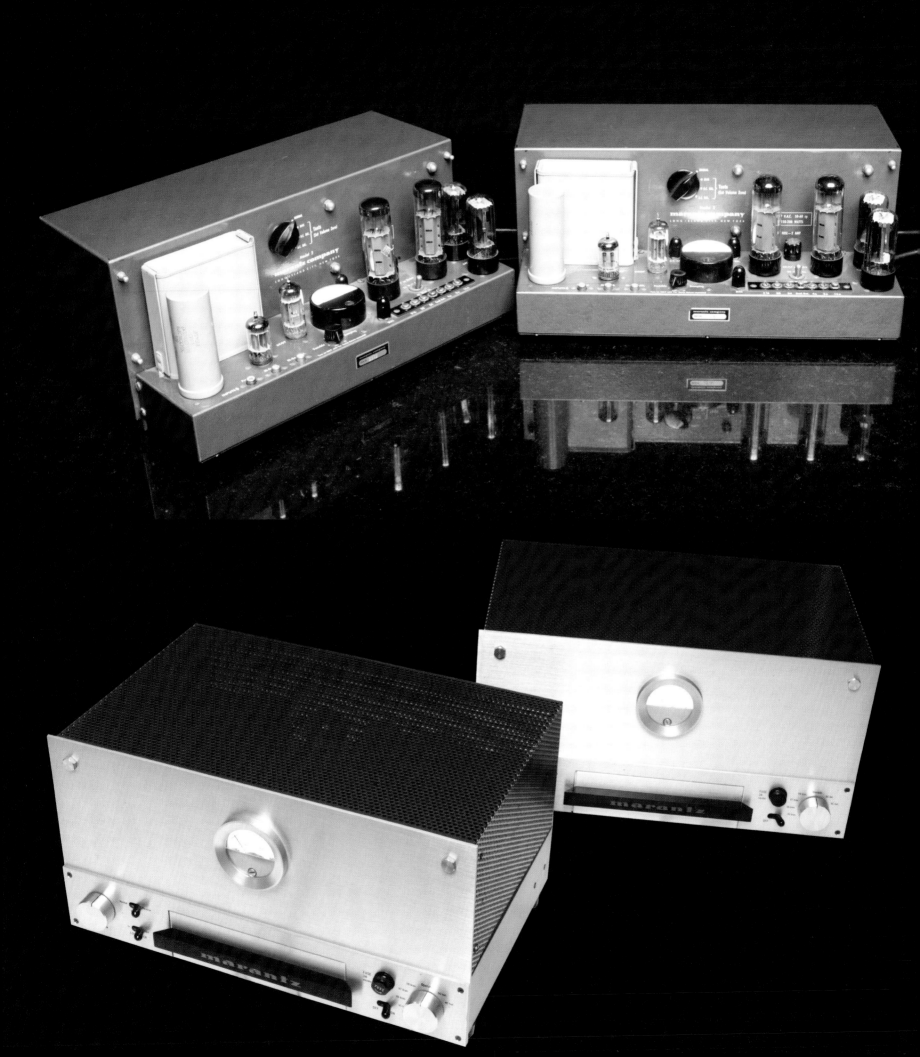

마란츠 2와 마란츠 9
Marantz 2/Marantz 9 Power Amplifier

장방형의 컨스트럭션이 아름다운 파워앰프

마란츠사의 제품들을 자세히 살펴보면 사울 버나드 마란츠가 처음부터 단순한 컨트롤 앰프와 파워앰프를 조합하는 일반 오디오 제작사들과 조금 다른 시각에서 앰프를 만들었다는 것을 알 수 있다. 그가 모노럴 시대에도 특이하게 멀티채널 방식을 시도했다는 점에 주목해보면 쉽게 이해할 수 있다. 즉 스피커와 앰프를 위시한 오디오 전체를 하나의 통합된 시스템으로 인식하고 있었다는 것이 다른 제작사들과 확연히 구분되는 점이다.

마란츠 2는 이후 연이어 생산된 마란츠사의 파워앰프 모델 5, 8, 8B, 9으로 명명된 일련의 마란츠 파워앰프 군단의 원조다. 마란츠 2의 섀시 구성은 다른 모델과 크게 다르지 않다. 파워 트랜스와 아웃풋 트랜스를 조합하여 구성한 장방형의 블럭을 뒤쪽으로 몰아 배치하고 그 앞에 진공관과 콘덴서를 조화롭게 장착시킨 형태다. 진공관과 콘덴서를 보호하기 위한 핀칭 메탈(punching metal: 쇠그물망)로 만든 별도의 금색 케이스를 씌우고 나면 심플하면서도 비례가 아름다운 장방형의 금속 박스가 된다. 일반적으로 마란츠 2를 사용하는 사람들이 그물망을 벗겨놓는 이유는 무엇보다도 긴 스트럭션이 대단히 아름답기 때문일 것이다. 나는 세상에서 가장 아름다운 진공관 파워앰프를 선정하는 콘테스트가 있다면 마란츠 2가 왕관을 받을 자격이 있다고 믿는다.

마란츠 2의 메인 블럭에는 출력관의 바이어스와 AC/DC 전원 밸런스를 체크할 수 있는 스위치가 있어 한 달에 한 번 정도 손을 대는 출력관 체크에 게으름을 피우지만 않는다면 6CA7 출력관의 수명이 다할 때까지 오랜 기간 안정된 음색을 보장받을 수 있다. 나는 1980년부터 마란츠 2를 사용해왔는데 41년간 진공관을 겨우 네 번 교체했을 뿐이다. 그마저도 모두 수명이 다해서가 아니라 보다 양질의 진공관으로 교체하기 위해서였을 뿐이다. 처음 진공관 앰프에 입문할 때 진공관이 일반 전구와 거의 동일한 수명일 것이라고 잘못 추측한 나머지 닥치는 대로 진공관을 사 모았던 적도 있었다. 그러나 마란츠 2를 사용하면서 오디오 초년병 시절의 어리석음을 반어법적으로 증명하고도 남을 만큼 출력관들이 긴 수명을 갖고 있다는 것을 지켜보게 되었다.

◀ 마란츠 앰프의 기본 회로를 확립한 역사적 모델 마란츠 2 파워앰프와 왕자의 풍모와 기상을 지닌 마란츠 9 파워앰프.

마란츠 2의 회로는 출력관에 6CA7(미국식 분류로 보면 4극 빔관) 또는 EL34(유럽 방식으로 보면 5극관)를 푸시풀로 구성하고 있다. 프리앰프에서 받은 입력신호를 12AX7으로 초단증폭한 후 6CG7을 캐소드 결합방식의 위상 반전단에 드라이브하는 타입으로 설계되어 있으며, 전원부의 정류관은 2개의 오래된 고전관 6AU4를 사용하고 있다. 음색은 마란츠사의 모든 앰프 중에서 가장 투명하고 무게중심이 안정된 사운드를 내주고 있어 모니터 스피커 시스템용 앰프로 사용하기에 적합하다. 댐핑 반응이 둔한 스피커 유닛과 연결될 경우에 대비하여 가변 댐핑팩터 컨트롤 단자를 갖추고 있다. 입력단자도 그리드 직결과 하이게인 필터 사용 시, 그리고 필터 없이 사용할 경우 등 3개의 단자가 있어 가정용 오디오의 한계를 뛰어넘는 프로 사양으로 설계되었다고 볼 수 있다.

1956년 출시된 마란츠 2는 마란츠 1 프리앰프를 손보았던 시드니 스미스가 설계한 것이다. 그는 마란츠사에 입사하기 전 장거리전화 중계기용 앰프회로에 최초로 쓰인 부귀환(Negative Feedback) 회로에 많은 관심을 기울여왔다. 이런 전력에 힘입어 그는 마란츠와 함께 만든 최초의 파워앰프 설계에 당시의 최신 NF 회로이론을 접목시킬 수 있었다.

진공관 앰프의 음질을 결정하는 3대 요소: 출력 트랜스 · 진공관 · 커플링 콘덴서

마란츠 2 회로를 자세히 살펴보면 임피던스를 낮춰 SN비를 개량하기 위하여 초단에 12AX7이라는 쌍3극관을 채용하여 병렬 접속한 것을 알 수 있다. 앞서 언급한 바와 같이 출력단은 6CA7 푸시풀 회로이지만 스위치 조작에 의하여 3결(triod) 또는 울트라 리니어(ultra linear) 접속도 가능하다. 이러한 방식은 오디오 역사상 마란츠 2가 최초로 시도한 것이다. 3결의 경우 출력단은 3극관 작동 형태가 되면서 울트라 리니어 결합 시에 내는 40W 출력의 절반인 20W로 낮아진다. 일반적으로는 울트라 리니어(UL) 상태로 사용하지만 젠센 610C 스피커 유닛처럼 성난 황소같이 날뛰는 고능률의 스피커들을 다스리려면 3결 작동 스위치를 사용하는 것이 좋다.

1980년대 초 젠센 610C 유닛을 구한 오디오 평론가 지덕선 씨의 음악실에서 동축 3-way 젠센 스피커 시스템이 괴조와 같은 비명을 질러대는 바람에 명기에 대한 환상이 저만큼 달아나버렸던 기억이 아직도 새롭다. 그러나 혼비백산한 가운데 매칭되어 있던 매킨토시 MC60 파워앰프를 내리고 마란츠 2로 바꿔 물리자 괴조의 비명은 황소울음으로 변했다. 이윽고 3극관(Triod) 작동 스위치로 전환할 때쯤 되어서는 다시 순한 어미소 울음으로 바뀌었다. 젠센 610C와의 극적인 순간을 체험한 기억 때문인지 나는 아직도 고능률 드라이버와 대형 혼을 사용하는 사람들이 자문해올 때면 마란츠 2 파워앰프를 먼저 떠올린다.

끝으로 입력단자의 역할을 조금 더 상세히 설명하기로 하자. 세 개의 입력단자 중

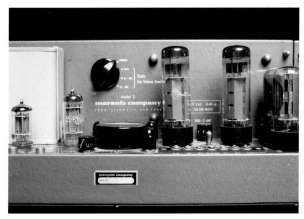

미란츠 2 파워앰프의 중앙 부분 가운데 메터를 중심으로 왼쪽에 초단관 12AX7
과 위상반전관 6CG7, 오른쪽에 출력관 EL34가 자리 잡고 있으며, 정류관 6AU4
는 맨 오른쪽(위에서 본 사진의 왼쪽)에 있다. 트랜스 케이스 전면에 AC와 DC
전원 및 출력관의 바이어스를 체크 조정하는 놉이 달려 있어 사용하기 편리하다.
왼쪽의 4각 캔 타입으로 된 것은 오일 콘덴서이다.

▼ 저능률화되어가는 스피커 시스템을 고양시키기 위해 70W의 대출력을 실현
시킨 모노럴 앰프의 금자탑 마란츠 9. 최신 회로와 기술로 최상의 하이파이 사운
드를 구현했다. 모든 20세기 파워앰프 디자인의 효시가 된 마란츠 9 파워앰프.
전면에 "Marantz"라고 새겨진 검정 알루미늄 막대 손잡이를 들어내면 입력단자
와 1, 4, 8, 16Ω의 출력단자가 함께 나타난다. 동시에 전면에서 출력관의 AC,
DC 전압과 바이어스를 체크할 수 있는 놉들이 전개되어 위상반전 스위치뿐만
아니라 퓨즈 박스까지 전면에 노출되어 있어 큰 덩치를 옮기지 않고도 정밀 조정
이 가능하다. 이는 사울 버나드 마란츠가 오디오파일이었기 때문에 가능했던 사
용자 중심의 탁월한 디자인 개념이 적용된 좋은 예이기도 하다.

가운데 위치한 하이게인 필터 단자의 역할은 지금은 거의 필요없다. 하지만 하이게인
필터는 1950년대 전반 출시된 LP 레코드들은 저역 녹음상태가 좋지 않아 왜곡된 저
역이 스피커의 재생 성능을 악화시키는 경우가 많았으므로 이를 개선하기 위한 저음
정화용 필터 역할을 하도록 설계된 것이다. 이 단자는 1956년 이전 생산된 LP판 재생
에 사용하면 효과를 볼 수 있다. 좌측단에 '프리앰프'(Preamp)라고 표기되어 있는 단
자는 저역 필터(row cut filter)와 어테뉴에이터를 통과하도록 되어 있는 것이고 우측
단의 하이게인 언필터(high gain unfilter) 단자는 입력신호를 저항 하나만 거치고 스
트레이트로 초단 그리드에 연결시킬 때 사용된다.

　오늘날 트랜지스터나 FET(field effect transistor: 전계효과 트랜지스터)로 설계된
하이엔드 프리앰프의 사운드에 익숙한 사람들은 필터나 어테뉴에이터를 거치는 것이
불필요하다고 생각할지 모른다. 그러나 진공관 프리앰프 구사의 묘미는 일견 복잡한
회로를 거치더라도 그 결과가 좋으면 이론보다 실제를 더 중시하는 결과론적인 효과
선택에 있다. 좋은 연주홀에서 뛰어난 기량을 가진 연주자가 펼치는 실황 음악을 갓
잡은 생선을 즉석에서 회를 만들어 먹는 맛에 비유한다면 이 생생한 맛과 비견할 수
있는 경우란 산 채로 잡은 활어를 살짝 기절(녹음)시켰다가 냉장 차량으로 운반한 뒤
(음반 제작) 다시 따뜻한 물에 풀어놓고(레코드 재생) 선도를 유지한 채 조리하여(앰
플리파이어로 증폭) 활어의 신선함을 접시(스피커)에 담아내놓는 노련한 주방장의
솜씨(오디오의 구사)가 빚어내는 맛뿐일 것이다.

　이와 같이 마란츠 2의 입력난의 선택은 'Preamp'라고 표기되어 있는 단자에 어테
뉴에이터와 로우컷(Low-cut) 필터가 달려 있더라도 초단관에 직결된 'High-gain
unfilter'보다 소리가 좋지 않다고 단언할 수 없다. 기술적인 부연설명을 하자면 선류
증폭방식인 트랜지스터 앰프에 있어서는 커플링 콘덴서의 배제가 가능하기 때문에
전 증폭단을 직결하는 다이렉트 커플드(direct coupled) 경향의 설계가 지배적이며
하이엔드 앰프의 경우 거의 모든 프리앰프가 입출력단이 따로 분화(discrete)된 DC
앰프 설계로 만들어졌다고 해도 지나친 말이 아니다.

　만약 트랜지스터에 커플링 콘덴서를 사용할 경우 직류 바이어스 전압이 걸려 있지
않은 상태이거나, 걸려 있더라도 전압이 매우 낮은 상태이기 때문에 신호전압이 주파
수에 비례하는 진동이 일어나 오히려 음질 열화가 심해질 수 있다. 그러나 전압증폭
방식을 취하고 있는 진공관 앰프의 경우 커플링 콘덴서에 이미 100V 이상의 직류 바
이어스 전압이 가해져 있으므로 교류형태인 신호전압이 가해지더라도 직류 바이어
스 전압에 비해 영향이 미미하여 진동이 거의 발생하지 않는다. 오히려 음색과 음질
을 향상시키는 일종의 주방장의 손맛을 좌우하는 3대 요소(출력 트랜스·진공관·커
플링 콘덴서)의 하나로서 작용하게 되는 것이다.

　마란츠 2의 전원부를 살펴보면 8μF의 오일콘덴서와 40μF의 전해콘덴서가 사용되

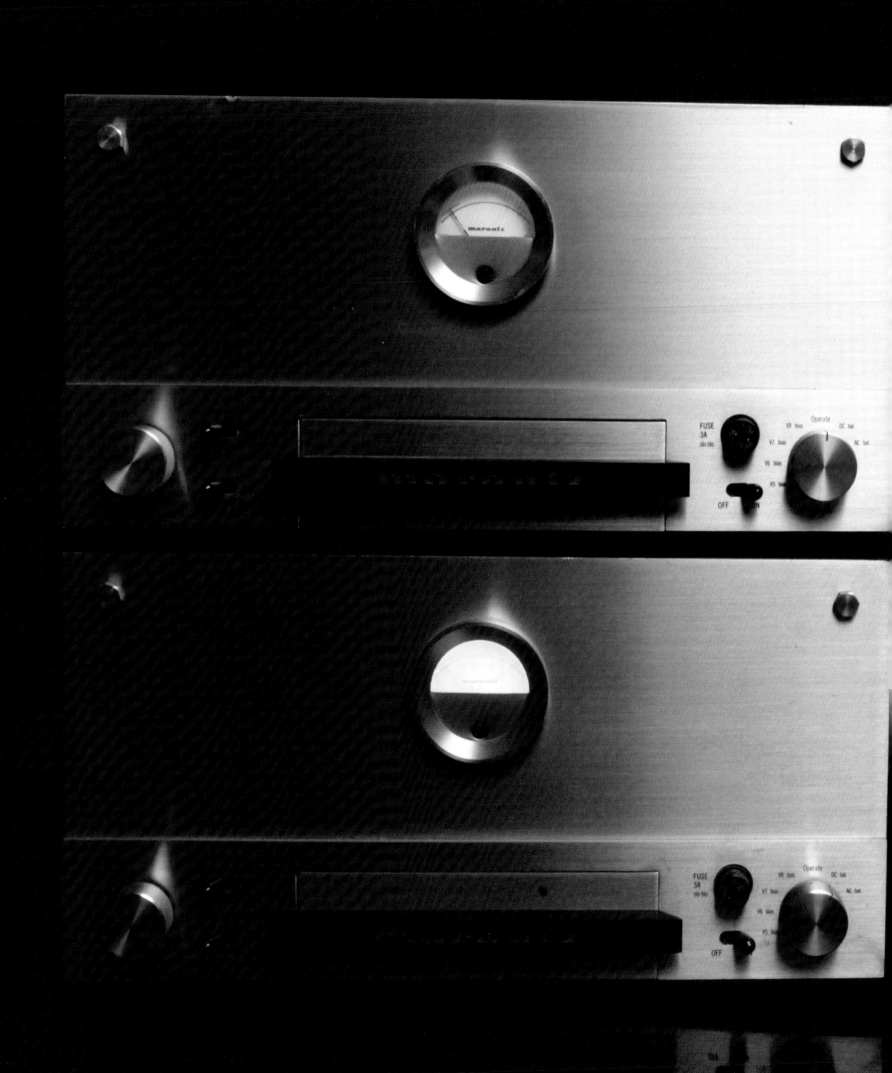

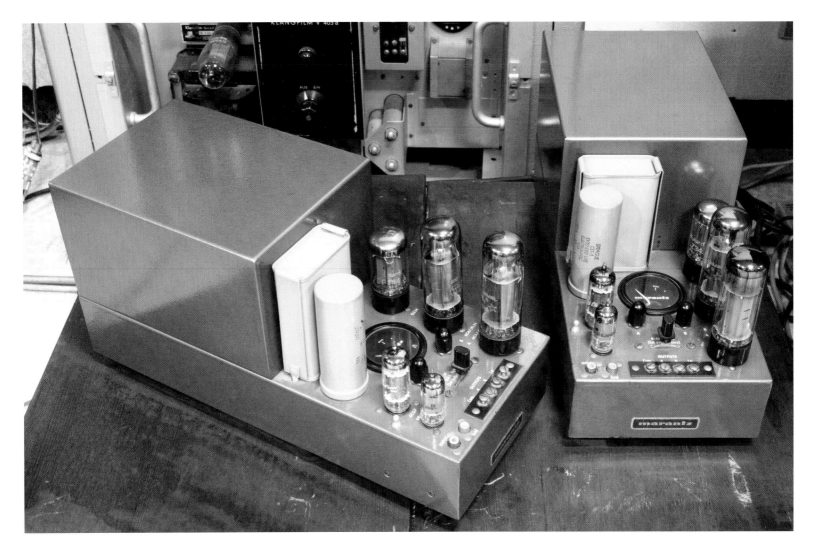

고 있다. 이렇듯 대용량의 콘덴서가 사용된 것은 잔류 노이즈 해소뿐만 아니라 마란츠 특유의 음질과 음색을 만드는 데 크게 기여하고 있는 것으로 보인다. 마란츠 2의 진공관 선택 시 초단관 12AX7은 플레이트에 주름이 있는 텔레푼켄사의 각인관을 쓰고 6CG7은 RCA나 GE사의 관을, 출력관은 영국 멀라드사나 텔레푼켄사의 것이 무난하다. 6AU4 정류관은 구하기는 힘들지만 RCA관을 만날 수 있다면 비교적 오랜 기간 사용할 수 있을 것이다.

마란츠 5와 마란츠 8

피워앰프의 몸체가 앞뒤로 긴 특이한 형상을 하고 있어 매력적으로 보이는 마란츠 5는 1958년 스테레오 레코드가 처음 발매되던 해 시장에 나왔다. 마란츠사의 연표에 따르면 1958년은 모노럴 프리앰프 마란츠 1 두 대를 스테레오로 작동하게 만든 스테레오 스위칭 기기 마란츠 6와 스테레오 프리앰프인 마란츠 7을 만든 해다. 마란츠 5의 회로구성의 기본은 마란츠 2와 거의 같다. 다만, 제작상 소형화시키고자 하는 의도와 병행하여 생산원가 절감을 실현하기 위해 마란츠 2에 있는 여러 부속장치들을 간

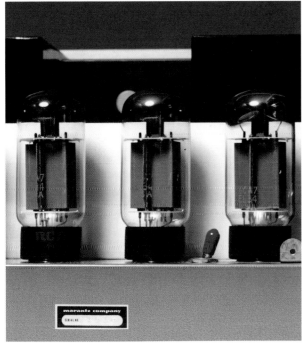

그물망을 벗겨낸 후의 마란츠 9. 출력관으로 6CA7이 장착되었는데 RCA나 GE 사 것 모두 1924년 미국 펜실베이니아주에서 설립된 전문 진공관 메이커 실바 니아(Sylvania)사에서 OEM으로 생산된 것이라 내용은 똑같다. 초단관은 텔레푼 켄사나 멀라드사의 고신뢰관 금장핀 6DJ8을 사용하고 있으며, 캐소드 쌀로우 드라이브관인 6CG7/6BQ7은 GE사나 RCA사의 것을 써도 무방하다. 6DJ8은 넝분 앰프렉스(Amprex)사(1936년 미국에서 설립되었으나 1955년 필립스 산하 로 편입)의 뷰글보이(Bugleboy)나 선별관(금장 핀)을 선택해도 좋다.

략화시키고 출력 트랜스에 부귀환 전용권선 방식을 채택하는 등 전체 무게를 마란츠 2(21.8kg)에 비하여 5kg 정도 줄였다.

마란츠 5의 입력단자는 두 가지가 설계되어 있다. 인풋(input)으로 표기되어 있는 것은 로우컷 필터를 경유하게 되어 있어 멀티시스템의 중고역용 앰프로 사용할 경우를 전제로 설계된 것이라고 생각하는 사람들이 많았다. 그리드(Grid)로 표기되어 있는 것은 필터를 통과하지 않고 초단관의 그리드에 직결되는 것을 의미하는 것으로서 마란츠 2에서의 'high-gain unfilter' 입력단자와 같은 역할을 한다. 마란츠 5의 음색이 마란츠 2에 비하여 조금 강하다고 느껴지는 것은 출력관은 동일하나 초단관이 12AX7에서 6BH6로 바뀐 것과 정류관이 6AU4라는 고전관에서 GZ34(5AR4)로 바뀐 것 때문으로 보인다.

마란츠 8은 1960년 마란츠사가 만든 최초의 스테레오 파워앰프다. 마란츠사는 마란츠 5 두 대를 한 섀시에 집적하여 만든 마란츠 8을 출시한 다음 헤 미란츠 9이라는 70W 출력의 모노럴 구성의 파워앰프를 세상에 선보였다. 그리고 다시 그 이듬해인 1961년 진공관 시대의 마지막 파워앰프 마란츠 8B를 만들었다. 마란츠 8이 미란츠 5와 유일하게 다른 점은 전원 회로로서 마란츠 5가 GZ34 정류관을 사용한 것과는 달리 실리콘 다이오드에 의한 배전압 정류방식을 택했다는 것이다. 즉 초크 코일 전단의 콘덴서가 오일콘덴서에서 전해콘덴서로 바뀐 것 이외에 회로상 특별히 다른 것은 없다.

그러나 그 뒤에 개량 생산된 마란츠 8B의 신호증폭 회로를 보면 마란츠 8과는 많이 차이가 난다. 마란츠 2에서 8까지는 시드니 스미스의 설계에 따른 것이 분명해 보이는 일관된 성향이 있는 반면, 마란츠 8B는 위상 보정회로가 보강된 새로운 부귀환 앰프 설계로 보는 견해가 지배적이다. 우선 출력 트랜스의 부귀환용 권선이 두 조가 되었고, 크로스오비 부귀환 회로를 채택하여 고역 특성이 향상되는 등 동작의 안정성이 높아졌다. 그래서 마란츠 8B는 일반 오디오파일들이 전문 지식 없이 쉽게 사용할 수 있는 범용 진공관 파워앰프의 모범답안이 되었다.

마란츠사의 진공관 앰프와 함께 사반세기를 보내는 동안, 나는 마란츠 2와 8B는 일반적인 스피커 시스템에 대응하도록 만든 범용형 설계이고, 나머지 마란츠 5와 8, 9 등은 멀티형 스피커 시스템 대응용으로 만들어진 것이라는 결론에 도달했다. 그중 마란츠 2는 양쪽 모두에 발군의 실력을 갖추고 있어 파워앰프 중 단 하나만 고르라면 나는 마란츠 2를 선택하는 데 주저함이 없을 것이다.

모든 파워앰프를 제압하는 왕자의 기상 마란츠 9

마란츠 9은 모든 파워앰프를 제압하는 왕자의 풍모를 지니고 태어났다. 이 위풍당당하고 아름다운 앰프는 사울 버나드 마란츠가 생각한 파워앰프의 이상을 현실화시키는 가운데 탄생한 것이다. 마란츠의 외관은 20세기 모더니즘을 구현한 제품 디자인

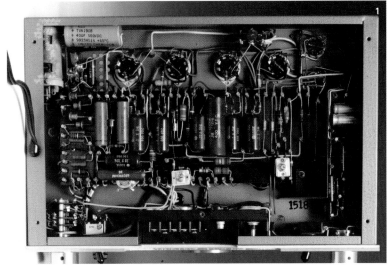
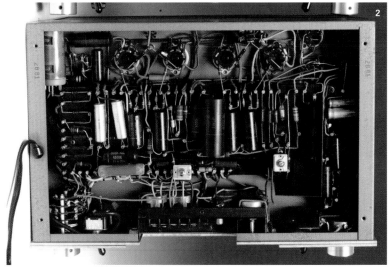

의 정수로서 현대 오디오 기기 디자인을 대표할 수 있는 걸작이다. 이후에 출시된 모든 하이엔드 오디오 디자인을 살펴보면 마란츠 9이 보여주었던 "Less is more: 단순한 것이 더 좋다"는 모더니즘의 디자인 콘셉트에서 한 발도 더 나아가지 못했다고 해도 지나친 말이 아니다.

마란츠 2가 3차원적 구성미학에 있었다면 마란츠 9은 3차원의 구성미를 다시 응축시켜 2차원적인 평면 디자인으로 단순화시켰다. 1960년 미국에서 비교적 큰 파워를 필요로 하는 북셀프형으로 유명한 저능률의 AR3a 스피커가 등장하자 여기에 부합하기 위해 앰프는 대출력화하기 시작했다.

마란츠 9이 발표되고 나서 1년 뒤 매킨토시사도 MC-275라는 채널당 출력 75W의 스테레오 앰프를 발매하게 된다. 마란츠 9은 마란츠사가 전통적으로 파워앰프에 쓰고 있었던 내구성이 뛰어난 6CA7 4개의 출력관을 파라 푸시풀 방식으로 사용하고 있다.

마란츠 9은 일반 소비자용의 파워앰프로서는 드물게 프런트 패널에서 출력관의 바이어스 조정과 스피커 배선의 접속이 이루어지도록 설계되었다. 이는 연결선이나 스피커 선을 교체할 때마다 무거운 앰프를 자주 옮기지 않고도 쉽게 조작할 수 있도록 사용자를 배려한 것이다. 마란츠 9의 입력부는 쌍3극관인 6DJ8을 반씩 사용하여 입력신호를 정상과 역상으로 나누고 있으며, 위상변환 스위치는 프런트 패널에 나와 있다. 멀티스피커 시스템 사용자의 경우 단 한 번의 스위치 조작으로 손쉽게 위상을 바꿀 수 있다. 마란츠 9은 위상 반전회로와 출력관 사이에 캐소드 팔로우 회로를 삽입하여 낮은 임피던스로도 구동되게 설계되었다.

당시 양대 스피커 시스템 메이커였던 알텍과 JBL 역시 스피커 내부 결선 시 우퍼 쪽이 역상으로 결선되었던 것은 유명한 사실이다. 턴테이블의 카트리지도 역상 결선이 많은데 MM 타입의 대표적 카트리지인 슈어(Shure)사나 데카사, MC 카트리지의

1·2 초기 마란츠 9의 콘덴서는 굿올사의 제품이 쓰인 반면 후기에는 스프라그사의 것이 쓰였다. 소리는 굿올이 부드럽고 구수한 반면 스프라그는 명징하고 선이 분명하다.
3·4 건축가 조성룡 씨 사무실의 AR3a 스피커.

대명사인 EMT사의 TSD 시리즈 등의 제품이 역상으로 출시된 반면 덴마크의 오르토폰사와 일본의 데논(Denon)사의 카트리지들은 정위상으로 만들어졌다.

마란츠 9은 용도에 따라 진공관 선택이 달라진다. 일반용으로 쓸 경우 출력관은 멀라드나 텔레푼켄 EL34 같은 유럽제 진공관이 무난하지만 멀티앰프 시스템 중 저역 담당 파워앰프로 사용할 경우 미국 RCA 또는 GE사 제품을 채택하는 편이 단단하고 음악성이 높은 저음을 얻을 수 있다. 초단관인 6DJ8은 앰프렉스(Amprex), 멀라드, 텔레푼켄사의 고신뢰관인 금장핀을 사용하면 SN비가 높아진다. 차선으로 네덜란드 앰프렉스사의 뷰글보이(Bugelboy)를 추천할 수 있는데 음악성도 좋고 SN비가 나쁘지 않다.

오디오 역사의 전당에 자리 잡은 마란츠 9

한때 모든 길이 로마로 통하던 시절이 있었다. 로마 시민들은 그 길이야말로 로마의 풍요를 상징하는 것으로 세월이 흘러도 영원히 사라지지 않을 길이 되리라 믿었다. 그 믿음처럼 로마는 사라졌으되 그 길은 지금도 남아 있다. 아우렐리아 가도, 아피아 가도 등의 이름으로. 어쩌면 로마의 번성에 비유된 만한 앰프가 마란츠 9이다. '마란츠'라는 이름을 불후의 명성으로 이끈 황금의 파워앰프 마란츠 9, 그 자태만 보아도 가슴이 울렁거리던 시절이 있었다. 강력하고 우아한 소리, 사치스러움을 뛰어넘는 오디오 전성기의 금자탑. 이 앰프의 소리와 디자인이 마치 전 세계로 통하는 로마제국의 가도처럼 모든 오디오 음악의 길과 오디오 디자인의 지평을 열어놓았다.

20세기 중반, 황금색 옷을 입은 기계주의 시대의 미학과 모더니즘의 정수가 이 앰프 위에 부어졌다. 실용성과 인간과 기계와의 교감을 갖도록 매주 또는 매달 한 번씩 바이어스를 조정해본 사람만이 느낄 수 있는 내밀한 친교의 장까지 만들어주는 이 자랑스러운 앰프는, 그러나 어떻게 해서도 나의 소유는 되지 않는다. 나와 마란츠 9은 항상 대등한 위치에 선다. 그만큼 존재감이 큰 무생물이 또 어디 있으랴. 매일같이 물끄러미 나는 그를 응시하고, 그 또한 반달같이 뜬 고혹적인 눈으로 지그시 나를 지켜볼 뿐이다.

지난 세기 중엽 '모델 9'이라는 이름이 사람들에게 각인된 지 사반세기가 지난 후, 마란츠가 최초의 프리앰프를 만든 해에 태어난 제프 롤런드(Jeff Rowland)라는 앰프 제작자가 감히 이 '모델 9'이라는 숫자를 다시 쓰고 말았다. 아마 그 역시 프런트 패널을 디자인할 때, 또 9라는 숫자를 명명할 때 수없이 고민했을 것이다. 마란츠 9의 위업을 극복할 수 있을까, 로마를 정복할 수 있을까. 그러나 로마는 수많은 민족의 침입에도 단지 스러져갔을 뿐 그 이름만은 정복당하지 않았다. 로마가 스스로의 로마일 뿐 어느 누구의 로마도 아닌 것처럼, 마란츠 9은 진공관 오디오의 황금기를 구가한 우두머리로서 오디오 역사의 깊은 곳 한가운데에서 영원히 자리 잡고 있을 것이다.

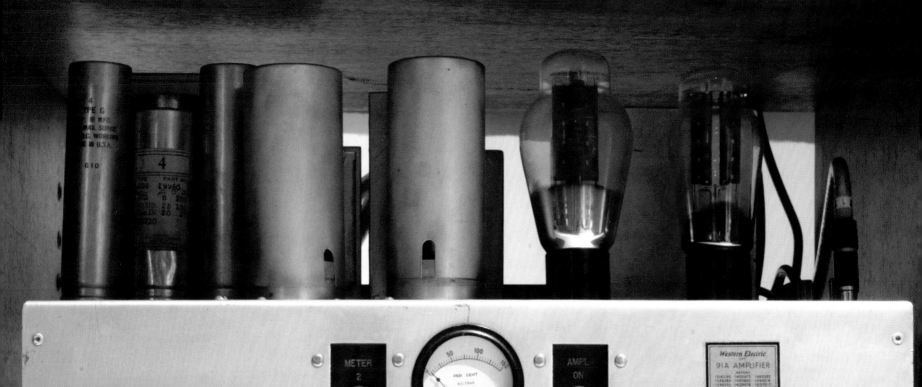

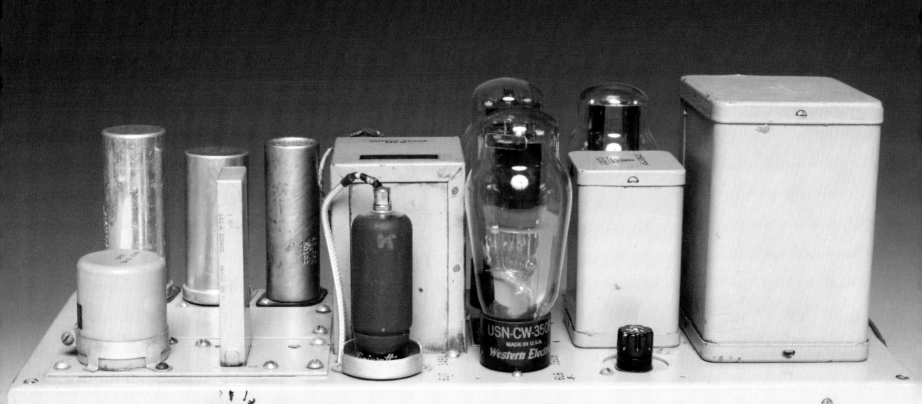

웨스턴 일렉트릭 91A/124C

Western Electric WE91A/WE124C Power Amplifier

WE41-A 앰프 상단에 설치된 웨스턴 일렉트릭의 상징 로고인 고대 이집트 18왕조 파라오 투탕카멘 소년 왕의 무덤에서 발굴된 호루스(Horus)의 날개 장식. 로고 표식 중앙을 자세히 들여다보면 극장의 프로세니엄 아치 속에 웨스턴 일렉트릭사가 주창한 와이드 레인지의 구호 "The Voice of Action"이 새겨져 있다. 1930년대 후반 미라포닉 시스템에서는 "The Voice of New Action"으로 바뀌게 된다.

◀ WE300A 출력관이 274A 정류관과 함께 전면에 나란히 자태를 드러낸 1930년대 웨스턴 일렉트릭사의 대표적 파워앰프 WE91A. 하단의 앰프는 WE350B 푸시풀 124C 파워앰프.

20세기 오디오의 창세기 웨스턴 일렉트릭

웨스턴 일렉트릭(Western Electric)이 만든 토키영화 재생을 위한 극장용 스피커 시스템과 앰프들에 씌워진 주술과도 같은 신화는 이제 거의 실체가 드러나는 시점에 와 있다. 하지만 웨스턴 일렉트릭이라는 세이렌(Siren)에게 붙잡힌 오디오파일들은 오디세이호의 선원들처럼 지금도 전설은 계속된다고 외치고 있다. 그러나 무서운 것은 세월의 힘이어서 뭉게구름처럼 피어오르던 웨스턴의 전설과 신화 사이에서 역사서 신실이라는 내양이 얼굴을 내밀 무렵, 웨스턴의 앰프들은 오디오 숍 진열내에서 아침안개 사라지듯 홀연히 자취를 감추고 말았다. 1990년내 초까지는 그나마 어렵사리 구할 수 있었던 웨스턴 일렉트릭의 스피커와 앰프들은 시간의 힘에 곰삭아버렸거나 남아 있는 것도 웨스턴 팬들의 수집열기 속에서 한번 애호가의 손에 들어가면 좀처럼 시장에 다시 나오기 어려운 것이 현실이다. 요즈음은 올드 마켓이나 빈티지 오디오 경매 사이트에서도 웨스턴의 라벨은 쉽게 눈에 띄지 않는다.

이 책이 비록 자전적 에세이이기는 하지만 20세기 '오디오의 유산'을 책제목으로 부치면서 웨스턴 일렉트릭의 역사를 언급하지 않는다면 그것은 오디오의 기원을 이야기하지 않는 것과 다름없다고 생각했다. 그래서 나는 방대하고 장구한 웨스턴 일렉트릭 역사에서 오디오 부분만이라도 정리해보기로 했다.

웨스턴 일렉트릭(WE)의 역사는 20세기 오디오의 창세기나 다름없다. 웨스턴 일렉트릭의 스피커 시스템과 앰프의 기원은 따로 떼어 설명할 수 없을 만큼 웨스턴 일렉트릭사의 전화사업이나 영화음향 사업과 관련이 깊다.

1832년 미국 뉴욕 대학에서 미술을 가르치던 새뮤얼 모스(Samuel Finley Breese Morse)가 발명한 '모르스 신호'는 멀리 떨어져 있는 세계를 통신망으로 연결하는 놀라운 발명이었다. 모르스 신호 발명 4년 뒤인 1836년 전신기(Telegraph)가 개발되면서 전신사업이 궤도에 올랐다. 1847년 베를린에서도 지멘스와 할스케가 전신기 제조회사(Telegraphen-Bauenstalt Von Siemens & Halske)를 차렸다. 그해

이른 봄 미국 오하이오주의 밀란(Milan)이라는 작은 시골마을과 스코틀랜드의 수도 에든버러에서 나중에 축음기와 전화기를 발명하게 될 아기들이 20일 간격으로 태어 났다. 아기들의 이름은 토머스 앨바 에디슨(Thomas Alva Edison)과 알렉산더 그레 이엄 벨(Alexander Graham Bell)이었다.

이 무렵 미국의 서부 개척시대와 연계한 철도부설 사업과 함께 성장하기 시작한 전신사업은 차츰 미국 전역을 연결하는 새로운 통신사업으로 발전되어갔다. 윌리 엄 오턴(William Orton)이 이끌고 있었던 웨스턴 유니온(Western Union)사를 위 시한 많은 신생 회사들이 국가 전신망 확충사업을 계기로 전신망 가설에 필요한 장 비개발에 본격적으로 뛰어들었다. 1861년 미 대륙 횡단 전신망이 완성되었고, 같은 해 발발한 남북전쟁으로 군통신 수요까지 급격히 늘어나게 되자 통신병과가 군 편 성에 필요불가결한 부서로 급부상하기에 이르렀다. 나중에 웨스턴 일렉트릭의 초 대 사장이 되는 앤슨 스타거(Anson Stager)는 남북전쟁 기간 중 북군의 통신감 (Superintendment of U.S. Military Telegraphs)으로 재임했다. 젊은 시절(1846년) 스타거는 피츠버그 최초의 전신기사로 일한 적도 있었는데, 그때 스타거가 일했던 전 신국의 사환이 훗날 철강왕 앤드루 카네기(Andrew Carnegei)였다는 일화도 전해지 고 있다.

전쟁 후 파괴된 전신망의 복구사업으로 계속 이어진 전신사업의 붐 속에서 오하이 오주 오벌린 대학 출신의 발명가 일라이샤 그레이(Elisha Gray)와 웨스턴 유니온사의 통신기사로 일했던 에노스 바턴(Enos Melancthon Barton)이 장거리 전신사업 장비 개발을 위한 그레이 바턴사(Gray & Barton Company)를 차리게 되었다. 웨스턴 일렉 트릭사는 그레이와 바턴이 동업을 시작한 1869년을 창업연도로 기록하고 있다.

웨스턴 기술연구소가 차려진 이듬해(1870년) 대서양 건너편 스코틀랜드 에든버 러에 살고 있던 알렉산더 그레이엄 벨이 부모와 함께 캐나다로 이주하여 온타리오주 브랜트퍼드에 정착했다. 1872년 벨은 대화재로 시가지 전체가 불타버린 보스턴시의 청각장애학교에서 발음교정사로 일하기 시작했다. 다음 해 보스턴 대학교가 신설되 자 이 대학의 음성언어 학교(School of Oratory)에서 교편을 잡았다. 이 학교는 비록 9년 뒤 폐교되었지만 음성학과 웅변술을 가르치던 벨은 대학에서 주는 단기 연구기 금을 활용하여 미래의 인류 모두가 혜택을 받게 되는 전화기를 발명(1876년)할 수 있 었다.

1 · 2 · 3 웨스턴 일렉트릭의 설립자 일라이샤 그레이와 에 노스 바턴, 그리고 초대 사장인 앤슨 스타거.

벨이 전화기를 발명한 다음 해(1877년) 토머스 에디슨은 은박지를 감은 실린더 식 축음기를 발명하여 포노그래프(Phonograph)라고 이름 붙였다. 벨의 전화기가 발명되기 2년 전인 1874년 볼로냐의 귀족 마르코니(Guiseppe Marconi) 집안에서 는 아들 굴리엘리모(Gulielimo)가 태어났다. 아버지 주세페는 아일랜드의 웩스포 드(Wexford)의 귀족 앤드루 제임슨(Anrew Jameson)의 영애 애니 제임슨(Annie

1·2·3 굴리엘리모 마르코니, 니콜라 테슬라, 에밀 베르리너.

Jameson)을 아내로 맞이했기 때문에 나중에 무선전신을 발명한(1896년) 굴리엘리모 마르코니 혈통의 반은 아일랜드인인 셈이다. 마르코니는 모계 덕분에 연구활동의 근거지로 런던을 택하면서 당시의 새로운 통신과학 이론이 활발하게 전개되었던 미국과 영국의 논문들을 접할 수 있었고, 마침내 유럽과 미국을 무선망으로 이어놓았다.

웨스턴 일렉트릭사와 아메리칸 벨사의 상호협력 체결

한편 그레이 바턴사는 윌리엄 오턴과 함께 총지배인을 맡아 서부전신회사(Western Union)를 운영하고 있던 앤슨 스타거의 권유에 따라 회사를 합쳤다. 그리고 1872년 웨스턴 유니온의 일리노이주 공장을 양도받아 웨스턴 일렉트릭 제조회사를 만들었다. 1876년 일라이샤 그레이가 독자적인 연구 끝에 전화기를 개발했지만 특허신청을 2시간 늦게 하는 바람에 알렉산더 그레이엄 벨사와 법정 소송까지 벌이는 불편한 관계에 놓이게 되었다. 그러나 19세기 통신업계의 '마그나 카르타'라는 대타협을 통하여 두 회사는 서로의 이익을 동시에 추구하는 쪽으로 방향을 잡게 되었다. 웨스턴 일렉트릭사는 아메리칸 벨사와 1881년 상호기술 협력과 투자협정을 체결하고 일리노이주에 전화기공장(Western Electric Company of Illinois)을 설립했다. 이를 계기로 1882년 웨스턴 일렉트릭사는 아메리칸 벨 주식회사의 장비개발과 제조부문을 맡는 협력회사로 정식 출범하면서 후일 아메리칸 벨사와의 대통합을 예고하는 새로운 관계로 발전해나갔다.

1881년 유럽에서는 영국의 헨리 허밍스(Henry Hummings)가 탄소가루를 이용하여 보다 발전된 전화용 트랜스미터(transmitter)를 개발했고, 프랑스에서는 콘덴서형 트랜스미터의 원리가 뤼미에르 전기회사(La Lumière Electrique)에서 최초로 고안되어 전화통신업계의 앞날을 밝게 했다.

1890년 웨스턴 일렉트릭사의 영업은 크게 신장되어 미국 전역의 전신전화망 가설뿐만 아니라 극동아시아까지 손을 뻗쳐 신설된 지 얼마 되지 않은 일본전기회사(Nippon Electric Co.: NEC)에까지 장비를 팔았다. 뿐만 아니라 NEC의 주식매입과 회사경영에도 참여하여 아시아 최초의 합작투자를 하는 등 사세를 크게 확장시켜나갔다. 메이지 유신을 단행한 일본은 서구문물을 경쟁적으로 받아들일 태세가 되어 있어 당시 정보수집과 교류에 적극적인 자세를 보였다. 전화기만 하더라도 벨이 전화기를 발명한 다음 해에 시제품 2대를 구입해서 시험설치할 정도로 새로운 발명품에 대한 관심이 컸을 뿐만 아니라 전화 시스템 도입을 추진함에 있어서도 어느 나라보다 민첩하게 행동했다.

1878년 벨이 전화회사(Bell Telephone Company)를 메사추세츠주에 정식 설립한 지 3개월 뒤 토머스 에디슨은 텅스텐 백열전구를 발명하여 특허를 신청했다. 1884년 미국으로 이민온 크로아티아인 니콜라 테슬라(Nikola Tesla)는 교류발전기와 교

류변압기 그리고 교류모터에 대한 특허를 미국 정부에 신청하고 개발한 기술을 팔기 위해 원매자를 찾아 여기저기 문을 두드리고 다녔다. 이듬해 봄 조지 웨스팅하우스 (George Westinghouse)가 테슬라의 특허를 사들여 1886년 웨스팅하우스 전기(교류발전)회사를 설립하고 에디슨의 직류발전 방식과 치열한 경합을 벌였다. 그 결과 에디슨이 발명한 직류발전은 몰락의 길을 걷게 되었다.

1887년 미국 워싱턴에서 독일 하노버 출신 이민자 에밀 베를리너(Emil Berliner) 가 원반식 축음기를 발명하여 그라모폰(Gramophone)으로 명명했고, 독일에서는 하인리히 헤르츠(Heinrich Rudolf Herz)가 전자파(Hertzian Wave) 전송실험에 성공했다. 전기를 이용한 드릴과 같은 전동공구를 생산하는 아에게(AEG)사가 창립된 것도 같은 해 이루어진 일이었다. 1891년 봄 네덜란드의 필립스 부자(Frederik & Gerald Philips)도 필립스사(Philips & Co.)를 설립하고 백열전구 생산을 시작했다. 1892년 에디슨은 자신의 회사(Edison General Electric Company)를 엘리후 톰슨(Elihu Thomson)과 에드윈 휴스턴(Edwin James Houston)이 설립한 회사(Thomson-Houston Electric Company)와 합병하여 제너럴 일렉트릭사를 설립했다.

웨스턴 일렉트릭사를 산하에 거느렸던 벨사(오늘날의 AT&T사)는 제2차 세계대전 후 한때 미국 전체에서 열한 번째의 매출액을 올리며 종업원이 18만 4,000명에 이른 적도 있는 큰 회사로 성장했고 20세기 첨단산업의 견인차 역할을 한 그룹으로 발전했다. 전신, 전화, 영화산업용 스피커 시스템과 앰플리파이어뿐만 아니라 레이더와 각종 전기 스위치, 진공관 생산에 이르기까지 전기·전자산업과 통신분야에서 선두를 달리던 웨스턴 일렉트릭의 역사에서 특별히 오디오 관련 분야의 것을 추려보면 영화 음향 기기와 진공관 개발이 단연 돋보인다.

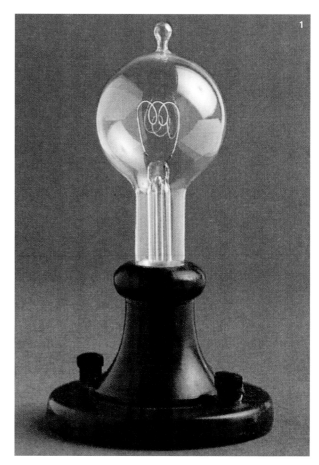

1 초창기 필립스사에서 생산한 백열전구.
2 존 앰브로즈 플레밍이 1904년 발명한 열전도 다이오드를 이용한 세계 최초의 2극 진공관.
3 리 드 포레스트 박사가 1906년 발명한 3극 진공관 오디온(Audion).
4 리 드 포레스트 박사(Dr. Lee De Forest).

3극 진공관 발명과 영화음향의 획기적인 전기

여기서 잠시 영화음향의 기원과 기록들을 더듬어보자. 영상과 함께하는 음성 사운드에 최초로 도전한 기록은 에디슨이 1885년 유성영화를 구상한 지 18년 만에 이루어진 키네토폰(Kinetophone, 1903)이다. 이것은 1893년 에디슨이 발표한 동영상기계 키네토스코프(Kinetoscope)에 자신이 만든 축음기를 비단으로 만든 벨트로 연결시켜 동시에 작동하도록 만든 것이었다. 키네토스코프의 원조 격이 되는 것은 에디슨의 조수 윌리엄 딕슨(William Kennedy Laurie Dickson)이 1891년 개발한 키네토그라프(Kinetograph)였다.

유럽은 파리에서 뤼미에르 형제가 1895년 시네마토그라프(Cinématograph)를 대중 앞에 시연하면서 동영상물 제작기법이 영화제작 산업이라는 비약적 진화단계로 진입하는 출발선에 서게 되었다. 그중에서 선두 그룹에 속했던 파테 형제(Charles and Émile Pathé)와 영상장비 분야에서 경쟁관계에 있던 프랑스의 엔지니어 레옹

고몽(Léon Gaumont)이 1902년에 에밀 베를리너의 그라모폰을 이용하여 디스크 토킹 필름장치인 크로노폰(Chronophone)을 발표했다. 거의 비슷한 시기에 독일에서도 오스카 메스터(Oscar Messter)가 파이프 오르간의 작동원리를 응용, 압축공기를 이용한 옥스테폰(Auxtephone)이라 이름붙인 특별한 스피커(Loudspeaker)를 실험작으로 내놓았고 다음 해인 1903년 디스크 장치에 의한 발성영화 비오폰 톤 빌트(Biophone Ton-Bild)를 개발했다.

이 무렵 지멘스 운트 할스케사와 AEG사가 공동투자하여 전기통신 장비개발을 위한 텔레푼켄사를 탄생시켰다. 미국의 에밀 베를리너는 1897년부터 생산하기 시작한 셸락 레코드의 원반 규격을 키워 녹음 양을 늘려나갔다. 1901년에 그라모폰용 10인치 판을 만들고 이어서 1903년 12인치의 셸락 음반이 출시되었다. 1905년 독일 오데온(Odeon)사는 그라모폰을 위한 양면 레코드를 만들어 연주시간을 배로 늘려놓았다.

영화음향의 회기적인 전기는 1906년에 찾아왔다. 바로 오디오의 출애굽기를 연 예일 대학 출신의 리 드 포레스트(Lee De Forest) 박사가 3극 진공관 오디온(Audion)을 발명했다. 이것은 영국의 존 앰브로즈 플레밍 경이 1904년 열전도 다이오드(Thermonic Diod)를 이용한 2극관 발명을 혁신적으로 발전시킨 것임은 물론이고 에디슨 전구의 형태와 원리를 응용하여 포레스트 자신이 만든 2극 진공관(Diodic Electronic Tube) 실험에 뒤이은 쾌거였다. 리 드 포레스트가 와이어를 지그재그 형태로 구부린 것을 삽입한 최초의 그리드(Grid)에 의해 컨트롤되는 3극관을 발명하자 오디오라는 말이 일반명사화되고 본격적인 오디오 앰플리파이어 시대가 열리게 된 것이다.

같은 해 프랑스의 외젠 로스트(Eugene Augustin Lauste)가 세계 최초의 사운드 트랙식 발성영화시스템 포토 시네마폰(Foto Cinemaphone)을 발명하여 특허를 신청했다. 1910년 다시 프랑스의 레옹 고몽이 4,000명의 청중이 들을 수 있는 쌍나팔 타입의 크로노 메가폰(Chrono Megaphone)을 발표하면서 혼의 크기와 길이에 의해 소리가 증폭된다는 것을 세상에 입증했다. 1911년 영국의 BTH(British Thomson-Houston Co. Ltd.)사는 미국 GE사로부터 텅스텐 전구의 생산특허를 획득한 후 마즈다(MAZDA)라는 상표를 붙여 영국 전역과 프랑스 지역에 판매하기 시작했다.

1915년 벨 연구소의 엔지니어 해럴드 아널드(Harold De Forest Arnold)는 진공관 속의 가스를 줄이고 진공도를 높이는 새로운 제조법으로 대전류 출력이 가능한 대형출력관 제조법에 관하여 특허를 냈다. 그는 트랜스 결합형의 3극 진공관 앰프와 같은 벨 연구소의 에드워드 웬트(Edward Christoper Wente)가 실험제작한 세계 최초의 콘덴서 마이크로폰을 이용하여 이전의 나팔 취입식과 전혀 다른 세계 최초의 전기녹음(Electrical Recording)도 시도했다. 이때 아널드는 사운드를 디스크에 별도로

녹음하고 영상은 필름에 녹화하여 1초에 16장면씩 연속 상영하는 방법을 택했다.

같은 해 독일에서는 지멘스 할스케사의 연구원 발터 쇼트키(Walter Schottky)에 의해 세계 최초의 4극 진공관도 개발되었다. 이때 미국에서는 랄프 하틀리(Ralph Vinton Lyon Hartly)에 의해 진공관식 발진회로가 고안되었고 엘머 커닝햄(Elmer T. Cunningham)은 검파용 진공관(오디오트론〔Audiotron〕으로 명명)을 개발하면서 통신송출용 기기제작에 필요한 회로와 부품들이 하나둘씩 갖추어져 갔다. 1916년 최초의 상업용 오디오 앰프제작이 웨스턴 일렉트릭사와 지멘스 할스케사에 의해 각각 시도되었고 예일 대학 출신의 엔지니어 테오도르 케이스(Theodore Willard Case)는 드 포레스트 박사에게 구입한 3단 증폭 스테이지 오디오 앰프를 가지고 최초의 음성 사운드가 함께 녹음된 광학식 발성영화(Kinetophone: 키네토폰) 제작을 시도했다. 1920년대 후반 미국 영화관에서 선보이게 되는 완성도가 높은 광학식 영상필름(Phonofilm)은 이미 드 포레스트 박사에 의해 1919년 개발되었다.

큰 소리를 내는 라디오 전화기와 최초의 공중방송

1918년 11월 11일 제1차 세계대전이 막을 내렸다. 종전 한 해 전에 유럽의 전선에 뛰어든 미국이었지만 상상을 초월한 전쟁비용은 그대로 국가 채무로 남았다. 1919년 3월 31일 뉴욕시에서 개최된 승리전쟁채권(Victory Loan) 판매를 위한 대중집회에서 전기증폭앰프에 의한 라디오 전화기(당시에는 라우드 스피커라고 하지 않고 리시버〔receiver〕 또는 큰 소리를 내는 라디오 전화기〔Loud-Speaking Radio Telephone: LST〕로 불렸다)로 구성된 최초의 공중방송(Public Adress) 스피커 시스템을 사용하여 뉴욕 파크 에비뉴 상공을 지나는 비행기 조종사의 목소리와 워싱턴 백악관의 우드로 윌슨 대통령의 목소리를 놀라움에 가득 찬 뉴욕시민들 앞에서 선보였다.

같은 해 11월 미국 제너럴 일렉트릭사는 라디오 시대를 대비하기 위해 미국 마르코니(America Marconi)사를 흡수하여 RCA(Radio Corporation of America)사를 설립했고, 1년 뒤 신설 RCA사로부터 방송국 라이선스를 받은 최초의 AM 라디오 시험방송이 피츠버그의 KDKA 방송국(웨스팅하우스 계열사)에서 송출되어 성층권에서 반사되는 라디오 전파를 탔다. 1920년대가 되자 미국 전역에서 본격적인 AM 라디오 방송시대가 열리게 되었고, 에드윈 프라이덤과 피터 젠센이 1917년 샌프란시스코에서 설립한 마그나복스사(Magnavox Company)는 웨스턴 일렉트릭보다 먼저 라디오 수신기를 시장에 내놓았다. 마그나복스사는 무빙 다이내믹 혼과 유사한 보이스 코일형(voice coil type)의 혼이 달린 라디오를 처음 선보였다.

이때 영국 마르코니사의 헨리 라운드(Henry Joseph Round)가 3극관의 그리드와 플레이트 사이에 금속망을 추가하여 제2그리드를 만드는 방법으로 정전용량을 저감시킨 영국 최초의 4극 진공관 FE1을 탄생시켰다.

1·2·3 1918년 캐나다에서 출시된 제품. 프랑스 파테사의 렉토폰 라이선스를 사용하여 생산한 최초의 라우드 스피커(Loud Speaker)라는 이름을 명명한 독립형 스피커.

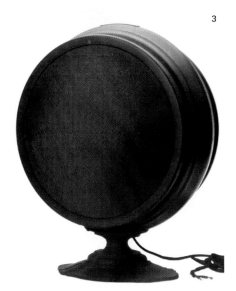

1 1924년 웨스턴 일렉트릭사가 발표한 (이어폰형 또는 밸런스드 아마추어형 스피커에서 발전된) 직접 방사형 46cm WE540 AW 콘형 삿갓 스피커 후면 메쉬(mesh) 속에 있는 것이 구동부다.
2 1918년 7월 2일 캐나다에서 출시된 제품 받침대 내부. 프랑스 파테사의 렉토폰 라이선스를 사용하여 생산한 최초의 라우드 스피커라는 상표가 붙어 있다.
3 1925년 출시된 RCA 100 마그네틱 스피커.

1920년 제1차 세계대전 중 진공관 연구로 특진을 한 젊은 예비역 해군 소령 스탠리 멀라드(Stanley R. Mullard)가 라디오용 진공관 공급을 위한 전문제작회사(Mullard Radio Valve Co. Ltd.)를 런던시 외곽 사우스필드(Southfield)에 차렸다. 멀라드는 나중에(1927년) 회사 주식 모두를 필립스사에 팔았기 때문에 멀라드는 실제로 네덜란드 필립스사의 자회사가 된 영국 필립스사의 상표가 되었다.

1921년 웨스턴 일렉트릭사는 진공관 앰프 위에 종이 혼을 붙인 스피커 부착 리시버 앰프를 제작하고, 다음 해인 1922년 가정용 라디오 수신기를 시장에 선보였다. 이 시기의 앰프라는 것은 라디오 수신기(detector)에 붙어 있는 싱글앰프가 전부였다. 웨스턴 일렉트릭사의 8-A 앰프의 경우 출력이 0.19W에 지나지 않았다. 1921년 11월 11일 미국 재향군인의 날(Armistice Day: 제1차 세계대전 종전기념일), 워싱턴의 알링턴 국립묘지에서 행한 워렌 하딩(Warren G. Harding) 대통령의 연설을 뉴욕과 샌프란시스코 등지에 전화선을 이용한 확성장치로 송출했다. 하지만 3년 뒤인 1924년 재향군인의 날에는 미국 전역에 살고 있는 약 4만 명의 사람들이 라디오로 대통령의 연설을 들을 수 있었다. 이때부터 미국민의 일상은 라디오 수신기 앞에서 아침을 시작하고 잠자리에 드는 '라디오 데이'(Radio Day)의 나날로 변해갔다.

웨스턴 일렉트릭사는 3A와 4A 튜너와 함께 14A(WE7-A 앰프+10D 마그네틱 혼형 스피커 조합)라는 확성장치를 개발하여 라디오 소리를 집 안과 거리에 울려 퍼지게 했을 뿐만 아니라 둥근 삿갓 모양의 콘지로 만든 직접 방사형 마그네틱 스피커 WE540AW(지름 46cm)와 WE548AW(지름 90cm)를 개발하여 혼형 리시버가 내지 못하는 저음재생의 한계에 도전하는 제품도 출시했다. 1922년 미국 RCA사도 배터리로 구동시키는 직렬삼극관 앰프 RCA 01A를 발표했다. 그러나 1920년대의 RCA사는 서류상에만 존재하는 '페이퍼 컴퍼니'(paper company)에 불과했다. RCA라는 이름을 내세워 제품 설계와 제조를 주로 맡은 곳은 제너럴 일렉트릭사와 웨스팅하우스였다. RCA사가 실제로 제품을 생산해내기 시작한 것은 1930년 한 해 전에 사들인 빅터사 뉴저지의 캄덴(Camden) 축음기 공장에서부터였다.

혼에서 직접 방사형 스피커로

1922년 영화제작자 세실 B. 드밀(Cecil B. Demille)은 웨스턴 일렉트릭사가 만든 PA 시스템(마이크로폰 입력 전단 앰프로 1921년 개발한 WE 8-A 앰프가 사용되었고 이것과 파워앰프 WE 9-A가 조합되어 PA 앰프가 구성되었다)을 파라마운트(Paramount) 세트장에 설치했다. 이듬해인 1923년 드 포레스트는 만곡형 혼(exponential horn)에 자석과 코일 및 아마추어로 다이아프램을 작동시키는 혼형 스피커 구상 스케치를 가지고 예일 대학 동문 테오도르 케이스와 함께 시제품을 만들어 뉴욕 리볼리(Rivoli) 극장에서 시연했다. 최초의 혼형 스피커 시제품은 저음이 빠진 빽빽

한 소리의 중음뿐이어서 큰 기대를 걸고 리볼리 극장에 구경온 사람들을 실망시켰다고 기록은 전하고 있다.

같은 해 WE 12-A 혼처럼 뒤가 말린 혼(folded exponential horn)이 스튜어트(Stewart) 교수에 의해 최초로 고안되어 뒷길이가 제한된 공간에서도 긴 음구를 만들 수 있게 되었다. 그러나 그때까지도 좋은 품질의 소리를 만드는 문제는 오로지 전화기의 통화음이 얼마나 잘 들리게 하느냐가 주된 관심사였다. 1924년 진공관 증폭기에 의한 전기녹음 기술이 벨 연구소의 요셉 맥스필드(Joseph P. Maxfield)와 헨리 해리슨(Henry Charles Harrison)에 의해 완성되었다. 이때 녹음용 커터헤드(cutter head)와 재생용 사운드 복스 개발이 활발하게 이루어져 나중에 카트리지 진동계 설계의 토대가 마련되었다. 1925년 생산된 미국 빅터사 최고의 축음기 크레덴자(Orthophonic Victrola Credenza)의 혼도 이 시기 벨 연구소의 해리슨에 의해 개발된 것이다.

제너럴 일렉트릭사의 두 엔지니어 에드워드 켈로그(Edward Washburn Kellogg)와 체스터 라이스(Chester Williams Rice)가 1925년 무빙코일 콘(moving coil cone)으로 만든 최초의 직접방사형 스피커(direct raditor-laudspeaker)는 앞에서 언급한 이런저런 실험들의 축적이 만들어낸 산물이다. 물론 나팔(horn) 없이 큰 소리를 낼 수 있었던 라이스와 켈로그의 스피커는 전기자석(electrically energized magnet) 시스템에 의한 것이다. 곧이어 라이스와 켈로그는 커다란 지름의 종이 콘 테두리를 단단한 철 프레임에 고착시키면 저음이 잘 난다는 것을 알아냈고, 주파수가 높아질수록 소리의 지향성이 생긴다는 것도 발견하여 현대 스피커 유닛 제작의 위대한 지침서를 만들어놓았다. 또한 중고역은 많은 출력의 파워를 필요로 하지 않지만 저역을 내는 대구경의 우퍼를 구동하기 위해서는 높은 출력이 필요하기 때문에 한꺼번에 저역과 고역을 같이 구동시키기보다 주파수를 대역별로 디바이딩하여 앰프를 따로 사용하는 것이 합리적이라는 것도 터득하게 되었다.

스피커 유닛 개발의 여명기에 선구자들의 생각이 여기까지 미쳤다는 것은 얼마나 놀라운 (역사적) 사실인가! 라이스와 켈로그는 콘형 스피커의 창세기를 연 사람들이면서 궁극의 음을 만드는 멀티 스피커 시스템의 정석을 바로 알아차린 사람들이었다. 라이스와 켈로그는 7인치 구경의 진동판으로 저음재생을 실현하여 세상의 이목을 집중시켰다. RK(라이스와 켈로그) 유닛은 1926년 RCA104 필드형 스피커 시스템에 탑재되어 세계 최초의 다이내믹 스피커 시대를 열었다.

한편 중고역을 담당하는 혼형 스피커도 같은 시기 주목할 만한 발전이 있었다. 중고역대의 비교적 높은 주파수는 큰 파워가 필요하지 않지만 지향성을 가지고 있다. 그래서 몇 개의 지향각을 갖는 섹터로 나누는 실험을 한 천재적 파이오니어들의 예지에 힘입어 소리 방향에 따라 지향각들을 균등하게 나눈 멀티 셀을 가진 멀티 셀룰러

1 커다란 지름의 종이콘 테두리를 단단한 철 프레임에 고착시킨 13인치 젠센 M-10형 스피커 유닛. WE(ERPI)에 TA-4151-A를 납품한 젠센이 자사 상표를 부착한 제품으로 만든 것으로 콘지에 주름이 잡힌 코러게이션(corrugation)이 있는 것과 없는 것이 있다(TA-4151-A는 모두 코러게이션이 있다). 오른쪽 부분에 솟아 있는 것은 필드형 전원을 정류하기 위한 정류관 소켓. TYPE80이라는 정류관이 쓰였다.
2 WE25-A 멀티 셀룰러 혼(황인용 씨 카메라타 소재). 24-A 혼이 12셀인 반면 25-A 혼은 15셀.

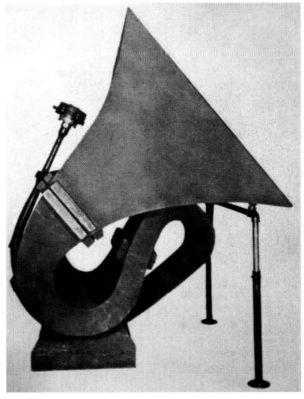

바이타폰을 구성하는 2개의 혼. 극장의 프로시니엄 아치(proscenium arch) 안 상부에 매달린 것이 WE12-A 혼이며, 하부 오케스트라 피트(orchestra pit)에 해당하는 바닥에 숨겨진 것이 WE 13-A 혼으로 모두 초창기의 드라이버 555W가 사용되었다.

혼(multi cellular horn)들이 양산되기에 이르렀다. 대구경의 익스퍼넨셜 혼이 넓은 수평지향각을 가질 때 섹트럴 격벽(sectral dividing wall)을 두어야 혼의 음도(音道)에서 소리가 변형되지 않는다는 생각을 하게 된 것도 이 무렵이었다. 한마디로 혼 제작과 이론에 관한 한 1920년대 후반에 이미 모든 것이 완성 단계에 이르고 있었다.

다만 큰 출력을 낼 수 있는 앰프의 발전이 그때까지 이루어지지 않았으므로 음량을 배가시키는 음향미로형(acoustical labyrinth style)의 인클로저와 커다란 평면 배플을 사용하여 스피커 콘지 뒷면으로 나오는 역위상의 소리 에너지를 더하여 음량을 배가시키는 스피커 시스템들이 개발되기 시작했다. 당시 콘지나 혼을 이용한 오디오 산업 여명기 스피커들 대부분은 영구자석이 아닌 전자식 코일로 구동되었다. 영구자석을 이용한 미국 최초의 스피커 유닛은 1930년 젠센사가 텅스텐강으로 만든 PM1, PM2를 꼽을 수 있으나 세계 최초의 제품은 미국 제너럴 일렉트릭(GE)의 영국 지회사 BTH(British Thomson-Houston)사가 1926년 만들었다는 기록이 있다. 그것은 웨스턴 일렉트릭 14A와 같은 앰프 내장형 스피커로서 1926년 세계 최초로 출시된 미국 RCA사의 필드형 다이내믹 콘형 스피커 RCA104를 영국형으로 개량한 것이다. 당시 BBC 스튜디오에서 국제 라디오 관계자들이 모인 가운데 BTH사가 만든 세계 최초의 영구자석 스피커 시청평가가 있었는데 반응이 매우 좋았다는 기록이 전해지고 있다.

바이타폰은 내 곁에 남겨주오

오디오 여명기의 스피커 유닛에 오늘날 우리가 필드형 또는 필드코일형(field coil type)이라 부르는 전자석을 채택한 이유는 제2차 세계대전 전까지 합금(Alloy) 기술이 발달되지 않아 필드코일이 영구자석보다 더 큰 자력을 만들 수 있었기 때문이었다. 다만 영국은 전력 보급이 미국보다 늦게 이루어진 탓에 1920년대 중반부터 영구자석을 이용한 스피커 유닛 개발이 일찍부터 모색되었다.

1916년 첫 오디오 앰프(정확히 말해서 전화 음성신호 증폭용 앰프)가 제작되기 시작하고 나서 10년 만에 상업용으로 쓸 수 있는 라이스와 켈로그의 스피커 시스템이 개발되자 유성영화 산업은 이때부터 날개를 달았다. 거의 같은 시기 존 드퓨(John Depew)가 정전형 스피커 시스템을 최초로 개발해서 미국 시카고 필름이 제작한 정전형 스피커 시스템을 이용한 영화 몇 편이 만들어졌다. 그러나 혼형 스피커처럼 리볼리 극장에서의 시연은 저음 부족으로 인기는 끌지 못했다. 이때 독일에서도 한스 포크트(Hans Vogt)와 요제프 엥글(Josef Engl)에 의해 정전형 스피커 제작이 시도되었으나 역시 상업용으로 만드는 데는 성공하지 못했다.

라이스와 켈로그가 최초의 스피커를 만든 해인 1925년 새뮤얼 워너(Samuel Warner)는 자신의 극장에 WE사와 캐나다의 소규모 축음기 제조업체 바이타폰

(Vitaphone)사가 협력해서 만든 토키(Talkie), 즉 최초의 동영상 음향장치인 바이타폰 시스템(Sound on disc Vitaphone System)을 설치했다. '샘'이라는 애칭을 가지고 있었던 새뮤얼 워너는 큰형 해리와 작은형 앨버트 그리고 동생 잭과 함께 2년 전인 1923년 워너브라더스 영화사를 설립했다. 워너브라더스사가 설립된 이듬해 메트로사와 골드윈사가 합병하여 만든 대형 영화사 MGM(Metro-Goldwyn-Mayer Inc.)이 생겨나고 뒤이어 또 다른 해리 콘(Harry Cohn)과 잭 콘(Jack Cohn)이 컬럼비아사(Columbia Pictures Inc.)를 설립하자 상대적인 위기감을 느낀 워너 형제들은 기선을 잡기 위해 (웨스턴 일렉트릭사와 합작하기 얼마 전에) 캐나다로부터 바이타폰 회사를 사들였다.

벨 연구소의 에드워드 웬트와 앨버트 투라스(Albert Lauris Thuras)가 워너브라더스사와 협력하여 1926년 개발한 웨스턴 일렉트릭사의 새로운 바이타폰 스피커 시스템에는 100Hz에서 5,000Hz 사이의 대역을 재생시킬 수 있는 WE555W 드라이버가 장착되었다. 바이타폰 시스템은 뒤가 말려 올라간 만곡형의 혼(WE12-A혼: 45×45인치의 개구부를 가진 대형 혼) 하나를 스크린 뒤 정중앙 천장에 매달고 다른 하나(WE13-A 혼: 62.5×42.5인치의 개구부를 가진 밑으로 구부러진 만곡형 혼)는 오케스트라 피트처럼 생긴 영사막 전면 하단에 개구부를 위로 향하여 설치하는 것이었다. 이때 쓰인 앰프는 WE205-D 출력관을 사용해서 만든 WE41과 WE42 앰프의 시제품으로서 최대 출력은 부스터 앰프 가동 시 9.5W 정도였다.

1926년 샘 워너는 이 바이타폰에 앰프를 연결하여 뉴욕 브로드웨이의 워너극장에서 세계 최초로 배경음악이 곁들여진 유성영화 「돈 후안」(Don Juan)을 상연했다. 돈 후안 역은 당대의 미남배우 존 베리무어(John Barrymore)가 맡았지만 영화는 혹평을 받았다. 그러나 사람들은 (대사 없이 배경음악만 들려주었지만) 처음 맛본 훌륭한 음향의 유성영화에 감격한 나머지 『뉴욕 월드』지에 실린 신문기사 내용에 모두 고개를 끄덕였다고 한다. 당시 퀸 마틴(Quinn Martin) 기자가 쓴 영화평의 제목은 "돈 후안은 그대가 가져도 좋아, 그러나 바이타폰은 내게 남겨주오"(You may have the 'Don Juan', Leave me the Vitaphone)였다.

영화 음향기기 대여사업을 위한 ERPI 회사를 설립하다

1930년이 되기까지 웨스턴 일렉트릭사는 라이스와 켈로그 타입의 다이내믹 콘형 스피커 개발보다는 올혼(all horn) 시스템에 관심을 더 기울였다. 1928년부터 상용화된 WE555W 드라이버는 컷오프(cut off) 주파수 대역 75Hz에서 4,000Hz까지 담당하는 고능률의 혼과 결합하여 영상 레코드에 기록된 배우들의 목소리와 배경음악을 훌륭하게 재생시켜 제1기계주의 시대(1st Machine-Age)를 대표하는 제품의 하나로 자리 잡았다.

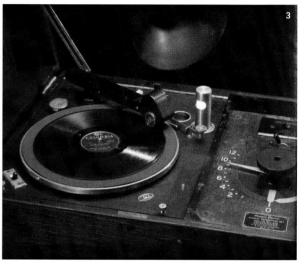

1·2 1930년 이후 토키 녹음용으로 사용된 WE618-A 다이내믹 마이크로폰.
3 웨스턴 일렉트릭사의 레코드 턴테이블과 픽업 암. 초기의 원반 레코드는 1920년대 후반의 초창기 토키 시대에 쓰인 영화 반주용과 토키용, 그리고 일반 음악감상용과 라디오 방송국 프로그램용 등 다양한 목적으로 제작되었다. 사진은 바이타폰 재생용 WE D86850 턴테이블(부속 암은 WE2-A). 픽업 카트리지는 4-A 리프로듀서(초기에는 3-A/4-A 수평형, 후기에는 수직 및 수평이 가능한 9A/다이아몬드, 9B/사파이어 바늘이 부착된 것으로 발전해나갔다). 턴테이블 내부에는 WE7-A EQ가 탑재되어 있다. 4-A 카트리지가 1A(롱암)이나 2A(쇼트 암)과 결합된 것을 203-A 픽업 암 세트라고 불렀다.

1 초기의 전화용 진공관 WE205D. 스틸 베이스는 1924년형이고 베이클라이트 베이스는 1927년형 내부 필라멘트가 리본 형상이다.
2 왼쪽은 RCA 초기 정류관 UX-250(1928년)이며 오른쪽은 필립스사의 250을 변형한 252A(1930년)이다.
3 초창기 노이만의 CMV3. 현대 마이크의 유전자를 모두 갖추고 있는 형상이다.
4 전설의 마이크로폰 노이만 U-47.

1926년부터 유성영화 상연 때 후일 LP 레코드 기원의 단초가 되는 영화 음향기기들이 속속 등장하게 된다. 영화음향 재생장치는 12인치 또는 16인치 크기의 원반 레코드에 기록된 음성을 1분에 $33\frac{1}{3}$ 회전하는 턴테이블 위에 얹어놓고, 영사기와 연결된 연동장치로 웨스턴 일렉트릭사에서 만든 4-A 말굽형 카트리지(픽업장치)로 재생하는 방식이었다. 이때 픽업장치는 레코드 안쪽에서 시작해서 바깥쪽으로 회전하는, 거꾸로 거슬러 올라가는 역연주 방식으로 오늘날의 LP 레코드와 속도는 같았으나 트레이스 방향은 원심력과 반대 방향이 되어 앤티 스케이팅을 걸 필요가 없었다. 원반 소리녹음은 한 면에만 기록되어 재생시간이 8, 9분밖에 되지 않았으므로 두 대의 턴테이블에 번갈아가며 판을 틀어대야 하는 영사실의 음향기사들은 한눈팔 새가 없었다. 당시 레코드판의 조악한 재질과 픽업장치의 중침압(3~6온스, 약 85~170g 정도) 때문에 스물네 번 정도 사용하면 음성녹음 레코드판도 다시 새것으로 바꿔야 했다. 이때 재생되는 소리의 최고역은 4,300Hz였다.

1927년 테오도르 케이스(Theodore Willard Case)와 함께 윌리엄 폭스(William Fox)사가 개발한 2W 출력의 앰프와 배터리로 구동하는 필드형 스피커 시스템으로 구성되었던 20세기 폭스사의 무비톤(Movie Tone) 사운드는 비약적으로 고역이 신장되어 8,000Hz까지 향상되었다. 그러나 불안정한 텐테이블과 픽업 암에서 발생하는 왜곡된 소리(와우 앤드 플러터(wow & flutter))가 많이 발생했고 고역은 잡음투성이였다. 웨스턴 일렉트릭사는 이때 8,500Hz까지 고역을 증진시키는 장치를 개발하는 한편 20세기 폭스영화사와 합작하여 영화음향을 위한 ERPI(Electrical Research Products Inc.)라는 회사를 별도로 설립했다. 같은 해 RCA사는 포토폰(Photophone)이라고 이름붙인 광학식 토키 시스템(Variable Area)을 시연했다. 1927년은 젠센사와 일렉트로 보이스사(앨버트 칸([Albert Kahn]과 루 버로스[Lou Burroughs]에 의해 마이크로폰 개발을 목적으로 미시간주 뷰케넌에서 창립) 그리고 랜싱 제작사가 설립된 해이기도 했다. 유럽에서는 네덜란드의 필립스사가 전자식 라디오에 쓰이는 세계 최초의 5극진공관 B443을 개발 발표했다. 1928년 벨 연구소의 헤럴드 블랙(Harold Stephen Black) 박사는 부귀환(Negative Feedback) 회로이론을 개발하고 미 정부에 특허를 신청했다.

같은 해 AEG사에서 앰프 개발연구원으로 일했던 게오르그 노이만(Georg Neumann)이 독일 최초의 업무용 콘덴서 마이크로폰 CMV3('노이만 보틀' [Neumann Bottle]이라는 별명이 붙여졌다)를 개발하여 고감도 녹음이 가능해졌다. 노이만은 그해 말 에리히 리크만(Erich Rickmann)과 함께 노이만사를 설립했다. 노이만 보틀은 1936년 베를린 올림픽 때뿐만 아니라 제2차 세계대전이 끝날 때까지 큰 개량 없이 쓰인 당시 최고 수준의 콘덴서 마이크로폰으로서 제3제국의 수많은 군중 집회와 선동연설 속에서 노이만사의 이름을 높여갔다. 노이만 보틀은 제2차 세계대

전 후인 1947년 지금까지도 전설의 마이크로폰으로 불리는 가변형 콘덴서 마이크 U-47이 나오기까지 20년간 세계 최고의 고감도 마이크로폰으로 군림했다.

이 무렵 웨스턴 일렉트릭사는 WE205D를 정류관과 출력관으로 사용하는 정격출력 1.9W의 WE41(전압증폭단)과 WE42(파워앰프) 토키용 앰프 시스템을 세상에 선보였다. 이것은 WE43(부스터앰프)과 짝을 이루면 최대 9.5W의 출력을 낼 수 있었다. RCA사 역시 외부 발주로 1920년대 많은 진공관을 개발했고 이에 따라 새로운 앰프들을 시장에 선보였다. 1920년에서부터 10년간 진공관 개발은 매년 새로운 것이 쏟아져나올 정도로 많은 진전을 이루었다. RCA의 UX250이 1928년, PX4가 1929년, PX25가 1930년, 유명한 RCA의 대표 직렬3극관(Direct-heated Triode) 2A3과 845는 1933년에 개발되었다. RCA와 경쟁관계에 있던 웨스턴 일렉트릭사가 300A를 개발하기 시작한 것도 이 무렵이었다. 대표적 현대 출력관 중의 하나인 RCA의 6L6은 1936년에 나왔다. RCA 6V6와 영국 GEC의 KT66은 그 이듬해 개발되었다.

영화관은 오디오사운드의 경이로운 체험관

1928년이 되자 세계는 모두 토키영화 산업에 뛰어들었다. 미국의 웨스턴 일렉트릭사 외에도 RCA사, 덴마크의 피터센(Peterson)사, 프랑스의 고몽(Gaumont)사와 파테(Pathé)사, 영국의 칼레(Kalee)사, 독일의 클랑필름사 등이 각축전에 뛰어들었다. 영상도 1초에 16프레임에서 24프레임으로 바뀌어 채플린이 주연한 초기 희극영화에서 흔히 볼 수 있었던 빠른 동작이 자연스럽고 사실적인 동영상으로 바뀌게 되었다. 1926년 웨스턴 일렉트릭사가 설립한 ERPI는 스튜디오 녹음장비와 할리우드 메이저 영화사들의 사운드 시스템 장비를 공급하는 일에 본격 착수했다. 1928년 월트 디즈

니사가 만든 세계 최초의 애니메이션 영화 「증기선 윌리」(Steam Boat Willie)가 뉴욕의 콜론(Colone) 극장에서 상영되었다.

1928년 혼형 스피커는 대형 스롯(large throat)에 대형 드라이브 콘(large drive cone)이 장착된 만곡형 쇼트 혼(short horn)이 등장하면서 현대적 혼의 모습을 갖추기 시작했다. 여러 개의 리시버와 드라이버가 장착될 수 있는 철제 혼 스롯도 나와 대음량 수요를 충족시켰다. WE555 리시버를 하나 장착할 수 있는 어태치먼트 스롯(attachment throat)을 7-A라 불렀고 두 개의 리시버가 달린 것은 8-A, 리시버 세 개가 달린 것은 16-A, 네 개가 달린 것은 10-A라고 명명되었다. 벨 연구소의 스크랜텀(De Hart G. Scrantom)의 특허로 설계된 커다란 목재 개구부를 가진 대형 혼 WE17-A가 포함된 혼 시스템 WE15-A도 이때 만들어졌다. WE15-A 목재 혼 시스템 다음으로 주목을 끈 스틸 혼 시스템 WE22-A(1935년 발표)에도 WE555 리시버용 어태치먼트 스롯이 세 종류 있었다. 한 개용이 12-A이고 두 개용이 13-A, 세 개용이 15-A로 이름이 붙여져 15-A 혼의 명칭과 혼동되기도 했다.

역설적이기도 세계 대공황기에 영화산업은 폭발적으로 대중의 인기를 끌었다. 옆사람과 따뜻한 체온을 나눌 수 있는 영화관은 추위와 굶주림에 지친 시민들의 생활고를 잠시나마 잊게 해주었을 뿐만 아니라 미래의 꿈과 환상의 세계로 사람들을 인도하여 삶의 희망을 심어주는 곳이기도 했다. 아울러 1930년대 사람들이 오디오사운드의 경이로움을 체험하고 흥분을 맛볼 수 있는 곳은 영화관이 유일했다. 영화와 함께 들려주는 사랑의 속삭임과 분노에 찬 목소리에 따라 사람들은 영화 속의 주인공들과 함께하는 감정이입을 경험하기도 했고 오케스트라와 스윙밴드의 열기 어린 사운드에 심취했다. 1930년대는 문명 영화가 가져다 준 가상 천국이 노래한 시기였다. 영화 음향을 담당하는 오디오는 천상의 소리를 사람들의 기억 속에 각인시켰으며, 그 시대 최첨단의 테크놀로지와 함께하는 수익성 높은 엔지니어링 사업이 되어갔다. 1930년 벨 연구소의 앨버트 투라스는 밀폐된 인클로저에 덕트 구멍을 내어 스피커 유닛 후면의 소리 에너지를 보태면 저음이 보강된다는 것을 알고 최초의 베이스 리플렉스형 인클로저 설계와 함께 베이스 리플렉스 원리에 관한 특허를 신청했다. 그러나 오늘날 우리가 흔히 접하는 밀폐형 인클로저를 실용화시킨 것은 5년 뒤 MGM사의 쉐러 혼을 만든 존 힐리어드였다.

와이드 레인지 시스템과 수리 날개의 상징

1931년 웨스턴 일렉트릭사는 출력관 211 네 개가 파라 푸시풀로 작동하는 19W 출력의 새로운 파워앰프(10-A 앰프 개량형)를 제작했다. 그리고 300Hz에서 3,000Hz까지 재생하는 새로운 중역 전용 드라이버 WE594-A 개발에 착수한 데 이

1 WE42A 앰프 구성은 왼쪽 2개의 진공관이 WE205 출력단, 오른쪽의 같은 WE205는 정류단, 가운데는 플레이트 전류 메타, 하단은 스타팅 스위치.
2 WE41A 앰프. 왼쪽 상단에서 시계 방향으로 (비상시 사용하는) 게인 컨트롤 스위치, 플레이트 전류메타와 필라멘트 전류메타, 필라멘트 전류 컨트롤 놉, 가운데 나란히 붙은 3개의 스위치는 플레이트 전류 누름버튼. 하단부의 직사각형 상자 속에는 3개의 WE239 또는 WE264 정류관이 있다. 오른쪽 하단부에 있는 것은 필라멘트 점화키(자료촬영 협조: 오디오 갤러리).
3 WE의 리시버(드라이버) 594A에 스롯이 붙은 모습. 스롯은 드라이버와 혼(마우스)을 연결해주는 말 그대로 혼형 스피커 시스템의 목구멍에 해당되는 부분이다.
4 WE555 리시버가 붙은 WE15-A 목재 혼 시스템. 전면 마우스 목재 혼 부분이 WE17-A 혼이고 어태치먼트 7-A가 붙은 것 전체를 WE15-A 혼 시스템이라 부른다.

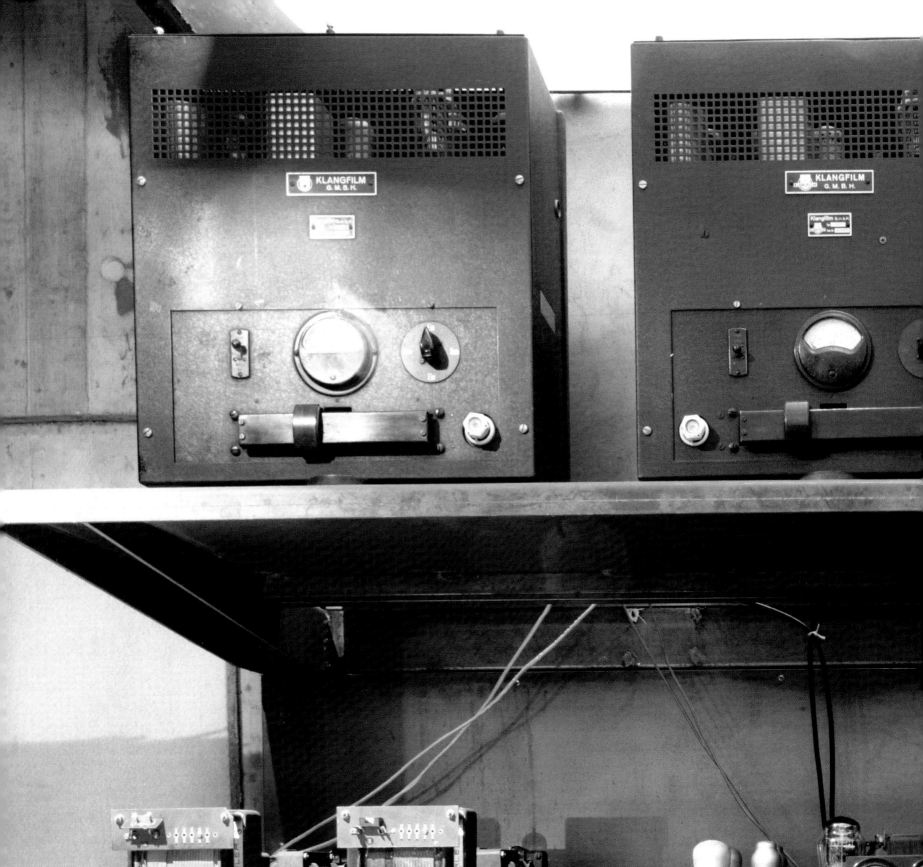

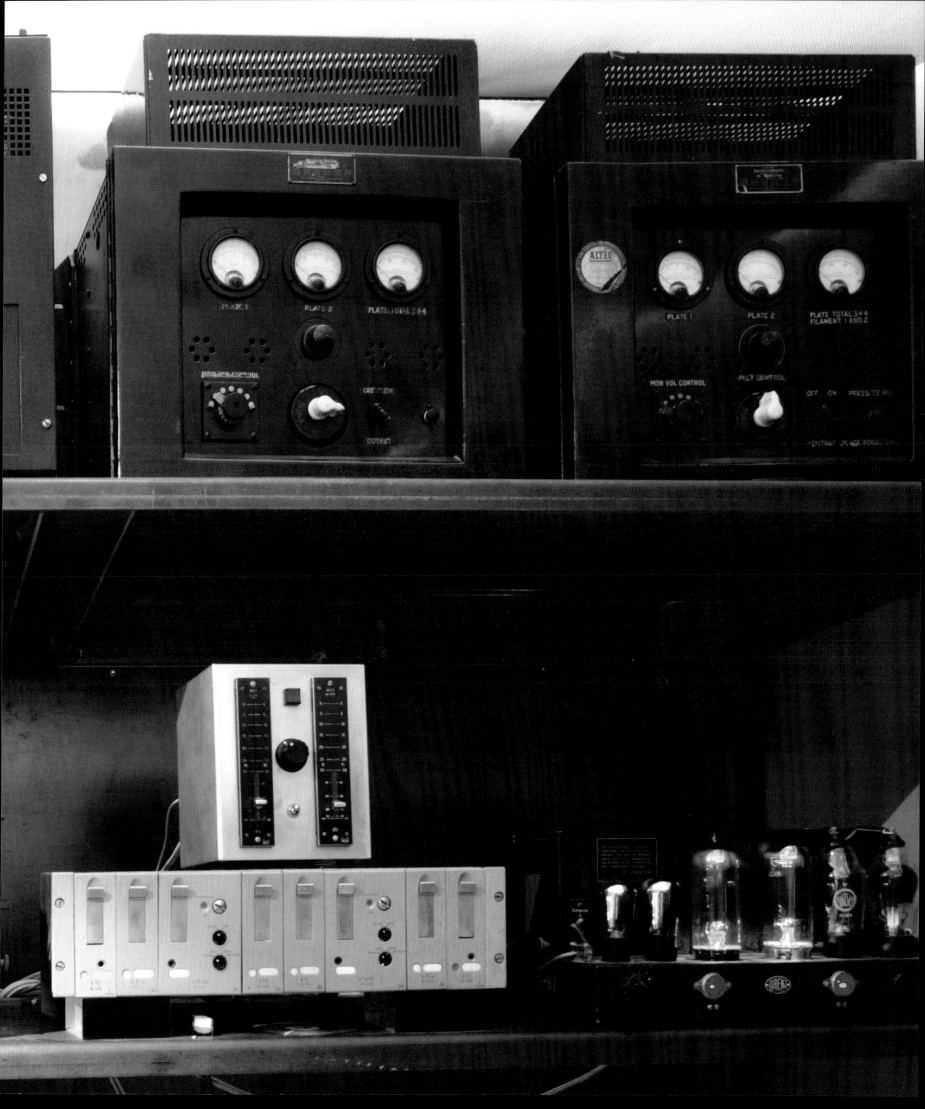

어 저역을 증가시키기 위해 커다란 배플에 에지가 단단히 고정된 (라이스와 켈로그의 이론을 현실화시킨) 40Hz에서 300Hz까지의 저역을 커버하는 우퍼도 새롭게 선보였다. 또한 1929년 벨 연구소의 보스트위크(Lee G. Wostwick: 세계 최초의 돔형 스피커 개발자)에 의해 만들어진 3,000Hz에서 12,000Hz까지의 고역대를 분할담당하는 WE596-A 또는 WE597-A 드라이버를 추가하여 100Hz에서 5,000Hz까지 담당하는 중고역 컴프레션 드라이버 WE555와 함께 3-way 스피커 시스템을 구축했다. 이로써 1930년 초 웨스턴 일렉트릭 음향의 상징처럼 되어버린 와이드 레인지 시스템(Wide Range System)이 탄생되는 모든 여건이 갖추어진 것이다.

와이드 레인지 시스템은 원래 12피트(약 3.6m) 깊이의 뒤가 말린 두 대의 스네일 혼(snail horn)에 달린 WE555 컴프레션 드라이버 두 개와 오픈 배플(open baffle)에 삽입된 네 개의 13인치 콘형 우퍼 TA-4151-A(10.5Ω)로 구성되는 것이 기본이었다. 그밖에 두 개의 트위터가 추가되는 트리플 레인지 시스템도 있었다. WE555 드라이버가 미드 레인지로 쓰인 트리플 레인지 시스템은 1933년 워싱턴 DC의 헌법 홀(Constitution Hall)에서 벨 연구소의 연구원 프레더릭(H. A. Frederik)에 의하여 시연되었다.

1933년 당시의 와이드 레인지 시스템 구성을 좀더 자세히 살펴보면, 저역은 ERPI가 설계하고 콘형 스피커 납품업체인 젠센사가 제작한 교류 105~125V(50Hz~60Hz)로 구동되는 필드형 TA-4151-A 우퍼가 옆으로 긴 평면형 목재 합판 배플(170cm×120cm)에 장착되었다. 중역에는 1926년 에드워드 웬트와 앨버트 투라스의 설계로 개발되어 1931년까지 2만 2,000본 정도가 생산된 WE555W 컴프레션 드라이버와 1928년 이후 개량된 WE555(생산본수 약 4만 5,000)가 작은 사각 상자형의 우드 혼 14A나 합판으로 만든 대형 15A 혼 시스템(혼 단독으로 쓰일 경우 17A로 표기) 또는 철판으로 만들어진 듀얼 리시버 장착 타입의 16A 혼과 함께 쓰였다. 노스캐롤나이나주 호손(Howthorne) 공장에서 생산된 WE555와 일리노이주 벌링톤 공장에서 생산된 WE555W의 차이는 진동판으로 쓰인 다이아프램 재질뿐이다(W 기호는 금속처리 공정기호로서 반열처리된 것을 나타낸다). 전작에는 합금제인 두랄루민이, 후자에는 두랄루민보다 무겁고 단단한 알루미늄이 사용되어 좀더 따뜻한 소리가 났다. 이때 쓰인 크로스오버 네트워크로는 웨스턴 일렉트릭사의 또 다른 하청업체인 모쇼그라프(Motiograph)사가 만든 SE7018이 사용되었고 네트워크 입력 임피던스는 16Ω에 맞추어져 있었다. 필드코일에 직류를 공급하는 장치인 텅가벌브(Tungar Bulb)가 달린 Tungar PSU(TA7351)도 같은 모쇼그라프사의 제품이 사용되었다.

이때부터 웨스턴 일렉트릭사는 와이드 레인지 시스템이라는 아르데코 스타일의 활짝 편 수리 날개 상징과 로고 "The Voice of Action"을 부착하기 시작했고, 경쟁사인 RCA사는 하이 피델리티 시스템(High Fidelity System)이라는 이름으로 시장에

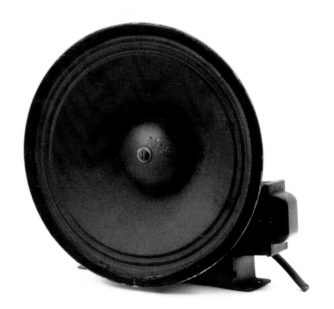

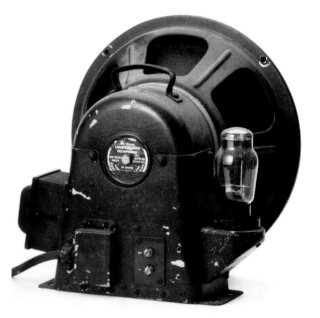

13인치 우퍼 TA-4151의 전면과 후면. 초창기의 스피커 유닛이 전화통신용으로 개발되었기 때문에 '큰 소리를 내는 전화기'(Loud Speaking Telephone)로 명명되었다. 스피커 후면의 필드용 전원 정류관은 WE274B.

▲ 파주 헤이리 마을 황인용 씨가 운영하는 음악감상실 '카메라타'의 오디오 기기 운영실. 왼쪽 상단에 놓인 것은 클랑필름 32611 파워앰프(ED3/AD1 출력관), WE46 파워앰프, 중단 가운데 노이만 V72A 포노 EQ 앰프와 함께 있는 독일 마이어사의 어테뉴에이터, 왼쪽에 클랑필름의 전원공급장치와 WE46의 전원공급장치들. 오른쪽에 있는 것은 1930년대의 독일 로렌츠(Lorentz)사의 LVA20Ⅱ 파워앰프, 출력관은 RV258.

▲▲ '카메라타'에 설치된 WE15-A 혼 스피커 시스템. 그 사이에 있는 것은 스테레오 음원이 장소적으로 하나로 합쳐져 듀얼 모노 시스템이 된 클랑필름-토비스사의 유로넷(Euronet) 스피커 시스템. 카메라타의 WE 올혼 시스템에서는 목재 혼+평면 배플에 장착된 TA-4181 우퍼와 배플 상단에 매달린 WE555 리시버 두 발이 만든 사운드가 어태치먼트 스롯 8-A를 거쳐 WE17-A 혼으로 나온다.

1·2 내부 임피던스(16~25Ω), 허용입력 6W의 WE사 최초의 본격적 드라이버 (당시는 리시버로 불렸다) 555W는 1926년 에드워드 웬트에 의해 개발된 후 약 2만 2,000개가 생산되었다. 초기의 555W 리시버의 백 플레이트는 중앙부가 메쉬(mesh) 타입이고, 후기 555 리시버는 중앙부가 철판으로 막혀 있다. 555족 리시버는 총 6만 7,000개 정도 생산되었는데, 현재 약 1만 개가 일본에 수집되어 있다. 3 WE597-A 리시버(트위터). WE596-A 리시버와의 차이는 중량만 다를 뿐 모든 사양이 같다. 중량은 WE597-A가 6.5파운드로 WE596-A보다 0.25파운드 더 무겁다.

뛰어들었다. 오늘날 웨스턴 일렉트릭 오디오파일들이 15-A 혼 시스템이라고 부르는 와이드 레인지 3-way 스피커 시스템은 이때의 조합을 기본틀로 구성한 것이다. 트리플 레인지 시스템의 저역을 담당하는 우퍼 유닛은 13인치 구경의 TA-4151-A로 초기 시스템과 같으나 때로는 두 조의 유닛을 한꺼번에 사용하여 큰 음량을 만들어낼 수 있었다. 중역에는 합판으로 만든 1.4m×1.4m의 커다란 개구부를 가진 WE15-A 혼 시스템이나 WE22-A 혼이 DC 7V로 작동하는 필드형 드라이버 WE555와 함께 큰 극장에 쓰였고, 높은 수준의 토키의 질이 요구되면서 WE596-A 또는 WE597-A 트위터가 추가되었는데 처음 이 트위터 소리를 들어본 사람들은 음성신호보다 잡음이 더 많이 들린다고 '잡음발생기'라는 별명을 붙여놓았다.

앨런 도워 블럼라인의 스테레오 녹음 발명

웨스턴 일렉트릭의 경쟁자였던 RCA사는 1932년 잠시 동안 최초의 $33\frac{1}{3}$ 회전 레코드를 시장에 내놓았다. 상시간 재생을 원하는 시상의 요구는 어느 시기에나 있었기 때문에 에디슨도 한때 20분간을 재생할 수 있는 마이크로그루브(microgroove) 실린더형 축음기 개발을 시도한 적이 있었지만 가격대가 너무 비싼 탓에 시장성이 없었다. 약 15분 정도를 재생할 수 있었던 RCA 빅터사의 셀락판을 이용한 $33\frac{1}{3}$ 회전반 역시 재생장치가 지나치게 고가였던 까닭에 곧 시장에서 자취를 감추게 되었다. 같은 해 벨 연구소는 레오폴드 스토코프스키(Leopold Stokowski)가 지휘하는 필라델피아 관현악단의 연주 스크리아빈(Skriabin)의 「프로메테우스」(Prometheus)를 세계 최초의 스테레오 녹음으로 만들었다. 셀락이 아닌 혁신적인 재료 셀룰로스아세테이트(cellulose acetate)로 만드는 원반의 다이내믹 레인지는 60dB에 달했으며 10,000Hz까지 고역이 신장된 수준 높은 레코드 녹음이었다. 다만 스테레오 방식은 오늘날의 45/45 방식이 아닌 좌우가 나뉜 음구에 각기 별도로 녹음하는 방법으로 시도되었다. 1933년 워싱턴 DC의 헌법 홀에서 최초의 스테레오 재생 시연회가 펼쳐졌을 때는 좌우 채널뿐만 아니라 중앙의 센터 채널까지 합쳐진 3채널 스테레오 방식이었다. 지금으로부터 88년 전 오디오 여명기 때부터 선구자들이 이미 센터 스피커를 생각해냈다는 것은 놀라운 일이 아닐 수 없다. 그러나 이때 영국에서는 이미 진정한 의미에서의 스테레오 녹음과 재생에 관한 획기적 연구가 이루어져 특허 등록이 진행되고 있었다.

오늘날 우리가 듣고 있는 스테레오 방식의 레코드 대부분은 영국의 천재 엔지니어 앨런 도워 블럼라인(Alan Dower Blumlein)이 1930년대 초에 개발한 45/45 시스템으로 제작된 것이다. 블럼라인은 영국 길드 대학(The City and Guilds of London Institute)을 졸업한 한 해 뒤인 1924년부터 인터내셔널 웨스턴 일렉트릭사(웨스트렉사의 전신)의 국제전화망 건설에 종사하고 있다가 1929년부터 영국 컬럼비아 레코

드 연구소로 직장을 옮겨 전기녹음에 관한 연구를 하게 되었다. 1909년 루이 스털링 (Louis Stirling)에 의해 설립된 영국 컬럼비아사는 1925년부터 미국 벨 연구소로부터 전기녹음에 관한 권리를 사들였던 미국 컬럼비아사로부터 라이선스를 받아 전기녹음 레코드를 생산해내기 시작했고, 보다 발전된 레코드 제작방법을 개발하기 위한 목적으로 자체 연구소를 설립했다. 블럼라인은 라테원반을 만드는 벨 연구소의 전기녹음에 주로 사용되었던 윌슨(P. Wilson)과 웹(G. W. Webb)이 만든 밸런스 아마추어형 녹음용 커터헤더(cutter head)가 무빙코일(MC)형이 아니라는 데 착안하여 (미국 제너럴 일렉트릭의 연구원 라이스와 켈로그가 무빙코일을 이용하여 다이내믹 스피커를 만든 아이디어를 원용한) 무빙코일형 커터헤드를 고안해내기에 이르렀다. 그는 무빙코일형 마이크로폰과 카트리지도 만들어내 1931년부터 1933년까지 영국 정부에 특허를 연속 출원했다. 경이로운 것은 블럼라인의 특허 속에 오늘날 우리가 사용하고 있는 스테레오 45/45 전기녹음 방식이 포함되어 있었다는 사실이다.

영국 컬럼비아사는 1931년 영국 그라모폰(His Master's Voice 레이블)사와 합병하여 세계 최대의 레코드 회사 EMI로 새로 발족하게 되고, EMI사는 세계 최초의 45/45 방식의 스테레오 녹음 특허를 승계하여 소유하게 되었다. 이때 블럼라인의 나이 겨우 30세였다. 블럼라인은 그 후에도 레코드 재질을 개선해서 표면 노이즈 (Surface Noise)를 저감시키는 연구를 계속해나갔다. 그는 제2차 세계대전 기간 영국 공군의 레이더를 개발하는 프로젝트에 참가했고, 1942년 프로토 타입의 레이더를 실험하기 위해 중폭격기 해리팩스에 탑승했다가 엔진고장으로 불시착을 시도한 비행기와 함께 불귀의 객이 되었다. 그러나 블럼라인이라는 한 사람의 천재가 남기고 간 유산 덕분에 1957년부터 인류는 그가 최초 개발한 스테레오 녹음 웨스트렉스 (Westrex) 45/45 방식으로 레코드 문화를 꽃 피우며 스테레오 카트리지가 뛰어난 음질로 재생시키는 아름다운 음악들을 즐길 수 있게 되었다.

MGM 영화사의 엄명—타임 딜레이 현상을 해결하라

다시 무대를 미국의 영화관으로 옮겨보자. 제2차 세계대전 전인 1930년대 전반에는 소출력의 파워앰프를 사용했음에도 불구하고 높은 능률의 드라이버와 대구경 혼의 개발로 앰프 출력이 10W 정도만 되면 커다란 에어 볼륨을 가진 영화관일지라도 극장을 울리는 데 전혀 문제가 없었다. 그러나 화질의 향상에 따라 음향개선의 새로운 욕구가 생겨났다. 이제부터는 음량이 문제가 아니라 음질이 문제가 된 것이다. 특히 MGM 영화사의 음향담당 존 힐리어드는 당시 유행하기 시작한 뮤지컬과 탭 댄스 영화에서 나타나는 타임딜레이(time delay: 시간위상의 불일치로 나타나는 이중음 현상) 때문에 골머리를 앓고 있었다. 1930년대 초반의 웨스턴 일렉트릭이 시장에서 차지하는 영화재생 음향기기 점유비율은 거의 90% 이상이었기 때문에 힐리어드는

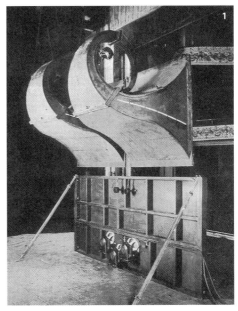

1 1933년 WE사가 개발한 와이드 레인지 3-way 시스템의 후면(*Journal of The Society of Motion Picture Engineers*, p. 254, March 1937).
2 MGM 영화사의 음향담당 디렉터 존 힐리어드.
3 MGM 영화사의 랜싱-쉐러 혼(Lansing-Sherer Horn) 시스템.

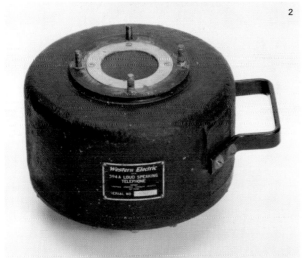

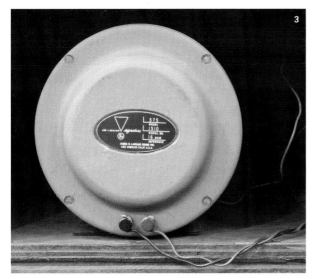

1 랜싱 제작소가 만든 쉐러 혼용 드라이버 284.
2 JBL375의 원조격인 WE594A 드라이버.
3 JBL L375 드라이버.

와이드 레인지 시스템의 근원적 결함을 모두 파악했음에도 불구하고 현실적으로 다른 회사를 물색한다든가 하는 대안을 찾기가 어려웠다. 1933년 MGM사는 결국 웨스턴 일렉트릭사에 문제점 개선을 전제조건으로 새로운 극장 스피커 시스템을 주문할 수밖에 없었다. 힐리어드는 웨스턴 일렉트릭 기술진에게 중역을 담당하는 WE555 드라이버에서 나오는 소리가 12피트(약 3.6m)의 긴 음도를 거치면서 상대적으로 음도가 짧은 저역 드라이버(우퍼)와 8피트(약 2.5m) 차이의 타임딜레이가 생긴다는 것을 지적했다. 또한 우퍼가 평면형 오픈 배플에 조합되어 있어 저음의 왜곡이 심해지고 음상 전체가 불명확하게 되는 현상을 웨스턴 일렉트릭(ERPI) 측에 이야기했다. 그때 힐리어드는 벨 연구소에서 필라델피아와 워싱턴 DC 간 3채널 입체음향 전송(공중전화 방식의 PA 시스템) 실험용으로 쓰일 2-way 올혼 스피커 시스템을 개발한다는 정보를 접하고 있었다. 벨 연구소의 새로운 시스템에는 드라이버 전면에 진동판이 붙어 있는 WE555 드라이버 대신에 진동판이 후면에 붙은 전혀 새로운 컴프레션 타입의 중고역 전용 드라이버가 투입될 예정이었다.

1936년 출시되어 현대 중고역 드라이버의 효시가 된 컴프레션 드라이버 WE594A는 에드워드 웬트가 이 시기에 개발한 것을 원형으로 하여 업무용으로 쓰기 쉽고 대량생산이 가능하도록 소폭 개량한 것이다. 1950년대의 명드라이버 JBL375의 원조격이 되는 WE594A는 그 원형이 전화전송용을 목적으로 개발되었기 때문에 드라이버 후면에 '라우드 스피킹 텔레폰'(Loud Speaking Telephone)이라는 명판이 여전히 사용되었다. 한편 새로운 드라이버에 어울리는 음도가 짧은 멀티 셀룰러 혼(16셀)도 벨 연구소의 웬트가 개발하고 있다고 했고 특히 50cm 구경의 우퍼는 투라스가 설계에 착수하고 있어 새로운 극장 스피커 시스템에 대한 힐리어드의 기대를 한껏 부풀려놓았다. 같은 해인 1933년 10월 하베이 플레처(Harvey Fletcher)와 윌든 먼슨(Wilden A. Munson)은 사람의 가청 주파수 가운데 3KHz와 5KHz 사이의 소리를 가장 쉽게 청취할 수 있고, 동일 음량인 경우 초고역과 저역으로 갈수록 소리를 잘 알아듣기 힘들다는 이론을 그래프로 설명한 등가확성커브(Equal Loudness Curve) 이론의 플레처-먼슨 커브(Fletcher-Munson Curve)를 발표했다.

현대 음향의 표준을 만든 쉐러 혼 프로젝트

오디오 역사에서 지금까지의 사실들을 정리해보면 1930년대 전반에 이미 현대 하이파이 스피커 시스템을 만들어낼 수 있는 단초들이 모두 제시된 셈이다. 즉 이 시기를 전후해서 명료하게 들리는 중역대와 등가의 퀄리티를 지닐 수 있도록 분명한 저역을 내려는 노력에서 개방형 배플 대신 현대 스피커와 같은 인클로저 방식이 처음 도입되기 시작했다. 인클로저 내부에도 혼형 개념의 음도를 만들거나 단순한 박스 형태일지라도 베이스 리플렉스형 스피커 시스템이 구상되었다. 중고역 역시 뒤로 길게 말

린 스네일 혼이나 폴디드 익스퍼넨셜 혼 형태에서 음도가 짧고 극장 내부 형상과 크기에 따라 지향각을 갖는 멀티 셀룰러 혼으로 점차 대체되기 시작했다. 그러나 웨스턴 일렉트릭사의 기술진은 이미 미국 전역의 영화관 기자재 공급을 대부분 선점해버린 자만심에서 MGM의 음향기사 힐리어드가 심각하게 제기한 타임딜레이 해소문제에 대한 해결책을 내놓을 기미를 보이지 않고 시간을 끌어갔다.

거의 같은 시기 힐리어드가 근무하고 있는 로스앤젤레스에서 스피커 제작소를 가지고 있었던 제임스 B. 랜싱은 헐리우드 인근 호텔에서 열리고 있던 1934년도 동영상기술사회(Society of Mortion Picture Engineers: SMPE)에 참석하면서 회의장에 시연용으로 설치된 웨스턴 일렉트릭사의 와이드 레인지 시스템을 살펴보고 있었다. 동행한 랜싱 제작소의 기기설계 컨설턴트를 맡고 있던 존 블랙번(John F. Blackburn) 박사는 웨스턴 일렉트릭사의 와이드 레인지 스피커 시스템에 결함이 많다는 랜싱의 의견에 동의하고 그 자리에서 개선점을 함께 지적했다. MGM사의 힐리어드 부부와 절친했던 (블랙번은 힐리어드의 아내 제세미(Jessaime)와 캘리포니아 공과대학 부설연구소의 동료였다) 블랙번이 와이드 레인지 시스템에 대한 여러 가지 견해를 MGM사의 힐리어드에게 이야기하자 힐리어드는 자신의 상사인 MGM 음향책임자 더글러스 쉐러(Douglas Sherer)에게 즉시 보고했다. 웨스턴 일렉트릭사의 고자세와 음향에 큰 불만을 가지고 있던 쉐러는 힐리어드에게 비용이 얼마가 들더라도 새로운 시스템을 자체 개발하라고 지시했다.

상사의 전폭적 지원에 고무된 힐리어드는 즉시 새로운 스피커 시스템 제작을 위한 드림팀을 꾸려나가기 시작했다. 고능률의 새로운 드라이버 제작을 위해 랜싱 제작소 팀을 끌어들이고 새로운 섹트럴 혼과 인클로저 제작을 담당할 책임자로 MGM 영화사의 무대장치 디자이너 로버트 스티븐스(Robert L. Stephens)를 차출했다. 스티븐스는 대수와 기하학 지식을 총동원하여 근사한 멀티 셀룰러 혼을 영화용 소도구를 제작하는 MGM 제작소에서 만들어냈다. 힐리어드에게 처음 문제해결의 아이디어를 준 블랙번 박사가 새로운 프로젝트에 함께 참여했음은 물론이다. 새로운 스피커 시스템의 크로스오버 제작을 위해 일렉트릭 엔지니어 해리 킴벨(Harry R. Kimbell)도 마지막으로 합류했다. 드림팀의 리더는 물론 힐리어드였지만 그는 상사의 배려와 전폭적 지원에 보답하여 새로운 스피커 시스템 제작을 '쉐러 혼 프로젝트'라 명명했다.

현대 스피커의 원형이자 전 세계 극장의 음향 표준이 된 쉐러 혼 프로젝트는 이러한 우여곡절 끝에 탄생되었다. 쉐러 혼의 전체 기본형태의 디자인은 랜싱이 아니라 힐리어드가 만든 것이다. 힐리어드의 기본 스케치와 RCA사의 해리 올슨(Harry R. Olson) 박사의 도움으로 개발한 W형 폴디드 혼(folded horn)이 들어 있는 상자형 인클로저야말로 쉐러 혼을 현대 스피커의 효시로 만든 포인트다. 특히 쉐러 혼의 특징인 인클로저 측면에 배플 같은 날개를 그대로 존치시킨 것은 힐리어드의 아이디어

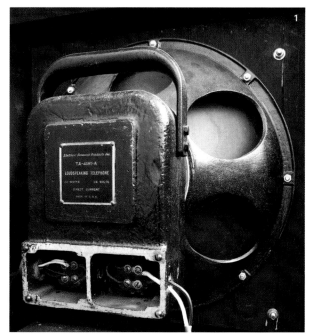

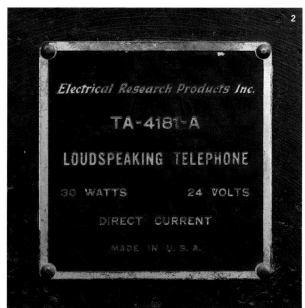

1 미라포닉의 저역용 18인치(1936년 젠센사가 제조하여 ERPI에 납품했다) TA-4181-A 스피커 유닛. 필드 전원(DC 24V/IA)을 사용하는 유닛의 보이스 코일 임피던스는 11.7Ω, 크로스오버는 400Hz이다. M3 스피커 시스템처럼 두 발의 TA-4181-A가 평형 접속될 경우는 6Ω으로 파워앰프와 연결되었다.
2 1930년대 당시 라우드 스피킹 텔레폰으로 불렸던 18인치 필드전원 사용 우퍼 유닛은 이밖에도 TA-4194-A(DC 10V/2.25A)와 TA-4185-A(DC 105V~126V/0.23A)가 있다. TA-4181-A가 WE594-A 드라이버와 조합되는 것에 비해 TA-4194-A는 구형 드라이버 WE555와 짝을 이루는 것이 일반적이었다.

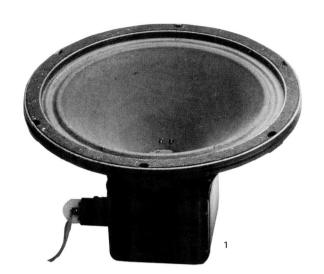

1 랜싱 제작소가 만든 쉬러 혼용 우퍼 15XS.
2·3 RCA사의 포토폰용 쇼트 혼과 콘형 드라이버 MI-1430.

였다. 오늘날 우리가 볼 수 있는 쉬러 혼과 가장 유사한 스피커는 알텍 랜싱사의 극장용 시스템 '더 보이스 오브 더 시어터' A-4와 영국 바이타복스사의 극장용 시스템 바스빈(Bass Bin)이다. 모노럴 스피커 시스템인 쉬러 혼의 외관은 가장 작은 것 형태인 것이 18W5, 중간 크기가 30W5, 가장 큰 것이 75W5 등 극장 크기에 따라 세 종류가 있다. 가장 큰 75W5는 바스빈 두 개를 하나로 합쳐놓은 것과 거의 흡사한 형태다.

드라이버 제작을 담당했던 랜싱 제작소는 필드형 유닛에 2.84인치(약 7.2cm) 폭으로 감은 평탄한 형태의 구리선을 보이스 코일(flat wire voice coil)로 사용하고 2.84인치 구경의 알루미늄 다이아프램을 장착한 외함 크기 3.26인치(약 8.2cm) 구경의 새로운 필드코일 드라이버를 개발하고 나서 드라이버 이름을 보이스 코일의 구경에서 소수점을 삭제한 284로 쉽게 삭명해놓았다. 그러나 1936년 랜싱의 동료 블랙번은 새로운 284 드라이버의 형태와 직경이 당시 벨 연구소에서 개발을 마치고 특허출원한 WE594A와 거의 비슷해서 의장특허 시비가 붙게 될 것을 염려한 나머지 시제품 284의 크기를 약간 늘려 285로 고쳐놓았다. 이것이 오늘날 알텍 마니아들의 전설적 명기로 자리 잡은 알텍 랜싱 288의 원조 탄생의 비사다.

당시 저역용 드라이버로 불렀던 콘형 필드타입의 우퍼 15XS 역시 랜싱 제작사에서 새롭게 개발되었다. 랜싱이 만든 15XS는 나중에 개량된 알텍 랜싱의 515 우퍼의 원형이 되었다. WE사의 와이드 레인지 시스템과 같이 4개의 우퍼가 장착되는 2-way 쉬러 혼은 중고역과 저역 간 타임딜레이 측정치가 0.1초 이내로 무시해도 좋을 만한 수준으로 향상되있다. 음량 크기 역시 ±2dB 이내여서 요즈음 우리가 듣는 극장 음향과 큰 차이가 없는 획기적인 성과를 가져왔다. 즉 수요자인 MGM 영화사가 공급자인 웨스턴 일렉트릭을 한수 가르치는 놀라운 역전극이 벌어진 것이다.

쉬러 2-way 혼 스피커 시스템으로 MGM사는 1936년 아카데미 시상식에서 기술상을 받게 되었다. 나중에 쉬러 혼 시스템은 다이내믹 유닛을 사용, 고역용 소구경 스롯에 여러 개의 칸막이가 있는(Cellular Opening Diaphragm) 혼을 추가한 3-way도 만들어졌다. 쉬러 혼 시스템에서의 크로스오버 주파수는 500Hz였고 싱글 혼 드라이버와 함께 40Hz에서 10,000Hz에 이르는 경이적인 대역을 커버할 수 있었다. 최초의 쉬러 혼 시스템이 시연된 곳은 역시 뉴욕 브로드웨이로서 5,000석 규모의 캐피털 극장이었다. 쉬러 혼과 함께 상영된 영화는 더글러스 쉬러의 여동생 노마 쉬러(Norma Shearer)가 주연한 「로미오와 줄리엣」이었다.

쉬러 혼 시스템은 처음에 12조를 만들어 공급하고 그다음에 MGM 영화사의 직영 영화관(사자좌/Loews Theatre) 150개소에 모두 공급되면서 큰 반향을 불러일으켰다. MGM은 웨스턴 일렉트릭과 RCA사 양측에 공평하게 배분하여 직영 영화관의 음향개선 사업(쉬러 혼 교체작업) 대상극장 75개소씩을 맡겼다. 이를 계기로 웨스턴 일렉트릭과 RCA사 모두 쉬러 혼 시스템의 장점을 습득할 기회를 자동적으로 얻게 되었

1 바이타복스 바스빈 스피커 시스템의 인클로 저는 쉐러 혼의 인클로저를 90。 회전시킨 후 두 짝으로 나눈 것과 거의 같은 모습이다.

2 알텍 A-4 스피커 시스템의 뒷면은 쉐러 혼과 흡사하다. 우퍼를 상자형 인클로저에 납입시키 면서 전면 지향성을 높이기 위해 평면 배플을 날개로 활용한 것은 쉐러 혼이 효시다. 바이타 복스 바스빈도 동일한 원리를 따른 형태임을 알 수 있다.

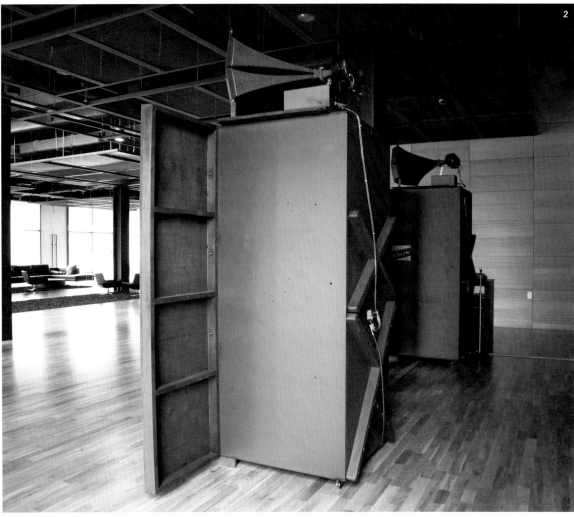

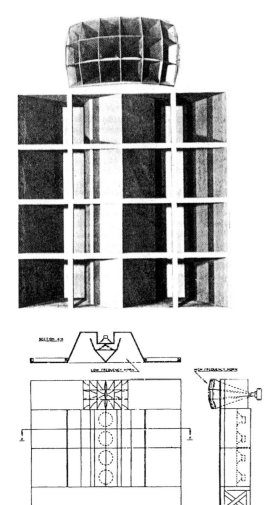

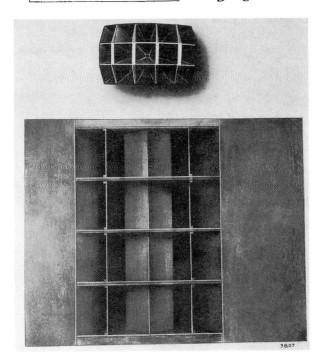

쉐러 혼 시스템의 디자인과 실제.

다. 음향개선 사업이 끝난 영화관에서 MGM의 타이틀 롤이 상영될 때마다 쉐러 혼에서 생생하게 포효하는 사자 울음소리는 MGM의 표상이자 최신 하이파이 음향시설을 자랑하는 극장 사운드의 상징으로 사람들의 기억 속에 각인되었다.

시장 점유율에 안주하고 있던 웨스턴 일렉트릭사와 그때까지 3개의 6인치 풀 레인지 콘형 스피커에 목재 혼을 달아 그럭저럭 포토폰(Photophone)이라는 이름으로 듀얼 레인지(저역: 40Hz~125Hz 유닛 2개, 중고역: 125Hz~8,000Hz 유닛 1개) 음향 시스템의 영화관을 유지하던 RCA사는 커다란 충격을 받고 쉐러 혼 개발을 강 건너 불 보듯 하던 태도를 바꾸지 않을 수 없었다. RCA사는 이미 쉐러 혼의 실험단계에서 기술책임자 해리 올슨 박사를 제작팀에 보내 유닛 4개로 조합된 우퍼 시스템에 폴디드 혼을 추가하여 인클로저 속에 장착해서 사용하는 것이 어떠냐고 제안했을 정도였다.

WE 미라포닉 시스템과 RCA의 포토포닉 시스템

쉐러 혼이 아카데미 시상식장에서 기술상을 받게 되자 웨스턴 일렉트릭도 쉐러 혼 시스템과 비슷한 인클로저+배플 타입의 새로운 극장용 영상오디오 재생시스템을 구성하게 되었다. 쉐러 혼의 중고역 드라이버 285 단발 대신 에드워드 웬트가 새롭게 개량한 WE594-A 2발을 Y형 스롯에 장착하고 멀티 셀룰러 혼을 붙었나. 저역은 극장 크기에 따라 직류 24V로 구동되는 젠센사의 새로운 18인치 우퍼 TA-4181-A 4발 또는 13인치 TA-4151-A 4발을 폴디드 혼과 함께 인클로저에 넣었다. 이와 같이 웨스턴 일렉트릭이 마음을 고쳐먹고 새롭게 내놓은 스피커 시스템을 미라포닉(Mirro Phonic) 시스템이라 명명하게 되었는데 미라포닉의 작명에 대한 유래는 다음과 같다.

일반적으로 거울에 반사된 것처럼 원음과 동일하게 들리기 때문에 미라포닉 사운드라고 이름을 붙였다는 그럴듯한 설이 시중에 유포되어 있으나 미라포닉의 명명은 조금 다른 이유에서 비롯된 것이다. 웨스턴 일렉트릭사에서는 필름에서 변형된 영상과 소리가 나올 경우 영사기 거울의 광축을 변화시켜 바로 조정할 수 있는 새로운 토키 영사 시스템을 선보이면서 미라포닉 시스템으로 이름 붙인 것이다. 즉 그전까지는 거울 없이 다이렉트로 영사한 것에 비해 화상과 음향조정에 진일보한 시스템을 개발해내어 극장의 영사기사들에게 큰 환영을 받았다.

웨스턴 일렉트릭사의 새로운 영상음향 시스템은 기사들이 영화관에 출근하자마자 먼저 사운드를 들어보면 조정할 곳을 바로 알아차릴 수 있는, 유지보수에 획기적인 시스템이었던 것이다. 미라포닉 시스템은 진공관의 접점이 불량인지 진공관을 교환해야 하는지 아니면 단순히 거울의 각도만을 조정하면 되는지를 일별할 수 있는 시스템이어서 영사기사들의 큰 고민거리를 해결해주는 일종의 고장진단 및 조정장치의 역할을 톡톡히 해냈다.

미라포닉 시스템은 극장 크기에 따라 M1(3,000석 이상)에서 M5(800석 이하)까

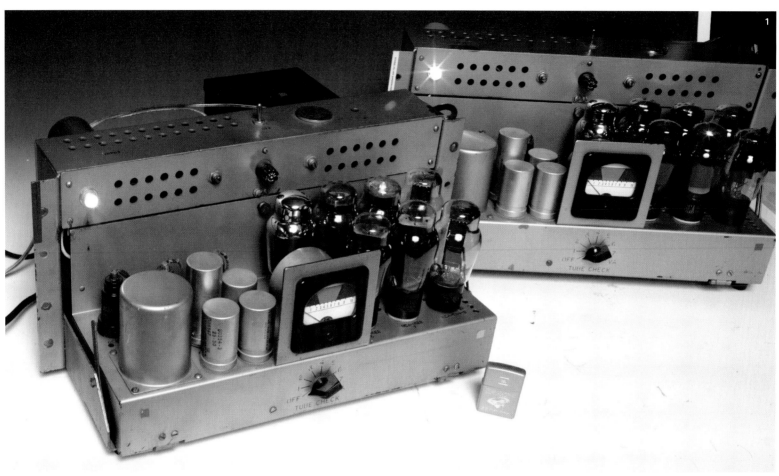

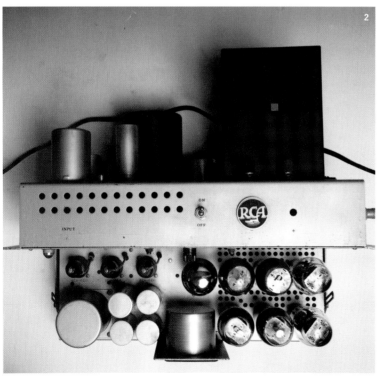

1 전쟁 직전(1940년)의 놀라운 영상의 애니메이션 영화 「판타지아」의 사운드를 만들었던 RCA사의 MI-93554-D 파워앰프. 1622 철관 또는 6L6G 파라 푸시풀 출력관을 사용하여 당시로는 경이적인 20W의 대출력을 만들어냈고, 「판타지아」에는 대역별로 각각 3대의 파워앰프가 사용되었다.

2 MI-93554-D 파워앰프 상부. 전원 트랜스와 출력 트랜스가 앰프 후면에 수평으로 배치되고 전면에 진공관이 배치된 특이한 모습이다. 크기(가로 42cm×세로 42cm×높이 24cm)가 장대하고 무게(40kg) 또한 만만치 않은 RCA사 전성기의 파워앰프다. 왼쪽 인풋 트랜스(원형) 위에 자리 잡은 것은 초단관과 드라이브관, 위상 반전관들로 모두 6J7. 가운데 게터(getter: 진공관 안의 잔류 가스를 흡수시키는 물질)가 빛나는 것은 전압 안정관 RCA874. 오른쪽 출력관 6L6G가 4개, 오른쪽 끝단에 정류관 5U4G 2개.

3 「판타지아」 녹음에 사용한 RCA사의 고성능 리본형 마이크.

4·5 서울 청담동 재즈클럽 '야누스'의 웨스턴 일렉트릭 미라포닉 M3(2-way) 스피커 시스템. 저역용 배플(TA-7376)에는 TA-4181-A 필드형 우퍼가 2발 장착되어 있다. 중고역용은 WE594-A(보이스코일 임피던스 24Ω/크로스오버 1,000Hz) 리시버(우퍼) 유닛 2발과 WE26A 혼이 어태치먼트 슬롯 WE22B와 결합되어 있다(WE26A 혼 뒷면에 'ERPI의 소유'라는 라벨이 함께 붙어 있다). 네트워크는 TA-7444로 크로스오버는 300Hz/-12dB/oct 미라포닉 M3 스피커 시스템의 사운드를 만들어내는 것은 TA-1086-A 파워앰프.

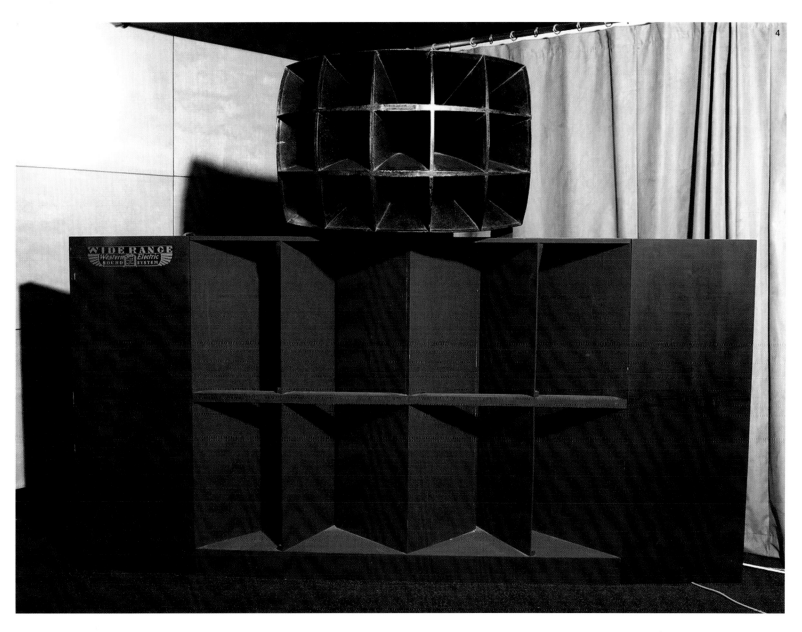

지 5종류가 있었다. 특히 2-way 미라포닉 시스템은 다이포닉(Di-Phonic: 2-way라는 뜻) 시스템이라고 불렀다. 다이포닉 시스템은 극장 크기에 따라 WE594-A 리시버 2발+22-B(더블 스롯)+WE20-A 혼과 함께하는 TA-4181-A 4발이 장착되는 초대형 시스템이 가장 유명했다(WE26A 혼 2발이나 또는 WE24A 혼 2발이 장착된 변종도 있었다). 그다음으로 TA-4181-A 우퍼 2발과 WE26A 혼 또는 WE24A 혼과 함께 쓰이는 WE594-A 단발 리시버 시스템이 중형 극장용으로 사용되었고 TA-4194-A (TA-4181-A와 규격은 같으나 필드 코일 사양이 다름)와 WE24, 25, 26A 혼과 함께 예전의 리시버 WE555가 드라이버로 쓰이는 소형 시스템 M-5도 있었다.

한편 RCA사는 쉐러 혼에 쓰인 랜싱의 드라이버들을 그대로 도입키로 하고 중고역에 285를, 저역에 15XS를 사용했다. RCA는 이때 포토포닉(Photophonic) 시스템이라는 새로운 이름을 내놓았으나 내용상으로 보면 쉐러 혼 시스템을 그대로 복제해서

쓰는 것이나 다름없었다.

이때부터 웨스턴 일렉트릭사는 미라포닉을, RCA와 NBC(National Broadcasting Company)는 포토포닉이라는 이름으로 영화 음향산업 전반에 걸쳐 본격적인 경쟁체제로 돌입하게 되었다. 그러나 1930년대 중반의 통계를 보면 미국 전역의 80% 이상 영화관이 웨스턴 일렉트릭사의 대여장비를 사용하고 있어 10%의 영화시장을 점유하고 있던 RCA가 이를 잠식하는 것은 거의 불가능한 일이 되고 말았다. 월트 디즈니의 만화영화 「뽀빠이」는 미라포닉 시스템 기기로 제작된 반면, 1937년 제작된 「백설공주와 일곱 난장이」들과 1940년 상영된 「판타지아」는 RCA의 개량된 포토포닉(New Photophonic) 시스템으로 만들어졌다. 나중에 RCA는 영화관보다는 영화제작사에 음향기기를 공급함으로써 극장 점유율을 차츰 늘려갔다.

그러나 쉐러 혼에 의해 크게 가르침을 받아 새로 탄생된 웨스턴 일렉트릭의 영화 사운드도 미라포닉 시스템이 마지막 작품이 되리라고는 아무도 예상치 못했다. 약 1,000개의 영화관에 미라포닉 시스템이 보급될 무렵인 1938년, 독과점금지법의 발동(웨스턴 일렉트릭사는 1937년 9월 1일 미연방 정부와 당사자 간 합의(재판상의 화해)에 의해 1년 뒤 스스로 ERPI를 해체하기로 약정했다)으로 웨스턴 일렉트릭(ERPI)의 사운드는 역사 속으로 사라져가고 그 자리를 급조된 웨스턴의 적장자 알텍이 물려받아 법통을 이어가게 되었다.

쉐러 혼의 개발을 전후하여 영상재생용 오디오 산업은 몇 가지 큰 변화를 받아들일 수밖에 없었다. 그 첫째가 신규 앰플리파이어나 스피커 제작소가 여기저기 생겨나 경쟁체제에 돌입하게 됨으로써 오디오 산업이 독자적인 영역으로 발전할 수 있는 기틀이 마련되었다는 점이다. 랜싱 제작소는 물론이고 로버트 스티븐스가 MGM 영화사의 배경 디자인을 그만두고 차린 트루소닉(Trusonic)사 또한 쉐러 혼 제작을 계기로 본격적인 스피커 유닛 제작에 뛰어들게 되었다. 두 회사를 포함한 다수의 군소업체들이 전문 스피커 제작소로 두각을 나타내기 시작한 것도 이 무렵이었다. 둘째로 주목할 일은 고품위 사운드에 대한 새로운 세계에 인류가 눈을 뜨기 시작하면서 오디오 발전의 역사는 여명기를 벗어나 큰 도약기를 눈앞에 두었다는 사실이다. 그러나 세계는 곧 제2차 세계대전의 소용돌이로 빨려 들어가고 있었다.

소규모 극장용 스피커 시스템을 드라이브하는 WE91A 파워앰프

오늘날 주로 일본인들에 의해 드라이버와 앰프가 시대 구분 없이 뒤섞인 웨스턴 일렉트릭 올혼 시스템의 요체를 파악해보면, 스피커 드라이버 유닛과 혼들은 1920년대 후반과 1930년대 전반에 개발된 와이드 레인지 시스템 종류를 사용하면서 스피커 시스템을 구동하는 앰프들은 1930년대 후반의 미라포닉 시스템을 드라이브하던 앰프들과 조합되어 사용하고 있기 때문에 정확히 말한다면, 당시의 웨스턴 일렉트릭사

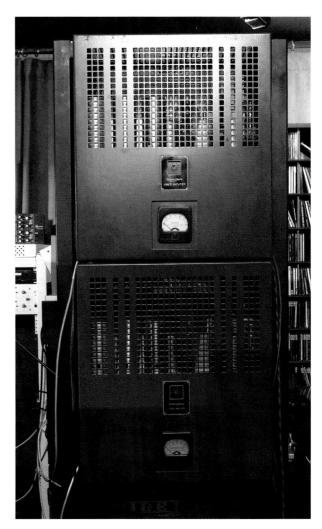

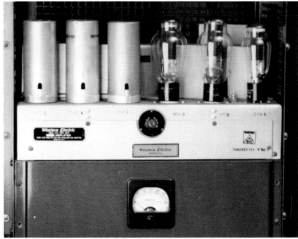

재즈 카페 '야누스'의 WE 미라포닉 M3의 파워앰프 TA-1086A 시스템. 일반적으로 WE300A 출력관을 푸시풀로 사용하는 WE86A 앰프를 KS7486 캐비닛에 수납한 것을 TA-1086A라 부른다. 15W 출력의 WE86A는 입력 전원 트랜스, 인터스테이지 트랜스와 출력 트랜스, 그리고 출력관의 질에 따라 소리가 약간씩 달라지는 예민한 파워앰프다. 전통적 앰프 형태인 트랜스 결합방식에 근대적 CR(콘덴서와 저항) 결합방식을 사용하여 구시대에서 신시대로 넘어오는 과도기적 앰프 회로를 가진 것이 특징이다. 또한 WE사 최초로 전해콘덴서가 사용된 파워앰프이기도 하다. WE86A/B 또는 WE91A/B 앰프의 전해콘덴서의 수명은 10년 정도이므로 경년 변화가 오기 전에 교체해주어야 음질을 보장할 수 있다.

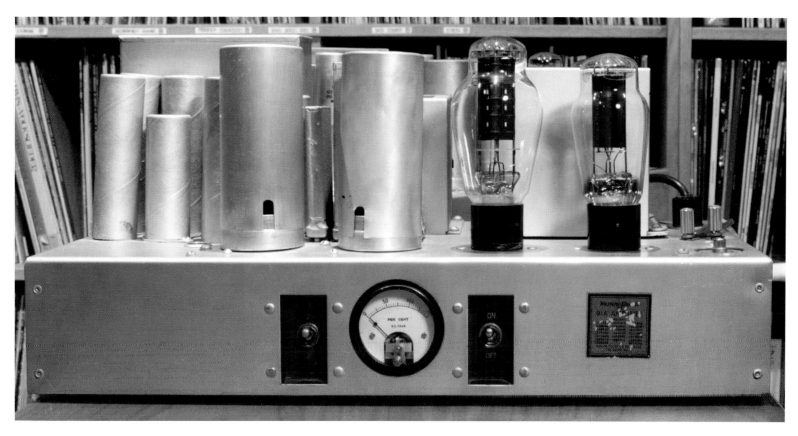

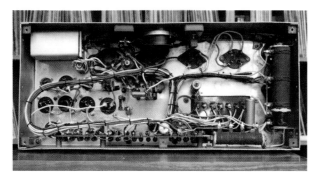

출력 8W의 WE91A 앰프는 1936년 WE500B 토키 시스템의 파워앰프로 발표된 것이다. 전압 증폭관에는 5극관 WE310A가 사용되었으며 WE사 최초의 부귀환 (NFB) 회로로 설계되었다. WE500B 토키 시스템에는 모니터 스피커 TA-4172 와 WE12B 전원공급 장치를 갖추고 있었다. WE12B 전원공급 장치는 극장 무대에 설치된 필드형 메인 스피커 WE555 리시버의 전원공급 장치 TA-4194의 전원뿐만 아니라 영사기의 램프 전원까지도 담당했다. WE91A 중앙의 원형 메타는 300A와 310A의 동작을 검사하는 모니터 기능을 갖추고 있다.

가 제시했던 극장 사운드 시스템의 전형이라고 말할 수는 없다. 오히려 1930년대 후반 미국 내 극장의 실제 상황처럼 구형 모델과 신형 모델이 함께 조합되어 오디오 전용으로 새롭게 변형된 웨스턴 사운드라는 말이 더 설득력을 가질 수 있을 것이다.

WE300A(B) 진공관이 사용된 앰프들은 전술한 바와 같이 대부분 1930년 후반부터 극장에서 사용되었다. 초창기의 웨스턴 일렉트릭 와이드 레인지 시스템을 메인 스피커 시스템으로 사용하고 있던 극장들은 새로 나온 웨스턴 일렉트릭 앰프들과 드라이버를 교체하고 인클로저 등을 보강해서 1930년대 진반 제품으로 구성된 와이드 레인지 시스템을 1930년대 후반에 나온 미라포닉 시스템의 수준과 엇비슷하게 만들어 사용하고 있는 경우도 적지 않았다.

다시 1936년의 극장에서 미라포닉 시스템을 울렸던 앰프 시스템을 조명해보면 중형 크기의 영화관을 커버하는 미라포닉 시스템의 M3, M4(1,500~3,000석)의 주력 파워앰프에 쓰였던 것은 주로 300A(B) 출력관이 푸시풀로 사용되었던 15W 출력의 WE86형 앰프였다. 800석 규모 이하의 소규모 극장용 미라포닉 시스템 M5(오늘날 알텍 A5와 흡사한 크기와 구성이다)는 역시 300A(B)를 싱글 출력관으로 사용하는 8W 출력의 WE91형 앰프 한 대면 충분히 커버할 수 있었다. WE86A(B) 파워앰프는 초단관으로 WE262(Single Ended 전압 증폭용 진공관) 3개와 출력관 300A(B)를 푸시풀로 구성되었고 WE91A(B) 파워앰프의 경우 전압 증폭관으로 5극관 310A 2개와 300A를 싱글 출력관으로 탑재하고 있었다.

1934년경 개발된 WE86A와 2년 뒤인 1936년 개발된 WE91A 앰프는 모두 순수 음악 재생용이 아니라 토키영화의 음성신호를 증폭시킬 목적으로 개발된 것이다. WE91A는 인터스테이지 트랜스와 초크 코일이 없어 WE86A보다 제작원가가 낮았다. WE87(부스터 앰프)과 함께 쓰이는 WE86A 파워앰프가 대극장용으로 개발된 것에 비해 WE91A는 부스터 앰프 없이 독자적으로 사용 가능한, 소규모 극장용 스피커 시스템(WE500B 토키 시스템)을 드라이브하도록 개발된 앰프다.

86B와 91B 앰프에 쓰인 B라는 기호는 출력관의 소켓이 A형(4발핀)에서 B형으로 바뀌었기 때문에 붙여진 이름이다. 300A 진공관은 1933년부터 시제품이 생산되었으며 1935년부터 본격적인 생산이 이루어졌다. 300B 진공관은 1년 뒤인 1936년 이후 생산되기 시작했다. 300B 출력관은 전압 안정기와 같은 파워서플라이에도 사용되었다. 시간이 갈수록 담당 주파수 대역 폭이 넓은 드라이버와 트위터들이 개발됨에 따라 2-way가 기본인 웨스턴 일렉트릭의 미라포닉(다이포닉 시스템: Di-Phonic System)에도 여러 가지 변종들이 나오게 되었다. 또 실내 극장이 대형화하고 자동차를 타고 야외에서 보는 영화관들도 생겨나게 되어 대음량 수요가 많이 늘어났기 때문에 이에 부응하는 초대형 혼과 우퍼 스피커의 저음을 강화하는 본격적인 베이스 리플렉스형 배플이나 대형 인클로저들이 속속 등장했다. 흥미를 끄는 것은 당시 사람들은 녹음기술이 만들어내지 못한 저음부족 현상을 캐비닛이나 스피커 인클로저와 같은 울림통을 이용하여 만든 가상저음으로 극복했다는 사실이다.

후기 미라포닉 시스템의 사양은 50Hz에서 15,000Hz까지 대폭 신장되었지만 여전히 하이파이 녹음과 같은 음원개발은 제2차 세계대전이 발발할 때까지 이루어지지 않았다. 웨스턴 일렉트릭사가 유성영화 상영장치의 공급과 유지관리를 위해 설립한 ERPI사는 1938년 여름까지 2,500여 개가 넘는 미 대륙의 영화관에 영상과 음향기기들을 단 한 개도 팔지 않고 대여만 해주었다. 이것은 모회사인 벨사가 초기 전화 시스템을 미국 땅에 구축할 때 전화기를 팔지 않고 대여해주었던 전통을 따른 것이었다. 그러나 1938년 독과점금지법 발동으로 대여 기간이 영구히 종료되자 ERPI사는 영화관에 1달러만 받고 앰프들을 불하했다. 1달러에 불하한 각종 앰프들의 가격은 지금 2만 달러가 넘는 가격에 거래되고 있다. 물가상승을 감안하더라도 200배의 가격 상승이다.

측정치에 따르면 WE91B 파워앰프는 한 자리 숫자의 왜율을 가지며 50Hz~15,000Hz 대역까지 커버하도록 설계되었다. 그러나 스피커를 잘 매칭시키면 단번에 사람의 마음을 사로잡는 고혹적인 소리를 들려준다. 그리고 부품을 잘 오버 홀(over haul)할 경우 18,000Hz까지도 문제없이 드라이브할 수 있다. WE91B의 원전 스펙(spec)에 있는 8,000Hz까지 재생된다고 표기되었던 것은 당시 영화음향이 필요로 하는 음원의 최고 한계가 8,000Hz였고, 그 이상의 고역이 필요하지 않았기 때문이었다. 당시의

1 WE300A는 1933년 웨스턴 일렉트릭사가 발표한 전력 증폭 3극관이다. 싱글 동작 시 10W의 출력이 가능하여 이전까지의 출력관에 비해 고성능관으로 각광받았다. WE300B는 1936년 시제품이 나온 뒤 1938년부터 본격적으로 WE 파워앰프에 사용되었다. 웨스턴 일렉트릭사는 300A를 5년간 실장 테스트한 후 최대 플레이트 전압을 350V에서 450V로 신장시켜 300B를 만들었다.

당시 WE300A/B 3극관은 진공관 단품으로 판매되지 않았으며, WE 파워앰프에만 사용되어 극장 등에 임대되었다. 시장에 WE300A/B가 유통되기 시작한 것은 1975년 전후 무렵이다. 이 때문에 WE300A/B는 환상의 3극 진공관이라는 신화가 증폭되었고 장구한 수명과 아름다운 자태는 늘 세간의 화제가 되었다.

2 쿼드 ESL-57과 함께한 일렉트로 보이스사의 더 퍼트리션. 알텍사가 업무용 스피커 시스템에 주력한 반면 일렉트로보이스사는 주로 하이파이 가정용 대형 스피커 시스템 개발에 힘을 쏟았다. EV사 스피커들은 중음 이상을 담당하고 있는 혼의 다이아프램이 대부분 페놀수지로 만들어져 독특한 사운드 컬러를 갖고 있다. 더 퍼트리션은 EV사의 기술진 한 사람이 자기 집 오디오 시스템을 구축하기 위해 EV사의 부품(parts)을 가져다 조립했는데 그 결과가 뛰어나 상품으로 개발했다는 숨은 일화가 있다. 더 퍼트리션은 가정용 멀티웨이(4-way) 시스템의 선조 격인 셈이다. 후속 기종으로 15인치 우퍼의 퍼트리션 600이 있고, 30인치 초대형 우퍼를 사용한 퍼트리션 700과 800도 생산되었다.

3 퍼트리션 800 카탈로그, AR 스피커와 같은 북셀프형이 유행하던 시절 EV사 최후의 대형 가정용 스피커 시스템으로 생산된 것. 구성은 30인치(약 76cm) 우퍼(100Hz까지), 중저역 SP12D(800Hz까지), 중고역 스쿼커는 8HD 디플렉션 혼(3,500Hz까지)과 T25A 드라이버, 트위터는 T350(3,500Hz 이상 20,000Hz 까지).

라디오 방송 역시 50Hz에서 8,000Hz까지의 대역만 송신하고 있었다.

그러나 제2차 세계대전 전에도 중고역 스피커 드라이버의 성능은 이미 15,000Hz까지 도달할 수 있었고 녹음용 마이크로폰도 40Hz에서 15,000Hz까지를 커버하고 있었다. WE91B는 특히 디바이딩용 앰프로 설계되었다고도 말할 수 있는데, 몇 년 전에 나는 오디오 동호인의 부탁을 받고 울리기 어렵다고 정평이 나 있는 이탈리아 크레모나의 소누스 파베르(Sonus Faber)사가 만든 과르네리 오마주(Guarnelri-Hommage) 스피커를 오리지널 WE91A와 마란츠 9으로 바이앰핑하여 멋지게 울린 적이 있다.

웨스턴 일렉트릭사운드를 살려낸 일본의 오디오파일들

1950년대 초에 많은 새로운 진공관들이 진보된 이론을 배경으로 신기술과 함께 등장하자 그때까지 정상에 군림하고 있던 WE300B와 같은 직렬3극관들은 퇴위를 강요당한 여왕에게 끝까지 충성을 지키려는 나이 든 충신 같은 사람들이나 찾는 것이 되고 말았다. 전후 하이파이 시대가 열리자 사람들은 너도나도 신기술과 하이파워 그리고 높은 측정 수치를 명확하게 보여주는 새로운 4극 빔관과 5극관 쪽으로 눈을 돌렸다. 제2차 세계대전 기간에 보다 진보된 스타일의 4극 빔관과 5극 진공관들이 속속 출시되었다. 전후세대 출력관의 대표주자 격인 EL34는 필립스사에 의해 1953년에, EL84는 1952년에 영국 필립스사(멀라드사)에 의해 개발되었다. 6550과 KT88은 1954년 영국 GEC사에서 개발된 것이다. 거의 마지막 진공관 세대의 출력관에 해당하는 7591은 1959년, 8417은 1963년에 탄생되었다. 초단 증폭관들 역시 대부분 RCA사에서 개발되었는데 신세대 진공관 앰프에 많이 사용하는 6SN7과 6SL7은 1938년에, 12AX7과 12AU7은 1948년 RCA사에서 처음 생산된 것이다.

그러나 전후 오디오의 황금기가 도래했지만 지체 높고 귀하신 웨스턴 일렉트릭의 300B는 깊은 잠에 빠져든 숲속의 백설공주가 되어갔다. 수십 년의 세월이 흘러가고 사람들이 게르마늄과 실리콘으로 만들어진 트랜지스터라는 솔리드 스테이트 시대의 새로운 스타에 열광하기 시작하면서 웨스턴 일렉트릭의 300B는 점차 사람들의 기억 속에서조차 잊혀져갔다. 깊은 잠 속에서 보내고 있던 백설공주를 깨운 것은 뜻밖에도 백마를 타고 온 미국과 유럽의 왕자가 아닌 일곱 난장이와 같은 역할을 한 일본 사람들이었다.

패전한 일본 국민들은 전후 피폐해진 국가를 재건하기 위해 모든 역량을 모으고 생필품 이외의 지출을 삼갔다. 일본인들은 1950년대와 60년대를 근검절약하느라 허리띠를 졸라매면서 승전국 미국인들이 누리고 있던 오디오의 황금기를 부러운 눈으로 지켜보아왔다. 1970년대 마침내 세계 경제의 우등생이 된 일본의 오디오파일들은 잃어버린 과거를 한꺼번에 보상받으려는 심리에서인지 미국과 유럽 전역에서 앤티크 오디오 수집 붐을 일으켰다. 여기에는 제2차 세계대전 전 영화관에서 즐겨 들었던

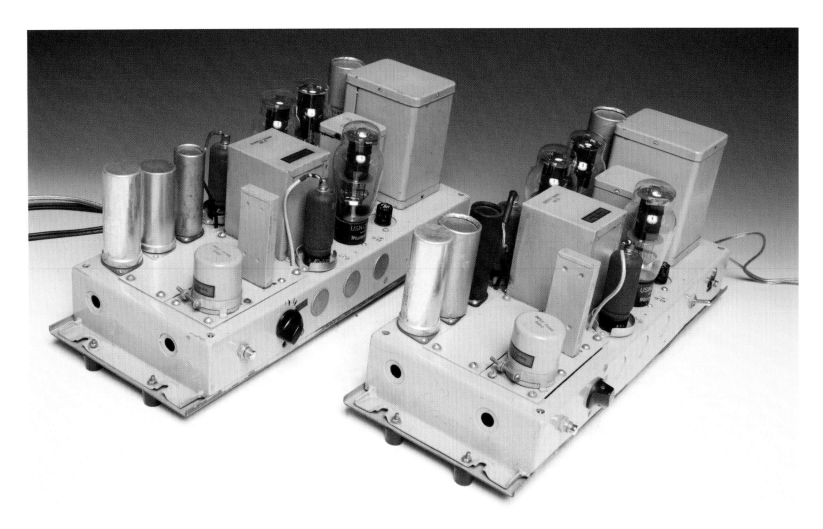

웨스턴 일렉트릭 124C 파워앰프. 초단관은 WE348A 대신 멀라드사의 EF37을 사용했고 정류관 또한 WE274B 대신 RCA사의 5U4G가 장착되어 있다.

웨스턴 일렉트릭 사운드에 대한 추억도 한몫했다. 한때 미국과 유럽의 오디오 평론가들은 옛것에 대한 향수 때문에 용도폐기된 전전의 극장 음향기기들을 구입하기 위해 거액을 지불하는 일본의 오디오파일들을 보고, 도무지 이해하기 힘들다는 표정을 지었다.

1970년대 초부터 1980년 중엽에 이르기까지 헤아릴 수 없이 많은 양의 마란츠와 매킨토시, 피셔와 알텍의 진공관 오디오 제품들이 앤티크 스피커들과 함께 태평양을 건너 일본으로 향했다. 일본으로 떠나는 선화물 속에는 방송국과 극장에서 내구연한이 지나 폐품으로 분류된 웨스턴 일렉트릭사의 제품도 당연히 포함되었다. 영국에서는 탄노이 스피커 유닛과 쿼드사의 진공관 앰프들뿐만 아니라 데카사의 빅토리아 시대풍의 장전축 데코라(DECOLA)까지 실려왔다. 독일 쪽에서는 클랑필름과 텔레푼켄, 노이만과 EMT의 아날로그 관련 제품들이 수집되어 대서양과 인도양을 건너 일본으로, 일본으로 향했다. 바야흐로 일본은 세계 앤티크 오디오의 집산지가 되어가고 있었다.

한편 한국에서는 1970년대 후반 서서히 앤티크 오디오의 물결이 다가와 오디오 숍의 쇼윈도에 진공관 앰프들이 최신 유행의 하이엔드 오디오와 함께 진열되기 시작

1 WE124C 파워앰프를 위에서 본 사진. 왼쪽의 원형 입력 트랜스는 사용하지 않는다. 진공관은 왼쪽부터 초단관 EF37, 출력관 WE350B, 정류관 RCA 5U4G.
2 WE124C 파워앰프의 내부 사진. 수명이 다한 몇 개의 저항과 콘덴서들이 교체된 것이 보인다.

했다. 그러나 대부분 마란츠와 매킨토시와 같은 홈 오디오 진공관 앰프 일색이었다. 스피커는 미국 일렉트로 보이스사의 퍼트리션 시리즈와 JBL사의 파라곤과 하츠필드처럼 오래된 것들이 복고바람을 타고 시장에 나왔다. 영국의 탄노이와 쿼드는 '탄노이를 울려주는 쿼드'라는 말이 유행할 정도로 인기가 있었다.

　웨스턴 일렉트릭이 만든 극장용 오디오 기기에 한국의 오디오파일들이 관심을 가진 것은 1980년 초반 무렵부터였다. 그러나 때가 너무 늦었다. 앤티크 오디오에 열광하는 일본인들을 이상한 눈으로 지켜보던 미국과 유럽의 오디오파일들조차 앤티크 오디오에 대한 관심을 고조시키면서 극동으로 가기 위해 수집된 앤티크 오디오 창고의 문이 서서히 닫히기 시작했고 값은 천정부지로 치솟았다. 일본은 제2차 세계대전 전에 자체 기술로 웨스턴 일렉트릭사의 토키 영화음향 장비들을 대체하거나 수리한 경험이 있는 나이 든 엔지니어들이 있었다. 하지만 한국은 앤티크 기기들의 복원기술부터 배워야 하는 걸음마 단계였다. 결국 웨스턴 일렉트릭의 가격은 일본의 웨스턴 라보(Western Labo)와 같은 앤티크 오디오 숍이 정한 고시에 따라 일본인 기술자들이 내한하여 설치하는 비용까지 부담하는 차마 입 밖에 꺼내기조차 민망한 가격이 되어갔다. 이러한 사정 때문에 시중에 많은 잘못된 전설과 신화들이 생겨났다. 웨스턴 일렉트릭이 토키 영화음향의 재생 목적으로 탄생되었다는 근원조차 잊어버린 채 '궁극의 사운드'라 이름붙인 웨스턴 일렉트릭 전문 숍의 선전과 웨스턴 사운드 마니아들

에 의해 부풀려진 신화와 환상 때문에 많은 오디오파일들이 경제적으로 과도한 출혈을 무릅쓰며 신기루를 좇아나섰던 것이다.

80여 년이 넘도록 현역기로 운용되고 있는 WE124C 파워앰프

현재 나의 음악실에서 현역으로 활약하고 있는 WE124C는 1941년 봄 태평양전쟁이 시작되기 직전 PA용 앰프로 탄생된 것이다. 1985년 봄 나는 운 좋게도 미국에서 거의 신품이나 다름없는 WE124C 모노앰프 두 대를 일런넘버로 구입하는 행운을 얻게 되었다. 하지만 처음부터 이 앰프의 진가를 알고 구입한 것은 아니었다. 나 역시 다른 오디오파일들과 마찬가지로 웨스턴 일렉트릭이라는 이름에 매료되어 한때 WE91(A)B와 WE86(A)B 파워앰프들을 무지개 저편에 있는 오디오의 천국으로 나를 데려갈 엘리야의 불마차쯤으로 생각하고 그 전설과 신화에 편승하는 꿈을 찾아 헤맨 적이 있었다.

WE124C는 4극 빔관인 WE350B 출력관을 푸시풀로 사용하여 정격 12W의 출력을 내는 업무용 파워앰프다. 1939년 첫 생산된 출력관 WE350A와 1940년 개량된 WE350B는 WE124 앰프를 위해 설계제작된 4극 빔관이다. 1940년이 거의 저물어가는 세모 무렵(12월 20일) 동시에 발표된 WE124 시리즈에는 A부터 G까지 많은 변종이 있는데 지금까지 오디오용으로 많이 사용해온 것은 124B와 C 타입이었다. 초단관으로 쓰이는 348A와 정류관으로 쓰이는 274B는 B 타입과 C 타입 모두 변함이 없으나 입력 트랜스가 618B와 618C로 차이가 난다. WE124 파워앰프에 쓰인 고품위의 입력 트랜스는 이것을 (특히 618B와 618C) 별도로 떼어내어 MC 카트리지용 스텝업 트랜스로 사용하는 오디오파일들이 많아지면서 인기를 끌었다.

나는 미국에서 124C를 구입할 당시 한 상자 분량의 웨스턴 일렉트릭사의 350B 진공관도 같이 구입했다. 상자 표면에는 VSN-CW라는 해군용 이니셜이 인쇄되어 있었고 350B 진공관의 카키색 종이박스에는 '과달카날 1943'이라는 스탬프가 찍혀 있었다. 한때나마 처절했던 태평양전쟁 한복판까지 실려갔다 생환한 350B 출력관으로 전후 평화시기의 음악을 즐기게 된 사실에 잠시 숙연해지기도 했다. 나는 36년 넘게 WE124C를 사용해오면서 몇 가지 튜닝방법을 터득하게 되었다. 우선 입력 트랜스를 거치지 않고 신호경로를 단축하면 대역 폭이 넓어진다. 그 이유는 입력 트랜스 618C의 담당대역이 50Hz에서 12,000Hz까지의 음성대역 위주로 출시되었기 때문이다(618A와 618B의 대역은 15,000Hz까지로 618C보다 광대역이지만 청감상 차이는 그리 크지 않다). 그리고 초단관 348A보다 유럽제 진공관 EF37A를 사용하면 음악 재생 시 뛰어난 표현력과 더불어 마음을 사로잡는 호소력을 갖추게 된다.

정류관에는 WE274B 각인관을 쓰는 것보다 RCA사의 구형 항아리관 5U4G를 사용하면 소리를 보다 부드럽게 만든다는 사실을 알았다. 이러한 일반적인 선택과 상궤

에서 벗어나는 진공관 구성을 들여다보면 오디오의 세계에서도 순종교배보다는 이종교배가 때때로 더 좋은 결과를 가져오기도 한다는 속설에 따른 성과라는 사실이 재미있다. WE124C는 헤라클레스처럼 튼튼한 앰프이기도 하다. 나의 WE124C는 36년이 넘도록 출력관을 제외한 모든 진공관은 단 한 번 교체되었을 뿐이다. 출력관 350B는 아직 처음 것을 그대로 사용하고 있다.

이 파워앰프는 동작의 안정성이 세계 최고라고 하여도 이의를 달 사람이 없을 것이다. WE124C의 컨스트럭션 정도면 다음 세기까지도 문제없이 성능이 유지될 수 있을 것 같다. 만든 지 백 년이 지날 때까지도 롱런할 수 있을 만한 앰프를 만들어냈던 웨스턴 일렉트릭이라는 거인의 이름은 작명된 지 175년이 지난 지금도 그 명성이 현재진행형이라 말할 수 있겠다.

웨스턴 유니온사는 지난 2006년 1월 27일 160년간 계속해온 전신사업 서비스를 종료한다고 선언했다.

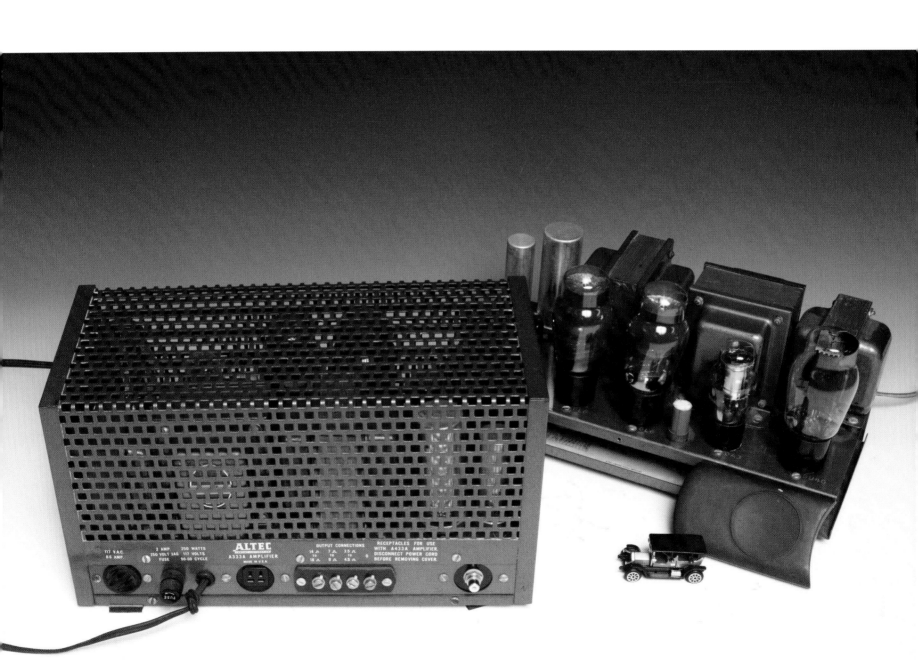

알텍 A333A

ALTEC A333A Power Amplifier

고품위 진공관 파워앰프는 출력 트랜스가 생명

웨스턴 일렉트릭 그룹 산하 ERPI사의 중견 간부 조지 캐링턴(George Carrington)과 콘로우(L. W. Conrow)가 설립한 알텍 랜싱(ALTEC Lansing)사는 전후 미국 업무용 스피커의 역사라 말할 수 있을 만큼 스피커 유닛 발명을 비롯한 기술 개발에 끊임없는 노력을 기울였다. 알텍사라고 하면 일반적으로 스피커 시스템만 생각하기 쉽지만 오디오의 역사에 있어 앰플리파이어의 발전에도 크게 이바지했다는 사실을 아는 사람은 그리 많지 않은 것 같다. 알텍 A333A 앰프를 살펴보기 전에 간단하게 이 부분에 대해서 먼저 알아보기로 하자.

알텍은 제1장에서 전술한 바와 같이 1938년 발효된 독과점금지법 때문에 웨스턴 일렉트릭사의 자회사인 ERPI가 포기할 수밖에 없었던 토키영화 재생 시스템 장비의 제작과 보수 및 유지관리 서비스를 대체공급하는 회사로 설립되었다. 일텍사는 창립 2년 뒤부터 극장에서 사용하는 스피커들과 파워앰프들을 직접 제조하거나 조달하여 OEM 방식으로 웨스턴 일렉트릭사에 납품했으나, 제2차 세계대전 후 봇물처럼 터져 나온 업무용 오디오 시장의 고급화 요구에 따라 보다 넓은 대역과 출력을 커버하는 앰프제작을 시도했다. 이와 함께 수요가 급격히 늘어나는 홈 오디오 시장에도 진출하기 위해 알텍사는 하이파이 파워앰프의 개발에 노력을 경주하게 되었다.

전후 진공관 앰프에서는 출력 트랜스가 거의 모든 비중을 차지할 만큼 중요한 역할을 맡고 있었다. 그래서 하이파이 오디오 여명기에 고품위 파워앰프를 만든다는 것은 곧 양질의 출력 트랜스를 사용한다는 것과 동일한 의미로 통용되었다. 알텍은 1946년 당시 최고 품질의 트랜스 제작사인 피어리스 일렉트리컬 프로덕츠(Peerless Electrical Products)사를 흡수 합병하게 된다. 이 회사는 이전에 웨스턴 일렉트릭사의 300(A)B 싱글 출력관으로 만든 WE91(A)B 파워앰프에 쓰인 출력 트랜스와 전원 트랜스를 납품한 경험이 있었다. 그 외에도 여러 가지 우수한 트랜스를 제조하여 웨스턴 일렉트릭사와 알텍사 제품에 장착시킨 실적을 보유하고 있었다.

피어리스사는 알텍사와 합병한 지 2년 후인 1948년 20Hz에서 20KHz까지 커버

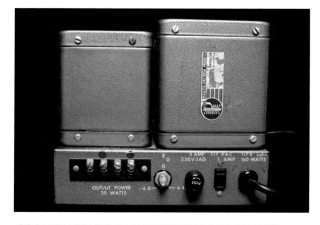

피어리스 전원 트랜스와 출력 트랜스가 탑재된 알텍 랜싱 340A 파워앰프.
◀ 알텍 A333A 파워앰프의 그물망을 씌운 상태와 벗긴 모습. 후방에 보이는 트랜스는 모두 피어리스사 제품이다.

하는 광대역 트랜스를 개발했고, 알텍사는 이 광대역 트랜스를 사용하여 3년 후인 1951년 A333A 앰프를 만들 수 있었다. 피어리스사는 계속해서 1952년 입력 트랜스나 마이크 증폭에 사용할 수 있는 험(hum) 방지용 트랜스의 개발에 성공했고, 1955년에는 미우주항공국(NASA)에서 사용하는 통신용 트랜스까지 개발하여 납품하기도 했다.

아련한 추억의 극장 사운드를 내는 알텍 A333A

알텍 A333A는 과거 알텍사가 극장용 음향 시스템을 제작공급하면서 얻은 기술력과 노하우를 집대성하여 만든 앰프다. 극장용 시스템 제작경험에서 얻은 지향점은 단순하면서도 고성능이고 트러블이 없으며 안정도가 높은 새로운 앰프를 제작하는 것이었다. 이러한 목표 설정으로 알텍 A333A는 자연스러운 음상을 얻을 수 있었고, 능동소자의 수를 줄이게 되어 앰프의 컬러레이션(coloration)을 극력 억제할 수 있는 부수효과를 얻었다.

알텍 A333A 파워앰프는 이전의 비슷한 구성으로 된 알텍 127 시스템을 개량한 것인데 5극관 6SJ7/5693과 3극관 6J5를 직결하고 6J5를 PK 분할한 후 곧바로 출력관 6L6G를 구동하는 단순한 회로구성이다. PK 분할은 전압 이득이 1 이하이기 때문에 전압 증폭부의 전체 이득을 초단에서 얻어야 한다. 따라서 출력관의 드라이브 전압이 높게 걸릴 경우나 부귀환(NFB)량이 많을 경우 초단관의 부담이 늘어나 주파수 특성 면에서 불리하고 왜율이 증가할 수 있다. 그러나 이 앰프는 높은 증폭률의 5극관 6SJ7을 사용하고 이것을 6J5와 커플링 콘덴서 없이 바로 연결하여 문제점을 해결하고 있다.

알텍 A333A 외관은 이후 생산된 가정용 파워앰프의 제작에 많은 영향을 준 표준적인 진공관 파워앰프의 외양을 가지고 있다. 다만 편칭 패널로 된 보닛(bonnet)이 따로 벗겨지는 것이 아니어서 진공관을 교환하려면 외부 패널을 전부 분해해야 하

1 편칭 그릴을 벗겨낸 알텍 회로의 원형 A333A 앰프를 위에서 본 사진. 바닥 판에 붙은 회로도에는 1951년 설계라고 적혀 있는데, 알텍 A333A 앰프는 이후 알텍사에서 출시된 민수용 앰프 설계와 외양의 기준이 된 모델이다. 출력관으로는 6L6G를 푸시풀로 사용하고 있고, 6L6G의 안정적 동작을 위해 출력관의 스크린 그리드에 정전압 방전관 VR75/0A3을 삽입했다. 초단 전압 증폭관 6SJ7과 2단 증폭관 6J5는 직결되어 있으며, 6J5를 PK 분할하여 곧바로 출력관을 구동하는 단순한 회로 시스템을 가지고 있다. 회로 전체의 부품 수는 많지 않으나 우수한 피어리스사의 트랜스가 훌륭한 사운드를 만들어내고 있다. 최대출력 27W(THP 5%), 정격 20W(THD 2%), 주파수 대역 20Hz~20KHz±1dB.

2 알텍 A333A의 내부.

3·4·5 알텍사가 1953년 (Voice of Theatre 시스템 개발시기) 알텍 시스템이 설치된 극장의 음향환경 수준을 측정하기 위한 음향신호 발생기 TC-401 Signal generator와 표준 음향 분석용 앰프 TC-402 Intermodulation Analyzer. 모두 대단히 찾아보기 힘든 희소가치가 있는 기기들이다. 내부 트랜스들이 피어리스사의 전성기 최상위 부품들로 장착되어 알텍사의 극장용 앰프 시스템 A126 보다 크기도 더 크고 고품위의 초호화 제품으로 구성되어 있다.

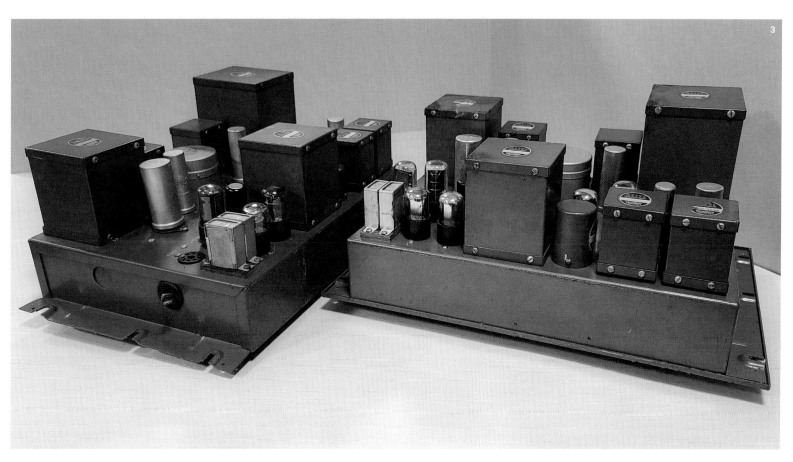

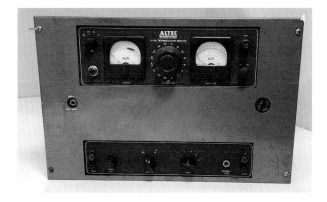

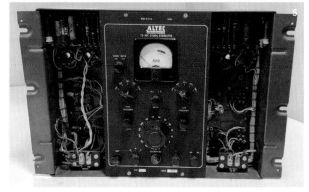

는 단점이 있다. 앞쪽에서 보면 그물망 아래에 AC 코드와 별도의 AC 콘센트, 프리앰프로 보내는 히터용 전원과 AC 스위치 소켓, 그리고 스피커 출력단자, 그 옆에 알텍 433 프리앰프로 보내는 B 전압과 신호용 소켓이 나란히 배치되어 있다. 한편 스피커 단자가 8Ω, 16Ω으로 고정되어 있지 않고 7Ω 또는 9Ω 등으로 표기된 것이 특이한데, 당시에는 스피커 임피던스를 명확한 수치로 규정하고 있지 않고 임피던스의 범위를 나타냈던 것 같다. 보닛을 벗겨 보면 왼쪽에서부터 6SJ7, 6J5, 6L6G 2개, 정류관 5U4G 그리고 방전관 VR75가 배열되어 있고, 그 뒤로 맬러리(Mallory)사제 전해콘덴서 2개, 출력 트랜스 TMA201, 전원 트랜스 TMA601, 초크 트랜스가 순서대로 배치되어 있다.

저항이나 콘덴서류는 러그(rug)판에 정연하게 배치되어 있어 후발 오디오 제작사의 파워앰프 제작기법에 많은 도움을 주었다. 앰프 밑판에 러그 배치도와 회로도, 그리고 부품표와 부품의 제조회사 및 부품 분류번호가 적혀 있어 편리하다. 만약 부품을 교환해야 할 경우 참고로 이용할 수 있게 한 것이다.

실용성과 고성능을 양립시킨 이 앰프의 회로는 '알텍 회로'라 불리게 되어 이후 미국의 많은 진공관 앰프 제작회사들이 차용했다. 또 이 회로를 위한 복합관인 6AN8이나 7199가 별도로 생산될 정도로 널리 사용되었다. 그것은 알텍 A333A 회로가 고성능 앰프를 손쉽게 제작할 수 있는 회로로서 양산성이 우수했기 때문이다. 알텍

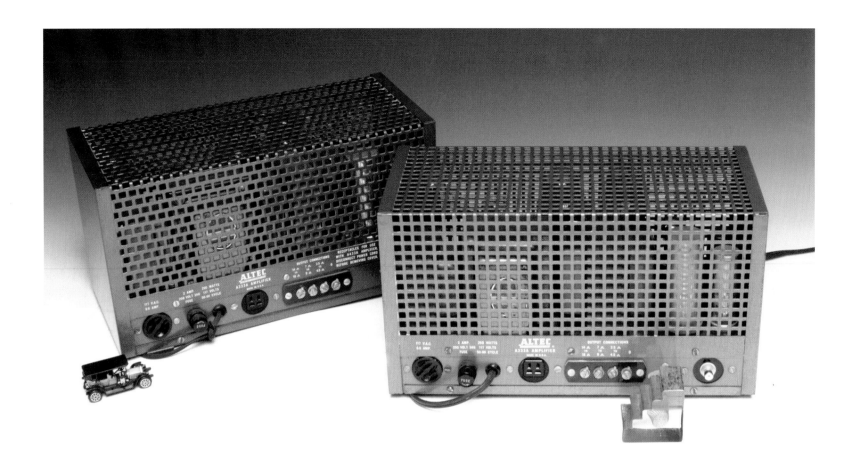

A333A는 진공관 앰프 제작에 있어 '회로는 단순하게 출력 트랜스는 고품위로'라는 교과서적이고 정통적인 방법을 구사하여 안정성과 신뢰성에서 탁월한 평가를 받은 파워앰프다.

알텍 A333A는 반세기가 지난 지금에도 부품을 하나도 교환하지 않아도 완벽하게 작동할 만큼 내구성이 뛰어나다. 소리 역시 세월을 초월할 만큼 좋은 음을 내고 있다. 나는 알텍 A333A를 길들이기 위해 6J5를 레이시온(Raytheon)사의 6J5G 관으로, 나머지 진공관들은 모두 RCA사 것을 사용해왔다. 정류관은 명마(名馬)에게 먹이는 양질의 건초와 같은 것이어서 진공관 앰프마다 선별이 매우 까다로운데 알텍 A333A의 경우 텅솔이나 RCA 또는 GE 것도 상관없이 5U4G(반드시 항아리 모양의 G 타입 관을 사용하는 것이 중요하다)면 무난히 소리를 내주었다. 알텍 A333A는 부드러운 톤이면서도 가볍지 않고, 음 하나하나를 정감 있게 표현하며 어떤 스피커와 매치되더라도 필요한 만큼의 음량을 내준다. 알텍 A333A를 통하여 여명기의 오디오 명인들이 내고자 했던 음을 가늠해볼 수 있다. 그것은 알텍 A333A의 사운드 속에는 언제나 추억의 극장에서 들었던 아련함과 우수에 깃든 소리(The Voice of The Theatre)가 섞여 나오기 때문일 것이다.

알텍 A333A 파워앰프의 그물망은 엇갈린 4각망 형태인 전기형과 정연한 4각망 형태의 후기형 두 종류가 있다.

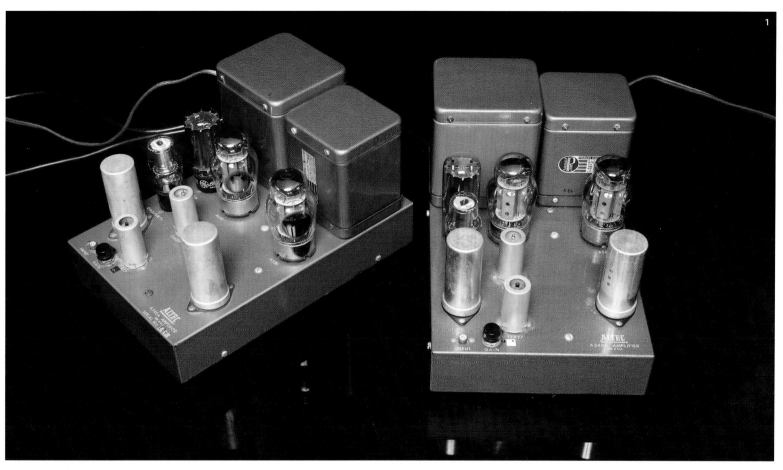

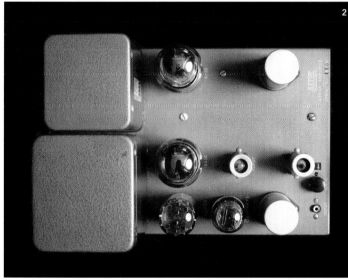

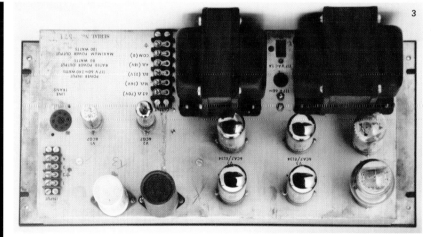

1 1954년 알텍사가 본격적인 가정용 시스템으로 발표한 멜로디스트(melodist) 시리즈의 파워앰프 알텍 340A. 출력관 6650 푸시풀 구성으로 출력은 35W.

2 알텍 340A 파워앰프의 진공관은 초단관 12AU7 2개, 출력관 6550 2개, 정류관 5U4 GB 1개, 정전압 방전관 OA3 1개로 구성되어 있다.

3·4 알텍 1569A 업무용 모노블럭 파워앰프의 내부와 외부. 출력 80W/부하 임피던스 4Ω, 8Ω, 1Ω, 62Ω/주파수 특성 5~30KHz±1dB/사용 진공관 6CG7 2개, 6CA7/EL34 4개, 5U4GB 2개. 1953년 개발된 아름답고 부드러운 사운드가 특징인 1520A가 출력관으로 6L6을 채택 푸시풀 구성의 출력 35W인 데 비하여 1957년 출시된 1569A는 선명하고 맑은 사운드가 돋보인 80W의 앰프. 업무용 앰프의 전형적 특징인 잔류잡음과 험이 다소 거슬리는 사람은 전원부를 콘덴서 인풋 방식으로 개조하면 줄어든다.

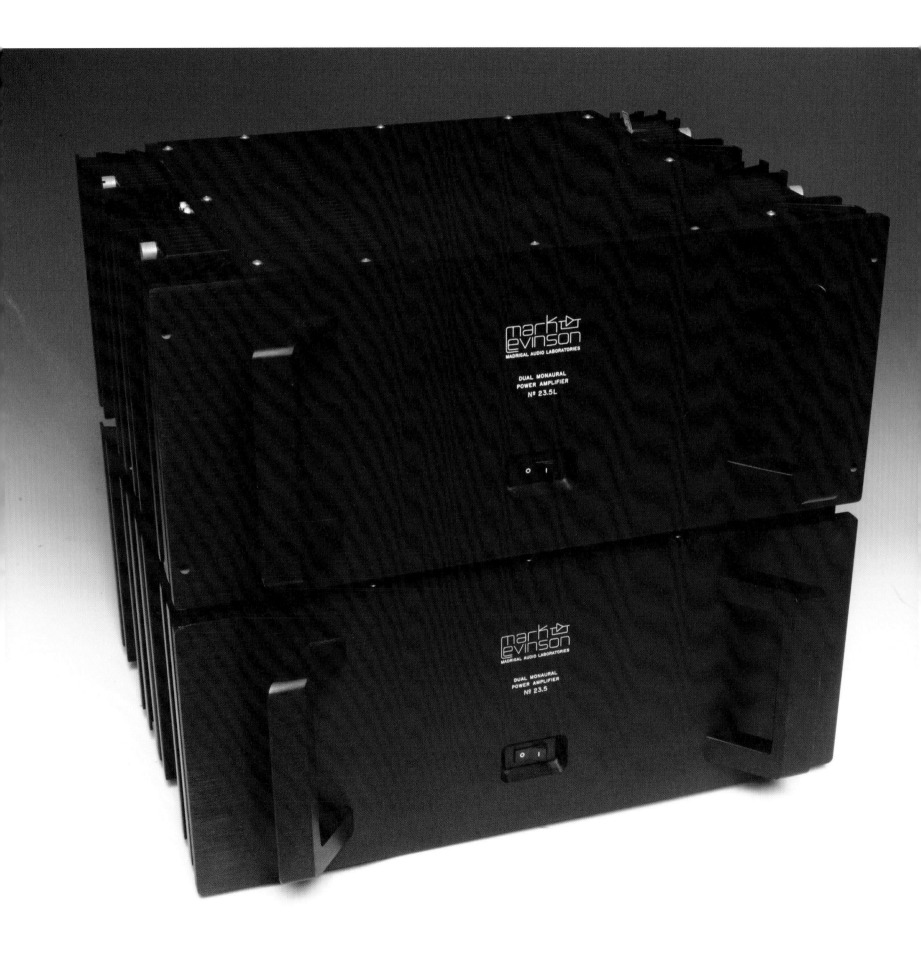

마크 레빈슨 ML-6A와 No 23.5

Mark Levinson ML-6A Preamplifier/No 23.5 Power Amplifier

하이엔드 오디오의 창세기를 열다

1973년 26세의 젊은 미국 청년 마크 레빈슨이 LNP-2(Low Noise Preamplifier-2)라는 프리앰프를 발표하면서 새로운 하이엔드 오디오 시대의 막이 올랐다. 마란츠 7에 심취하여 그것을 뛰어넘고 싶은 한 청년의 야망이 솔리드 스테이트 시대의 하이엔드 오디오 시장을 개적하기에 이르렀다. 이때부터 하이엔드 오디오의 세계는 내로라하는 천재들의 각축장이 되어갔다. 마크 레빈슨이 그의 굴수 많은 인생역정에도 불구하고 LNP-2로 대표되는 참신한 프리앰프로 세계 오디오 역사의 한 페이지를 장식한 사실만큼은 누구도 부인할 수 없는 사건이 되었다.

젊은 마크 레빈슨은 순수했고 음에 미쳐 있었다. 그래서 자기가 원하는 음을 만드는 앰프 제작에 미칠 수밖에 없었다. 그의 대표작이라 할 수 있는 LNP-2에는 예민한 감각과 함께 그의 광기어린 정열이 서려 있다. 다만 재즈음악에 경도된 젊은 마크 레빈슨의 청감 기준으로 만들어진 탓에 오묘한 인생의 면모와 깊고 풍부한 고전음악의 세계 모두를 LNP-2에 반영시킬 수는 없었겠지만 물리적 특성이 완벽하고 흠 하나 없는 결백한 앰프를 만들어내려는 의지는 마크 레빈슨 사운드라는 세기의 소리를 만들어냈다.

마크 레빈슨의 앰프군들이 추구하는 음의 이상향은 잡음이 없는 순수한 상태의 적확함이다. 그가 만들어낸 뛰어난 음의 질감과 명확함은 당시 진공관 프리앰프로는 거의 도달 불가능한 새로운 경지에 이른 것이었으며, 음의 밸런스 또한 전대미문의 높은 수준에 도달했다. 스물여섯 나이에 세계 오디오 시장에 혜성같이 등장한 마크 레빈슨은 너무 젊은 나이에 주목받은 탓인지 공식적인 그의 성장배경과 자세한 경력이 소개된 기록을 찾기가 쉽지 않다. 유일한 것이라면 1978년 HQD(Hartley 24인치 우퍼, Quad ESL-57×2EA, Decca Kelly Ribbon Tweeter) 시스템을 완성한 직후의 인터뷰 기사뿐이다. 그밖에 1986년 6월 첼로사를 경영하고 있을 때 일본과 미국의 오디오 잡지와 인터뷰한 기사들인데, 이를 바탕으로 이야기를 엮어보면 다음과 같다.

◀ 듀얼 모노럴 구성의 마크 레빈슨 No 23.5와 No 23.5L 스테레오 TR 파워앰프. 구동력이 뛰어나며 완벽을 기한 부품의 고밀도 고실장 설계로 유명하다. 출력 200W(8W)/400W(4W), 깊이 483mm×높이 212mm×폭 457mm, 중량 47.6kg.

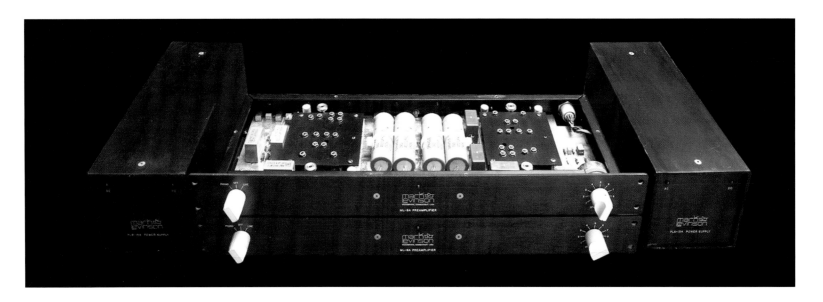

음악에서 받은 감동을 오디오로 재창조하다

유대계 아버지와 독일계 어머니 사이에서 태어난 마크 레빈슨은 초등학교 시절인 10세 때부터 트럼펫을 불었고 학교에서 돌아오면 스피커 앞에서 재즈 트럼펫 솔로에 귀 기울였다. 재즈음악은 양친이 수집한 모노 시대의 재즈 레코드를 가라드 턴테이블에 얹어놓고 음악에 따라 흥얼거리는 정통적 방법으로 학습했다고 한다. 고교 입학 후인 16세 때부터 친구들과 아마추어 재즈그룹을 결성하고 아버지를 졸라 테이프 레코더를 구입, 처음으로 자신들의 연주를 녹음하게 되었다. 17세가 되자 2년간 버클리 대학 부설 음악원에 입학하여 정식으로 재즈를 배웠는데, 그의 말에 의하면 키스 자렛(Keith Jarrett)과 칙 코리아(Chick Corea)도 그가 입학하기 직전까지 그 음악원에 있었다고 했다.

마크 레빈슨은 버클리 음악원에서 수학할 당시 1965년부터 4년간 캘리포니아의 산 라파엘(San Rafael, Marin County)에 와 있던 알리 아크바르 칸(Ali Akbar Kahn)에게 인도의 전통악기 샤로드(Sarod)를 과외로 배웠다. 열아홉 살이 된 마크는 1966년부터 1970년까지 콘트라베이스 주자로 재즈 트리오를 구성하여, 재즈홀 연주자로 가끔씩 미국과 유럽의 여러 도시들을 돌아다니기도 했다. 당시 마크 레빈슨은 재즈 트리오 연주를 녹음하기 위해 전문가용 녹음기를 구입했는데 일회성이 짙은 재즈의 즉흥연주는 그때그때 녹음을 해두지 않으면 영원히 사라져버린다는 생각을 가졌던 것이다. 그 후 영화 사운드 엔지니어로 잠시 일할 때 유명 아티스트와 함께 작업할 기회를 가지게 되자 그에게 녹음은 보다 큰 의미로 다가왔다. 그리고 가치 있는 연주를 녹음하는 사운드 엔지니어 일이야말로 자신에게 가장 적합한 일이라고 생각했다. 1972년 마크 레빈슨은 인도음악에 관한 공부를 더 하기 위해 고국으로 돌아간 알리 아크바르 칸을 만나러 인도로 향했다. 가는 길에 녹음용 기재도 구입할 겸 스위스의 스텔라복스(Stellavox)사를 방문하게 된다.

하이엔드 오디오 프리앰프 가운데 "Less is more"의 극단적 이상을 구현한 마크 레빈슨 ML-6AL 프리앰프. 회사의 수석 엔지니어 톰 코란젤로에 의해 탄생한 TR 프리앰프 최대의 걸작 포노 EQ 회로를 가지고 있는 ML-6AL은 1981년 3월 발표되었다. 포노 앰프부는 MM용의 L2와 고출력 MC용의 L3A, 그리고 저출력 MC용 L3 회로가 옵션 사양으로 되어 있어 필요에 따라 주문 선택할 수 있었다. 양쪽에는 전원공급 장치용 별도 전원부 PSL-153.

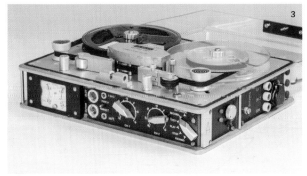

1 마크 레빈슨을 세계 하이엔드 오디오의 기수로 부상시킨 '로우 노이즈' 프리앰프 LNP-2L. 프리아웃 2계통, 게인 컨트롤 5단(초기의 것은 3단), 좌우 녹음 레벨 VU 메터. 스테레오 레벨 컨트롤 등의 놉이 좌우 대칭으로 디자인되어 있다. 표면은 알루미늄 헤어라인 가공 후 발색처리(anodized)로 마감되었다.
2 스텔라복스사의 포타블 믹서. 영화제작을 위한 현장 로케이션용으로 초경량으로 만들었다.
3 스텔라복스사의 배터리와 220V 전원 겸용의 초경량 고성능 릴테이프 SP-7.

마크 레빈슨은 스위스에서 그때까지 자신이 쌓은 녹음 경력만으로는 도달할 수 없는 또 다른 일렉트로닉 기술의 세계가 있다는 것을 알았다. 그리고 녹음기기를 섬세하게 나루어가면서 실황 연주에 근접한 음을 만들어내는 돈 바이스터가 되는 것 역시 쉬운 길이 아님을 깨닫게 되었다. 정교하게 원음을 녹음하는 과정에서 기술적인 분세와 맞닥뜨리면서 마크 레빈슨은 자신이 추구하고자 했던 연주가의 길을 재고해보게 되는 국면까지 맞이하게 되었다. 결국 그는 전문 베이스 연주자의 길과 녹음 엔지니어의 꿈을 포기하게 되었다.

스위스에서 마크 레빈슨은 스텔라복스 사장인 조르주 퀴엘레(George Cuelle) 씨와 녹음에 대한 기술적인 문제들을 상담하면서 음악에 대한 경험적 토대 위에서 음을 만드는 일이 중요하다고 생각하게 되었다. 즉 위대한 음악에서 받은 감동을 재창조하는 오디오 개반에 송사하는 것이야말로 가치 있는 일이라 여기게 되었던 것이나 그때부터 마크 레빈슨에게는 정확하게 음악을 재현시키는 오디오 기기들을 만드는 일이 새로운 인생 목표가 되었다.

인도로 가는 길을 포기하고 미국으로 발걸음을 되돌린 후 마크 레빈슨이 처음 개발을 시도한 것은 프로용 녹음 마이크로폰 믹서였다. 마크 레빈슨은 25세가 되던 1971년 부모님께 빌린 돈 1만 5,000달러로 회사를 설립하고 코네티컷주 우드브리지에 있는 부모님 집 지하실에서 녹음장비 관련기기를 제작하기 시작했다. 당시 미국의 녹음종사자들 대부분은 음의 퀄리티에 별 관심이 없었지만 그는 처음부터 녹음과 재생 시 발생하는 잡음을 최소화시키는 저잡음 신호재생(Low Noise Signal Processing) 기기제작에 도전했다. 첫 작품으로 LNP-1이라는 이름이 붙여진 프리앰프 4대를 만들어 1973년 5월 제45회 미국 AES(Audio Engineering Society) 총회에서 모델명 1002 포터블 믹서로 명명된 일련의 녹음용 기기들과 함께 전시했다. 당시 출품한 기기는 LNP-1 프리앰플리파이어와 LNC-1 크로스오버 디바이딩 네트워크를 비롯한 (스테

레오 플레이 백을 통하여) 완벽한 녹음 검청이 가능한 일관 시스템으로 구성된 것이었다.

그때부터 마크 레빈슨은 전자회로 설계자로 당시 이름을 날리고 있었던 리처드 바우엔(Richard Burwen)을 위시하여 포노앰프와 전원부 설계에 일가견이 있던 존 컬(John Cerl) 등과 손을 잡았다. 레빈슨이 제품 디자인과 기획을 맡고 회로설계를 바우엔이 맡은 것은 1950년대 초 마란츠가 시드니 스미스와 역할분담을 통하여 시너지 효과를 얻은 것을 연상케 한다.

바우엔의 UM201을 사용하여 LNP-2 명작을 만들다

리처드 바우엔은 제2차 세계대전이 끝난 뒤 하버드 대학을 졸업하고 벨 연구소와 스펜서 케네디 연구소, 그리고 크론하이츠(Kronheitz)사와 허니웰(Honney Well)사 등 미국 굴지의 연구소와 전자회사 기술부에서 근무했다. 1961년 그는 자신의 이름을 붙인 바우엔연구소를 설립하고 전자회로 기술자로서 미국 전역에서 꽤 주목받는 일들을 수행했다. 몇 해 지나지 않아 바우엔은 메디컬 일렉트로닉스, 우주항공 프로젝트, 오토메이션 생산시스템 등에 들어가는 전자회로 분야에서 50여 건 이상의 컨설팅을 수주한 풍부한 경력의 소유자가 되었다.

뿐만 아니라 그는 대단한 오디오 마니아였다. 바우엔은 매사추세츠주 렉싱턴시의 자택에 서른여덟 평이나 되는 오디오 룸을 구축해놓았는데 그곳에서 가동되었던 각종 파워앰프들 총 출력을 모두 합치면 20,000W에 이르렀다고 한다. 바우엔의 홈 오디오 시스템은 슈퍼 우퍼를 별도 채용한 전방 3채널, 후방 2채널, 측면 4채널의 멀티 스피커 시스템이었다고 전해진다. 나는 아직까지 리처드 바우엔만큼 장대한 스피커 시스템을 집 안에 갖추었다는 오디오 이야기를 들어본 적이 없다. 심지어 바우엔은 리스닝 룸에 드럼 연주용 풀 세트를 갖추어놓고 스피커 재생음압 레벨을 등가로 조정해서 자신의 오디오 시스템이 만들어내는 재생음악과의 리얼리티를 비교평가했던 사람이었다. 그는 훗날 자신의 오디오 시스템을 완성하는 데 1962년부터 시작해서 1973년까지 12년의 세월이 걸렸다고 술회했다.

레빈슨이 바우엔을 만난 때는 1970년대 초반으로 당시 바우엔은 오디오 시스템에서 발생하는 다이내믹 노이즈 리덕션 필터를 개발하여 하이엔드 오디오 시장에 판매하기 시작할 무렵이었다. 1972년 바우엔은 만능형의 오디오 구동앰프모듈(Audio Operational Amplifier Module) UM201을 개당 50달러에 출시했다. 이 오디오 구동모듈의 뛰어난 성능에 주목한 마크 레빈슨은 UM201을 사용하여 이후 10년간 1,667대의 프리앰프 LNP-2라는 명작을 생산해냈다. LNP-2에선 녹음 시 쉽게 고역 보정을 할 수 있도록 대형 녹음 출력 메타와 좌우 독립된 인풋 레벨 볼륨이 달려 있다. 이러한 것들을 살펴보면 LNP-2가 단순한 오디오 재생용 프리앰프가 아니라 녹음

기(정확한 용어로는 녹음 트랜스포트)와 결합하여 사용하는, 프로용 사용 목적을 의식한 녹음 시스템의 컨트롤 앰프로 설계되었음을 알 수 있다. 초기 프리앰프의 디자인 사상에는 오디오 콘솔이라는 이름이 뜻하는 바와 같이 녹음과 재생 양쪽 방향의 컨트롤에 대한 개념이 크게 작용하고 있었던 것이다.

LNP-2 프리앰프의 음색은 중저역이 두툼하고 풍부하다. 회로구성은 크게 포노앰프부, 라인앰프부, 출력앰프부, 세 부분의 조합으로 되었다. 좌우로 철저하게 분리된 각 앰프단들은 작은 블랙박스에 함침시킨 모듈에 탑재되어 있다. LNP-2는 엄선된 고가의 정밀부품들을 거리낌없이 채택했는데, 아웃풋 레벨 볼륨 등에 지금까지도 최고의 부품 중의 하나로 알려져 있는 스펙트럴사의 제품을 사용했다.

HQD 시스템

다시 마크 레빈슨의 초기 모습으로 돌아가보자. LNP-2를 만들 당시 그는 재즈 트럼펫을 잘 부는 콘트라베이스 연주사였으며 프리랜서로 일하는 젊은 레코딩 엔지니어였을 뿐이다. 한국의 인삼차와 요가를 즐기는 채식주의자로, 스토익한 생활을 하고 선병질적으로 보이는 뿔대의 근시 안경을 즐겨 쓰는, 어찌 보면 지극히 평범한 1970년대 전형적인 미국 청년의 모습이었다. 그러나 그의 내면에는 세상에서 가장 뛰어난 성능의 녹음용 컨트롤 기기를 만들어내고야 말겠다는 의욕과 투지가 불타오르고 있었다. 또한 그는 여전히 완벽한 녹음재생을 위한 음향녹음(Acoustic Recording) 회사를 설립하여 일 년에 열두 작품 정도의 뛰어난 레코드를 생산해내겠다는 꿈을 가진 야심찬 청년이었다. 또 한편으로는 20대의 슈투더(Studer A-80) 녹음기를 입수하여 한꺼번에 20본의 마스터 테이프를 만들어 통상속도의 절반 속도(half speed)로 레코드 원반을 커팅하는 것이 다이렉트 커팅 방식으로 만든 레코드보다 더 우수하다고 믿었던 현실주의자이기도 했다. 그는 늘 다이렉트 커팅 방식이 음질은 우수하지만 중간 편집 없이 처음부터 끝까지 완벽한 연주를 요구하는 다이렉트 방식의 특성상 연주자들을 긴장시킬 수밖에 없고, 따라서 높은 음악성이 깃든 연주와 녹음을 기대할 수 없다고 주장해왔다.

레빈슨은 슈투더 레복스사의 프로용 녹음기 슈투더 A-80과 레복스 A-800 민수용 녹음기의 트랜스포트를 개조한 후 자신이 만든 전원공급장치 PLS-150을 붙여(레빈슨은 자신이 개조한 녹음기에 ML-5라는 모델명을 부여하고 주로 이것으로 음악을 튜닝했다) 미국 내 세 개의 대리점에서 판매하는 계획을 시도했던 레코딩파일이었다. 그밖에 HQD 스피커 시스템이라고 하는 멀티 시스템을 창안해낸 진정한 오디오파일이기도 했다.

HQD 시스템은 미국 하틀리(Hartley)사의 24인치(약 61cm) 우퍼를 사용하여 20Hz에서 100Hz까지의 대역을 담당케 하고, 중역에 영국 쿼드사의 정전형 평판 스

피커 ESL-57 2조를 사용하여 100Hz에서 7KHz까지, 그리고 영국 데카사의 리본트 위터가 고역을 커버하는 3-way로 디바이딩된 조합 스피커 시스템을 말한다. 여기에 동원되는 앰프는 프리앰프로 LNP-2 1대, MC 카트리지 승압 및 포노앰프용 ML-1 1대, 크로스오버를 위한 디바이더 LNC 2대, 파워앰프 ML-2 모노블럭 6대 등이다. 1980년 초반 내가 오디오의 세계에 본격적으로 발을 들여놓을 무렵 충무로의 충무전자 2층 다락방에서 이 HQD 시스템을 조립 실험하는 현장을 지켜보는 과정에서 시스템의 비밀을 엿보게 되어 들뜬 나머지 가벼운 현기증을 느끼며 나무 계단을 조심스럽게 내려오던 기억이 생생하다.

톰 코란젤로와 함께 만든 ML-6A

오늘날 아무리 시대가 바뀌었다고 하더라도 마크 레빈슨은 하이엔드 오디오계에서 절대로 그 역사적 가치를 평가절하할 수 없는 이름이다. 1970년대 세상 사람들에게 풍부하고 호방한 소리로 각인되었던 아메리칸 사운드의 이미지를 투명하고 담백하게 한 차원 높은 경지로 끌어올린 것은 다름 아닌 MLAS(Mark Levinson Audio System)의 공이다. 마크 레빈슨은 전자산업의 발달과 더불어 오디오 산업이 대량생산 시스템으로 고착되어가는 큰 흐름에서 벗어나 다른 차원의 소리 세계로 솟아올랐다. 그의 작은 날갯짓은 그 후 오디오계를 휘몰아치는 폭풍으로 변하여 하이엔드 오디오계의 질풍노도 시대를 예고하는 서장이 되었다. 오디오 여명기의 선구자들처럼 집 안 '차고 연구실'(garage lavoratory)에서의 치열한 소리창조자의 자세로 되돌아가는 일련의 움직임들이 그로부터 다시 촉발되었고, 청년 마크 레빈슨의 꿈과 이상은 20세기가 끝날 때까지 하이엔드 오디오 시장에 꺼지지 않는 경쟁의 불씨를 당기는 도화선이 되었다.

1 나무 케이스에 수납된 ML-6AL 프리앰프.
2 마크 레빈슨 No 23.5L과 No 23.5 파워앰프의 후면.

마크 레빈슨의 사운드를 총체적으로 평가하자면 대담하면서도 도전적인 그의 성격을 반영하듯이 1970년대 MLAS의 사운드는 대단히 도취적이고 개성이 강했다. 이것은 마크 레빈슨이 떠나고 1980년 중반 이후부터 마드리갈이 다시 만든 사운드가 개성이 없는 무색무취의, 좋은 의미에서 중립적인 소리를 내는 것과 크게 비교된다.

물론 나는 전성기의 MLAS 사운드를 선호하는 편이다. 내가 사무실에서 사용하는 프리앰프 ML-6A는 마크 레빈슨의 극단적인 면모를 가장 잘 나타내는 작품이라 말할 수 있다. 지금까지 개발된 프리앰프 중에서 가장 뛰어난 포노단 중의 하나로 평가받고 있는 ML-6A의 포노 부분은 전자회로 면에서 보면 스테레오 프리앰프 ML-7을 모노화시킨 것에 지나지 않는다. 그러나 순은 동축 케이블로 내부 배선을 하고 좌우로 독립된(discrete) 전원부와 증설된 직류 커플링 콘덴서, 분리된 신호계통을 철저하게 저 임피던스화시킨 회로가 만들어내는 사운드는 분명 한 차원 다른 세계를 보여주고 있다. 마크 레빈슨은 모노블럭이 가지고 있는 장점들을 젊은 나이에 간파했고 그

내부 실장율이 100%에 가까운 마크 레빈슨 No 23.5 파워앰프의 내부. 가운데 뚜껑 속에 전원을 공급하는 2개의 대형 토로이덜 트랜스(Toroidal Transformer)가 좌우 별도로 내장되어 있다.

러한 느낌을 제품에 곧바로 반영했다. 그 결과 당시 수석 엔지니어였던 톰 코란젤로 (Tomas P. Corangelo)가 만든 ML-6A의 트랜지스터 회로로 만든 포노단은 솔리드 스테이트 하이엔드 오디오 최고의 걸작품으로 지금까지도 부동의 위치를 지켜가고 있다.

마크 레빈슨의 ML-6A는 초장기 제품 LNP-1이나 ML-1처럼 녹음기기의 재생 시스템을 담당하는 포노 모듈의 구상에서 설계되었다는 인상을 지울 수 없다. ML-1의 변종인 ML-1SP(studio paly back)가 스튜디오 콘솔에 들어가는 EQ용 프리앰프로 개발된 것처럼 ML-6도 여러 가지 카트리지에 대응하는 옵션 모듈(일반 MC 카트리지용으로는 L3A 포노앰프를, EMT 카트리지용으로는 A4E를 사용한다)을 마련하여 스튜디오용(프로 사양)에 대응토록 설계된 것이다. 볼륨 하나, 셀렉트 스위치 하나, 셀렉트 스위치도 포노단과 AUX 단 두 개뿐인 프리앰프 ML-6A야말로 마크 레빈슨

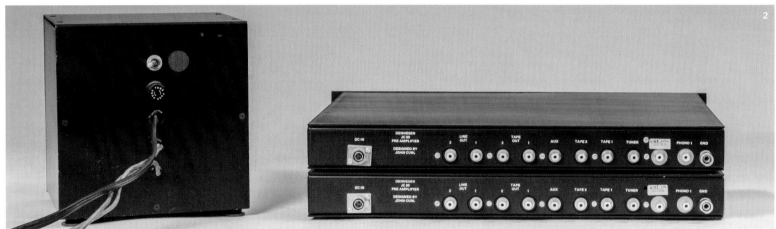

이라는 인물을 극명하게 대변하고 있는 프리앰프임에 틀림없다. 그는 젊은 나이에 어울리지 않게 오디오의 달인과 같은 어록을 몇 개 남겼다. 그중 몇 가지를 간추려보면 오디오파일들이 귀담아 들어야 할 가치 있는 것들이 있다.

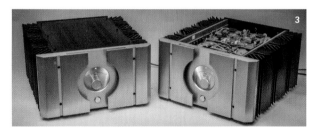

- 앰프와 스피커로 구성된 오디오 시스템은 오디오 전체로 볼 때 소리를 구성하는 요소의 50%에 지나지 않는다. 나머지 50%는 신선한 음원소스가 결정한다.
- 사람들이 관심을 가지는 것은 오디오 시스템의 기계적인 측정치가 아니고 자신의 귀에 얼마나 아름답게 들리느냐는 것이다.
- 베히슈타인(C. Bechstein)의 피아노 소리와 스트라디바리우스의 바이올린 소리를 기계적인 수치를 들어 아름답다고 판단할 수 있는 사람은 없다.
- 음악은 음을 즐긴다는 뜻이지만 음을 즐기는 것에도 여러 가지 수준이 있다.
- 오디오에서 중요한 것은 이론이나 측정치가 아니고 인간의 기억과 체험이다.

측정할 필요 없이 귀로 들어보라

마크 레빈슨은 그가 발표한 최초의 파워앰프 ML-2L이라는 명작을 세상에 내놓을

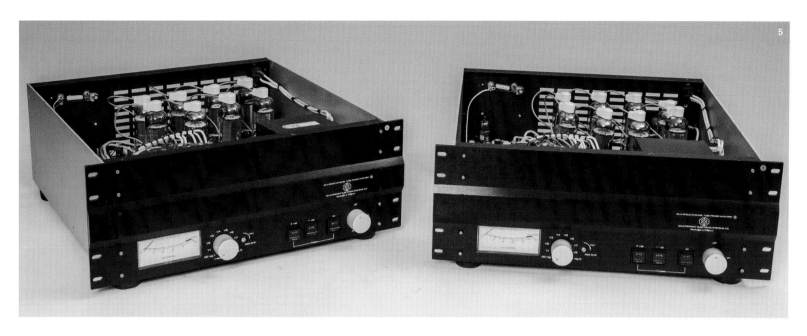

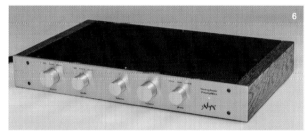

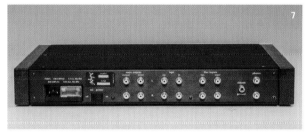

1·2 오디오 설계의 귀재 존 컬이 만든 디네센 JC-80 프리앰프의 전면과 후면 옆은 전원부로서 좌우 독립형 트랜스가 탑재되어 있다.
3 넬슨 패스의 독자적 2단 증폭회로를 발전시킨 슈퍼 시메트리(Super Symmetry) 회로를 특징으로 한 600W 초대형 파워앰프. A급 영역에서의 싱글 앤드 전압 증폭부와 출력 디바이스를 최신 하이스피드형 MOS ΓCT로 진화시킨 모델.
4 크렐사의 초창기 프리앰프와 파워앰프들. 왼쪽 상단에서 시계 방향으로 KMA-100 모노럴 파워앰프, KSA-100 스테레오 파워앰프, 그리고 KSA-50 스테레오
파워앰프와 그 위에 PAM-1 프리앰프.
5 진공관 카운터포인트사의 SA-4 OTL 모노럴 파워앰프. 1986년 미국 캘리포니아 라호야(La Jolla)에서 출시된 하이엔드 오디오 역사의 중요 이정표가 된 바로크 음악 표현에서 타의 추종을 불허한 파워앰프. 출력 트랜스 방식이 아니어서 하이 임피던스 스피커 시스템에서 실력을 드러낸다.16Ω 스피커일 경우 190W~280W, 8Ω일 경우 140W, 4Ω일 경우 80W의 출력을 제공. 4Ω 이하의 스피커는 가급적 연결하지 않는 것이 현명하다. 출력관 6LF6 8개의 바이어스 균형이 무너지지 않게 자주 체크할 수 있도록 마란츠 9처럼 놉과 조종장치가 패널 앞에 노출되어 있다.
6·7 1980년대 초 포노용 헤드앰프 SK-2A로 명성을 떨친 클라인(Klyne)사의 헤드앰프 및 포노회로 내장형 프리앰프 SK-5A의 전후면.

때조차도 일체의 실측 데이터를 발표하지 않은 사실로 유명하다. "측정할 필요 없이 귀로 들어보라"는 그의 말을 증명이라도 하듯이 2만 달러를 상회하는 당시로는 초고가의 파워앰프를 출시하면서도 사용자에게 아무런 측정 데이터를 제공하지 않았다. 더군다나 커다란 히트싱크를 부착한 검은 덩치의 모노블럭이 내는 파워가 A클래스라고는 하지만 8Ω 출력 시 고작 25W에 불과한 것이었기에 세인들이 받은 충격은 컸다.

1980년대에 들어서서 이러한 고자세는 존 컬이 만든 디네센(Dennesen)사의 JC 시리즈나, 넬슨 패스(Nelson Pass)의 스레숄드(Threshold), 다니엘 다코스티노(Daniel D'Agostino)의 크렐(Krell), 그밖에도 클라인(Klyne), 스펙트럴(Spectral)과 같은 신예 (솔리드 스테이트) 하이엔드 오디오 시장에 뛰어든 후발주자들의 도전을 받게 되어 하이엔드 오디오 세계에서 독주하던 마크 레빈슨의 영역이 잠식당하는 결과를 초래했다. 그밖에도 1970년대의 오니오 리서치와 1980년대 초 프랑스의 자디스 같은 진공관 하이엔드 오디오 제작사의 약진과 콘래드 존슨, 카운터 포인트 같은 진공관과 FET를 함께 사용하는 하이브리드 제품의 등장으로 하이엔드 오디오 업계의 톱클래스 자리를 지키는 것마저 위태롭게 되어갔다.

마침내 경영난에 부딪힌 마크 레빈슨은 회사 창립 12년째인 1983년, 마드리갈사(Madrigal Audio Laboratories, Inc.)에 경영권을 넘기고 ML-6A를 탄생시킨 톰 코란젤로와 함께 자신이 설립한 회사를 떠나게 되었다. 창설자 없는 마크 레빈슨사를 인수한 마드리갈의 새로운 경영자 마크 그레이저(Mark Grazer)는 마크 레빈슨이라는 이름이 코카콜라와 같이 세계적인 상품가치가 있는 제품명이 되어버린 것을 간파하고 종전대로 제품 앞에 창립자의 이름을 사용하기로 했다. 회사가 다른 사람 손에 넘어가기 전까지 마크 레빈슨은 파워앰프로는 겨우 두 종류의 앰프만을 출시했다. 그는 앞에서 언급한 ML-2L이라는 25W 출력의 순A급 모노블럭 앰프와 ML-3라는 출

력 200W AB클래스급 스테레오 파워앰프를 만들었을 뿐이다.

주인 속을 썩이지 않는 모범생 마크 레빈슨 No 23.5

마크 레빈슨은 제품명에 약자인 ML을 먼저 쓰고 뒤에 고유형번을 썼는데, 고유
형번 뒤에 L자가 붙은 것은 고품위의 오디오 부품을 생산하는 스위스 레모(LEMO)
사의 단자를 사용했다는 것을 뜻한다. 그러나 이러한 체계는 마드리갈사로 넘어오
면서 간혹 빠뜨리기도 했는데 예를 들면 레모 잭을 사용한 ML-6A의 경우 어떤 것
은 ML-6AL로 표기되어 있는 것도 있고 그렇지 않은 경우도 있다. ML-3는 주력기인
ML-2L의 그늘에 가려 큰 주목을 받지 못했으나 써본 사람들은 한결같이 ML-3야말
로 합리적인 설계에 고품위의 음을 내주는 우수한 파워앰프라고 평했다. 나는 1984
년 이제는 고인이 된 오디오 평론가 고대진 원장의 오디오 룸을 방문했을 때 ML-3의
소리를 처음 들었다. 당시 고 원장은 변형된 HQD 시스템을 사용하고 있었는데, 마크
레빈슨의 사양과 달리 하틀리사의 24인치 초대형 우퍼를 담당하는 파워앰프에 ML-2
대신 ML-3를 물려 듣고 있었다.

마크 레빈슨사가 마드리갈사로 회사명과 주인이 바뀐 지 3년 후인 1987년 새 회사
는 ML-3의 새로운 후속기종을 출시하면서 형번을 No 23으로 명명했다. 이보다 앞서
마드리갈사는 25W 출력의 ML-2L을 순A클래스 출력 100W로 높인 모노블럭을 먼
저 출시했고 역시 형번은 No 20으로 정했다. 나중에 전원부에 개량을 가하여 1986년
출시된 것은 0.5만큼 진보했다는 뜻에서 No 20.5로, 1989년 전원회로가 소폭 개량된
것은 0.1만큼 개량되었다는 뜻에서 No 20.6이 되었다. 나의 경우 1987년부터 마크
레빈슨 No 23을 레복스 스피커 시스템과 조합하여 사용하다가 1989년부터 No 23.5
로 바꾸어 지금까지 사용하고 있다.

마크 레빈슨 No 23.5 파워앰프는 한마디로 매우 중용적인 사운드이며 보편적인
설득력을 지니고 있어 전임자 마크 레빈슨이 만든 파워앰프의 경우와 달리 세부사
항까지 성능이 발표된 스펙에 충실한, 정직한 앰프다. AB 클래스 출력앰프란 저출력
일 때(일반적인 개념으로 평상시 듣는 음량일 때)는 A 클래스로 작동하고 대음량 요
구 시 B 클래스로 스위칭되는 새로운 개념의 절전형 앰프다. 우리 집 마크 레빈슨 No
23.5는 들어간 물량만큼이나 튼튼한 내구성으로 20년간 사용하면서 어떤 문제도 발
생하지 않은 그야말로 주인 속을 썩이지 않았던 모범생 앰프다. 임피던스 변환에 따
른 직진성도 매우 좋아, 8출력 시 200W+200W, 4출력 시 400W+400W를 정확하게
내고 있다.

나는 두 조의 슈투더 레복스 BX4100(6 사양) 모니터 스피커 시스템을 울리느라
두 대의 No 23.5를 사용하고 있다. 거의 같은 생산번호를 가지고 있으면서도 두 대의
No 23.5는 소리가 약간 다르게 난다. 쉽게 믿기 어려운 일이지만 나는 이 점을 우연

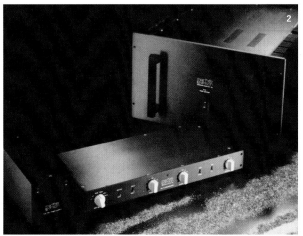

1 마크 레빈슨 프리파워앰프를 연결시키는 스위스의 레모사 단자. 레모사 단자
를 사용한 앰프에는 형번에 L자가 붙는다.
2 마크 레빈슨 ML-7L 프리앰프와 ML-3 파워앰프.
3 첼로사의 프리앰프군. 왼쪽부터 오디오 콘솔레트, 오디오 팔레트(Audio
Palette) MIV. 종래의 오디오 팔레트의 1개 입력을 4개 입력으로 확대한 모델. 불
평형(언밸런스) 입력 임피던스는 1MW의 하이 임피던스 설계. 오른쪽의 것은 첼
로사의 별매 어테뉴에이터 에튀드(Etude).
4 건축가 김인철 씨 댁의 모노럴 전원부가 별도 구성되어 있는 200W 출력의 첼
로 퍼포먼스 II. 60W 출력까지는 A급 동작, 그 이상 출력 시는 AB급 동작. 출력
단자는 4계통이 있으며, 병렬로 접속되어 있어 바이와이어링이 가능하도록 설계
되었다(1992년 발매).
5 · 6 하만사는 JBL, 마크 레빈슨 등 미국의 여러 하이엔드 오디오 회사를 산하
에 거느리고 있다가 현재 대한민국 삼성전자의 전장파트 일원이 되었다.

한 기회에 발견하고 두 대의 No 23.5에서 거의 같은 소리를 얻기 위해 앰프를 몇 번인가 서로 바꾸어 보기도 하고 연결 스피커 선을 달리하여 두 대의 파워앰프가 같은 소리를 내도록 튜닝하느라 악전고투를 치른 경험도 있다. 하이엔드 오디오 제품을 다루는 묘미는 이와 같이 정밀하고 섬세한 공정관리 끝에 생산된 앰프라 할지라도 제품들마다 조금씩 소리를 달리하는 것에 있다. 다른 야성을 가진 명마를 길들이는 조련의 묘미가 그 속에 있기 때문이다.

오디오계의 노마드 마크 레빈슨

한편 빈손으로 자기가 세운 회사를 떠난 마크 레빈슨은 1983년 12월의 문턱, 보스턴에서 리처드 바우엔을 다시 만난다. 마크 레빈슨은 새로운 파워앰프 제작을 구상하기 위해 바우엔을 찾아가던 길이었다. 바우엔은 의기소침해져 있는 레빈슨에게 참신한 프리앰프에 관한 아이디어와 영감을 다시 한번 불어넣어주었다. 1986년의 인터뷰에서 마크 레빈슨은 "자기에게 리처드 바우엔이라는 사람은 마치 「스타워즈」에서 주인공 루크에게 '포스'를 가르쳐준 요다 같은 존재"였다고 말했다. 레빈슨에게 제공한 바우엔의 참신한 아이디어는 나중에 첼로(Cello)사의 오디오 팔레트(Palette)를 탄생시켰다.

레빈슨은 바우엔의 아이디어를 가지고 우드브리지의 부모님 집으로 다시 들어가 톰 코란젤로와 함께 첼로사를 설립했다. 그러나 이번에는 지하실이 아닌 다락방에 작업실을 차렸다. 마크 레빈슨은 MLAS 시대에서나 첼로 시대에서나 늘 프로듀서의 역할을 수행했다. 이를테면 리처드 바우엔은 작가이고 작가가 만든 줄거리를 시나리오로 만들어 무대에 올린 사람은 MLAS 때는 존 컬이었고, 첼로 시절에는 톰 코란젤로가 담당했던 것이다.

올해 마크의 나이는 77세, 팔순을 바라보는 나이지만 그는 여전히 '노마드'(유목민)처럼 오디오계라는 하늘을 지붕 삼아 이 회사 저 회사로 떠돌아다닌다. 15년 전에 그는 LG전자의 홈시어터 시스템을 기술자문하면서 한국 사람들의 이목을 끌기 시작했다. 그는 이제 사람들의 기억 속에 전설적인 노마드의 반열에 오르고 있다. 그가 떠난 뒤 마크 레빈슨사는 마드리갈로 개칭되었다가 2002년부터 하만 인터내셔널이 되었다. 하만은 다시 2016년 우리나라 삼성전자의 자회사가 되었다. 우드브리지 지하실에서 피어오른 마크 레빈슨의 꿈은 세월과 함께 스러져가겠지만 그의 이름만은 오랫동안 사람들의 기억 속에서 지워지지 않을 것 같다. 일본의 도요타 자동차가 만들어내고 있는 렉서스 광고에 "우리 차에는 이 시대 최고의 오디오 시스템 마크 레빈슨이 장착되어 있습니다"라고 계속 자랑하고 있듯이.

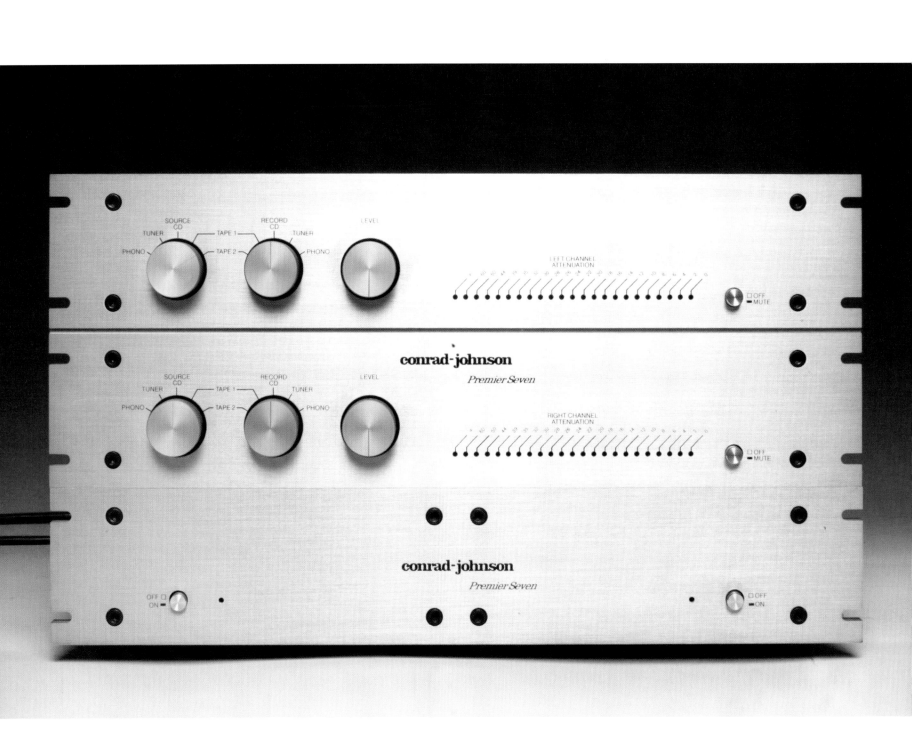

콘래드 존슨 프리미어 세븐

Conrad Johnson Premier Seven Preamplifier

1 콘래드 존슨사의 MC/MM 겸용 EF-1 phono Equalization preamp, 입력 임피던스, 볼륨조정 가능(40dB, 46dB, 52dB), 작은 박스는 MC 카트리지용 트랜스.
2 비교적 초기의 콘래드 존스(1982년) 앰프군. 상단에 프리미어 투(Premier-Two) 프리앰프, 하단에 200W 스테레오 출력의 프리미어 원(Premier-One) 파워앰프.
◀ 좌우 채널별로 독립된 듀얼 모노형 콘래드 존슨 프리미어 프리앰프. 하단의 전원부 역시 내부에서 좌우 채널별로 분리되어 있다.

경제학 박사들이 오디오 제작에 뛰어들다

경제학 박사 콘래드와 존슨의 앰프들은 '콘래드 존슨'이라는 이름으로 1970년대 말 미국 하이엔드 오디오 시장에 뛰어들었다. 두 사람이 만든 앰프들은 언제나 업무용 시기 같은 검은색 철제 외함 손잡이에 샴페인 골드로 도금된 알루미늄 단판으로 앞을 가린 심플하고 무덤덤한 표정의 모습이 인상적이었다.

콘래드 존슨사는 이지적인 풍모의 윌리엄 콘래드(William Conrad)와 루이스 존슨(Lewis Johnson)이라는 두 사람이 의기투합하여 만든 회사로서 버지니아의 페어팩스(Fairfax)에서 1977년 PV-I 프리앰프를 출시하면서 세상에 알려지기 시작했다. 빌(Bill)과 류(Lew)라는 애칭으로 서로를 부르는 콘래드와 존슨은 전기회로에 전문지식이 없었지만 오디오 삼매경에 빠져들었기 때문에 좋은 소리를 감별하는 데 뛰어난 감각을 지닌 사람들이었으며 동시에 진공관 애호가들(tubephiles)이었다. 콘래드는 합창단원이면서 바이올린 연주를 했고, 존슨은 클라리넷과 밴조 연주자이면서 베이스 가수를 겸하는 등 모두 음악에 심취한 아마추어 경력을 같이 가지고 있었다.

그들은 처음 발표한 PV-I(진공관(vacuum tube)으로 만든 첫 번째 프리앰프라는 뜻)이 그 후 약 7년간 미국 하이엔드 진공관 오디오계에서 엘리트 프리앰프의 위치를 차지하게 되면서 좋은 출발을 예감할 수 있었다. 연이은 후속타로서 보다 낮은 가격대의 MV(Main Power Vacuum Tube Amplifier의 약자) 시리즈 제작에도 착수한 바 있다. 그 후 진공관 일변도에서 벗어나 필드 이펙트 트랜지스터(FET)를 사용한 파워앰프도 만들었는데 이것들은 MF 시리즈로 불렸다.

PV-I을 발표한 지 2년 뒤 출시된 프리미어 시리즈는 콘래드 존슨사를 대표하는 초고가의 하이엔드 기종이어서 별도의 시리즈로 분류되고 있다. 프리미어 원(Premier-One)은 200W급 출력의 진공관 파워앰프로서 당시 높은 퀄리티를 가진 대출력 진공관 파워앰프의 출시 소식은 전 세계 오디오파일들의 입소문을 타고 1980년대 초에는 한반도까지 상륙하게 되었다.

프리미어 에이트, 대출력 진공관 파워앰프

콘래드 존슨사는 처음에는 자사의 이름을 쓰지 않고 맥코맥(Mccormack) 브랜드로 시장에 출시되었다. 하지만 시작부터 인기가 높아 18명의 직원이 교대로 작업해야 주문을 맞출 수 있을 정도로 반응이 좋았다. 콘래드 존슨사는 생산된 지 25년이 지난 초기 모델이라도 애프터서비스에 대응하는 모든 부품을 갖추고 있는 회사로도 유명하다. 자사 앰프에 사용하는 진공관들은 적어도 100시간 이상 버닝(burning) 테스트를 거친 것이라고 말하고 있다. 파워앰프에 사용하는 트랜스도 트랜스스펙트럴(Trans spectral) 방식의 것을 사용하여 각 대역들을 드라마틱하게 신장시켜주는 특징있는 제품을 쓰고 있다고 한다.

최근 콘래드 존슨사는 시청실에 VPI사의 턴테이블과 윌슨 오디오사의 그랜드 슬램(Grand Slamm) 시리즈 III라는 대형 스피커 시스템을 모니터 스피커로 사용하고 있다. 그 이전까지는 같은 윌슨 오디오사의 중형급 스피커 시스템인 와트/퍼피(Watt/Puppy)를 썼다. 당시 미국 최대 레코드 판매회사인 타워레코드사도 뉴욕 맨해튼의 매장에 콘래드 존슨사의 프리미어 350과 MF25000A를 사용하여 윌슨 오디오사의 스피커 시스템과 함께 시청실을 꾸몄다. 스피커는 와트/퍼피였고 인터커넥트 케이블은 킴버 케이블(Kimber KS-1030), 스피커 케이블 역시 킴버 KS-3038을 사용했다.

콘래드 존슨은 프리미어 세븐과 짝을 이루게 되는 프리미어 에이트(Premier Eight: 4극 빔관 6550을 파라 푸시풀로 사용한 275W의 대출력 앰프)라는 모노 파워앰프를 1992년 발표하기에 이른다. 이것은 프랑스의 자디스 500이나 오디오 리서치사의 파워앰프를 제외하면 하이엔드 진공관 앰프 세계에서 가장 큰 파워를 내는 대출력 앰프였다. 프리미어 에이트는 콘래드 존슨사가 1979년 진공관 스테레오 파워앰프 프리미어 원을 만들 당시 200W라는 대출력 앰프를 만든 경험을 토대로 제작한 것이다. 프리미어 원은 1977년 발표한 동사 최초의 진공관 프리앰프 PV-1과 함께 하이엔드 진공관 앰프 부활의 효시가 되었고 1985년까지 약 7년간 현대 진공관 앰프 개발의 선두주자 자리를 놓치지 않았다. 그러나 콘래드 존슨의 이름을 20세기 오디오사에서 부동의 위치에 놓이게 한 것은 역시 프리앰프 쪽이고 그 대표적 기함이 프리미어 세븐이다.

프리미어 세븐, 매향과도 같은 아름다운 음의 향훈

프리미어 세븐은 1988년 발표되었고, 포노단을 향상시킨 프리미어 세븐 A는 1990년 출시되었다. 2년 뒤인 1992년 프리미어 세븐 B형이 나왔는데 이것은 회로와 부품은 타입 A와 같으나 파워서플라이 부분의 저항을 업그레이드시키고 배선라인에 무산소 동선을 사용한 것이다. 총 중량 60파운드(27kg)의 프리미어 세븐을 바라보고 있노라면 프리앰프 하나를 만드는 데 과연 저 정도까지 물량이 투입되어야 하나 하는

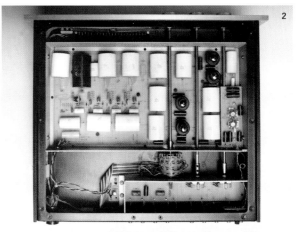

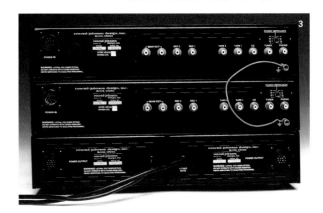

1·2 프리미어 세븐 B의 전원부와 프리앰프 내부. 포노 스테이지에는 초저잡음용 누비스터(Nuvistor) 한 쌍이 사용되었고, 라인단에는 6GK5 진공관이 사용되었다.

3 프리미어 세븐 프리앰프의 후면. 가장 오른쪽 단에 포노 카트리지 선택에 따른 임피던스와 게인을 조정할 수 있는 별도의 놉이 있다. 물론 전원부는 그림과 같이 설치하기보다는 멀리 떨어뜨려 놓을수록 좋다.

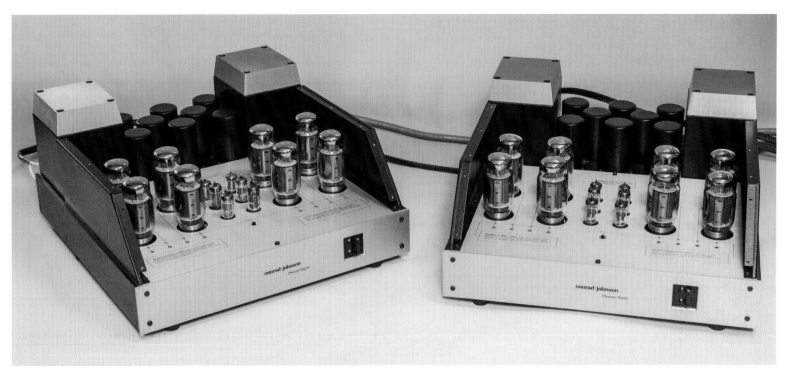

콘래드 존슨의 기함 Premier-8(출력 280W) 모노럴 파워앰프.

생각이 들 정도로 거대하다. 전원부와 함께 모노로 구성되어 있는 프리미어 세븐을 켜려면 3분 정도 예열 시간이 필요하다. 좋은 소리를 듣기 위한 기다림의 미학을 이해할 수 있는 사람만이 쓸 수 있다는 가정하에 만든 프리앰프다. 그러나 소리를 들어보면 순간 반응(응답속도)이 매우 빠른 앰프임을 알 수 있다. 빠른 응답 특성을 위해 콘래드 존슨사는 레이저로 절단한 메탈포일(metal foil) 저항을 투입했고, 300마이크론의 최고급 리니어 크리스털 솔리드 은납(Linear-Crystal Solid Silver)을 사용하여 배선들을 용접했다. 응답이 과도한 특성을 유지하기 위해 채널당 여섯 개의 3극관을 피드백 없이 사용한 것도 일반 진공관 프리앰프 설계에서는 찾아보기 힘든 초호화 방식이나. 포노난에 사용한 진공판도 초저잡음의 누비스타(Nuvistor)를 사용하여 낮은 출력의 MC 카트리지에 대응케 했다. 카트리지 교환 시 사용자가 편리하게 입력 임피던스를 교체할 수 있도록 MC 카트리지의 임피던스 셀렉터까지 앰프 배면에 설치하여 일일이 외함을 열고 임피던스를 조정해야 하는 불편함을 해소하고 있다.

이러한 물량투입과 정성으로 만들어진 프리미어 세븐은 세계 하이엔드 오디오의 정상 반열에 올라 30여 년이 지난 오늘날까지 그 이름이 퇴색하지 않고 있다. 만들어내는 소리는 명징함을 넘어서 우아하고 애틋한 감성까지 표현하고 있는 듯하다. 트랜지스터 파워앰프를 사용하더라도 매향과도 같은 프리앰프의 아름다운 음의 향훈은 그대로 남는다. 어떤 경우에도 고귀함이 훼절되는 일이 없는 흰 매화처럼 프리미어 세븐은 박토에 뿌리를 내렸을지라도 이른 봄철이 되면 귀부인 같은 눈망울을 어김없이 터뜨리는 '오디오의 백매'라 부를 수 있을 것이다.

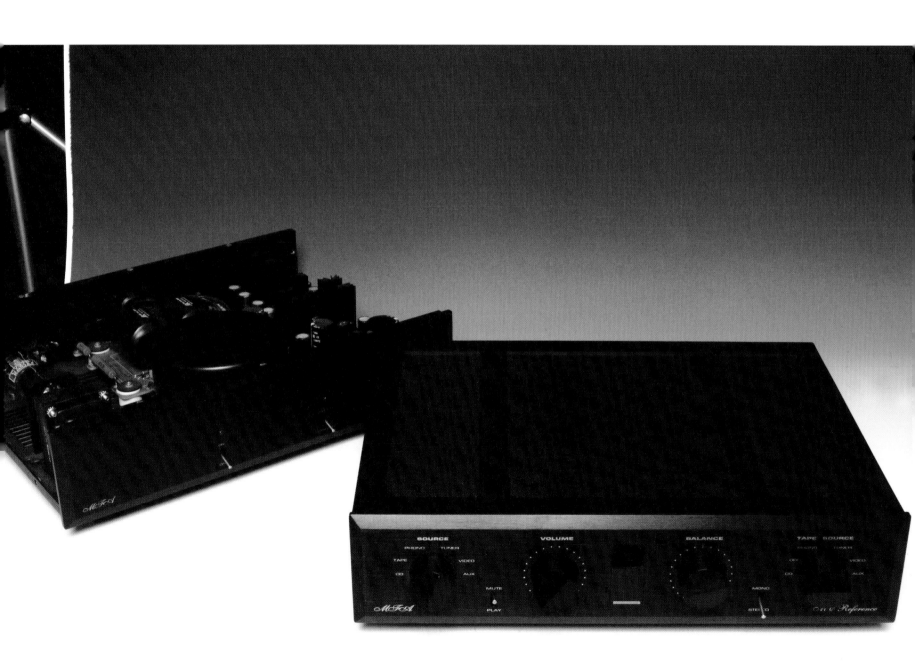

MFA MC 레퍼런스
MFA MC Reference Preamplifier

최고의 진공관 프리앰프를 찾는 일이야말로 평생의 꿈이었다

나는 어느 오디오 기기들보다 프리앰프에 특별히 관심을 집중시킨 유별난 사람이었다. 오디오 세계 궁극의 해결사는 요리사의 손맛이나 플로리스트(florist)의 손길에 해당하는 프리앰프에 있다는 오랜 믿음 때문이다. 그래서 새로운 프리앰프가 오디오 전문지에 등장하여 세간에 화제가 될 때마다 반드시 시청해보아야 직성이 풀리는 편집광적 증세를 지니고 살아왔다.

1960년대의 마란츠 7과 1970년대의 마크 레빈슨 LNP 2, 디네센 JC-80, 1980년대의 자디스 JP80, 크렐 KRS3, 클라인 SK-5A, 스펙트럴 DMC-10 델타, 1990년대 초반의 콘래드 존슨 Premier Seven, FM 어쿠스틱스 244, 우드사이드 SC26 등이 내가 그동안 경험을 통하여 주목해왔던 프리앰프들이었다. 그리고 근자에는 미국 VAC사나 BAT사의 프리앰프를 들어보고 진공관 프리앰프로도 저잡음과 음악성을 동시에 살릴 수 있는 뛰어난 앰프가 탄생될 수 있다는 일단의 가능성을 엿보기도 했다. 더욱이 최근에는 미국 볼더(Bolder)사의 2010과 호블랜드사의 HP200 그리고 정식 수입이 되지는 않았지만 독일의 아날로그 커팅머신 엔지니어들이 만들었다는 노이만과 EMT 프리앰프를 비롯하여 신구 세대 거의 모든 세계적인 프리앰프들을 섭렵했다. 하지만 내가 꿈꾸어왔던 궁극의 경지에는 아쉽게도 한 걸음씩 못 미친다고 생각해왔다. 사실 못 미친다고 말하기보다 내 스스로 설정해놓은 가상의 오디오의 세계, 그 높이를 가늠할 수 없는 큰 산의 정상을 공략하기에는 조금 낯설고 손에 익지 않은 장비들이었다는 표현이 더 정확할 것이다. 나의 경우처럼 고능률 스피커 시스템과 진공관 파워앰프를 사용하는 사람들에게는 FM 어쿠스틱스 프리앰프와 같이 높은 투명도를 실현시키는 저잡음성과 자디스 프리앰프처럼 음영과 로망이 있는 표현력, 그리고 클라인과 같은 선이 분명한 호방한 음상, 무엇보다도 전체를 잘 조화시켜 음악적 품격을 고양시키는 마란츠 7과 같은 진공관 프리앰프를 찾는 일이야말로 평생의 꿈일 것이다.

그리하여 이러한 모든 조건을 겸비한 프리앰프를 만나는 일은 오디오파일들에게 이룰 수 없는 상사병이 되게 마련이다. 나 역시 천사와 같은 프리앰프를 찾는 구원의

◀ MFA사의 MC 레퍼런스 프리앰프의 전원부와 앰프부. 전원부 한가운데 대형 토로이덜 트랜스가 자리 잡고 있다. 전원부의 설계 컨설턴트는 초창기에 마크 레빈슨과 함께 일했던 존 컬이 맡았다.

시도가 번번이 실패로 끝나 세월이 갈수록 희망은 사라지고, 그야말로 사막에서 물고기를 구하는 것처럼 현세에서는 도저히 이룰 수 없는 허황된 꿈을 꾸는 것은 아닌가 하는 생각이 들 때가 많았다. 그런데 기적적으로 그 꿈을 이루게 해준 것이 1994년 제작된 미국 MFA사의 프리앰프 'MC 레퍼런스(Reference)'다. 이 프리앰프를 만난 것은 지성이면 감천이라는 말로밖에 달리 설명할 길이 없다. MC 레퍼런스는 러시아제 6922(6DJ8의 고신뢰관)라는 진공관을 사용해 만든 것으로 미·소 진영의 동서해빙이 없었더라면 결코 만들어질 수 없는, 적어도 나의 TAD 스피커 시스템에 있어서는 궁극의 진공관 프리앰프다.

MC 레퍼런스는 −106dB이라는 극소 저잡음의 실현 사양에서 알 수 있듯이 FM 어쿠스틱스 같은 초정밀 TR 프리앰프도 실현하지 못한 경이적인 세계를 구축하고 있다. 따라서 대단히 능률이 높은 대형 혼형 스피커 시스템과 조합되더라도 무신호 시에는 뮤트 상태의 느낌을 준다. 콘래드 존슨사의 프리미어 세븐 진공관 프리앰프는 마크 레빈슨과 같은 TR 파워에도 잘 맞지만 MFA사의 MC 레퍼런스는 진공관 파워앰프를 정공법으로 드라이브하는 능력을 가지고 있다. 별도 몸체로 되어 있는 전원부는 아날로그 회로의 귀재 존 컬이 설계 컨설턴트를 했다고 기록되어 있다. 그래서인지 정격전원(230V) 공급을 해주지 않으면 MC 레퍼런스는 정상적인 소리를 내주지 않는다. 나는 한때 일반 가정용 전원(220V)을 공급한 상태에서 테스트를 하는 바람에 이 기기의 진가를 알아보지 못하고 내보낼 결심을 한 적도 있었다.

MC 레퍼런스를 만든 사람들

MC 레퍼런스는 진공관 프리앰프 설계에 많은 경험을 축적하고 있었던 존 누네스(John Nunes)라는 전자회로 엔지니어와 공업디자이너 아른 로드캡(Arn Roadcap)의 합작품이다. 스콧 프랭클랜드(Scott Frankland), 브루스 무어(Bruce Moore)와 함께 1984년 MFA사를 공동 설립한 존 누네스의 경력은 천재 소년의 이력을 들여다보는 것만큼이나 화려하다. 아홉 살 때부터 진공관 라디오를 고쳤고, 14세 때는 컬러 TV를 자작했다고 전해지는 누네스의 소년기는 오리건 대학에서 파이프 오르간 연주와 오르간 제작의 마스터 학위를 동시에 받았던 그의 놀라운 학습능력을 충분히 예견

노이만사의 레코드 커팅 시스템 VG-1에 부속되었던 play-back 앰프 중 프리앰프부 WV-2a의 전면부와 내부 모습. WV-2a는 파워앰프 LV-60과 함께 구동되었다. WV-2는 인풋 트랜스 BV-33(V-264)이 각 채널에 내장된 것이고, WV-2a는 좌우 채널이 내장된 트랜스 한 개로 작동되는 것이 다른 점이다. WV-2의 역할은 (모니터 픽업 카트리지인 DST의 출력을 전압을 기준하여) 레터럴(Lateral) 카트리지의 출력 20mV로 일정하게 입력시키는 입력신호 레벨 선택 기능과 DIN, RIAA, MESSEN(측정이라는 뜻)이라는 De-emphasis 특성 곡선 선택기능 등의 놉이 있다. 물론 각 채널의 볼륨 컨트롤 기능도 함께 갖추고 있다.
※노이만사의 트랜스에는 BV 넘버가 붙어 있다. BV-30/라인아웃트랜스 BV-31/토로이덜 전원트랜스 BV-32/플래이트 초크 트랜스 BV-33/인풋 트랜스 V-264(승압비 1:50). 하부는 영국 진공관 앰프의 명문 라드포드사의 직원들이 만든 우드사이드(Woodside) SC26 프리앰프 전면과 내부 및 후면. 진공관 프리앰프의 정수를 갖추고도 2,000파운드의 합리적 가격을 달성한 1990년대의 수작.

MFA MC 레퍼런스 프리앰프의 전면과 후면(각 하단은 전원부). 프리앰프부의 중앙에 MFA라는 로고와 함께 새겨진 진공관은 약 6분간 깜박거리면서 작동 대기 중이거나 뮤트(mute) 상태임을 알려준다.

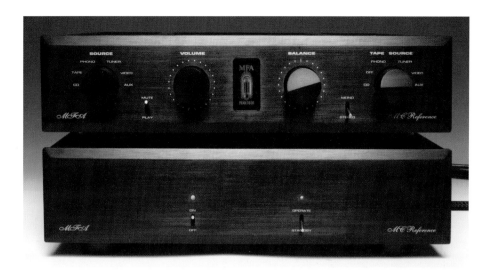

해주는 것이었다. 그 또한 세상에서 가장 아름다운 소리를 내는 앰프를 만들고 싶었던 하이엔드 오디오 디자인의 첨단 그룹에 서 있었던 사람이었다.

아른 로드캡은 오랫동안 실리콘밸리에서 일한 경험을 가지고 있었다. 그는 PC 기판 설계에서부터 헤아릴 수 없이 많은 R&D 작업과 인공위성 통신망 구축에 이르기까지 다양한 경력을 쌓아왔다. MFA사의 명작 MC 레퍼런스는 존 누네스와 아른 로드캡만의 공적은 아니다. MFA사를 설립했던 스콧 프랭클랜드라는 뛰어난 음감을 가진 오디오파일로부터 음 조정(sonic tuning)이 끊임없이 지적되었고, 사운드 엔지니어들이 매 난계별 오디오 감식가들의 요구사항들을 적극 수용했기 때문에 이루어진 결과다.

인내와 기다림을 요하는 MC 레퍼런스

MC 레퍼런스는 게인이 무척 높다(62.5dB). 잡음은 매우 적어 0.1mV의 저출력을 가진 카트리지도 문제없이 사용할 수 있다. 고정밀도의 단계별(stepped ladder style) 음량 조절 놉과 밸런스 컨트롤 놉이 좌우 신호를 동시에 작동시킬 수 있도록

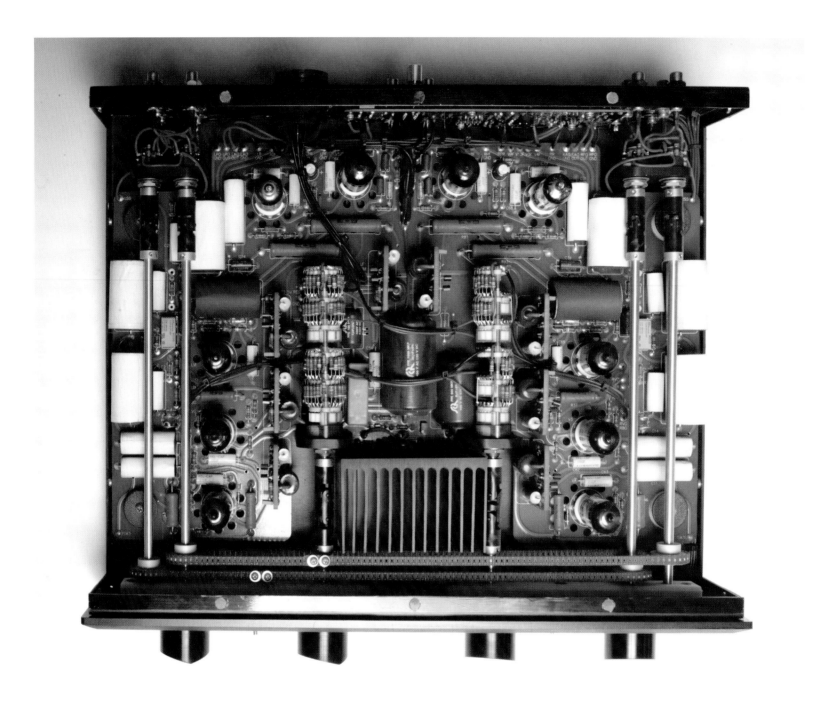

고무 체인으로 연결되어 있는 듀얼모드 장치가 내부에 장착되어 정교하게 음을 컨트롤할 수 있다. MC 레퍼런스는 그밖에도 지금까지 개발된 진동과 험 방지대책뿐만 아니라 정전압 공급과 보호회로에 이르기까지 20세기 오디오 기술이 낳은 최신 기법이 모두 적용된, 문자 그대로 무제한급의 물량과 기술이 투입된 하이엔드 진공관 프리앰프다. 그렇다고 해서 결점이 전혀 없는 것은 아니다. 물론 좋은 음을 선보이기 위해서라는 이유로 그렇게 만들었겠지만 첫 음을 듣기까지 6분 이상의 예열시간이 필요하다. 어느 정도 시간이 지나야 소리가 나는 차동장치를 모든 오디오파일들에게 너그럽게 받아들이라고 하기에는 예열시간 설정에 다소 무리가 있다고 생각한다.

오디오계의 산전수전을 다 겪은 사람들조차도 기다림의 지혜를 터득한다는 것은

정숙성이 뛰어난 프리앰프 MFA MC 레퍼런스 내부. 게인이 높은 포노 부분도 다른 앰프에 비해 정숙성이 대단히 높아 출력이 약한 MC 카트리지(0.1mV)까지 직접 연결이 가능하다. 스텝 식의 어테뉴에이터는 전후 좌우를 금속 샤프트나 기계식 체인으로 연결하여 음의 손실을 최소화했다(1994년 첫 출시).

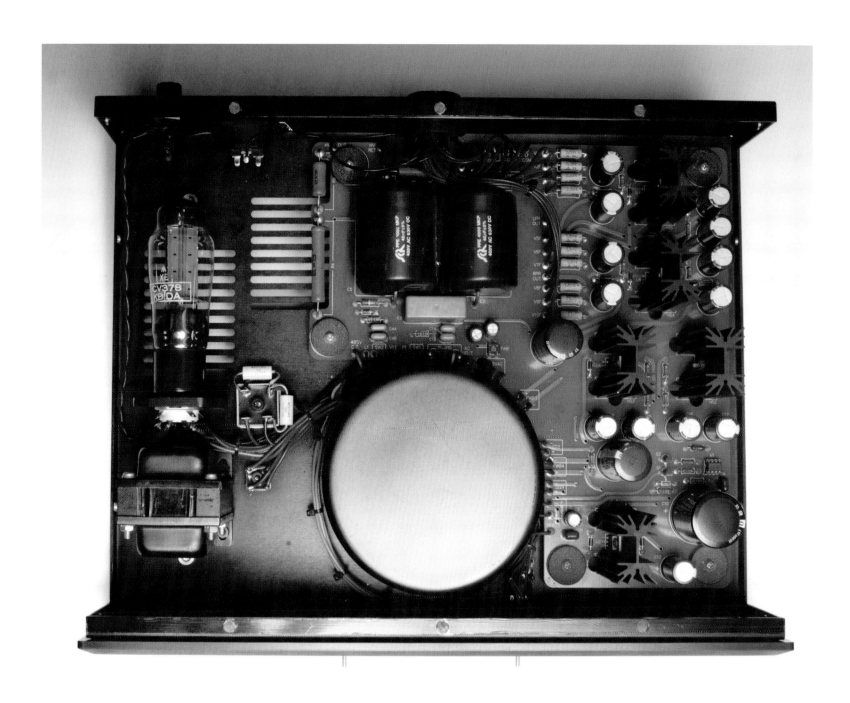

존 컬이 설계 컨설턴트를 맡은 MFA MC 레퍼런스 프리앰프의 전원부 내부 모습.
프리앰프보다는 파워앰프에 가까운 크기의 대형 토로이덜 트랜스가 한가운데
자리 잡고 있다.

그리 쉬운 일이 아니다. 그래서 MFA사의 MC 레퍼런스 프리앰프는 바로 이 치명적인
결점 아닌 결점, 완벽주의의 추구가 가져온 높은 제작비용과 사용자의 인내심을 시험
하는 듯한 예열시간 때문에 오디오파일의 인기를 끌지 못한 채 20세기가 끝날 무렵
회사와 함께 오디오 무대에서 사라져갔다. 현대성의 한 속성인 빠른 응답을 요구하는
기대치에 부응하지 못했기 때문이다.

　　MC 레퍼런스는 나의 음악실에서 메인 시스템의 프리앰프로 자리 잡고 주변기기
들을 컨트롤하고 있다. 때로는 우아하고 때로는 강력하게, 그러나 지나침 없이, 투명
하면서도 섬세하게 궁극에 가까운 음의 아우라를 만들어낸다. MC 레퍼런스가 만드
는 음악과 함께라면 나는 축복받은 노년을 보내게 될 것이라 확신할 수 있다.

FM 어쿠스틱스 266과 115

FM Acoustics 266 Preamplifier/115 Power Amplifier

세계적인 연주가들은 FM 어쿠스틱스를 선호한다

FM 어쿠스틱스사의 프로용 장비는 한국방송공사(KBS)와 문화방송(MBC)을 필두로 국내 주요 레코드 제작사와 녹음 스튜디오에서 널리 사용되어왔다. 1980년대 한국의 제일 EMI 레코드외 킹 레코드, 디오 레코드사의 녹음실에서 진가를 발휘했고 신세계 녹음 스튜디오와 현대 레코딩 스튜디오에 이르기까지 우리나라의 녹음 스튜디오 역시 세계 최고 수준의 FM 어쿠스틱스사의 장비를 갖추고 있었다. 그러나 최고가품의 훌륭한 녹음장비를 보유했는데도 당시 한국의 녹음기술력은 세계적인 수준과 거리가 멀었다. 그 원인은 체계적 음악지식과 어우러진 음향 녹음기술을 제대로 갖춘 톤 마이스터(Tone Meister)가 많지 않았기 때문이었다.

같은 시기 동일한 장비로 녹음한 미국의 도리안 레코드(Dorian Record)사의 CD와 비교해보면 원인이 무엇인지 알아차릴 수 있는데도 국내 녹음기사들은 외국 레코드 회사는 무엇인가 다른 비법, 예를 들면 노이만 U-47 마이크와 진공관 마이크 앰프 등을 쓰기 때문에 차이가 날 수밖에 없다는 주장을 펴기도 했다. 그러나 세계적인 첼리스트 요요마는 노이만 U-47 마이크와 텔레푼켄 251 진공관식 마이크 앰프로 녹음한 자신의 연주보다 같은 마이크에 FM 어쿠스틱스사의 클래스 마이크 앰프(Class Mike Amp) M-1으로 녹음한 것이 실제 연주에 훨씬 가까운 것이라고 평한 바 있다. 요요마는 자신의 오디오 시스템으로 FM 어쿠스틱스사의 제품을 쓰고 있기도 하다.

FM 어쿠스틱스사의 홈 오디오 역시 세계적인 음악 연주가들이 선호하는 기기로 유명하다. 팝 아티스트 키스 자렛과 미국 가수 빌리 조엘뿐만 아니라 얼마 전 작고한 일본의 미조라 히바리와 올리비아 뉴턴 존, 그리고 록 그룹 퀸과 롤링 스톤스, U2에 이르기까지 매우 다양하다. 내가 좋아하는 조안 바에즈와 이브 몽탕도 FM 어쿠스틱스 제품을 사용했다고 한다. 클래식계도 예외가 아니어서 작고한 예후디 메뉴인과 아이작 스턴 같은 바이올린의 대가와 피아노의 거장 미켈란젤리까지, 그리고 「카르멘」으로 유명한 줄리아 미혜네스 존슨, 피아노 듀오로 유명한 라베크 자매(Katia et Marielle Labecque), 지휘자 엘리아후 인발을 포함한 많은 연주가들이 자사 제품을

FM266의 후면. FM244와 달리 모두 밸런스 입출력으로 설계되었다.
◀ FM244의 형님 격인 FM266 프리앰프. 1991년 출시될 당시 3만 달러가 넘는 고가였던 FM266은 놉과 볼륨 등을 모두 18K 금도금 처리한 호화로운 외관을 지니고 있다.

쓰고 있다고 FM 어쿠스틱스사는 홈페이지를 통하여 자랑하고 있다.

실제로 밀라노 라 스칼라와 일본 NHK 홀 같은 유명 음악 연주회장에서 FM 어쿠스틱스사의 장비를 채택한 것은 이미 오래전의 일이다. 최근에는 모스크바의 멜로디아 레코드 녹음 스튜디오에서부터 미국 내슈빌의 유명한 녹음 스튜디오 'Terra'(대지라는 이름의 이 스튜디오에는 레이 오디오(Rey Audio) 모니터 스피커가 장착되어 있다)에 이르기까지 누구나 20년 넘게 사용해도 전혀 문제 없는 FM 어쿠스틱스의 기기들을 사용하고 있다. 한 번 써본 사람이면 다시 찾게 되는 물건으로 소문이 난 FM 어쿠스틱스의 명성은 프로 녹음엔지니어와 톤 마이스터들의 입소문을 타고 전 세계에 퍼져나가 오늘에 이른 것이다.

FM115의 전후면. 뒷면 스피커 케이블은 FM 어쿠스틱스의 전용선이다.

FM 어쿠스틱스사를 창설한 마누엘 후버

FM 어쿠스틱스사는 스위스 국경의 아름다운 명산 마터호른(Matterhorn)의 선열하고 웅혼한 용자를 형상화한 삼각형 마크를 회사 상표로 사용하고 있으며, 1973년 오디오파일 마누엘 후버(Manuel Huber)가 취리히(Zürich)시 외곽 호르겐(Horgen)에서 창립한 이래 오늘날까지 그의 지휘하에 세계적인 오디오 메이커로 성장해왔다.

FM 어쿠스틱스 프로용 기기들의 외관이 수수한 검은색 분체도장 마감인 반면 홈오디오 기기는 프런트 패널에 사용된 백색 알루미늄 판을 특수 헤어라인으로 처리하고, 금장 도금한 놉과 다이얼 및 볼트 등으로 섬세하게 마감하여 출시되고 있다. 홈오디오 기기의 가공 정도가 스위스 고급시계 수준만큼이나 높은 것이어서 마무리가 잘 된 미국과 일본의 하이엔드 제품조차도 수준차를 느끼게 될 만큼 FM 어쿠스틱스사의 앰프들은 정치한 경지에 도달해 있다.

처음 FM 어쿠스틱스사를 창설하고 나서 마누엘 후버는 넉 대의 FM 800A 파워앰프를 제작하여 가까운 친구들에게 시청을 부탁했는데, 그중 한 대도 되돌아오지 않았다고 한다. 친구들이 시청용으로 빌려간 앰프 대신 모두 돈으로 들고 왔기 때문이다. 그는 음향 이외에도 방진과 전원 개선에 많은 연구와 투자를 하여 두 번째로 열 대의 800A 파워앰프를 만들었다. 그것 역시 순식간에 팔려나가자 그 후 100대의 800A를 제작했고 이 앰프들은 지금까지도 큰 무리 없이 전 세계 콘서트 홀과 방송국 녹음 스튜디오에서 사용되고 있다. 마누엘 후버가 만든 파워앰프와 프리앰프 그리고 일렉트로닉 크로스오버 디바이딩 네트워크와 포노앰프들 모두는 세계 오디오시장에서 최고의 가격으로 대접받고 있다. 어찌 보면 운이 좋다고 말할 수 있겠지만 그 내용과 부품 그리고 외장의 치밀함을 하나하나 뜯어보면 월드 베스트 수준이라는 말이 수긍이 간다. 그만큼 완벽한 만듦새와 아름다운 음악성이 깃든 소리를 만들어내는 앰프라는 점을 인정하지 않을 수 없다.

1 FM244 프리앰프의 전면. 위에 놓인 것은 제프 롤런드(Jeff Rowland) 디자인 그룹에서 제작한 포노 EQ 앰프 카덴스(Cadence).
2 FM244의 내부 하단부.
3 FM244의 내부 상단부.
4 FM 122 가변형 포노 EQ. 반덴헐사의 Colibri 카트리지군과 최고의 상생.

FM 어쿠스틱스 앰프군은 모두 라인업하고 싶다

FM244 프리앰프는 1989년 설계된 것으로 시장에는 다음 해인 1990년 출시되었다. FM244에는 A, B, C형이 있다. A형은 MC용 포노단이 장착되어 있고 B형은 MM용, C형은 포노단 대신 하이게인용 입력단을 하나 더 갖추고 있어 사용자가 별도의 포노앰프 사용을 원할 경우를 대비한 여러 가지 배려가 설계에 반영되어 있다. FM244 프리앰프의 게인은 56.5dB로 이득이 높은 편에 속하는 앰프다. 잡음비는 세계 최고 수준을 자랑할 만큼 낮아 일반 프리앰프가 -65dB~-70dB인 것에 비해 -95dB~-100dB 수준에 달한다. 그러나 이와 같이 물리적 수치와 데이터만 가지고 명기가 될 수는 없다. 추구하는 음의 목표와 그것을 실현하기 위한 구상이 있어야 하는 것이다. 그러한 일면을 파악하기 위해 잠시 마누엘 후버의 이야기에 귀 기울여보자.

"다이내믹 컴프레션이나 다이내믹 디스토션에서 해방된 영역(slate)을 만드는 것은 성악 대역의 자유로운 표현을 위해 가장 중요한 요소다(목소리를 크게 확대시키는 과정에서 높고 자극적인 소리가 되지 않도록). 이를 실현시키기 위해 충분한 전원 에너지(전류) 공급과 정상적으로 작동하면서도 전 대역에 걸쳐 뛰어난 소리 에너지의 밸런스를 잡는 것이 필요하다."

1991년에 FM244를 버전업(version-up)시킨 FM266이 출시되면서 언밸런스 입출력 단자만 있었던 홈 오디오 프리앰프에 풀 밸런스 단자가 장비되었고, 포노단도 갖추어졌다. FM266의 당시 출시가격은 FM244의 두 배가 넘는 3만 달러대를 상회했다. 가격만 생각하지 않는다면 FM 어쿠스틱스는 솔리드스테이트 앰프의 세계에서 파워 그리고 포노앰프 모두를 갖추고 싶은 유일한 라인업(line-up) 대상이 되는 메이커다. 아마도 마누엘 후버의 개인적인 취향에서 비롯된 것인지 방송국의 요청에 의한 것인지는 잘 알 수 없지만, 최근 FM 어쿠스틱스사가 오디오 시장에 내놓은 FM222와 FM122라는 포노 EQ 앰프 때문에 즐거워하는 아날로그 오디오파일들이 늘고 있다. 옛날 마란츠와 매킨토시의 오디오 콘솔레트에 들어 있는 포노 EQ와 같은 용도의 가변형 포노앰프가 FM 어쿠스틱스사에서 새롭게 등장했기 때문이다.

풀옵션이 달려 있는 FM222와 보다 간략한 FM122 포노 EQ용 프리프리앰프(pre preamp)는 78회전 셸락 레코드에서부터 RIAA 커브가 확정되기 전까지의 모든 옛 LP 음반들의 턴오버 프리퀀시(turn over frequency)와 롤 오프(roll off)를 정확하게 재생시킬 수 있는 최신 기기들이다. 여기서 턴오버란 저역과 중고역의 경계설정치를 말하는 것이고, 롤 오프란 고역의 한계치(급격히 음압 프리퀀시가 감쇠하기 직전 수치)를 의미한다. 영국의 탄노이 스피커와 같이 듀얼 콘센트릭 유닛이 장착되어 있는 스피커 뒷면에 가끔 위와 같은 용어가 표기된 톤 조절장치가 붙어 있는데 그것은 조금 다른 뜻으로 사용되는 것이다. 즉 스피커에서 사용되는 턴오버 조정 놉은 저역의 강약을 조절하는 기능이고 롤 오프는 고역의 강약을 컨트롤하는 장치를 말한다.

FM244 프리앰프의 소리성향은 한마디로 표현하자면 마크 레빈슨 ML-6A보다 강하지만 따뜻하고, 골드문트 미메시스 2a보다 부드럽고, 스펙트럴 DMC-10 델타보다 명료하다. 그 외의 소리성향은 대체로 상기 기종 성향과 비슷하여 마란츠 7처럼 중역이 두텁고 음악성이 높은 소리를 만들어낸다. 파워앰프는 수준급 회사의 것이면 어느 것이나 상성이 좋지만 진공관 파워앰프와 특히 궁합이 잘 맞는다. 그 이유는 FM244가 아마도 진공관 소리에 가까운 TR 프리앰프이기 때문일 것이다.

FM2011을 소유하는 것은 신을 소유하는 것이다

FM115 파워앰프는 15년 전 주목하게 된 TR 파워앰프다. 오디오파일 중의 명사 한국코트렐사의 이달우 회장은 당시 고희가 넘은 나이에도 끊임없이 하이엔드 오디오의 새로운 세계를 탐구하여왔다. 스피커만큼은 오랫동안 이탈리아 디자이너 클라우디오 로타로리아(Claudio Rotta-Loria)가 설계한 골드문트사의 아폴로그(Apologue) 한 가지만 사용해오면서 많은 노력과 시도를 거듭했으나 아폴로그를 완전히 장악하는 파워앰프를 찾기란 쉬운 일이 아니었다. 그때 조언요청을 받고 나는 이 회장께 FM 어쿠스틱스사 제품의 뛰어난 완성도에 대하여 소개한 바 있었는데 FM115에 곧바로 도전하게 될 줄은 예상치 못했다.

FM115가 이 회장 댁에서 아폴로그를 울리던 날 나는 자정이 넘도록 시간 가는 줄 모르고 감명 깊게 음악을 들으며 많은 것을 느끼게 되었다. 현악을 제외하고는 피아노와 성악, 관현악 모두가 이제까지 들어본 아폴로그 중에서 최고의 평점을 줄 수 있을 만큼 스피커와의 상성이 좋았다. 이때의 프리앰프의 존재는 없는 셈이나 마찬가지

양쪽으로 FM115 모노럴 파워블럭을 거느리고 있는 FM266 프리앰프.

였다. 미국 볼더사의 프리앰프의 최고급 기종 볼더 2010을 패시브시스템으로 운용한 것이 더 소리가 좋았기 때문이다.

TR 앰프를 가지고도 진공관만큼, 아니 어떤 장르에서는 진공관보다 더 아름다운 소리를 낼 수 있다는 사실도 확인할 수 있었다. 믿기지 않을 만큼 뛰어난 능력을 지닌 FM115가 이 정도라면 전 세계 25대 한정본으로 생산된 FM2011은 과연 어떤 소리일까……. 모든 것을 체념한 듯한 최근 오디오에 대한 나의 태도, 스스로 바람 잔잔한 호수와 같은 평정심을 되찾았다는 그 자부심이 여지없이 흔들리고, 결코 유혹당하는 일이 없으리라던 굳은 심지가 무너져 내릴 것 같은 위기감이 또다시 찾아왔다는 것을 느꼈다.

FM115는 그런 오싹함을 실로 오랜만에 느끼게 해준 파워앰프였다. FM115는 밸런스(Balanced) A클래스 앰프다. 피크 출력 시는 정격출력 시보다 거의 3배를 내는 괴력을 지니고 있으며, 이때 연속 35암페어라는 대전류를 사용하기도 한다(그러면서도 열이 거의 발생치 않는 신기한 파워앰프다). 1Hz에서 60,000Hz까지 대역을 커버하면서 입력 임피던스는 1Ω에서 10,000Ω까지 받아들이도록 설계되었다. 채널당 8Ω 정격출력 시 250W라는 수치와 THD(Total Harmonic Distortion) 0.005% 이하의 잡음비라는 데이터를 굳이 들여다볼 필요도 없는, 적막감이 넘쳐 전율마저 감도는 고품위의 TR 파워앰프를 마누엘 후버는 지금도 계속해서 만들어내고 있다.

FM 어쿠스틱스사는 유럽 최대의 오디오 메이커 필립스가 설립한 아인트호벤시의 컨벤션센터(Philips Competence Center)에 자사의 에볼루션(Evolution) 시리즈를 납품한 것을 자랑스럽게 여기고 있다. 다윗과 같은 작은 회사인 FM 어쿠스틱스가 골리앗의 탄생지에서 자신의 오디오 시스템을 울리고 있으니 자랑할 만도 하다. 지난 2000년 FM 어쿠스틱스사는 전 세계 25대 한정본으로 25주년 기념 FM2011 파워앰프를 선보였다. 다소 과장된 것처럼 보이는 선전문구에는 다음과 같은 캐치프레이즈가 적혀 있었다.

"FM2011을 소유하는 것은 신을 소유하는 것이다."

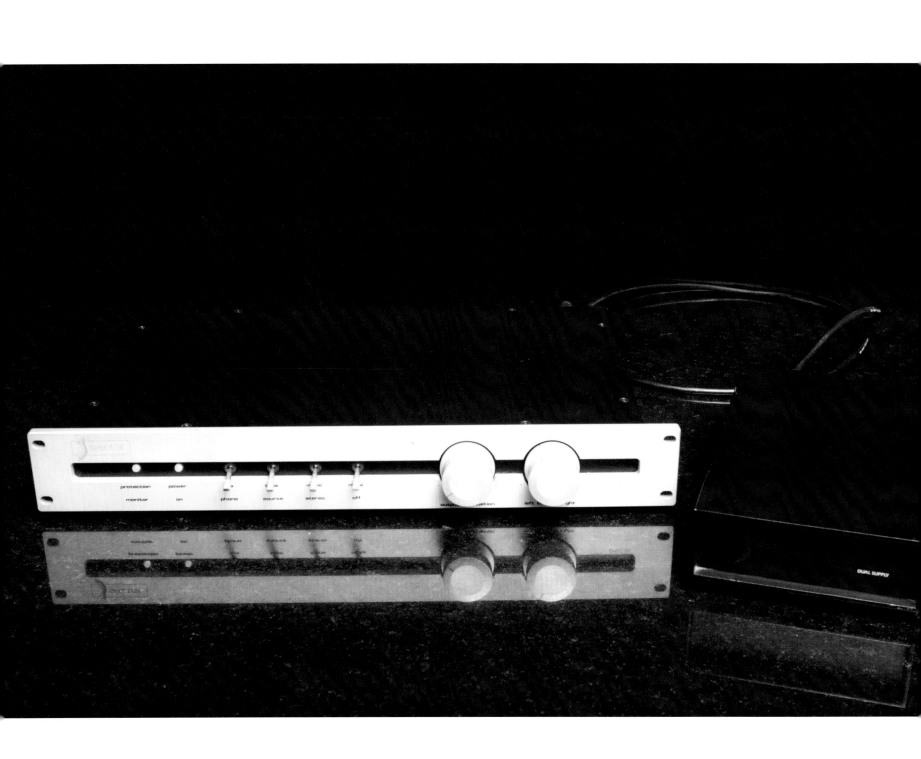

스펙트럴 DMC-10 델타
Spectral DMC-10 DELTA Preamplifier

고정밀도의 부품 소재를 만들었던 스펙트럴사의 앰프제작 정신

스펙트럴(Spectral) DMC-10 프리앰프는 1980년대 우리나라 오디오파일과 평론가들의 입에서 '악마의 파워'라는 단어와 짝지은 '천사의 프리'의 대명사로 불렸다. 앰프 외관의 대부분이 검은색 일색이었던 당시로서는 드물게 백색 알루미늄 표면을 가지고 등장했기 때문에 '천사의 프리'라는 별명에 걸맞은 면모를 지니고 있었다.

스펙트럴사는 1985년 출시한 DMC-10 시리즈에 앞서 최초 제작된 MS-one 프리앰프로 존 컬이 만든 디네센(Dinnesen)사의 JC-80과 함께 1980년대 벽두 미국 하이엔드 오디오 시장에 등장했다. 스펙트럴사는 1975년에 설립된 하이엔드 오디오 부품 생산 및 앰프 제작사로서 당시 미국 하이엔드 솔리드 스테이트 오디오 앰프계를 양분하고 있었던 마크 레빈슨과 크렐사에 도전장을 내민 화려한 이력을 가지고 있다. 회사의 정식 명칭은 스펙트럴 주식회사이며, 처음 만든 MS-one 프리앰프는 실리콘밸리에서 탄생한 최초의 순종 하이엔드 오디오 제품으로 실리콘밸리 인근 도시 샌프란시스코에서 레퍼런스 레코딩(Reference Recording) 제작소를 동시에 경영하고 있던 키스 오 존슨(Keith O. Johnson) 박사의 주도하에 만들어졌다. 이 프리앰프는 출시되자마자 곧 녹음기사들과 음향 엔지니어들의 관심을 끌었다. 이후 스펙트럴사는 자사 앰프 청음 테스트용으로 고품질의 녹음으로 유명한 레퍼런스 레코딩사의 마스터 테이프를 사용했고, 레퍼런스 레코딩사 역시 녹음 세션에 때때로 스펙트럴사의 전 직원을 참여시키기도 했다.

스펙트럴사의 앰프제작 정신은, 하이엔드 오디오에 공급되는 고정밀도의 부품 소재를 만들려고 했던 창립정신과 일치한다. 즉 빠른 응답성(transient speed), 잡음 없는 높은 게인(low noise high gained), 그리고 정확한 RIAA 커브를 구현하는 것에 목표를 두었다. 정밀 가공된 볼륨 못지않게 (일찍이 초창기 마크 레빈슨의 제품에 스펙트럴사의 볼륨이 사용된 바 있다) 외장의 스마트함이라든지 내부회로와 컨스트럭션의 정교함에서 예감되는 음질은 당시 최고 수준으로 평가받았다. 특히 중역대의 따뜻함은 진공관 프리앰프에 비견할 만했다.

상부는 1980년대 초반 존 컬이 만든 벤데타 리서치(Vendetta Research)사의 포노 MC 카트리지용 고품위 헤드앰프 SCP-1의 전후면과 전원부.
◀ 1988년 출시된 스펙트럴 DMC-10 델타 프리앰프와 전원부.

유대계 미국인 리처드 프라이어(Richard Fryer)가 설립한 스펙트럴사는 키스 오존슨 박사의 전폭적인 지원 아래 짧은 시간 내에 하이엔드 오디오 회사로 급성장했다. 존슨 박사는 디지털과 아날로그 회로 두 분야의 탁월한 설계자로 유명하지만 디지털 계측기의 발명과 녹음 테이프 장비개발자로 더 잘 알려져 있다. 그는 이미 14세 때 셸락 SP판을 재코팅한 후 카드보드(Cardboard) 조각으로 홈을 새기는 방법으로 아마추어 레코딩 커팅머신을 만들 정도로 조숙했다고 한다. 그가 만든 하이 스피드 카세트 복사 녹음기 덕분에 1960년대와 70년대 전 세계의 많은 사람들이 카세트 녹음으로 워크맨과 카오디오를 이용하여 음악을 즐길 수 있었다. 뿐만 아니라 존슨 박사는 고성능 CD 녹음방식 중의 하나인 HDCD(High Definition Compatible Digital)의 공동 발명가이기도 하다. 한편 설립자 리처드 프라이어는 대학에서 심리학을 전공했고 하이엔드 오디오 회사에서 오디오 리뷰어와 엔지니어로 일한 경력이 있었다.

하이젠베르크의 '불확정성의 원리'와 새로운 앰프 설계 개념

1980년대 혁신 오디오 디자인 이론 중에는 1925년 독일물리학자 베르너 하이젠베르크(Werner Karl Heisenberg)가 발표한 '불확정성의 원리'를 원용한 설계 버전이 등장했던 시기가 있었다. 그런데 스펙트럴사의 제품 철학을 살펴보면 이러한 불확정성 이론에 대응하기 위한 몇 가지 전제와 그에 따른 제작개념이 엿보인다. 하이젠베르크는 뉴턴에 의해 완성된 고전물리학의 결정론적 인과율을 뒤집고 불확정성의 원리에 기초한 양자역학을 제창한 원자물리학자다. 그는 수학과 물리학뿐만 아니라 피아노와 스포츠에도 재능을 보인 20세기의 천재 과학자였으며『부분과 전체』라는 철학과 물리학의 만남을 통찰한 저술을 통하여 일반인들이 접근하기 어려운 물리학 이

1 스펙트럴 DMC-10 델타의 후면부. 출력단이 2개 있어 바이앰핑하기에도 안성맞춤이다. 출력단을 하나만 사용할 경우 보통 다이렉트 커플드(Direct Coupled) 쪽을 선택한다.
2 스펙트럴 DMC-20 프리앰프. 하단부는 미국 세타사의 DS Pro G-III 컨버터.
3 스펙트럴 프리와 함께 지금까지도 부품 배치 설계에 관한 한 최고의 예술적 경지를 보여주는 미국 클라인사의 SK-5A(포노 EQ가 부속된) 프리앰프의 내부 모습. 기기 내부의 정연한 부품 실장과 배치의 미학은 후발 앰프 설계자를 주눅 들게 할 만큼 전설적인 아름다움을 갖추고 있었다.

1982년 1월에 첫 출시된 후 6년 만에 세 번째 개량된 스펙트럴 DMC-10의 델타 시리즈. 증폭소자에 FET를 차용하여 증폭도를 확장, MC 카트리지를 바로 연결하여 사용할 수 있다. 저능률 스피커에 대응한 하이게인 선택도 가능하다. 사진 왼쪽 상부에 원래 중앙 상부처럼 입력 게인이 있었는데 음질 향상을 위해 제거했다. 필자는 때때로 두 대의 CD 플레이어를 사용하느라 그림과 같이 점프선을 삽입하여 포노단을 거치지 않고 라인단을 하나 더 늘려 사용하기도 했다.

론을 알기 쉽게 풀어주기도 했다.

하이젠베르크의 논문에서 불확정성의 원리라는 명제는 "어떤 물체의 위치와 속도를 동시에 정확하게 측정하는 것은 이론적으로 불가능하다는 것"이다. 즉 물체의 위치를 측정하려면 빛을 보내야 하는데 빛은 광에너지이므로 극미량일지라도 빛이라는 파동이 물체에 닿으면 물체는 극미량만큼 움직이게 되는 것을 그가 만든 공식으로 증명한 것이다. 불확정성 원리를 기초로 한 하이젠베르크의 양자역학은 나중에 원자탄 개발을 가능케 한 이론적 배경의 일부가 되었지만, 반세기를 훌쩍 뛰어넘어 1980년대 최신 하이엔드 오디오 앰프 설계정신에도 접목되었다.

독일 물리학자 볼프강 파울리(Walfgang Pauli)가 하이젠베르크에게 보낸 편지에서 불확정성의 원리에 대해 언급한 구절을 발췌해보면 "우리는 운동량이라는 한쪽 눈으로 세상을 볼 수 있고, 위치라는 다른 한쪽 눈으로도 세상을 볼 수 있다. 그러나 이상하게도 운동량과 위치를 동시에 파악하려고 두 눈을 같이 뜨면 위치는 달라지게 된다." 파울리의 말을 오디오 앰프 설계에 적용해보면 전압증폭이든 전류증폭이든 오디오 앰프 설계에서 궁극적으로 추구하는 순수한 증폭이라는 이상향(위치)은 바로 증폭하는 수단(빛) 때문에 이상적 증폭이 되지 않고 변형(일그러짐)이 생긴다는 뜻으로 번역될 수 있다. 즉 일그러짐(불확정성)을 최소화하기 위해 전류 공급단과 프리앰프단을 분리 독립시키고 프리앰프 내부도 디스크리트(discrete: 분리독립)화해서 상호간 밸런스 회로로 연결시키는, 하이엔드 오디오 제작에 새로운 개념(디스크리트화, DC화, 밸런스화)이 도입되기 시작했던 것이다. 스펙트럴사는 이러한 새로운 설계개념을 적용한 1980년 하이엔드 오디오계 선두주자로서 미국 오디오 시장에 모습을 드러냈고 응답 특성이 빠른 사운드로 크게 주목받았다.

1980년대 등장한 신생 하이엔드 오디오 앰프 설계자들도 스펙트럴사처럼 안정된 전체 회로의 작동을 보장하기 위하여 각 입력단과 포노단, 증폭단과 출력단은 별개로 분리 독립시켰다. 그리고 충분하게 공급되는 전원과 함께 빠른 응답 특성을 얻기 위한 선별된 부품(주로 FET와 MOSFET 및 Bipolar TR) 사용을 전제로 한 DC(Direct-Coupled) 밸런스 앰프 설계로 진정한 의미에서 하이엔드 오디오의 세계에 도달할 수 있다는 대전제에 동조하기 시작했고, 뉴에이지 하이파이 오디오 시대에 부응하는 새로운 디자인 개념을 가지고 제작에 임했다. 이때부터 오디오파일들은 'pure A class'라든가 'Discrete', 'Full Balanced'라는 단어들에 귀를 곤두세우기 시작했다. 어느 틈엔가 하루 종일 프리앰프 전원에 불을 켜두는(일정 온도를 유지시켜 증폭회로가 안정되게 동작하도록) 습성도 생겨나 "전기를 도무지 아낄 줄 모르는 사람"이라고 타박하는 집식구와의 다툼도 심심치 않게 일어나기 시작했다.

스펙트럴사에서 위상 특성을 정확히 확보하기 위해 MIT사에 의뢰하여 만든 전용 커넥트 케이블.

하이젠베르크의 또 다른 양자이론은 원래 원자구조를 규명하는 데 쓰였지만 1980년대의 새로운 전송이론에 도입되어 새로운 오디오 케이블 개발에 불을 붙이게 되었다. 고순도의 재료와 새로운 이론으로 무장한 케이블을 구입하기 위해 오디오파일들은 낡은 수법을 동원하면서 집식구의 눈치를 또 한 번 살펴야 했다. 그러나 이러한 일들이 하이엔드 오디오 제작의 면전에 이론물리학이 서서히 등장하기 시작했기 때문에 일어난 현상들이라는 사실을 아는 사람들은 그리 많지 않았다. 1985년 스펙트럴사는 미국 MIT(Music Interface Technology)사와 양자이론을 반영한 하이엔드 오디오 인터커넥트 케이블의 공동개발에 참여하여 MI-500과 MI-750 케이블을 만들어냈다.

1987년에는 MCR-1이라는 백금선으로 감은 낮은 임피던스의 고강성·고성능 카트리지도 개발했다. 스펙트럴사는 1989년 SDR-1000이라는 미국 최초의 하이엔드 CD 플레이어를 탑재한 새로운 개념의 프리앰프를 만든 이래 2002년 SDR4000 CD 프로세서(DA 컨버터)를 만드는 등 다양한 디지털 제품을 오디오 시장에 선보였다. 그러나 오디오파일들의 가장 큰 관심을 끈 것은 아날로그 사운드를 아름답게 들려주는 앰프들이었다. 스펙트럴사는 자사의 앰프들이 미 군납과 NASA 규격을 경험한 엔지니어들의 관리하에 완벽한 납땜(soldering), 집적 배선결합(wire-harnessing welding), 철저한 마감으로 생산되는 것을 자랑하고 있다.

내부를 들여다보면 미국 클라인(Klyne)사의 프리앰프와 같은 제작 수준으로 질서정연하게 부품이 실장되어 있음을 알 수 있다. 스펙트럴사는 진공관이 발명되고 나서 30년이 지났을 때 진공관 앰프의 개화기가 시작된 것처럼 TR과 FET가 발명되고 나서 30년이 지난 1980년대야말로 TR 앰프의 진정한 개화기가 도래된 뉴에이지라고 선언했으며, 최고의 하이엔드 오디오 부품을 만들었던 경험과 그러한 기준에서 선별한 자사의 부품에 '뮤지엄 퀄리티'(museum quality)라는 말까지 붙이기를 서슴지 않았다.

소리에 대한 좋은 기억이 좋은 제품을 만든다

스펙트럴사는 DMC-10 델타 이래 DMC-20과 DMC-30을, 2002년에는 DMC-30SL까지 최고의 기술력을 동원해서 신제품 프리앰프를 내놓았다. 그러나 DMC-10 델타를 능가하는 인기는 얻지 못했다. 파워앰프 역시 1982년 출시된 DMA-100을 필두로 1992년 DMA-180, 1996년 DMA-150과 DMA-360 등 주목을 끄는 제품들을 세상에 선보였다. 하지만 지나치게 세밀하고 선명한 음의 촉수들은 스펙트럴 파워앰프의 외관 디자인처럼 차가운 이미지를 연상시켜 오히려 스펙트럴이 추구하는 사운드의 온도감을 식히는 일도 생겨났다.

DMA-100은 신호경로에 콘덴서를 전혀 쓰지 않은 세계 최초의 파워앰프로 유명하다. 스펙트럴사는 예술적 수준에 이르는 제품을 만든다는 원칙을 지키기 위해서는 제작비용이 얼마가 들더라도 전혀 개의치 않는 저돌적인 회사로 알려져 있다. 신상품 개발에 때로는 2~3년 이상의 기간이 소요되는 것을 보통으로 생각하는 풍토에서 스펙트럴사의 명품들이 탄생되었다. 그러나 이러한 과도한 투자와 신중함을 넘어선 고집스러움이 제품에 고스란히 반영되어 다소 분석적이고 선병질적인 사운드를 만들어냈다는 평도 받아왔다. 특히 한국인의 정서와 미학의 특징 중의 하나로 간주되는 호소력 있는 음악의 아우라라는 거울에 비추어볼 때(지나침이 모자람만 못하다는 말처럼) 1990년 후반 생산된 스펙트럴 제품의 예리함은 때때로 특정 스피커와의 상성이 불일치하는 경우도 생겨났다.

그러나 나는 이러한 현상이 스펙트럴사만이 아닌 최근 하이엔드 오디오 산업 전반에 걸쳐 대두된 문제점으로 인식하고 있다. 세기적 음악가의 명연주를 들었던 기억과 최고의 실황 무대 경험을 갖지 못한 신세대 엔지니어들이 만드는 사운드는 지나치게 분석적이며, 세부 디테일은 뛰어나지만 총체적인 음악성이 결여된 듯한 느낌을 주고 있다. 최근의 하이엔드 오디오 기기야말로 좋은 기억이 좋은 제품을 만든다는 격언을 반증해주고 있는 현상으로 보인다.

나의 사무실에서는 30년이 넘은 DMC-10 델타 프리앰프는 이제 한국예술종합학교 음악원의 음반자료실에서 현역기로 활동하고 있다. 음질 향상을 위하여 앰프 내부 입력단에 붙어 있는 어테뉴에이터를 모두 제거해서 사용하고 있는데, 후기에 생산된 것 중에는 실제로 어테뉴에이터가 처음부터 달려나오지 않은 것도 있다. 스펙트럴 DMC-10 델타라는 '천사의 프리'가 토렌스 124MK II가 울리는 모노럴 레코드 속에 담겨진 기품 있는 왕년의 연주들을 마란츠 2와 피셔 50AZ 파워앰프에 연결하여 감동적으로 재현해줄 때, 발군의 포노단 설계가 얼마나 중요한지 새삼 깨닫게 된다.

"하이엔드 오디오 세계에서는 턴테이블 · 암 · 카트리지 심지어 케이블까지 취향에 맞는 소리를 만드는 것이 정석이다."

A HERITAGE OF AUDIO⁴ 턴테이블·레코드플레이어·암·카트리지

부활하는 레코드와 턴테이블·카트리지의 세계

턴테이블의 원조는 에밀 베를리너의 그라모폰

정확히 말해서 턴테이블은 레코드플레이어가 아니다. 회전체를 돌리는 원반을 가리키는 말이지만 과거의 오디오파일들은 턴테이블을 따로 사서 목재나 석재 또는 철재로 된 베이스에 올려놓고 자기 취향에 맞는 톤암과 카트리지들을 찾았다. 레코드플레이어는 오디오파일 각자가 선택한 톤암과 카트리지를 세팅하는 수고를 덜어주기위해서 만들어진 것이기 때문에 하이엔드 오디오 제품보다는 중저가 제품들이 많다. 그러나 영국의 린(LINN)사와 록산(ROKSAN)사, SME사의 제품과 스위스 오디오의 대명사 토렌스(Thorens)사, 그리고 독일의 EMT사 등에서는 성능과 아름다움이 빼어난 톤암이 달린 최고 수준의 레코드플레이어들이 생산되었다.

턴테이블의 역사는 1877년 토머스 에디슨이 녹음과 재생이 가능한 원시적 축음기의 원조 격인 포노그래프(Phonograph: 주석으로 된 얇은 은박지 포일에 소리를 기록하여 재생하는 장치)에서 시작되었다. 에디슨의 은박지 포노그래프는 녹음과 재생 시간이 1분 남짓이어서 상품성이 없는 발명품에 불과했다. 그런데 이 발명품을 상품화시킨 것은 프랑스 정부로부터 볼타(Volta)상을 수여받은 알렉산더 그레이엄 벨이 설립한 볼타연구소의 직원들이었다. 1880년 볼타연구소의 연구원 찰스 섬너 테인터(Charles Sumnur Tainter)가 벨의 동생인 치체스터 벨(Chichester A. Bell)의 지원을 받아 은박지 대신 밀랍을 입힌 벨-테인터 포노그래프(Bell-Tainter Phonograph)라는 신상품 그라포폰(Graphophone: 에디슨 축음기의 개량품)을 개발하여 1885년 미연방 정부에 특허등록했다.

이때 에디슨은 백열전구 발명 등의 전기사업에 열중하느라 포노그래프에서 관심이 멀어져 있었다. 1887년 실용화된 에디슨의 은박지 실린더에 밀랍을 코팅한 제품은 1929년 세계 대공황 때 에디슨식 축음기가 단종되기까지 오랜 역사를 가지고 있다. 가정에서 녹음과 재생이 가능한 장치는 1920년 에디슨과 벨의 합작회사가 만든 '유레카'(Eureka)라는 상표의 디스크 레코딩 장치에서 비롯되었다. 유레카는 그리스어로서 "알았다, 찾았다"라는 의미를 지니고 있는데, 일설에 따르면 아르키메데스와 같은 고대 그리스의 수학자들이 난제가 풀릴 때마다 내질렀던 의성어에서 유래되었

1 1885년 특허 등록한 벨-테인터 포노그래프(Bell-Tainter Phonograph)라는 신상품 그라포폰.
2 1950년대 중반 최고 수준의 정숙함을 자랑한 미국 페어차일드(Fairchild)사의 412 턴테이블(벨트 드라이브 구동방식)과 280-A 톤암.

1899년 영국 그라모폰사(현재의 EMI사)가 채택한 상표로 쓰인 HMV(His Master's Voice)에 등장하는 프랜시스 바로(Francis Barraud)가 그린 가공의 개 니퍼(Nipper: 다리를 물어뜯는 개 또는 영국 속어로 꼬마라는 뜻)를 형상화한 조형물과 에밀 베를리너의 그라모폰(최희종 씨 소장).

전후에 니퍼 아이콘은 1929년 RCA사와 합병한 빅터사의 전용 로고가 되었다.

다고 한다.

1920년에 출시된 유레카는 나팔 혼에 직접 노래나 음성을 불어넣어 밀랍이 입혀진 아연 재질로 된 디스크에 바늘로 낸 홈집으로 만든 궤적을 이용하는 방식이었다. 이때의 상품명으로 에코디스크, 레코르도, 레코드, 마아벨 등 여러 가지 상표가 등장했다. 유레카의 모습은 턴테이블의 원판 가운데 스핀들 상부에서 수평으로 뻗어나간 리니어 트래킹(linear tracking) 타입의 암에 기록과 재생용 위형 사운드박스가 메달려 있는 형태로서, 현재 독일 클리어 오디오(Clear Audio)사의 턴테이블에 미국 사우더(Souther)사의 리니어 트래킹 암이 부착되어 있는 모습과 매우 유사한 것이었다. 물론 에디슨 벨사의 유레카보다 훨씬 전인 1887년에 에밀 베를리너(Emil Berliner)가 만든 그라모폰(Gramophon)을 진정한 턴테이블의 원조라고 말할 수 있을 것이다.

에밀 베를리너는 1870년 독일 하노버에서 미국 워싱턴 DC로 이주해온 발명가로서 1878년부터 벨 연구소에서 근무했다. 그가 만든 그라모폰은 미국에서 세계 최초의 특허를 취득한 제품이다. 그가 1893년 워싱턴과 1895년 필라델피아에서 미국 그라모폰사를 세운 지 3년 뒤 독일 고향에서 동생 요제프 베를리너(Joseph Berliner)가 세계 최초의 본격적인 레코드 공장 도이체 그라모폰(Deutsche Grammophon)을 설립했다. 그러나 에밀 베를리너의 그라모폰은 공업제품이라기보다는 수공품에 가까운 것이어서 녹음보다는 평범한 음반재생기 역할밖에 할 수 없었다. 그런 까닭에 1901년 엘드리지 존슨(Eldridge Reeves Johnson)이 뉴서지 캄덴 공장에서 만든 스프링

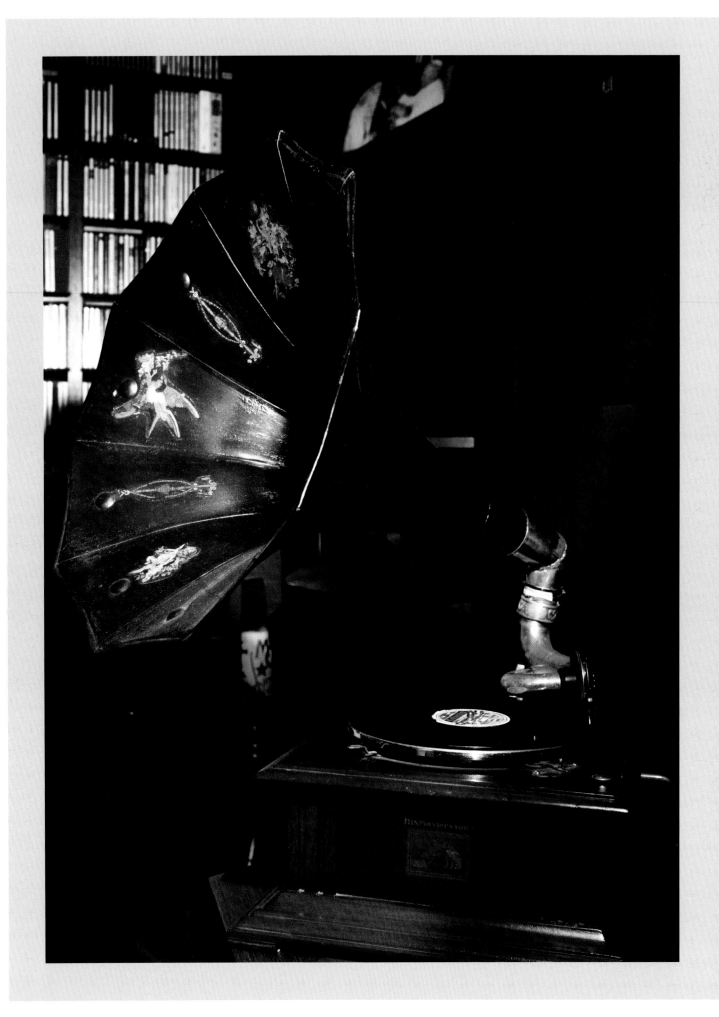

모터가 달려 있는 빅터(Victor Talking Machine)와 영국의 HMV 축음기(His Master Voice Gramophone)에 그 지위를 넘겨주고 말았다.

LP 부활의 조짐과 턴테이블의 중요성

턴테이블은 구동방식에 따라 벨트(belt) 드라이브와 아이들러(idler) 드라이브, 그리고 다이렉트(direct) 드라이브 방식으로 나뉜다. 벨트 드라이브는 디스크를 얹는 플래터(platter)를 회전시킬 때 플래터와 모터 사이를 고무 또는 실로 연결하여 작동시키는 것을 말한다. 아이들러 방식은 고무 아이들러가 플래터의 외주부 안쪽을 밀면서 돌아가는 방식이다. 스위스 토렌스사의 124 시리즈는 벨트와 아이들러 방식을 혼용한 턴테이블로 유명하다.

다이렉트 방식은 모터의 구동력이 직접 플래터에 전달되는 방식으로 모터의 회전속도에 따라 플래터의 회전속도가 맞추어지도록 설계되었다. 1970년대 다이렉트 방식의 턴테이블은 벨트나 아이들러 방식보다 회전편차가 적고 외부 진동의 영향도 덜 받게 되어 물리적 평가치로 비교해보면 더 고급형이라는 인식도 있었다. 그러나 시간이 지나면서 다이렉트 방식은 재생음이 차갑고 딱딱하다는 의견이 대두되면서 점점 하이엔드 오디오의 세계에서 밀려나고 말았다. 음악성의 재현이 턴테이블의 중요한 기준이 되어버린 1980년대부터는 결국 가장 원초적 형태의 벨트 드라이브가 하이엔드 턴테이블의 주류를 차지하게 되었다.

20세기가 끝나갈 즈음 대중들이 보기에 아날로그 오디오의 대명사 격인 LP는 캠프파이어의 잔재 속에 사위어가는 불꽃 같은 신세로 전락한 듯 보였다. 그러나 실상을 들여다보면 잔불 속에서 내염의 불꽃이 다시 타오르는 현상으로 번져가고 있다. 2004년 통계에 따르면 무빙코일 카트리지 제작회사로 유명한 덴마크의 오르토폰사는 일 년 동안 약 50만 개의 카트리지를 팔았다고 한다. LP 부활의 조짐과 함께 LP를 수십 년 동안 돌려오던 턴테이블과 암의 중요성 또한 새삼스러운 것이 되어가고 있다. 이제부터 조명할 가라드 301과 토렌스 124MK II는 1950년대 하이파이 오디오 시대를 질주한 턴테이블의 대표주자들이었다.

에밀 베를리너의 그라모폰 라벨.

엘드리지 R. 존슨(Eldride Reeves Johnson).

◀ 영국 그라모폰사의 HMV No 5 나팔관 축음기(1905년 제품).
▶ 뉴저지 캄덴 공장의 전경 투시도(Victor talking Machine Factory at Comden NJ. United States).

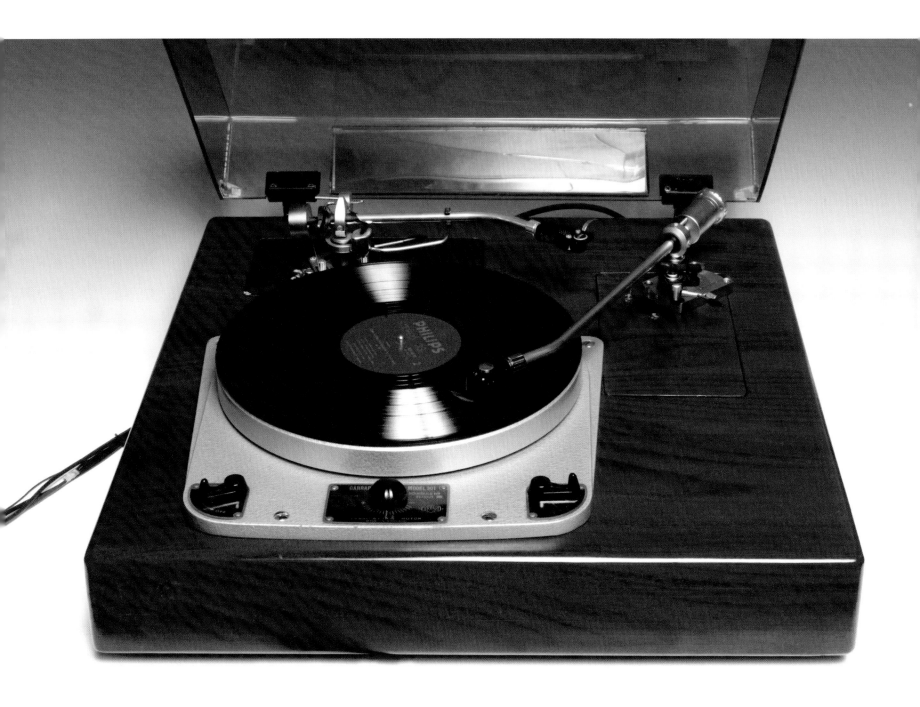

가라드 모델 301

Garrad Model 301 Professional Turntable

영국 최고의 보석상으로 출발하다

런던에서 서쪽으로 한 시간가량 차로 달리면 윌트셔(Wiltshire) 지방의 중심도시 스윈던(Swindon)이 나온다. 이곳에는 1954년부터 생산되었던 가라드 301 턴테이블을 만든 회사가 있었다는데, 그 회사의 이력을 이야기하려면 어디서부터 시작해야 할지 막막해진다. 회사 설립 유래가 어느 영국 귀족 가문의 이야기처럼 장구한 역사적 배경을 갖고 있기 때문이다.

사실 가라드(Garrad)라는 이름은 지금도 영국 최고의 보석상 이름으로 통한다. 프랑스의 카르티에(Cartier)와 함께 세계 보석 디자인사의 지존의 존재다. 현재 영국 엘리자베스 2세 여왕이 공식행사에 쓰는 왕관을 비롯하여, 19세기 해가 지지 않는 나라를 다스렸던 빅토리아 여왕의 왕관도 1843년 가라드 앤드 컴퍼니(Garrad and Company)에서 만들었다. 또한 가라드 앤드 컴퍼니는 요트 세일러들이 일생에 단 한번 영광을 위해 목숨을 건다는 아메리카컵(원래 '100 Guinea Cup'이라는 세계 요트 경기 우승컵, 1851년 미국이 첫 우승을 차지하면서 생긴 별칭)을 1848년에 만든 회사다.

가라드 스토리의 서장은 1721년 2월 3일 런던 스레드니들가(Threadneedle Street: 현재 런던 시내의 금융가)의 금은 보석상가에서 조지 윅커스(George Wickers)가 화염 문양의 로코코 스타일 보석 세공품을 팔기 시작하면서 펼쳐진다. 즉 다니엘 디포의 『로빈슨 크루소』가 출판된 지 2년 후, 스위프트의 『걸리버 여행기』가 나오기 5년 전의 연대에 해당한다.

보석상을 창업한 지 50년의 세월이 지난 1780년 조지 윅커스의 후손은 로버트 가라드(Robert Garrad)를 파트너로 영입했다. 그로부터 열두 해가 지나 창업자의 후손이 가업을 이을 자손 없이 타계하면서 가라드는 자신의 이름으로 보석상의 상호를 바꾸었다. 그 후 가라드 보석상은 아들 로버트 2세, 손자 제임스 그리고 증손자 세바스찬에 이르기까지 대를 이어가며 번창했다.

20세기 초엽인 1915년 세바스찬 가라드(Sebastian H. Garrad)가 회장으로 취임

◀ 해머톤 그레이 도장의 가라드 모델 301. 전면에는 덴마크 오르토폰사의 309 리미티드 암과 오르토폰 AE Gold 카트리지가, 후면에는 영국 SME사가 미국 SHURE사에 납품한 SME 3009 구형 톤암에 영국 데카사의 런던 ffss 카트리지 MKV가 달려 있다.

하면서 가라드사는 회사명을 가라드 기술제조사(The Garrad Engineering and Manufacturing Company Limited)로 바꾸고 스윈던에 큰 공장을 지었다. 이는 한 해 전인 1914년 영국 육군(포병)과 포신 가공 계약을 체결하는 등 제1차 세계대전 직전의 군비경쟁 상황하에 계획된 일이었다. 세바스찬 가라드는 보석가공에 종사하는 숙련공들을 전장에 내보내는 대신 군수품 생산을 위한 정밀기계 공장을 차려 산업체 복무로 대체시키는 것을 당국에 제안하여 전쟁 중에도 보석가공에 필요한 숙련공들을 확보할 수 있었다.

전기 축음기용 모터 제조에 뛰어들다

1918년 제1차 세계대전이 한창일 무렵 가라드사는 영국 그라모폰사의 축음기에 들어가는 태엽식 모터를 생산했고, 이것이 가라드사가 최초로 오디오계에 발을 들여 놓는 계기가 되었다. 가라드사의 기념비적인 제품 제1호(No 1) 태엽식 축음기 모터 는 두 개의 수동식 태엽을 사용한 중량급 제품으로 끝까지 감으면 10인치(약 25cm) 레코드판 양면 연주가 가능했다.

10년 후인 1928년 영국의 각 가정에 전기가 본격적으로 보급되면서 가라드사는 전기 축음기용 모터 제조에도 뛰어들어 벨트 드라이브 모터 '모델 E'를 생산했다. 이 때 스위스의 토렌스사도 전기 축음기용 모터를 생산했다. 모델 E의 사양을 보면 25Hz에서 100Hz 주파수의 교류와 직류 등 모든 종류의 전기를 사용할 수 있었으며 전압 또한 50V에서 250V까지 꽤 광범위하게 대응할 수 있게 만들었다. 20세기 초 전 기 사용의 여명기에는 전압의 폭과 교류 주파 수의 범위가 워낙 다양했기 때문이었 다. 1930년 구동방식이 벨트 드라이브가 아닌 직접 구동(Direct Drive) 방식을 채택 해 개량된 스프링 모터 모델 201이 개발되었다. 소음이 거의 없었기 때문에 BBC 방 송국을 비롯해 다른 방송국에서도 대부분 201 모델을 사용했다. 모델 201은 처음에 는 78회전 셀락 SP판 턴테이블 용도로 생산되었으나 나중에 LP용의 $33\frac{1}{3}$ 회전 사양 도 생산되어 세계 최초로 가변속도형 턴테이블이라는 명칭을 얻게 되었다. 1932년에 는 10인치 레코드판 10장을 연속 연주할 수 있는 레코드 체인저(Record Autochanger) 1호기인 RC-1을 발표했고, 이어서 레코드 크기를 자동으로 감지하고 연주가 끝나면 전원이 차단되는 개량형 RC-1A도 개발했다. 제2차 세계대전 중에 가 라드사는 지뢰와 레이더에 사용되는 군수산업용 정밀 특수시계 제작에도 참가했다. 이는 제1차 세계대전 때 군수산업에 참여했던 가라드사의 옛 전통을 이어받는 일이 었다.

1945년 제2차 세계대전이 끝나가면서 불황을 타게 된 가라드의 보석세공 사업은 세바스찬 회장이 타계하자 점점 어려운 국면에 접어들게 되었고, 가라드 기술제조사 는 이때 모회사에서 분사(分社)되기에 이르렀다. 1946년 새롭게 회사를 맡은 슬레이

덴마크 오르도폰사가 영국 SME사에 주문제작을 의뢰하어 만든 오르도폰 212 리미티드 암이 달린 아이보리 화이트 에나멜 페인트 사양의 가라드 모델 301.

드(H. V. Slade) 사장은 마지막 SP용 턴테이블인 모델 TC30을 만들고, 곧이어 LP용 턴테이블 개발에 돌입하여 1948년 첫 제품인 모델 RC70을 시장에 선보였다. RC70은 10인치에서 12인치까지의 33⅓ 회전 LP 레코드와 7인치 45회전과 78회전 SP까지 모든 종류의 레코드를 연주해내는 전천후 턴테이블이었다. 1950년 RC70을 개량한 RC80이 만들어졌고 이것에 최초의 마그네틱 카트리지를 달아 미국에 수출했다. RC80은 당시로서는 특이하게 무거운 플래터 덕분에 좋은 사운드를 만드는 레코드플레이어로 소문이 나서 큰 인기를 끌었다. RC80은 미국 시장에서 많은 양이 팔려나가 가라드사의 재정에 크게 기여했다.

1952년 시제품이 완성된 모델 301 턴테이블

1950년대에 들어서면서 구미 대륙에 하이파이 열풍이 불기 시작하자 가라드사는 이에 발맞춰 완성도 높은 기기의 개발과 제작에 박차를 가하여 만든 것이 바로 1952년 시제품이 완성된 모델 301 턴테이블이다. 이때까지 가라드사의 턴테이블은 오토

체인저가 부착된 일반 가정용 자동플레이어가 대부분이었는데 모델 301은 높은 수준의 하이파이 음질을 얻기 위해 완전 수동식으로 설계되었다.

1954년부터 판매되기 시작한 모델 301은 나오자마자 디자인과 성능 모든 면에서 시장을 압도했다. 또 그 우수한 물리적 특성과 높은 완성도로 인해 모델 201에 이어 BBC 방송의 주력기종으로 채택되어 오랜 기간 BBC 스튜디오에서 활약했다. 처음 생산될 당시에는 그레이 해머톤 도장이었으나 나중에는 독특한 색조인 아이보리 화이트 에나멜(ivory-white enamel) 도장으로 바뀌었다. 회색 해머톤 플레이어 보드와 플래터 위에 얹혀진 검정 고무매트, 그리고 표면이 검게 빛나는 베이클라이트제의 조정손잡이(nob) 등으로 구성된 단순하면서 격조 높은 가라드 301의 자태는 지금 보아도 변함없이 아름답다.

영국의 제품 디자이너인 에릭 마셜(Eric Marshall)에 의해서 고안된 가라드 301의 외형은, 용도와 구조 그리고 레코드판을 올려놓았을 때의 시각적인 안정감 등이 조화를 이뤄 하나의 예술적 경지에 이른 것이라 말할 수 있다. 회색 해머톤 캐비닛 콘솔에 넣어져 BBC 방송국 등에서 업무용으로 사용되었던 가라드 301은 다른 용도의 프로용에도 부응하도록 되어 있을 뿐 아니라 주문에 따라서 검은색 사양의 플래터 바깥둘레에 50Hz 스트로보스코프(stroboscope)가 새겨진 제품도 제작되었다.

가라드 301의 기계적 특성으로서는 우선 비례가 아름다운 플래터의 형상에 있다. 중량 3kg의 알루미늄 다이캐스팅(die-casting)제 플래터의 안쪽은 원주부가 두터운 특이한 형상으로 되어 있다. 이것은 관성질량을 크게 해서 음질에 좋은 영향을 주고 플래터 회전에 의한 울림(ringing) 현상을 감소시키려는 기술적 고려에서 나온 것이다. 또한 가라드 301은 그때까지의 기존 턴테이블에서 주로 사용하던 코르크나 펠트 매트 대신 고무매트를 최초로 사용함으로써 플래터의 울림을 차단시켰을 뿐만 아니라 고무매트가 재생음에 미치는 효과를 충분히 고려하여 만들어졌다.

가라드 301의 매혹적인 음색은 이와 같은 플래터 구조와 매트의 재질 등이 크게 좌우하고 있다. 12인치 LP 레코드판의 지름보다 조금 작은 플래터의 크기는 레코드판을 턴테이블 위에 올리고 내리기 쉽게 고안되었다. 몸체와 잘 조화되는 플래터의 모양과 크기는 영국 린(LINN)사의 손덱(Sondek) LP12를 비롯해서 그 후 제작된 많은 하이파이 턴테이블들에 귀중한 참고가 되었다.

가라드 최초로 개발된 와류 브레이크 방식의 인덕션 모터

턴테이블의 중요한 부분인 스핀들 샤프트 하부(플래터의 모든 중량을 받고 있는 축수부(Center Spindle)와 접하는 부분)는 일반적으로 볼 베어링(grease bearing)이 사용되고 있다. 그러나 가라드 301에서는 뭉툭한 형상의 샤프트 아랫부분과 축수부가 볼 베어링 없이 평면으로 접촉하게 되어 있다. 평면 접촉식이지만 장시간 사용

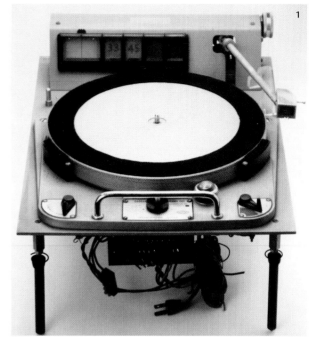

1 BBC 사양의 가라드 모델 301.
2 Garrad 301과 거의 같은 구조를 가지고 있었던 콜라로(Collaro) 4TR200. 네 종류의 속도변환이 가능한 턴테이블. 영국 데카사의 최고 사양 콘솔형 전축 Decca Stereo Decola에 채택되었다.

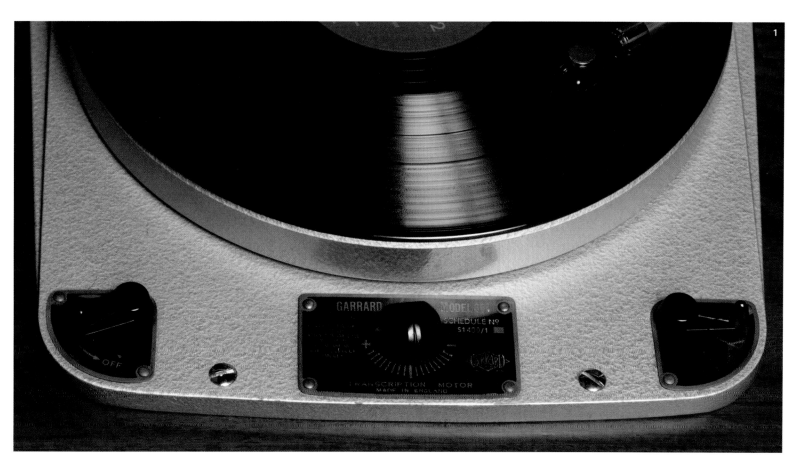

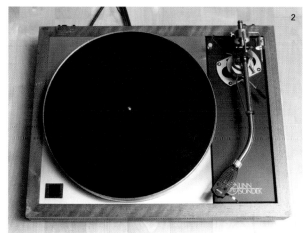

1 그레이 해머톤 도장 사양의 가라드 모델 301은 특히 레코드판을 턴테이블에 올려놓았을 때 그 아름다움이 완성된다. 김은색 베이클라이트제의 조정손잡이가 달려 있는 좌우 센터의 베이스 플레이트도 레코드 색깔에 맞춘 검은색이다.
2 높은 지명도와 함께 30년 이상 애호가의 오랜 지지를 받고 있는 영국 LINN사의 대표 턴테이블 SONDEK LP12. 수제품의 나무 플린스(plinth: 턴테이블 대좌)와 아크릴 덮개의 비례가 아름다우며 감춰진 서브프레임 역시 변형된 팔각형으로 스프링의 서스펜션을 이용하여 플로팅 처리되어 있다. 그러나 세팅이 까다로우며 조정 기능이 자칫 빗나가기 쉬운 흠도 있어 매니악한 제품으로 손꼽힌다.

해도 큰 무리가 따르지 않는 이유는 그때까지 그리스(grease)를 칠한 볼 베어링을 사용하던 방식에서 오일 베어링(oil bearing) 유압방식으로 바뀌었기 때문이다. 뿐만 아니라 스핀들 샤프트 하부 마찰로 인한 불균형 마모 시 발생하는 진동을 막기 위해 축수부와 샤프트 사이에 플라스틱 디스크를 삽입했고, 그 하부에 곡면 가공된 플라스틱 와셔(washer)를 두어 마모에 따른 자동조정이 가능하도록 되어 있다. 강도 높은 회전이 요구되는 캡스턴 모터의 33⅓ 회전 부분도 다른 턴테이블과는 달리 모터 샤프트 축수부에 근접 설치함으로써 샤프트 진동의 영향을 최소화했다.

당시로서는 이례적으로 진동이 적고 우수한 성능을 발휘하도록 제작된 구동모터는 가라드사에 의해서 최초로 개발된 와류(eddy current) 브레이크 방식의 인덕션 모터다. 가라드사는 모터를 본체에 스프링으로 매다는 방법을 사용하여 회전속도의 미세조정과 진동을 차단하고 있다. 이처럼 고급형 턴테이블에서 널리 사용되고 있는 싱크로너스 모터(synchronous motor: 주파수 동기형 모터)를 사용하지 않고 보다 저급품의 모터로 간주되었던 인덕션 모터(induction motor: 유도 전동 모터)를 사용한 것은 제2차 세계대전 전후 유럽의 전기 사정과 관련이 깊다. 전원 주파수의 변동이 극심했던 당시(전원 사정이 좋지 않은 장소에서 사용하기 위해서 때로는 발전기가 구비되어야 할 경우도 있었다)로서 정확한 회전이 보장되려면 싱크로너스 모터 대신 어떤 조건에서도 속도조절이 용이한 인덕션 모터를 채택하는 편이 유리했던 것이다.

그러나 와류 브레이크 방식의 인덕션 모터는 자체 자장에 의한 영향으로 턴테이블의 SN비를 나쁘게 하는 결점도 가지고 있었다. 그래서 가라드사는 방열판 구실을 겸하도록 제작된 알루미늄 주물제의 하우징(housing)에 모터를 수납하여 문제를 해결했다. 이러한 모터 하우징은 가라드사의 후기작인 '모델 401' 제작 시 SN비를 개선하기 위하여 더 크게 제작되었다.

일반적으로 모터의 진동을 흡수하기 위한 서스펜션은 고무 부싱(bushing)을 사용하고 있으나 가라드 301은 내구성과 실용성을 중시하여 메탈 스프링을 사용했으며 스프링의 울림을 막기 위해서 스프링을 고무 슬리브에 끼워 사용했다. 이러한 스프링 서스펜션 방식은 어떠한 기후조건이나 외부환경 속에서도 진동 차단에 높은 성능을 발휘하도록 설계되었다.

외주부를 두껍게 가공한 것은 플래터 구동 시 밀착성을 높이고 중역대의 안정된 사운드를 만드는 결과를 가져왔다. 플래터를 돌리는 아이들러는 합성고무로 제작되어 동작의 안정성을 기할 수 있었다. 순간동작이 가능하도록 초동 토크(torque)가 큰 대형 모터를 사용했으면서도 로우테크(low-tech)적인 독특한 브레이크 장치와 엄지로 조작하기 쉽게 만들어진 속도변환 스위치와 조정손잡이 등은 이후 어떤 제품에서도 찾아보기 힘든 인체공학적 설계다. 콤팩트하게 설계된 몸체는 여러 종류의 톤암을 무리 없이 설치할 수 있으며 다양한 종류의 석재 또는 목재 베이스와의 조합을 사용자 기호에 따라 선택할 수 있다. 가라드사는 오랫동안 축적된 턴테이블 제작기술의 바탕 위에 새로운 아이디어를 결합하여 모델 301이라는 프로페셔널 턴테이블을 만든 것이다.

모델 301에 이어 1965년 제작된 모델 401은 시대에 부응해서 SN비나 럼블(rumble) 등의 개선에는 성공했지만 조작장치의 비인체공학적인 배치(역방향 조작)라든지, 샤프트·플래터·턴테이블 보드 등에서 기계적으로 복제 가공한 흔적이 많이 느껴져서인지 301과 같은 기품이 덜하다. 가라드 턴테이블은 두껍고 무거운 적층 합판이나 적층 원목 베이스 위에 장착함으로써 음악성을 최대한 살릴 수 있다. 중후하고 여운이 깊은 매력적인 음향은 커런트 모터에서 발생하는 약간의 럼블이나 SN비의 부족함을 메우고도 남으며 다이렉트 드라이브 방식을 포함한 다른 턴테이블에서 느낄 수 없는, 가라드 301에서만 얻을 수 있는 뛰어난 음의 향훈을 맛볼 수 있다.

1 오르토폰 SMG-212 MK Ⅱ 암과 SPU 레퍼런스가 달린 모델 301.
2 미국 카트리지와 목재 톤암으로 유명한 그라도(Grado)사의 보기드문 레코드 플레이어.

사라져간 가라드의 영광

1958년 가라드사에 비운이 찾아왔다. 스윈던 공장에 큰 화재가 발생하여 공장이 전소되었던 것이다. 그러나 인근 지역에 있던 공장들의 협조 덕분에 피해를 빠르게 복구하고 생산을 재개할 수 있었다. 가라드사와 이웃한 플레세이사(Plessey Co. Ltd.)의 지원이 가장 컸다. 이듬해 가라드사는 공장을 재건할 목적으로 모델명 SP25의 홈 오

디오용 턴테이블을 생산하여 창립 이래 최대 물량을 팔았다. 그러나 악화일로를 걷는 재정상태를 끝내 견디지 못하고 결국 플레세이의 자회사로 전락하여 회사명이 가라드 엔지니어링(Garrad Engineering)으로 바뀌었다. 1961년 슬레이드 사장마저 유명을 달리하자 가라드사는 플레세이의 한 부서로 전락했다.

그 후 가라드사는 카세트 테이프와 유사한 매거진 테이프 시스템 개발에 뛰어들었다. 그러나 1963년 네덜란드의 필립스가 콤팩트 카세트 테이프 개발에 먼저 성공하자 또다시 좌절을 겪어야 했다. 1965년 가라드 301의 영광을 되살리기 위해 모델 401 발매에 총력을 기울였지만 시장의 반응은 옛날 같지 않았다. 가라드 401은 1977년 생산중지될 때까지 5만 대가 생산되었을 뿐이다. 다시 회생을 시도한 가라드사는 1971년 자동속도 변환장치를 갖춘 턴테이블에 탄젠셜 트래킹 암(Tangential Tracking Arm: 레코드판 원주에 직각으로 세팅된 바늘이 내주부로 진행할 때도 직각을 계속 유지하는 자동각도조정 암)이 달린 '모델 Zero100'을 출시했다. 이것은 가라드라는 거인이 숨을 거두기 전 마지막으로 빛을 발한 모델이 되었다. 1971년 4,500여 명의 종업원을 거느리며 반짝 호황기를 누린 가라드 Zero100은 영국 여왕 폐하가 주는 상은 물론 이탈리아의 황금 머큐리상, 미국의 에밀 베를리너상을 휩쓸었다. 그리고 그것으로 그만이었다.

월트셔의 영광은 워즈워즈의 시 「초원의 빛」처럼 소리 없이 스러져갔다. 새로운 모델 501을 준비하던 가라드는 일본제 다이렉트 구동방식의 턴테이블에 밀려 급속히 쇠퇴하기 시작했고, 1976년 브라질의 전자회사(Gradiente Electronica)로 팔려가 네 명의 직원만 남는 영세한 기업으로 전락했다. 1992년 오디오 업계에서 가라드의 이름은 사라지고 마침내 굴곡 많은 거인의 기나긴 생애를 마감했다.

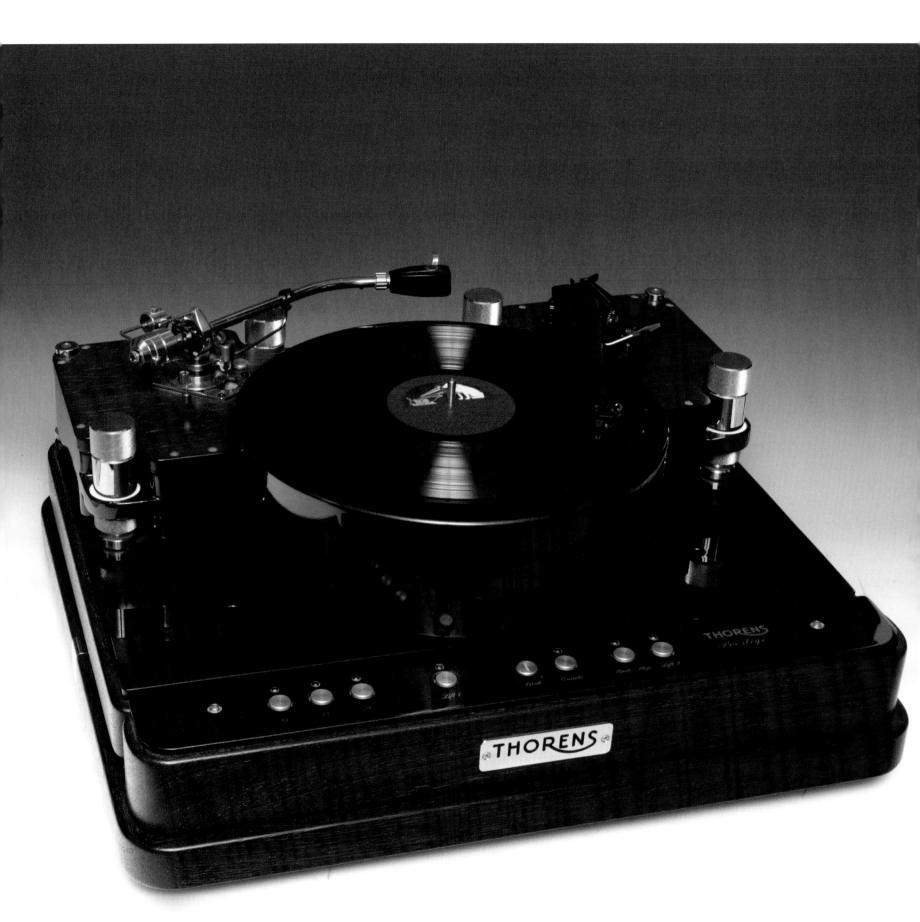

토렌스 TD124MK II와 프레스티지 턴테이블
THORENS TD124MK II/Prestige Turntable

소형 혼을 붙인 최초의 토렌스 턴테이블

토렌스(Thorens)사의 창립 역사는 지금으로부터 120여 년 전으로 거슬러 올라간다. 언제나 눈으로 덮여 있는 스위스 쥐라(Jura/유라) 산맥의 고원지대에서는 중세 시대부터 시계와 보석 세공을 주업으로 하는 정밀제소업이 성행해오고 있었다.

1883년 생 크로와(St. Croix) 마을에서 젊은 유대인 헤르만 토렌스(Hermman Thorens)가 오르골(Orgel: 뮤직박스) 제작회사를 차렸다. 그의 작업장은 쥐라 산맥 깊숙한 곳에 자리 잡고 있었지만 헤르만은 늘 새로운 기술이 도래하는 세기말의 상황을 경이롭게 지켜보고 있었다. 헤르만이 당시 세상을 놀라게 한 에디슨의 축음기가 오르골과 같은 실린더 방식인 것을 발견하고 에디슨식 축음기 제조를 시도한 것은 19세기가 거의 끝날 무렵인 1898년의 일이었다. 완성품이 나온 것은 5년이 지난 1903년 무렵이었다. 그러나 곧 다시 에밀 베를리너가 만든 원반형 축음기가 레코드 시장을 지배할 것이라 예측하여 원형반의 셸락 레코드 재생기기 제작에 착수했다.

1906년 에디슨식 축음기에 사용했던 소형 혼을 붙인 최초의 토렌스 턴테이블이 세상에 나왔다. 보다 큰 나팔꽃 모양의 혼이 부착된 축음기도 함께 생산했다. 1913년부터 만들기 시작한 담배 라이터는 대물림하여 반세기 동안 수백만 개를 만들었는데 그 속에 세상에서 제일 작은 초소형 오르골을 집어넣은 것이 오래도록 인기를 끌었다. 1914년 세상 사람들이 하모니카라고 부르는 마우스 오르간(mouth organ)도 만들었는데 이것 역시 40년이라는 긴 세월에 걸쳐 전 세계에 꾸준히 판매되어 토렌스의 이름을 세상에 알리는 데 기여했다.

1928년 토렌스는 가라드와 함께 세계 최초로 축음기용 전기모터를 개발했다. 그리고 다음 해인 1929년 다이렉트 드라이브 모터와 전기식 픽업장치를 발명하여 특허를 냈다. 이것은 가라드사의 경우보다 1년 빠른 시점에 이루어진 것으로 평가받고 있다. 1930년 앞서거니 뒤서거니 하던 가라드사를 제치고 최초의 전기 레코드플레이어를 발표하여 오늘날과 같은 전기 턴테이블 시대를 열었고, 3년 뒤에는 라디오 수신과 레코드플레이어가 결합한 현대적 개념의 컴퍼넌트 시스템, 전축을 생산하기에 이르렀

▲ 토렌스사 100주년 기념모델 TD-147 Jubilee(쥬빌리: 희년(禧年))에 영국 SME 250대 한정 특주품 SME 3010-R Gold 톤암을 단 희귀 턴테이블. Jubilee는 상판 하부에 방진재가 붙어 있어 최소형이면서도 Hi-End급 사운드를 만들 수 있다.
◀ 쿼츠(Quartz) 제어 벨트 드라이브 방식과 이중구조 플래터(회전 원반)의 턴테이블 토렌스 프레스티지. 달려 있는 픽업 암과 카트리지는 각각 SME 3010-R Gold, SPU 레퍼런스, 그리고 SMEV와 록산 쉬라즈(SHIRAZ) SH1.

다. 1940년에는 나중에 릴 테이프 녹음기가 개발될 때까지 과도기적 녹음장비로 활약한 업무용 원반 녹음기도 만들었다. 이후 10년간 토렌스는 레코드 제작용 디스크 커팅머신과 카트리지도 생산하여 레코드 제조와 재생에 관한 크고 작은 일 전반에 걸쳐 생산라인을 갖추게 되었다.

제2차 세계대전이 절정에 치달았던 1943년 토렌스사의 창업주 헤르만 토렌스가 87세 나이로 세상을 떠나고 장남 폴 토렌스(Paul H. Thorens)가 가업을 이었다. 그러나 이때도 다양한 크기의 SP 레코드 재생이 가능한 자동사이즈 검출기능을 갖춘 오토체인저 CD30을 개발했다. 콤팩트한 이 제품의 완성도는 지금의 관점으로 보아도 흠잡을 데 없이 완벽한 것이었다. 오토체인저 CD30은 이후 20년 가까이 토렌스사의 주요 수출품으로 자리 잡게 되었고, 1950년에는 미국 시장 최대의 점유율을 기록했다.

고성능 턴테이블 TD124

1950년대 중반, 하이파이 시대가 열리자 토렌스사는 영국의 가라드 301보다 3년 늦은 1957년 TD124 고성능 턴테이블(HIFI-Platten Spielers)을 세상에 선보였다. 이 시기는 모노럴 LP 후기 시대로서 스테레오 LP가 등장하기 직전이었다. TD124는 가라드보다 훨씬 나중에 제작되었기 때문에 SN비 등 성능 면에서 대폭 개량된 제품을 내놓을 수 있었다. TD124는 그때까지 개발된 턴테이블 기술상의 장점을 총망라했을 뿐만 아니라 창의적인 신기술을 첨가함으로써 그 뒤에 등장하는 모든 턴테이블의 레퍼런스가 되는 큰 업적을 남겼다.

토렌스 TD124의 최대의 기계적 특성은 새로운 구동방식에 있었다. 벨트 방식과 아이들러 방식을 병용해서 두 방식의 장점을 살린 벨트-아이들러라는 새로운 기술이 TD124에 적용되었다. TD124 턴테이블에서 모터 회전을 살펴보면 먼저 동력이 고무 벨트에 의해서 플라이휠(fly wheel)에 전달되어 중간 플래터를 회전시킨 뒤 이를 아이들러에 연결하여 16⅔, 33⅓, 45, 78 회전 등 네 가지 속도전환이 가능하게 되어 있다. 또한 모터 진동의 영향을 감소시키는 벨트 드라이브 방식의 장점으로 인하여 SN비, 럼블, 와우-플래터 등의 물리적 특성이 현격하게 개선되었고, 또한 이를 통해 감속과 모터의 진동제어, 회전 슬립 방지와 토크 확보를 통한 안정성을 향상시켰다. 고무 재질의 아이들러 단면은 가라드 301과는 달리 플래터와 접촉되는 주변부를 오히려 얇게 만들어 진동 전달을 줄임으로써 SN비의 개선을 시도했다. 구동모터는 스위스의 정밀기술로 가공된, 소형이면서도 토크가 큰 제품을 사용했으며 가라드 301과 마찬가지로 와류 브레이크 방식의 4극 인덕션 모터를 채택하여 속도의 미세한 조정이 이루어지도록 했다.

플래터는 이중구조의 독창적 방식으로 되어 있다. 디스크를 직접 얹게 되는 외부

바로크풍의 목공예 상자에 담겨 있는 토렌스사의 오르골(Orgel).

1 토렌스 TD124 턴테이블. 가운데 금속제 소형 원반(나사 구멍이 3개 나 있는)을 손으로 약간 비틀면 일정 높이로 올라오게 되는데, 이것은 1950년대 유행했던 45회전 극소형 도넛판을 돌리기 위한 장치다. 토렌스 TD124는 무빙코일 카트리지만 쓰지 않는다면 주철로 만들어진 합금 플래터의 재질 때문에 TD124MK II보다 더 좋은 울림을 낼 수도 있다.
2 주철 합금 플래터가 MC형 카트리지의 침압을 과도하게 올리고 트래이싱에 장애를 초래할 수도 있는 단점을 보완하기 위해 두랄루민 합금체로 플래터 재질을 바꾼 TD 124MK II.
3 오르토폰사의 SPU GOLD 레퍼런스 카트리지와 RS-212 Special 톤암이 달려 있는 박승철 교수 댁의 토렌스 TD124MK II는 RCA MI-12399 STEP UP 트랜스와 함께 발군의 사운드를 들려준다.

플래터는 단순하면서도 교묘하게 장치된 스톱장치에 의해서 단독으로 빠른 동작/정지가 가능하도록 설계되었다. 최초의 모델인 TD124 내부 플래터는 4.3kg의 무거운 철제 합금 주물로 만들어져 동작의 안정성 확보와 재생음질에 미치는 효과를 개선시켰다. 내부 플래터 외주에는 스트로보스코프(stroboscope)가 인쇄되어 있어 사용자가 턴테이블의 회전상태를 반사경이 설치된 시창(視窓)과 조정손잡이를 통해 속도를 손쉽게 조절할 수 있게 한 것은 토렌스에 의해서 세계 최초로 개발된 기술이다.

그러나 내부 플래터가 철제로 되어 있는 TD124는 관성질량을 크게 하고 SN비를 향상시킨 장점도 있으나 고능률의 마그네트 카트리지나 무빙코일(MC) 카트리지를 사용할 때는 자성이 남게 되어 침압이 달라지고 동작이 불완전한 점 등이 단점으로 지적되었다. 이에 따라 개량형 TD124MK II에서는 내부 플래터를 비자성체의 두랄루민 금속 합금으로 교체시키고, 중량도 1kg 정도 줄여 모터와 축수부에 무리가 가지 않도록 개선했나. 외부 플래터의 안쪽에는 보강 리브(lib)를 겸한 거친 표면의 클러치 면을 두어서 내부 플래터에 부착된 고무받침과 접촉 마찰을 증대시켜 내외부 플래터가 미끄러짐 없이 밀착된 동작이 가능토록 했다. 그러나 TD124MK II의 이러한 이중 플래터의 사용은 순간 동작·정지가 가능한 이점도 있으나, 재생음의 질을 중시하는 지금 시점에서 보면 이로 인해 재생음에 미치는 영향이 다소 문제시되고 있는 점도 지적되고 있다.

1970년대 초까지 롱런한 TD124MK II

TD124MK II 턴테이블의 수준기는 플레이어 몸체에 부착시켜놓은 상태에서 턴테이블의 수평도를 조절할 수 있도록 턴테이블 몸체에 고정 부착되어 있으며, 외부 진동과 하울링(hauling)에 대한 대책으로 버섯 모양의 고무 인슐레이션(단열재)을 네 곳에 분산 실시된 수평 조정용 너트 속에 넣어두었다. 3개의 너트로 턴테이블 몸체와 간단히 탈착이 가능한 톤암 보드는 같은 크기의 예비 보드를 준비해놓을 경우 톤암 교환이 매우 쉽게 이루어져 이후 제작된 레코드플레이어 디자인에 많은 영향을 주었다.

TD124는 턴테이블 몸체가 베이지색인 데 비해서 TD124MK II에서는 밝은 회색 래커 페인트를 열처리한 고급도장으로 바뀌었으며 조정손잡이도 아르데코(art-deco) 스타일에서 현대적 감각의 모습으로 바뀌었다. SN비를 증진시키기 위해서 TD124MKII에서는 모터 서스펜션 부분에도 개량을 가했다.

토렌스 TD124와 개량형 TD124MK II는 다이렉트 드라이브 방식의 턴테이블이 본격적으로 등장하기 시작한 1970년도 초까지 롱런한 제품이다. TD124MK II는 세계 오디오파일들의 높은 평가 속에 몇 개의 변종이 생산되었는데 그중 특기할 만한 것은 1958년에 제작된, BTD-12S 픽업 암이 부착된 프로용 TD135다(TP14 픽업 암이 붙은 TD135는 1966년부터 생산되었다). BTD-12S 픽업 암은 토렌스사가 자체

개발한 본격적인 다이내믹 밸런스형(토렌스 전용의 헤드셸 교환식)의 픽업 암으로서 토렌스가 EMT와 합병한 후 1970년에 탄생시킨 929와 997 암의 원형모델이 된 것이다. 이 암들은 1970년대 이후부터 EMT의 930과 927 턴테이블에 달려나왔다. TD135보다 낮은 비용으로 출시된 TD134와 TD184에는 BL104 톤암이 부착되었다.

TD124의 또 다른 변종은 토렌스사의 제품이 아닌 덴마크의 B&O(Bang and Olufsen) 제품에서 찾아볼 수 있다. B&O사는 자사제품 Beogram 3000 시리즈에 들어가는 턴테이블에 토렌스사의 TD124를 채택하고 자사제품(B80)의 톤암과 카트리지가 결합된 제품을 1969년 선보였다.

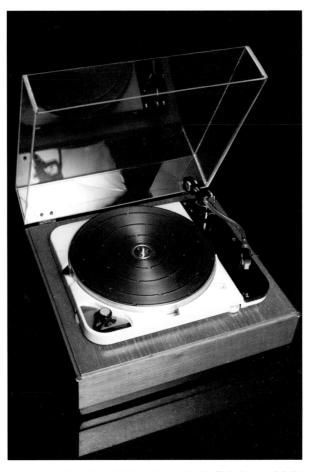

토렌스사에서 최초 시판될 당시의 TD124MK II의 모습. 플린스(Plinth: 턴테이블 대좌)가 빈약한 합판으로 구성된 상자형 모습이어서 대부분의 사용자들은 앞 페이지에서 본 박승철 교수 댁의 경우처럼 적층 합판으로 구성된 받침대(Solid Wood Plinth)로 개조해서 사용한다.

EMT사와 새롭게 손잡은 토렌스사

고도의 정밀가공 기술로 제작된 TD124MKII 스핀들 샤프트는 축 하부에 고정시켜놓은 볼 베어링에 의해 지지되어 있다. 토렌스사는 1962년에 TD124의 스핀들 샤프트와 베어링을 작게 한 것에 자동 레코드 공급기를 붙인 TD224도 만들었다. 지금은 남아 있는 실물을 찾아보기가 쉽지 않은 TD224는 최대 레코드 8장을 수납하는 스톡 시스템을 갖추고 있어 바그너의 오페라 「니벨룽겐의 반지」와 같은 장대한 곡의 연주를 중단 없이 들을 수 있었다(단, 레코드 제작사가 오토체인저 사용을 전제로 순서 매김을 한 장씩 건너뛰게 제작한 경우에만 가능했다).

TD224의 스마트한 동작을 지켜보노라면 저절로 스위스 장인들의 솜씨(craftman-ship)에 대한 찬사가 나온다. 그러나 TD224가 출시될 무렵부터 치솟기 시작한 스위스 노동자의 고임금은 토렌스사를 재정위기에 몰아넣었고 급기야 생 크로와 마을에서 같은 정밀공업회사를 경영하던 파야르사(Fusion Paillard S.A.)와 1963년 합병하기에 이른다. 이때 가업인 오르골 제작은 폴 토렌스 사장의 장남인 장 폴 토렌스(Jean Paul Thorens)가 멜로디사를 별도 설립하여 생산을 전담했다.

새 파트너와 합병 체제 하에서 토렌스는 새로운 플로팅 구조 시스템을 채택한 콤팩트형 턴테이블 TD150을 생산했다. 그러나 같은 시기 공교롭게도 미국 AR사의 미치 코터(Mitch Cotter)도 동일한 플로팅 방식의 AR 턴테이블을 시장에 내놓아 그때까지 미국 오디오 시장에서 거침없이 독주했던 토렌스의 발목을 잡았다. 영화촬영용 볼렉스 카메라(Bolex Camera)와 에르메스(Hermes) 타자기 생산업체로 유명한 파야르사는 토렌스사와 지향하는 목적이 서로 달라 합병 3년 후 해체되고 토렌스사는 두 번째 파트너로 독일 EMT 빌헬름 프란츠(Wilhelm Franz)사를 택하게 되었다.

1966년 창업주 헤르만 토렌스의 둘째 손자 레미 토렌스(Remi A. Thorens)는 빌헬름 프란츠의 부인과 공동출자하여 토렌스 프란츠사(The Swiss Thorens-Frantz AG)를 만들었다. 토렌스와 EMT의 인연은 제2차 세계대전 말기인 1943년 베를린에 공장을 가지고 있던 EMT사가 공습을 피해 공장을 비교적 안전한 남부 독일 '슈바르

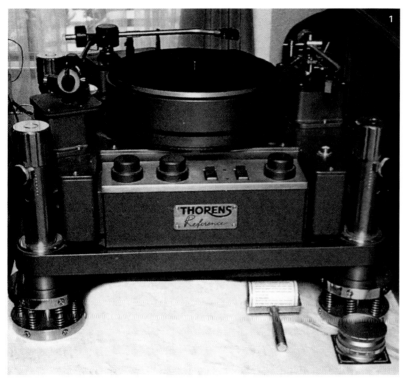
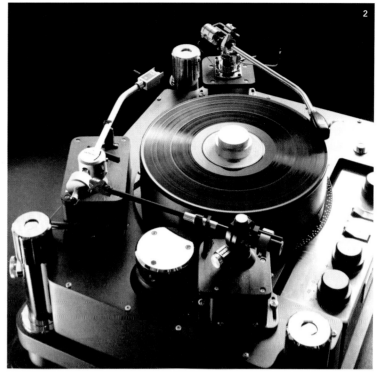

1 벨트 드라이브 턴테이블의 지존 토렌스 레퍼런스.
2 토렌스 레퍼런스는 3개의 암을 달 수 있다. 아래쪽에서 시계 방향으로 토렌스 TP16 암과 MCH-63 카트리지, 토렌스 TP14 암(나중에 EMT 929 암의 원형이 되었다)과 MCH-1 카트리지, SME의 3012R-Gold 암과 SPU Gold G 카트리지.

츠발트' 산림지역에 위치한 라르(Lahr)로 이전하면서 시작되었다. 생산규모에 비해 넓은 부지를 가지고 있었던 EMT사가 공장 대지의 일부를 당시(1963년) 새로운 공장을 지을 땅을 물색하던 토렌스사에게 할양하면서 인연을 맺게 되었던 것이다. 이때부터 한때 1,200명이 넘는 직원을 거느리던 토렌스사는 450명 정도의 EMT사에 실질적으로 흡수 합병되는 수순을 밟게 된다.

1966년 창업자 가족들의 손을 떠나 EMT사와 새롭게 손잡은 토렌스사는 생 크로와 공장에서 TD124MK II를 마지막으로 생산했다. 이때 생산된 TD124MK II에도 앞에서 언급한 TP14 톤암이 부착되었다. 1968년 새로운 EMT의 라르 공장에서 전자회로에 의하여 속도제어가 되는 턴테이블 TD125를 만들었고, 1972년에는 TD150의 개량형 TD160과 TD125의 개량형 TD126도 생산했다. TD126은 톤암 베이스를 완전히 분리한 것인데, 이것은 나중에 영국의 아리스톤(ARISTON)사와 린사가 만든 턴테이블의 원형 모델(mother model)이 되었다.

20세기 최대의 자이언트 턴테이블 토렌스 레퍼런스

총 중량 90kg이 넘는 20세기 최대의 자이언트 턴테이블, 토렌스 레퍼런스(Reference)는 라르 공장의 엔지니어 스태프들이 1979년 뒤셀도르프에서 개최된 오디오 쇼에 출품하기 위해 만들었던 기념비적 작품이다. 레퍼런스는 사양길로 접어들던 아날로그 오디오 산업에 커다란 마침표를 찍고자 하는 토렌스사의 비장한 계획을 실현시켰다. 1980년부터 정식 주문생산을 발표한 이후 100여 대를 약간 상회하는 목

표를 달성한 토렌스의 레퍼런스는 장엄하게 꺼져가는 황혼의 아날로그 LP 시대를 다시 황금빛으로 물들였다. 이때야말로 LP 레코드 전성기 최후의 금자탑들이 쌓아 올려진 시기였다고 아날로그파일들은 회상한다.

1981년 영국 SME사에서 한정발매된 SME3012-R 골드 암과 EMT의 997 암이 달린 토렌스 레퍼런스를 처음 본 순간 나는 바그너의 오페라 「반지」 제4부 '신들의 황혼'에 나오는 발할라(Valhalla)성을 연상했다. 황록색(moss-green) 컬러의 에나멜 도장과 황금 도금으로 한껏 치장한 레퍼런스라는 거구의 미인은 몇 번인가 충격적일 만큼 좋은 가격으로 나를 유혹했다. 하지만 레코드 제작사의 검청 실험실에서나 쓰일 것 같은 형상과 크기를 감안해볼 때 나의 음악실에 도저히 들여놓을 엄두가 나지 않았던 것이 사실이다.

토렌스 레퍼런스는 플래터의 중량만 6.6kg에 이르는 초대형 턴테이블이다. 그러나 관성모멘트를 이용하도록 설계되었기 때문에 작은 토크라도 일단 정격속도에 이르기만 하면 큰 무리 없이 연속 회전하며 진동에 무관한 소형 모터와 바깥 벨트 연결방식으로 구동되도록 만들어졌다. 고무벨트를 오래 사용하려면(첫 구동 시 고무벨트의 장력은 가장 큰 손실을 본다) 사용자는 처음에 손으로 플래터를 돌려준 다음 스위치를 켜는 방식을 택하는 것이 좋다. 즉 첫 토크를 모터 대신 손으로 돌린다는 발상은 최근 중형 턴테이블에까지 이어진 아이디어로서 3년 후에 생산된 프레스티지(Prestige)에도 적용되었다.

토렌스사 최후의 아날로그 기함 프레스티지

1983년 발표된 프레스티지는 LP 시대의 황혼기에 등장한 레퍼런스가 의외로 각광을 받자 라르 공장에서 토렌스사 최후의 아날로그 기함 격으로 만든 것이다. 즉 토렌스사는 레퍼런스의 후속기를 계획할 때 레퍼런스와 같이 업무용 타입과 성격을 달리하는, 진정한 의미에서 오디오파일을 위한 최고의 하이엔드 턴테이블을 제작하기로 한 것이다. 성능에서 레퍼런스에 육박하면서도 기술적 적용방법은 토렌스 턴테이블의 전통을 고수하고 있는 프레스티지는 기능 부문을 살펴보면 구동방법과 플로팅 메커니즘이 TD126이나 TD127의 연장선상에서 진보된 타입으로 볼 수 있다.

프레스티지의 플래터는 토렌스사의 전통적 구조인 이중 턴테이블 방식으로 설계되어 있다. 내측의 독립된 내부 플래터(inner platter)에 벨트 드라이브를 걸게 됨으로써 레퍼런스의 경우처럼 고무벨트가 바깥으로 노출되지 않아 단정하고 우아한 자태의 귀부인처럼 보인다. 그러나 레퍼런스와 비교해서 그렇게 보인다는 뜻이지 프레스티지는 결코 작은 크기가 아니다. 중량이 58kg이나 되어 혼자서 번쩍 안아들고 현관 문턱을 넘기에는 무리가 따르는 초대형 미인이라 할 수 있다.

프레스티지에는 톤암 2개를 장착할 수 있는 별도의 암 베이스가 달려 있는데 부속

옵션을 구입하면 암 리프트도 함께 장착할 수 있다. 34cm 직경의 턴테이블 바깥 플래터(outer platter)는 알루미늄 합금으로 만들어졌으며 플래터의 총 중량은 내부 플래터를 포함하여 7.9kg으로 레퍼런스의 경우보다 1.3kg 더 무겁다. 내부 플래터의 크기는 토렌스의 전작 TD127과 같다. 바깥 플래터의 외주부에는 각각 24개의 구멍이 있는데, 그 속은 소구경의 작은 철구슬(iron grain)들이 채워져 있어 진동방지에 효과적 역할을 하고 있다. 두 개의 암 베이스 하부를 구성하는 주물제 하우징에도 동일한 방식으로 철구슬들이 삽입되어 있다.

프레스티지의 축수부는 레퍼런스와 달리 견고한 주철제 하우징 상부에 돌출된 구조로 되어 있다. 이것은 회전 중심을 낮추는 결과를 가져와 TD127에 사용된 단상 16극 싱크로너스 소형 모터로도 충분히 안정된 동작과 제어가 가능하다. 회전 수 제어방식은 이너 플래터에 토렌스가 새롭게 개발한 타코 제너레이터(taco-generator)에 의해 33⅓, 45, 78 회전 등 세 가지 속도를 각각 정밀제어하게 되어 있는데 쿼츠 록(quartz rock)을 해제할 경우 ±6% 속도범위에서 조절이 가능하다. 턴테이블의 하부 섀시에는 두꺼운 강철판이 쓰였고 측면은 납판, 상부는 알루미늄판 위에 화장판이 붙은 3겹 구조로 이루어져 있다. 턴테이블의 서스펜션 시스템은 금속 블럭에 코일 스프링뿐만 아니라 댐퍼까지 가세하여 작동하고 있고 하부 섀시에 나와 있는 4개의 구멍을 통하여 수평조정을 쉽게 할 수 있다.

프레스티지 외형의 대부분을 차지하고 있는 금속 부분의 칠은 고급 자동차에 쓰이는 메탈릭 진갈색 페인트 분체도장이며, 칠하지 않은 부분은 집성목재에 와인 엠버(wine-ember) 컬러의 유럽산 오크 합성무늬목이 붙여져 있다. 이렇게 정성들여 단장한 몸체 위에 악센트처럼 금장 도금의 볼트와 너트가 황금색 명판과 함께 박혀 있어 프레스티지라는 품위에 어울리는 화려한 외형을 갖추고 있다.

나의 오디오 룸에서 프레스티지는 지금까지 아날로그 오디오의 주력 멤버로 활약하고 있다. 36년 전 처음 프레스티지를 맞이했을 때 나는 기대했던 것보다 소리가 좋지 않아 실망한 나머지 한 달 동안 신방 근처에도 가지 않았던 에피소드가 있다. 프레스티지의 아름다운 연주를 망치는 원인을 나중에서야 알게 되었는데, 그것은 어이없게도 야자섬유로 만든 프레스티지의 두툼한 매트와 지나치게 무거운 스태빌라이저 때문이었다. 프레스티지의 원래 매트를 내리고 오디오퀘스트(Audio Quest)사의 특수 합성수지 고무판 소보테인(Sorbothane) 매트로 바꾸고 나서야 신방을 차릴 수 있었다. 그 후 어떠한 무시무시한 볼륨에도 흔들리지 않는 단단한 저역과 투명함을 잃지 않는 귀부인의 현란한 원무 솜씨에 나는 그만 넋을 놓고 말았다.

EMT 930

EMT 930st Record Player

인간과 기계와의 관계를 깊이 생각한 EMT사

지난 세기 1970, 80년대 처음 유럽을 여행했던 한국 사람들은 그곳의 렌트카가 대부분 자동이 아니라 수동기어인 것에 당황했던 경험을 이야기하곤 했다. 또 유럽에서 기차여행을 해본 사람이면 누구나, 거의 모든 객차의 문이 수동조작하도록 되어 있다는 것도 알게 된다. 파리 지하철역을 들어오고 나갈 때에도 유리로 된 출입문은 손으로 터치하지 않으면 열리지 않는다. 초고속 열차 테제베(TGV) 역시 내리려면 문 손잡이를 좌우로 젖히는 시능이라도 해야 한다. 물론 이 기계적 작동이 전기장치와 결합하여 엄청난 무게의 철문이 부드럽게 열리는 것이지만 여기서 우리가 주목해야 하는 것은 인간과 기계와의 밀착 관계를 서구 유럽인들은 과학기술이 진보할수록 더욱 철저히 추구해왔다는 사실이다. 이러한 것을 보면 완전자동화를 추구하여 인간이 개입되는 것을 최소화하는 미국과 일본의 기술개발에 관한 태도와 철학이 조금 다르다는 것을 알 수 있다. 독일의 사회과학자 울리히 벡(Ulrich Beck)이 명저 『위험사회』(*Risk Society*)에서 지적했듯이 완전자동화된 세계에서 우리는 가끔 인간존엄성의 상실과 혼란, 인간소외, 그리고 엄청난 대참사로 생명의 위협마저 받게 되기도 한다.

빌헬름 프란츠(Wilhelm Franz, 1913~71)가 1940년 베를린에서 설립한 방송기기 전문제작회사 EMT(Elektro Mess Technik)사는 지난 반세기 인간과 기계와의 관계를 깊이 생각했을 뿐만 아니라 그것을 기능주의 미학이라는 한 차원 높은 경지로 끌어올렸다는 일관된 평가를 받아왔다.

일반적으로 레코드플레이어와 턴테이블의 용어 구분은 제품 출하 시 픽업 암(pick-up arm)이 달려 있는 것을 레코드플레이어라고 부르고, 없는 것을 턴테이블이라고 한다. 하이엔드 오디오의 세계에서는 보통 턴테이블, 픽업 암, 카트리지 심지어 픽업 암의 케이블까지 자기 취향에 맞는 소리를 만드는 것이 정석이다. 그래서 레코드플레이어는 턴테이블로 꾸민 것보다 저급한 것이라는 잘못된 고정관념도 아날로그파일 사이에는 퍼져 있다. 그러나 EMT, 골드문트, 포셀(Pocell), 린(LINN), 오디오

◀ 쉬덴마이어가 설계한 받침대 930-900 위에 얹힌 EMT 930st 턴테이블. 하단에 139st EQ가 보인다(미주 대륙용은 117V 60Hz 사양이며, 톤암의 카트리지 접점도 다이아몬드식이 아닌 유니버설 타입이어서 토렌스 MCH-1이나 오르토폰 SPU AE 카트리지도 쓸 수 있다).

크래프트(Audio Craft), 록산(Rocksan), 노팅엄(Notingham)과 같은 회사에서 제작된 레코드플레이어들은 제작사마다 높은 경지에 이른 재생음의 세계를 들려주는 우수한 픽업 암들을 함께 선보이고 있다.

EMT 927 최후의 롱암 출시

이들 중 EMT사는 927, 997과 같은 픽업 암뿐만 아니라 카트리지와 포노 EQ까지 일체화시킨 완성도 높은 방송국 사양의 레코드플레이어로 명성이 높았다. EMT사는 24시간 연속사용이 가능한 헤비 듀티(heavy duty)급 사양의 업무용 턴테이블 R35를 시제품으로 만든 후 오늘날 EMT의 열혈 마니아들이 세계 최고의 레코드플레이어라고 상찬하는 EMT 927의 원형인 R-80을 1950년 남부 독일의 라르 공장에서 처음 생산했다. 초기 버전 R-80은 전용 포노 EQ 앰프와 파워서플라이가 달려 있지 않은 것이었고, 표준 아크릴매트 대신 유리판 위에 고무매트가 붙어 있는 검청용 버전도 함께 제작되었다.

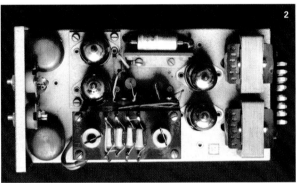

레코드 회사의 디스크 검청용으로 만든 16인치 턴테이블 EMT 927D는 1951년 출시되었는데 자체 무게가 36kg이나 나가는 초대형 레코드플레이어였다. 이때부터 포노 EQ를 위한 파워서플라이가 함께 설계되었다. 927D와 조합을 이루었던 포노 EQ 앰프는 ECC40 진공관이 사용된 모노럴 용도의 V133(또는 V-83)과 139A가 사용되었고 스테레오 시대에 들어와서는 139A의 스텝업 트랜스와 진공관을 바꾸어 SN비를 개선시킨 139st가 달려나오면서 927Dst가 되었다. 927A는 레코드 음구 위를 지나가는 카트리지의 정확한 위치를 가리켜주는 광학기구가 장착되어 있어 방송 스튜디오에서 유용하게 쓰였다.

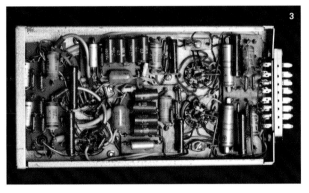

927 시리즈의 톤암은 덴마크의 톤암 전문 제작회사 오르토폰사가 만든 12인치 길이의 직선형 암 RF297(스테레오는 RMA297)이 사용되었다. RF297에는 오르토폰사의 타입, 독일 노이만사의 DST 등의 카트리지들이 사용되었다. 모두 2.2g 이상의 중침암 카트리지였기 때문에 안티스케이팅 장치가 없는 것이었다. 특수사양인 EMT 927S는 뒤쪽에 롱암이나 쇼트 암을 하나 더 추가해 달 수 있었다. 1974년에는 EMT 927 최후의 롱암(12인치) 997이 출시되어 많은 EMT 927 애호가들에게 환영을 받았다. 1962년 927 카트리지 전용으로 EMT사가 개발한 TMD-5가 첫 테스트용으로 제작되었고, 곧바로 스테레오 버전 TSD-5도 시제품이 제작되었다. 당시 세계 레코드 제작사 중 가장 세밀한 홈으로 새겨진 필립스사 레코드의 그루브는 모노럴인데도 오늘날의 스테레오 레코드처럼 15μ의 폭을 가지고 있었다. 오르토폰사에서 공급받는 카트리지에는 OF라는 회사의 약자가 새겨졌다. OFS-25는 모노 LP용 카트리지이고 바늘 끝이 25μ의 사파이어 팁으로 만들어졌다는 뜻이다. 바늘 끝이 다이아몬드 팁으로 되어 있는 스테레오 버전은 OFD-15로 표기되었다.

 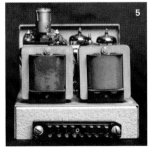

1 139st EQ 앰프의 내부.
2 139st를 위에서 본 모습. 전면 음량조절용 스위치 옆에 작은 원통형 금속이 스텝업 트랜스로 승압비는 1:10 정도로 크지 않다. 사용 진공관은 ECC801S(ECC81의 고신뢰관)와 ECC803S(ECC83의 고신뢰관).
3 139st의 내부 하단부.
4·5 전면에 좌우 음량조절 스위치와 후면에 전원부와 전원 및 신호선 커넥터가 달려 있다.

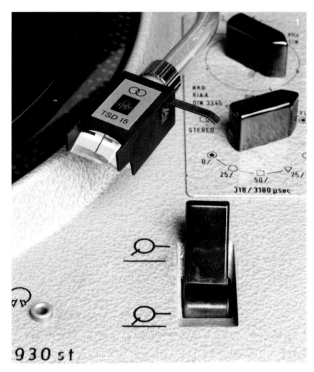

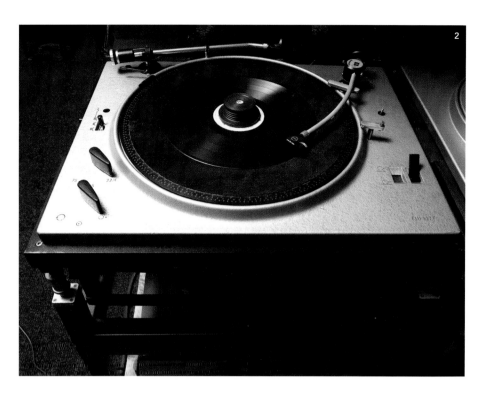

1 EMT 930st의 암 리프트 주변 디테일. SP 레코드는 물론 리어(RIAA) 커브 이전에 발매된 레코드도 쉽게 EQ 회로를 보정할 수 있다.
2 EMT 927D 턴테이블. 후면에 오르토폰사의 RMA 297 암과 전면에 12인치 롱암 EMT 997이 SPU AE 카트리지와 함께 달려 있다. 원래부터 원형이 없는 927D의 받침대는 930-900을 유추하여 만든 시제품이다.

촉지의 즐거움을 주는 EMT 턴테이블

한편 EMT사는 초대형 검청용 플레이어 EMT 927을 사용하는 데 부담스러워하는 방송국 스튜디오 PD들의 요구에 부응하여 보다 작은 크기의 턴테이블 시스템 제작에 착수했다. 이 결과로 실용성 높은 EMT 930 턴테이블 시스템이 개발된 것은 1956년이었다. EMT 930 역시 처음에 139A 진공관형 포노 EQ 앰프가 장착되었다가 스테레오 시대에 진입하면서 139st로 바뀌었다. 1966년 트랜지스터 시대가 도래하면서 155(모노)/155st(스테레오) 포노 EQ가 개발되었다. 1969년에는 보다 단순화시킨 EQ 회로가 탑재된 153과 153st도 선보였으나 전작들만큼 좋은 결과를 보여주지 못했다. 여기에 장착된 톤암은 EMT 927의 경우와 마찬가지로 오르토폰사의 RF229를 주문하여 사용하다가(스테레오 시기 처음에는 RMA-229. 이것은 나중에 보다 편리한 RMA-229S로 바뀌었다) 1972년부터 자체 개발한(1969년 토렌스사가 만든 TP14를 개량한) 10인치 EMT 929 톤암을 장착했다.

카트리지 역시 SP 시대의 78회전용 셸락 음반을 생생하게 재현할 수 있는 TND65와 모노음반 재생용 TMD25와 함께 스테레오 재생용으로 TSD15를 사용할 수 있었기 때문에 어느 시대의 음반이라도 완벽하게 재생할 수 있었다.

EMT 930 시스템은 라르 공장의 제작책임자 쥐덴마이어(Südenmayer)가 설계·제작한 서스펜션 받침대 930-900 위에 얹어짐으로써 비로소 완성된다. EMT 턴테이블 시스템의 미학은 음의 안정감과 충실성 그리고 사용자 스스로가 모든 것을 만지고 조작하는 '촉지의 세계'를 두루 갖춘 것에 있다. 암 리프터조차도 오일 댐퍼를 쓰지 않고 손의 감각만으로 조작하게 되어 있다.

처음 EMT 턴테이블을 보는 대부분의 사람들은 수수한 회색 해머톤 도장이 갖는
격조 높은 외관에 끌린다. 하지만 사용할수록 돋보이는 인간과 기계 사이의 신뢰감에
끌리고 그러한 든든한 믿음 위에 치밀하고 매력적인 음의 기반이 구축되는 것이다.
EMT 927의 모터 축은 정밀하게 제조된 3단계(78, 45, 33⅓ 회전) 포지션을 갖는 풀리
(pully) 축과 동일 축선에 놓여 있다. 즉 모터 중심 위에 풀리가 상부에 붙어 있는 형
상이다. 모터는 50Hz용과 60Hz용이 있는데 플래터와 풀리 사이에는 정밀하게 가공
된 천연고무 아이들러가 모터로부터 동력을 전달하는 기능을 담당하고 있다. 파워서
플라이는 110, 120, 220V 세 가지 전압에 가변대응하도록 설계되어 있으며, 브레이
크 시스템은 ±10% 범위 내의 속도조절이 가능하다.

EMT 930st의 진정한 소리를 듣기 위한 고역

독일인들은 생산된 지 70년의 세월이 지나도 큰 탈 없이 쓸 수 있는 기계를 만드는
예지와 정교함을 지니고 있다. 그런 바탕 위에 쌓아올린 진정한 제품디자인 솜씨 등
은 지정된 속도로 돌아가기만 하면 그만인 생명 없는 기계에 또 하나의 신화를 만들
어놓았다. EMT의 전설은 아날로그가 이 세상에서 사라질 때까지 조금도 시들지 않
겠지만 EMT 930st의 진정한 소리를 듣기 위해서는 천로역정만큼이나 힘든 고역을
치러내야 한다.

1980년대 이후에 생산된 신형 Barco-EMT930을 구입했다면 가장 먼저 착수해야
할 일은 암을 바꾸는 일이 될 것이다. 즉 930st용의 오르토폰 212-S 암이나 리드선이
동선으로 만들어진 구형 929암을 구하는 일이 지름길이 될 수 있다. 3년마다 모터 저
항을 교체하는 일과 아이들러의 교환, 그리고 1년에 한 번씩 윤활유를 완전 교체하는
등 일상적 관리도 중요하지만 무엇보다도 EMT 자체의 EQ 앰프와 연결된 우직하게
생긴 커넥터(connector)를 쓸 생각은 버리는 것이 좋다. 진공관 139st EQ를 천신만
고 끝에 구했거나 아니면 EMT와의 궁합이 뛰어난 프리앰프의 MC 포노단자에 직결
할 때조차도 암과 직결될 수 있는 7핀의 커넥터를 별도로 만들어 쓰는 편이 음질 향
상에 큰 도움이 된다.

930-900 서스펜션 위에 올려놓을 때도 세 지점으로 무게를 분산하고 고무판 위에
반구형의 놋쇠를 조합하여 몸체를 올려놓으면 더 좋은 울림을 얻을 수 있다. 930의
몸체는 철로 된 927과는 달리 유리섬유를 압축하여 합성수지로 굳혀 놓은 것이기 때
문에 방진대 위에 그대로 올려놓을 경우 맑은 울림이 훼손될 가능성이 있다.

1 리드선이 동선으로 구성된 구형 929 암.
2 930st용 오르토폰사의 RMG-212 암(EMT 카트리지[다이아몬드형 접점]용과
미국 스탠턴 카트리지[유니버설 접점]용 두 종류가 있다).
3 EMT 카트리지를 구성하는 정밀부속들.
4 EMT의 각종 카트리지들. 위 왼쪽부터 시계 방향으로 TSD15, TND65,
TMD25, XSD15, 토렌스 MCH-1, 스탠턴 681. 최상단은 EMT 카트리지와 상성
이 좋은 UTC사의 트랜스.
5 EMT 레코드 플레이어용 스테레오 포노 EQ 앰프. 왼쪽에서부터 EMT 139st,
알렉스 아인만, EMT155st.
6 스위스 오디오파일 알렉스 아인만이 만든 EMT용 트랜지스터 방식의 포노
EQ.

이렇게까지 하면서 EMT를 사용해야 하는가, 라고 반문하는 사람도 있을 수 있겠
지만 EMT가 만드는 살아 숨 쉬는 듯한 음악의 향기는 단순히 처음에 예상할 수 있는
정도의 수준에서 나오는 것이 결코 아니다. 즉 EMT는 수고한 것만큼 거두어들인다
는 굳은 믿음을 가지고 도전해볼 가치가 있는 턴테이블이다.

모노 시대의 LP 음반이나 78회전 SP 음반을 EMT 930st 플레이어 시스템보다 쉽게 교체하여 들을 수 있는 레코드플레이어는 아직 세상에 없다. EMT 930st 플레이어에 장착되어 있는 SP, 모노, 스테레오용 카트리지는 모양과 무게가 모두 같게 만들어졌기 때문에 사용자는 카트리지만 바꾸어 달면 된다.

지금까지 나는 알렉스 아인만(Alex Eymann)이라는 스위스 사람이 만든 EMT용 EQ 앰프와 EMT 155st, 139A, 139st 등의 네댓 개의 EQ 앰프와 세 종류의 암을 교체하는 등 수선을 떨었다. 하지만 EMT 930은 그렇게 공들여 도전할 만한 가치가 있는 레코드플레이어라고 분명히 말하고 싶다. 첨언하건대 EMT사의 OFD15 같은 올드 카트리지에 대한 미련은 버리는 것이 좋다. 굳어버린 고무 댐퍼를 교체해본다든지 사용할 때마다 알전구의 열기를 쬐어 쓰는 마니아도 있다지만 그것은 사람들이 만든 전설 속에서 피었다 사라져간 시든 꽃에 대한 향수일 뿐이다.

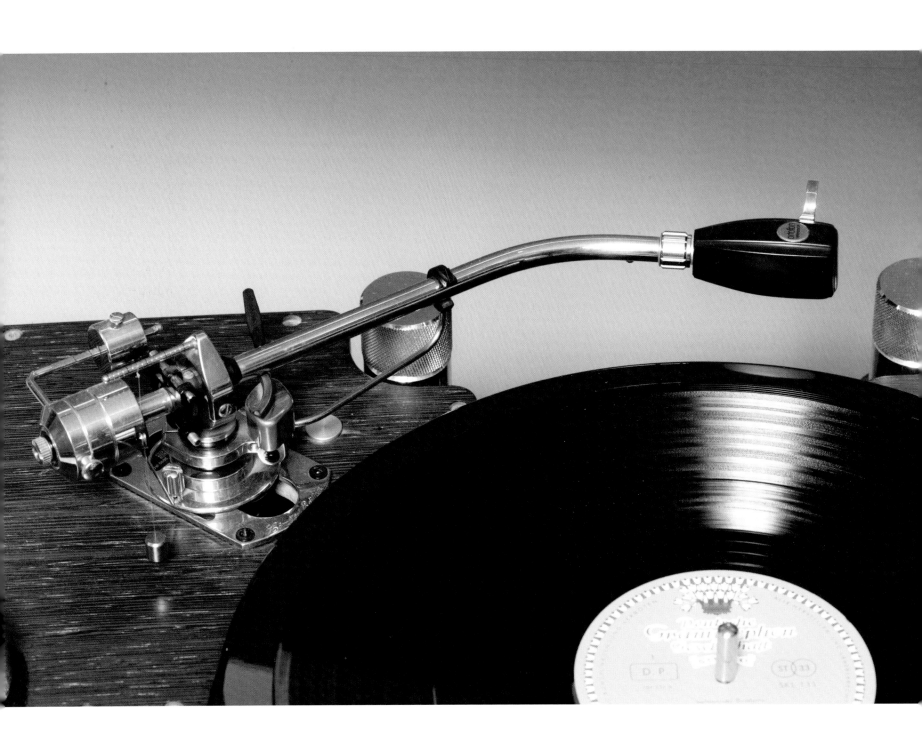

SME 톤암

SME Pick-up Arm(Tone Arm)

세계 최고의 암 SME

"세계 최고의 암"(The best pick-up arm in the world)이라는 캐치프레이즈는 일관성 있게 완벽주의를 지향해온 영국 SME사의 사주 로버트슨 에이크먼(Alastair Robertson-Aikman)만이 주창할 지격이 있다고 나는 믿는다. 오리지널 SME 3012 톤암의 특징을 한마디로 설명하자면 수직 축수부에 나이프에지(knife-edge)를 도입한 것이다. 다른 암과 매우 다른 SME사의 이 방법은 원래 정밀 천평에서 사용되었던 기구를 응용한 것으로 암은 필연적으로 스태틱 밸런스(static-balance) 상태가 된다. LP의 출현과 더불어 경침압 카트리지 개발이 당연시되면서 1950년대 하이파이 선진국이라고 할 수 있었던 미국과 영국에서는 많은 픽업 암 메이커들이 다양한 종류의 디자인을 들고 나왔다. 그러나 SME사가 새롭게 개발한 픽업 암에서 보여준 합리적 사고의 발상은 나중에 생겨난 암 제작 후발주자들에게 깊은 영향을 주게 되었다.

SME 3012 암은 톤암 부분에 실용성이 높은 스테인리스 스틸 파이프를 사용하여 유니버셜 타입의 모든 셸의 탈착이 쉽도록 설계되었다. 암 베이스 또한 슬라이드 방식이어서 어떤 카트리지를 장착하더라도 오버행(overhang: 레코드 축수부 중심〔spindle center〕과 카트리지에 달린 바늘 끝까지의 거리)에 대한 미세한 조정이 가능하게 만들어졌다. 헤드셸의 탈부착 방식(plug-in connect system)은 원래 덴마크 오르토폰사가 유럽의 프로용 암에 적용하던 방식이었는데 SME사는 이를 일반화시켜 크기를 표준화했다. 연이어 다른 제작사들도 SME의 규격을 따르게 됨에 따라 사람들은 보다 편리하고 쉽게 카트리지를 바꿀 수 있게 되었다. 정확한 시점까지 설명하자면 오르토폰사가 미국에 낸 대리점 ESL(Electronic Sonic Lavoratory)사에서 판매할 목적으로 개발한 G 타입의 헤드셸을 SME사가 3012와 3009 픽업 암을 만들 때 표준 타입으로 차용하면서 오늘날 진 세계 오디오파일들이 널리 사용하는 유니버셜 타입의 접점과 규격을 가진 헤드셸이 탄생하게 된 것이다.

오르토폰사의 미국 대리점 ESL사의 헤드셸. 오르토폰 SPU-G 셸과 같은 형태.
◀ 토렌스 프레스티지에 부착되어 있는 SME 3010-R Gold 톤암. 원래 SME사의 픽업 암 제품에는 롱암 3012와 쇼트 암 3009 규격만 있었다. 그러나 일본 오디오 업계는 미국의 쇼트 암 규격과 비슷하게 9인치와 12인치 사이 즉, 10인치에 가까운 픽업 암이 주류를 차지하고 있었다. 3010은 영국 SME사가 많은 유저가 있는 일본 오디오계를 의식해서 1970년대 후반부터 생산한 것인데 1960년대 미국 슈어(Shure)사가 SME사에 OEM으로 대량 주문한 쇼트 암 모델 3009를 원형으로 개발한 것이다. R은 revival의 머리글자.

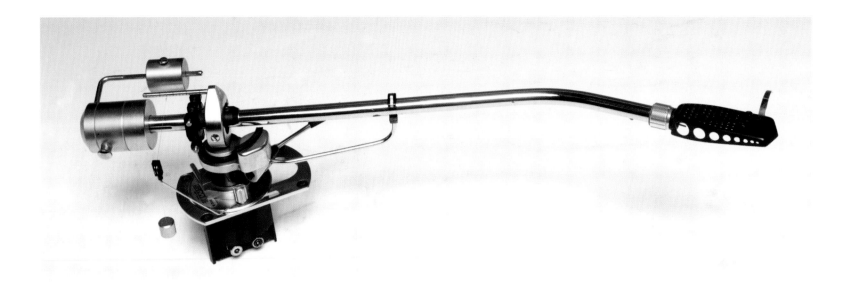

SME사에서 출시한 최초의 픽업 암 모델 3012와 유사한 3012-R.

SME사 최초의 픽업 암 모델 3012

SME사의 최초 모델 3012가 세상에 모습을 드러낸 것은 지금으로부터 거의 반세기 전인 1959년의 일이다. 당시 세계는 막 스테레오의 시대로 접어들고 있었다. SME사는 로버트슨 에이크먼에 의해 1946년 런던에서 북쪽으로 90km 떨어져 있는 서섹스 (Sussex)주 스테이닝(Steyning)시 밀 로드(Mill Road)가에서 창립되었다. 창립 목적은 스케일 모델 부품회사(Scale Model Equipment Company Ltd.)라는 명칭이 말해주듯이 축소된 스케일의 모델과 모형업계의 소형 부품들을 만드는 것이었다. SME사는 주로 자동차와 선박의 고급 모형을 만들었는데, 조선회사가 선주에게 주는 증정품에서 박물관에 진열되는 모형제품에 이르기까지 다양한 제품을 만들어냈다.

1950년대에 들어서자 SME사는 모형제작보다는 정밀기계 가공에 주력하여 항공계기와 사무기기 제작으로 범위를 넓혀갔다. SME의 창립자이자 사장이었던 에이크먼은 대단한 오디오파일로 서섹스에 있는 그의 집에 네 조의 쿼드 ESL-57 정전형 스피커에 슈퍼 우퍼를 조합한 초대형 시스템으로 음악을 즐기고 있었다. 1959년 에이크먼은 그의 하이파이 오디오 취미를 한 단계 업그레이드할 수 있는 정밀한 픽업 암을 스스로 만들어보려는 생각에서 시험모델을 제작하게 되었다. 그렇게 만들어진 모델이 주변의 오디오 동호인과 친구들의 비상한 관심을 끌게 되었다. 이에 고무된 에이크먼은 그해 9월 상업적인 생산에 들어가게 되는데 이것이 바로 역사적인 SME 모델 3012 픽업 암이다.

오르토폰사의 G형 셸을 장착한 최초의 SME 3012 픽업 암의 파이프 부분은 스테인리스 스틸로 만들어졌으며 나이프에지를 도입한 수직 축수부에 볼 베어링을 이용한 수평 축수를 조합하고 메인 웨이트(main weight: 픽업 암의 무게 조정추)와 래터럴 밸런서(lateral balancer: 기울기 밸런스. 암의 축에 비틀려는 힘이 작용하는 것을 방지하기 위한 웨이트 장치)를 겸한 침압 가감장치를 사용하여 완전한 스태틱밸런스

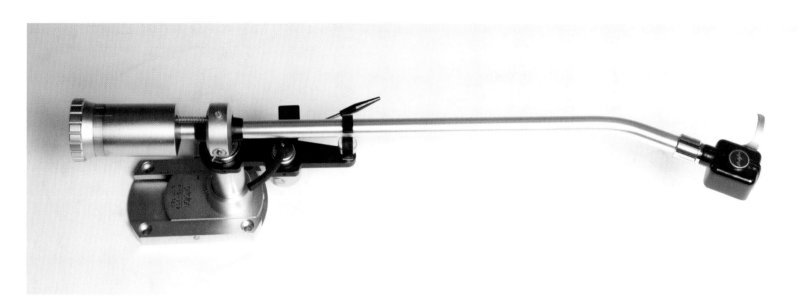

1989년 출시된 오르토폰시의 RMG 309 리미티드 픽업 암. 에이크먼이 구상했던 최초의 SME 암 원형과 모양이 거의 같다.

를 유지하도록 설계되었다. 이렇게 만들어진 SME 3012 픽업 암은 출시되자마자 디자인과 기능이 절묘하게 결합되어 만들어진 예술품 같은 암이라는 평가를 받았다.

SME 이후 세계의 픽업 암 메이커들은 모두 SME 스타일을 모방

SME 3012가 하이파이 오디오 시장에 발표된 후 세계의 픽업 암 메이커들은 거의 모두 SME 스타일 방식을 조금씩 모방했다. 특히 일본이 받은 충격이 제일 커서 거의 모든 암 제작사들은 SME 3012 스타일을 따라서 파이프 암에 리프트 장치를 갖춘 형태가 주류를 이루었다. 1950년대 일본의 카메라 제품 디자인에서 니콘(Nikon)이 독일의 자이스 이콘사가 만든 콘탁스(Contax)를 모방하고 캐논(Canon)이 라이츠 (Leitz)사의 라이카(Leica) III형 카메라를 거의 그대로 베낀 것처럼 SME 3012의 출현은 일본 오디오계의 '서양 따라하기' 경향을 심화시켰다.

SME 3012는 하이드로 댐퍼(hydro damper: 액상 오일로 픽업 암의 동작에 댐핑을 주는 장치)가 작동되는 암 리프터(arm lifter)와 정확한 오버행을 조정할 수 있는 암 베이스 슬라이드를 장착하고 있어 암과 카트리지의 세팅을 쉽게 할 수 있도록 설계되었다. SME 3012의 출현은 까다로운 수학공식을 일순간에 풀어버린 것처럼 아날로그 애호가들이 픽업 암을 설치할 때마다 겪는 모든 애로사항들을 한방에 날려버렸다.

발매 당시 생산량은 1주일에 25개 정도여서 SME 3012를 손에 넣고 싶어 하는 세계 오디오파일들은 애를 태우며 구입할 차례가 오기를 기다렸다. 이때부터 에이크먼은 금속모형 제작업무에서 SME 픽업 암 생산으로 주업종을 전환키로 결심하고 회사명도 SME 유한회사(Limited Company)로 바꾸었다. SME사는 스테이닝시 빌로드에 새로운 공장설비를 갖추고 본격 생산에 들어가면서 SME 3009를 동시에 발매했다. 쇼트 암 3009(약 9인치/실제 길이 228mm)를 25파운드에, 롱암 3012(약 12인치/실제 길이 305mm)는 27파운드 10펜스 가격으로 시장에 내놓았다. 에이크먼은 픽업 암

을 최초로 구상할 당시 덴마크 오르토폰 암의 구조와 형태를 따르려다가 방향을 바꿔 독창적인 자신의 아이디어로 대체시켰다. 이러한 사실을 뒷받침하는 근거로 1959년 10월호 영국의 음악전문지『그라모폰』에 실린 SME사 최초의 광고사진을 보면 SME 3009와 SME 3012의 자태는 오르토폰 RMG 309에 암 리프트가 달려 있는 모습을 하고 있다. 그것은 1989년에 출시된 오르토폰사의 212와 309 리미티드 픽업 암과 매우 유사한 형태였다.

에이크먼이 3012와 3009를 시장에 내놓을 때 헤드셸만은 오르토폰사의 G 셸을 차용하고 나머지 부분은 그의 독창적 아이디어로 모두 교체했다. SME사가 오르토폰사의 헤드셸을 차용하게 되자 전 세계의 헤드셸은 오르토폰&에스엠이(Ortofon&SME)식 헤드셸을 비공식 국제표준규격으로 받아들이기 시작했다. 그때까지 독자적인 디자인으로 암과 헤드셸을 고집하던 영국의 데카사를 비롯한 다른 암들은 대세에 밀려 서서히 오디오 시장에서 자취를 감추었다.

SME사는 본격적인 대량생산 체제를 갖추고 나서 1961년 앤티스케이팅(Anti-Skating/Inside Force Canceler) 기구를 옵션으로 발매하기 시작했고, 이후 생산되는 제품부터는 앤티스케이팅을 부착시켜 판매했다. 다음 해 SME사는 영국 산업디자인협회(Council of Industrial Design)로부터 1962년도 산업디자인상을 받게 되었다. 1962년 5월 SME사는 왁스 주조기술을 도입하여 복잡한 형상을 유려한 곡선으로 일체화하고 파이프 재질을 스테인리스에서 알루미늄 합금재로 바꾸는 등 오리지널 디자인을 일신한 3009 II와 3012 II를 발표했다. 이때 핀플러그(pin-plug)와 같은 작은 액세서리도 바뀌었는데, 그 무렵 SME 공장의 캐치프레이즈는 "(라이카) 카메라 수준의 품질"이었다. 보통 SME 타입 금속형 RCA 핀플러그를 바라보면 이 구호와 연관된 부분이 보인다. SME 로고가 새겨진 RCA 잭 끝부분 손잡이의 치차형상 가공은 독일 라이츠사의 수석디자이너 오스카 바르나크(Oskar Barnack)가 만든 구형 라이카 III 카메라의 필름 되감기 놉(nob)과 같은 형상이다.

SME 3009 II와 3012 II 시리즈는 픽업 암만으로 향후 40년간 전 세계에 100만 본 이상이 팔리는 밀리언셀러의 시작을 알렸다. 미국 카트리지의 대명사인 슈어사는 미국 내 SME의 총 대리점을 맡았고, 스위스의 명문 토렌스사 역시 스위스 내의 SME 총 판회사를 운영할 정도로 SME 암은 세계 어느 나라에서나 인기를 끌었다. 특히 마이크와 무빙 마그네트(MM) 카트리지 제작으로 유명한 슈어사가 SME 암에 Shure-SME 상표를 붙여 미국 내에서 시판할 정도로 SME 3009 II는 전 세계 픽업 암계의 기린아가 되어갔다.

초경량화를 시도한 SME 3009/Series III

SME사는 1963년부터 자사의 헤드셸을 표준화했고, 이때의 헤드셸은 알루미늄 합

1 마이크와 MM 카트리지 생산업체로 유명한 미국 슈어사가 주문한 변형 SME 3009 II 암 베이스 디테일. 후면의 웨이트 밸런스 추의 형태가 원형 3009에 비해 심플하다.
2 SME 3012-R의 암 베이스 디테일.
3 구형 SME-3009가 조합되어 있는 미국 FRIED사의 레코드플레이의 모습.

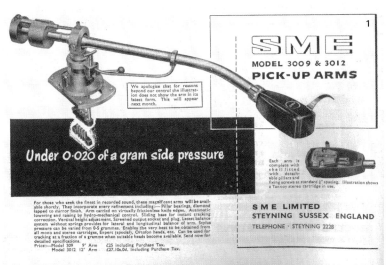

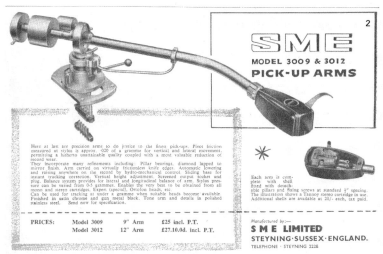

1 1959년 10월호 영국의 음악전문지 『그라모폰』에 실린 SME사 최초의 광고사진. 1989년에 출시된 오르토폰사의 212와 309 리미티드 픽업 암과 매우 유사한 다이내믹 밸런스 타입의 침압구조임을 알 수 있다.
2 같은 해 12월호 영국의 음악전문지 『그라모폰』에 실린 SME사의 광고 사진. 두 달 사이에 침압구조가 스태틱 밸런스 타입으로 바뀐 것이 보인다.
3 SME S2 초기형 모델(왼쪽)과 SME 3010-R Gold용 S2 헤드셸.
4 초경량화를 시도한 3009 IIIS 톤암 일체형 헤드셸.

금을 프레스한 것에 알루마이트로 표면처리한 후 내부에 놋쇠판 조각으로 중량을 보정한 것이었다. 특기하고 싶은 사실은 그렇게 해서 만든 SME사의 셸이 오르토폰사의 G셸과 중량이 똑같았다는 점이다. 같은 시기에 경량 헤드셸(자중 6g) SME S2도 생산되었다. 오늘날 세계 어느 곳에서나 쉽게 구할 수 있는, 표면에 구멍이 숭숭 뚫려 아주 가벼운 느낌을 주는 SME S2 헤드셸은 카트리지가 경량화로 치닫던 1960년대의 상황이 반영되면서 만들어진 것이다. 그때까지만 해도 노이만이나 오르토폰사의 중량급 마그네트 무빙코일형 바늘들은 방송국과 레코드 제작사와 같이 특수한 곳 아니면 최고급 사운드를 추구하는 일부 마니아층들이 사용하는 것이었고, 대부분의 일반인들은 자중을 가볍게 한 카트리지와 경침압으로 발전된 MM 타입이나 크리스털 바늘들을 사용하고 있었다.

SME S2 헤드셸이 발매될 때 헤드셸이 분리되지 않는 일체형도 생산되었다. 이것은 오디오파일의 관점에서 보면 결과적으로 접점 수를 한 단계 줄이는 것이 되어 음질 향상에 큰 도움이 되었다.

1972년 SME사는 초경량화를 시도한 SME 3009/Series III를 발표했고, 2년 뒤 필드 댐퍼가 없는 대신 값을 내린 3009/Series IIIS를 시장에 출시했다. 3009 IIIS는 카트리지의 침압 1.5g 이하인 것만 사용이 가능하고 보조 웨이터를 더해도 2.5g 이상은 사용할 수 없는 경침압 전용의 픽업 암이었다. 1970년대 한동안 카트리지의 높은 트레이싱(tracing) 능력이 우선시되어 경침압의 카트리지와 하이컴플라이언스(Hi-Compliance: 레코드 음구에 카트리지 바늘이 기민하게 트레이스하는 능력)에 잘 순응하는 암들이 아날로그 오디오 세계를 과점하는 시대가 있었다.

그러나 1970년대가 끝나갈 무렵 세계는 하이파이 시대에서 한 단계 격상된 하이엔드 시대로 탈바꿈하기 시작했다. 출력전압이 높아 사람들이 선호했던 무빙 마그네트(Moving Megnet: MM), 무빙 아이언(Moving Iron: MI), 인듀스드 마그네트

(Induced Magnet: IM) 방식의 카트리지들에 대한 인기가 식어가는 대신 저출력 마그네트 무빙코일(Moving Coil: MC) 방식이 각광받으면서 경침압 일변도의 사고도 사라져갔다. 적절한 중간침압, 적절한 출력전압, 적절한 하이컴플라이언스를 유지하는 고성능 프로용 카트리지들과 픽업 암들이 다시 등장하면서 SME 3009/Series III에 쏟아부었던 SME사의 숱한 노력과 정성은 단기간의 수명 끝에 증발해버리고 말았다.

3012-R은 리바이벌이 아닌 부활

SME 3009/Series III가 출시된 지 3년 후인 1980년, 에이크먼은 종전의 SME 3012 암의 부활을 계획하고 래터럴 밸런스 조정을 쉽게 할 수 있도록 메인 웨이트 수평축 이동장치를 개선하여 SME 3012-R을 세상에 다시 내놓았다. 전 세계의 오디오파일들은 SME의 부활에 열광했는데 문자 그대로 3012-R은 리바이벌(Revival)이 아닌 부활(Resurrection)로 인식될 만큼 각광을 받았다. 특히 일본인들은 종전까지 일본제 레코드플레이어에 장착된 일제 암을 쉽게 대체할 수 있는 일제 쇼트 암 길이와 똑같은 3010-R을 만들어내자 앞다투어 구매했다.

SME사는 이에 고무되어 3012-R과 3010-R을 오디오 역사에 하나의 이정표로 각인시키기로 작정했다. 그래서 순금으로 도금(gold series) 제작한 250대 한정본을 출시했는데 금장도금된 3012-R과 3010-R Gold 픽업 암은 당시 전 세계 오디오파일들에게 꿈에나 볼 수 있는 황홀한 자태를 선보였다. 나 역시 20여 년 전 3010-R 골드를 구입하고 붉은 가죽상자에 금박문자로 커다랗게 SME라고 새겨진 픽업 암 케이스의 뚜껑을 열 때 호흡이 가빠질 정도로 긴장했던 순간이 기억난다. 마치 하워드 카터가

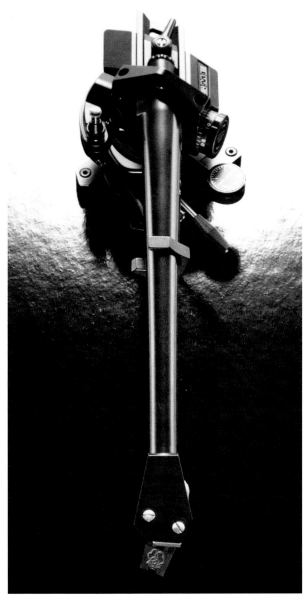

마이크 제작으로 유명한 오스트리아의 명문 AKG P100 리미티드 카트리지와 함께한 SME V 톤암.

투탕카멘 소년왕의 관 뚜껑을 열어젖힐 때만큼이나 가슴이 울렁거렸던 것 같다.

그 후 SME는 콤팩트 디스크의 출현으로 턴테이블 제작회사나 카트리지 제작사들의 매출이 현저히 감소하는 세계적 추세에 따라 서서히 매출 규모가 줄어들었다. 그러나 또 다른 한편에서는 1980년대 초 엄청난 기대 속에 등장했던 콤팩트 디스크의 음이 궁극의 하이엔드 사운드를 추구하는 오디오파일의 기대에 못 미친다는 말들이 여기저기서 들려오기 시작했다.

새로운 세기의 아날로그 톤암 SME series V

바로 그 무렵 SME series V가 발표되었다. SME사는 그사이 쌓아올렸던 명성과 성취를 모두 버리고 처음부터 다시 시작하는 것 같았다. LP 레코드가 만드는 음이 CD보다 절대 우위에 있다는 것을 증명하기 위해 지금까지 SME 제품이 가지고 있던 모호한 구석을 남김없이 버리지 않으면 안 된다고 작심이라도 한 듯 1984년 처음 발표된 SME series V는 전혀 다른 모습을 하고 나타났다. 그것은 스텔스 전투기를 처음 보았을 때만큼이나 충격적인 디자인이었다. 온통 검은 새틴 에나멜 도장으로 넓인 설삭된 마그네슘으로 만든 헤드셸과 메인 웨이트뿐만 아니라 앤티스케이팅까지 일체화시킨 새로운 암을 본 아날로그 오디오파일들은 드디어 '스타워즈'에서처럼 제다이의 반격이 시작되었다고 기쁨을 감추지 못했다.

기존의 암들과는 전혀 다른 모습으로 등장한 SME series V는 기존의 나이프에지가 만드는 스태틱밸런스 방식을 버리고 특수 팬 베어링에 의한 다이내믹 밸런스 방식을 채택했다. 즉 옛날의 전통과 단호히 결별하면서 새로운 세기의 아날로그 톤암, 그 원점에 다시 서게 되었다고 평가받을 수 있는 쾌거였다. SME series V에 이어 보다 염가제품인 series IV와 series 300이 후속기로 이어지면서 SME의 새로운 암들은 꺼져가는 아날로그의 불꽃을 다시 타오르게 한 분명한 계기를 만들었다. SME series V 암이야말로 CD의 세계로는 결코 도달할 수 없는 웅혼한 아날로그의 경지, 그 지고의 세계에 손을 뻗을 수 있는 진정한 '팔'(arm)이 되었다.

오르토폰 카트리지

Ortofon Cartridge

필자가 1970년대부터 사용했거나 현재 사용하고 있는 카트리지들. 1970년대 오디오 입문기에는 출력이 비교적 높은 MM이나 MI 키트리지를, 1980년대 초반은 일본제 MC 카트리지, 1990년대는 독일 EMT계와 덴마크의 오르토폰계 두 종류의 MC 카트리지가 주종을 이뤘다. 다른 회사가 만든 EMT 계열로서는 아인슈타인이나 록산 쉬라즈, 반덴헐 등이 있다. 오르토폰사는 EMT만큼의 변종이 없고 대체로 자체 개발한 여러 종류의 카트리지를 시장에 내놓고 있다. 내가 만난 최상의 카트리지 두 가지를 꼽으라면 반덴헐 박사가 EMT 카트리지의 발전 기구를 차용해서 만든 MC1BC와 스가노 요시아키 옹이 만든 코에츠 로즈우드 시그니처를 선택하고 싶다. 이에 버금가는 것으로 두 가지를 더 추천한다면 독일 클리어오디오사의 Goldfinger Statement와 오르토폰 카트리지뿐일 것이다. 물론 이러한 것들은 스텝업 트랜스나 헤드앰프와 포노 EQ 앰프, 연결신호선 등에 따라 무수한 변수가 있음을 감안하고 선정한 것이다. 오디오파일들에게 음악의 천국으로 인도하는 길잡이 역할을 해왔던 카트리지들은 도화사(acrobat) 또는 수도사(friar)처럼 끊임없이 '시와 진실'의 열락 사이를 오가게 만들었기 때문이다.

◀ 현재 보유하고 있는 카트리지 중 가장 고가의 카트리지는 다이아몬드와 14K 하우징과 24K금선 코일로 만들어진 클리어오디오사의 Goldfinger Statement MC 카트리지일 것이다(사진 앞줄 투명 피라미드 케이스). 신품 소매가격이 무려 16,000달러여서 웬만한 소형차량과 맞먹는 가격이다. 이것을 잘 울리기 위해 세계 최고의 STEP UP 트랜스 WE 618A와 Graham Phone선을 붙이면 10,000달러가 더해지고, 최고의 진공관 Phono 앰프 에스테틱스사의 Io(아이오)를 붙이면 또 14,000달러, 도합 4만 달러가 든다. 이 어처구니 없는 일을 저질러본 극극의 레코드 마니아를 지향했던 시절을 경험한 나는 일흔을 넘은 지금, 코에츠 로즈우드시그니처 MC카트리지와 영국 로스웰(Rothwell)사의 진공관 MC Phono 앰프로 황혼의 음을 즐기고 있다. 사진들은 모두 자기와 함께하면 세계 최고의 음을 들을 수 있다는 유혹과 선전에 꼼짝없이 내 영혼의 시간을 바쳐 탐미해 마지않았던 추억의 연인들 50여 개의 카트리지 세이렌(Siren)들이다.

세계 최초로 시도한 영상음성 동기방식 피터센과 폴센 시스템

독일의 EMT사와 함께 하이엔드 아날로그 카트리지의 양대 산맥으로 불리는 덴마크 오르토폰사의 기원은 제1차 세계대전이 막바지로 치달을 무렵인 1918년으로 기슬러 올라간다. 악셀 피터센(Axel Petersen, 1887~1971)과 아르놀트 폴센(Arnold Poulsen, 1889~1952)이라는 두 젊은 청년이 의기투합해 만든 영화용 싱크로나이즈 사운드 필름 시스템 개발회사가 오르도폰사 설립의 단초가 되었다. 물론 그들이 처음에 붙인 이름은 영화와 관계있는 일렉트릭컬 포노필름스 컴퍼니(Electrical Fonofilms Company A/S)였다. 설립 당시 피터센은 31세, 폴센은 29세였으며 무성영화 전성기에 일종의 벤처 회사를 차린 셈이었다. 그들이 상업용으로 세계 최초로 시도한 영상음성 동기방식(Synchronized Sound Film System)은 1923년 피터센과 폴센 시스템으로 명명되어 그해 10월 코펜하겐의 궁정극장(Palads Teatret)에서 시연되었다.

피터센과 폴센은 디스크를 이용한 시스템과는 전혀 다른 방법으로 동기방식을 고안했는데, 그것은 영상용 이외에 음성녹음/재생용을 주가한 2대의 필름을 농시 작동시키는 방식이었다. 그들의 구상은 1922년 미국의 드 포레스트가 구상한 현대 토키의 원형이 되었다. 드 포레스트는 영상용 필름 가장자리에 음성을 광녹음(optical recording)할 수 있다는 이론을 발표했으나 상업적 실현은 피터센과 폴센보다 1년 늦은 1924년에 시도되었다. 피터센과 폴센은 1931년 레코딩 커팅시스템을 개발한 데 이어 1938년에는 세계 최초의 16mm 사운드 필름 촬영용 카메라를 만들어 미네르바 필름사에 납품했고 녹음용 콘덴서 마이크로폰도 개발했다. 제2차 세계대선 직후인 1946년에는 영국 그라모폰사의 주문에 따라 당시로서는 경이적인 14KHz까지 재생이 가능한 고성능 모노럴 음반제작에 쓰이는 커터헤드를 개발했다. 이때 회사이름을 포노필름(Fonofilm Industry A/S)으로 개칭했다.

1948년 포노필름사의 카트리지 제작담당자 홀거 크리스티안 아렌첸(Holger Christian Arentzen)이 고성능 모노 카트리지 세 종류를 만들었다. 즉 스탠더드 타입 A형, 방송국용 B형, 그리고 특수사양 C형의 카트리지는 기본 발전구조와 내부 임피

던스(2Ω)는 같으면서 진동계의 실효질량을 각기 다르게 만든 것을 프로페셔널과 일반 오디오 시장에 내놓았다. A형의 침압은 7~15g, B형은 5~15g, C형은 3~10g으로 자중(30g)은 같으면서도 바늘 직경에 따라 침압이 달랐다. 각각 다른 바늘의 직경 표시는 색깔별로 구분했다. 예를 들면 청색은 65μ(1마이크론은 1/1000mm), 녹색은 55μ으로 각각 SP용에 쓰였고 적색은 25μ으로 새로 나온 LP 래커판 용도로 제작되었다. 모두 8가지 색에 따라 크기가 다른 바늘이 제작되었지만 나중에는 A와 C 타입만 남게 되었다. 그러나 G형 셸이 추가됨에 따라 AG 또는 CG 타입이 더 생겨났다. A형 셸이 생산될 무렵(1948년)부터 오르토폰이라는 상품명이 카트리지 커버 위 동그란 원 속에 새겨지기 시작했다.

'정확한 음'이란 뜻의 오르토폰

오르토폰이란 이름은 그리스어의 orto(정확한)와 fon(음)의 합성어다. 영화산업 관련 제품만큼 오디오 제품 매출이 늘어나자 1951년 오르토폰사는 포노필름사의 자회사로 정식 출범하게 되었다. 이때부터 오르토폰사 이름은 카트리지와 스테레오 레코딩용 커터헤드 그리고 톤암에 이르기까지 아날로그의 음원 제작과 레코드 음악을 재생시키는 세계적인 메이커로 기틀을 잡게 된다.

1953년 오르토폰사 최초의 톤암인 A212가 생산되었고 1957년에는 스테레오 커팅머신을 개발했다. 같은 해 로베르트 구드만센(Robert Gudmandsen)과 빌헬름 안네베르크(Wilhelm Anneberg)가 전설적인 무빙코일형 카트리지로 전 세계에 이름을 떨친 SPU 시리즈를 만들어냈다. SPU는 스테레오 픽업(Stereo Pick Up)의 약자이며 업무용으로 쓰인 A 타입과 표준형 G 타입이 생산되었다. 당시 제작된 SPU 카트리지의 내부 임피던스는 모두 1.5Ω이었다. 따라서 이때를 전후하여 출시된 오르토폰사의 승압트랜스(타입 251/384/41/75/6600)들은 1차 측이 모두 1.5Ω에 맞추어져 있었다. 오르토폰사는 1954년 A212 톤암을 개량하여 만든 S212를 필두로 이후 10년간 16종류의 톤암을 개발했다. 그중에는 독일 EMT사를 위해 만든 것도 포함되는데, EMT RF297·RMA297·RMA228S·RF229 등이 있었다.

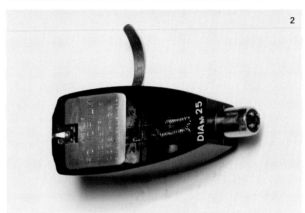

카트리지 역시 EMT용으로 OFD25·OFS25·OFD65·OFS65 등이 개발되었다. OF는 오르토폰의 약자이며 D는 다이아몬드 바늘, S는 사파이어 팁을 의미한다. 뒤의 숫자는 물론 바늘 직경을 나타내는데 25μ은 LP 모노용, 65μ은 SP 재생용으로 쓰였다. 톤암 뒤에 쓰인 세 자리 숫자는 레코드 센터에서 톤암 중심까지의 거리를 밀리미터로 표기한 것이다. 오르토폰사의 톤암은 대부분 자중이 무거운 셸에 장착된 중침압용의 자사 카트리지에 대응하도록 설계되었기 때문에 한동안 앤티스케이팅 장치 없이 제작되었다. 오르토폰사 최초의 앤티스케이팅 장치가 달려나온 톤암은 1967년 생산된 다이내믹 밸런스 타입의 RS212다.

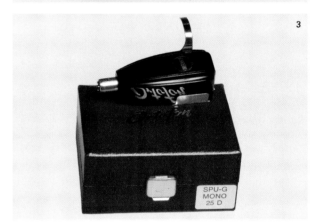

1 스탠더드 타입 A형(붉은색), 방송국용 B형(초록색), 특수사양 C형(검은색)의 포노필름사 모노럴 카트리지.
2·3 RIAA 협정 이전인 1948~54년에 출시된 것으로 음반재생에 탁월한 포노필름사의 C형 카트리지(침압 6~7g).

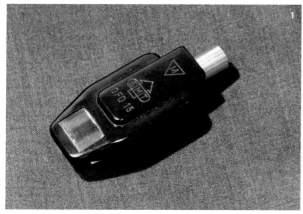

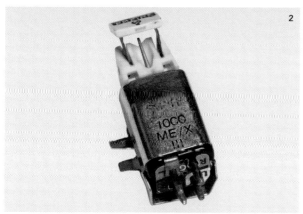

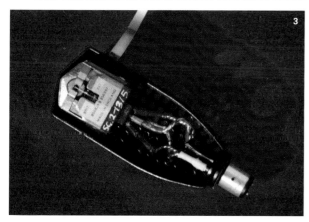

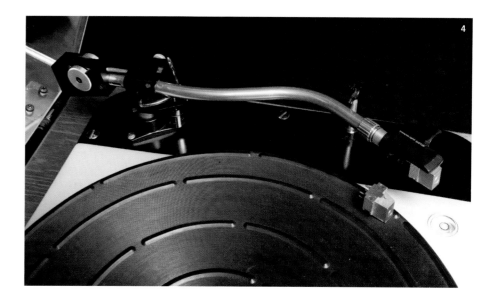

1 오르토폰사에서 만든 세칭 4각 안경 타입의 EMT용 OFD15 모노럴 카트리지. 모노럴 카트리지는 통상 25μ의 스타일러스를 사용하지만 15μ의 것은 필립스 모노판용으로 제작된 것이다.
2 1970년대를 풍미한 MI 방식 카트리지의 명기 엠파이어 4000D III.
3 캔틸레버(Cantilever) 없이 발전 코일과 직결된 스타일러스(바늘침)가 특징인 런던 데카 MKV.
4 오르토폰사 최초의 앤티스케이팅 장치를 달고 1967년에 발표된 RS-212S (Special) 다이내믹 밸런스형 톤암. 발매 당시 구형 RMG-212 시리즈보다 두 배 높은 가격으로 출시되었다.

1,000개 한정본으로 만든 SPU 마이스터

1970년대 들어 아날로그의 세계에 경침압/하이컴플라이언스의 바람이 불자 오르토폰사는 이에 부응하여 VMS(Variable Magnetic Shunt) 시리즈와 콩코드 (Concorde) 시리즈, 같은 경량의 MC 시리즈를 시장에 내놓기 시작했다. 그러나 오르토폰사는 1981년 일본 SPU팬들의 열화와 같은 성화로 SPU의 발전코일의 동(銅) 성분을 개량한 SPU 골드 시리즈를 등장시켜 다시 중침압 붐을 선도했다. 이때 이미 세계는 CD 시대가 도래했지만 오르토폰사는 위기가 곧 기회임을 자각하고 더욱 고성능의 카트리지와 톤암 개발에 열을 올렸다. 이런 분위기 속에서 탄생된 1982년의 명작 MC2000 카트리지는 승압트랜스 T2000과 함께 오르토폰사가 아날로그의 성문을 굳게 지키는 수문장임을 전 세계 오디오파일들에게 다시 확인시켜주는 계기가 되었다.

1970년대 후반 오르토폰사는 심각한 경영난으로 한때 미국계의 자본지배를 받은 일도 있었다. 하지만 1980년 덴마크 기업투자단의 일원이었던 에리크 로만(Erik Rohmann)이 주식을 전부 인수하여 완전히 독립된 회사로 태어났다. 1992년 에리크 로만 사장이 사망한 후 오르토폰사는 현재까지 부인 안네 로만이 이끌고 있다. 같은 해(1992년) SPU 개발자인 구드만센은 재직 50주년을 기념하여 덴마크 여왕으로부터 훈장을 받았는데 이를 기념하여 1,000개 한정본으로 만든 것이 복고형 중침압 (4g) 타입의 SPU 마이스터다. 마이스터는 옛 SPU 발전코일 구조에 7N(99.99999% 의 특수 제련 동선) 선을 사용하고 자석에 강력한 네오디뮴을 적용하는 등 최신 기술을 투입했으면서도 외관은 1948년 처음 오르토폰사가 카트리지를 제작할 때 만든 모습 그대로 제작되었다. 내부 임피던스도 1.5Ω으로 초창기의 SPU와 같다. SPU 마이스터는 이보다 3년 전 개발된 SPU 레퍼런스가 발전코일에 6N 동선을 사용하면서 임피던스를 3Ω으로 맞춘 것과 비교된다. SPU의 시대는 이 시기가 황금기였다.

평생 지우지 못할 소리를 만든 파트리지 TH-8901 승압트랜스

내가 덴마크의 '오르토폰'이라는 회사의 카트리지를 처음 만난 것은 오디오를 시작하고 나서 한 5년쯤 지난 1970년대 말이었다. 그때 충무로의 유명 오디오 숍을 들르면 어디서나 추천·권장했던 푸른색 오르토폰 MC20-MK II라는 하이컴플라이언스형의 카트리지가 있었다. 당시 엠파이어(Empire) 4000D III와 런던 데카사의 카트리지 음색에 흠뻑 빠져 있던 나는 별다른 눈길을 주지 않았다. 그러나 동호인 전영석 사장 댁에서 음악을 감상할 때마다 MC20-MK II가 음악성이 뛰어나다는 것을 느꼈고, 특히 실내악에 발군인 카트리지라는 점을 인정하게 되었다. 그리고 가격대비 성능이 우수하다는 것도 알게 되었다.

1980년대 초 당시의 오디오파일들이라면 누구나 쇼윈도에 진열된 오르토폰사의 고급 카티리지 SPU Gold GE와 AE에 매료된 기억들을 가지고 있을 것이다. 그때 SPU 골드의 인기는 옛날의 궁핍한 경제사정으로 가질 수 없었던 SPU에 대한 환상 때문인지 약간 부풀려진 측면이 있었다. 나 역시 SPU 골드 AE가 담겨 있는 갈색 래커칠을 한 작은 보석함 모양의 티크 나무 상자의 유혹을 피해가지는 못했다. 그러나 이 카트리지가 가지고 있는 강건함이 넘치는 소리는 내 취향과 맞지 않는다고 생각한 나머지 호기심에 못 이겨 사두었던 SPU 골드 AE는 10년이라는 세월 동안 구입한 상태 그대로 상자 속에서 잊혀진 신세가 되고 있었다.

그리고 한 10년이 흘렀던 것 같다. 그동안 나는 오디오 테크니카 AT-37EMC나 빅터 L-1000, 데논 DL-1000과 같은 일본제 카트리지나 네덜란드의 반덴헐 MC1BC, 독일의 EMT TXD15, 토렌스의 MCH-II 같은 카트리지와 동고동락하는 동안 한 번도 SPU 골드에 손을 대지 않았던 것 같다. 1980년대가 저물어갈 즈음에 오르토폰사에서 SPU 골드 레퍼런스를 발표하고 나서 해가 바뀌자 국내에서도 구입이 가능해졌고 그 당시 써본 사람이면 누구나 입에 침이 마르도록 칭찬을 했다. 나는 SPU 골드의 첫인상을 지울 수 없어 되도록 한 귀로 듣고 한 귀로 흘려버리려고 애썼다.

1 왼쪽부터 시계 방향으로 오르토폰 SPU-T1 승압트랜스, SPU 클래식 GE, SPU 마이스터 GE, SPU AE 골드, SPU 클래식 G, SPU 레퍼런스 G.
2 로베르트 구드만센의 사인이 측면에 새겨진 SPU 마이스터 GE 카트리지.
3 오르토폰 MC20MK II.
4 오르토폰 MC20 super. MC20MK II 출시 1년 후의 개량 버전.
5·6 데카사의 전설적 카트리지 London ffss(모노용은 ffrr 표기). 바늘에 캔틸레버가 없고 수직·수평 발전코일이 바늘과 직결되어 있다.
7·8 데카사의 London 카트리지 외형을 차용한 소니사의 명기 XL-55 Pro 카트리지.
9 옛 오르토폰사의 로고가 보이는 RMG 212 암의 상자.

10 왼쪽부터 오르토폰 A 타입과 G 타입의 케이스에 담긴 카트리지 제작자 로베르트 구드만센 오르토폰 재직 50주년 기념 마이스터 SPU-A MC 카트리지, 1981년 출시된 업무용 SPU 골드 AE MC 카트리지. 상부 골드라벨은 1959년 최초 출시된 SPU-A의 것, 오른쪽은 1989년 SPU 레퍼런스 G MC 카트리지.
11 키세키사는 1980년대 네덜란드에서 Hermann vasi den Dungen과 오디오 동호인에 의해 설립된 일본 요시아키 수가노 옹의 고에츠 카트리지의 유럽 판매책으로 출발했다. 그 후 고로 호카두(Goro Fokadu)라는 가명의 일본인 제작자에게 고에츠와 골드핑거를 앞서기 위해 자체 제작을 시도하여 만든 카트리지가 기세키(kieseki: 기적)다. 카트리지 제작에 도움을 준 오디오노트사의 곤도 히로야스에게 위탁생산한 기세키 스텝업 트랜스도 두 종류가 있다(즉 키세키 카트리지는 네덜란드에서 생산되었지만 일본식 이름을 부친 일본 장인이 만든 고에츠의 라이벌 제품이다). 왼쪽부터 단단한 퍼플 하트 목재로 된 Purpule Heart N,S(New Style), 가운데는 1980년대 만든 MILLETEK AURORA MC 보급형 카트리지, 마지막은 1981년 최초 출시된 Aqaate Ruby(Rare Black Color).
12 왼쪽부터 고에츠 로즈우드 시그니처(설립자 요시아키 스가노의 작품), 가운데 Reto Andreoli가 만든 Blue Electric사의 Magic Diamond MC 카트리지, 오른쪽은 영국 LINN사의 최고급 MC 카트리지 Troika.

그러나 아날로그파일들이 모두 그렇듯이 카트리지에 대한 호기심은 멀리하면 할수록 원심력이 작용하는 법이다. 결국 형태는 SPU 골드 GE의 외형과 같고 레퍼런스(Reference)라는 이니셜만 바뀐 검은 카트리지 상자를 덜컥 집어들고 집에 들어왔는데 문제는 그 다음부터였다.

우선 톤암과의 조화를 생각해서 거의 동시에 구입한 오르토폰사의 RMG-212 리미티드 암에 장착시키기로 결정했지만 승압트랜스와의 결합에서는 당장 좋은 생각이 떠오르지 않았다. 그리하여 가지고 있는 모든 승압트랜스와의 연결을 무작정 시도해보기로 했다.

처음에 예상했던 영국 파트리지사의 승압트랜스 TH-9708과의 결합은 시원치 않았다. 일본 진공관 제작자 우에스기(上杉, Uesugi)가 만든 트랜스나 오르토폰사의 승압트랜스 T-3000과는 그저 무난한 정도였다. 집에 있는 20여 개의 승압트랜스와 헤드앰프가 총동원된 후 나는 역시 SPU 시리즈와는 인연이 없나보다 하고 체념할 즈음에 오디오 동호인 누군가가 "그래도 SPU는 파트리지 승압트랜스와 잘 맞는다"라는 말에 다시 파트리지 TH-8901 승압트랜스를 빌려다 매칭시켜보았다. 이때 레퍼런스가 내는 음은 평생 내 기억에서 지우지 못할 소리가 되고 말았다.

SPU 골드 레퍼런스는 문자 그대로 '정확한 음'의 레퍼런스였다. DB-1B 프리앰프와 웨스턴 일렉트릭 124C 파워앰프를 거쳐 텔레푼켄 장전축에서 내는 바이올린 소리는 실연을 능가하는 경지를 보여주어 우리 집을 찾는 1세대 오디오 마니아들의 귀를 곤추세우게 만들었다. 그 후 나는 SPU 마이스터 시리즈를 추가로 구입하여 레퍼런스의 기쁨을 계속 이어나가는 사운드를 만들어냈다. 현재 우리 집 음악실에서 SPU 마이스터는 때때로 SME 3012 골드 암과 좋은 궁합을 가지고 때때로 프레스티지 턴테이블의 현악 파트를 담당하고 있다.

SPU 마이스터를 쓰지 않을 때는 주로 코에츠(光悅, Koetsu) 로즈우드 시그니처 카트리지를 사용한다. 가라드 301 턴테이블에서 사용하는 금장 손잡이가 달린 레퍼런스의 외피는 마이스터와 서로 바꾸어 단 것이다. SPU 마이스터의 외관이 고아하고 수수하여 마이스터의 외피를 차용하여 레퍼런스의 번쩍이는 소리를 숨기며 듣는 데는 안성맞춤이다. 참고로 SPU 레퍼런스는 승압트랜스와 프리앰프 포노단 사이의 연결선 선정이 쉽지 않았는데, 포노선은 그다지 고급선이 아니라 평범한 토렌스사의 은도금선이나 미국 벨덴(Belden)사의 주석 도금 동선이 의외로 잘 어울린다.

한편 SPU 마이스터를 가장 잘 울리는 스텝업 트랜스는 내 경험에 비추어볼 때 일본 오르토폰사가 마이스터용으로 주문제작한 SPU-T1보다는 미국 UTC사의 LS-10X였다. SPU 마이스터와 함께한 SME 3010 골드 픽업 암이 LS-10X 트랜스와 함께 들려주는 이다 헨델(Ida Haendel)의 연주 비탈리 「샤콘느」는 우리 집 음악실을 방문하는 오디오파일들이 마지막으로 듣고 가는 고별음악으로 자리 잡고 있다.

"내가 그리고자 한 궁극의 오디오 세계는 진정한 음악의 향기가 피어나는 사운드를 재현하는 것이었다."

A HERITAGE OF AUDIO 5 오디오의 구사

음의 향기를 만드는 소리의 연금술사

유년 시절 제니스 라디오와의 첫 만남

한국전쟁 직전에 태어난 나에게 유년기의 기억은 전란의 상흔 장면부터 시작한다. 어린 나의 눈에 먼저 각인된 것은 피난지 부산에서 본 유엔군과 국군들의 군복 색깔인 밀리터리 그린과 카키색이었다. 병사와 무기를 위장하는 데 효과적인 어두운 녹색이나 카키색은 그 후 내 머릿속에 지워지지 않는 색으로 남았다. 아마도 내 평생을 지배하는 무의식의 배경색일 것이다.

나는 전시 부산에서도 전국 여러 곳에서 회사를 두고 경영해온 할아버지와 부모님 덕분에 비교적 유복한 환경에서 자랄 수 있었다. 부산 대신동 집의 어린 시절, 그곳에서 나는 제니스 라디오라는 20세기 오디오 기기와 처음 대면했다. 검은 가죽 박스 덮개를 열어젖히면 나타났던 회색 플라스틱 판에 새겨진 세계지도와 그 아래쪽 황금색 패널에 새겨진 알 수 없는 수많은 숫자들과 다이얼이 이따금 떠오르곤 한다. 내 키보다 높이 올라가는 반짝반짝 빛나던 크롬도금 안테나의 마디들이 공중파를 잡아서 소리를 내주는 제니스 라디오는 내 마음을 사로잡는 모든 조건을 갖춘 마법상자였다. 그 후 서울이 수복되고 나서 살게 된 명륜동 한옥집에 딸려온 것은 수동식 빅터 축음기뿐이었다. 나중에 알게 된 사실이지만 내게 늘 온화하고 단정한 신사의 모습으로 남은 아버지는 호남 일대에서 여러 사업체를 거느린 재력가의 외아들로 해외유학 시절부터 수집한 방대한 양의 SP 레코드를 소장하고 있었다. 아버지는 목포시 북교동 한옥에 살 때 크레덴자라는 대형 축음기도 소유하고 있었다. 전쟁 통에 수집품을 모두 잃고 나서 아버지는 그 뒤 평생 레코드를 한 장도 사거나 모으지 않았다고 했다. 젊은 시절 내가 한창 레코드 수집에 열을 올리고 있을 때 어머니가 불쑥 던진 말에서 아버지의 과거를 엿보게 되었다.

"어쩌면 느 아버지랑 그렇게도 똑같으냐……. 피는 못 속인다더니……."

비밀스런 소리의 연금술

내가 오디오를 본격적으로 시작한 것은 45년 전으로 거슬러 올라간다. 1970년대 진공관 앰프 QUAD II와 22로 시작하여 1980년대 초반 매킨토시와 마란츠 앰프로

SP 시대 최고의 축음기 중 하나였던 오르소포닉 빅트롤라 크레덴자(Orthophonic Victrola Credenza) 80R.

미국 제니스사의 단파 라디오.

일찍부터 진공관 오디오파일로 정착하면서 펼쳐진 나의 오디오 편력은 진공관 불빛 주위를 맴도는 호기심으로 가득 채워져왔다. 나는 지금까지도 아날로그 턴테이블과 함께 검은 비닐 레코드판 재킷을 놓지 않고 있는 노스텔직한 성향을 지니고 있다. 주위의 많은 논쟁과 혁신적인 전자기술의 발달에도 불구하고 지난 20세기는 결국 진공관과 아날로그가 만든 사운드의 우위를 인정하면서 저물어갔다는 말에 나 역시 어느 정도 동의한다. 그러나 한편으로 요즘 신세대들이 선호하는 재생음악을 듣는 수단이 MP3나 USB에서 출발하여 DAW, DFP 같은 디지털 재생기기로 확대, 획일화되어가는 것을 우려하고 있다. 후손들이 우리 세대가 누렸던 음악의 호사는커녕 형편없이 질이 떨어진 재생수단으로 인류 최고의 유산인 음악을 듣게 되는 것은 아닌지 걱정이 앞선다. 요즈음 사라져가는 음반시장과 매장을 지켜보노라면 수심만 가득 찬다. 또 다른 마음 한구석에는 그래도 소리를 만드는 천상의 비결을 전하는 불씨라도 남겨둔다면, 어떤 우여곡절을 겪어 후세에 전해진다면, 소리의 연금술이 부활하여 선대 인류가 이룩한 지고의 보물인 음악의 영복을 후손들이 누리게 될 날이 다시 올 수도 있으리라는 기___디란 희망도 가지게 된다.

이제 지난 45년 넘게 내가 추구해왔던 오디오의 꿈과 그 구사에 관한 비밀스런 소리의 연금술을 사람들에게 털어놓아도 좋을 때가 되었다고 생각한다. 나는 그동안 오디오 세계처럼 진위의 차원이 아닌 개인의 호불호 차원에 대한 이야기는 짧은 논쟁이나마 피해왔다. 따라서 오디오 구사에 대해 앞으로 전개될 이야기는 스스로 정통적 방법을 구사하고 있다고 믿는 사람들에게조차 다소 파격적인 이야기가 될 수도 있을 것이다.

이번 장에서는 진공관과 아날로그 위주로 오디오를 구사해온 지금까지의 나의 방법론을 소개하고자 한다. 그러나 뜻한 바와 다르게 단정적인 주장을 표현하는 미숙함이 이곳저곳에서 읽혀지더라도 양해하기 바란다. 보잘것없는 오디오 구사론이지만 스스로 체험한 경험과 생각을 전하려는 뜻 이외에 다른 것은 없다. 이미 한 사람이 펼치는 주관적 주장과 이론이 모든 이들에게 객관적 효험이 있는 것으로 받아들여질 수 없다는 것은 강호의 오디오파일들이 더 잘 알고 있을 터이다.

아날로그 레코드와 진공관이 나의 꿈을 이루어주었다

내가 그리고자 한 궁극의 오디오 세계는 진정한 음악의 향기가 피어나는 사운드를 재현하는 것이었다. 나는 아날로그 레코드와 진공관이라는 소자를 이용한 증폭장치가 이 세상에서 가장 아름다운 소리를 만들고 싶은 '나의 꿈'을 실현시켜 줄 수 있으리라는 가정을 신앙처럼 믿으며 살아왔다. 레코드 재생에 대한 이러한 믿음은 삶의 범위를 변화시켰고, 끊임없는 도전과 실험으로 최상의 사운드를 만들고자 남달리 노력하게 만든 것도 사실이다. 단순히 노력했다는 말로만 표현하기에는 부족한, 오디오에 바친 그간의 세월이 참으로 무모하기 짝이 없는 순간들로 점철되었다. 그래서 저

물어가는 시간의 가로등에 하나둘씩 불이 밝혀지는 요즈음도 진공관과 레코드 재킷만 마주하면 아직도 가슴이 설렌다.

결론부터 먼저 이야기하면 입구에서 출구까지 나는 모두 진공관으로 라인업된 재생 시스템을 꿈꾸어왔고, 지난 세기말에 이르러서야 완성시켰다는 느낌이 들었다. 여기서 완성이라는 말은 구체적으로 내가 가지고 있는 사운드 트랜스듀서인 TAD 레이오디오와 슈투더 레복스라는 두 가지 메인 스피커 시스템의 재생능력을 극한까지 이끌어낸 것을 의미한다. 결국 나 스스로 세운 가정을 증명해보인 것에 지나지 않겠지만 이것을 실현하고자 노력해왔던 그동안의 과정에 만족할 수 있었던 것에 완성이라는 의미를 부여하고, 오디오 세계의 고산준령에서 하산을 선언하게 된 것이다.

나는 강력하면서도 우아하고, 명료하면서 차갑지 않은 그리고 풍요로운 감성을 표현하면서도 넘치거나 모자라지 않는, 모든 장르에 대응하는 올마이티한 오디오 시스템을 꿈꾸어왔다. 한동안 그 꿈을 어느 정도 이루었다는 자만심으로 다른 하이엔드 오디오 세계의 소리에 눈길조차 보내지 않는 독선의 길을 걸었던 시기도 있었다. 그때는 들려오는 모든 소리마다 흠결만 부각되어 새로운 오디오 시스템과 만날 때면 먼저 단점과 트집부터 잡았다.

젊음이 지나가고 거듭된 시행착오의 과정에서 축적된 경험들이 깊은 자만의 늪에서 나를 건져올려 더 높은 봉우리들을 바라보게 했다. 그러자 비로소 귀가 열리고 세상의 그 어떤 오디오라도 고유한 아름다움이 깃들어 있다는 것을 깨닫게 되었다. 그리고 오디오 제작자들 역시 오디오파일 못지않게 음악을 사랑하고 좋은 소리에 탐닉한 나머지 자신의 모든 인생을 걸고 제작에 임한다는 사실도 알게 되었다. 이제는 만나는 오디오 시스템마다 좋은 점만 발견하게 되고 아름다운 소리가 들려온다. 이미 이순(耳順)이 넘은 것이다.

전전 SP 시대 야외용 포터블 축음기. 작은 도시락 상자 크기에 사운드 복스와 혼이 모두 담겨 있다.

과거 필자의 누옥 능소헌 대청마루에 놓여 있던
벨 연구소(웨스턴 일렉트릭)의 맥스필드(Joseph
P. Maxfield)와 해리슨(Henry Charles Harrison)이
개발한 미국 축음기의 최고봉 크레덴자 80R. 크레
덴자는 이탈리아 르네상스 가구양식의 이름에서
유래한 것이다. 바닥에 놓인 SP판은 피에트로 마
스카니의 오페라 「카발레리아 루스티카나」로 작곡
한 지 50주년을 맞은 해 그가 직접 지휘한 RCA의
기념비적 녹음이다.

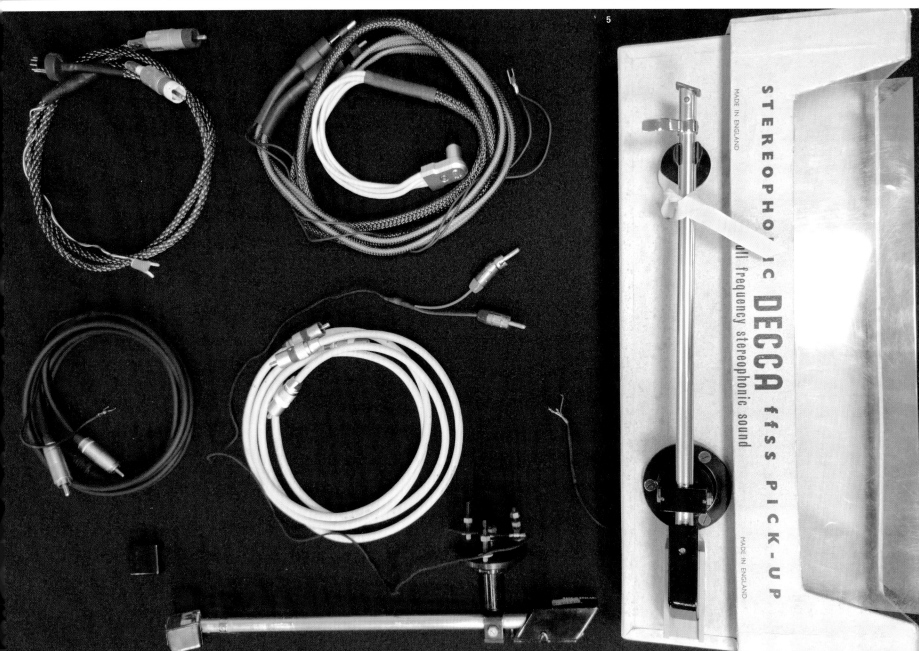

오디오 케이블의 선택과 신호방향

미국 킴버사의 KTAG 케이블과 독일 WBT사의 RCA 타입 핀 커넥터.
◀ 1 영국 LEAK사의 톤암 세트, mono MC 카트리지와 전용 트랜스.
2 미국 오디오퀘스트사의 구형 인터커넥트 케이블. 시계 방향으로 BLUE, LAPIS, DIAMOND.
3 미국 노르트오스트사의 인터커넥트 케이블. 바깥쪽에서부터, 디지털 전용케이블 1m 발할라, 오딘, 2m 발할라.
4 골드문트의 인터커넥트 케이블. 왼쪽은 골드문트 DAC의 내부 출력 배선재로 사용된 것. 골드문트사의 메타리서치 DAC는 처음에 미국 MIT330선을 쓰다가 중간에는 독일 Olebach사 것으로 교체되었는데 음질 열화에 큰 원인으로 작용했다. 독일 버메스터(Burmester)사의 LILA3 또는 오디오퀘스트사의 다이아몬드선으로 바꾸면 음질은 몰라보게 변한다.
5 각종 포노선의 명품선들. 시계 방향으로 네덜란드 실테크사의 M14 케이블, 심선으로 자작한 포노케이블, 세계 정상급의 미국 그레이엄(Graham) 엔지니어링사의 포노케이블, 마크 레빈슨이 특주한 Red rose silver 저용량 포노앰프 전용케이블, 오르토폰사의 RMG 3009 Limited 암 부속케이블.
6 영국 데카사의 검청용 스테레오 픽업 암과 하단의 것은 일반 쇼트 스테레오 픽업 암과 데카사의 런던 ffss 카트리지.

오디오 신호의 일그러짐과 에너지 손실 해결책

오디오 신호경로는 선재와 피복재질 및 자기장을 방지하는 재질 등으로 구성된 오디오 케이블의 내용과 길이에 따라 변화한다. 이러한 변화의 가장 큰 요인은 선재의 저항과 자기장 같은 간섭작용이다. 바꾸어 말하면 신호경로를 변화시키는 것은 저항과 자기장이 신호의 원활한 흐름을 방해(impede)하기 때문이다. 따라서 오디오 케이블을 가지고 음을 조정하는 구사방법은 저항 강도를 이용하거나, 기타 간섭작용을 줄이거나 늘림으로써 신호의 원활한 전송을 조절하는 것을 의미한다. 피복재질 한 가지만 살펴보더라도 높은 용량(capacitance)을 가진 선재에 PVC를 덧씌우면 고주파 파형을 무디게 만들어 고음을 탁하게 변질시키는 단점이 있다. 이를 극복하기 위해 최근의 고급 케이블에는 테프론(Teflon) 피복재가 사용된다. 그러나 스피커 케이블까지 테프론 피복을 해야 하는지는 의문이다. 생산비용이 지나치게 높아지기 때문이다.

전류가 도체를 통과할 때 자속은 도체의 안팎에서 생성된다. 이들 자속의 상호작용은 전류의 흐름에 큰 간섭작용을 일으킨다. 이 때문에 저용량(low capacitance)과 낮은 자체유도감응계수(low inductance)를 지닌 선재의 중요성이 무엇보다도 중요하다. 케이블의 본래 임무는 오디오 신호를 일그러짐과 에너지 손실 없이 광속에 가까운(광속의 85%) 속도로 다른 기기에 전달해야 하기 때문이다.

오디오 케이블 역시 하이젠베르크의 불확정성의 원리처럼 케이블 그 자체 때문에 소리가 변화할 수밖에 없다는 단순한 논리로 접근하면 케이블 구사에 대한 이해가 쉬워진다. 전체의 음상은 좋으나 보다 맑고 풍부하게 소리를 내게 하려면 전송속도가 빠르고 흐름이 원활한 선재를 택하는 쪽이 쉬운 해결방법일 것이고, 반대로 맑고 풍성하지만 전체 음상이 조화롭지 못하고 음악성이 부족한 경우라면 전송속도와 흐름을 근본적으로 변화시키는 불확정적 성향의 케이블들을 사용하는 것도 하나의 해결방법이 될 수 있을 것이다.

언밸런스 케이블 시스템이 보다 많은 구사방법을 제공한다

나의 경우 인터커넥트(interconnect) 케이블을 선정할 때 내부 선재가 은선이나 은도금 선으로 구성된 것을 주로 사용하고 있다. 그 이유는 선재를 고를 때 먼저 전송 속도와 흐름이 원활한 것을 채택하고 미세조정이 필요하다면 자기장 방지 피복(피복 은 한두 겹 때로는 세 겹이 있고 재질은 은박지나 그물망 형상의 편조선으로 구성되어 있다)과 피복재질이 갖는 저항들의 간섭효과를 이용하자는 생각에서다.

그러나 1990년대부터는 여러 가지 저항들과 내외부 간섭요인이 적은 밸런스 케이블(balanced cable)을 선호하는 사람들이 늘어나고 있다. 이러한 추세에 힘입어 최근에 출시되는 기기의 대부분은 밸런스 케이블(평형 케이블: 통상 XLR 타입의 +, −와 그라운드 등 3점 코드로 구성된 캐논 단자를 사용한다) 대응방식으로 제작되고 있다.

밸런스 방식은 오디오 신호를 +와 −로 나누어 증폭하고 전송하는 방식이다. +신호를 전송하는 단자를 핫(hot: 정상), −신호를 전송하는 단자를 콜드(cold: 역상)라 하고 별도의 어스(earth: 접지)단이 추가되어 신호는 채널당 3개의 접속단자를 갖게 된다. 전송방식에서 핫과 콜드는 항상 값이 같고 위상(phase)이 반대인 신호가 흐르게 된다.

이와 달리 언밸런스 전송방식은 신호와 접지라는 채널당 2개의 접속단자를 갖는다. 즉 신호라인에서 핫과 콜드의 구분이 있는 밸런스 케이블은 저항과 자기장의 영향에 있어서 언밸런스 케이블(불평형 케이블: 통상 RCA 타입의 +, − 2점 핀 코드로 연결되어 있어 RCA 코드 또는 핀 코드라 부른다)보다 노이즈가 현저히 감소될 뿐만 아니라 크로스토크(cross-talk)에 대한 낮은 비율과 CMRR(common-mode rejection ratio: 커먼모드 제거비) 등에 대한 물리적 수치 또한 뛰어나 다이내믹 레인지와 신호 레벨이 높게 나타난다.

그러나 물리적으로 뛰어난 밸런스 케이블의 특성에도 불구하고, 오디오 구사의 목적과 묘미는 사람마다 다른 생각과 느낌에 따라 스스로 상정해가는 이상적 음의 세계를 구축하는 것에 있다고 생각하는 오디오파일들이 있는 한, 모든 연결선이 밸런스 케이블 일색이 될 우려는 없다. 즉 밸런스 케이블 시스템보다는 언밸런스 케이블 시스템이 보다 넓은 변화의 폭을 수용할 수 있으며, 쓰는 사람의 예지와 취향이 개입할 여지가 더 많아 천국의 정원으로 올라가는 더 튼튼한 밧줄이 될 수 있다고 믿는 사람들이 적지 않다는 말이다. 인간의 손길로 조정 가능한 저항과 자기장뿐만 아니라 상이한 절연 피복재질에 따라 달라지는 요소가 많은 언밸런스 케이블이 오히려 음을 컨트롤할 수 있는 경우의 수가 더 많이 생길 수 있고, 언밸런스 케이블을 사용하게 되면 궁극의 하이엔드 오디오 세계로 가는 외길에서 필연적으로 맞닥뜨릴 미세 조정단계에서 동원할 수 있는 구사방법 또한 더 많아진다고 생각하는 것이다.

각종 언밸런스(불평형) 케이블.
1 오디오퀘스트(라피스)와 모양과 음색이 매우 흡사한 Audio Truth선.
2 세계 최고의 인터커넥트 케이블이라고 말할 수 있는 구형 오디오퀘스트사의 다이아몬드 케이블 신호선은 통신선 3가닥씩을 피복 없이 비닐튜브 속을 트위스트 형상으로 지나가게 한 특이한 DNA와 같은 나선형 구조로서 선명성, 서정성, 잔향의 풍부함뿐만 아니라 디지털 케이블로서도 압권이다. 다만 단종된 제품이어서 구하기가 어렵고 가격이 매우 높다. 아래쪽 남색 컬러 선은 같은 회사의 라피스 은선인데 음상이 매우 안정적이고 특히 포노라인에 뛰어난 실력을 갖추고 있다.
3 최상의 하이엔드 디지털 케이블선들. 위로부터 Kimber KTAG로 만든 디지털 전용선. 그 아래 2번, 3번, 5번선(블루와 핑크색)은 고어텍스(GORE-TEX) 피복으로 만든 플로리다 RF 연구소의 75Ω 동축형 디지털 순은 전용선, 그 아래 4번 은색선은 미국 NORD-ORST사의 75Ω 동축형 디지털 전용 발할라 순은선.
4 골드문트사의 인터커넥팅 케이블. 동축형인 관계로 디지털 전용선과 같이 쓰기도 한다. 선재는 은도금된 단심 순동선.

1 아크로테크의 밸런스(평형) 케이블 단자.
2 독일 노이만 녹음용 밸런스 케이블로 만든 인터커넥트 언밸런스 케이블. 밸런스와 언밸런스 단자 결합의 경우 접지처리는 연결 기기마다 험 소리의 크기가 다르고 입구와 출구마다 음색이 달라지므로 반드시 확인해야 한다.
3 미국 노르트 오스트사의 발할라 인터커넥트 언밸런스 케이블. pair 미터당 3000달러의 고가다. 오래된 진공관 파워앰프와 하이엔드 프리앰프들을 매끄럽게 조화시키는 매력이 있다. 위쪽은 같은 회사의 블루 프랫라인으로 중고역이 아름답다. 단자는 독일 WBT사의 은제 주물로 만들어져 있으며 조임쇠는 강화 프라스틱이다.
4 필자는 언밸런스 케이블의 경우 가급적 신호선을 최단거리로 연결하여 손실을 줄인다. 사진은 클리어오디오사의 실버라인(은선)을 반토막(60cm) 내어 재가공한 모습. 골드핑거 카트리지로 유명한 클리어오디오사의 실버라인 인터커넥트 케이블 목재로 된 정교한 RCA 타입 Jack이 정품이다. 반대쪽은 MIT사의 RCA Jack.

소리의 푸른 들에는 음의 향훈이 실려 있어야 한다

일찍이 세계 최고 수준의 하이엔드 프리앰프들은 이러한 점을 간파하여 1970, 80년대 초창기에는 대부분 언밸런스 입출력 단자로 설계되었다. 내가 사용하고 있는 1990년대 전반에 생산된 FM 어쿠스틱스사나 MFA사의 프리앰프, 그리고 1980년대 후반까지의 콘래드 존스사와 스펙트럴, 마크 레빈슨의 전성기 제품들도 처음에는 모두 언밸런스 단자였다. 당시 톱클래스 오디오 설계자들은 하이엔드 오디오 기기들이 아무리 풀 밸런스 디스크리트 회로로 설계되었다 할지라도 실제 저항이나 콘덴서의 측정치까지 양쪽 모두를 거울처럼 일치시킨다는 것은 불가능하기 때문에 (실제로 완벽하게 일치하지 않으면 핫과 콜드 측이 언밸런스해질 수밖에 없다는 것을 생각해서) 언밸런스 단자를 채택한 것이다. 현 세계에서 무엇이든 완전하다는 것을 증명할 수 있는 어떤 방법도 없다는 것을 수학적으로 증명한 20세기의 천재 수학자 쿠르트 괴델(Kurt Gödel)과 불확정성의 원리를 주창한 하이젠베르크의 논리로 보면 완벽한 밸런스 회로라는 것은 근원적으로 구축될 수 없는 것인지도 모른다.

그러나 20세기 밑부터는 하이엔드 오디오의 동향이 밸런스 쪽으로 서서히 기울어진 것도 사실이다. 즉 음원소스의 주역이 대부분 디지털로 바뀜에 따라 CD 트랜스포트와 DSP 장치 사이의 클록 동기신호 일치와 전송속도의 중요성이 강조되어왔고 최근에는 하이엔드 오디오의 디지털 아날로그 프로세서와 DA, DD 컨버터들에서 프리앰프를 거치지 않고 곧바로 파워앰프로 신호를 보내는 방법을 취하여 전체 경로를 단축시키는 경향까지 나타났기 때문이다. 사용자의 취향에 따라 조정이 가미되는 것을 마치 자기가 만든 예술작품에 손을 대는 것만큼이나 싫어하는 성향을 가진 일부 유명 하이엔드 오디오 설계자와 제작자들이 디지털 케이블과 인터커넥트 케이블은 물론 스피커 케이블마저 세세하게 미리 지정하기에 이르렀던 것이다.

사용자가 오디오 시스템에 손대볼 여지도 없고 케이블로 자기 취향에 맞는 소리를 조정하는 것도 불허하는 최근의 토털 오디오 시스템 디자인의 경향 때문에 밸런스 케이블은 더욱 각광받게 되었다. 밸런스 케이블로 만든 소리들은 한결같이 완벽하게 잡음이 제거되어 있으며 디테일이 잘 살아 있는 분석적 명료함을 앞세운다. 그러나 그 한결같은 소리가 때때로 내게는 마치 조화(造花)를 보는 것처럼 느껴진다. 아무리 아름다운 꽃이라도 향기가 없으면 꽃으로서의 생명을 갖지 못한다. 조화로 만든 화려한 장미보다 이름 없는 들꽃이 더 가치 있는 것은 미약하나마 향기가 있기 때문이다. 초원의 대기에 들꽃의 향기가 실려 있듯이 소리의 푸른 들에도 음의 향훈이 실려 있어야 한다. 살아 숨 쉬는 듯한 음의 체온이 있는 소리를 우리는 생명의 소리, 살아 있는 소리라 부른다. 물리적 수치로 나타나는 결과가 아무리 완벽한 것일지라도 인간의 본성은 그런 한결같음에 저항하는 기질을 타고 태어났다. 그것은 바로 인간이 근원적으로 자유인이기 때문일 것이다.

케이블이 소리의 근원을 만드는 것은 아니다

반복해서 말하지만, 오디오 케이블은 신호의 전송관이다. 신호는 자체 저항뿐만 아니라 주변의 자기장에도 절대적인 영향을 받는다. 최고의 제품만을 사용한다 하더라도 신호는 케이블을 통과하면서 어떤 형태로든지 변화한다. 오디오 케이블이 중요한 것은 분명하지만 그렇다고 스피커 시스템이나 앰플리파이어와 같이 오디오의 메인 기기들을 상회하는 값을 치르고 케이블을 구입한다는 것은 조금 지나치다는 생각이다. 케이블이 소리의 근원을 만드는 것은 아니기 때문이다. 케이블은 어디까지나 소리신호를 전송하는 수단일 뿐이다. 나는 오디오 케이블 메이커의 입장을 대변할 생각이 없기 때문에 사용자의 입장에서 케이블을 고르는 측면에서만 이야기하고 싶다.

최근에는 오디오 기기를 연결하는 인터커넥트 케이블과 스피커 케이블뿐만 아니라 전원 케이블의 중요성까지 오디오파일들에게 부각되고 있는 경향이 점차 심화되고 있다. 우선순위를 따져 본다면 인터커넥트 케이블이 먼저이고, 그다음이 스피커 케이블 그리고 전원 케이블이 순리에 맞다. 전원의 경우 정격전압 공급과 극상일치가 우선이고 더 정성을 기울인다면 차폐 트랜스를 사용하여 깨끗한 양질의 전원 확보가 무엇보다 중요한 사안인데도 전원 케이블만으로 문제해결을 시도하려는 사람이 있다면 우선순위가 바뀐 것이다. 전원 케이블에 대한 나의 일관된 신조는 하이엔드급이나 앤티크 오디오 기기들은 출시 당시 딸려나온 정품을 그대로 쓴다는 것이다. 꼭 필요할 경우 DA 컨버터 정도의 전원선을 바꾸어서 소리의 미세조정을 시도해보는 정도 이외에는 큰 미련을 두고 있지 않다. 프리나 파워앰프의 전원코드를 함부로 교체할 경우 자칫 공들여 쌓은 탑이 하루아침에 무너질 수도 있기 때문이다.

오디오 케이블만큼 백가쟁명식의 논쟁이 치열한 분야도 없다. 나의 경험에서 나온 케이블의 구사에 대한 이야기가 가뜩이나 혼란한 오디오 케이블의 논쟁에 또 다른 기름을 붓는 일이 되지나 않을까 우려하면서 실제 경험을 토대로 중요하다고 생각하는 몇 가지를 기술해보기로 한다.

음의 입구와 출구에 따라 오디오 케이블의 용량과 길이를 선별한다

오디오파일이면 누구나 알고 있듯이 레코드 소리골에 담겨 있는 음성기록을 카트리지로 채집하여 앰플리파이어로 증폭시킨 다음 스피커 유닛에 전달하기까지 음의 세기는 몇백 배에서 몇천 배까지 증폭된다. 최초의 음성신호가 0.2mV(MC) 내지 5mV(MM)의 발전량을 갖는 카트리지에 의해 형성된 후 픽업 암의 내부 배선과 포노선을 통하여 승압트랜스나 헤드앰프에 도달할 때까지 오디오파일들은 미약한 발전량이 누설될까봐, 그것 때문에 음질이 열화될까봐 노심초사하게 마련이다. 즉 최초의 미세한 발전량을 건사하기 위한 노력이 그 어떤 것보다 중요하다는 사실은 아날로그 시스템을 오래 운용해본 사람이면 누구나 알고 있다. 미약한 발전량을 잘 건사하려면

1 36년 전 구입한 네덜란드 실테크사의 인터커넥트 케이블(은선). 포노 관련 기기에 위력을 발휘한다. 특히 스텝업 트랜스와 프리앰프 포노단에 매우 유용한 pure silver선이다. 정품을 구하려면 1990년대 이전에 생산된 것을 사야 안전하다.
2 실테크사의 통은선 케이블 M14.
3 실테크 M14의 심선 한 가닥씩을 가지고 자작한 포노선. 거의 그레이엄 첼리니 포노선의 품질에 육박한다. 그레이엄 포노선은 신호선 Hot과 Cold에 각각 2개의 통은선이 사용되었으며 피복은 비닐계 합성고무다.
4 MIT사의 MIT 550(동선) 인터커넥트 케이블. 중고역대가 안정적이고 아름다운 소리를 내준다. 버메스터 LILA3와 함께 마란츠 2 진공관 파워앰프에 잘 맞는 선이다.

세계 최고 수준의 인터커넥트 케이블들.
1 미국 디스테크사의 실버플러스. 접지단자가 별도로 밖에 나와 있다. **2** 일본 오디오노트사의 은선(RCA잭도 은 제품이다). 홋카이도 사찰 승려의 아들로 태어난 오디오노트의 창업자 곤도 히로야쓰(Kondo Hiroyasu)는 211 초대형 싱글 진공관을 사용해서 만든 초고가의 온카쿠(音樂) 앰프로 유명하다. 그는 트랜스 한 개당 은을 4.5kg씩 사용하여 음의 세공사라는 별명을 얻었다. **3** 버메스터사의 실버라인 32. **4** 버메스터의 동축형 75Ω 발할라 디지털라인틀. RCA JACK이 진유제품으로 된 것이 가장 고가지만 최고의 소리를 낸다. 버메스터 벨트드라이브 트랜스포트와 WADIA 9 DAC 사이에서 최고의 성능을 발휘한다.

한마디로 저용량선을 사용해야 한다는 것인데, 무조건 가늘고 섬세하기만 해서 좋은 것은 아니다.

나의 경우 최고의 포노선은 약간의 주석이 섞인 통은선(pure solid silver)인 네덜란드의 실테크(Siltech)사 제품 M14를 가지고 자작한 것이다. 25년 전쯤에 미국의 오디오 전문지에서 최고 수준의 평가를 받은 바 있는 그레이엄(Graham)사의 첼리니(Cellini) 포노선 역시 구입 후 분해해본 결과 주석이 약간 섞인 통은선이었다. 완전 100% 은선이 이론상으로는 더 좋겠지만 유연성이 전혀 없어 케이블로 쓰기는 어렵다. 자작한 포노선의 결과가 좋은 이유는 아마도 전송속도가 빠른 왜곡 없는 저용량선으로 주석 섞인 통은선이 가장 적합한 소재였기 때문일 것이다. 영국의 SME V암에 딸린 포노선은 통은선이 아니고 가느다란 심선이 여러 가닥 합쳐져 만들어진 저용량의 실버리츠(silver litz: 은도금선) 선이다. 대체적으로 심선이 많은 것은 중역대의 밀도가 높은 경우가 많다. 중역대의 신호는 도체의 표피를 따라 주로 흐르게 되므로 심선이 많을 경우 중역대 면적이 상대적으로 늘어나 중역이 두드러지는 결과를 얻을 수 있기 때문이다. 그러나 중역대의 밀도가 지나치게 높은 선을 선택할 경우 때때로 고역의 투명함에서 손해보는 일도 생길 수 있다.

픽업 암의 내부선이나 최초의 포노단자까지 연결하는 선은 심선이 가는 저용량선을 사용해야 하는 것이 정석이다. 하지만 프리앰프나 헤드앰프에서 신호가 증폭된 이후는 오히려 저용량선을 사용하는 것을 피하는 것이 좋다. 이때는 신호손실보다 소리의 전체 골격이라 할 수 있는 음상을 유지해나가는 것이 더 중요하기 때문이다. 즉 헤드앰프나 포노앰프 이후까지 계속 저용량선을 고집할 경우 중역과 저역이 생각보다 흐리게 표현될 수 있다. 물론 낮은 승압비의 스텝업 트랜스를 쓸 경우에는 트랜스 방식의 승압이 이루어지는 것이므로 때때로 트랜스 아웃풋 이후까지도 저용량선이 더 유리할 경우도 있다.

오디오 기기들 간의 인터커넥트 케이블의 길이는 짧을수록 좋다는 말이 있다. 그러나 앤티크 카메라의 세계에서 전설적인 카메라의 명렌즈를 경험한 사람들은 조리개 구멍(Apeture Stop)을 지나치게 줄이면 바늘구멍 사진기가 되어버려 명렌즈의 특성과 묘미를 재현할 수 없다고 말하는 것처럼 케이블의 길이도 지나치게 짧으면 케이블이 가지고 있는 특성 대부분이 변해버린다. 나의 경우 포노선을 제외하고는 50cm 이하의 인터커넥트선은 잘 사용하지 않으며, 2m를 넘는 경우도 같은 이유에서 피한다. 이론상 밸런스 케이블의 경우 길이에 큰 상관이 없다고 하지만 이것 역시 3m를 넘어가는 경우 느낌이 그리 좋지 않다.

용도에 따른 인터커네트 케이블의 소재 선택

내가 주로 사용하는 인터커넥트 케이블은 소재가 은선인 것이 많다. 독일 버메스

터(Burmester)사의 실버라인(silver line) 32 또는 LILA3, 그리고 미국 킴버(Kimber)사의 KTAG, 그리고 오디오쿼스트사의 라피스(Lapis)와 다이아몬드(Diamond), 그밖에 일본 오디오노트(Audio Note)사와 미국 디스테크(DISTECH)사의 실버플러스, 독일 클리어오디오(Clear Audio)사나, 네덜란드 실테크사의 인터커넥트 선 등을 사용하고 있다. 동선으로는 독일 EMT사의 녹음전용선, 일본 아크로테크(Acrotec)사의 6N선(6N-A2030)이나 미국 MIT사의 MI-330선과 스펙트럴사의 MI-500선, 그밖에 아파처(Apature)사의 선재 등을 사용하고 있다. 포노선으로는 영국 록산(Roksan)사의 쉬라즈(Shiraz) 카트리지가 달려 있는 SME V암은 전술한 바와 같이 암에 딸린 부속 SME선을 반토막 낸 길이(70cm)로 사용하고 있고 SME 골드 암(주로 오르토폰사의 SPU 마이스터, 반덴헐사의 MC1BC 또는 코에츠(Koetsu)사의 로즈우드 시그니처 카트리지를 사용한다)의 경우는 미국 그레이엄사의 포노선을 쓰고 있다. SPU 골드 레퍼런스가 달려 있는 오르토폰 212 리미티드 픽업 암은 오르토폰사 자체 케이블을 그대로 쓰고 있으며, EMT 930 턴테이블의 TSD-15 카트리지가 달려 있는 EMT 929 톤암은 실테크 M14선으로 만든 자작 포노선으로 프리앰프 포노단에 직접 연결하여 사용하고 있다.

인터커넥트 케이블에서 오디오쿼스트사의 다이아몬드와 킴버사의 KTAG선을 제외하고 발군의 것 한두 가지를 더 꼽으라면 나는 주저 없이 버메스터사의 리라(LILA)3와 미국 디스테크사의 실버플러스(Silver Plus)를 선택하겠다. 약 2피트 길이의 실버플러스선의 구조를 살펴보면 주석이 약간 섞인 통은선 여덟 가닥을 네 가닥씩 플러스 마이너스로 나누어 꼬아 만든 신호선인데, RCA 핀잭과 별도로 연결되어 있는 실드선을 SME V의 포노선 구조와 같이 외부로 돌출시켜 입력 측에 연결하도록 설계되어 있다. 범상치 않은 선 모양은 주변 자기장의 신호를 줄이기 위해 그물망으로 된 편조선과 은박을 이중으로 감았고 외부 피복은 투명 테프론 튜브로 감싼 형태다.

나는 디스테크사의 실버플러스선을 분해해본 다음, 은도금 처리된 투명한 킴버 KCAG선 3가닥으로 (1가닥이 3개의 심선으로 구성되어 있으므로 총 9개의 심선이 된다) 플러스 측 4선, 마이너스 측 4선, 접지 1선으로 재구성하여 알루미늄 포일과 수축 테이프를 가지고 새로운 인터커넥트 케이블을 만들었다. 이렇게 만들어진 케이블의 소리가 입소문을 타고 퍼져나가 'YS케이블'이라는 이름이 붙여지게 되었다. 그리고 몇몇 오디오파일들이 케이블 자작 따라하기를 했는데 그 후의 평판은 독자 여러분들의 상상에 맡긴다. 그 와중에 해프닝도 있었다. 한국의 어느 유수한 오디오 전문 케이블 제작사가 소문을 듣고 YS케이블의 상품화를 시도한 일인데, 케이블 제작 시 각각 4개의 심선으로 만들어야 하는 것을 3개의 심선으로 제작하여 기대만큼의 효과를 보지 못했다는 풍문도 들었다.

YS선은 킴버 케이블 KCAG나 KTAG(KCAG를 더블로 꼰 선)가 아니더라도 순은

인터커넥트 케이블의 라벨들.
1 오디오노트. 순은선, 순은잭이 만든 소리는 고가의 재료 투입이 너무 지나쳐서 과유불급의 바로크적인 소리를 만들어내기도 한다. **2** 버메스터 LILA3. 매우 모범적인 은선. 소스, 프리, 파워 등 모든 연결하는 곳에 기대 이상의 정통성 있는 소리를 낸다. **3** Audiotruth Extreme Diamond X3 XLR Cable 2m pair. 프리파워 사이가 2~3m 되는 긴 구간에 매우 유용하며 투명도와 스케일이 잘 유지되는 High END Cable 중 하나. **4** 아크로테크 6N A-2030. 단단한 진공관 저역 파워에 뛰어난 성능을 보여주어 채널디바이더 사용 시 중고역에 버메스터 LILA3, 저역에 아크로테크 A-2030의 등식이 성립된다.

고품위 신호선의 방향표시 예.

1 킴버사의 KTAG 디지털 신호선의 방향표시. KTAG선은 순은 Litz선 6가닥으로 두 가닥은 +, 네 가닥은 어스 즉 -로 구성되어 있다. 선재의 방향은 소리를 들어보고 나서 정해야 한다.

2 별도 실드가 있는 YS 디지털 신호선.

3 Graham Engineering의 포노선 입구 측 5핀 단자. 23Ag 통은선 2가닥씩 도합 4선으로 구성되어 있으나 톤암 어스라인은 별도로 함침되어 최종단에서 돌출된다.

4 비교 시청 후 스티커를 붙인 클리어오디오사 실버라인 포노선의 방향표시.

선을 구하기 어려울 경우 실버코팅이 되어 있는 테프론 저용량 리츠선(litz wire) 아홉 가닥만 있으면 누구나 만들 수 있다. 위와 같은 선재 구성방법을 기본으로 하여 기호에 따라 알루미늄 포일을 한두 번 감고 난 후 수축 테이프를 씌우고 그 위에 편조선과 피복 그물선까지 더하면 프로페셔널한 모습의 인터커넥트 케이블이 된다. 소리는 알루미늄 포일과 피복재를 씌우지 않은 누드 상태의 것이 밝고 화려하며 퍼짐이 좋은 반면 알루미늄 포일을 한두 번 감은 것은 음상이 또렷해지는 대신 울림이 적어진다.

나는 누드 상태의 것은 스텝업 트랜스(또는 EQ 앰프)에서 프리앰프 사이에 사용하여 소리의 여운과 잔향감을 즐기고 알루미늄 포일로 실드한 것은 디지털 신호 케이블에 사용하여 피아노와 성악의 명료함을 즐기고 있다. 그러나 모든 신호선에 최고가의 은선만을 쓴다거나 YS선을 채택하는 것이 좋다고는 말할 수 없다. 여러 종류의 각기 다른 성격을 지닌 케이블들이 어우러져야 자연스럽게 조화를 이루게 되는 것이다. 오디오 케이블의 조합에 따른 구사는 우리나라 전통 조각보의 아름다움처럼 각기 다른 형태와 색채의 조각들이 모여 통일된 전체의 아름다움을 만드는 것에 비유될 수 있을 것이다.

음을 비교해서 신호방향을 재점검한다

오디오 케이블의 신호방향은 최근 생산되고 있는 하이엔드 오디오 케이블 메이커들마다 표기하는 것이 일반적인 경향이다. 그러나 사용 여건에 따라 표시대로 사용할 수도 그 반대로 사용할 수도 있음을 잊지 말아야 한다. 반대로 사용할 경우 변화하는 소리를 민감하게 포착하기 위해서 오디오파일들은 능률이 높은 영구자석으로 만든 스피커 유닛이 들어 있는 올드 모델의 스피커 시스템 하나쯤은 가지고 있는 것이 좋다. 그것이 풀 레인지 스피커라도 상관없다. 왕년의 스피커들은 연결선의 방향에 따른 소리의 변화를 민감하게 들려주지만 최근에 만들어진 대부분의 현대 스피커들은 불행히도 능률이 낮은 유닛으로 제작된 것이 많아 소리의 변화를 감지하기가 쉽지 않다.

나는 아직도 사무실과 집에서 다양한 오디오 시스템을 운용하고 있다. 그런 이유 때문인지 많은 사람들이 스피커 선에 대한 경험이 많을 거라고 지레짐작하여 여러 가지 상담을 해온다. 그러나 나는 스피커 선에 대해서는 인터커넥트 케이블만큼 다양한 경험을 갖고 있지 않다. 다만 느낌을 중요시할 뿐이다. 스피커 선의 만듦새와 구조 그리고 무게와 피복재료를 찬찬히 들여다보면서 양손으로 들어보거나 만져보면 대체로 어떤 느낌이 오는데 나는 그것을 중요시한다.

대자연에 집을 지을 때 나는 그 대지에 가서 한참 동안 가만히 서서 생각에 잠기는 습관이 있다. 침묵 속에서 생각한다는 것은 지금까지 아무도 손대지 않았을, 수억 년의 시간이 빚은 자연의 형상 위에 무엇인가를 건축하려고 할 때의 경외감 때문이다.

그것은 어쩌면 영원한 우주의 시간에 건축이라는 유한한 인간의 찰나적 행위를 덧붙이려는 불경 때문일 수도 있다. 겸손한 마음을 가진 자라면 누구나 바람결에 들려오는 산과 계곡의 목소리를 들을 수 있고 '대지에서 들려오는 노래'(Das Lied von der Erde)에도 귀 기울일 수 있을 것이다. 가만히 들어보면 바람 속에 전해오는 목소리에는 건축이 주위의 자연보다 빼어나지 말기를, 신의 손길이 만들어낸 자연의 고귀한 형상을 함부로 절개하는 것을 삼가기를 당부하고 있는 속삭임들이 있다. 침묵의 바람결에서 자연과 대지는 나의 어머니와 누이처럼 타이르는 것이다. 그 순간 나는 옷깃을 여미고 자연과 대지에게 묻는다. '나의 누이인 대지여, 어머니이신 자연이여, 나의 보잘것없는 구상을, 나의 덧없는 건축을 어떻게 받아들이겠는가'라고 조심스럽게 말을 건네며 그들 속에서 함께하는 건축을 시작하는 것이다.

범신론자가 아니더라도 사물의 진정성을 꿰뚫어보는 눈과 의식을 가지고 있는 사람들이라면 케이블들을 가만히 손에 쥐어볼 때 어떤 느낌이 올 것이다. 그런 다음 케이블을 몇 번 감아보거나 구부려보면 퍼짐이 좋은 소리를 더해줄지, 주위의 소란스러움을 깨끗이 정리해주는 가닥추림이 좋은 소리를 들려줄지를 느껴보는 것이다. 즉 가벼운 물리적 기초지식 몇 가지를 가지고 머릿속으로 속단하기보다는 사물 그 자체가 가지고 있는 느낌과 만든 사람의 마음을 읽는 것이 중요하다고 말하고 싶다. 이러한 이유로 오디오 케이블에서 내가 가급적 기피하는 것은 사물의 진정성을 가리는 과도한 포장과 거추장스러운 자기장 방지장치, 그리고 (임피던스 감소를 위해) 콘덴서를 속에 집어넣고 표면을 발색처리(anodizing)한 무거운 알루미늄 괴 같은 것을 케이블 중간에 주렁주렁 매단 것들이다.

일반 단일 앰프용과 멀티 앰프용 양쪽에 사용하는 스피커 케이블로 내가 애용하는 것은 독일 모니터 PC(Monitor PC Power Cable)사에서 나온 실버스튜디오 라인 10S로서 10스퀘어(sq) 굵기의 선재다. 그밖에 미국 노르트오스트(Nordost)사의 플랫라인(Flatline) 케이블은 풀 레인지 스피커 시스템 전용으로 사용하고 있고 젠센이나 텔레푼켄 그리고 자이스 이콘같이 오래된 스피커에는 독일제 쿨만 오디오(Cullmann Audio)사가 만든 6스퀘어 굵기의 은도금선을 매어놓았다. 타원형 풀레인지로 유명한 EMI 스피커에는 킴버 8VS 스피커 케이블을, 최소형 하베스 LS3/5A 스피커에는 카다스(Cardas)사의 크로스링크가 연결되어 있다. 모두 하나같이 회사이름은 유명하지만 최상급이 아닌 중저가 케이블임을 이력 있는 오디오파일들이라면 한눈에 알아볼 수 있는 것들이다. 그러나 멀티 앰프용일 경우는 사정이 좀 다르다. 대역별로 소리를 잘 내주는 케이블을 엄선해야 하기 때문이다. 나의 사무실에 있는 바이타복스 3-way 시스템의 경우 고역 케이블에 절연이나 차폐 기능에 효과가 큰 탄소의 양이 가장 많다고 알려진 자연산 실크로 피복된 아크로테크사의 8N A-1080선이 쓰였고, 중역과 저역은 스위스에서 제조한 미국 크렐(Krell)사

필자가 애용하는 중저가의 스피커 케이블들.
1 초고가의 미국 Kimber사의 순은 스피커 케이블과 순은 말굽형단자. 기대만큼 투자대비 효과가 좋지 않았기 때문에 해체하여 YS인터커넥트 케이블 선재재료로 쓰이고 있다. **2** 독일 모니터 PC사의 실버스튜디오 라인 10S. 음수가 많고 저역에서부터 고역까지 그리고 진공관과 TR앰프를 가리지 않는 매우 정직하고 코스트 퍼포먼스가 우수한 스피커 케이블. **3** 미국 노르트오스트사의 플랫라인 스피커 케이블. 중고역이 매우 맑고 기품 있는 소리를 들려준다. **4** 일본 아크로테크사의 8N S1080 스피커 케이블. 피복제로 실크를 사용해 직진성이 좋고 중고역이 매우 맑으면서도 풍성하고 아름답다.

1 그물 피복선으로 외피를 감싼 킴버사 8VS 스피커 케이블.
2 스위스 오로라사에서 OEM으로 제조한 미국 Krell사의 스피커 케이블.
3 네덜란드 반덴헐(Van Den Hurl)사의 동축형 스피커 케이블.

의 동선이 사용되었다.

우리 집의 메인 시스템 중 TAD-레이 오디오 시스템은 중역과 저역(TAD 1601b 유닛 2발)을 각 유닛별 세 부분으로 나누어 독립적으로 파워앰프와 연결되어 있다. 모두 독일 모니터(Monitor Power Cable)사의 실버스튜디오 라인(Silver Studio Line) 10S 케이블을 8m씩 사용하고 있다(좌우 합치면 48m에 이른다). 또 다른 메인 시스템인 두 조의 슈투더 레복스 BX4100 시스템에서 오리지널 스피커는 앞서와 같은 모니터 PC사의 10S선이고 국내 조립 스피커에는 일본 이소다(Isoda)사의 선과 네덜란드 반덴헐사의 스피커 선을 같이 묶어 사용하고 있다. 스피커 선을 달리한 이유는 앞장의 앰프 편에서 설명한 바와 같이 소리가 약간 상이한 두 조의 슈투더 레복스 BX4100 스피커와 두 대의 마크 레빈슨 No 23.5 파워앰프에서 동일한 소리가 나도록 튜닝하기 위함이다.

오디오 케이블의 방향을 점검한다는 것은 제작사가 표기해놓은 대로 사용하고 있는지를 점검하라는 뜻이 아니다. 자기 시스템에 최상의 결과를 가져오기 위해서는 때때로 미세한 양의 저항을 이용한 섬세한 조정이 필요하기 때문에 반드시 소리를 들어보면서 표시방향뿐만 아니라 역방향의 실험도 고려해야 한다. 나의 경우 전체 인터커넥트 케이블의 약 35%는 원표시 방향과 반대로 사용하고 있다. 특히 음원소스에 가까울수록 이러한 변화는 민감하게 작용하므로 반드시 실제 청취실험을 통하여 검증해보아야 한다.

디지털 신호를 음악으로 만드는 케이블과 액세서리

▲ 골드문트사의 JOB DAC 역시 귀여운 크기지만 발군의 선명함과 울림을 자랑하는 사운드 퀄리티가 매우 높은 DAC. 디지털 연결선에 따라 결과가 무척 다르다.
◀ 프랑스 Micromege사의 Microdrive 최소형 분리형 CD Transport로 필립스레이저 픽업 CDM9이 탑재되었다. 디자인이 우수하며 작지만 존재감이 있다.
◀◀ 한국예술종합학교 음악원 로사홀(Rosa Hall)의 오디오 중심 후면의 배선들. 위로부터 버메스터 CD Player 061에서 WADIA 64.4 DAC까지는 모두 플로리다 RF 연구소의 디지털 동축 케이블. 전원선은 미국 션야타 리서치(Shunyata Research)사의 베놈(Venom) 케이블. 하단에 콘라드 존슨 프리미어 7 프리앰프와 WADIA Decoding Computer 연결은 미국 오디오퀘스트사의 Diamond선, 그리고 콘라드 존슨 프리에서 어큐페이즈 디바이더 F15L까지는 미국 노르트오스트사의 Valhala 케이블. 하단 어큐페이즈 F15L 디바이더로부터 저역용 파워앰프까지의 연결은 일본 아크로테크사의 A2030선 2m, 중고역은 영국 어쿠스틱 젠(Acoustic Zen)사의 Silver Reference선 3m, 저역은 임피던스 매칭트랜스에서 다시 아크로테크 A2030선으로 콘라드 존슨 프리미어 5 진공관 파워앰프(200W+200W)에 연결되며, 중고역 담당 앰프는 넬슨 패스가 디자인한 PASS Lab's X600.5(600W+600W)Tr,파워앰프. 최하단에 놓여 있는 것은 콘라드 존슨 프리미어 5 진공관 모노럴 파워. 최상단 좌측은 소니 PS-X9 턴테이블과 Klyne SK-2A 헤드앰프, 그 사이의 연결은 미국 그레이엄 엔지니어링사의 IC-70 포노 전용케이블선. 헤드앰프와 프리앰프 사이는 마크 레빈슨 설계의 Red Rose Silver 저용량 인터커넥트선.

액세서리가 오히려 소리를 나쁘게 만들 수도 있다

디지털 오디오 케이블과 함께하는 오디오 액세서리는 BNC 잭이나 케이블 위에 끼워서 설치해놓으면 약간의 유도자장을 형성시키는 특수 금속링 같은 것이 있다. 이러한 것 외에도 각종 케이블 중간에 걸치는 자석이나 금속 링이 소리를 부드럽게 한다는 유혹과 선전에 몇 번인가 넘어가 겉만 번지르르하고 별나게 생긴 액세서리들을 구입하느라 지갑을 털어보았다. 하지만 번번이 쓸모없는 금속 덩어리가 되어 공구상자 속을 굴러다니는 신세로 전락시킨 일이 한두 번이 아니었다. 길게 설명할 것도 없이 전원선과 케이블에 잡다한 액세서리를 달면 소리는 분명 변한다. 다만 그것이 더 투명하고 풍성한 소리를 만들기보다는 오히려 지리멸렬하고 느끼한 소리를 만들 수도 있다는 것을 염두에 두고 구입에 신중에 신중을 기해야 한다. 케이블 액세서리들은 선에 대한 근본적인 고민을 일으키는 원인이 될 수 있으므로 소리를 근사하게 변화시킨다는 선전에 현혹되지 말고 알맞은 케이블을 선정해서 좋은 소리를 만들려는 노력을 기울이는 정공법이 더 빠른 길이 될 것이다.

CD 플레이어에서 DA 컨버터로 보내는 디지털 신호선이야말로 최초 음원에 가장 근접되어 있는 포노선과 마찬가지의 위치에 있으므로 선재의 선택이 매우 중요하다. 하지만 때때로 일반 형태의 케이블(RCA 핀 타입의 불평형 케이블)과 조합하여 BNC 잭으로 소릿결을 조정하는 방법도 있다.

21세기가 시작되자 영국의 DCS사(Data Conversion System Ltd.)는 영국 작곡가 세 명의 이름(엘가, 델리어스, 퍼셀)으로 만든 일련의 기기들로 조합된 컨버터와 이탈리아 작곡가 베르디의 이름을 차용한 CD 트랜스포트 등 다섯 덩어리로 만들어낸 초대형 시스템을 출시했다. 나는 당시 DCS사가 만든 디지털 사운드를 들으면서 한 가지 떠오르는 생각이 있었다. 그것은 전자오르간 회사가 자사 제품을 선전할 때 "우리 전자오르간은 실제 파이프오르간과 똑같은 소리가 납니다"라고 말하는 것처럼 디지털이 추구하는 궁극의 소리란 결국 최상의 아날로그 사운드를 재현하는 것에 목표를

두고 있는 것이 아닐까 하는 생각이다.

나는 40년 전 디지털의 창세기가 시작되었을 때 CD판이 나오기도 전에 스위스 레복스사의 CD 플레이어 B225를 구입하고 CD 소프트웨어가 우리나라에 수입되기까지 샘플 CD 몇 장으로 버티면서 몇 개월 동안을 기다렸던, 한때 신기술의 이상향을 동경하던 사람이었다. 그러나 나의 디지털 기기에서 지금껏 소중하게 간직하며 사용하고 있는 것은 디지털 제2세대 즉 CD 플레이어에서 트랜스포트와 DA 컨버터가 분리되어 고급화될 즈음에 출시된 것들뿐이다. 일본 에소테릭사의 CD 트랜스포트를 30년 넘게 사용하고 있고, 와디아 2000과 스위스 골드문트사 최초의 CD 트랜스포트와 DA 컨버터 메타 리서치(Meta Research)라는 제품 역시 비슷한 연륜을 가지고 있다. 2008년 리먼 사태로 경제가 곤두박질할 때도 나는 오히려 시간을 거슬러 올라가 벨트 드라이브식 버메스터 001 CD 플레이어와 와디아 7과 9을 추가로 구입했다. 그것들 역시 당시 기준으로도 10년 전 출시된 것들이었다.

미국에서 최초로 상품화한 디지털 시그널 프로세서(DSP)를 만든 것은 1988년의 일로서, 세타(Theta)사가 만든 DS-PRE라는 기기였다. 내가 세타 DSP를 처음 만난 것은 같은 해 충무로에서 고인이 된 친구의 오디오 숍을 대신 돌보아주고 있던 구엔젤사의 오광섭 사장이 미국의 신진 메이커가 만든 디지털 프리앰프 시제품이 출시되었는데 어떻게 사용해야 하는 물건인지 알아봐달라는 부탁 때문이었다. 집에 가지고 와서 세타사 최초의 에소테릭 P-1 트랜스포트에 연결하자마자 그 성능에 놀라 바로 구입주문을 냈고, 이후에도 나는 세타사가 업그레이드시킨 DSP 제품을 내놓을 때마다 바꿈질을 되풀이했다. 세타사의 DSP 방식은 분명 일본의 DA 컨버터 방식보다 진일보한 것이었다. 그러나 1996년에 마지막으로 구입한 THETA Generation V는 THETA DS Pro Generation III의 전원부를 개량한 것까지는 좋았는데 아날로그부까지 지나치게 손을 대버린 바람에 소리가 그전만 못하게 되었다. 나는 다시 THETA Generation III를 되사느라 손해를 감수해야 했지만 속사정을 알 리 없는 아내는 이제야 드디어 남편이 정신 차리는가보다고 잠시 기뻐했던 해프닝도 있었다.

신진 사운드 엔지니어들의 천편일률적인 톤 컨트롤

2006년 작고한 와디아 모제스(Wadia F. Moses)가 1988년 설립한 미국 와디아사는 회사 설립연도는 같지만 세타사보다 후발주자다. 하지만 1990년대 들어서 최고급 DSP 장치를 연달아 개발해내어 한동안 최고의 디지털 사운드로 세계 제패를 이루었던 때도 있었다. 1990년대 초반의 명작들 와디아 2000SH4, DM-X64.4, 와디아 9 등의 제품이 이때 출시되었다. 나는 1997년 후반 생산된 CD 트랜스포트와 DSP 장치가 일체형으로 되어 있는 와디아 860도 사용하고 있었으나 주력기종으로는 채택하고 있지 않았다. 앞서 말한 바와 같이 디지털 소리를 개선시킬 수 있는 여지가 별로 없기

1 1980년대 초반 출시된 레복스 B225 CD 플레이어.
2 에소테릭사 최초의 CD 트랜스포트 P-1.
3 와디아 WT2000 CD 트랜스포트.

1 스위스 골드문트사가 프랑스 마이크로메가사의 메커니즘을 차용해 만든 동사 최초의 분리형 톱로딩 CD 플레이어(필립스 CDM9 레이저 빔 탑재)와 DA 컨버터(256배 오버샘플링) 조합 메타 리서치.

2 와디아사의 DSP 방식 64배 오버샘플링 연산 프로그램이 장착된 18비트 DA 컨버터 DM-X64.4. 와디아 9과 유일하게 견줄 수 있는 고성능 DAC. 와디아 DM-X64.4의 후면. 입력단은 평형, 불평형(BNC) 각 2개씩을 주로 사용하고 ST 링크나 TOS 방식의 광케이블은 거의 사용하지 않는다. 입력단 선택에 따라, BNC 잭의 종류에 따라 소리는 미묘하게 달라진다. 디지털 신호레벨 1 또는 2로 스위칭을 바꿀 때는 반드시 전원을 꺼야 버퍼회로의 고장이 없다. 레벨 2는 주로 지터(Jitter)량이 많은 LD나 DVD 등에 사용한다.

3 세타사의 32배 오버샘플링 연산프로그램이 장착된 20비트 DA 컨버터 DSP 제너레이션 III. 창업자 닐 싱클레어(Neil Sinclair)와 마이크 모미트(Mike Momit)가 CD 플레이어의 성능 개선을 시도하다가 아날로그 부분의 개조만으로 한계를 느낀 나머지 디지털 분야에 손을 대면서 탄생한 작품 Ds pre의 제3세대 DSP.

4 골드문트 DA 컨버터 메타 리서치의 내부. 필자는 디스크리트화되어 있는 DA 모듈에서 출력단까지 연결된 MIT사의 케이블을 오디오퀘스트 다이아몬드선이나 버메스터 LILA3 케이블(자주색 신호선)로 바꾸어 음질개선을 시도했다.

5 1995년 출시된 매킨토시 MCD 7009 일체형 CD 플레이어. 비트스트림 방식의 DAC를 듀얼로 사용하여 20비트 DAC와 같은 성능을 발휘하게 한 제품. 일본 티알(TEAC/ESOTERIC)사의 디스크 진동억제 장치(VRDS) 메커니즘을 탑재. 착색이 거의 없는 중용의 사운드가 특징이다.

여기 소개된 에소테릭, 와디아, 매킨토시 CD 플레이어는 모두 일본 소니시의 고가의 레이저 빔 KSS-151A가 탑재되어 있다.

때문이다. 전자회로 이론이나 진동방지에 관한 물리학적 이론을 아무리 장황하게 늘어놓더라도 실황 음악과 명연주에 대한 빈약한 경험을 가진 엔지니어가 만들어놓은 소리의 세계에 꼼짝없이 갇혀 있게 된다는 것은 상상하기도 싫은 일이다. 이러한 이유에서 주력기종으로 디지털 시대의 골동품이나 다름없는 에소테릭 P 시리즈와 와디아 WT2000을 CD 트랜스포트로 사용하고 있다. 에소테릭 P-1 역시 P-2S까지 갔다가 소리의 미묘한 차이 때문에 다시 P-2로 피드백한 역사가 있다. 나는 디지털과 아날로그 오디오 기기의 구사방법에 있어서 같은 집안끼리의 혼인보다 다른 곳에서 구한 배필에서 더 큰 과실을 수확한 경험을 가지고 있다. 즉 에소테릭은 와디아 DM-X64.4 DSP와 결합하여 한 쌍을 이루고 있고 와디아 WT2000은 세타 DS Pro Generation III을 사용하다가 20년 전부터는 첼로사의 레퍼런스 DA 컨버터와 어우러져 아날로그 사운드에 근접하는 소리를 내고 있다. 가끔 우리 집 음악실을 방문하는 젊은 오디오파일들은 앰프들이 빈티지 진공관인 것은 이해가 가는데, 디지털 기기들마저 30년이 넘은 것들을 사용하는 것을 보고 우선 실망지만 사운드를 듣고 난 후의 놀라움으로 적어도 두 번의 감정 기복을 갖게 되었다고 말한다.

디지털 음원소스 역시 어떻게 튜닝하느냐에 달려 있지만 그래도 중요한 것은 디지털 기기의 기본 성능이 어느 정도 손을 보면 시든 꽃이 되살아나듯 음악의 향기를 뿜어낼 수 있는 기본기는 있어야 한다. 즉 음악이 디지털 기법으로 압축 냉동되었으되 정성을 기울여 해동시키면 다시 살아 있는 소리로 변환시킬 능력과 자질을 가진 수준급의 기기를 고르는 것이 우선이다. 이런 이유에서 나는 좋았던 시절 아날로그 음에 대한 풍부한 기억을 가지고 있는 엔지니어가 만든 1990년대 전후반의 디지털 기기들을 선호하게 되었다.

1 와디아사 전성기의 디지털 사운드 플레이어의 기함격인 WADIA 7 트랜스포터와 전원부 그리고 WADIA 9 DAC와 전원부. 하단은 전용 리모트 콘트롤러. 와디아 9에는 기기상호간 전송 Zitter 절감을 위해 내부에 고성능 clock이 내장되어 있으므로 디지털 신호라인을 교체할 때는 반드시 전원을 꺼야 한다.
2 DSP가 내장되어 있어 사용자가 임의로 음을 조정하는 것이 어려운 CD 플레이어 와디아 860. CD 트랜스포트로만 사용하면 별도의 컨버터 설치도 가능하다.
3 버메스터의 번호는 2000년 이전은 생산연월을 말한다. 자체적으로 벨트 드라이브 메커니즘을 생산하고 있는 969는 1996년 9월 출시. 2000년 후는 생산연도를 표기한다. 001은 2001년 출시된 벨트드라이브형 CD 플레이어인데 초기작 917은 일본의 벨트 드라이브 CD 플레이어메이커 CEC사의 메커니즘을 일부 채용하여 만든 것이다. 001트랜스포트는 버메스터 기함격인 969와 거의 같은 수준이나 디지털 아웃풋 단자가 하나뿐이다. 969는 세 개의 아웃풋이 있어 여러 대의 DAC를 동시에 사용할 수 있다.

1 우주개발용으로 NASA에서 발주했던 플로리다 RF LAbs사의 고어텍스 피복신의 동축케이블. 성능은 I∥ END급의 디지털 케이블선에 견코 뒤지지 않는다.
2 버메스터사의 최초 디지털 케이블. 동선을 사용한 동축 케이블인데 후기에는 순은선으로 바뀌었다.
3 MIT사의 RCA 핀 단자로 가공된 초창기 버메스터 LILA3선.
4 디지털 신호음을 아날로그처럼 다룰 수는 없지만 여러 종류의 BNC 잭을 이용하면 어느 정도 자신의 취향에 맞는 소리를 만들 수 있다. 필자의 경우 와디아사의 다양한 부속 BNC 잭들을 수집하여 사용하고 있다.

SACD라는 슈퍼 녹음과 하이레졸루션 CD 시대의 문이 열렸지만 음악성이 뛰어난 소프트웨어가 담겨 있지 않은 SACD의 세계는 사람의 마음을 감동시키는 음을 만들어내지 못한다. 아날로그 전성기에 큰 기대를 모았던 다이렉트 커팅이나 4채널 녹음방식도 얼마간 사람들의 관심을 끌다가 역사의 뒤안길로 사라졌다. 그 원인을 잘 살펴보면 과학기술의 발달과 반비례하는 것처럼 보이는 명연주자들의 급격한 퇴장과 신진 비르투오소의 부재에 그 원인이 있었다고만은 말할 수 없다. 전설적인 톤 마이스터 케니스 윌킨슨이나 총괄녹음 디렉터 존 컬쇼(John Royds Culshaw OBE) 같은 명인들이 은퇴한 자리의 공백이 메워지기는커녕 다이나미즘과 광대역을 쉽게 만들어내는 최신 디지털 녹음기술에 경도된 나머지 전체 음상의 아우라와 마음을 뒤흔드는 감동을 주는 소리를 만들어내지 못하면서 인위적으로 저역을 부스팅해서 늘려잡는 신진 사운드 엔지니어들의 톤 컨트롤 매너리즘에도 그 근본적 실패원인이 없지 않다.

디지털 신호조차 컨트롤하려는 발칙한 생각들

다시 CD 트렌스포트에서 DSP 장치의 연결 부분으로 돌아가보면, 디지털 선송방법은 동축 케이블을 이용한 것(RCA 핀 또는 BNC 잭 방식)과 XLR(AES/EBU) 연결식 그리고 광학식(ST 링크, TOS 링크) 등이 있다. 이 중에서 안선한 것은 XLR식이고 가장 변화무쌍한 것은 동축 케이블을 이용한 방식이다. 그중 BNC 잭 방식과 RCA 핀 방식을 섞은 것이라면 아날로그처럼 자신이 추구하는 사운드의 구사를 위한 방법론은 선재와 BNC 잭 종류(고급 BNC 잭은 제조회사마다 재질이 조금씩 다르다)에 따라 다양하게 펼쳐질 수 있다. RCA 핀 케이블과 함께하는 여러 종류의 BNC 잭을 CD 트랜스포트의 출력단 또는 DSP 장치의 입력단에서 바꿔 다는 방법을 구사해보면(RCA 핀 코드에 BNC 잭을 결합하여 사용하면 임피던스가 증가한다) 디지털 사운드도 아날로그의 포노 사운드처럼 미세소정을 할 수 있다. 때론 무모하기 짝이 없는 일처럼 보이지만 오디오파일이라는 이상한 인간들은 디지털 케이블 속에서 광속도에 가깝게 날아가는 디지털 신호조차 컨트롤하려는 발칙한 생각들을 끊임없이 하고 있는 것이다.

아날로그에서뿐만 아니라 디지털 기기에서도 음의 출구에서부터 음을 조절한다는 자세가 무엇보다 중요한 포인트다. 이때 디지털 케이블의 선택에 있어서는 가급적 동축 케이블을 사용하는 것이 좋으며 선재를 주의 깊게 검토해야 한다. 나의 경우 단일 동축선으로 노르트오스트사(노도스트라고 부르기도 한다)의 발할라와 Florida RF Labs사, 골드문트사의 것을 사용하지만, 킴버사의 KTAG선, 오디오쿼스드사의 다이아몬드, 버메스터사의 S32선 등 은선을 사용해 다심선으로 만든 연결선도 선호한다.

아날로그 천국을 만드는 액세서리들

일본 오르소닉사의 무공진 셸.

◀ 필자가 지금까지 사용한 각종 침압계. 왼쪽부터 시계 방향으로,
① AR사의 침압계. 원시적 형태이나 매우 실용적이며 의외로 정확하다.
② 가라드사의 침압계. 모노럴 시대의 중침압용.
③ 슈어사의 전자식 침압계.
④ 덴마크 am사의 전동 스타일러스 클리너.
⑤ 오르토폰사의 침압계와 수준기.
⑥ 일본 일렉트로아트사의 전자식 침압계.

유니버설 헤드셸과 픽업 암의 접점을 점검

아날로그 액세서리는 카트리지 헤드셸(head shell)이나 스태빌라이저(stabilizer) 또는 레코드 클리너 같은 레코드플레이어와 관계되는 것들을 말한다. 사용하고 있는 것이 유니버설 암이라면 카트리지와 별도로 우선 헤드셸을 구입해야 한다. 이때 주의해야 할 점은 카트리지의 컴플라이언스와 침압에 따라 알맞은 헤드셸을 골라 써야 한다는 사실이다. SME 암에서 흔히 볼 수 있는 천공형 SME S2 헤드셸은 하이컴플라이언스가 요구되는 1970년대 출시된 경침압 MM용 카트리지(예를 들면 미국 슈어〔Shure〕사 V15 타입 제품)에 주로 대응하도록 제작된 것이기 때문에 중침압용의 MC 카트리지를 사용할 경우 특별한 주의를 기울여야 한다. 즉 SME 암을 사용하기 때문에 같은 회사의 헤드셸을 쓰는 것이 보기에도 좋을 거라고 생각하는 사람들은 고강력 양면 테이프 같은 것을 이용해서 SME 헤드셸 안쪽에 무거운 납조각 등을 붙여 헤드셸의 공진이 카트리지의 성능에 장애요인으로 작용하지 않도록 보완해야 한다. 헤드셸의 공진을 완전히 없앤다고 헤드셸 손잡이까지 고무줄 같은 것으로 데드닝하는 이들도 있다. 그러나 무엇이든 지나치면 조화로운 소리를 만들기도, 시각과 청각의 총체적 감흥도 이끌어내기 어렵다는 점을 잊지 말아야 할 것이다.

헤드셸 중에서 일정 기간이 흐르면 접점 부위의 피막이 공기 중의 산소와 결합하여 전도 차단막을 형성하게 된다. 유니버설 헤드셸은 카트리지를 교환할 때 접점 부위를 클리닝하거나 천으로 문질러 접촉섬의 상태를 좋게 유지해야 한다. 나는 카트리지를 교환할 때마다 입고 있는 옷에다 접점을 문질러 사용하는 것이 습관화되어있다. 오디오 동호인들이 내게 물어오는 질문 중 상당수는 이와 관련된 사소한 사고들과 관계된 것이 많다. 카트리지 교환 직후 갑자기 소리가 작아졌거나 한쪽에서만 소리가 날 때는 무엇보다 유니버설 헤드셸의 접점과 픽업 암의 접점을 점검하고 클리닝해주어야 한다. 픽업 암 속의 접점은 대부분 그 안에 예민하게 작동하는 작은 스프링 코일과 조합되어 있기 때문에 조심스럽게 클리닝하지 않으면 픽업 암 속의 신호선에 단락이 올 수도 있다. 접점 부활제를 면봉에 묻혀 닦는 정도면 충분하다. 나 역시 날카로

운 칼이나 사포를 쓰다가 픽업 암의 접점을 망가뜨린 일이 한두 번이 아니다. 픽업 암의 접점이 망실되었을 경우 암을 모두 분해해야 하는데, 자가수리하는 과정에서 고가의 암을 아주 못쓰게 만드는 경우가 빈번히 발생하므로 이때는 전문가에게 의뢰하는 편이 안전하다.

1 각종 스태빌라이저. 왼쪽부터 시계 방향으로 토렌스 프레스티지용, 일본 오디오닉스(Audionics)사, 덴마크 am사, 토렌스 일반용.
2 자단으로 만든 최고급 우드 스태빌라이저를 사용한 소타 턴테이블(최희종 씨 소장).

아날로그 오디오파일이라면 오직 귀로 판단해야 한다

스태빌라이저 역시 아날로그 시스템을 오랫동안 사용해본 사람들일수록 잘 쓰지 않는 액세서리다. 흑단이나 단풍나무로 만든 스태빌라이저를 쓰면 소리가 달라진다고 말하는 사람들이 있는데, 소리가 변화한다는 것과 소리가 좋아진다는 것은 항상 일치하는 말이 아니다. 스태빌라이저의 기원은 레코드 재료가 경질의 셸락판에서 연질의 비닐계로 바뀌고 레코드 보관방법이 선반식 가로 보관방법에서 세로로 세워서 보관하는 방식으로 변경됨에 따라 일부 휘어진 판들이 생겨나기 시작했는데 이렇게 휘어진 판들을 어느 정도 평활하게 교정시켜 정상음을 재생하려는 노력의 일환에서 탄생된 산물이다. 그러나 오디오파일들은 이내 스태빌라이저를 사용했을 때 음이 변화한다는 것을 알아차리고 여러 가지 소재를 동원하여 아날로그 음질 향상의 새로운 실험무대에 올려놓았던 것이다. 이러한 추이를 반영한 듯 아날로그의 세기가 저물어

1 소니 PS-X9의 고무 턴테이블 매트는 현존하는 것 중 가장 무겁다.
2 오랜 세월 속에 찰기가 사라진 엠파이어 598 턴테이블 고무매트. 새것이었을 때는 기름칠해놓은 것처럼 윤기가 흘렀다. 물론 소리도 메말라간다.

갈 무렵 신기술로 무장하고 등장한 캐나다 오라클(Oracle)사의 델피, 미국 소타(Sota)사의 스타 사파이어, 그리고 스위스 토렌스사의 레퍼런스나 프레스티지, 독일 EMT사의 927 턴테이블 등은 전용 스태빌라이저를 함께 출시했다.

최근 롤프 켈흐(Rolf Kelch)라고 하는 전직 토렌스의 엔지니어가 만든 새로운 아날로그 플레이어 레퍼런스 II 역시 옛 토렌스사의 스태빌라이저를 사용하고 있다. 그러나 진정한 아날로그 오디오파일이라면 스태빌라이저를 사용할 것인지 말 것인지는 오직 귀로만 판단해야 하는 것임을 잘 알고 있을 것이다.

스태빌라이저보다 중요한 것은 턴테이블의 플래터 재질과 무게 그리고 매트의 재질이다. 가라드 301이 만드는 아름다운 소리의 여운은 중량급의 플래터를 돌려주는 아이들러(idler)라고 말하는 사람도 있지만 가라드사의 고무매트 역시 수준급으로 만든 것이기 때문에 좋은 음을 만드는 데 한몫 거들고 있음을 알아야 한다. 1970년대 초반 고품위의 소리를 내주었던 엠파이어 598 턴테이블 역시 찰기 많은 고무매트에 힘입은 바 컸다. 최근 오디오파일들에게 각광받고 있는 소보테인(sorbothane)이라는 특수 고무매트 역시 엠파이어 598 턴테이블 고무매트가 만들었던 착 달라붙는 사운드에 대한 기억에서 출발했으리라 미루어 짐작된다. 턴테이블 매트에 대한 집착이 극성스러운 EMT 턴테이블 오디오파일들은 유리매트를 구하지 못해 안달하고, 그것도 안 되면 자작해서 만든 유리판 위에 새미가죽이나 사슴가죽을 붙여 사용하는 사람도 있다. 최근에는 코르크와 무스탕 가죽을 합성해서 만든 매트가 인기를 얻고 있다.

여운과 잔향이 없는 아날로그 음악은 그림자 없는 여인

아날로그에 집착하는 오디오파일들의 야단스러운 소동 이면에는 어떻게 해서라도 외부의 유해진동을 차단하고 레코드 음구에서 순수한 소리만을 건져올려 좋은 음악을 재생시키기 위해 정성을 다하고자 하는 마음이 스며 있다. 스태빌라이서 역시 점차 원래의 목적보다는 보다 밀착된 소리를 재생하기 위해 사용되고 있다. 그러나 천상의 소리를 원하는 오디오파일들은 여기서 잠시 숨을 고를 필요가 있다. 진동이란 무조건 불필요한 것인지를 진지하게 생각해보고, 발상의 전환과 순수한 느낌으로 감동이 전달되는 음을 만들어야 한다는 말에 귀 기울여볼 필요가 있다. 바이올린과 같은 현악기뿐만 아니라 쳄발로 같은 발현악기, 더 나아가 타현악기인 피아노까지 모두 현의 진동(공명통의 울림)을 이용해서 소리를 만든다. 즉 유해진동이 아닌 기분 좋은 진동으로 음악이 만들어지는 것이다. 천상의 소리를 만드는 비밀의 문을 여는 또 다른 열쇠는 바로 이러한 아름다운 소리를 만드는 데 필요한 미세진동을 '조화의 영감'으로 합성해내는 예지에 달려 있다. 전기에너지로 만드는 소리의 형태만 있고 간접진동에너지로 만들어지는 소리의 그림자가 없는 음악, 즉 여운과 잔향이 없는 음악은 아이를 낳지 못하는 '그림자 없는 여인'(Die Frau ohne Schatten)처럼 감동을 낳지

못하고 온기 없는 음의 또렷한 실루엣만 존재하는, 차갑고 경직된 음이 되기도 한다.

현악 4중주 재생이 가장 어렵다

음악연주 장르 중 홈오디오로 재생하기 어려운 분야는 실내악과 피아노 독주 그리고 오페라다. 실내악은 각 현악 파트들이 연주공간에서 차지하는 위치를 파악할 수 있도록 정치한 공간 재현이 중요하며 아울러 악기들의 특성과 배음이 잘 살아나야 하기 때문이다. 피아노는 제조사마다 다른 울림을 내는 타현의 공명을 명징하게 재현해야 하는 어려움이 있다. 쇼팽과 라벨 연주의 명인 상송 프랑수와(Samson François)가 즐겨 연주했던 플레옐(Pleyel) 피아노와 바흐를 아름답게 연주했던 디누 리파티의 베히슈타인(Bechstein) 피아노 그리고 모차르트와 슈만을 새롭게 해석한 마리아 조앙 피레스(Maria Joân Pires)의 스타인웨이(Steinway & Sons) 피아노는 그 특징적인 울림과 여운이 각각 다르다.

AR 스피커의 데먼스트레이션과 경연하고 있는 파인 아트(Fine Art) 현악 4중주단.

오페라는 바로크 오페라, 대서사극 오페라, 베리스모 오페라와 같이 장르별 구분마다 의사전달이 분명한 목소리를 내주어야 하고 관현악의 배경음 또한 공간감과 임장감을 잘 살려야 하기 때문이다. 이 중에서 하이엔드 오디오 시스템으로도 재현하기 가장 어려운 장르는 실내악이다. 바이올린과 비올라, 첼로를 기본으로 피아노와 클라리넷, 호른 같은 취주악기가 섞이는 5중주나 6중주보다 현악기 4개만으로 이루어지는 현악 4중주가 가장 어렵다. 그 이유는 두 대의 바이올린과 비올라, 첼로가 내는 고유 배음과 진동음들이 서로 뒤엉킴 없이 한 수의 누에고치에서 굵기가 다른 비단사를 뽑아내듯이 재현되어야 할 뿐만 아니라 홀의 크기와 연주자의 위치까지 감상자의 머릿속에서 재현시킬 수 있어야 하기 때문이다.

무반주 솔로 바이올린이나 첼로와 같은 독주 현악기의 재생은 웬만한 이력을 가진 오디오파일들이면 쉽게 자신이 추구하는 매력적인 소리를 낼 수 있다. 그러나 현악 4중주 재생이야말로 현악 솔로나 협주곡 재생과는 차원이 다른 것으로 고난도의 오디오 구사 경지에 이른 사람만이 만들어낼 수 있는 장르다. 연결선의 퍼짐과 응축, 적절한 승압트랜스나 헤드앰프와의 조합 없이 카트리지와 톤암만으로는 아무리 뛰어난 턴테이블과 프리파워를 물려놓는다 해도 현악 4중주 그 천상의 음은 만들어지지 않는다. 그것은 최고의 악기와 연주자가 갖추어졌다 할지라도 아름다운 음을 만드는 적절한 울림과 섬세하고 깊은 잔향을 가지고 있는 훌륭한 음악홀 없이 천상의 소리가 만들어질 수 없는 것과 같은 이치이기 때문이다.

음질 재생에 영향을 주는 요인들

스태빌라이저는 고유진동을 없애는 일이 많기 때문에 나의 경우 본래 목적 이외에는 잘 사용하지 않는다. 그 대신 턴테이블 매트 관리에 더 신경을 쓴다. 적당한 찰기

각종 레코드 클리너 기구들(왼쪽에서부터 시계 방향으로).
① 일본 Lo-D사의 전동 레코드 클리너(자동회전식이며 정전기를 방지하는 오존 발생기가 내장되어 있다).
② 오디오 테크니카사의 레코드 클리너(특수 용액과 함께 사용한다).
③ 영국 데카사의 레코드 클리너.
④ 가장 사용하기 쉬운 영국 골드링사의 레코드 클리너.
⑤ 미국 니티 그리티(Nitty Gritty)사의 레코드 클리너.

를 유지하기 위해서는 고무매트 표면의 청결상태가 중요한데 나는 주로 3M사에서 나온 스카치 매직테이프를 이용해서 청소한다.

스카치 매직테이프는 레코드 먼지 제거에도 매우 유용하다. 카본 브러시로 레코드 먼지를 일렬로 모은 다음 스카치 매직테이프로 제거하면 감쪽같이 제거되기 때문이다. 스카치 매직테이프는 눌러 붙이지 않고 레코드 면에 접촉시키기만 해도 정전기 때문에 달라붙는 성질이 있어 먼지나 이물질들을 쉽게 제거할 수 있다. 몇 번쯤은 재사용이 가능하지만 오래된 테이프니 온도가 높은 곳에 방치된 것을 사용하는 일이 없도록 주의해야 한다. 레코드 표면에 테이프 자국을 남기면 카트리지의 바늘에 접착 성분이 달라붙어 치명적인 해를 가할 수 있다. 나는 카트리지 바늘을 한 달에 한두 번 덴마크 am사에서 개발한 진동청소기에 무수알콜 한 방울을 떨어뜨려 정기적으로 클리닝하고 있는데 카트리지 바늘 팁의 청결 역시 음질 재생에 커다란 영향을 준다.

레코드 음반에 나 있는 센터 홀의 정확한 사이즈도 음질 재생에 간접적인 영향을 준다. 웨스트렉스사가 개발한 45/45 스테레오 녹음방식은 45° 경사지게 팬 레코드 음구 양쪽 벽에서 균등한 운동에너지를 얻어야 정확한 재생이 가능하다. 따라서 음반 센터 홀이 닳아서 직경이 확대되어버린 레코드는 회전력에 의해 편심하중이 걸릴 수 있으며, 이로 인하여 스테레오 재생 시 좌우 채널 밸런스에 정확도를 기할 수 없다. 한때 일본 최고의 카세트 테이프데크 제작회사였던 나카미치(Nakamichi)는 1970년대 말 사세를 기울여 TX-1000과 Dragon CT 턴테이블을 만들었다. 나카미

치사의 턴테이블들은 센터 스핀들에 맞추어 넣은 레코드 센터 홀에 편심이 걸릴 경우 자동으로 중심 위치를 잡아주는 획기적인 오차 수정기능이 있었다. 당시 일본에서 시판되었던 어떤 턴테이블보다 고가였던 공룡급 크기의 턴테이블 TX-1000이 무엇보다 신경썼던 것은 센터 스핀들의 유격에서 발생하는 편심오차를 해소하는 것이었다.

이와 반대로 캐나다 오라클사는 레코드의 제진을 위하여 판을 한 장 올려놓을 때마다 스태빌라이저 역할을 겸하는 클램프(clamp)를 사용하도록 설계되었다. 재생음이 정교하기로 유명한 오라클 턴테이블 델피(Delpi)는 클램프를 나사 돌리듯 조여, 레코드 중심부가 플래터 윗면과 밀착되도록 제작되었다. 그런데 날카로운 수나사 모양의 센터 스핀들 때문에 레코드를 몇 번 올렸다 내렸다 하면 레코드의 센터 홀이 깎여나가 편심이 걸릴 확률이 점점 커졌다. 즉 오라클사의 스태빌라이저는 사용연한이 오래된 레코드의 부정확한 센터 위치를 그대로 고착시켜버리는 역기능의 가능성도 있었다. 나카미치사의 레코드 센터 자동정위 시스템이나 오라클 턴테이블의 클램프 시스템은 세계 최고 수준의 정밀가공도에도 불구하고 아날로그 팬들의 관심을 오래 지속시키지는 못했다. 실제로 아날로그를 많이 듣는 사람들은 레코드를 턴테이블 위에 쉽게 올렸다 내릴 수 있는 것을 선호하는 경향이 있다. 이런 이유에서인지 경험 많은 오디오파일들은 털털거리며 모터 소리도 가끔 나는 토렌스 124MK II나 가라드 301 같은 나이 든 춤선생과 함께하는 원무를 더 선호해온 것 같기도 하다.

때로는 진동조차도 아름다운 소리를 만드는 데 기여한다

초대형 진공펌프가 달려 있어 1980년대 한때 혁신적인 턴테이블로 각광받았던 일본 마이크로사의 SX-8000 II나 미국 소타사의 클램프 스태빌라이저를 이용한 공기 흡착식 턴테이블을 가지고 씨름하던 오디오파일들은 가끔씩 힘겨워하며 다음과 같은 농담을 했다.

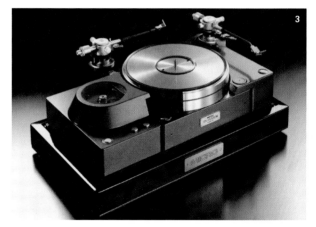

"솜털까지 박박 밀어버린 상대와 사랑을 나누는 기분이라니까……."

나 역시 이들과 함께 지낸 경험이 있는데 턴테이블 옆에서 피에로가 된 것처럼 최고의 카트리지와 배선재를 가지고 온갖 아양과 정성을 다 바쳐도 다정하고 푸근한 소리를 얻기는 좀처럼 쉽지 않았다. 명료하지만 온도감을 느낄수 없는 사운드는 아마도 진동을 완전히 억제해버린 메커니즘 때문이 아니었을까?

한편 진동 따위는 아무려면 어때 하고 무심한 듯 방치해버리는 극단적인 경우도 있다. 즉 오디오 장치에서 고유진동을 이용해 소리의 여운을 부풀리는 경우가 가끔 있는데 장전축의 경우가 대표적인 예가 될 수 있을 것이다. 우리 집에 텔레푼켄 장전축이 들어오고 나서 얼마 후 나는 전축 위에 올려놓은 가라드 301 턴테이블에 미치는 진동을 고려하여 일본에서 라스크(RASK)라고 하는 고가의 방진패널을 구입하여 하

1 일본 나카미치사의 드래곤 CT 턴테이블. 후면에 작은 톤암같이 보이는 것이 센터를 측정하는 장치다.
2 캐나다 오라클사의 델피 턴테이블과 스태빌라이저.
3 일본 마이크로 정기의 진공 흡착식 SX-8000 II 턴테이블.
4 스위스에서 만든 117V/60Hz Lenco B55 턴테이블. 토렌스 124와는 달리 수평 아이들러 방식이 아닌 수직 아이들러 방식이며 플래터 높이가 높고 무거워 모든 카트리지에 잘 맞는 전방위적 턴테이블 모델이다.

1 소타사의 공기 흡착식 턴테이블.
2 일본 오디오테크니크사의 (스피커/앰프용) 진동방지 인슐레이터.
3 미국 오디오퀘스트사에서 발매된 소보테인(Sorbothane) 진동흡착 매트가 장착된 프레스티지 턴테이블. 필자는 하부에 클리어오디오사의 Vinyl Harmo-nicer 라는 PVC판을 한 장 더 부착시켜 사용한다.
4 오디오퀘스트사의 소보테인 MAT CASE.

부에 받쳐놓고 그것도 안심이 되지 않아 독일제 방진 인슐레이터(insulator)까지 받쳐놓았다. 그러나 당시 바이올린을 전공하던 막내딸 로사가 바이올린 소리가 오히려 부자연스럽게 변했다고 원래대로 되돌리는 것이 어떠냐고 말했다. 아름다운 배음이 어디론가 사라져버렸다는 것이다. 이론상으로는 스피커 유닛이 같이 조립되어 있는 장전축 위에 턴테이블 같은 음원소스가 위치하는 경우 진동원에서 완전 플로팅시키는 것이 훨씬 좋은 환경을 만든다. 하지만 때로는 우리가 금기시하는 스피커 유닛에서 전해지는 진동조차도 아름다운 소리를 만드는 데 일정 부분 기여할지도 모른다는 열린 마음으로 오디오 시스템을 구사해야 한다.

20여 년 전 파주에 있는 김익영 도자공방 우일요 음악회에서 나는 프랑스에서 공부하고 돌아온 향수제조가를 만난 일이 있다. 그때 그녀는 최고의 향기를 내는 향수를 만들기 위해 사향과 같은 역한 냄새도 극미량을 섞는다고 말해주었다. 인간의 능력은 사향 1mg을 물이 가득한 수영장에 떨어뜨려도 맡을 수 있을 정도로 뛰어나지만 좋은 향만을 섞어서는 최상의 향수가 만들어지지 않는다고 했다. 하물며 인간의 청감이란 모든 감식 중 최고로 민감한 것 아닌가. 어떤 오디오파일들은 타고나 청력으로 오랜 훈련 기간을 통하여 인체의 감각기관 중에서 가장 섬세한 청각기관을 황금의 귀로 만들기도 한다. 좋은 연주에 대한 기억과 실전 경험을 오랜 세월 쌓은 사람이라면 기분 좋은 진동이 턴테이블에 우연히 섞여 들어와 음악회장의 홀톤처럼 훌륭한 조화를 만들어내는, 아름다운 음의 향기들을 결코 놓칠 리 없을 것이다.

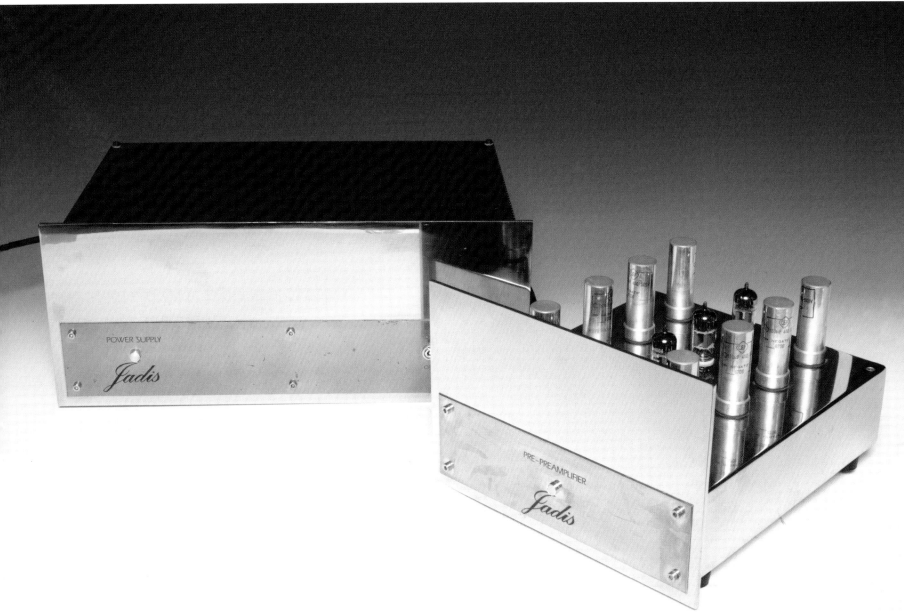

하이엔드 오디오 시스템의 구사

오디오의 향기는 역시 아날로그에 있다

무릇 음악에도 향기가 있다고 나는 믿는다. 그래서 언젠가 '음악의 향기'라는 제목으로 유아 연주에 관한 책을 한 권 엮어보고 싶다는 생각을 늘 해왔다. 명연주들을 담아내는 레코딩 프로듀서들은 많은 공연장 경험과 음악해석 그리고 녹음 엔지니어링에 관한 제세직 지식을 모두 갖추고 있어야 하다 1950년대를 풍미했던 영국 EMI 레코드사의 월터 레그(Walter Legg)와 같은 사람이 기획한 레코드들을 보면 확실히 어떤 품격과 향기가 있다. 오디오의 세계에도 마찬가지로 시스템을 새롭게 조합할 때마다 이번에는 어떤 새로운 향기를 피울까 하는 호기심과 기대감으로 '이 꽃에서 저 꽃으로' 옮겨다녔다. 젊은 시절이나 불혹의 나이 때나 오디오를 통한 음악의 향기는 고양된 정신과 함께 청각의 주변에 상상으로나마 항상 맴돌고 있음을 느낀다. 나 자신이 골수 아날로그파로 불리는 데 개의치 않고 처음 오디오를 시작할 때부터 변함없이 초지일관하는 것은 음악의 향기가 아날로그 시스템을 통하여 보다 그윽하게 전해진다고 믿기 때문이다. 오디오에도 향기가 있다면 그것은 역시 '아날로그'이고, 아날로그의 향기를 피어오르게 하는 것은 시스템의 핵심인 턴테이블을 중심으로 암과 카트리지, 그리고 헤드앰프와 트랜스를 비롯한 포노 스테이지 기기들일 것이다.

천국의 음은 리얼리즘과 로맨티시즘의 세계 그 중간 어디쯤

나는 비교적 최신 시스템으로 토렌스의 프레스티지와 EMT 930 턴테이블을 주력 기종으로 사용하고 있으며, 올드 시스템으로는 가라드 301과 토렌스 124MK II를 쓰고 있다. 어느 것 하나 사양대로 쓰고 있는 것은 없으며 내 나름의 주관적 판단에 따라 조금씩 조정해서 음악의 향기를 만들어내고 있다. 정성들여 가꾼 꽃에서 좋은 향기가 나듯이 정성들여 만든 아날로그 시스템에서는 좋은 음악성이라는 향기가 맴돈다. 나의 프레스티지에서 리얼리즘 경향이 있는 음악을 만드는 것은 픽업 암 SME V에 달려 있는 고에츠사의 로즈우드 시그니처 카트리지다. 음악 장르에 따라 자디스사의 JPP-200 진공관 헤드앰프를 거쳐 한국산 실바웰드 SH-550의 포노 스테이지와

▲ 음악성이 뛰어난 한국산 진공관 포노 스테이지 실바웰드 SH-550(별도 전원부의 정류관으로 5AR4를 사용하고 있는 후기형).
◀ 세계 최고 수준의 프랑스 자디스사의 JPP-200 진공관 헤드앰프. 초저잡음을 실현하기 위해 별도 전원부에 교류(헤르츠) 변환기가 장착되어 있다. 사용 진공관은 영국 멀라드사의 고신뢰관 CV4004(12AX7) 4개.
◀▲ 상부 오른쪽은 트랜지스터 헤드앰프의 명기 미국 Klyne사의 SK-2A. 전원부 분리형이다. 상부 왼쪽은 독일 클리어오디오사의 레퍼런스 포노스테이지(헤드앰프+포노앰프). 카트리지마다 기기 내부의 저항을 바꾸어 달아야 하는 수고를 감내해야 한다.

연결되거나, WE618A 트랜스를 거쳐 영국 로스웰사의 진공관 포노 스테이지와 연결
된다. 재즈 성향의 음악을 만드는 것은 LINN사의 트로이카 카트리지가 달린 SME
3010R Gold 암과 로스웰(Roth Well) 진공관 포노 스테이지 앰프 속에 내장시켜놓은
우든(Woden 101) 트랜스다. 그리고 이것들을 연결해주고 있는 그레이엄(Graham)
사의 은선들이 어우러져 카트리지에서 재생해내는 지극히 미세한 음악의 향기를 손
실 없이 전달해주는 것이라 믿고 있다. 독일의 대문호 괴테의 말처럼 우리의 인생이
'시와 진실'(Dichtung und Wahrheit) 사이에 있는 것처럼 천국의 음은 리얼리즘과
로맨티시즘의 세계 그 중간 어디쯤에서 들려오는 것이다.

SME V 암에 달려나온 포노선의 단점은 부속 리드선이 지나치게 길어(1.5m) 소리
가 강하고 딱딱해진다는 점이다. 나는 선 길이를 반토막내서 사용하다가 뉴욕의 그레
이엄사에 연결선 길이를 맞춰 주문을 넣었다. 가끔 독일 클리어오디오사의 골드핑거
(Goldfinger)나 반덴헐사의 콜리브리(Colibri), 기세키의 블랙 오닉스로 된 아가테루
비(Agaate Ruby)와 같은 고가의 카트리지들도 '핀치히터'로 등장한다. 이 중 콜리브
리와 로즈우드 시그니처의 침압은 1.5g의 경침압으로 섬세한 트레이싱 능력을 발휘
하는 카트리지다. 이러한 초경량 카트리지들은 일반 중침압용 픽업 암에서는 성능을
제대로 발휘할 수 없다. 그레이엄이나 SME V 암과 같은 하이컴플라이언스에 대응할
수 있는 톤암에서만 환상적인 사운드를 얻을 수 있다.

10년 전 이사한 연희동 2층 거실에는 바이타복스 스피커 시스템이 자리 잡고 있
다. 20년 전 구입한 데카암과 카트리지가 달린 가라드 301 턴테이블이 아날로그를,
와디아 2000 CD 트랜스포트와 첼로사의 레퍼런스 DA 컨버터가 디지털 음원을 담당
하고 있다. 프리앰프는 마크 레빈슨사의 ML-6AL, 3-way 일렉트로닉 크로스오버는
크렐사의 KRX-1이 담당하고 있다.

지층 음악실에 있던 가라드 301은 오르토폰 SPU-Gold 레퍼런스 카트리지다. 오
르토폰 212 리미티드 암과 309 리미티드 암은 피봇(Pivot) 위치를 바꿀 수 있는 슬라
이더가 부착되어 있어 G셀과 A셀 그밖의 카트리지를 간단하게 교체할 수 있는 편리
하고 성능 좋은 암들이다. 현재 이 장치들은 LINN사의 트리오카와 반덴헐사의

1 1980년대 출시된 영국의 군소 메이커 로스웰의 극소형 전원분리형 포노 스테이지. 코에츠 로즈우드 시그니처와 오르토폰 마이스터. 반덴헐 박사의 MC1BC 카트리지의 사운드를 절품으로 만드는 능력을 가지고 있다.
2 오른쪽은 로스웰을 창립한 엔지니어들이 은퇴 시 마지막 유산으로 남긴 포노스테이지 이리디움(Iridium). 전원부는 필자가 따로 분리시킨 것. 제품 출시 때 내부에 삽입되어 있는 스텝업 트랜스는 영국 Woden사의 101 트랜스로 교체되었다.
3 왼쪽은 클리어오디오사의 초기형 골드핑거 무빙코일. 재질은 24K 금선, 하우징 역시 14K Gold로 형성되어 있어 매우 무겁다. 앞에 다이아몬드가 박힌 후기형은 1만 8,000달러 정도로 세계 최고가다. 출력전압이 0.6mV로 높아서 스텝업 트랜스 없이 사용하기도 한다. 오른쪽은 네덜란드 반덴헐 박사의 하이엔드형 (1990년 출시 당시 6,000달러) MC 카트리지 중 하나. 시리즈 제작의 시작 단계에 출시된 버마제비 메뚜기 머리 형상의 그라스호퍼 III는 나무 상자 뚜껑에 제작자가 수기로 쓴 사용 매뉴얼이 쓰여 있다. 그라스호퍼 시리즈는 침압 0.75g 내외의 초경량 하이컴플라이언스 제품이어서 턴테이블과 톤암 역시 초정밀 조정 후 장착해야 제 성능이 발휘될 수 있다.
4 알텍 340A 진공관 파워앰프를 드라이브하는 우드사이드 SC26 진공관 프리앰프, 스피커는 중고역을 담당하는 영국 하베스 LS 3/5(BBC 사양)와 저역 보강과 받침대로 쓰이는 로저스 AB1 우퍼 스피커로 구성되어 있다. 음원은 Microdrive 미니 CD 턴테이블, DAC는 Goldmund사의 JOB이다. 단정한 기품과 정감어린 음악으로 녹색방을 휘감는다.

MCH-II 카트리지들과 함께 한예종 로사홀에서 음악을 만들고 있다.

연희동 우리 집 2층 전망 좋은 초록방 다실에는 빈티지 앰프와 함께 작고 새로운 스피커들이 조화로 이루어진 시스템이 있다. 주로 글을 쓰거나 책을 읽을 때 부담 없이 음악을 듣기 위한 시스템이다. 주방장의 역할을 하는 프리앰프는 영국 래드포드 (Radford Electronics)사를 퇴직한 마이스터들이 새로 만든 우드사이드(Woodside) SC26이라는 진공관 앰프다. 그들은 래드포드의 마지막 프리 SC25를 계승한다는 의미로 넘버 26을 붙였다고 한다. 마이크로 드라이브(Micro Drive) 극소형의 디지털 트랜스포트와 골드문트사의 소형 D/A 컨버터 JOB, 알텍 340A 진공관 파워앰프나 웨스턴 일렉트릭 349A 출력관으로 대체한 매킨토시 20W-2 등 화려하지 않은 빈티지 파워앰프들을 사용하여 음악의 향연을 만들어내고 있다. 솜씨 좋은 주방장과 좋은 화덕만 있으면 얼마든지 천상의 음악을 만들 수 있는 가능성을 실증해 보이는 시스템들이다.

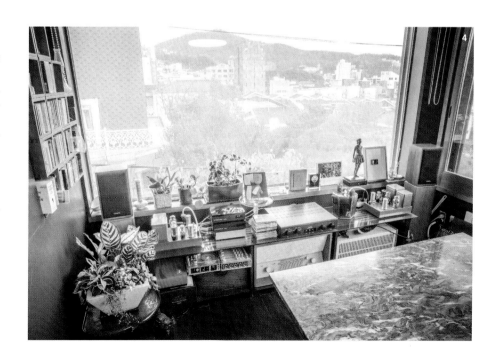

◀ 필자가 반세기 동안 수집해놓은 세계의 명트랜스 1200여 개를 2.4m×2.4m 책상에 펼쳐놓은 사진. 탐욕과 호기심이 빚어낸 결과이지만 여기서 얻은 교훈은 결국 자신의 취향에 맞는 한두 개의 트랜스로만 듣게 된다는 것이다.

1 피어리스의 마이크 입력 트랜스는 좋은 품질을 가진 코어와 동선을 사용하였을 뿐만 아니라 뮤메탈(Mumetal)로 하우징을 만들어 외부 잡음과 험 방지에 탁월한 성능을 가지고 있다. 왼쪽의 4665와 오른쪽의 4629는 모두 K-241D와 내용이 같은 형제들이다. 다만 사용상의 용도에 따라 8핀 소켓형(4665)과 솔더링 러그 탭형(K-241D) 그리고 플라잉 리드형(4629) 등이 있다. 전 세계 오디오파일들 사이에 많은 논쟁이 몇십 년을 끊이지 않고 계속되어온 것을 몇 년 전 미국의 한 트랜스 연구자의 비파괴 검사 및 파괴검사 발표 논문에 의해 세 타입 모두 내용이 같은 것임이 밝혀졌다. 소리들이 약간씩 차이나는 것은 소켓형과 리드형 등 단자와 배선의 차이 때문이다. 이 삼형제들은 클래식도 좋지만 팝과 재즈에 발군의 기량을 발휘한다. 클래식 전용으로 피어리스 트랜스를 한 조만 운용하고 싶다면 사진 중간에 위치한 K-221Q 트랜스를 선택하는 것이 상수다.

2 매우 음악성이 높은 미국의 트랜스 회사는 Triad사다. 마이크 증폭용과 방송 업무용으로 많이 쓰였던 인풋 트랜스는 대체적으로 소리의 특성이 중용적이어서 많은 고급 MC 카트리지와 상성이 무난하지만 값이 고가인 것이 흠이다. 인터스테이지 트랜스로 쓰이는 H-32는 특히 고가다. HS-1, HS-3, HS-4, HS-14는 클래식용 MC 카트리지에 매우 안정적이고 음악성이 좋은 소리를 만든다. 트랜스 가격은 크기에 따라 차이가 나기도 하는데 HS-3와 HS-14를 비교해보면 값은 세 배이나 소리의 질은 거의 같다. 재즈 음악은 Triad사의 원형 트랜스 A-11J 같은 것이 값도 저렴해서 인기가 높다. 가운데 원형 트랜스는 미국 ADC사의 인기 높은 A7318 마이크 트랜스를 스텝업 트랜스로 만든 것이다.

3 왼쪽에서 시계 방향으로 덴마크 죠겐쇼우 신형 마이크 트랜스, 그 뒤쪽은 미국 WEBSTER ELECTRIC사의 WSM 161 마이크 트랜스. 내부 형태와 구조 모두 WE 618B와 유사해서 빈자의 618B로 불리며 해외에서 인기가 매우 높다. 후면의 모서리 접힌 4각 트랜스는 모두 미국 UTC사의 LS-10X, LS-14X, LS-12X의 인풋 트랜스. SPU, EMT 등 모든 MC 계열에 잘 맞는 중용적이면서도 클래식 음악

에 뛰어나고 가격도 합리적이어서 인기가 무척 높은 트랜스들이다. 가장 오른쪽 작은 사각형 인풋 트랜스는 UTC사의 A-10인데 가격이 저렴하고 재즈 또는 팝음악에 상성이 좋다. 그 아래는 피어리스 4629, 그 왼쪽은 ADC 방송용 마이크 트랜스. 앞쪽의 단품 죠겐쇼우 트랜스는 트랜스 하나로 스테레오 사용이 가능하도록 만든 것이다. 그 옆의 파란 원통형은 맥고완(Macgowan) 마이크 트랜스로 Altec 1588B와 같은 트랜지스터 마이크 프리엠프에 사용된 피어리스 트랜스와 동등품이다. 가운데 피어리스 4629 앞의 싱글 트랜스는 구형 죠겐쇼우 더블 승압비의 뮤메탈(1:45배~1:25배) 케이스 트랜스로서 죠겐쇼우사 전성기 제품이다. 뮤메탈 캔타입 케이스에 회색 바탕의 남색 JS 마크로 유명한 죠겐쇼우 트랜스는 창업 때부터 오르토폰사와 B&O사, EMI사 등에 납품해왔다. 대체로 매우 우수한 트랜스여서 오르토폰사의 카트리지에 발군의 상성을 보이고 있으나 출시된 제품 중 120~365배에 달하는 (초승압비) 트랜스는 왜곡 음악대가 발생할 소지가 많아 입력단을 선택적으로 조정해서 사용해야 한다. 그 옆에 미국 ADC사 업무용 트랜스 P-78841 트랜스가 있다. 슈어사의 포노스테이지 케이스를 이용하여 스텝업 트랜스로 만든 것인데 WE 618A와 유일하게 비견되는 최고급 사양의 트랜스로서 WE618A가 감성적 세계를 구축하는 음향이라면 ADC P-78841은 이성적이고 정연한 음향이라 말할 수 있다. 교향곡 등 큰 스케일의 음악에 품격 높은 성능을 발휘하는 세계 최고의 트랜스 중의 하나로 웨스트렉스(WESTREX) 프로용 기기에 사용된 바 있다.

4 웨스턴 일렉트릭사가 만든 WE 트랜스는 리스트를 모두 작성하면 거의 500개를 상회한다. 그중에서 현재 오디오파일들이 열광적으로 집착하는 것은 10개 남짓. 그 가운데 WE 618A, B, C 인기가 가장 높다. 마이크 신호 증폭용으로 만든 WE618A는 수량이 적어 가장 고가인 반면 신호 증폭용과 임피던스 매칭트랜스 겸용으로 설계된 618B는 자주 시장에 나온다. 다만 정품 가격이 6,000~7,000달러 정도이기 때문에 일반인들이 쉽게 구입할 수 있는 가격대는 아니다. 618C는 WE124 파워앰프의 인풋 트랜스로 사용되었던 관계로 역시 수량이 희소하다. WE 618족 트랜스에 대한 신화는 소문과 기담에 힘입어 참으로 많은 스토리텔링에 둘러싸여 있는 것이 WE618 시리즈 트랜스인데 몇 가지만 짚어 보면

1) 캐나다 노던(Northern Electric)사의 R14849AS 트랜스는 미국 웨스턴사가 제공한 WE618A의 원 재료에 캐나다 노던사에서 가공한 옥탈 핀을 붙여 만든 것이고 R14849C는 WE618B에 옥탈 핀을 붙인 것이라는 설은 정확한 근거가 없다. 트랜스포머는 규모가 작은 중소기업에서 만들기에는 매우 어려운 공정이 따른다. 특히 최고의 품질을 양산하려면 대규모 재료 공급원이 따라야 한다. 캐나다의 노던 일렉트릭사는 캐나다 철도를 운용하기 위한 유·무선 통신 기자재를 생산하는 데 있어서 미국의 웨스턴 일렉트릭사의 라이선스를 받아 생산한 것이지만 주재료인 선재와 코어까지 공급받아서 만든 것은 아니다. 필자는 이것을 증명하기 위해 멀쩡한 WE618B 트랜스와 Northern 14849C 트랜스를 분해해서 그 실체를 들여다보느라 많은 유·무형의 손실을 본 경험을 가지고 있다. 결론은 노던은 매우 수준 높은 WE618급과 유사한 고품위의 사운드를 내며 신호 증폭비(WE618A 21~42배, WE618B 10~20배)가 각각 똑같은 인풋 트랜스임에는 틀림이 없다. 그렇다고 해서 노던 트랜스가 WE618 시리즈와 똑같은 음색과 성능을 가진 것은 아니다. 미국의 웨스턴사와 캐나다의 노던사 모두 국영 수준급의 철도회사와 전신, 전화회사를 운용하기 위해 설립되었다. 철도와 통신이라는 국가 기간망을 유지하기 위해 마이크와 증폭 트랜스, 앰프와 인풋 트랜스 등을 만들기 위해 최고 수준급의 재료 선정 기준과 WE 라이선스 설계로 생산한 것은 틀림없으나 소리의 크기와 음색은 약간 차이가 난다. 그 약간의 차이가 오늘날의 오디오 시장에서는 몇 배의 가격 차이를 만들어놓은 것이다.

2) WE 618C 트랜스는 나의 WE124C 파워앰프에서 분리하여 소리의 경향을 들어보고자 만든 것이다. 결과는 WF618R와 거의 같고 주파수 대역 또한 15,000Hz까지 문제없이 나온다. 618B와 618A를 비교해보면 618B는 보다 중용(감성적이고 이성적인)의 소리에 가깝다. 미국 ADC사의 마이크 인풋 트랜스 P-78841과 비교해본다면 약간 더 낭만적인 소리다. 2019년 11월 무려 15년 만에 한국의 오디오 1세대들 10여 명이 필자의 집에서 재회하여 스텝업 트랜스 비교 감상회를 가지게 되었는데 게오르그 솔티가 지휘한 시카고 교향악단의 말러 교향곡 3번 CD를 같은 교향악단, 같은 지휘자 LP로 비교 감상한 결과 프레스티지+고에츠 로즈우드 시그니처+그레이엄 포노선+WE618A 스텝업 트랜스+이리디움(Rothwell/Iridium) 진공관 포노스테이지의 LP 사운드가 버메스터 CD Player 001+WADIA 9 DAC 조합보다 단연히 우수했다는 결론을 만장일치로 인정했다. 곧이어 WE618B 트랜스로 바꾸어 시연했는데 초저역 디테일이 약간 둔해지는 대신 현악의 도드라짐과 감정 표현의 처연함이 돋보였다.

3) 웨스턴 일렉트릭사가 1936년 독과점금지법 시행 이후 치중한 곳은 전쟁성에서 발주한 무기대여법에 관련된 군수통신, 방송장비 분야였다. 독과점금지법 초창기 토키 영화산업 등 비군수 민간 오디오에

IPC, 웨스트렉스(Westrex), 랑주뱅(Langevin), 웹스터 일렉트릭(Webster Electric), 벨 앤드 하우웰(Bell and Howell), 듀케인(Ducane), 모쇼그라프(Motiograph) 등의 회사들이 WE 산하 ERPI의 라이선스를 받아 영화 및 방송 장비들을 만드는 과정에서 재고가 남은 트랜스들을 사용한 경우가 많이 있었는데 이 또한 대부분 제2차 세계대전 종전과 더불어 기의 소진되었다. 따라서 라이선스 표기가 있는 상기 회사들의 마이크 믹서와 프리앰프 등에서 오리지널 WE 618A와 B 등의 트랜스를 얻는 행운은 흔치 않다. 그보다 적절한 가격대에서 자신의 카트리지에 잘 맞는 스텝업 트랜스를 찾는 일이 더 중요하다. 예를 들면 오르토폰사의 SPU계 카트리지들의 경우 RCA MI-12399 방송용 트랜스는 WE618B와 견줄 만한 소리를 내면서도 가격은 열 배 이상 저렴하다.

5 말도 많고 호기심도 많은 오디오파일의 세평에서 빠지지 않고 등장하는 영국의 우든(Woden) 트랜스를 이해하려면 유럽은 제1차 세계대전 이후 또 다른 전쟁 발발 시 총력 동원 체제를 신속히 구축하기 위해 군수 산업용 재료 선정과 생산라인의 규격 및 성능 일체화를 도모했다는 사실을 염두에 두어야 한다. 독일의 대부분 마이크용 트랜스가 하우페(Haufe)사라는 생산공장에서 노이만(Neumann), 텔레푼켄(Telefunken), EMT, 베이어(Beyer)사 등이 낸 주문자 스펙과 설계에 따라 일괄 생산된 것과도 같이 영국도 우든이라는 대규모 생산라인이 페로그라프(Ferrograph), 보텍션(Vortexion), BBC, EMI, 파메코(Parmeko), 소우터(Sowter), 가드너(Gardner), 라디오 스페어스(Radio Spares/RS)사 등의 주문에 맞추어 각종 트랜스들을 OEM 생산한 것으로 해석하면 무리가 없다. 그렇게 보면 사운드가 엇비슷한 영국의 트랜스들의 경향을 파악하는 데 큰 어려움이 없다. 1923년 창업한 파트리지(Partridge)사와 1963년 비교적 늦게 출발한 스티븐스/빌링턴(Stevens & Billington Music First Audio)사의 트랜스는 예외인데 그 과정을 살펴보면 파트리지는 전쟁 전 메코사와 합병하여 파메코사를 만들었고 스티븐스/빌링턴사의 트랜스는 그 이전 영국 Decca사 출신의 엔지니어들이 설립한 관계로 모두 우든 트랜스포머와 직간접으로 관계를 맺고 있다. 우든 트랜스사는 제2차 세계대전이 발발한 해인 1939년 영국 중서부의 울버햄튼(Wolverhamton)에서 설립되었고 주로 송배선 변압기 등 중대형 전력 장비를 생산하면서 주문에 따라 중소형 오디오용 트랜스들을 OEM 방식으로 생산했다. 자사 로고를 데칼코마니로 붙여 마이크 트랜스로 출시한 것은 1961년 이후의 일로 비틀스 4인조 그룹이 사용한 웨스트렉스사의 컨설팅을 받아 우든사에서 제작한 전설적인 AC-30 진공관 기타 앰프에도 우든사의 여러 종류의 전원, 인터스테이지, 출력 트랜스들이 사용되어 그 후로부터 오디오파일들의 비상한 주목과 관심을 받아왔다.

6·7·8 1960년대 영국 록스데일(Loxdale)의 우든 중공업 단지와 명판.

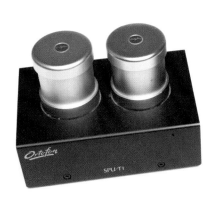

1 SPU 마이스터 카트리지 시리즈와 베스트 매칭을 겨냥하여 일본 오르토폰사가 덴마크 본사에 주문 의뢰하여 만든 SPU-T1 전용 승압트랜스.

2 스가노 옹이 전성기에 제작한 카트리지의 절품 코에츠 로즈우드 시그니처. 승압트랜스를 쓸 경우 WE618A가 최적의 매칭이지만 코스트/퍼포먼스를 고려하면 코에츠 트랜스를 쓰는 것이 좋다. 스가노 요시아키(管野義信)는 대대로 일본도를 만들어온 장인 집안의 후예로서 전 일본 프로복싱 챔피언이면서 프로급에 준하는 아마추어 서양화가였다. 정치학과에 다니던 대학 시절 합창단인 글리클럽 활동을 한 경험이 있는 그의 별호는 光佑(코에츠: 칼몸에 새기는 문양 또는 17세기 일본의 서예가와 예인들이 사용 했던 호), 그의 작품 光悅 카트리지와 같은 발음이다. 스가노 옹은 2002년 1월 20일 95세의 나이로 사망 했고, 현재의 코에츠 카트리지는 그의 아들 스가노 후미히코(管野文彦)가 만들고 있다.

3 파트리지(일본 오디오닉스사 제작) TH-9708 승압트랜스는 모노럴 카트리지의 명품 일본 미야비(雅) 와도 베스트 매칭.

4 파트리지 TH-8901은 1995년 출시된 MC 카트리지 Eric Rohman에서부터 MC7500, MC Anna 레퍼 런스 같은 최신예 카트리지뿐만 아니라 SPU 레퍼런스, SPU 마이스터 실버 등 전통적 MC 카트리지와도 상성이 무척 뛰어나다. 즉 파트리지 8901은 덴마크의 구형 죠겐쇼우(Jorgen Schou Transformer/승압비 1:45배~1:25배)와 함께 오르토폰 SPU 레퍼런스를 명기의 반열로 승격시키는 최고의 매칭트랜스다.

1 미국 뉴욕 소재 UTC(United Transformer Corporation, 1932~66)사의 저잡음용 LS-10X 승압트랜스와 오르토폰사 마이스터 카트리지는 클래식 장르의 전 대역에서 모두 발군의 실력을 나타낸다.

2 클라인 SK-2A 헤드앰프와 반덴헐사 MC1BC 카트리지. 반덴헐의 MC1BC는 프랑스 Jadis사의 JPP200 진공관 헤드앰프와 최상의 궁합이지만 UTC사의 LS-10X 승압트랜스와도 아름다운 매칭 사운드를 만들어낸다.

3 무겁지만 잡음이 없는 테크닉스사의 명품 SH-305MC 승압트랜스와 섬세한 사운드로 1980년대 초반을 풍미한 일본 빅터사의 Victor L-1000 카트리지.

4 UTC사의 LS-12X 승압트랜스와 EMT사 XSD 카트리지. 대부분의 스텝업 트랜스의 압력 저항 수치는 MC 카트의 내부 임피던스의 2배 내지 5배를 곱해서 정한다. 즉 오르토폰사의 SPU 시리즈 같이 내부 임피던스가 1.5Ω~3Ω처럼 작은 경우 5배 정도를 곱하여 10Ω~15Ω으로 우선 정하고 카트리지 종류와 포노 출력선의 선재, 길이에 따라 가감한다. 포노선이 2m 이상 길어질 경우 10배 이상 곱하기도 한다. EMT사 계열 카트리지처럼 내부 임피던스가 높은(24Ω~50Ω) 경우는 2~4배 정도를 곱한다. LS 12X 트랜스를 EMT에 접속한 경우 입력 저항탭은 50Ω 또는 150Ω 사이에서 자신의 Phono 환경에 맞게 조정 선택하는데 어떤 경우에도 자신이 만족하는 소리가 날 때까지 트랜스에 표시된 여러 단계의 인풋 탭들을 실험해보고 결정해야 한다.

멀티앰프 시스템의 디바이딩

스피커의 원리와 플레밍의 왼손 법칙

바이와이어링·바이앰프·디바이딩은 어찌 보면 모두 같은 숲 같은 울타리 안에서 자란 나무들이다. 바이와이어링은 이 가운데 키가 가장 작은 것이고 채널 디바이더(일렉트로닉 크로스오버 네트워크)를 이용한 멀티앰프 디바이딩 시스템은 키가 제일 큰 나무다. 바이앰프 시스템은 중간 크기의 나무로서 일렉트로닉 크로스오버를 사용하는 대신 라인 코일(L)과 콘덴서(C)로 구성된 L/C 네트워크를 이용한 것이다. L/C 네트워크는 전원이 필요없기 때문에 통상 스피커 인클로저 안에 수납되어 있거나 별도 구성이 되어 있더라도 스피커와 지근거리에 붙어 있다. 이 세 가지 시스템의 구사 방법은 모두 플레밍의 왼손 법칙이라는 이론에 그 배경을 두고 있으므로 모두 한통속이라 말할 수 있다. 플레밍의 왼손 법칙은 스피커라는, 전기신호를 소리로 바꾸어주는 트랜스듀서를 만들게 한 원리다. 즉 전기신호가 자석으로 둘러싸인 스피커 보빈에 전달되면서 다이아프램(진동판)이 떨게 되고 그것이 앞뒤로 떨면서 만들어내는 압력이 공기를 밀어내면서 소리가 만들어진다. 이와 같은 원리로 만든 컴프레션 드라이버, 그리고 보이스 코일이 감겨져 있는 보빈의 콘지나 돔형 진동판을 직접 +농하여 공기 파동을 일으키는 켈로그/라이스(KR) 타입의 콘형 우퍼나 돔형 스피커의 동작원리는 플레밍의 왼손 법칙 하나로 모두 설명할 수 있다.

스피커의 역기전력에 의한 왜곡 발생

스피커 유닛 구성이 2-way이건 3-way이건 인클로저 내부의 L/C 네트워크에서 주파수 대역별로 나뉘는 전기신호는 손실이 적은 굵은 케이블을 통하여 파워앰프로부터 공급된다. L/C 네트워크 불신론자들은 바로 여기에 문제가 있다며 심각한 우려를 제기한다. 즉 아무리 값비싼 케이블로 연결한다 해도 L/C 네트워크를 통할 때 수 미터에 달하는 동선이 감겨진 코일과, 전기적으로 복잡한 구조를 갖는 콘덴서나 저항(어테뉴에이터용)을 통과하고 나면 필연적으로 신호 손실이 생기고 음을 왜곡시킬 가능성이 농후하다는 것이다. 경우에 따라 콘덴서 종류별로 음색의 퍼짐과 울림 현상

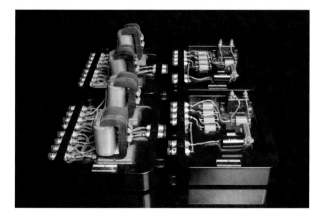

▲ TAD 레이 오디오 스피커 시스템을 위하여 일본 야마모토 음향공예사에서 제작한 라인 코일과 콘덴서로 제작한 초중량급 L/C 네트워크. 여기서는 가느다란 선형 코일 대신 신호 손실을 줄이기 위하여 큰 폭의 동박판 코일이 사용되었다.
◀ 일본 어큐페이즈사의 제2세대 디지털 일렉트로닉 크로스오버 DF-45. 시청자가 원하는 저역과 중저역, 중고역과 고역 등을 임의로 조정하는 모든 편의장치를 디지털화한 꿈의 4-way 크로스오버. 현재 DF-65가 최신 버전이다.
◀▲ 미국 크렐사의 일렉트로닉 3-way 채널 디바이더 KRX-1. 매우 고성능이면서도 음악성이 높은 최고 수준의 트랜지스터형 채널 디바이더.

도 나타날 수 있는데, L/C 네트워크 불신론자들은 무엇보다 역기전력에 의한 왜곡이 L/C 네트워크로 운용되는 스피커들의 원초적 결함이라고 주장한다. 스피커의 역기전력은 주로 큰 움직임을 갖는 우퍼에서 문제가 되는 것으로 전기신호가 끊어졌을 때에도 관성의 법칙에 의해서 동작과 여진이 계속되고, 그것은 카트리지에서 발생하는 플레밍의 왼손 법칙과 같이 순간적으로 불필요한 전력을 일으키게 되는 것을 말한다. 이 역기전력의 영향을 가장 크게 받는 것은 우퍼 자체보다도 우퍼와 같이 연결되어 있는, 작은 기전력으로도 구동이 가능한 트위터나 드라이버다. 그 결과는 간단히 말해서 주체할 수 없는 힘이 갑자기 생겨나 가까이 있는 사람에게 닥치는 대로 주먹질을 하는데도 제어할 수 없는 상태가 되는 것처럼, 신호가 끊기는 순간 작동을 멈춰야 할 스피커가 관성 때문에 자체 생산한 기전력과 소리신호가 뒤범벅이 되는 것이다. 이러한 현상을 방지하려면 각 대역별 스피커 유닛 모두에 전담 파워앰프를 배치하는 수밖에 없다. 이것이 바로 멀티앰프 디바이딩 방식의 기원이다. 디바이딩 방식에서 가장 중요한 것은 일렉트로닉 크로스오버 디바이딩 네트워크인데 이것은 축구시합에서 볼을 공급하는 미드필더 같은 역할을 한다. 축구와 차이가 있다면 공급하는 볼(음성신호)이 동시에 2, 3개 때로는 4개가 된다는 점이다.

고음역의 미세한 왜곡을 방지하는 바이와이어링 기법

바이와이어링(bi-wiring) 기법은 두 선의 스피커 케이블을 사용하여 하나의 파워앰프 출력단자에서 출발한 신호를 스피커 쪽에서 받아들일 때 저음역과 고음역으로 나누어 설치하는 것을 말한다. 물론 3-way일 경우 트리플와이어링이 성립될 수도 있다. 이것은 스피커 시스템이 바이와이어링이나 트리플와이어링 대응으로 설계되어 있을 경우 가능한 방법이다. 간단한 시도로 큰 음질향상의 효과를 볼 수 있으며, 드라이브 앰프가 진공관 OTL 파워앰프만 아니라면 안전성도 문제 없어 최근 생산되는 거의 모든 스피커 시스템은 바이와이어링 또는 트리플와이어링에 대응하는 입력단자들을 갖추고 있다.

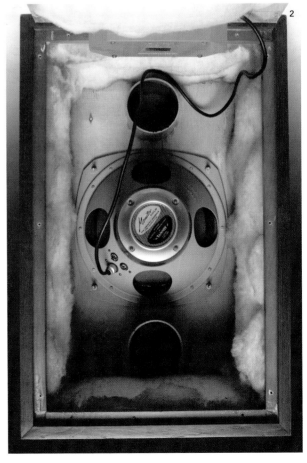

바이와이어링의 원리와 테크닉은 오디오 초보자들에게도 비교적 알기 쉽고 간단한 것이다. 바이와이어링이 음질 향상에 효과적인 것은 앞서 설명한 우퍼의 역기전력의 상당 부분을 차단할 뿐 아니라 그라운드 전위변동에 따른 고음역의 미세한 왜곡을 방지하기 때문이다.

그라운드 전위의 변동은 기본적으로 스피커 케이블의 성분, 즉 저항치나 임피던스값에 따라 약간씩 달라진다. 하지만 기본적으로 저항 성분이 있는 일정 길이 이상의 케이블에 전류가 흐르면 출력 측과 입력 측 사이에 반드시 전위차가 생기게 된다. 오디오 신호와 같이 에너지가 불규칙한 경우 에너지의 강약에 따라 전위차도 불규칙하게 변한다. 저음역 쪽의 에너지가 더욱 크게 되므로 고음역과 함께 연결할 경우 고음

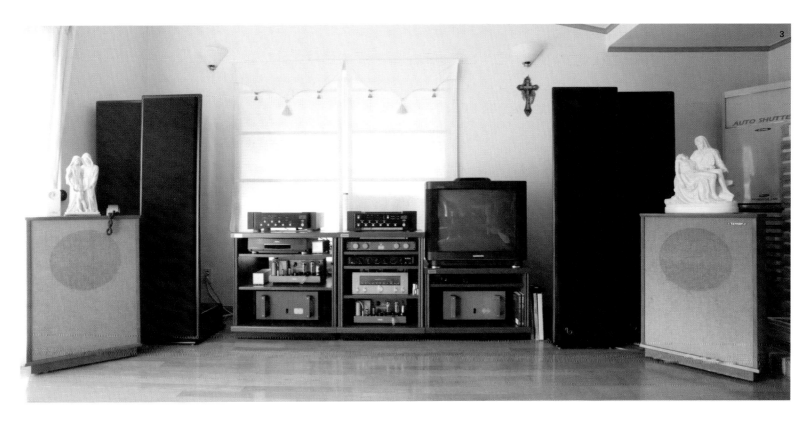

1 QUAD 22와 QUAD II 앰프와 상성이 매우 뛰어난 탄노이사의 10인치 듀얼 콘센트릭 유닛 IIILZ.
2 탄노이 IIILZ의 내부. 내부 상판에 붙어 있는 플라스틱 케이스에 L/C 네트워크가 붙어 있고 케이블 내부는 중저역과 고역을 담당하는 신호선(9심선 4가닥으로 구성)이 들어 있다.
3 경기도 양평군 서종면 문호리 소재 전원주택 민경량 씨 댁의 오디오 룸. 미란츠 2 파워앰프가 담당하는 것은 탄노이 랭커스터 스피커(모니터 골드 15인치 듀얼 콘센트릭 유닛). 인피니티 IRS-BETA는 크렐 파워앰프 KSA 100이 맡고 있다. 인피니티 IRS-BETA 스피커는 원래 저역 담당(100Hz 부근에서 중고역과 나뉜다)과 중고역 담당 스피커로 구성되어 있는 디바이딩 시스템으로 설계된 것이지만 사용자가 파워앰프 하나만으로 쉽게 운용할 수 있도록 저역 파트를 서브우퍼 시스템으로 만들어놓은 것이다.

역 측 미세한 전위차를 더욱 가중시켜 소리를 왜곡시키게 된다. 그러나 바이와이어링으로 하면 앰프 출력단에 제로 상태의 그라운드 전위값이 거의 그대로 유지될 수 있기 때문에 싱글와이어링보다 소리가 맑고 투명하다.

바이와이어링의 테크닉 구사는 누구나 시도할 수 있는 쉬운 일인데도 사람들은 플러스 측과 마이너스 측을 바꾸어보는 것조차 두려워한다. 저음역을 그대로 두고 고음역 측의 단자를 바꾸어 위상을 변화시켜보거나 그 반대로 해보면서 결과가 가장 좋은 경우를 선택하면 되는 것이다. 파워앰프의 출력단에서 +, −로 함께 연결되어 있다고 해서 스피커의 입력단에서 저음역과 고음역을 반드시 일치시킬 필요는 없다. 저음역과 고음역을 이어주는 연결 편만 제거하여 양쪽을 분리시키고 나면 +와 −를 얼마든지 바꾸어도 관계없다. 전기에너지는 위상만 바뀐 (소리에너지라는) 물리적 에너지로 변환되어 공기 중에 방사되어 소진되기 때문이다. 경우에 따라 고음역과 저음역 모두 역위상으로 했을 때 더 좋은 소리를 얻을 수도 있다. 그렇기 때문에 바이와이어링은 선택할 수 있는 경우의 수가 세 가지이고 트리플와이어링은 여덟 가지나 된다 (일반적으로 트리플와이어링할 경우 바이앰프 시스템을 병용한다).

스피커 케이블의 선택은 저음역과 고음역용을 반드시 달리할 필요는 없다. 양쪽 다 모든 대역의 신호가 스피커 유닛의 크로스오버 네트워크의 회로까지 갔다가 필요한 대역만 통과하고 나머지는 다시 앰프로 피드백하는 과정을 밟기 때문에 고음역에 지나치게 가느다란 저용량선을 쓰면 때로는 역효과가 나타나기도 한다. 나의 경우 +, − 선을 다른 선재를 써가면서 바이와이어링 효과의 극한을 추구한 적도 있었으나 노

력만큼의 효과를 얻을 수 없었다. 오히려 앰프 출력 측의 +, - 케이블 단자를 달리함으로써 얻는 효과(저항을 변화시켜서 얻는 전위효과)가 더 많았다.

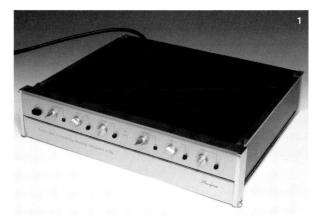

바이앰프는 프리아웃 신호가 2계통이 있는 프리앰프 요구

바이앰프는 바이와이어링에서 진일보하여 파워앰프 자체를 저음역용과 고음역용으로 나누어 상호간섭을 보다 철저하게 차단하는 방식으로 두 대의 파워앰프가 필요하게 된다. 이때 저역과 중고역의 특성이 좋은 앰프를 따로따로 갖춘다면 효과가 배가될 것이라고 생각하겠지만 전체 음색의 조화를 생각해서 동일한 기종의 파워앰프를 선정하는 쪽이 대부분 더 좋은 결과를 얻는다. 진공관 파워앰프의 경우 동일한 종류의 출력관과 트랜스로 제작된 같은 음색의 앰프를 선정하는 것이 운용하기 편할 것이다. 바이앰프에서 또 하나 주의할 점은 두 대의 앰프 중 적어도 한 대는 게인(볼륨) 컨트롤이 가능한 것이어야 한다는 것이다. 바이앰프 시스템은 원칙적으로 스피커의 내장 크로스오버 네트워크를 그대로 사용하는 것을 전제로 하기 때문에 저음역 또는 고음역 사이의 음량 레벨 컨트롤이 되지 않을 때는 별도의 게인 컨트롤 장치를 달아야 한다.

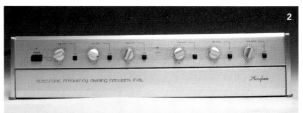

한편 바이앰프는 프리아웃 신호가 2계통이 있는 프리앰프가 요구된다. 최근에는 프리앰프의 아웃 단자가 하나밖에 없는 것이 대부분이어서 Y형 RCA 타입의 단자를 사용해서 해결하는 수밖에 없다. 프리아웃의 출력 레벨은 상당 수준 충분하므로 큰 문제는 되지 않으나 두 개의 프리아웃 단자가 있는 프리앰프 쪽이 사용 면에서 더 안정적이다(위상이 다른 아웃단자가 있는 경우도 있다). 바이앰프 시스템에서 스피커 케이블의 선정이나 연결방법의 원리는 바이와이어링과 크게 다르지 않다. 다만 케이블 선정 시 저음역용과 고음역용이 반드시 일치하지 않아도 된다는 점 때문에 바이와이어링보다 경우의 수에 따른 음질과 음색의 변화 폭이 더 넓게 나타날 수 있다.

심장에 해당하는 700Hz~900Hz에서의 디바이딩은 피한다

일반적으로 인간의 귀로 편안하게 들을 수 있는 음성신호 대역은 40Hz에서 4,000Hz 정도다. 40Hz 이하의 낮은 저역은 몸에 부딪혀오는 에너지로 전달받는 느낌이고, 20Hz 이하의 초저역은 어딘지 불안한 기운을 느끼게 할 정도로 낮으며 잘 들을 수 없지만 인간의 장기에 영향을 주기도 한다. 높은 대역인 4,000Hz 이상의 소리는 귀에서 나는 날카로운 이명소리 같은 것이어서 계속 듣고 있기에 불편하다. 가청 가능한 바이올린의 최고역 소리와 칠판을 유리조각으로 긁는 소리는 대략 8,000~12,000Hz 대역이다. 인간의 귀는 훈련에 의해서 그 이상의 소리도 들을 수 있지만 최고 한계치는 16,000Hz 정도다. 더 이상은 육감의 영역이다.

물리학자들은 오랫동안 인간의 청각능력 한계치를 20Hz에서 20,000Hz로 설정해

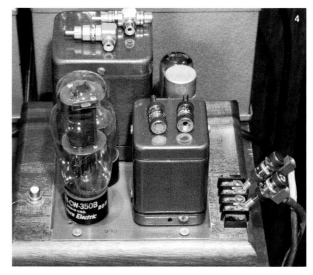

1·2·3 어큐페이즈 일렉트로닉 크로스오버 F-15L. 저역·중역·고역 세 부분의 음량을 전면에서 0.5dB 단위로 조절할 수 있다. 버퍼 회로를 이용하면 모든 기기의 전원을 켜놓은 채 크로스오버 디바이딩 기판은 전면에서 쉽게 교체할 수 있다. 4 음의 미세조정은 스피커 케이블이나 라인 커넥터만 가지고 하는 것은 아니다. 파워앰프 또는 스피커의 입출력 단자의 모델에 따라 음이 다르게 변화하는 것을 알아채는 사람은 얼마든지 다양한 방법으로 원하는 음을 만들 수 있다. 아래 사진의 맨 위쪽 트랜스 상단에 놓은 것은 Y자형 RCA 단자로서 출력을 양분할 수 있다. 같이 있는 것은 90°로 꺾인 RCA 단자. 작은 트랜스 위에 놓은 것은 스피커 케이블 단자로서 바이와이어링 대응용이다.

1 어큐페이즈 일렉트로닉 크로스오버 F-15L의 내부.

2 · 3 500Hz와 100Hz의 디바이더 기판들. 내부에 슬로프 선택 스위치(-12dB/oct, -18dB/oct)가 들어 있는데, 필자의 경우 통상 500Hz 시에는 -12dB/oct를, 100Hz 시에는 -18dB/oct를 선택하고 있다.

1976년 8월 아날로그형 디바이더 F5를 첫 출시한 이래 F-15, F-15L, F-25, F-20, F-25V 등을 2001년 12월까지 만들었다. 1999년 말 디지털 일렉트로닉 디바이더 시대를 연 DF-35를 필두로 2005년 DF45, 2011년 DF55, 2016년 DF65를 내놓는 등 홈오디오용 디지털 디바이더 생산회사가 손으로 꼽을 만큼 희소해진 요즈음의 오디오 시장에서 어큐페이즈사의 고집스러운 행보는 홈오디오 마니아들에게 매우 귀하게 여겨진다. 그러나 -96dB까지 급격한 대역간 슬로프 연결이 홈오디오 세계에서까지 필요한지는 의문이다. 진공관 파워앰프를 사용하는 유저들에게는 F-25 이전의 아날로그 디바이더의 가우스(Gaus) 유형의 슬로프(대부분 최고 슬로프가 -36dB/oct)가 사용하기 편할 수도 있다. 디지털 신호로만 구축(연결)하기 위해서는 아놀로그 프리앰프를 패스해야 하고 소스에서 디지털 볼륨을 감쇄해야 하는 수고도 따르게 되기 때문이다. 반대로 아날로그 소스만 가지고 있는 유저는 디지털 디바이더가 가지고 있는 AD/DA 컨버팅 장치가 불필요한 것이 되기도 한다.

놓았다. 그러나 최근 슈퍼 트위터들이 SACD와 같은 음원 재생을 위해 등장하고 있다. 그것은 20세 전후의 건강한 사람이 22,000KHz까지 들을 수 있다는 최근의 연구 결과에 따른 것이라고는 하지만 인간의 청력은 40세 이후 급격히 떨어져 지속적인 훈련을 받지 않으면 60세 전후에는 16,000Hz까지 내려가게 된다.

일렉트로닉 크로스오버는 통상 2-way에서 4-way까지 나눌 수 있는데 그 대상은 인간의 가청 영역대를 말한다. 2-way이든 3-way이든 어디를 어떻게 나누고 다시 접합하느냐가 일렉트로닉 크로스오버 구사의 요점이다. 나는 2-way일 경우 보통 500Hz 내지 600Hz 전후를 저역과 중고역을 나누는 기준으로 잡는다. 멀티앰프 시스템의 여명기라 할 수 있는 1930년대 이전부터 극장용 시스템을 만든 오디오 제작자들 역시 이 어려운 문제에 매달리면서 수많은 실험과 연구 끝에 몇 가지 지혜를 터득했다. 첫째는 소리의 주요 가청대역(40Hz~4,000Hz)을 인체에 비유했을 때 명치 부근에서의 접합은 피하라는 것이다. 심장을 반으로 가르고 다시 이어붙이는 수술만큼이나 조화된 소리를 만들기 어렵기 때문이다. 그렇다면 심장이 위치하는 가청대역이 어디쯤인지 유추해보면 대강 700Hz~900Hz 사이라고 볼 수 있다. 40Hz가 발바닥이라면 100Hz가 발목쯤일 것이고, 500Hz를 허벅지 상부라고 보면 600Hz는 허리, 1,000Hz는 목에 해당될 것이다. 입술은 2,000Hz, 코는 2,500Hz, 눈은 3,000Hz라고 상정해보면 대체로 멀티앰프 시스템의 형상을 인체에 비유해서 머릿속에 그리는 것은 그다지 어렵지 않다.

먼저 2-way 멀티앰프 시스템을 생각해보자. 그 구사방법과 수단은 1930년대 오

디오 여명기에서부터 시작된 오랜 역사적 경험과 선구자들이 남겨놓은 방대한 자료와 유산에서 어렵지 않게 찾을 수 있다. 웨스턴 일렉트릭의 미라포닉 시스템이 300Hz 또는 400Hz에서 TA-4181-A 우퍼와 중고역을 담당하고 있는 WE594-A 드라이버를 연결시켰다는 것과 미라포닉 개발을 촉발시킨 MGM사의 쉐러 혼 시스템에서 랜싱 15XS 우퍼와 284 드라이버를 500Hz 부근에서 조우시켰다는 것을 상기한다면 그들 역시 심장 부근을 피해 허벅지쯤에서 접합수술을 해야 안전하고 생생한 음을 만들 수 있다고 생각한 것 같다. 즉 오디오의 선구자들도 겨우 목숨만 붙어 숨 쉬고 있는 식물인간의 상태가 아니라 사랑의 감정을 호소하고 분노하며 눈물을 흘릴 줄 아는 살아 있는 인간과 같은 생음을 만들려면 중요 대역을 자르는 것을 피해서 디바이딩해야 한다는 요령을 터득하고 있었던 것이다.

알기 쉬운 주파수 대역 산정법

여기서 나는 저역과 중고역의 분기점이자 연결점도 되는 주파수 대역을 산정하는 나름대로의 방법을 설명해보고자 한다. 우선 스피커 시스템 중 드라이버 유닛의 최저공진주파수(f_o)를 사양서에서 찾아낸다. 최저공진주파수는 측정기기의 그래프상에서 갑자기 튀어오르는 파형언덕처럼 표현된다. 스피커 유닛이 소리를 낼 수 있는 하한가라고 생각하면 쉽다. 즉 철길의 마지막 종점처럼 스피커 유닛이 내는 소리라는 기관차가 멈출 수밖에 없는 급격한 언덕 형상의 충돌 방지턱이 표시된 지점이다. 그대로 돌진해서 최저공진주파수에 이르면 커다란 임피던스라는 언덕에 부딪혀 위상이 전복되고 기관차(소리)가 부서지게 된다.

예를 들어 TAD사의 TD-4001 드라이버는 최저공진주파수가 280Hz다. 통상적으로 안전하게 사용하려면 280Hz의 2배를 곱한 560Hz로 끊어야 마땅할 것이다. 그러나 560Hz라는 수치는 가변주파수 디바이더 방식을 채택하고 있는 일렉트로닉 크로스오버에서만 만들 수 있다. 내가 현재 사용하고 있는 어큐페이즈 F-15L은 500Hz와

2-way 일렉트로닉 크로스오버 FM 어쿠스틱스사의 FM236(FM236X100BMKII). 크로스오버 모듈 삽입식(80Hz~12,500Hz까지 23종류) 감쇄특성(-36dB/oct) 입력 임피던스 60kΩ(밸런스) 출력 임피던스 1Ω 이하, 출력 레벨컨트롤 +3dB~ -80dB까지 슬로프형.

▼ 1980년대 많은 pro user를 가지게 된 YAMAHA F1030은 튼튼한 내구성과 음악성을 두루 갖춘 업무용 3-way 모노럴(monoral) 디바이더로 잘 알려져 있다. 지금도 업계에서 현역기로 활동하고 있는데 스테레오로 사용하기 위해서는 두 대의 F1030이 필요하다.

완전 디스크리트 A급 회로를 채택하고 있는 최고급 일렉트로닉 크로스오버 FM236의 후면. 플로팅 밸런스 입력방식을 채용하여 경이적인 커먼모드 리젝션과 이상적 위상특성을 실현하고 있다(기기를 다룰 때 수의일 점은 사양시에 따른 정격전압과 그라운딩).

▼ 1970년대 일본 소니사의 특주품 에스프리(Esprit) 시리즈의 디바이딩 네트워그 D-88은 ? 채널 3-way 디바이더다, 뛰어난 음악성으로 한때 명성을 떨쳤으나 잦은 접점 불량이 발생하는 일이 잦아 인지도에서 멀어져갔다. 그러나 지금도 D-88 디바이더의 전설은 계속되고 있다.

650Hz 고정 크로스오버 모듈만 있을 뿐 그 사이는 제품화되어 있지 않다. 이 경우 650Hz를 선택하는 것이 종래의 관행이었다. 그러나 나는 500Hz보다 위에서 끊으면 (인체의 봄봄 부분이라고 상징해보라) 기의 쉽장 하단이나 명치 부분에 메스를 대는 것과 같은 위태위태한 느낌을 지울 수 없다. 즉 혼의 성능이 뛰어나면 560Hz라는 공식 수치는 훨씬 하향 조정(400Hz까지도)될 수 있음은 쉐러 혼이나 미라포닉 시스템에서 이미 역사적인 사실로 증명된 바 있다. 따라서 650Hz보다는 500Hz를 선택함에 있어 주저함이 없었다. 그러나 FM 어쿠스틱스사의 디바이더 FM236과 같은 신기의 기술로 정확히 자르고 이어붙일 수만 있다면 560Hz에서 650Hz(심장 바로 아래)까지도 봉합에 큰 문제가 없다는 것을 경험해보았다. FM236은 630Hz에서 디바이딩과 접합하고 있는데 500Hz보다 다소 밝은 소리로 들린다.

나는 저역을 중고역과 접합시킬 때 보통 12dB/oct 슬로프를 가진 접합붕대로 절단면을 이어붙이고 감쌌다. 가장 부드러운 접합붕대로는 -6dB/oct 슬로프를 가진 것이 있는데 -12dB/oct, -18dB/oct로 단위가 올라갈수록 급격한 이음새에 사용되는 강한 압박붕대가 된다. 디지털 입출력이 가능한 최근의 일렉트로닉 크로스오버는 -24dB/oct와 -48dB/oct뿐만 아니라 -96dB/oct까지도 가능하다. 대체로 분할주파수 대역이 올라갈수록 부드러운 접합붕대를 쓰고 내려갈수록 강한 접합붕대를 사용하는 것이 일반적이다. 그렇지만 파워앰프의 특성과 스피커 유닛의 사양에 따라 슬로프는 바뀔 수 있다. 예를 들면 나의 바이타복스 3-way 시스템에서 고역대를 담당하는 JBL사의 트위터 2405H는 (19C-1029 진공관 파워앰프로 드라이브하고) 7,000Hz에서 연결시키고 있는데, 슬로프 특성은 -6dB/oct가 아닌 -12dB/oct로 유지하고 있다. TR 파워앰프와 함께 디지털 일렉트로닉 크로스오버를 사용하는 경우라면 통상 -18dB/oct 또는 -24dB/oct가 가장 많이 쓰인다. 이와 같이 슬로프 선택은 사용 파워앰프와 스피커의 능률, 그리고 디바이더의 종류에 따라 달라진다. 그렇기 때문에 최종판단은 여러 장르의 음악을 귀로 들으면서 결정할 수밖에 없다.

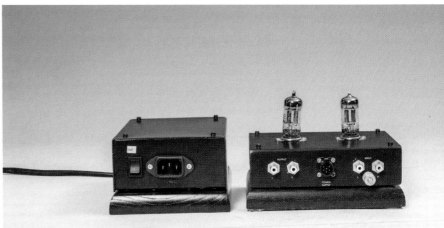

전원과 접지 · 임피던스 매칭

▲ 오디오 전원실의 출력전압과 암페어(전력량)를 나타내는 디지털 메타와 스위치는 모두 오디오실에 있다. 왼쪽은 전원 메인스위치만 바깥쪽에 달려있고 내부에는 각층의 오디오 전용라인 스위치와 230V, 117V 별, 그리고 디지털과 아나로그별 스위치들이 정렬되어있다.

◀ 필자의 사무실 건축문화설계연구소의 오디오 전원실. 먼저 왼쪽의 7KW 용량의 트랜스를 거쳐 빈티지 진공관 전압사양인 NET AVR 기기로 117V 감압시킨 후 다시 오른쪽 차폐 트랜스(일본 테크니컬 브레인사의 TB-3000/디지털용)와 (미국 TOPAZ사의 차폐 및 다운트랜스/아날로그용)에 입력시켜 노이즈를 커트해낸다. 출력은 100V/117V/230V 사양에 따라 연결하고 있다. 기기 전원공급선은 주로 자체 부속선을 사용하고 있으며 콘센트 박스 역시 국내 제작한 상급품을 쓰고 있다.

◀▲ 1 영국의 AUDIO INNOVATION사의 포노스테이지 P2에서 내부 전원트랜스를 꺼내 별도 수납한 모습, 헤드앰프와 포노스테이지처럼 초저전압을 증폭시키는 모든 기기는 전원부를 분리시킨다는 원칙을 가지고 아날로그 음을 내는 진검승부에 임한다.

2 Rothwell사는 1980년대 후반 영국의 노포 라드포드(Radford)사가 문을 닫은 후 베테랑 퇴역 장인들이 만든 회사로서 진공관 EQ Amp를 첫 시제품부터 전원분리형으로 만들었다. 나중에 진공관 Head Amp와 EQ Amp를 합친 Phono Stage를 만들 때는 디자인 우선 방침으로 전원부를 통합했는데 필자는 원칙대로 전원부를 분리하여 사용하고 있다.

멀티앰프 시스템의 베이스캠프 만들기

2-way는 멀티앰프 시스템의 시작이자 끝이다. 2-way 시스템에서 오디오의 구사 방법을 완벽하게 이해하면 3-way와 4-way는 몇 번의 시행착오만 거치면 어렵지 않게 오를 수 있다. 히말라야 등정과 같은 큰 산행을 준비하는 사람들은 산이 높을수록 베이스캠프를 단단히 구축해야 한다고 말한다. 멀티앰프 오디오에 있어서 베이스캠프를 치는 데 필요한 것은 일반 오디오와 마찬가지로 깨끗한 정격전원과 바른 접지 그리고 임피던스 매칭이다. 깨끗한 정격전원을 공급하는 다양한 방법들은 이미 많이 소개되었기에 생략하기로 하고 나의 오디오 룸의 전원 도입부를 간단히 설명하기로 한다.

나의 오디오 룸에 공급되는 전원은 집 앞 주상변압기에서 직접 전원이 공급되는 독립주택이라는 이점을 이용하여 인입되는 통상적인 전력선을 오디오 룸의 최대소요 전력(약 50A〔암페어〕)을 감안한 전선으로 새로 교체했다. 전력 계량기에서 오디오 전용선으로 분리된 전원은 AVR(Automatic Voltage Regulator: 자동전압조정장치)을 먼저 거치게 한다. AVR이 디지털로 조정되는 최신형이므로 디지털 노이즈를 필터링하기 위해 병원용 7KW 용량의 차폐 트랜스 토파즈(Topaz)를 다시 거치게 한다. AVR과 토파즈 모두 외부 트랜스실에 보관되어 있어 기기들에서 발생하는 소음이 음악실로 유입되지 않는다. AVR과 차폐 트랜스 등 오디오 전용 전원 스위치는 오디오 룸 입구에 전등 스위치와 함께 배치되어 있기 때문에 사용하는 데 불편한 점이 없다. 전원 스위치에 달려 있는 전압과 암페어 계기판은 발광숫자로 현재 전력공급 상황을 표시하고 있어 체크하기에도 용이하다. 접지는 오디오실 바닥공사를 할 때 길이 3m 의 구리막대선 4개를 대칭 V자로 깔아 접지 전용으로 사용하고 있다.

이렇다 할 이론이 소용에 닿지 않는 접지와 험의 세계

접지는 그라운드 접지와 기기 간 접지 두 가지를 항상 나누어 생각해야 한다. 그라운드 접지는 대부분 일반상식으로 알고 있기 때문에 따로 설명할 필요가 없지만 기

기 상호간의 접지는 확률이 아주 적기는 하지만 사고예방을 위해 반드시 짚고 넘어가야 한다. 입력 측 기기와 출력 측 기기의 접지 커넥터의 AC 전위가 현저하게 다르게 되면 경우에 따라 그라운드 루프(ground loop)가 만들어지고 전원 주파수(60Hz)에 홀수 차의 하모닉스 험(Hum)이 기기 내부에 유도될 수 있다. 이렇게 생긴 험은 근본적으로 제거가 불가능할 뿐만 아니라 섀시를 맨손으로 만졌을 때 쇼크를 유발하여 안전사고를 일으킬 수도 있다. 그러므로 기기 설명서와 사양서를 사용하기 전에 꼼꼼히 읽어두어야 한다. 포노접지인 경우에도 헤드앰프를 사용할 때는 헤드앰프와 포노앰프 사이에 접지를 하지 말라는 주의가 간혹 설명서에 기재되어 있다. 토렌스 MCH-II와 같은 EMT족 카트리지의 베스트 파트너로 유명한 클라인사의 SK-2A 헤드앰프는 성형접지(star grounding)라는 특수방식으로 설계되었기 때문에 포노앰프나 프리앰프에 접지선을 연결하면 오히려 험을 유발할 수도 있다고 경고하고 있다. 나는 원칙적으로 별도 포노스테이지에는 접지를 모두 없애고 사용한다.

이따금씩 옛날 빈티지 턴테이블을 사용하는 오디오파일들이 모든 수단을 총동원해보아도 험을 도저히 잡을 수 없다고 하소연해오는 일을 자세히 살펴보면 모터와 픽업 암 그리고 턴테이블 섀시를 모두 선 하나로 연결해놓은 경우가 대부분이다. 그래서 접지선을 따로따로 분리해서 스텝업 트랜스나 헤드앰프의 그라운드 단자에 연결해보라고 말해주면 문제가 해결되었다고 금방 감사 인사를 해온다. 여러 가지 접지를 하나로 묶지 않고 분리시키는 것은 포노접지에도 AC 전원의 접지에서와 같이 루프현상이 생길 수 있기 때문이다. 여하튼 접지와 험은 유령이나 도깨비와 싸우는 기분이 들 때가 많다. 어떨 때는 도깨비 방망이가 효험을 발휘하기도 하고 그렇지 않을 때도 있기 때문이다. 트랜스를 기기와 전원으로부터 멀리하는 것이 상책이라는 지극히 초보적인 원칙만 빼놓고는 이렇다 할 만한 이론과 진단이 먹혀들지 않는 것이 접지와 험의 세계다. 때때로 미약한 험은 착한 유령 스키퍼같이 레코드 주위를 돌아다니며 장난치고 있다는 기분도 든다.

이런저런 이유와 경험에서 나는 인터커넥트 케이블을 자작할 경우 접지선의 단말 부분을 바깥에 별도로 빼놓아 경우에 따라서 입출력 단자에 끼워넣기도 하고 컷오프시켜 스키퍼들의 불의의 기습에 대비하기도 한다. 프리앰프나 일렉트로닉 크로스오버 등의 전원 접지선도 때에 따라서는 험의 원인이 될 수 있기 때문에 접지선을 빼놓았을 경우의 소리를 함께 체크해보아야 한다. 그러나 무엇이든지 지나치면 좋지 않다. 험과 접지에만 지나치게 신경써 정작 이루어야 할 소리의 아름다운 여운과 음영을 지워버리는 우를 범할 때가 많기 때문이다. 종합적인 음악성을 해칠 정도가 아니라면 모든 기기마다 선병질적으로 접지하는 것도 그리 바람직한 일은 아니다.

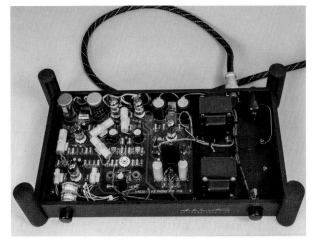

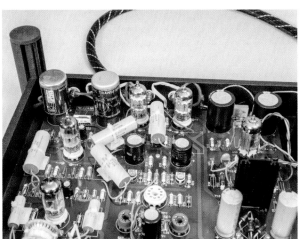

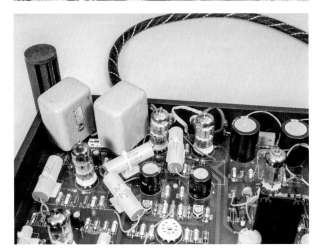

오디오 이너베이션 포노스테이지는 진공관 소자를 쓰는 중급기이지만 사진 오른쪽의 전원트랜스를 분리시키고 입력 스텝업 트랜스를 피어리스 4722 또는 4665로 바꾸어 클래식과 재즈 모두를 들을 수 있도록 옥탈핀을 개조하면 아주 다른 하이엔드급 포노스테이지로 바뀐다.

밸런스와 언밸런스 간의 연결 또는 그 반대 경우의 그라운딩의 연결 여부나 위상 문제는 주거나 받는 쪽이 저용량 포노코일일 경우 플로팅 테스트(그라운드 접지 테스트)를 해야 하는 등 복잡하게 결정된다. 사진은 스위스 FM 어쿠스틱스사에서 정확한 인터페이스 기술을 어떻게 경우의 수에 따라 구사하는_나를 기술한 페이퍼다(각종 인터커넥트 케이블의 자료에서 발췌). 그 위에 놓인 것은 시판 중인 밸런스 접속을 언밸런스 치환시키는 잭인데 접지와 위상이 모든 기기에 정확히 맞는 것은 아니므로 반드시 음을 테스트해보고 사용해야 한다.

스타그라운딩 기법으로 설계되어 있는 클라인 SK-2A 헤드앰프. 단자 측면 가운데 검은색 부분이 그라운드 단자인데, 턴테이블 측(섀시, 픽업 암, 모터 등) 외에는 다른 기기(EQ 앰프, 프리앰프 등)와 연결하지 않아야 험 발생이 없다.

임피던스 매칭은 오디오 구사에서 가장 중요한 요소 중의 하나

사람에 따라서는 생소하게 들릴 수도 있겠으나 이제 임피던스 매칭을 이야기할 차례다. 언젠가 우리 집을 방문한 오로라 진공관 앰프제작자 한상응 씨가 내게 물었다.

"오디오 시스템 구사에서 가장 중요한 것이 무엇이라고 생각하십니까?"

"오디오 기기 간의 임피던스 매칭과 정격전압 두 가지가 제일 중요하지요."

한상응 씨는 이런 내 말에 동의하며 말했다.

"일반적으로 양질의 전원 공급에 대해서는 어느 정도 알고 있으나 임피던스 매칭이 중요하다는 것을 오디오파일과 앰프제작자들이 의외로 잘 모르고 있습니다. 그러나 제대로 배운 제작자라면 기기 간의 임피던스 매칭이야말로 가장 중요한 요소 중의 하나라는 것을 알고 있어야 합니다."

"멀티 앰프를 시도했는데 저음이 전혀 터지지 않습니다." "소리의 밸런스를 잡기 위해 저역용으로 강력한 힘을 자랑하는 명문가의 파워앰프를 붙였는데도 여전히 궁합이 맞지 않습니다." 이런 전화가 걸려올 때마다 나는 일렉트로닉 크로스오버(디바이더)를 구입할 때 박스에 들어 있는 사양서를 다시 한번 들여다보라고 권한다. 우리나라 오디오파일들의 공통된 기질은 급한 마음에 세품 실명서와 사양서를 건성으로 들여다보거나 아예 읽어보지 않는다는 것이다. 더욱 한심한 일은 오디오 숍의 기사늘조차도 전문지식이 결여되어 있거나 명문가 자제들의 이름과 중매가격들은 줄줄이 꿰고 있으면서도 정작 이 힘센 총각들을 어떻게 다루어야 근사한 신방이 차려지는지를 아는 이가 매우 드문 실정이다.

밸런스 입출력의 핫(Hot)의 위치는 반드시 확인

일렉트로닉 크로스오버 또는 일렉트로닉 프리퀀시 디바이딩 네트워크(Electronic Frequency Dividing Network)라는 기차에 연결된 객차처럼 긴 이름을 가진 디바이더(약칭)는 원래 홈오디오용으로 개발된 것이 아니다. 대극장이나 녹음 스튜디오, 실험실에서 쓰는 프로용 기기로 만들어진 것이다. 기성 오디오 메이커가 만드는 음에 성이 차지 않은 몇몇 극성스러운 오디오파일들이 궁극의 소리를 만들기 위한 최후의 수단으로 도입한 것이 어느덧 하이엔드 오디오의 마지막 관문처럼 인식되어온 것이다. 스피커들의 특성에 맞는 다중증폭방식은 분명 오디오 세계의 정점이고 궁극의 소리를 내기 위한 방법론임에는 틀림없으나 사전에 인지해야 하는 것은 음악 스펙트럼을 여러 대역으로 분할하고 전용 파워앰프와 직접 연결해야 하기 때문에 각각의 분할대역별 물량이 과도하게 투입되는 것을 감수해야 한다는 것이다. 그러나 결과적으로 이 방법만이 적절하게 구성하고 조합과 조정을 거치면 다른 방법으로는 도저히 불가능한 꿈의 사운드를 재현할 수 있는 희망이 있기에 사람들은 끊임없이 멀티사운드에 도전하는 것이다.

일렉트로닉 크로스오버는 프로용 기기이기 때문에 민수용과의 구분을 위해 밸런스 입출력 시 핫(Hot)의 위치가 3번인 경우가 많다(일반 오디오에 부착되어 있는 밸런스 입출력 단자는 대부분 2번이 핫이다). 일반 오디오에서는 접지 위치인 3번이 핫인 메이커는 일본의 어큐페이즈와 소니사, 독일의 버메스터사, 영국의 사이러스(Cyrus)사, 그밖에 스위스의 슈투더(Studer)사와 나그라(Nagra)사, 스텔라복스(Stellavox)사 그리고 미국의 프로용 기기 암펙스(Ampex)사와 일렉트로 보이스와 JBL, 알텍사 등이 있다. 반드시 사양서를 체크하고 핫의 위치가 다르다고 판명되면 인터커넥트 케이블들의 밸런스 입출력 단자들을 바꾸어 설치해야 한다.

내가 사용하는 어큐페이즈 F-15L 일렉트로닉 크로스오버는 출력 임피던스가 600Ω이다(대부분 프로용 기기의 출력 임피던스는 600Ω이고 민수용은 47kΩ). 이것과 연결되어 있는 중역담당 파워앰프 마크 레빈슨 No 23.5는 입력범위가 600Ω에서부터 50kΩ까지 포괄하므로 아무 문제가 없다. 설령 임피던스가 잘 맞지 않더라도 대출력이 필요치 않은 중고역대의 파워앰프들은 그럭저럭 소리를 내준다(자세히 들어보면 조금 껄끄러운 소리가 나는 경우도 있다). 그러나 저역일 경우는 문제가 다르다. 나의 시스템에서 저역을 담당하고 있는 주력기는 초창기의 마란츠 9인데 이것의 입력 임피던스는 47kΩ이다. 즉 어큐페이즈 F-15L 디바이더와 마란츠 9 파워앰프를 그대로 연결할 경우 저역은 내는 시늉만 할 뿐 콘지가 절대로 활발하게 움직이지 않는다. 오디오의 선구자들은 초창기부터 수없이 이러한 문제에 봉착해왔기 때문에 웨스턴 일렉트릭의 WE86A(B)나 WE91A(B), WE124 같은 앰프는 내부에 놀랄 만큼 많은 종류의 임피던스 대응 입력단자를 설계해놓았다. 그것도 모자라 입력 트랜스(임피던스 매칭트랜스)를 설치하거나 별도의 인터스테이지 트랜스 삽입방식으로 임피던스 불일치의 여러 가지 경우를 대비했던 것이다.

나의 경우도 옛 방식을 원용하여 UTC사의 LS-10X를 임피던스 매칭트랜스로 이용하고 있다. 임피던스가 일치되었다는 것은 전기신호를 주고받는 데 중간에 훼방받는 일 없이 잘 통한다는 뜻이다. 임피던스가 일치된 저음은 임피던스 불일치의 사슬에 갇혀 있던 음성신호가 저역의 해방구에서 마음껏 뛰어노는 것과 같다. 해방노예가 내지르는 소리와 같은 초저역의 음을 한번 맛본 사람이면 그 소리가 지옥의 소리처럼 무시무시하게 들릴지라도 대부분 다시는 옛날의 저음부족 상태로 되돌아가고 싶어 하지 않는다.

접지선 연결 여부는 오직 소리로 판단

임피던스 매칭트랜스를 사용할 때 뮤메탈(Mumetal) 케이스에 함침된 양질의 트랜스를 고르는 것도 중요하지만 연결선에 험이 유입되기 쉬우므로 일렉트로닉 크로스오버에서 트랜스까지는 밸런스 타입의 연결선을 쓰는 것이 안전하다. 언밸런스 선

을 사용할 경우 포노선을 연결할 때와 같이 디바이더와 트랜스 사이에 반드시 접지선을 설치하여 험이 유발되지 않도록 해야 한다. 트랜스 출력단과 파워앰프 사이에서는 밸런스 타입의 연결선을 쓰지 않더라도 큰 문제는 없다. 일반적으로 언밸런스 출력과 밸런스 입력을 연결할 때 언밸런스 측의 신호선(+/red)을 밸런스 측의 핫에 연결해 주고 언밸런스 측의 접지선(-/white)을 밸런스 측의 콜드(Cold)와 접지(Earth/Ground)에 함께 묶어주는 것이 일반적 연결방법이다. 이와 반대의 경우 즉 밸런스 출력과 언밸런스 입력의 경우 밸런스의 핫을 언밸런스의 신호선(+/red)에 연결시키는 것은 동일하지만 밸런스 측의 콜드와 접지를 함께 묶어주는 것보다 단락시키는 쪽이 험을 유발시키지 않는다면 더 좋은 결과를 가져올 수도 있다. 이 경우 밸런스 접속의 유리한 특성이 상실되는 것은 물론이다. 밸런스/언밸런스 선의 조합 시 접지 측의 연결 또는 단락의 문제는 신호선의 정전용량과도 상관관계가 있기 때문에 포노 신호선일 경우 선재의 용량과 실드 상태의 강온전략구사에 따라서도 달라지게 된다. 나의 경우 포노선호신 용량을 그대로 유지하면서 저항을 최소화하여 험 유발을 억제하는 데 성공한 그레이엄사의 전용 포노선을 사용하고 있다.

그레이엄 포노선은 음질을 저해하는 그물망 편조선 대신 Silver line(29AWG) 2심선으로 (+)와 (-) 신호를 별개로 구성하고 연성이 좋은 비닐고무로 두껍게 덧씌운 형태로 Left와 Right의 어스단자를 독립적으로 가지면서 턴테이블과 톤암의 접지를 별도로 추가한 설계다. 섬세한 사운드의 조정을 위해 접지선의 연결을 할 것인지 말 것인지는 결국 귀로 측정할 수밖에 없다.

이러한 이유에서 나는 좀 다른 방법을 사용한다. 양쪽 모두 언밸런스 기기일 경우라도 접속할 때는 접지선의 U자 단말을 모두 오픈시켰다가 필요에 따라(음질향상 효과에 따라) 입력 측 또는 출력 측에 함께 끼워넣기도 한다. 이 방법론은 미국 디스테크사의 실버프러스 선에서 이미 채택하고 있었던 것이다. 물론 밸런스 출력과 언밸런스 입력일 경우도 밸런스의 접지단자는 오픈해서 음색과 험 조절 등 필요에 따라 선택 사용하고 있다.

WE618B와 유사하다고 사람들이 주장하는 캐나다 NORTHERN ELECTRIC사의 R14849C의 스텝업 트랜스 박스다.
미국의 스텝업 트랜스 박스를 주문제작하는 한 오디오의 고수가 어스단자조차도 LEFT, RIGHT 또는 L+R로 선택사양으로 만들어놓은 토글(Toggle) 스위치를 눈여겨볼 필요가 있다.

멀티앰프 시스템의 구성과 운용

1) 저역의 구축

스피커 유닛과 인클로저의 상성관계

선원과 첩지를 확실히 하고 임피던스를 인치시켰다면 든든한 베이스캠프가 세워진 셈이다. 이제부터는 정상 정복에 나서야 할 채비를 갖추어야 한다. 캠프 1까지는 저역의 스피커 유닛과 케이블 그리고 파워앰프를 공략하고, 캠프 2에서는 중고역의 드라이버와 혼을, 캠프 3에서는 일렉트로닉 크로스오버 디바이딩 네트워크 및 위상의 구사를 정복해보자.

일반적으로 디바이딩 시스템이라고 부르는 멀티앰프 시스템에서 저역은 고출력의 강력한 파워앰프로 울리는 대형 우퍼 시스템을 연상하기 쉽다. 그러나 자기가 어떤 음악의 장르를 즐겨 듣는지를 먼저 파악해보고 우퍼 시스템을 선정하는 것이 첫 번째 수순이다. 재즈와 팝인지 클래식 음악인지를, 그리고 클래식 음악에서도 성악인지 실내악인지 또는 관현악인지를 상정해보자. 물론 한 장르만 잘 표현하는 스피커 유닛은 이 세상에 없다. 하이엔드 오디오에 있어서는 모든 스피커 유닛이 어떤 음성신호가 들어오든 대부분 큰 왜곡 없이 잘 표현해주고 있는 것이 도리어 문제가 된다. 여기서 이야기하고자 하는 포인트는 스피커 유닛과 인클로저의 밀접한 상성관계를 검토해두어야 하기 때문이다. 즉 클래식 음악 장르에서 관현악을 자신의 오디오 중심무대에 올리고 싶다면 인클로저가 풍성하게 울리고 잔향과 여운이 사연스럽게 들리는 것을 택하는 쪽이 좋다. 관현악 음악 취향일 경우 유닛 뒷면에서 같은 음량으로 나오면서 위상이 반대인 소리를 함께 이용하는 베이스 리플렉스형(저음반사형 혼 타입이나 덕트 방식을 포함해서)을 먼저 구상하고 베이스 리플렉스로 나오는 음을 컨트롤하는 여러 가지 방법들을 생각해보는 것이 순서일 것이다. 베이스 리플렉스형은 이론상으로 우퍼 유닛의 최저공진주파수의 0.7배까지 저역을 확장시킬 수 있다는 것이 정설이다.

우퍼 시스템을 설치할 실내면적이 좁다면 내부 용적에 따라 얼마간의 흡음재를 쓴

◀ 필자의 주력 디바이더 중의 하나인 FM 어쿠스틱스사의 FM236. 내부는 모두 디스크리트화(영역별 분리)되어 있는 A급 회로를 채택했다. 이상치에 가까운 가우스 필터 특성에 개량을 가하여 FM 어쿠스틱스사가 독자 개발한 리니어 페이즈 필터를 채용, 혼에서도 울림이나 쏘는 특성이 전혀 발생하지 않는다. 그러나 초고가의 기기여서 쉽게 권하기는 어렵다.

인클로저를 선택해야 할 것이다. 실내공간이 10평 정도 이상으로 크다면 흡음재를 전혀 쓰지 않았던 1930년대의 쉐러 혼 스타일의 인클로저를 고려해볼 수 있다. 우퍼 유닛의 능률이 높고 흡음재를 쓰지 않은 인클로저라면 댐핑팩터가 트랜지스터 앰프보다 상대적으로 낮은 빈티지 진공관 앰프(20W급 이상)로도 우퍼 시스템을 어렵지 않게 구동시킬 수 있을 것이다. 실내공간이 적어 상대적으로 내부용적이 작은 인클로저를 선택할 때는 가급적 단단한 재료로 인클로저를 만들고 흡음재도 여러 가지 재료로 실험해보는 것이 바람직하다. 한때 천연 양모 또는 양모로 만든 펠트가 가장 자연스러운 베이스 리플렉스 음을 만들어주는 흡음재라는 주장도 있었다.

오늘날의 밀폐형 스피커들에는 주로 화학섬유로 만든 펠트들이 채워져 있다. 하지만 1950년대 몇몇 영국제 스피커에는 종종 양털이 흡음재로 쓰였다. 커다란 내용적을 가지고 있으면서 흡음재가 사용되고 있지 않은 인클로저의 우퍼 시스템보다 내용적이 작아 흡음재가 채워져 있는 우퍼 시스템은 (같은 직경과 능률을 가진 유닛 조건에서 똑같은 크기의 음상을 갖추려면) 보다 큰 출력의 파워를 필요로 하게 된다. 인클로저 크기가 아주 작은 것은 진동을 분할하고 여진방지를 위하여 구경을 줄이는 대신 우퍼의 숫자를 늘리는 방법을 택할 수도 있다. 이 경우에는 인클로저 속을 가득 채운 완전 밀폐형 인클로저 형식이 되기 쉽다. 얼마 전까지도 내용적이 적은 인클로저의 높은 내부압력을 해결하기 위해 우퍼 후면을 천으로 감싸거나 시메트리사의 패시브 우퍼처럼 보이스코일과 자석이 없는 드론 콘(drone cone: 게으름뱅이 스피커)을 하부에 덧붙여 사용하기도 했다.

저역에 공을 들이는 것은 기초가 튼튼한 집을 만들기 위해서다

종합해보면 별도로 판매하는 디바이딩 시스템 용도로 쓰이는 15인치 크기 이상의 우퍼 스피커 유닛은 대부분 92dB(dB/w/m)이 넘는 고능률의 출력음압을 가진다. 따라서 초대형 더블 우퍼 시스템일지라도 인클로저의 용적이 어느 정도 크면 50W의 진공관 파워앰프로도 임피던스만 일치시킨다면 어렵지 않게 울릴 수 있다. 인클로저 용적이 작아지고 스피커 유닛의 능률이 90dB(dB/w/m) 이하라면 대출력의 파워가 필요할 것이고, 저역의 음상이 또렷해지는 반면 풍성함이 많이 감소될 것이기 때문에 울림이 좋은 고출력의 파워앰프(흡음재가 가득 채워져 있을수록 댐핑량이 증가할 것이므로)가 필요하다. 즉 우퍼라는 명기를 힘 안 들이고 울리는 방법과 파워를 써서 울리는 두 가지 방법 모두 인클로저 크기와 실내공간 환경에 따라 상대적으로 선택될 수 있다는 것을 알게 된다면 파워앰프 선정뿐만 아니라 스피커 케이블의 선택과 구사하는 방법에 관한 이해와 접근이 보다 쉬워질 것이다.

예를 들면 8Ω 사양의 더블 우퍼를 케이블로 파워앰프에 연결할 경우 각각의 유닛별로 케이블을 마련하여 파워앰프 단자에 연결하는 것이 선 길이는 두 배로 늘어나겠

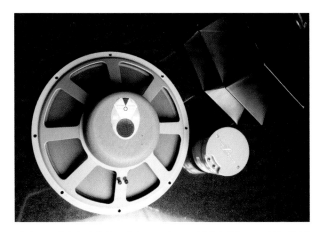

제임스 B. 랜싱 유작 설계로 만든 1951년 D130 플레인지와 1949년 짐 랜싱의 사인이 새겨진 D175 시그니처 드라이버, 오른쪽의 검은색 혼은 바이타복스 6셀 CN153 쇼트 혼.
▶ S2 드라이버와 함께 조합된 바이타복스 CN121 혼.

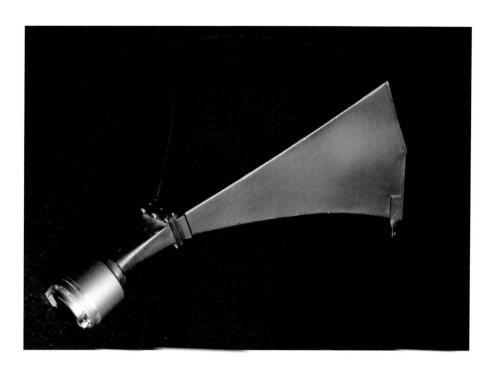

지만 결과는 보다 만족스러울 것이다. 물론 이때 스피커 케이블의 두 선의 단말은 모두 파워앰프의 8Ω(병렬연결일 때는 4Ω이 아니라 8Ω이다) 출력단자에 같이 연결해야 한다. 이렇듯 저역에 공을 들이는 것은 저음의 구축이 제대로 되어 있지 않은 상태에서 중고역을 아무리 잘 가꾸어보아도 그것은 기초가 부실한 집 옥상의 공중정원에서 커다란 꽃나무를 심으려는 것과 같기 때문이다.

2) 중고역의 구축

혼이란 볼품없는 부엌데기를 신데렐라로 만드는 요술할멈

캠프 1까지 전진했다면 이제 캠프 2, 중고역을 담당하는 혼과 드라이버를 공략해보자. 혼 없이 드라이버만 가지고 파워앰프에 연결해본 경험이 있는 사람들이면 누구나 '소리가 참으로 빈약하다'고 느꼈을 것이다. 즉 배플 없는 저역 유닛 알맹이에 음성신호를 보내면 앞뒷면의 소리가 상쇄되어 저음이 잘 나오지 않는 것처럼 혼 없는 드라이버 역시 어딘가 모자라는 소리로 들린다. 혼이란 볼품없는 부엌데기 처녀를 신데렐라로 만드는 요술할멈처럼 드라이버에서 생성된 설익은 소리를 요염하고 풍성한 음으로 성장시키는 마술사 나팔이다.

인간의 신체에 비유해서 상반신의 대부분을 차지하는 중고역을 아름답게 만드는 길은 오로지 한 길밖에 없다. 드라이버라는 선녀와, 혼이라는 선남을 짝지우는 방법밖에 다른 도리가 없다. 우퍼 시스템은 인클로저 크기와 실내조건에 따라 간혹 명문가 출신이 아니더라도 좋은 결과를 기대할 수 있다. 하지만 중고역을 만드는 혼과 드라이버의 결합은 그야말로 명문가들끼리의 혼인이라고 보면 된다. 현재 손꼽히는 명

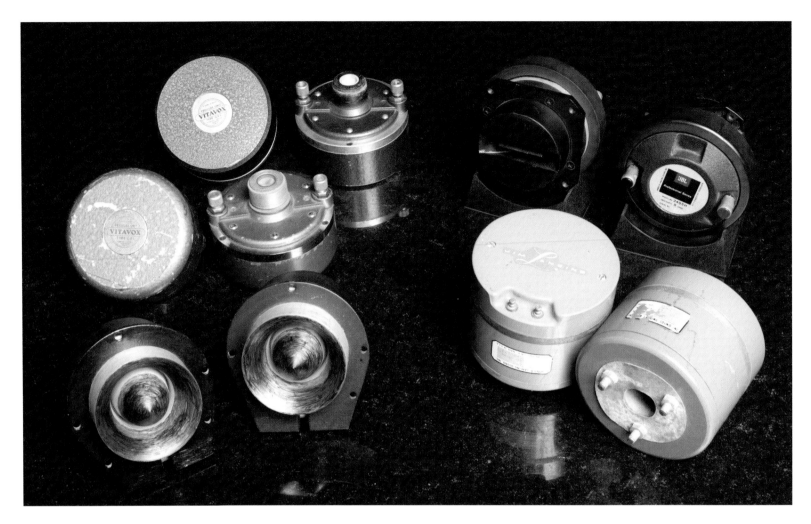

문가로는 미국 웨스턴 일렉트릭의 친척뻘 되는 알텍과 JBL, 먼 사돈뻘 되는 TAD 유닛 계열이 한 그룹을 이루고 있다. 그리고 클립쉬, 일렉트로 보이스가 미중부 지방의 호족 세력답게 훌륭한 드라이버와 혼을 생산해왔다. 영국에서는 바이타복스, 독일에서는 클랑필름이 또 다른 일가를 이루어왔다. 오디오 여명기와 개척시대부터 문을 연 명문가의 드라이버들은 용모가 모두 준수할 뿐 아니라 힘과 능률이 매우 높아 명기라 일컫는 혼과 결합하면 대형 음악홀이나 극장 공간을 가득 채울 수 있는 사운드 생산 능력을 가지고 있었다.

강한 것을 약하게 하는 것과 큰 소리를 작은 소리로 만드는 것은 다른 것이다

20세기 오디오 발전사에서 배운 또 다른 교훈에서 비추어보면, 중고역을 담당하는 드라이버를 잘 울릴 수 있는 앰프는 힘이 넘치는 쪽이 아니라 정결하고 음의 가닥추림이 좋은 품위 있는 파워 쪽이 더 적합하다는 것이다. 대부분의 드라이버들은 전통적으로 능률이 높은데다가(110dB/w/m 전후) 대형 혼에 의해 소리가 크게 증폭되기 때문에 파워앰프를 고를 때는 사양을 면밀하게 살펴야 한다. 일반 스피커 시스템에서 아무 이상이 없다가도 멀티앰프 시스템의 드라이버용으로 쓰면 잡음 때문에 거의 소

리조차 듣기 거북한 명문가의 앰프들이 의외로 많다. 따라서 소문과 선전에 현혹되어 명성 높은 파워앰프부터 선정해놓으면 낭패를 겪는 일이 종종 생길 수 있다는 것을 잊지 말아야 한다. 특히 빈티지 진공관을 매칭시켜놓은 사람들은 잔류 노이즈 때문에 실망하는 경우가 적지 않은데 영화관이나 대형 오디오 숍 같은 큰 홀에서는 공간볼륨과 이격거리 때문에 전혀 문제되지 않았던 드라이버와 앰프들도 집 안에 들여놓게 되면 혼과의 거리가 손에 잡힐 듯 가까워지면서 잡음이 큰 문제로 대두되는 것이다.

잔류잡음 컨트롤 때문만이 아니더라도 중고역을 담당하는 파워앰프에 볼륨 컨트롤이 갖추어져 있는 것을 구할 수 있다면 금상첨화다. 매킨토시와 마란츠의 앰프들은 대부분 파워앰프에 출력을 제어할 수 있는 볼륨과 위상전환 스위치들이 달려 있었다. 만약 볼륨 컨트롤이 없을 경우 어테뉴에이터를 별도로 달아야 하는데, 이 경우 음을 왜곡시키지 않는 고품위의 것을 선택해야 한다. 음량조절은 일렉트로닉 크로스오버에서도 할 수 있으나 파워앰프의 출력 제어기능과는 그 성격이 다르다. 즉 일렉트로닉 크로스오버에서의 각 대역별 감쇠기능(어테뉴에이터)은 유의 밸런스를 잡아 음색의 리얼리티를 만들기 위한 것으로 '강한 것을 약하게' 만드는 기능이고, 파워앰프 출력단의 볼륨은 '큰 소리를 작은 소리로' 만드는 것이기 때문에 같은 선상에 놓고 비교할 수 있는 문제가 아니다. 음향 물리학자들이나 오디오 엔지니어들에게 물어보면 그게 그게 아니냐고 고개를 갸우뚱하겠지만 일렉트로닉 크로스오버는 음색의 밸런스를 조절하기 위해 어테뉴에이터가 있는 것이고, 파워앰프에 달려 있는 볼륨은 음상의 크기를 조절하기 위해 있다고 생각하면 쉽게 이해될 수 있을 것이다. 즉 소리의 세계에서는 결과적으로 수치가 같아진다 하더라도 먼저 죽소하고 나중에 확대하는 것과 먼저 확대하고 나중에 축소하는 것이 종국에 가서는 같은 소리로 들리지 않는다는 말을 음미해볼 필요가 있는 것이다.

혼은 드라이버가 정확하게 재현해내는 소리를 얼마나 아름다운 '소노리티'(sonority: 울림)를 가진 소리로 변환시키느냐가 선정의 관건이다. 혼을 만드는 주재료의 구분에 따라 스틸 혼과 우드 혼이 있지만 그 차이는 금관악기와 목관악기의 음색처럼 확연히 구분되는 것은 아니다. 우드 혼이 스틸 혼보다 조금 부드러운 소리를 내고 스틸 혼은 우드 혼보다 조금 명징한 소리를 내는 느낌이 든다는 정도의 차이다. 그러나 혼은 크기에 따라서는 음색이 대단히 달라진다. 대체로 대형 혼의 소리가 풍부하고 부드러운 반면 개구부가 작고 뒷길이가 짧은 소형 혼은 소리가 명료하지만 소노리티가 부족하기 때문에 강한 느낌을 준다. 부득이 소형 혼을 쓰지 않을 수 없는 실내공간 조건에서는 우드 혼을 택하면 앞서의 단점들을 어느 정도 커버할 수 있을 것이다. 차선책으로 쇼트 혼에 벌집 혼 모양 등의 음향 확산렌즈를 사용해도 우드 혼과 같은 효과를 볼 수 있다.

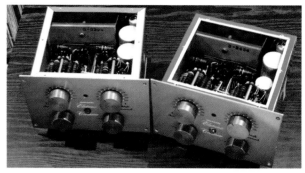

마란츠사 최초의 진공관식 디바이더 마란츠 3의 전면 및 내부와 후면. 전원부(마란츠 4)는 마란츠 1과 동일한 것을 사용하며 좌우 채널에 각각 분리독립된 전원을 공급하도록 설계되었다.

3) 일렉트로닉 디바이더의 구사

멀티앰프 시대 민수형 디바이더의 출시

이제 2-way 멀티앰프 시스템의 마지막 단계인 캠프 3으로 올라가 일렉트로닉 크로스오버 디바이딩 네트워크(이하 디바이더)의 구사에 대하여 살펴보자.

디바이더는 앞서 말한 바와 같이 거의 프로용 기기로 제작되었기 때문에 1960년 대까지는 민수용을 찾아보기가 쉽지 않았다. 1970년 이전에는 진공관식 디바이더 히스키드 XO-1과 마란츠 3가 민수용으로는 거의 유일한 것이었다. 1970년대에 들어서서 존 컬이 만든 마크 레빈슨 LNC-2L과 시메트리(Symmetry)사를 필두로 민수용 디바이더들이 가뭄에 콩 나듯 시장에 출시되었다. 일본에서는 1976년 우에스기 연구소에서 U BROS-2라는 진공관식 디바이더의 시판을 전후해서 스피커 유닛과 혼뿐만 아니라 멀티앰프용 시스템 전체를 주문제작해서 판매하는 고토나 온켄, 오디오노트와 같은 군소업체들이 우후죽순처럼 등장했다. 1980년 미국에서는 일렉트로 보이스와 JBL, 알텍, 우레이(UREI)사와 같은 대형 메이커들이 프로용 기기생산에 전념한 반면 크렐과 스레숄드사에서 민수용 디바이더들이 생산되었다. 일본은 미국보다 활발하여 어큐페이즈, 소니, 야마하, 람사(Ramsa: 마쓰시다 통신공업사의 상품명) 등에서 민수용 디바이더가 출시되어 멀티앰프 시대에 누구나 겪는 디바이더에 대한 갈증이 어느 정도 해소되었다. 영국 탄노이사의 프로용 디바이더가 등장한 것도 이 무렵이었다. 1990년대 초에는 멀티앰프 방식의 중후장대형 오디오 시스템이 퇴조하는 경향을 보이기 시작했고, 새로운 디바이더들이 시장에 나오는 일도 드물었다. 그러나 이때 초고가의 스위스 FM 어쿠스틱스사의 채널 디바이더 FM236이 시장에 선보였고 영국의 린사도 자사의 PMS 3-way 스피커를 멀티 시스템으로 운용하기 위해 악티브(AKTIV)라는 디바이더를 출시했다.

채널 디바이더의 선택은 자신이 가지고 있는 프리앰프와 파워앰프와 상성이 맞는지부터 체크해야 한다. 진공관 파워앰프 일색이라고 해서 디바이더를 꼭 진공관형으로만 선택해야 한다고 고집부리는 원리주의자들도 있다. 그러나 오디오의 구사는 몇 번씩 강조하지만 무엇보다도 열린 마음으로 시작해야 한다. 나 또한 멀티앰프 시스템

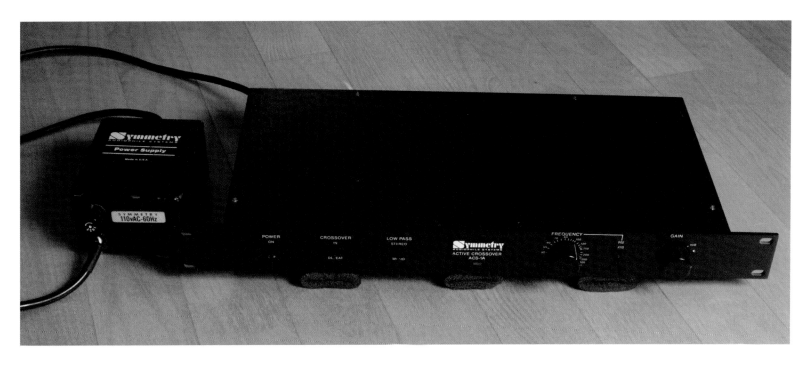

1970년대 오디오 회로설계의 귀재 존 컬이 설계한 시메트리사의 2-way 디바이더 액티브 크로스오버 시스템 ACS-1A. 가변주파수 방식이며 10배의 주파수(Hz) 승수 스위치가 달려 있어 동시에 2대를 쓰면 3-way 디바이딩이 가능한 제품. 하단부에 보이는 것은 사용자가 달아놓은 진동방지용 쿠션.

의 입문 시절 중고역은 반드시 혼형이어야 하고, 그것도 세계 최고의 우드 혼이어야 한다는 주장을 굽히지 않은 적이 있었다. 지금 생각해보면 그것 역시 '동굴 속의 우상'이었다. 나중에 콘형 스피커와 돔형 유닛으로도 혼형 스피커에 버금가는 소리를 낼 수 있는 단계에 이르고 보니 설익은 경험으로 단정지어 이야기한다는 것이 나중에 얼마나 어리석고 부끄러운 일이 되는지 차츰 알게 되었다.

가변형 디바이더와 고정형 디바이더

내가 그동안 사용해왔던 디바이더의 종류는 프로용으로 일렉트로 보이스와 JBL, 민수용으로는 마크 레빈슨 LNC-2L을 위시해서 시메트리와 크렐, 스레숄드와 어큐페이즈, FM 어쿠스틱스사의 것 등이 있었다. 처음에 겁 없이 부딪쳐보았던 프로용 기기는 먼저 논의의 대상에서 제외하는 것이 좋을 듯하다. 1980년대 초반에는 멀티앰프 시스템 지식에 대해서 나 자신이 미숙한 상태였고, 프로용 기기는 웬만한 실력 없이 섬세하게 조작한다 해도 소리의 원형을 지켜나가기가 쉽지 않았다. 무엇보다 전체 음을 경질의 소리로 변화시킨다는 인상을 지울 수 없었다.

민수용 디바이더는 고가인 반면에 다루기가 편리했다. 시메트리 디바이더는 자사의 전용 우퍼 시스템과 함께 사용했었는데, 패시브 스피커가 함께 달려 있는 시메트리 2-way 시스템은 조작하기 쉬웠고 만들어진 음 또한 그럭저럭 들을 만했다. 다만 가변형 기기의 조작에 익숙지 않은 탓에 느낌에 따라 자주 크로스오버와 볼륨을 바꾸어나갔기 때문에 오랜 시간 음악을 들을 수 있는 안정적인 여건을 조성하기가 힘든 것이 단점이었다. 마크 레빈슨 LNC-2L은 나중에 시메트리 디바이더를 설계한 존 컬이 마크 레빈슨을 위해 먼저 만들었던 디바이더였다. 역시 가변형이었기 때문에 자주

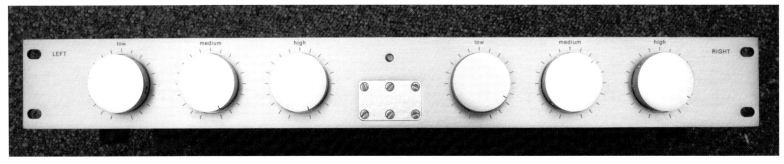

손이 간다는 단점이 있었으나 사운드는 시메트리의 것보다 훌륭했다.

크로스오버 고정형인 크렐의 디바이더가 주문형 디바이딩 칩으로 되어 있는 반면 스레숄드의 디바이더는 여러 대역으로 나뉘어 부속 디바이딩 칩을 내부기판에 삽입시켜 주파수 대역을 나누도록 되어 있었다. 사용자가 비교 시청하거나 스피커 유닛을 바꾸더라도 쉽게 크로스오버를 변환할 수 있어 크게 환영을 받았다. 크렐과 스레숄드의 디바이더는 기기 전면에 달려 있는 어테뉴에이터를 통하여 볼륨 레벨만 조절하도록 되어 있어 안정된 음악감상 측면에서 시메트리나 마크 레빈슨 디바이더보다 진일보한 것이었다. 스레숄드는 음의 손실도 없고 음의 심지와 명료성을 더 강조하는 느낌을 주는 디바이더인데 다만 크렐보다 조금 경쾌하게 들려 클래식보다는 재즈와 팝쪽에 더 잘 맞다는 생각을 하게 된다.

디바이더의 지존 FM236

나는 1990년 TAD사 설계의 레이오디오(Reyaudio) 시스템을 도입하면서 일본의 어큐페이즈와 소니가 만든 에스프리 디바이더를 테스트하게 되었는데, 그때부터는 매우 긴장하면서 두 기종을 비교·검토했다. 이전의 디바이더들은 메인 스피커 시스템에 걸었던 것이 아니었기 때문에 가볍게 실험하는 기분으로 멀티앰프 시스템을 운

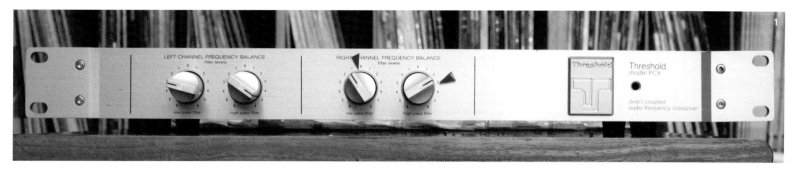

1·2 스레솔드사의 2-way 디바이더 전면과 내부. 뒤쪽 비닐봉지에 들어 있는 것은 여러 종류의 주파수 대역별 분할 칩.
◀▲ 크렐사의 3-way 채널 디바이더 KRX-1(구형). 하이 바이어스 클래스 A 방식을 차용한 KBX(1993년 출시)는 2-way로서 아포지(Apogee), 윌슨사의 WATT/PUPPY, JBL사의 K2 스피커용 전용 보드와 함께 출시되었다.
▼ 한 정신건강연구소 원장 한영란 박사 댁의 2-way 디바이딩 시스템. 왼쪽 톨보이형 독일(비자톤사의 유닛을 사용한) SD 스피커 옆에 놓인 것이 시메트리 우퍼 시스템(105Hz 이하). 매킨토시 C-28 프리앰프와 매킨토시 2100 파워앰프(1969년 출시된 105W+105W 스테레오 TR 파워앰프)가 우퍼 시스템을, DR-6(40W+40W 스테레오) 파워앰프가 중고역의 SD 스피커를 딤딩하고 있다. 중앙 프리앰프 상단에 놓인 것이 시메트리 디바이너 ACS-1A. 딘테이블은 SME 3010R 픽업 암에 SHURE V15 TYPE V-MR 카트리지가 부착된 LINN 손넥 LP12.

용했던 터라 한마디로 진검승부와는 거리가 멀었다. 그런 탓인지 1980년대 중반 처음 만났던 시메트리나 마크 레빈슨 LNC-2L 디바이더들의 음 컬러에 대해서는 뚜렷한 기억이 없다. 다만 지금에 와서야 그 기기들 정도의 수준이면 웬만한 소리는 내어 볼 자신이 생겼다고 말할 수 있을 만큼 멀티앰프 시스템 구사에 이력이 붙은 것이다.

나는 FM 어쿠스틱스사의 FM236을 어큐페이즈 F-15L과 함께 비교하면서 사용해 오고 있다. FM236은 크렐과 마찬가지로 주문형 디바이딩 칩으로 되어 있으나 전면 하단 패널을 열어 쉽게 칩을 바꿀 수 있는 장점이 있다. 매우 섬세하고 맑은 소리로 컨트롤하기에 따라서 천국의 문을 열 수 있는 가능성이 엿보이는 기기다. FM236 디바이더는 어큐페이즈 F-15L에 비해서 사운드가 밝고 보다 투명하지만 음악성은 우열을 가리기 어렵다. FM236은 특히 혼형 스피커와 현대 녹음재생에 위력을 발휘하고 있다. 멀티앰프 시스템의 구사를 설명하기 전에 이렇듯 시시콜콜한 이야기를 늘어놓는 것은 그간에 내가 겪었던 디바이더 선택에 따른 고통의 전철을 뒤에 오는 사람들이 다시 밟지나 않을까 하는 기우 때문이다.

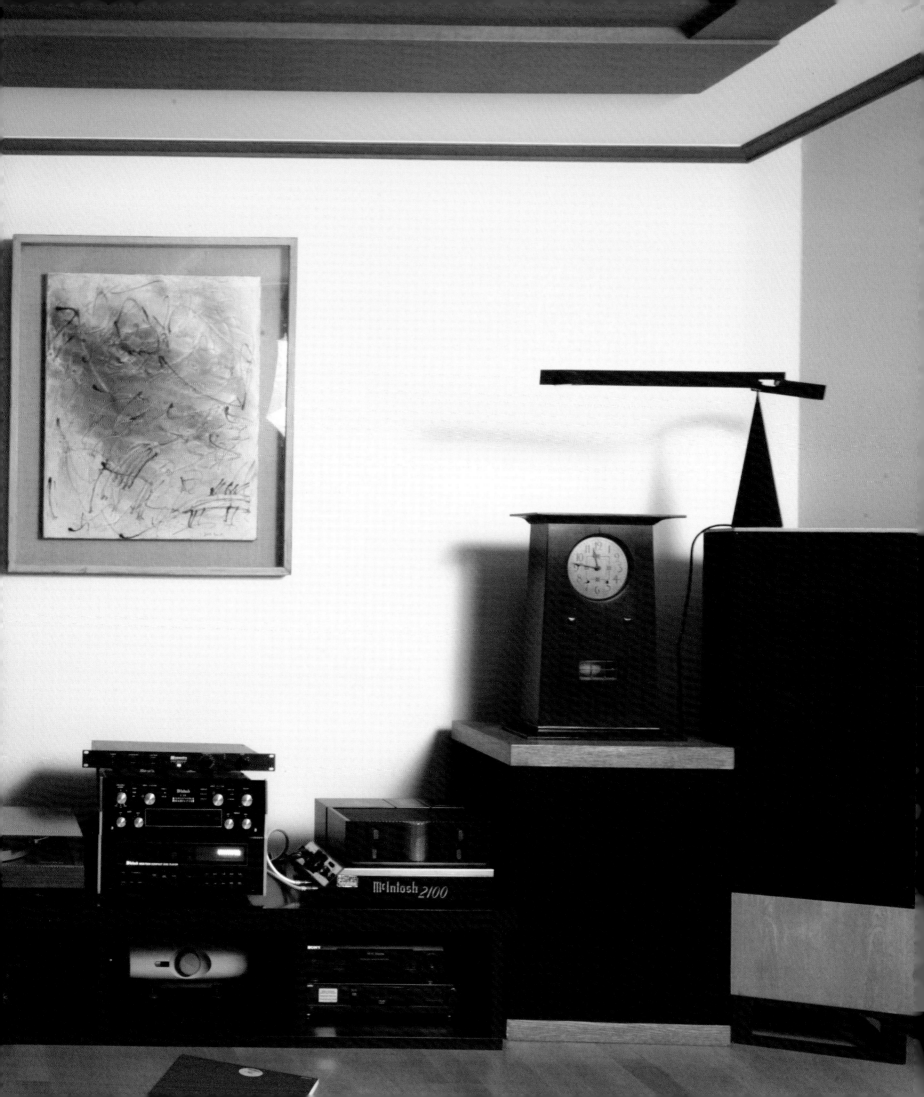

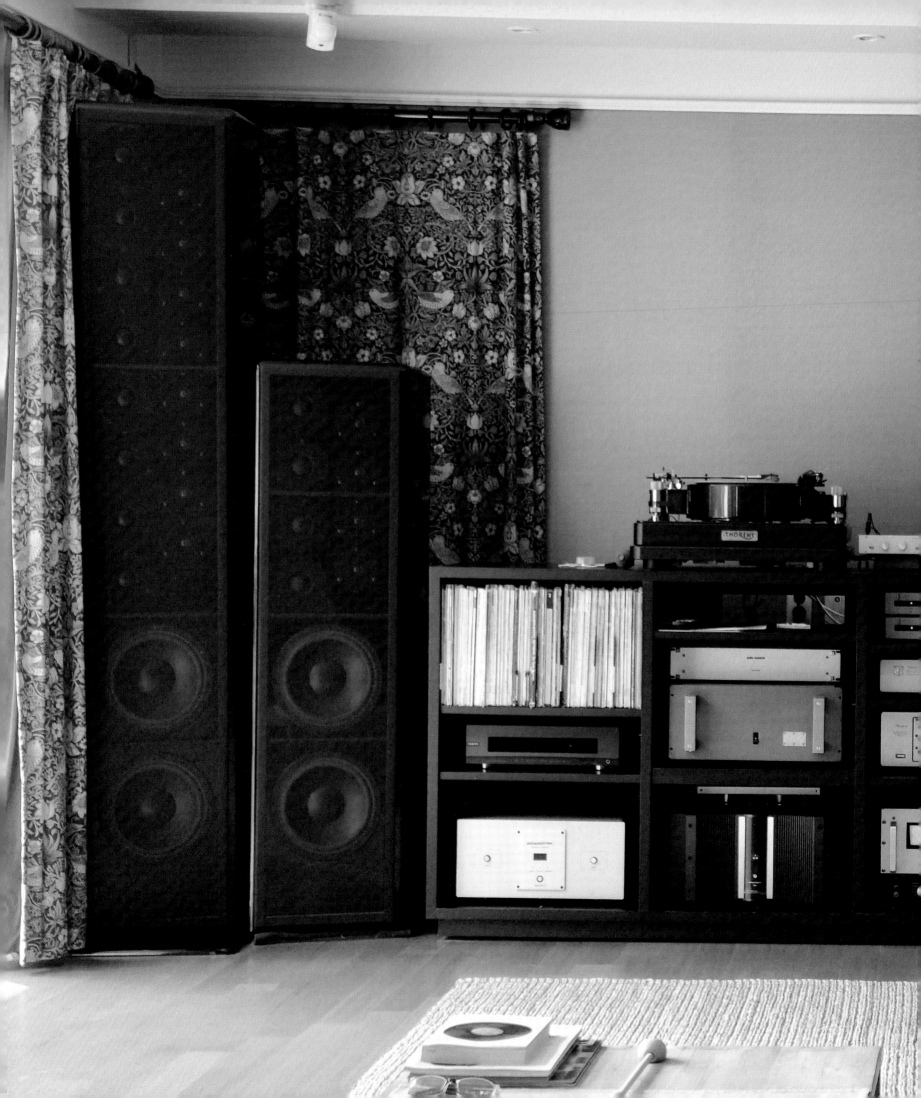

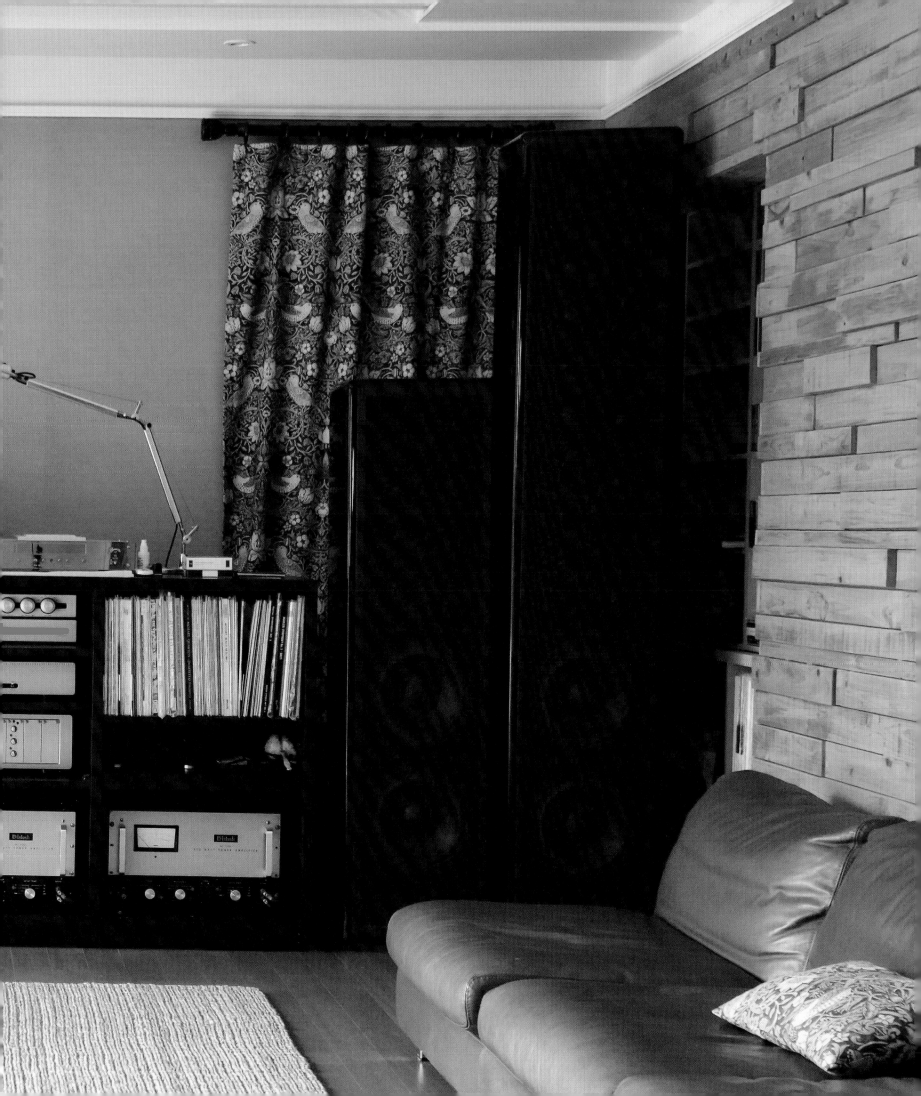

4) 실전 멀티앰프 시스템의 구사

중고역부터 먼저 세팅한다

대역별 디바이딩 주파수와 슬로프가 결정되었다면, 이제 디바이더 대역별로 밸런스 레벨 실전 세팅에 들어가보자. 나는 어떤 디바이더든지 일단 중고역부터 세팅해놓고 시작한다. 중고역을 담당하는 스피커 유닛이 대체로 능률이 높고 오래된 것이라면 일단 -3dB(슬로프 -12dB/oct) 정도에서 첫 세팅을 한다. 그것은 0dB에서 음량을 줄여가며 조정하는 것보다 나중에 저역 쪽과 연동하여 가감하는 수정작업이 쉬울 뿐만 아니라 어느 디바이더나 중역의 중심이 -3dB 부근에서 가장 맑게 재현된다는 느낌이 오기 때문이다(멀티앰프 시스템 구사에서는 이 느낌이야말로 무엇보다 중요하다. 이러한 직감을 절대 놓치면 안 된다. DF-45 이후에 나온 디지털 디바이더들은 음량을 +10dB까지 확장시킬 수도 있다.

드라이버와 우퍼 유닛들을 고능률의 것으로 선택했다면 디바이더의 각 대역별 볼륨 조절이 미세조정이 가능한 볼륨 레벨 방식이거나 0.5dB 또는 1dB 스텝 단위의 미세조정이 가능한 어테뉴에이터 방식인지를 구입 전에 살펴보아야 한다. 내 경우 어큐페이즈 F-15L을 상급기종인 F-25으로 업그레이드했다가 다시 F-15L로 돌아온 이유는 상급기종인 F-20과 F-25에는 0.5dB 단위의 미세 레벨 조정기능이 없어졌기 때문이었다. 최근에 생산되는 드라이버와 우퍼들은 옛날 유닛들처럼 고능률이 아니기 때문에 0.5dB 단위의 미세조정까지는 필요 없겠지만 고능률의 유닛을 가지고 멀티앰프 시스템을 구사하려는 사람들은 이 점을 반드시 눈여겨봐두어야 한다. 또 다른 한편으로 DF-45, DF-55, DF-65와 같은 디지털 디바이더들은 0.1dB 단위로도 조정이 가능하여 음에 대한 자기중심이 없으면 오히려 조정이 어려울 수 있다. 나는 2-way 시스템에서 음의 중심을 이루는 중고역이나 3-way 시스템에서의 중역대는 가급적 0.5dB 단위의 중간 스텝 조정을 하지 않는다. 중심 음상이 흐려지는 것을 염려해서다. 피아노같이 명징하면서도 맑은 울림이 지나치게 퍼지지 않고 잘 제동되는 사운드를 만들려면 중역대의 0.5dB 단위의 레벨조정 스텝은 가급적 손대지 않는 것이 상책이라는 것이 경험에서 얻은 교훈이다. 그러나 FM236 같은 볼륨 레벨 방식의 디바이더는 이런 걱정과는 무관한 이점이 있다.

대역별 볼륨 스텝을 계산하는 법

지금부터 내 방식대로의 저역과 중고역 간의 볼륨 스텝을 계산하는 법을 공개하려는데, 세상의 모든 물리학도들과 오디오 엔지니어들에게 웃음거리가 되지 않을까 큰 걱정이다. 음향공학에서 데시벨의 산정이나 비교 계산은 적용공식이 간단치 않을 뿐만 아니라 계산과정도 복잡하다. 나는 음향물리학 전문서적을 몇 번씩 읽어도 90dB/

◀◀ 오디오 애호가 이봉훈·김명애 씨 부부의 별저는 경기도 양평군 대심리의 고즈넉하고 풍광 좋은 남한강변 인근에 있다. 오디오 시스템이 자리 잡은 거실(폭 4.8m, 길이 12m, 높이 2.7m)은 식당이 함께 있는 대형공간이다. 반대편에 주방과 커다란 나무식탁이 있을 뿐만 아니라 부속 다용도실도 있고 주방 폭은 거실 폭보다 1m 더 넓다. 오디오룸의 왼쪽 벽면은 대형 유리창이고 오른쪽 벽은 중간 부분에 현관과 계단 홀이 연계되어 있어 소리의 반향을 얻기 어려운 조건을 가지고 있다. 즉 여운을 만들어주는 방(resonance chamber/Box)의 측면이 길게 터진 상태인데다가 뒷길이마저 너무 깊어 반향을 얻을 수 없는 상태에서 소리를 구축해야 하는 어려운 조건 속에서 음향 문제를 해결해야 했던 것이다. 즉 직선성이 강한 고능률의 스피커 시스템을 들이지 않으면 실패할 확률이 높았다.

그리하여 메인 스피커는 마크 레빈슨이 설립한 첼로사의 스트라디바리우스 그랜드마스터 스피커 시스템으로 선정키로 했다. 저역은 강력한 진공관 파워앰프 매킨토시 MC-3500으로 밀고, 힘이 없으면서 음악적 뉘앙스가 필요한 중역은 크렐사가 1996년부터 제작한 5세대 파워앰프 FPB(Full Power Balanced)300C를, 고역은 같은 크렐사의 따뜻한 음색을 잘 내는 2세대 파워앰프 KSA-100MKII를 투입했다. 여러 파워앰프의 선정은 부드러우면서 강력한 출력을 내는 프리앰프 스펙트럴 DMC-20과의 조화로운 매칭을 염두에 두고 세심하게 선정한 것이었다. 그러나 결과는 10%가 모자랐다. 결국 모자란 음압과 잔향을 얻기 위해 그랜드보다 작은 스트라디바리우스 마스터를 한 조 더 투입하기로 결정하여 완성도를 높일 수 있었다. 중고역은 2Ω 출력이 가능한 크렐사의 파워들로 선정했지만 저역은 매킨토시 파워가 2조의 12인치 우퍼 4개씩을 울려야 하므로 4Ω 출력에 매칭시키고 프리앰프는 모두 위상을 반전시켜 역상 출력으로 어큐페이즈 F-25 일렉트로닉 디바이더에 킴버 KTAG선으로 연결시켰다. 디바이더에서 저역은 플로리다RF 연구소의 75Ω 동축선 2m로 매킨토시 MC-3500에 연결했고, 중역은 킴버 KTAG선 2m, 고역은 버메스터 LILA3선 2m를 각각 사용했다. 스피커 케이블은 저역은 첼로사의 케이블 5m, 중역은 트랜스 페어런트사의 레퍼런스 케이블 5m, 고역은 킴버사의 8TC 케이블 5m를 좌우로 사용했다.

아날로그 음원은 토렌스사의 프레스티지 턴테이블에 SME-V암과 반덴헐사의 Colibri MC 카트리지를 FM Acoustics사의 122 Phono Stage와 접속하고 프리앰프의 Aux단으로 입력시켰다. 또 다른 SME 3012-R Gold암과 Eric Rohman MC 카트리지는 영국 파트리지사의 8901 스텝업 트랜스를 거쳐 프리앰프의 포노단에 연결시켰다. 픽업 암의 연결선은 모두 미국 그레이엄 엔지니어링사의 것이고 FM122 Phono Stage와 프리앰프까지는 킴버사의 KTAG선이, 파트리지 8901 스텝업 트랜스와 프리앰프 포노단은 노르트오스트사의 발할라선이 사용되었다.

디지털 음원은 버메스터 061 CD 플레이어를 턴테이블로만 사용하고 세타(Theta)사의 DAC Generation III와 킴버사의 KTAG선으로 연결하고 프리앰프와는 오디오퀘스트의 라피스선으로 연결시켰다. 공들여 만든 스트라디바리우스 그랜드마스터 더블 스피커의 풍부한 음은 반향 없이도 대형 콘서트 홀에 앉아 있는 착각이 들 정도로 리얼한 스테이지를 전개시켜 한 번 시청한 사람들에게 잊지 못할 경험을 만들어 놓았다. 스펙트럴 프리와 크렐의 파워가 만드는 피아노 소나타 같은 독주악기의 음도 한없이 명징하고 청아하다. 큰 스케일의 교향곡과 합창곡들도 매킨토시 MC-3500 진공관 파워가 바닥부터 흩뿌리는 음의 향훈과 어우러져 커다란 방안의 공기를 아름다운 음악으로 흠뻑 적셔 놓는다.

필자의 옛 한옥 능소헌 지하 음악감상실 오디오 랙의 중심부에 설치된 FM236 디바이더. FM236을 중심으로 상부에 FM244 프리앰프, 그 위에 놓인 것은 콘래드 존슨 프리미어 세븐 프리앰프, 하단의 세타 제네레이션 III DSP, 그 아래 MFA 사의 레퍼런스 프리앰프가 배치되어 있다. 모두 최단거리 배선을 하기 위함이다. 세타 DSP와 최상부 와디아 X-64.4 DSP가 거꾸로 놓여 있는 것도 언밸런스 케이블의 근거리 배선 때문이다.

w/m과 100dB/w/m이 몇십 배의 음량 차이가 나는지 얼른 머릿속에 들어오시 않는다. 그렇지만 공식에 따라 정확하게 계산했다고 해서 자연스리운 음의 밸런스가 얻어지는 것은 결코 아니다. 이러한 이유 때문에 디바이딩 시스템은 매우 어려운 세계이며 황금의 귀를 가진 사람만이 구사할 수 있는 영역이라는 그릇된 인식이 오디오파일 사이에 형성되기도 했다.

디바이딩을 오래한 사람일수록 자기 고유의 레벨 조정방법론을 가지고 있는데 어떤 이들은 백색노이즈를 가지고 대역별 음량 레벨을 정하기도 한다. 오디오파일들 모두가 디바이딩 기법을 터득하기 위해서 음향물리학을 배워야 하거나 디바이딩 앰프나 네트워크 제조빙법에 대히여 정통할 필요는 없다. 고기 잡는 어부가 해양생물학에 꼭 정통할 필요가 없듯이.

오디오파일들은 엔지니어와 같이 전문지식의 소유자가 되지 못한다 하더라도 오디오 시스템을 구사하여 음악을 듣는 음악 애호가로 족하다. 나 역시 아날로그 레코드파일이고 음악감상을 취미로 가지고 있을 뿐 음향이론에 근거한 수학계산에는 소질이 없고 별 관심도 없다. 따라서 디바이딩 레벨 조정방법론을 이야기한다면 음향물리학의 계산방법에 구애받지 않고 내게 맞는 나름의 오디오파일 공식을 만들어 운용할 뿐이다.

대역별 레벨 산정에 대한 나의 엉터리 'YS공식'의 예를 들여다보면 초등학교 3학년 수준의 산수처럼 간단하다. 먼저 각 대역담당 파워앰프의 이득이 모두 같다는 전제조건이거나 그렇지 않을 경우 볼륨으로 컨트롤하여 같게 만들어놓았다는 가정 아래 계산을 해보자.

레이 오디오 2-way 시스템을 예로 들면 TD-4001(16Ω) 드라이버 유닛의 능률이

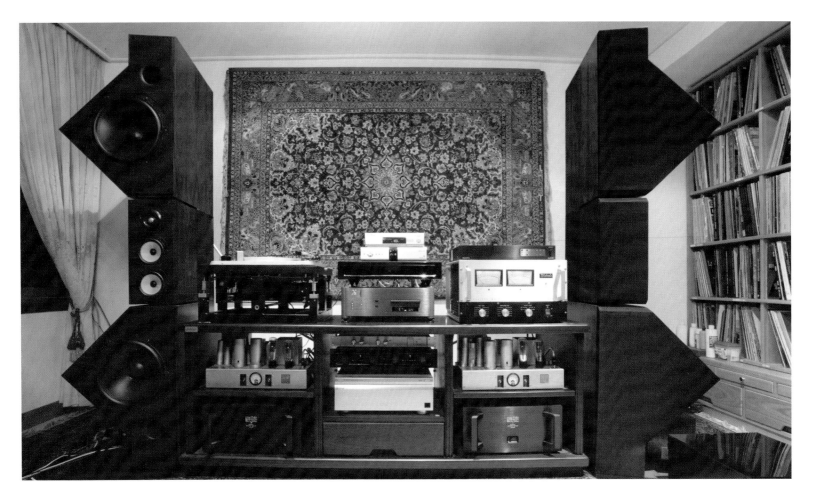

필자가 디바이딩을 자문해준 오디오파일 최동식 씨 댁 시스템. 스피커 B&W 매트릭스 800. 저역(630Hz)을 매킨토시 MC2500 파워가 담당하고 있고, 중고역은 마크 레빈슨 No 20.5 파워가 맡고 있다. 프리앰프는 그리폰 라인스테이지(Linestage). 상부에 스레숄드 디바이더가 놓여 있다(시스템에서 새로 추가된 것은 디바이더뿐이다). 턴테이블은 EMT 930. 마크 레빈슨 파워앰프 상단에 놓인 것은 오리지널 WE 91A 앰프.

110dB/w/m이고 우퍼인 TL-1601b(8Ω) 능률이 97dB/w/m이면 110에서 97을 뺀 수치는 13이 된다. 더블 우퍼를 사용하므로 13/2가 되고 임피던스의 비율 8Ω/16Ω을 감안하면 13/2×8/16=(+)3.25가 된다. 이 수치를 중고역 기준 설정 볼륨(-3dB)에 더한다. 그러면 0.25dB이 되는데 나는 어큐페이즈 디바이더 F-15L에서 저역 담당용 파워앰프 마란츠 9과 임피던스 매칭을 위해 승압트랜스를 사용했으므로 UTC LS-10X의 승압비 1:10만큼 감해야 한다. 0.25+(-10)=-9.75, 즉 -9.75dB이 되는 것이다. 계산대로라면 중고역 -3dB, 저역 -9.75dB이 된다. 이 수치를 근간으로 0.5dB만큼 느낌을 더하거나 빼는 것이 나의 공식이다.

현재 나는 -4dB, -10dB로 조정 운용하고 있다. 즉 답은 중고역 -4dB, 저역 -10dB 감쇠 특성 슬로프 -12dB/oct이다.

이와 같이 믿거나 말거나 한 연습문제를 한 번 더 풀어보자.

우리 집 음악실의 또 다른 메인 시스템은 슈투더 레복스 BX4100 듀얼 3-way 스피커 시스템과 100Hz 아랫부분을 담당하도록 되어 있는 TAD의 TL1601b 더블 우퍼 시스템(능률 97dB/m)이다. 우선 중고역을 -3dB로 잡는다. 이 경우 감쇠 슬로프는 디바이딩 대역이 100Hz라는 것을 감안하여 조금 급하게 -18dB/oct로 정한다. 슈투더 레복스 BX4100(8Ω 연결) 스피커 시스템의 능률이 93dB이므로 우퍼인 TL-1601b(8Ω)와

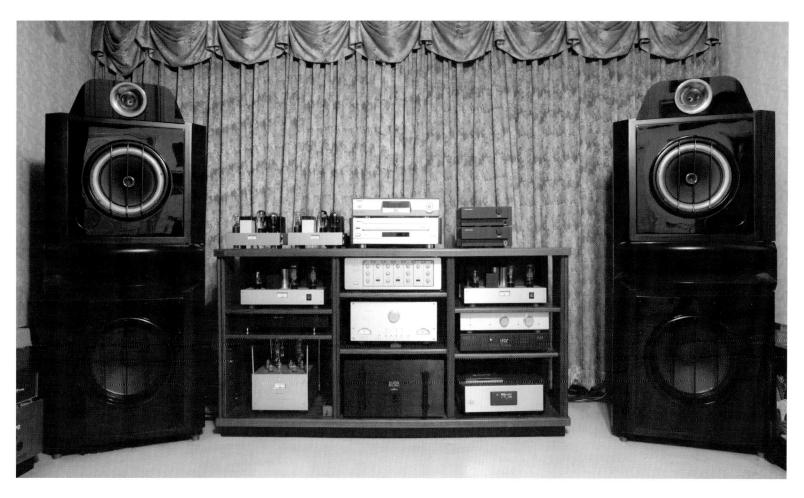

오디오 평론가 나병욱 씨 댁의 4-way 디바이딩 시스템. 스피커: 미국 가우스 18인치 우퍼, 독일 비자톤사 우드 혼/드라이버, 독일 망거사의 14인치 풀레인지 유닛으로 만든 Loth-X. 아카펠라 이온 트위터 TW-1S. 프리앰프: 국산 올닉 진공관 프리앰프 L-3000. 파워앰프: 저역 마크 레빈슨 ML-3, 중역 Ed 싱글 자작 앰프. 풀 레인지 담당은 300B 푸시풀 구성의 올닉 A-3000 파워앰프, 고역은 OEM으로 제작한 국산 하만카든 TR 앰프. 디바이더는 어큐페이즈 F-25.

의 차이는 -4dB이 된다. 더블 우퍼라는 조건은 슈투더 레복스가 듀얼 시스템(2조의 스피커)이므로 음량조건은 서로 상쇄된다. 임피던스 매칭트랜스의 승압비 1:10을 감안하면 -4+(-10)=-14dB의 차이가 생기므로 저역은 -3dB에서 -14dB만큼 뺀 -17dB이다. 답은 중고역 -3dB, 저역 -17dB 슬로프(감쇄특성 -18dB/oct)다.

그러나 본격적으로 멀티앰프 시스템에 대하여 진지하게 파고들고 싶어 하는 오디오파일들에게는 일본의 'MJ무선과실험편집부'에서 특집으로 만든 세이분도신코샤(誠文堂新光社)에서 나온『마코토 야시마 콜렉션: 궁극의 오디오 멀티앰프 시스템 연구』라는 책을 권하고 싶다. 레이 오디오를 만들었던 키노시타 쇼조를 비롯한 1970년대와 80년대 일본의 멀티앰프 마니아들의 치열한 실전기록들과 함께 각종 정통 계산식과 추정 데이터들이 친절하게 소개되어 있어 짧은 시간에 멀티앰프 시스템의 전모를 파악할 수 있는 길잡이가 될 것이다.

5) 위상의 일치

중음대역에 중독된 오디오파일들

멀티앰프 시스템과 바이앰핑뿐만 아니라 바이와이어링 구사에서 가장 중요한 것

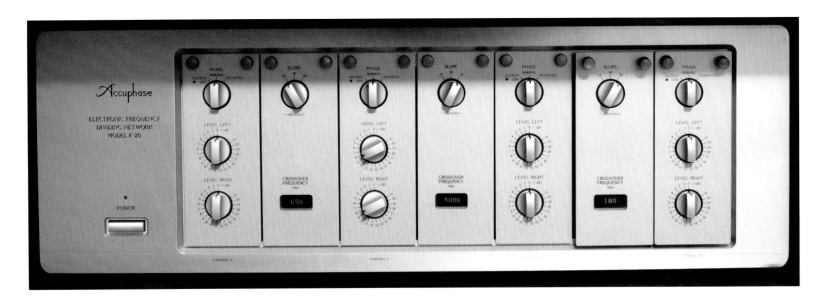

어큐페이즈 F-25 2~4-way용 디바이더. 전면에서 크로스오버 패널을 간단하게 탈부착하여 2-way에서 4-way까지의 디바이딩 모듈을 만들 수 있다. 기기 내부에 GIC 필터회로로 된 필터앰프와 출력앰프가 표준으로 장비되어 있다. 출력 임피던스는 평형/불평형 모두 50Ω.

이면서 정상 정복 때까지 점검하고 복기해보아야 하는 것은 바로 위상이다. 멀티앰프 시스템에 손을 대는 순간 위상에 대한 구상을 한시라도 머릿속에서 지우면 안 되는 이유는 총체적 조화를 꾀할 수 있는 주방장의 손맛을 내는 마지막 비법이기 때문이다. 가끔 초대를 받아 오디오 동호인들의 집을 방문해보면 나름대로 공들여 구축한 오디오 시스템에서 중역대의 목소리만 강조되어 있는 경우를 심심치 않게 보게 된다.

"엘라 피츠제럴드(Ella Fitzgerald)의 목소리를 한번 들어보세요. 바로 옆에서 속삭이는 것 같지 않습니까?" 하고 침을 튀겨가며 자랑하는 오디오파일들이 있다면 그는 분명 혼자서는 무척 행복한 사람일지 모른다. 그러나 방문객들은 중음대역이 잘 나오는 레코드 위주로 편성된 음악만을 듣고 가야 하는 고역을 치르게 되어 마냥 행복한 표정만을 지을 수 없다. 급기야 한두 시간도 안 돼서 "중음은 참 훌륭하군요"라는 덕담인지 비아냥인지 모를 소리를 던지고 가는데 중음에 중독된 주인은 이 말을 칭찬으로 받아들이고 한층 더 중음대역이 돋보이도록 손질하고 다시 한번 자랑스럽게 보일 기회가 오기를 고대한다. 때때로 중음대역에 중독된 이들은 동료 오디오파일들이 전체 밸런스에 대하여 지적하거나 자연스러운 저음이 잘 나오지 않는다고 불만을 토로하면 내심 '정말 좋은 소리를 모르는 사람'이라고 일소에 부치는 이들이 많다. 이른바 중역 중독증세가 깊어진 중음 원리주의 오디오당 사람들이다.

이러한 사람들의 레퍼토리에는 중역대의 비브라토와 장식음이 현란한 바로크 오페라의 아리아들이나 여성 보컬 재즈가 성악 파트의 중심에 자리 잡고 있으며, 쳄발로를 피아노 음악보다 더 즐겨 듣고, 바이올린 콘체르토보다는 무반주 독주곡이나 관악 5중주나 6중주 같은 실내악 위주로 시연하기 좋아한다. 안타까운 것은 마약에 중독된 사람들처럼 중역대가 고혹적으로 피어나는 과거의 전설적 진공관과 트랜스에 한없이 집착하면서 잘못된 꼬임과 상술에 빠져드는 경우가 적지 않다는 사실이다. 중역대가 강조된 사제 앰프 제작자들은 이 점을 노리고 아름다운 중역소리를 찾아 헤매

1980년대 초 영국 KEF사의 명성을 드높인 105.2 3-way 스피커 시스템(1979년 발표). 중역과 고역의 유닛이 전송속도의 빠르기에 따라 스텝 식으로 배치되어 있고, 앉은 사람의 귀와 시청각도가 일치하도록 스피커 유닛들이 약간씩 기울어져 장착되었다. KEF 105.2 스피커 스타일은 이후의 모든 하이엔드 스피커 설계에 커다란 영향을 미쳤다.

는 오디오 파일들을 유혹하고 궁극의 소리를 내는 진공관과 트랜스에 대한 신화를 덧씌우는 것이다. 점입가경인 것은 닫힌 오디오의 세계에서는 주위의 건전한 음악상식을 가진 오디오 동호인들이나 연주회장에 자주 가보자는 가족들마저 경원시하도록 세뇌시키는, 전문가를 자처하는 사설업주 제작자들의 꾐에 빠지는 사람들이 의외로 많다는 사실이다. 모두 위상에 대하여 무지한 상태에서 당하는 일이다. 나 또한 멀티앰프 초년병 시절에 시스템을 제법 구사한답시고 수없이 프리, 파워앰프들을 바꾸어댔던 시절이 있었지만 운 좋게도 나쁜 인연과 조우한 적은 없었다.

중역 중독증을 쉽게 자가치료하는 방법으로는 전체 음상을 비교해볼 수 있는 풀레인지 스피커 시스템 한 조를 여분으로 비치해두고 때때로 자신의 메인 시스템 소리를 검증해보는 것이다. 풀 레인지 스피커는 위상 체크를 할 때에도 매우 유용한 지침서로 쓰일 수 있다.

위상이 일치되지 않으면 중역만 부각된다

최근에 나는 십 년 이상 오디오 세계에 공들인 경험을 가진 오디오파일 몇몇 분의 집에 초대받은 적이 있다. 모두 위상의 일치에 대하여 별 생각 없이 시스템을 운용하고 있어 놀랐다. 그중에는 두 대의 파워앰프를 브리지 연결하여 사용하는 집도 있었다. 통상의 앰프 제작자들은 브리지 연결에 대한 방법을 적어놓은 제품 설명서를 통하여 사용자에게 운용방법을 알려주는 것이 일반적이다. 그러나 사용자는 두 대의 파워앰프를 브리지시킬 때 위상이 정상이 되어서 나오는지 역상이 되어 나오는지를 귀로 파악해보아야 한다. 브리지한 파워앰프를 사용한 경험이 많은 오디오파일들은 대체로 브리지하게 되면 역상이 되는 경우가 많다고 말한다. 나는 매킨토시 진공관 파워앰프 MC-275 두 대를 브리지하여 150W 모노럴 출력으로 만들었을 때 역상의 경우 소리가 더 좋았던 기억을 가지고 있다. 결과적으로 방문한 집마다 +, - 선만을 바꾸어놓았을 뿐인데도 사람들은 전체 대역 밸런스에 대한 큰 고민이 비용 한 푼 들이지 않고 해결되었다고 만족감을 표시했다.

위상이 일치되어 있지 않으면 무엇보다도 중역이 크게 부각된다. 왜냐하면 중역이 작게 들리고 고역과 저역이 상대적으로 앞으로 나오는 반대의 경우라면 누구나 쉽게 알아차릴 수 있기 때문에 이런 현상을 그대로 놓아둘 확률은 희박하다. 두 번째로 쉽게 파악할 수 있는 현상은 무대의 정위감이 떨어진다는 것이다. 보컬 재즈 음악을 걸어보면 보컬만 귀에 속삭이듯 감미롭게 들리고 스네일 드럼이나 큰북이 어택하는 소리는 뒤로 한참 물러나 있는 듯이 들린다. 피아노는 물론 트럼펫 소리마저 보컬연주자와 같은 무대공간에 있지 않은 것처럼 어색하게 들린다. 사운드 볼륨도 보컬에 비해 상대적으로 작은 것은 물론이고 음영이 드리워진 입체적인 소리가 아닌 평면적인 소리여서 보컬 이외에는 별다른 감흥이 일어나지 않는다.

대역별 유닛 연결 시 +, -를 바꾸어가며 위상을 체크해보자

위상이란 '위상의 일치'라는 말을 축약해 쓴 용어라고 이해하면 접근하기가 쉬워진다. 저역을 일단 그림과 같은 형상으로 이해해보자. 20Hz란 1초 동안 20번의 파고가 있는 공기의 커다란 파형으로 온몸에 부딪히는 에너지로 생각하고, 500Hz는 1초 동안 500번의 중간 파형, 7,000Hz는 1초 동안 7,000번의 미세한 공기파형으로 인지해보자. 당연히 같이 도달해야 할 저역과 중역과 고역대의 소리가 파형의 생김새와 속도 차이로 인하여 인간의 귓속에 있는 고막이라는 결승선의 테이프를 동시에 끊기란 결코 쉽지 않은 일이다. 우선 속도 차이에 따른 송달거리를 같게 하기 위해서 우퍼와 스쿼커 그리고 트위터의 출발 위치를 약간 뒤로 물린(reset) 스피커 시스템들이 있는데, 각 유닛들을 리셋시킨 1970년대의 슈투더 레복스사의 BX-4100 모니터 스피커와 1980년대 KEF사의 105.2, 1990년대 아발론(AVALON)이나 틸(THIEL)사의 스피커, 윌슨오디오사의 Watt/Puppy와 X-1/Grand Slamm, 그리고 B&W사의 노틸러스(Nautilus) 801 등이 그러한 원리에서 제작된 스피커들이다.

멀티앰프 시스템이 아니더라도 빈티지 혼과 드라이버 유닛과 함께 우퍼 유닛을 가지고 자작 스피커 시스템을 구축하는 오디오파일들은 반드시 L/C 네트워크에서 각 대역별 유닛 연결 시 +, -를 바꾸어가며 위상을 체크해보아야 한다. 저음을 담당하는 우퍼까지 혼 타입의 인클로저에 넣어져 있는 올혼(all horn) 스피커 시스템의 경우 스타트 음원의 지점 계산은 콘형 스피커와는 아주 다른 방식으로 구상해야 한다. 즉 혼의 개구부 구경과 비례한 0.8배 정도의 거리에서 실음원(저음역)이 나오는 것으로 가정하는 것이 통상적인 산정 방법이다. 즉 알텍 A7 스피커 같은 경우 인클로저 전단에서 우퍼 유닛과의 거리(혼 커브)의 20% 정도 들어간 지점을 실음원으로 상정하게 되는 것이며, 이 경우 대체적으로 저역은 중고역과 위상이 반대가 될 것이다.

스피커에서 출발한 음을 인간의 귀에 동시에 도달시키는 문제를 어느 정도 해소시켰다 하더라도 저음과 중음 그리고 고음의 파형 생김새는 매우 다르기 때문에 정확하고 조화로운 소리를 듣기 위해 위상의 일치를 꾀해야 한다. L/C 네트워크가 들어 있는 2-way 또는 3-way 스피커 단품들도 위상을 맞추기 위해서 중역대를 담당하는 스쿼커 유닛을 역상으로 연결하는 것이 일반적이다. 대형 3-way 스피커인 경우 위상이 다른 소리가 유닛 후면에서 나오는 것을 근원적으로 봉쇄하거나 JBL 4343과 4344 모니터 스피커처럼 별도의 밀폐된 박스를 짜서 인클로저 속에 또 하나의 인클로저를 만들어 봉인해 놓기도 한다.

자신의 귀로 총체적 소리의 질을 판별해라

중역대를 역상으로 연결한다면 고역과 저역은 정위상으로 연결하는 것이 자연스러운 소리를 내는 정석의 방법이다. 그러나 때로는 유닛 특성에 따라 중역을 정상으

로, 저역과 고역을 역상으로 연결하는 경우도 있다. 그밖에도 주파수 대역 디바이딩 수치에 따라 위상이 달라지기도 한다. 나의 경우 어큐페이즈 F-15L(500Hz)을 사용할 때는 중고역이 정상, 저역이 역상인 것에 비해 FM 어쿠스틱스 FM236(630Hz)은 모두 정상으로 연결했다. 결론적으로 총체적 소리의 질로 판별을 가능케 하는 자신의 청각을 훈련시키는 것만이 최상의 결과를 가져올 수 있다. 그러므로 어디까지나 최종 소리를 만드는 기준은 자기 귀로 측정하는 것이 가장 중요한 것임을 한시도 잊어서는 안 된다. 귀에 들리는 소리가 어딘가 모자란 듯하고 불편하거나 날카롭게 들릴 때는 반드시 위상을 체크해볼 필요가 있다. 나는 하베스 LS3/5A Gold 스피커와 로저스 AB 1 서브 우퍼를 연결할 때 중역과 고역(하베스)을 정상으로, 저역(로저스)을 역상으로 구성했는데 처음부터 그렇게 한 것은 아니었다. 첫 구사 때에는 중역을 정상으로 고역과 저역을 역상으로 하는 역정공법을 택했다. 하지만 어딘지 소리가 (특히 여성 보컬이) 날카로운 느낌이 들고 뉘앙스가 부족하다고 귀로 판단했기 때문에 최종 수정을 단행하여 지금과 같은 위상을 세팅하게 된 것이나.

이외에도 파형의 모양새가 다르기 때문에 유닛 크기가 서로 나른 풀 레인지 스피커 시스템도 때때로 유닛들을 역상으로 연결해야 할 때가 생긴다. 우리 집 자이스 이콘 이코복스 A31-17 스피커는 12인치와 6½인치 직경의 풀 레인지로 구성되어 있는데, 12인치 유닛을 역상으로 웨스턴 일렉트릭 WE124C 파워앰프에 연결하고, 6½인치 유닛은 매킨토시 20W-II 파워앰프에 정상 연결하여 사용하고 있다. 바로 파형의 모양새가 스피커 유닛 크기에 따라 다르기 때문에 생기는 불일치를 조정하기 위한 구사방법으로 현재와 같이 세팅된 것이다. WE124C와 매킨토시 20W-II 모두 파워앰프에 아웃풋 볼륨이 달려 있어 바이앰핑용으로 쓰기에 편리하다.

오디오의 위상은 우주의 위상과 닮았다

위상의 일치가 잘 이루어진 오디오 시스템은 스피커 유닛들이 고가의 제품이 아니더라도 또 음원소스와 앰프들이 하이엔드 제품이 아니더라도 뛰어난 음악적 하모니와 풍부한 음량으로 낭만적이고 감미로운 소리를 만들어내어 듣는 사람의 마음을 흔들어놓을 수 있다. 나의 음악실에 있는 하이엔드 오디오 시스템이나 풀 레인지 스피커 유닛 여러 개를 적당히 모아서 소리를 내는 엔트리 시스템 모두 방문객들에게 깊은 인상을 심어주고 있는 것은 모두 위상을 정위시켰기 때문이라고 말할 수 있다. 오디오의 위상은 아마도 우주의 위상과 그 모습이 닮았으리라고 생각한다. 중세인들이 우주의 질서를 음악적 조화로 이루어진 세계(Musica Mundana)로 상정했듯이 천상의 음악을 만들기 위한 오디오의 구사(Musica Instrumentalis) 또한 우주의 조화를 닮은 영감으로 소리를 만들어야 사람들에게 감동을 줄 수 있다고 믿게 되었다.

오디오의 황혼

• 에필로그

오늘밤 궁극의 소리를 얻었다고?

우리는 어느 시대의 왕후장상들도 누려보지 못한 음악의 호사를 누리고 간 세대로 기억될 것이다. 20세기부터 인류는 과학문명의 발달로, 자유와 고독 속에 살다간 위대한 작곡가들의 내면세계가 만들어낸 음악을 개인 공간에서 직접 접할 수 있었다. 어느 시대의 음악이든 기록이 남아 있는 한 뛰어난 연주자들에 의해 오늘의 음악으로 곧바로 재현될 수 있는 기적과도 같은 재생음악의 천국에서 살아왔다. 인류에게 재생음악의 기쁨을 가져다준 오디오의 세계는 아직도 놀라움으로 가득하다. 오디오가 주는 득음의 세계는 누구라도 열락의 음에 한번 빠지게 되면 그 황홀경에 영원히 머무르고 싶어지는 천상세계의 한 자락과도 같다. 그러면서도 그 경지에 이르기까지 숱한 고통의 과정을 인내하면서 스스로 설정한 음의 목표를 구현해가는 구도의 세계이기도 하다.

오디오의 매력은 무한한 상상과 자유로움 위에 개성과 창의력으로 피어나는 새로운 가능성에 있다. 그러나 오디오 세계에서 오랜 세월 방황해본 사람이면 누구나 깨닫게 되는 진리가 있다. '오디오 세계에서 영원한 것은 없다'는 것이다. 오늘밤 궁극의 소리를 얻었다고 감격에 떨며 밤을 지새우게 했던 그 천상의 소리도 자고 나면 어느새 낯선 얼굴로 바뀌어 있다. 오디오파일들은 '만물은 변한다'는 진리를 숙명처럼 받아들여야 하는 일상을 감내하고 살아가야 한다. 때로는 자기의 귀조차 의심해야 하고 세월이 지나면서 청력이 감퇴한다는 현실도 담담하게 받아들여야 한다. 그때를 대비해서 가족들과 오디오 교우들의 도움이 지속적으로 필요하다. 내가 아는 진정한 오디오파일들은 대부분 가족들과 오디오의 즐거움과 고통을 함께 나누고 있다. 좋은 소리를 만드는 데 일상의 시간과 공간을 같이하는 가족만큼 훌륭한 조언자도 없기 때문이다.

보살 같은 미소로 나의 오디오 편력을 지켜본 아내

나는 스스로를 오디오 마니아라고 생각해본 적이 없다. 다만 남들이 오디오의 세

계에 목숨 걸고 빠져드는 나 같은 부류의 사람들을 '오디오 마니아'라고 부른다는 것은 알고 있다. 1970년대 후반, 부동산 투기라는 광풍이 불기 전 나는 신혼의 단꿈에 빠져 있으면서도 또 다른 반란을 꿈꾸고 있었다. 그것은 자신이 선택해서 개척한 세계를 스스로 확인해가는 과정에서 얻은 성취감에 도전하는 꿈이었다. 작은 성취감을 얻으면서 영위해온 취미생활 같은 것도 심화되면, 평범한 일상을 비일상으로 만들어 버릴 위험이 도사리고 있는데도 나는 언제나 일상의 탈출과 반란을 기도했다.

나라는 사람은 평생의 반려자가 될 사람에게 맑을 때나 궂을 때나 늘 함께하겠다고 하느님 앞에 서약했지만 좋은 것, 하고 싶은 것은 혼자 다 하고 다닌 한심한 남자였다. 아내는 지금까지 보살 같은 미소로 파란만장한 나의 오디오 편력을 너그러이 지켜봐주었다. 돌이켜보면 처음부터 아내는 일상의 탈출을 기도하고 반란을 꿈꾸는 나를 말리기보다 말없이 격려해왔다. 그래서 나는 늘 착각 속에 살았다. 아내가 "오산은 비행장이고 망상은 해수욕장이에요"라고 안쓰러운 눈길로 그만 방황하라고 할 때에도, 나는 매일 밤 오산과 망상의 장비들을 챙겨들고 오디오 산행에 나섰다. 궁극의 소리를 만들어내고야 말겠다는 일념과 정상을 정복하겠다는 거창한 명분으로 몽유병자가 되어 이곳저곳 오디오의 골짜기들을 헤매고 다녔다. 우스운 일은 마니아의 세계에서도 어떤 신념 같은 것이 생겨나는데, 그것은 내가 가고 있는 길이 과연 바른 길일까 하는 의심과 회의에서 비롯된다. 나는 마니아가 되어가는 오디오파일들에게 늘 말해왔다. 자신이 도달하고자 하는 고산준령은 어디에 있으며, 그곳에 가려면 어떠한 수단과 방법이 필요한가라는 물음은 누구든지 할 수 있다. 하지만 목적지에 도달했더라도 그곳이 과연 원하던 정상이었는지 판단할 수 있는 기준을 가지고 있어야 한다고. 즉 측정도구 또는 피드백할 수 있는 기록과 수단을 갖춰야 정상정복이 가능하다는 말은 지금까지도 내 자신에게 경계로 삼고 있는 말이기도 하다.

황혼 녘 어스름을 밝혀주는 작은 등불

산이 높으면 계곡 또한 깊게 마련이다. 깊은 계곡 사이에서조차 나는 방황하는 고통의 즐거움을 느끼며 오디오 등반길을 개척해왔다. 지난 사반세기 동안 수많은 작은 봉우리에 설 때마다 더 높은 봉우리들이 보이곤 했다. 얼마 가지 않아 이곳이 최고봉이 아닐지도 모른다는 불안감에 또 다른 봉우리들을 곁눈질했던 것이다. 그러나 분명한 것은 아무리 작은 언덕이라도 정상에 올라야만 또 다른 봉우리들이 보인다는 것이다.

아집을 부려도 아무도 나무라지 않을 취미의 세계에서 마치 구도자연하는 모습도 그리 좋지 않다. 붓가는 대로 글을 쓰고 책을 만든다는 것은 더더구나 경계해야 할 일이어서 오랫동안 '오디오의 유산' 개정판 집필을 주저해왔다. 주위의 모든 분들께 다시 한번 감사드리며, 이 책에 씌어진 대로 오디오의 세계 속에서 방황했던 그간의 노

정이 뒤에 오는 사람들에게 어렴풋이나마 밤길을 밝혀주는 작은 호롱불이라도 된다면 좋겠다. 오디오를 처음 시작할 때에는 젊음과 의욕이 함께했으나 이제는 마음만 앞설 뿐이다. 눈이 어두워지고 손이 마음대로 움직이지 않을 때가 오면 카트리지를 바꾸는 일도 그만두고 추수 끝난 텅빈 가을 들판을 바라보는 농부처럼 빈 턴테이블에서 들려오는 소리를 듣는 마음의 준비도 해야 한다고 생각한다. 지금까지 가꾸어온 음악과 오디오의 향기만으로도 여생을 지내기에는 충분하다고 스스로를 위로하며, 그동안 얼마나 많은 위안과 영혼의 양식을 오디오가 들려주는 음악들로부터 일구어 냈던가 감사하며.

사람들이 저마다 아침을 맞이하듯이 저마다의 황혼을 맞이한다. 어렵고 힘든 시간들을 보냈지만 아름다운 것만 생각하고 싶은 황혼의 문턱에 서서 지나간 시간에 묻는다. 음악과 오디오는 나에게 무엇이었던가. 어느 시인의 말처럼 지나간 시간 속에 사랑이 있었듯이 음악과 오디오 역시 지나간 시간이 더 황홀한 것이었는지도 모른다.

인생이 유한하기에 아름답고 좋은 것이라는 말에 승복하기는 쉽지 않다. 그러나 적어도 음악과 오디오 세계의 편력이 나에게 짧은 인생의 묘미가 무엇인지를 조금 알게 해주었다는 깨달음은 지울 수 없다. 이제 힘들게 올라온 언덕을 내려가 저녁 연기 속으로 사라질 시간이 되었다. 사위어가는 인생의 길목에서 아련한 추억들을 떠올리며 바라보는 오디오는, 황혼 녘 어스름을 밝혀주는 삶의 작은 등불이다. 나는 그 따뜻한 불빛 아래서 아직 나래를 접지 않고 다시 비상하려는 젊은 날의 브람스를 들을 수 있을 것이다. 음악의 향훈이 피어오르는 오디오의 유산들과 언제까지 함께할 수만 있다면…….

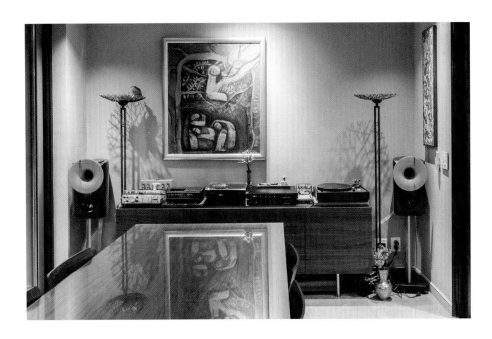

여명기부터 황금기까지의 오디오 연표(1671~1970)

연도	발명가	국가	오디오의 역사	관련 예술과학문화사	본문 쪽	주요 세계사건	참고
1671	새뮤얼 모어랜드(Samuel Moreland)	영국	· 유리로 된 메가폰(Megaphone) 발명		83		
1721	조지 윅커스 (George Wickers)	영국	· Garrad and Company의 전신이 되는 보석상 개점		259		· 1780년 로버트 가라드 파트너로 영입
1832	새뮤얼 모르스 (Samuel Finley Breese Morse)	미국	· 모르스 신호 발명		177		· 뉴욕미술대학에서 회화를 가르침
1836	새뮤얼 모르스와 앨프레드 베일 (Alfred Lewis Vail)	미국	· 전신기(Electric Telegraph) 개발		177		· 최초의 Electro magnetic Telegraph는 러시아의 파벨 실링(Pavel Schilling)에 의해 1832년 개발되었다
1847	지멘스와 할스케 (Ernst Werner Von Siemens & Johann Georg Halske)	독일	· 전신기 제조회사 설립	· 토머스 앨바 에디슨 오하이오주 밀란에서 출생 · 알렉산더 그레이엄 벨 스코틀랜드 에든버러에서 출생	177	· 라이베리아 독립선포	
1853	엘리후 톰슨 (Elihu Thomson)	영국			180	· 페리 함대 일본 내항 · 크리미아 전쟁 발발	· 교류 모터를 개발한 E. 톰슨 영국 맨체스터에서 출생
1869	일라이샤 그레이/에노스 바턴 (Elisha Gray & Enos M. Barton)	미국	· 그레이 바턴사 (Gray & Barton Company) 설립		104, 178	· 수에즈 운하 완성 · 미대륙 횡단철도 개통 · DNA 발견	· 웨스턴 일렉트릭사의 실질적인 창립연도
1872	일라이샤 그레이/에노스 바턴/ 앤슨 스타거(Anson Stager)		· 웨스턴 일렉트릭 제조회사(Western Electric Manufacturing Co.) 설립	· 새뮤얼 모르스 뉴욕에서 사망	178		
1874	지멘스 운트 할스케사	독일	· 무빙코일형 트랜스듀서(스피커)원리 발표	· 프랑스 인상파 화가 전시회	94		· 굴리엘모 마르코니 4월 25일 이탈리아 볼로냐에서 출생
1876	알렉산더 그레이엄 벨	미국	· 전화기(Telephone) 발명	· 독일 고고학자 슐레이만 오스만 터키에서 미케네 유적 발굴	92, 178	· 미국 독립100주년 기념 만국 박람회 · 강화도조약	
1877	토머스 앨바 에디슨	미국	· 축음기(Phonograph) 발명		93, 178		
1878	알렉산더 그레이엄 벨	미국	· 벨 텔레폰 컴퍼니 설립		178	· 에디슨 백열전구 특허 취득 및 생산개시(Menlo Park Laboratory)	
1880	토마스 왓슨 (Thomas Augustus Watson)	미국	· 아마추어형 전화기 리시버 발명	· 조지 이스트먼 Eastmann Dry Plate & Film Company 설립 (1888년 이스트먼 코닥사로 변경)	93, 180		· 1883년 톰슨/휴스턴 전기회사로 개칭
	E. 톰슨과 E. J. 휴스턴 (Edwin James Houston)	미국	· 미국 전기회사(American Electric Co.) 설립	· 도스토옙스키 『카라조프의 형제들』 출간			
1881	아메리칸 벨사와 웨스턴 일렉트릭	미국	· 상호기술협력과 투자협정 체결 후 일리노이주에 전화기 공장 설립	· 영국 헨리 허밍스 탄소가루를 이용한 전화용 트랜스미터 개발	178	· 루마니아, 몬테네그로, 세르비아 오스만 터키로부터 독립	
1883	헤르만 토렌스 (Hermman Thorens)	스위스	· 오르골(Orgel) 제작 회사 설립	· 카를 벤츠, 벤츠사 설립 · 최초의 고층(10층) 건물 시카고에 건립	267	· 세계 최초의 현수교 뉴욕 브루클린 다리 개통	
1884	니콜라 테슬라 (Nikola Tesla)	크로아티아	· 교류발전기, 변압기, 모터에 대한 특허 미국 정부에 출원		179		
1885	찰스 섬너 테인터와 치체스터 벨 (Charles Sumnur Tainter & Chichester A. Bell)	미국	· 에디슨 축음기를 개량한 그라포폰(Graphophone) 개발	· 카를 벤츠 가솔린 엔진 차량 개발 · 자전거 타기 대유행	254		· 그라모폰 특허등록
1886	피터 젠센 (Peter Laurits Jensen)	덴마크	· 팔스테르(Falster)섬에서 출생	· 코카콜라 생산 개시 · (뉴욕) 자유의 여신상 건립 · 영국 GEC 모체회사 설립	66		· 수로 안내인의 아들로 태어남
	웨스팅 하우스(Westing House)	미국	· 테슬라의 특허를 사들여 교류발전기 회사 설립		182		

연도	발명가	국가	오디오의 역사	관련 예술과학문화사	본문 쪽	주요 세계사건	참고
1887	에밀 베를리너 (Emil Berliner)	미국	· 원반식 축음기 그라모폰 (Gramophone) 발명	· 하인리히 루돌프 헤르츠 전자파 (Hertzian Wave) 전송실험 성공 · 독일 AEG사 설립	180, 255		
1891	필립스 부자 윌리엄 딕슨 (William K. L. Dickson)	네덜란드 미국	· 전구생산회사 필립스사(Philips & Co.) 설립 · 키네토그라프(Kinetograph) 발명		180 180		
1892	에디슨과 엘리후 톰슨 및 에드윈 휴스턴	미국	· 제너럴 일렉트릭(GE)사 설립		180		
1893	에밀 베를리너	미국	· 미국 그라모폰사 워싱턴 DC 설립		255		· 1895 필라델피아에 베를리너 그라모폰사 설립
1896	굴리엘모 마르코니 (Gulielimo Marconi)	이탈리아	· 무선 전신 발명	· 프랑스 푸조사 설립	179		
1898	발데마르 폴센 (Valdemar Poulsen) 에밀 베를리너와 요제프 베를리너	덴마크 미국 독일	· 텔레그라폰(Telegraphone) 자기녹음장치 발명 · 독일 하노버에 세계 최초의 레코드 공장 설립 (Berliner Grammophon Gesellschaft)	· 퀴리 부부 라듐 발견	 255	· 영국, 홍콩 99년간 조차 · 미서전쟁	· 하노버는 에밀 베를리너의 출생지
1901	엘드리지 존슨 (Eldridge Reeves Johnson)	미국	· 빅터 토킹머신 (Victor Talking Machine Co.) 창립	· X선을 발명한 뢴트겐 노벨상 수상	255	· 최초의 노벨상 수여 · 오스트레일리아 영연방 일원이 됨	X선 발견은 1895년
1902	제임스 마티니 (James Martini) 레옹 고몽 (Léon Gaumont) 오스카 메스터 (Oscar Messter)	미국 프랑스 독일	· 나중에 제임스 B. 랜싱으로 개명하는 제임스 마티니 탄생(JBL의 창업자) · 에밀 베를리너의 그라모폰을 이용 디스크 토킹 필름장치 크로노폰 (Chronophone) 발표 · 압축공기를 이용한 옥스테폰(Auxtephone) 제작	· 엔리코 카루소 그라모폰 최초의 녹음 · 3M(Minnesota Mining & Manufacturing Co.)사 창립	72 181 181	· 쿠바 독립	· 탄광기사 헨리 마티니의 아홉 번째 아들로 태어남
1903	토머스 에디슨 오스카 메스터	미국 독일	· 키네토폰 발명(영상과 연동하는 음성 사운드 장치) · 디스크식 발성영화 시스템 비오폰 톤 빌트 (Biophone Ton-Bild)를 사용한 단편영화 공개	· 무성영화 「대열차강도」 상연 · 12인치 셸락음반 출시(한 면만 재생) · 퀴리 부부 노벨 물리학상 수상	180 181	· 라이트 형제 비행기 발명 · 헨리 포드, 포드모터사 설립	· 1914년까지 500여 필름 제작
1904	존 앰브로즈 플레밍 (John Ambrose Flemming)	영국	· 열전도 다이오드를 이용한 세계 최초의 (2극) 진공관 발명	· 시베리아 횡단철도 완성 · 롤스로이스 자동차 회사 창립	180	· 러일전쟁	
1905	오데온(Odeon)사	독일	· 양면 연주 레코드 생산	· 아인슈타인 상대성원리 발표	181		
1906	리 드 포레스트 (Lee De Forest) 외젠 로스트 (Eugene Augustin Lauste) 토렌스사	미국 프랑스 스위스	· 3극 진공관 오디온(Audion) 발명 · 세계 최초의 사운드 트랙 발성 영화 시스템 포토 시네마폰 (Foto Cinemaphone) 개발 · 동사 최초의 턴테이블과 나팔꽃 혼이 부착된 축음기 생산	· 일본 남만주철도회사 설립 (대륙침략준비)	181 181 268	· 핀란드 유럽 최초의 여성 참정권 획득 · 을사늑약 · 드레퓌스 사건 사면으로 종결	
1910	레옹 고몽	프랑스	· 4,000명 수용 극장용의 쌍나팔 타입의 크로노 메가폰(Chrono Megaphone) 발표	· 빌헬름 박 하우스 뉴욕필과 함께 그리그 피아노 협주곡 1악장 녹음	181	· 한일합방	
1911	BTH사 (British Tomson-Houston Co. Ltd.)	영국	· 미국 GE사로부터 텅스텐 전구 생산 라이선스 획득 후 MAZDA 상표로 판매 개시		181	· 어네스트 러더포드 원자구조 해석 · 아문센(Roard Amundsen) 남극점 정복 · 쑨원 신해혁명 후 공화국 수립	

연도	발명가	국가	오디오의 역사	관련 예술과학문화사	본문 쪽	주요 세계사건	참고
1912	로렌스 리처드슨 (Lawrence F. Richardson)	영국	· 정전형 변환기(Electrostatic Transducers)로 음파를 만드는 수중실험 시도	· 칼 램믈(Carl Laemmle) 유니버설 영화사 설립 · SOS 세계공통조난신호 제정 · GM캐딜락 모델 발표	127	· 타이타닉호 침몰	
1914	에드윈 프라이덤 (Edwin S. Pridham)	미국	· 일렉트로 다이내믹 타입 무빙바 발명 (실제 사용은 1915년부터)	· 파나마 운하 개통 · 찰리 채플린 영화 데뷔	66	· 제1차 세계대전 발발 · 파나마 운하 개통	
1915	젠센과 프라이덤	미국	· 12월 30일 캘리포니아 최초의 PA방송	· 웨스턴 일렉트릭사 일리노이주에서 뉴욕주 편입에 따른 재조직. 회사명 Western Electric Company Incorporated	66	· 영국 루시타니아호 침몰	· 주지사의 연설 원거리 중계
	해럴드 아널드 (Harold De Forest Arnold)	미국	· 진공도를 높인 대형 출력관 제조법 특허출원	· 미대륙 횡단 전화망 완성	181		
	엘머 커닝햄 (Elmer T. Cunningham)	미국	· 검파용 진공관 오디오트론(AudioTron) 개발	· 미국 윌리엄 폭스(William Fox), FOX 영화사 설립	182		
	랄프 빈턴 하틀리 (Ralph Vinton Lyon Hartley)	미국	· 진공관식 발진회로 고안 미국 특허출원	· 루이스 메이어(Louis B. Mayer) METRO 영화사 설립	182		
	발터 쇼트키 (Walter Schottky)	독일	· 4극 진공관 발명	· E. S. 프라이덤과 P. L. 젠센 무빙바형 혼 스피커 실용화 성공	182		· 지멘스 운트 할스케사의 연구원
	세바스찬 가라드 (Sebastian H. Garrad)	영국	· 가라드 기술 제조사(The Garrad Engineering & Manufacturing Co. Ltd.) 창립	· 유럽에서 다다이즘 운동	259		· 로버트 가라드의 증손자
1916	칠로브스키와 랑주뱅 (Constantin Chilowski & Paul Langevin)	프랑스	· 칠로브스키와 랑주뱅 수중신호 발생방법과 효과적 배치에 관한 특허출원 (소나(Sonar: 수중음파탐지기)의 이론적 배경)	· 새뮤얼 골드피쉬와 에드가 셀윈 (Samuel Goldfish & Edgar Selwyn) 골드윈 영화사 창립	127	· 아인슈타인 상대성이론 발표	
	벨 연구소의 에드워드 웬트 (Edward Christoper Wente)	미국	· 콘덴서 마이크로폰 미국 특허출원	· 미국 The Sociate of Motion Picture Engineers(S.M.P.E) 발족	128		· 콘덴서 마이크로폰의 상세 구조는 1926년 재출원 후 실물제작(1928년), 394-W 발표 후 1929년 특허획득
	벨 연구소의 구스타프 엘먼 (Gustaf Waldemar Elmen)	독일	· 자기재료연구 결과 니켈 70% 철 30% 합금(Permalloy) 테이프를 동선 주위에 감는 방법으로 투자기율을 변화시키는 방법, 캐나다 정부에 특허출원				· Permalloy는 Permeability (투자기율)+Alloy(합금)의 합성어
1917	젠센과 프라이덤	미국	· 샌프란시스코에서 8월 3일 마그나복스(Magnavox)사 설립	· MGM의 전신 루이스 메이어 영화사(Louis B. Mayer Prictures) 설립 · 카를 융『무의식의 심리학』 발간	67, 182	· 러시아혁명 · 미국 제1차 세계대전 참전	
1918	가라드사	영국	· 축음기용 태엽식 모터 가라드 No1생산		260, 267	· 제1차 세계대전 종전 · 니콜라이 황제 가족 처형	
	악셀 피터센과 아르놀트 폴센 (Axel Petersen & Arnolt Poulsen)	덴마크	· 일렉트리컬 포노필름스 컴퍼니 (Electrical Fonofilms Company A/S) 창립	· 일본 마쓰다 전기제작소 창립	289	· 바이마르 공화국 탄생	· 제2차 세계대전 후 오르토폰사의 기원이 됨
1919	웨스턴 일렉트릭사	미국	· 뉴욕 승리전쟁채권 판매를 위한 대중집회에서 PA시스템 시연		182	· 파리강화회의 · 로자 룩셈부르크 암살	
	GE사	미국	· 11월 20일 GE사 아메리칸 마르코니사를 흡수하여 RCA사 (Radio Corporation of America) 설립		185	· 베니토 무솔리니 파시스트 운동 조직	
1920	폴 랑주뱅(Paul Langevin)	프랑스	· 수중음파탐지기(Sonar) 특허출원			· 아돌프 히틀러 나치당 결성	· 미국에서는 폴 란개빈으로 발음하기도 한다. 중세 프랑스 중남부 대(大)앙주 지역 가문 출신의 폴 박사는 한때 퀴리 부인의 연인이었다.
	웨스팅하우스사	미국	· 11월 2일 피츠버그에서 라디오방송국(KDKA) 개국		183		
	프라이덤과 젠센	미국	· 무빙코일형 리시버(라디오) 미국 특허출원		182	· 마하트마 간디 비폭력 운동	
	헨리 라운드 (Henry Joseph Round)	영국	· 3극관에 금속망을 추가하여 영국 최초의 4극관 FE1을 개발		182		
	스탠리 멀라드 (Stanley R. Mullard)	영국	· 런던시 외곽 사우스필드에 라디오용 진공관 제작회사를 설립		183		· 1927년 멀라드사 주식 필립스사에 매각

연도	발명가	국가	오디오의 역사	관련 예술과학문화사	본문 쪽	주요 세계사건	참고
1921	웨스턴 일렉트릭	미국	· 11월 11일 워렌 하딩(Warren G. Harding) 대통령의 연설을 전화회선을 이용해 뉴욕과 샌프란시스코에 동시 중계하고 PA 시스템으로 확성		183		· 밸런스드 아마추어 리시버 사용
	웨스턴 일렉트릭	미국	· 진공관 102D를 이용한 WE8-A 앰프 개발 · 진공관 105A를 PP 사용한 WE9-A 앰프회로 개발 · 진공관 101D(전화중계기용 3극관) 개발 · 초대형 직렬 3극관 212A, 발진관 211A 개발	· GE연구원 찰스 혹시(Charles Hoxie) 광학식 녹음 시스템(Pallophotophone)개발	183		· Variable Width 또는 Variable Area형인 팔로우 포토폰 기술 나중에 RCA 포토폰에 전승됨
1922	웨스턴 일렉트릭	미국	· 5-A(목재 혼) 6-A, 7-A(화이버 글래스 혼) 발표		183	· 소비에트 사회주의 연방공화국 수립 · BBC 방송국 개국 · 투탄카멘 왕묘 발견 · 알렉산더 그레이엄 벨 사망	
1923	벨 연구소의 헨리 찰스 해리슨 (Henry Charles Harrison)	미국	· 혼 음향렌즈 특허신청 · 밸런스드 아마추어형 리시버의 콘지를 접선 방향으로 난 여러 개의 주름으로 지지하는 구조 고안	· 미국 『타임』지 창간 · 찰스턴 댄스 유행	50 184	· 일본 관동대지진 · 1926년 탄젠셜 에지로 발전됨	
	리 드 포레스트	미국	· 뉴욕 리볼리 극장에서 혼형 스피커 시연		182		
	벨 연구소의 요셉 맥스필드 (Joseph P. Maxfield)	미국	· 레코드 마스터판 제작용 포노그래프 시스템 특허출원		184		
	일렉트릭컬 포노필름사	덴마크	· 영화용 사운드 필름을 별도로 작동시키는 노기 시스템 '피터센 폴센 시스템' 발표 및 시연	· 워너 형제 워너브라더스 영화사 설립 · 뉴욕 리블리 극장에서 드 포레스트가 개발한 토키 시스템 Phono Film 최초 공개	185 289		
1924	실바니아사	미국	· 펜실베이니아주에서 진공관 생산 개시		173		
	웨스턴 일렉트릭	미국	· 밸런스드 아마추어 방식의 직접 방사형 리시버(삿갓 모양의 라디오) 540AW (지름 46cm) WE548AW(지름 90cm) 출시	· 메트로와 골드윈 영화사 합병 MGM(Metro-Goldwyn-Mayer Inc.) 설립	183	· 제1회 동계 올림픽 개최	
	웨스턴 일렉트릭	미국	· WE205D 직렬 3극관(출력관) 개발	· 독일 지멘스사 리본 스피커 개발 · 해리와 잭콘(Harry & Jack Cohn) 컬럼비아 영화사 설립	188 187	· 레닌 사망, 스탈린 승계	
1925	프레데릭 리와 오윙 밀스 (Frederik W. Lee & Owing Mills)	미국	· 정전형 스피커에 관한 미국 특허신청	· 시드니 N. 슈어(Sidney N. Shure) 라디오 부품 판매를 위한 슈어사 창립	128		
	벨 연구소의 헨리 찰스 해리슨	미국	· 레코드 음구의 신호를 픽업하는 기계/전기 변환기구 특허출원 · 빅터 토킹 머신사 의뢰로 오르소포닉 빅트롤라 시리즈의 최고급 축음기 "Orthophonic Victrola Credenza" 발표	· 『리더스 다이제스트』 창간	184		
	(GE사) 체스터 라이스와 에드워드 켈로그 (Chester Williams Rice & Edward Washburn Kellog)	미국	· 현대 스피커의 원형이 된 다이내믹형 (직접방사형) 콘형 스피커 발표	· 러시아 아이젠슈타인 감독 영화 「전함 포템킨」 독일에서 공개	184		· New Type of Hornless Loudspeaker에 관한 논문 발표
	웨스턴 일렉트릭	미국	· 영국지사 STC (Standard Telephones & Cables) 설립				
	새뮤얼 워너, 워너브라더스사 웨스턴 일렉트릭사(합작투자)	미국	· 바이타폰(Vitaphone)사 설립		185 186	· 베르너 하이젠베르크 불확정성의 원리 발표	
1926	웨스턴 일렉트릭	미국	· 8월 6일 워너브라더스 극장에 설치된 바이타폰 시스템으로 미국 최초의 유성영화 「돈 후안」(Don Juna) 상영	· G. R. 파운틴(Guy R. Fountain) Tulsemere Manufacturing Co. 창립 (탄노이사의 전신)	186		· Vitaphone 시스템 1927년부터 WE555W와 WE15-A 혼 시스템으로 대체
	독일 로렌츠(Lorentz)사의 발터 하네만(Walter Hahnemann)	독일	· 정전형 스피커에 관한 미국 특허신청	· 미국 NBC 방송국 개국 · 벤츠 다이믈러 자동차 합병	128		
	콜린 키일 (Colin Kyle)	미국	· 변형 가능한 진동판을 이용한 정전형 스피커에 관한 미국 특허신청		128	· 히로히토 일왕 즉위	· 젤라틴을 바른 금속 모기망 이용
	RCA사, 영국 브룬스윅사 (British Brunswick Ltd.)	미국/ 영국	· 라이스/켈로그형 스피커 RCA-104를 탑재한 세계 최초의 전기축음기 파나트로프(Panatrope) P-11 발매		184		

연도	발명가	국가	오디오의 역사	관련 예술과학문화사	본문 쪽	주요 세계사건	참고
	영국 BTH사	영국	·RCA 104를 모델로 한 세계 최초의 영구자석 스피커 개발		185		
	한스 포그트와 요제프 엥글 (Hans Vogt & Josef Engl)	독일	·정전형 스피커 제작 시도		185		·미국 특허출원은 2년 뒤인 1928년 9월 15일. 특허 취득은 1932년 10월 4일.
	존 드퓨 (John Depew)	미국	·뉴욕에서 정전형 스피커에 대한 특허출원 및 제작 시도		185		·뉴욕 리볼리(Rivoli) 극장에서 시연
	에드워드 웬트와 앨버트 투라스 (Edward C. Wente & Albert L. Thuras)	미국	·바이타폰 스피커 시스템 개발 ·무빙코일형 리시버(스피커) 555W 미국 특허출원		186		
1927	피터 젠센 (Peter Laurits Jensen)	덴마크/ 미국	·시카고에 젠센사 (Jensen Radio Manufacturing Co.) 설립	·미국 CBS 방송 설립 ·영국 BBC 방송 설립	66	·찰스 A. 린드버그 (Charles A. Lindbergh) 대서양 무착륙 횡단비행 성공	
	제임스 B. 랜싱		·랜싱 제작소(Lansing Manufacturing Co.) 설립(3월 9일)	·토키영화「재즈 싱거」상영	73		
	알버트 칸과 루 버로스 (Albert Kahn & Lou Burroughs)		·미시간주 뷰케넌시에서 마이크로폰 개발을 위한 일렉트로 보이스(EV)사 창립	·네덜란드 필립스사 최초의 5극관 B443 개발	187		·555W 리시버가 부착된 Vitaphone 공급 개시 영화제목「What Price Glory」
	웨스턴 일렉트릭	미국	·극장용 영사음향기기 공급 및 서비스 회사 ERPI(Electrical Research Products Inc.) 설립	·폭스사 웨스턴 일렉트릭사 앰프를 사용한 무비톤(Movie Tone) 사운드 방식의 영화상영 파라마운트사의 R. J. 포머로이	187		
	RCA사	미국	·광학식 토키 시스템 RCA 포토폰(Photophone) 시연	(Roy J. Pomeroy) 영화용 필름에 사운드를 기록 재생할 수 있는 광학식 (Variable Density형) 시스템 특허출원	187		·광학식(Variable Area) 토키 시스템의 일종
	필립스	네덜란드	·스크린 그리드와 플레이트 사이에 제3의 그리드를 삽입, 세계 최초의 5극관 B443 개발		187		·건전지 라디오용 출력관
1928	아에게(AEG)사와 지멘스 운트 할스케사	독일	·공동출자하여 클랑필름(Klangfilm)사 설립		92		
	프리츠 플로이머 (Fritz Pfleumer)	독일	·세계 최초의 도포형 자기 녹음테이프와 테이프 레코더 시제품 개발 성공	·조지 거슈윈「파리의 어메리카인」작곡	122		·1932년 12월 1일 플로이머 마그네토폰(Magnetophon K1) 테이프 녹음기 세계 최초 발명 후 AEG사로 기술 이전
	게오르그 노이만 (Georg Neumann)	독일	·최초의 업무용 콘덴서 마이크로폰 CMV3 개발		187		
	웨스턴 일렉트릭사	미국	·WE205D를 정류관과 출력관으로 사용하는 WE41(전압증폭단)과 WE42(파워앰프) 출시	·제1회 아카데미상「재즈 싱거」특별상 수상	187		·"Neumann Bottle"이라는 별칭이 붙여졌다
	RCA사	미국	·UX250 출력관 개발		188		·정격출력 1.9W
	벨 연구소의 스크랜텀 (De Hart G. Scrantom)	미국	·초대형 목재 혼 WE17-A 특허출원 (혼 시스템 WE15-A는 WE17-A의 어태치먼트 슬롯을 포함한 것을 말한다)		189		
	벨 연구소의 헤럴드 블랙 (Harold Stephen Black)	미국	·앰프의 NFB(Negative Feed Back) 회로 이론 특허출원	·나일론 발명, 페니실린 발명 ·월트 디즈니(Walt Disney) 미키마우스 등장하는 애니메이션 「증기선 윌리」제작 상영	187		
	가라드사	영국	·전기 축음기용 벨트 드라이브 모터 '모델 E' 생산	·토렌스사 세계 최초로 축음기용 전기모터 제작	260		
1929	Decca사	영국	·Decca 레코드사 설립		117	·세계 대공황	
	RCA사	미국	·PX4 출력관 개발		188		·PX25는 1930년 개발
	벨 연구소의 리 보스트윅 (Lee G. Bostwick)	미국	·WE596-A/WE597-A 리시버(트위터) 개발	·독일 클랑필름사 토비스(TOBIS)사 합병 유럽 최대의 광학식 토키 시스템 Tobis-Klangfilm 결성	194	·조지 이스트먼 (George Eastmann) 세계 최초의 컬러 영화 필름 개발	·WE596-A/597-A 출시는 1930년
	RCA사	미국	·Victor Talking Machine사 매입 합병		183		
1930	텅솔(Tung-Sol)	미국	·진공관 생산 개시	·명왕성 발견	135	·소비에트 집단농장 체제 개시	·보스트윅 세계 최초의 돔형 스피커 개발
	RCA사	미국	·RCA Radiotron 설립 후 진공관 제조 개시		188		
	EPRI, RCA, AEG, SIMENS사	미국/ 독일	·전 세계 토키 시스템 판매 및 서비스 지역 분할협정(파리협정) 체결	·독일 우파(Ufa)사 토비스 클랑필름 시스템을 이용한 영화「푸른(슬픈) 천사」 (Der Blaue Engel) 제작 개봉	188		

연도	발명가	국가	오디오의 역사	관련 예술과학문화사	본문 쪽	주요 세계사건	참고
	젠센사	미국	· 미국 최초의 영구자석을 이용한 스피커 유닛 PM1, PM2 개발		66		
	벨 연구소의 앨버트 투라스 (Albert Thuras)	미국	· 베이스 리플렉스형 스피커 인클로저 설계 특허출원		186		
	가라드사	영국	· 다이렉트 드라이브 스프링 모터 '모델 201' 생산		260		
1931	렌 영 (Len Young)	영국	· 바이타복스사 설립	· 필름식 완전 토키영화 등장 · 엠파이어 스테이트 빌딩 준공	57	· 일본 관동군 만주 침략	
	EMI사	영국	· 영국 그라모폰사와 영국 컬럼비아사 합병 EMI사(Electric and Musical Industries Ltd.) 설립	· 미 RCA사 33⅓ 회전 장시간 레코드 발매 (30cm 한 쪽당 14~15분 재생 가능)	78	· 에디슨 사망	
	에델먼 (P. E. Edelmann)	미국	· 옻칠, 스프링과 그물망을 이용한 정전형 스피커에 관한 미국 특허신청		128		
	앨런 도워 블럼라인(Alan Dower Blumlein) 영국 컬럼비아(EMI)사	영국	· 스테레오 디스크 레코딩 기술개발과 무빙코일 (MC)형 커터헤드 개발에 관한 특허신청		195		
	웨스턴 일렉트릭사	미국	· WE300A 3극 직렬 출력관 생산 개시		208		
1932	길버트 브릭스(Gilbert A. Briggs)	영국	· 와퍼데일(Warfedale Wireless Works)사 창립	· 지포(Zippo) 라이터 등장	121	· 일본 만주괴뢰국 건국, 상하이 침공	· 연주곡 스크리아빈의 교향시 「프로메테우스」
	벨 연구소	미국	· 레오폴드 스토코프스키가 지휘하는 필라델피아 관현악단 최초의 스테레오 녹음 (다이내믹 레인지 60dB 주파수 특성 10KHz의 고성능 녹음 시도)		195		
1933	젠센사/ERPI사	미국	· TA-4151 13인치 7경 우퍼 개발, ERPI에 납품	· 미국 금주령 해제	66, 194	· 프랭클린 루스벨트 대통령 뉴딜정책 착수 · 아돌프 히틀러 독일 총통 취임 · 나치당 정권 장악	· WE 와이드 레인지 시스템의 우퍼 유닛으로 사용
	RCA사	미국	· 직렬3극관 2A3(출력관), 대형 직렬 3극 출력관 845 개발		188		
	웨스턴 일렉트릭사	미국	· ERPI사 3-way 구성 와이드 레인지 시스템 발표		194		· 수리(호루스) 날개 엠블렘 속에 The Voice of Action · 개발책임자 존 힐리어드
	더글러스 쉐러(Douglas Sherer) (MGM사)	미국	· MGM사의 독자적 음향시스템 개발 지시		198		
	미국과학아카데미/하베이 플레처 (Harvey Flectcher)	미국	· 워싱턴 DC와 필라델피아 간 3채널 풀오케스트라 입체음향 전송실험 실시(전화회선 이용 장거리 전송)		195		· 좌우 채널별 별도의 디스크에 녹음
	하베이 플레처와 윌든 먼슨 (Wilden A. Munson)	미국	· 등가확성커브 이론의 플레처-먼슨 곡선 발표	· 파라마운트사 도산	197		
1934	ERPI사	미국	· TA-1086A 세트(WE86A 앰프) 발표	· 앨런 도워 블럼라인 토머스 비첨경이 지휘하는 런던필과 모차르트 41번 교향곡 「주피터」 V/L 방식의 스테레오 녹음 · 마르코니 EMI Television Co. Ltd. 설립	206	· 마오쩌둥 중국공산당의 리더로 부상 · 독일 BASF(Badische Anilin & Soda Fabrik)사 AEG사 주문에 의한 셀룰로오스 테이프에 도포한 자기 테이프 생산	
1935	제임스 B. 랜싱 제작사 LMC (랜싱 매뉴팩처링사)	미국	· 15인치 저역용 우퍼 15XS 개발 · 필드코일형 드라이버 284 개발 (크로스오버 500Hz)	· 폭스필름 20세기 폭스사로 개칭 · 파라마운트사 도산 후 다시 설립 · 테크니컬러 촬영기술 도입	199	· J. M. 케인스 신경제이론 제창 · 프랭클린 루스벨트 대통령 사회보장제도 도입	· 쉐러 혼과 RCA사의 New Photophone 시스템의 주력 유닛으로 사용
1936	피터 제임스 워커 (Peter James Walker)	영국	· QUAD사의 전신인 Acoustical Manufacturing Co. Ltd. 설립		121		
	AEG와 BASF	독일	· 자기 테이프 녹음기 마그네토폰(Magnetophone) K-1 개발 · 11월 19일 토머스 비첨경 런던필하모닉 실황 녹음		122		· 테이프는 Magnetophon band 이용
	앰프렉스사	미국	· 진공관 생산 개시		173		· 1955 필립스 산하로 편입
	RCA사	미국	· 4극 빔관, 6L6 개발		188		· RCA 6V6는 1937년 개발
	에드워드 웬트(ERPI사)	미국	· WE594-A 필드코일형 리시버(24Ω/1KHz) 개발		197		

연도	발명가	국가	오디오의 역사	관련 예술과학문화사	본문 쪽	주요 세계사건	참고
	젠센사/ERPI사	미국	·18인치 구경 TA-4181 우퍼 개발		66, 198		·WE 미라포닉 시스템의 우퍼 유닛으로 사용
	존 힐리어드(John K. Hilliard) (MGM사)	미국	·쉐러 혼 시스템 영화예술과학 아카데미상 수상	·미국 콜로라도강 후버댐 완성 『라이프』지 창간 ·아르투르 토스카니니 미국 NBC 상임 지휘자 취임	201	·일본 2·26 쿠테타	
	ERPI사	미국	·신형 토키 재생장치 미라포닉(Mirro Phonic) 사운드 시스템 사용 개시 ·독점금지법에 따라 토키영화용 재생기기 리스 및 보수 업무 포기 ·WE274A 정류관 생산 개시	·영국 BBC 세계 최초의 TV 방송 ·ERPI 독과점금지법에 따라 알텍사로 업무 이관 착수 ·커닝햄사 RCA사에 인수됨	201 204	·스페인 내란 발발	·2-way 시스템은 다이포닉(Di-Phonic)으로 명명 ·실제 발효는 1년 후인 1938년 9월부터 ·WE274B는 1939년 생산
1937	랜싱 제작사 올 테크니컬 프로덕츠 (All Technical Products) GEC사 ERPI사	미국 미국 영국 미국	·모니터 스피커 아이코닉(Iconic) 개발 ·ERPI로부터 분리(ERPI의 중역) 조지 캐링턴과 콘로우 공동대표, 곧 회사명을 Altec Service로 개칭 ·4극 빔관, KT66 개발 ·WE91A/B 앰프 발표	·힌덴부르크 비행선 뉴욕상공 폭발 ·샌프란시스코 금문교 완공 ·미국 슈어사 포노 카트리지 제작	73 105 188 207	·중일전쟁 발발	
1938	벨 연구소의 홉킨스 (H. F. Hoopkins)	미국	·고성능 8인치 풀 레인지 750A 스피커 유닛 개발		104	·일본군 난징대학살 자행 ·히틀러 오스트리아 합병	
1939	엘런 튜링(Elan Turing)	영국	·세계 최초의 컴퓨터 'The Complex Number Caculator'	·이고르 시코르스키 헬리콥터 개발 ·나일론 스타킹 출시		·제2차 세계대전 발발 ·대서양 횡단 항공로 개설	·에니그마 암호 해독기 발명에서 기원
1940	ERPI사 웨스턴 일렉트릭사	미국 미국	·12월 20일 WE124 A, B, C, D, E 업무용 파워앰프(12W) 발표 ·빔 출력관 WE350B 발표	·폴 클립쉬 코너형 인클로저 설계 특허출원 ·월트 디즈니 「판타지아」「피노키오」 상영	210 210	·독일, 이탈리아, 일본 3국 동맹 ·트로츠키 멕시코에서 암살	·톱 플레이트형 350A는 1939년 개발
1941	알텍사와 랜싱사 도노반 쇼터 (Donovan E. L. Shorter)	미국 영국	·알텍사 랜싱 매뉴팩처와 합병 ·진공관을 이용 3단으로 나뉜 평면형 풀 레인지 스피커 유닛의 다이아프램을 직접 구동시키는 회로 특허출원		103 128	·진주만 공습 태평양 전쟁 발발 ·일본 말레이 반도, 필리핀 점령	
1942	프랭크 H. 매킨토시 (Frank H. McIntosh)	미국	·워싱턴 DC에서 라디오 방송국 설계와 음향장치에 관한 매킨토시 컨설팅 회사 설립	·알베르 카뮈 『이방인』 발표	131	·미드웨이 해전에서 일본 연합함대 괴멸 ·유대인 대량학살	
1943	제임스 B. 랜싱 알텍사(제임스 B. 랜싱) 토렌스사	미국 미국 스위스	·필드형 전원 사용의 601에 알니코 V 자석을 이용한 알텍 601 듀플렉스 유닛 개발 ·601 듀플렉스(동축형) 스피커 유닛 발표 ·601을 612 인클로저에 수납한 602 시스템(12Ω) 발표 ·다양한 크기의 SP판 재생이 가능한 자동검출기능을 갖춘 오토체인저 CD30 개발	·장 폴 사르트르 『존재와 무』 발표	75 75 268	·원폭개발을 위한 맨해튼 계획 출범 ·이탈리아 무조건 항복	·제임스 B. 랜싱 알텍사의 기술담당 부사장으로 근무 ·저역 6Ω, 고역 15Ω, 크로스오버 1,200Hz
1944	알렉산더 포니아토프	미국	·암펙스사 설립		43	·노르망디 상륙작전	
1945	제임스 B. 랜싱 제임스 B. 랜싱	미국 미국	·288 컴프레션 드라이버(24Ω) 우퍼 개발 ·알텍사 The Voice of The Theatre "A"시리즈 10종류(A-1-X, A-1, A-2-X, A-2, A-3-X, A-3, A-4-X, A-4, A-5, A-6) 발표		76 74	·히로시마, 나가사키 원폭 투하 ·독일·일본 무조건 항복 제2차 세계대전 종전 ·UN 결성	·288은 1946년 20Ω으로 515은 16Ω으로 변경 A-6만 604 듀플렉스 유닛 사용, 나머지는 모두 515 우퍼와 288 드라이버 사용
1946	폴 월버 클립쉬 (Paul Wilbur Kilpsch) 제임스 B. 랜싱	미국 미국	·코너용 클립쉬 혼 제작 ·10월 1일 랜싱사운드 설립 (제임스 B. 랜싱사운드의 전신) 15인치 D101 풀 레인지 발표	·에니악(ENIAC) 컴퓨터 발표 ·픽커링(Norman C. Pickering), 밸런스드 아마추어를 이용한 카트리지 발표 ·영국 SME사 창립 ·덴마크 포노필름사 모노럴 커터헤드 개발	65 76	·전후 유럽 지원을 위한 마셜 플랜 수립	·코너 좌우 벽면을 혼의 연장으로 이용 ·최초의 제품에 짐 랜싱 (Jim Lansing)의 사인 표기

연도	발명가	국가	오디오의 역사	관련 예술과학문화사	본문 쪽	주요 세계사건	참고
	알텍 랜싱사	미국	·트랜스 제작 전문회사 피어리스 일렉트릭컬 프로덕츠사 인수		213		
	로버트슨 에이크먼 (Alastair Robertson Aikmann)	영국	·영국 서섹스주 스테이닝시에서 SME사(Scale Model Equipment Co. Ltd.) 창립		281		
	포노필름사	덴마크	·고성능 모노럴 커터헤드 개발		289		·오르토폰사의 전신
1947	웨스턴 일렉트릭사	미국	·웨스턴 일렉트릭사 New Line of Wide Range High Quality Speaker Series 발표(12인치 728B·754A/B, 10인치 756A, 8인치 755A 등) ·웨스턴 일렉트릭사 142 A, B, C, D (350B PP 25W 출력) 및 143 A, B, C, D (출력 75W) 업무용 파워앰프 발표		108	·인도 독립 ·파키스탄 분리 독립	
	컬럼비아사의 피터 골드마크 (Peter C. Goldmark)	미국	·컬럼비아 레코드사에서 장시간 연주 재생이 가능한 LP 레코드 개발		124		·LP 레코드는 1948년 6월 21일부터 생산개시 12인치 33⅓ 회전
	바이타복스사	영국	·클립쉬 혼의 설계 라이센스를 차용 벽부용 코너혼 CN191 개발	·폴라로이드 카메라 발표 ·'윌리암슨 회로' 영국『무선세계』지에 발표	58		
	짐 로저스	영국	·BBC의 연구개발 엔지니어 로저스사 설립		87		
	노이만사	독일	·U-47 가변형 콘덴서 마이크 개발		187		·리모트콘트롤이 가능한 M-49는 1949년 개발
1948	피터 세임스 워커	영국	·QA12/P(QUAD I의 원형) 12W 출력의 인티그레이티드 앰프 발표		124		
	빌리 슈투더 (Willi Studer)	스위스	·1월 5일 취리히에서 스튜더사 설립 오실로스코프 제작		42		
	해럴드 J. 리크 (Harold J. Leak)	영국	·LEAK TL12.1(Point One) 파워앰프 출시, 출력관 KT 66PP 노먼 파트리지사 트랜스 사용	·1949년 LEAK TL12.1 미국음향공학학회(AES) 출품	126		·LEAK사는 1934년 9월 14일 설립
	프랭크 H. 매킨토시와 고든 가우 (Gordon J. Gow)	미국	·유니티 커플드 회로(Unity Coupled Circuit)를 이용한 Wide Band Amplifier Coulpling Circuits 특허신청		132	·대한민국 정부수립 ·마하트마 간디 암살 ·이스라엘 건국	·매킨토시 엔지니어링 연구소 설립
	가라드사 포노필름사의 홀터 크리스티안 아렌첸(Holter Christian Arentzen)	영국 덴마크	·모든 종류의 레코드를 재생할 수 있는 턴테이블 RC70 생산 ·고성능 업무용 모노 카트리지 A, B, C형 개발		261 289		
1949	암페스사 슈투더사 윈스턴 콕크와 하베이 (Winston E. Kock & F. K. Harvey) 제임스 B. 랜싱	미국 미국 미국 미국	·암페스 300 테이프 레코더 개발 ·"Dynavox" 테이프 레코더 개발 ·최초의 음향렌즈 개발 ·9월 29일 47세 나이로 자살	·미국 NAB(National Association of Broadcasters) 테이프 레코더의 속도와 규격 제정	43 43 77	·중화인민공화국 수립 ·NATO 설립 ·동독과 서독 각각 분리된 정부 수립	
	매킨토시사 아서 잔센(Artheur A. JansZen) 로널드 랙컴 (Ronald Rackham) 매킨토시사	미국 미국 영국 미국	·최초의 파워앰프 15W-1 6V6G PP ·50W-1 진공관식 모노럴 파워앰프 발매 ·정전형 스피커에 관한 미국 특허신청 ·탄노이사 15인치 듀얼 콘센트릭 유닛 Monitor Balck 개발		132 129 133		·1950년 모니터 실버로 개량
1950	데카사	영국	·영국 최초의 LP 레코드 등장		124	·한국전쟁 발발 ·중국 티베트 침공	·EMI사는 1952년부터 LP 레코드 생산
	쿼드사 매킨토시사	영국 미국	·QUAD I 파워앰프와 QUAD I 프리앰프 출시 ·매킨토시사 최초의 프리앰프 AE2 개발		124 147		·전원부는 20W-II 또는 50W-II를 이용
	EMT(Elektro Mess Technik)사	독일	·R-80 레코드플레이어 생산		276		
1951	매킨토시사	미국	·20W-2 및 50W-2 파워앰프 출시 ·시드니 코더맨(Sidney A. Corderman) 매킨토시 입사	·컬러 TV 발표	133		·매킨토시 라보라토리로 개칭

연도	발명가	국가	오디오의 역사	관련 예술과학문화사	본문 쪽	주요 세계사건	참고
	소올 버나드 마란츠	미국	· 마란츠사 최초의 프리앰프 오디오 콘솔레트 제작		214	· 컬러 TV 발표	
	알텍 랜싱사	미국	· 파워앰프 A333A 회로 발표	· RCA 올슨(Harry F. Olson) 박사 음의 회절현상을 감소시킨 올슨 타입 인클로저 특허출원			
	슈투더사	폴란드/ 스위스	· 업무용 테이프 레코드 Studer 27 개발	· 슈테판 쿠델스키(Stefan Kudelski), 포터블 녹음기 Nagra I을 취미로 제작 (스위스 주네브 방송국에서 에베레스트 원정대 기록용으로 채택)	43		· 슈테판 쿠델스키는 개발 당시 학생신분('나그라'는 폴란드어로 녹음하다는 뜻)
	EMT사	독일	· 디스크 검청용 EMT 927D 생산		276		· 모노럴 시기는 RF297 톤암 부착. 스테레오 시기는 RMA297
1952	로컨시(Bart Locanthi)/JBL사	미국	· JBL 175 드라이버에 달린 1217-1290 음향렌즈 부착 혼(Horn/Koustical Lens) 개발	· 소크 박사 소아마비 완치(백신) 개발 · 미국 수소폭탄 실험	49	· 영국 엘리자베스 II세 여왕 즉위	
	매킨토시사	미국	· 매킨토시 C104 프리앰프 출시		147		
	가라드사	영국	· 모델 301 프로패셔널 턴테이블 개발		261		
1953	아서 잔센	미국	· 6피트 높이의 정전형 스피커 개발		129	· 한국전쟁 휴전협정	· 특허출원은 1949년 10월 5일
	매킨토시사	미국	· C108 프리앰프와 A-116 30W 업무용 파워앰프 출시		140, 147	· 스탈린 사망	
	미국레코드공업협회(RIAA)	미국	· 포노 EQ를 통일하는 RIAA 커브 확정		148, 162		
	소올 버나드 마란츠	미국	· 뉴욕 롱아일랜드에 마란츠 컴퍼니 설립		158	· 라오스 독립	
	오르토폰사	덴마크	· 오르토폰사 최초의 톤암 A212 출시		290		· 1954년 개량형 S212 톤암 출시
1954	JBL사	미국	· 하츠필드(D30085) 스피커 발매	· 원자력 잠수함 진수	65	· 프랑스 디엔 비엔푸 전투 패배	
	매킨토시사	미국	· C4 프리앰프와 MC-30 파워앰프 출시		141, 148		
	마란츠사	미국	· 마란츠 모델 원 출시 · 시드니 스미스(Sydney Stockton Smith) 마란츠사의 파트너로 영입				· 오디오 콘솔레트의 마이너 체인지
	알텍 랜싱사	미국	· 가정용 홈 오디오 시스템 멜로디스트의 파워앰프(알텍) 340A 발표 알텍 A7 발매	· 에드가 빌처(Edger M. Villchur)와 헨리 크로스(Henry Kloss) 어쿠스틱스 서스펜션 방식의 인클로저와 AR-1 스피커 시스템 발표, AR(Acoustic Research)사 설립	109, 217		· AR-1의 중고역은 알텍 755A가 담당 알텍 A7-500-8E는 1983년까지 발매
1955	슈투더사	미국	· 슈투더 A37, B37 업무용 테이프 레코더 개발	· Rock & Roll 신조어 등장	43	· 바르샤바 동맹 결성	
	JBL사	미국		· 하츠필드 '궁극의 꿈의 스피커'라는 제목으로 『라이프』지 표지에 등장	65	· 오스트리아 독립	
	매킨토시사	미국	· C8 프리앰프와 MC-60 파워앰프 출시		141, 149		
1956	JBL사	미국	· 075(16Ω) 출시. 3.125인치 구경의 링 라디에이터(트위터) 크로스오버 2,500Hz 내입력 20W	· 엘비스 프레슬리 대형 록가수 등장 · 그레이스 켈리 모나코 왕자와 결혼	59	· 낫셀 수에즈 운하 국유화	
	마란츠사/시드니 스미스	미국	· 마란츠 2 파워앰프 출시		168	· 헝가리 봉기 소련군에 의해 강제 진압	
	EMT사	독일	· EMT 930 턴테이블 생산		277		· 모노럴 시기는 RF229/ RF229S. 스테레오 시기는 RMA-229S 톤암 부착
1957	토렌스사	스위스	· TD124 고성능 턴테이블 개발		268, 269	· 소련 인공위성 최초 발사 (우주시대 개막)	· 개량형 TD124MK II는 1958년 출시
	JBL사 알빈 러스틱	미국	· 하크니스(D40001) 개발		78	· 베트콩 남베트남 공략 개시	
	오르토폰사	덴마크	· 오르토폰사의 스테레오 커팅머신 개발		290		
	안네베르크와 구드만센 (Wihlelm Anneberg & Robert Gudmandsen)	덴마크	· SPU MC 카트리지 개발		290		· A타입 업무용, G타입 표준형
1958	매킨토시사	미국	· C8S 프리앰프 발매	· 10월 최초의 스테레오 레코드 발매	149	· 미국 인공위성 발사	· 스테레오 스위칭 기기 마란츠 6 발매
	마란츠사	미국	· 프리앰프 마란츠 7 발표 · 마란츠 5 파워앰프 출시		161, 172	· 나사 창설 · 중국 대약진운동	

연도	발명가	국가	오디오의 역사	관련 예술과학문화사	본문 쪽	주요 세계사건	참고
1959	가라드사 쿼드사 매킨토시사 SME사	영국 영국 미국 영국	· 스웨덴 공장 화재로 전소 · 스테레오 프리앰프 QUAD 22 출시 · C20 프리앰프 발매 · SME3012, SME3009 픽업 암 출시		264 125 149, 150 282	· 유럽 경제공동체 EEC성립 · 피델 카스트로 쿠바혁명	· 앤티스케이팅 방지 가구는 1961년 생산분부터 부착
1960	마란츠사 매킨토시사	미국 미국	· 마란츠 9 모노럴 파워앰프 및 마란츠 8 스테레오 파워앰프 출시 · MC-240 파워앰프 출시		173 140	· 한국 4 · 19혁명 · 이승만 정권 몰락	· 마란츠 8B는 1961년 출시
1961	매킨토시사	미국	· C-11 프리앰프 및 MC-275, MC-225 파워앰프 출시		140, 150	· 소련 유리 가가린 최초의 유인 우주비행 · 동서 베를린 장벽 설치	
1962	마란츠사/리처드 세퀘라 토렌스사	미국 스위스	· 마란츠 FM 전용 튜너 10B 출시 · 오토체인저 기능이 부가된 TD224 출시	· EV사 퍼트리션 800 스피커 시스템 출시 · 비틀스 첫 앨범 출시	94 270	· 알제리 독립 · 쿠바 미사일 위기 · 비상업용 통신위성 텔스타 발사	· 토렌스사 1963년 파야르사(Fusion Paillard S.A.)와 합병
1963	매킨토시사 AR사/미지 코터(Mitch Cotter)	미국 미국	· C22 프리앰프 발매 · 엄기의 벨트 드라이브식 AR 턴테이블 개발	· JBL사의 TR 파워앰프 SE400/401 발매	150 270	· 존 F. 케네디 암살 · 마틴 루터 킹 워싱턴 DC 연설 'I have a dream'	
1964	JBL사	미국	· 랜서(Lancer) 101 스피커 시스템 출시 · JBL TR 프리앰프 SG520 발매 · 올림퍼스 S8R(D50S8R) 출시		78, 80	· 흐루쇼프 실각 · 미국 통킹만 사건 조작 월남전 확대	
1965	가라드사	영국	· 모델 401 생산	· JBL사의 TR 파워앰프 SE400S 발매 · 인티그레이티드 앰프 SA600 발매	264	· 인도 파키스탄 전쟁 발발	
1966	토렌스사/EMT사	스위스/ 독일 미국	· 양사가 공동 출자하여 토렌스 프란츠사 (The Swiss Thorens-Frantz AG) 창립 · 알텍 랜싱사 소극장용 A8 발매		270	· 중국 문화대혁명	· A8-16B는 1980년까지 생산
1967	QUAD사 오르토폰사	영국 덴마크	· 트랜지스터 프리/파워앰프 QUAD 33과 303 출시 · 오르토폰사 최초의 앤티스케이팅 장치가 달린 다이내믹 밸런스 타입 톤암 RS212 출시		126 290	· 체 게바라 볼리비아에서 사망 · 이스라엘 6일 전쟁 승리	
1968		미국	· MC-3500			· 인류 달착륙에 성공 · 베트콩 구정대공세	
1969						· 콩코드기 처녀 비행	
1970	EMT사	독일	· TND65, TMD25, TSD15 카트리지 자체 생산		277	· 칠레 아옌데 대통령 당선 · 이집트 낫세르 사망	

김영섭(金瑛燮, Kim Young Sub)

1950년 목포에서 태어난 건축가 김영섭은 청소년 시절부터 클래식 기타를 독학으로 배운 후 한국인 최초의 클래식 기타리스트 정세원의 제자였던 고(故) 이성용 선생의 문하에 들어가 연주 기량을 키웠다. 재학 시절 클래식 기타와 현악 사중주 연주단체인 성음회를 창립, 초대회장을 맡았고 한때 자신의 연주용 악기 제작에 몰두한 적도 있었다. 젊은 날 여러 나라를 돌아다니며 세계의 유수한 교향악단과 많은 명연주자들의 실황공연을 접하는 등 '음악'과 '소리'에 대한 남다른 체험과 기억들을 쌓아왔다.

그는 수만 장의 레코드 음반을 수집·소장하면서 일상을 음악과 함께하는 고전음악 애호가며, 스스로 말하기를 부인하지만 아날로그 음향에 매료되어 '소리의 구원'을 찾아 50년 넘게 음의 세계를 방황하고 편력한 보기 드문 마니아다. 서양 음악사와 미술사에 대한 폭넓은 지식과 전문가 못지않은 문화사 전반에 대한 식견과 취향은 수준급이며 미술과 음악, 건축과 사진 등 전방위적이다.

그러나 건축가와 교직의 면모가 앞서는 것이 당연한데, 1974년 대학 졸업 후 그는 설계실무를 마치고 1982년 건축문화 설계연구소를 설립해 지금까지 운영해왔다. 2007년 성균관대학교 건축학과 석좌교수로 초빙된 후 2007년 9월부터 2015년 정년 때까지 건축학과 교수 및 같은 대학 디자인대학원 교수로 재직하는 동안 2011년 스페인 마드리드 E.U.M.대학 교환교수직과 2013년부터 성균 건축도시연구원(SKAI) 원장을 겸임했고 도쿄대학과 그라나다대학 등 외국의 여러 유수한 대학에서 초청 강연회를 가졌다. 교수직에서 물러난 후 실무 건축가로 다시 복귀한 김영섭은 2021년 3월부터 서울성공회 대성당 앞 서울도시건축전시관에서 관장 직책을 수행하고 있다.

사회활동으로는 '21세기 새로운 도시와 주거'를 주제로 한 제4차 IAA 국제심포지엄 서울 대회 조직위원장, 한강르네상스 마스터 플래너, 서울시 공공디자인위원회 위원장직을 연임한 바 있고 행정개혁시민연합 공동대표, 행정안전부 공공디자인포럼위원회 위원장, 제주특별자치도 경관위원회 위원장으로 활동한 바 있다. 평창동계올림픽 준비 시기에는 강릉시장과 도심재생 공동위원장직을 맡아 강릉시 중심부의 '월하 거리'를 새로 조성했다. 현재 한국전쟁 기간 중 집단 학살당한 민간인 추모역사공원건립을 추진하는 대전시 곤룡골 '진실과 화해의 숲' 조성 마스터 아키텍트 역할을 맡고 있다.

김영섭은 유럽과 아시아 등 여러 나라에서 심포지엄 발표와 함께 작품 전시를 했으며, '동풍(EAST WIND) 2000' 주제로 열린 일본 도쿄 임해 부도심 신도시 계획 초청 도시건축가로, 2001년 후쿠시마현에서 주관한 신일본 행정 수도 구상계획 초대 건축가로, 2003년 중국 선양시 어린이 궁전계획의 지명 건축가로 초대된 바 있다. 2006년 서울 동대문운동장(DDP) 국제설계경기 심사위원과 설계 추진위원회 위원장을 역임했다.

김영섭은 1996년 제7회 김수근 건축상, 두 번의 대한민국 환경문화대상, 네 번의 한국건축문화대상, 건축가협회상, 건축사협회 최우수상, 서울시 건축상과 가톨릭 미술상 등을 수상했다. 그의 작품집은 2003년 오스트레일리아 이미지사(Image Publishing)의 '세계 100명의 마스터 건축가 전집' 시리즈의 제53번째 작가로 선정 출판되면서 대한민국 국적의 건축가로서 해외 출판사 기획에 의한 최초 영문판 건축 작품집이 출간되는 영예도 받았다. 이듬해 2004년 세계 건축가 1000 인명사전에 마스터 아키텍트로 등재되었고, 2007년 일본 건축 전문지 A+U 편집장이 선정하고 일본 Art Design 출판사가 발간한 『세계 건축가 51인의 사상과 작품집 II』에 수록되었다.

음악 분야의 활동으로는 1983~85 명동대성당 성음악 위원회 위원장과 성미술 위원회 위원장을 겸임한 바 있고, 1990년 MBC FM 라디오 생방송 프로그램 〈나의 음악실〉에서 '서양음악의 순례' 해설을 진행했으며 KBS 21세기 교양인을 위한 음악 프로그램 편성자문위원, 기독교 방송의 〈르네상스와 바로크 시대의 음악과 예술〉 등에 출연했다. 또한 중세 이전 음악 및 교회음악과 관련하여 서울대학교 음악대학, 한국예술종합학교 음악원 등에서 서양음악사 특강을 진행했다. 틈틈이 『음악동아』와 『객석』의 음악 칼럼니스트로도 활동했으며, 국립현대미술관과 토탈미술관 아카데미, 하나클래식 아카데미 등에서 미술과 음악 강좌를 맡았고, 1996년부터 2001년, 2010년부터 2016년까지 가톨릭대학교 부설 사제 평생교육원에서 교회건축과 미술, 교회음악 등을 강의했다. 김영섭은 바흐의 마태수난곡 전곡을 한국어 가사로 번역해 1985년 수난 주일에 명동대성당에서 최초의 공동번역 성경을 토대로 만든 마태수난곡 전곡 공연(KBS 교향악단과 명동 가톨릭합창단 협연/지휘 최병철)을 기획 실행한 바 있다.

오디오의 유산
A HERITAGE OF AUDIO

지은이 김영섭
펴낸이 김언호

펴낸곳 (주)도서출판 한길사
등록 1976년 12월 24일 제74호
주소 10881 경기도 파주시 광인사길 37
홈페이지 www.hangilsa.co.kr
전자우편 hangilsa@hangilsa.co.kr
전화 031-955-2000-3 **팩스** 031-955-2005

부사장 박관순 **총괄이사** 김서영 **관리이사** 곽명호
영업이사 이경호 **경영이사** 김관영 **편집주간** 백은숙
편집 박희진 노유연 김지수 최현경 김영길
마케팅 정아린 **관리** 이주환 문주상 이희문 원선아 이진아
본문 디자인 창포 031-955-2097
표지 디자인 김영섭
사진 윤용기
자료촬영 김동우 · 황대영
사진 디지털 리터칭 Studio Sajinso
인쇄 예림 **제본** 경일제책사

제1판 제1쇄 2008년 3월 10일
개정판 제1쇄 2021년 12월 31일

값 120,000원
ISBN 978-89-356-6885-4 03600

이 책의 일부 사진은 『八島 誠コレクション』(誠文堂新光社, 2006)의 자료이며,
세이분도신코샤 출판사와 사진을 촬영한 아오야기 토시후미(靑柳敏史)의 사용허락을 받은 것입니다.
해당 사진: 66쪽(1), 67쪽(상 · 중), 72쪽(상 · 하), 110쪽(1 · 2), 183쪽(2), 185쪽(상 · 하),
186쪽(1 · 2), 189쪽(3 · 4), 194쪽(상 · 하), 195쪽(1 · 2 · 3), 197쪽(2), 199쪽(2 · 3), 202쪽(3), 262쪽(1)

• 잘못 만들어진 책은 구입하신 서점에서 바꿔드립니다.